표암 강세황

붓을 꺾인 문인화가의 자화상

지은이

이경화 李京和, Lee Kyung-hwa

서울대학교에서 산업디자인과 미술사학을 전공하고 고고미술사학과 대학원에서 「강세황 연구」로 박사학위를 받았다. 동 대학 박물관의 연구원으로 근무하였으며 현재는 규장각한국학연구원 책임연구원으로 재직하며 경기도 문화재위원, 겸재정선미술관 겸재연구회 회원으로 활동하고 있다. 문인화, 실경산수화, 초상화, 박물관학 등 한국 회화사의 주요 분야에 폭넓은 관심을 지니고 있다. 근대기에 한국미술사학이 형성되는 이면에 작용하였던 다양한 역학관계를 규명하기 위한 프로젝트를 진행하고 있다.

podosy@snu.ac.kr

표암 강세황
붓을 꺾인 문인화가의 자화상

초판발행 2024년 8월 1일

지은이 이경화

펴낸이 박성모
펴낸곳 소명출판
출판등록 제1998-000017호
주소 서울시 서초구 사임당로14길 15 서광빌딩 2층
전화 02-585-7840
팩스 02-585-7848
이메일 somyungbooks@daum.net
홈페이지 www.somyong.co.kr

ISBN 979-11-5905-910-0 93600
정가 45,000원

(재)한국연구원은 학술지원사업의 일환으로 연구비를 지급, 그 성과를 한국연구총서로 출간하고 있음.

한국연구총서
120

표암 강세황

붓을 꺾인 문인화가의 자화상

이경화 지음

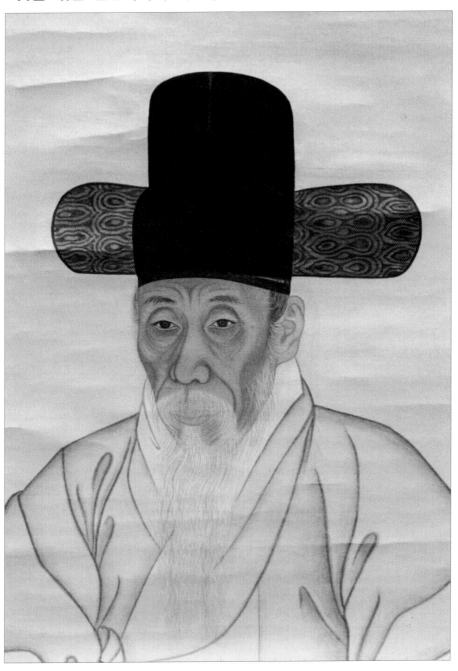

차례

　이 책은 저자의 2016년 박사논문이었던 「강세황 연구」가 시작이다. 2018년, 한국연구원의 학술연구총서 저술지원사업에 선정된 뒤 수정·보완하는 데에만 6년이라는 시간이 더 흘러서 지금의 책이 될 수 있었다. 미술사 대학원에 진학한 이래 22년이 지나서야 비로소 졸업을 맞이한 기분이다. 책의 출간이 강세황 연구의 끝은 아니겠지만 오랜 논고를 일단락 지으니 홀가분하다. 그러나 한 권의 책이 20년이 넘는 긴 시간의 물증이라고 생각하면 마침표를 찍기에 앞서 두려움도 든다. 출간을 앞두고 서언의 형식을 빌려 그간의 과정에 관한 설명을 덧붙이고자 한다.

　저자의 연구의 시작은 20년에 걸친 긴 절필을 마친 강세황이 남긴 자화상이었다. 초상화 속의 화가는 관모에 야복이라는 유머러스해 보이는 복장과는 어울리지 않는 진지한 표정으로 세상을 바라보고 있었다. 그 곁에 적은 자부심이 가득한 시문은 의미를 헤아리기 어려웠다. 자화상을 그리며 화가는 무엇을 말하려고 했는가, 화가의 시문은 무엇을 의미하는가, 다른 작품 속에서 그는 자신을 어떻게 그리고 있을까? 이러한 의문을 확인하기 위하여 강세황의 삶과 작품이 그려내는 궤적을 따라가는 과정은 필연적으로 '조선에서 문인화가란 무엇인가'라는 질문으로 귀착되었다.

　질문의 이유는 조선 사회가 회화를 '천기賤技', 즉 천한 기술로 여겼기 때문이다. 조선의 문인화가 누구도 회화를 천기시하는 사회적 통념으로부터 자유롭지 않았다. 동아시아의 전통 속에서 문인화가는 문인의 높은 정신세계를 그림으로 표현할 수 있는 존재로서 존중받았다. 그러나 문인화가들이 고유의 문화적 권한을 누리기에는 조선의 상황이 녹록치 않았다. 문인화가들

에게서 저자가 주목한 것은 예술적인 이상을 실현하기 위한 고상한 투쟁이 아니라, 문인의 회화를 일탈로 여기는 세상의 편견을 넘고자 하는 고단한 줄타기였다. 사대부의 책임 앞에서 재능을 타고난 문인들은 회화를 포기하였으며 이름난 문인화가들조차 절필을 결심해야만 하였다. 탐색을 진행해 갈수록 조선에서 문인이 화가의 삶을 선택한다는 것은 거의 불가능에 도전하는 일이라는 생각이 들었다.

문인화가들이 처했던 실질적인 상황을 논문으로 견인하기 위하여 화가들이 현실과 회화의 사이에서 선택한 전략에 관한 질문을 던지고자 하였다. 문인화가들은 그림을 그리고자 하는 개인적인 욕망과 사회적인 요구에 부응해야 하는 사대부로서의 책무 사이에서 어떤 문제와 부딪혔는가? 회화를 선택한 이들은 여기에 따르는 사회적 갈등과 내면적 고뇌를 어떤 방법으로 해결하였는가? 저자가 문인화가로서 강세황의 존재 전략을 분석하는 두 키워드는 '수응酬應'과 '절필絶筆'이었다. 회화 요구를 응대하는 수응이 화가로서 존재하기 위한 전략이라면, 붓을 꺾는다는 의미의 절필은 화가의 정체성을 부정하는 문인의 전략이라고 할 수 있다. 20년의 긴 절필을 감내하며 자신이 사대부이자 화가임을 증명한 강세황은 수응과 절필의 길항작용을 가장 잘 보여주는 인물이었다. 절필을 마친 강세황은 자화상을 그리고 "그 그림은 내가 그린 것이며, 그 찬도 내가 지은 것이다"라고 천명하였다. 이렇게 완성된 자화상은 화업畵業을 천하게 여기는 세상을 향한 화가의 통쾌한 자기 선언이었다.

저자의 연구는 강세황의 작품 세계를 완벽하게 재현하거나 사전적인 지식을 담고자 하지 않았다. 다만 가능하다면 언어로는 기록되지 않은 화가의 내면에 닿고자 하였다. 마지막으로 이 책이 조선을 살았던 문인화가들의 고민과 성취를 넓고 깊게 이해하는 데 도움이 된다면 저자에게 큰 보람이 될 것이다.

책의 출간을 앞두고 저자가 설정한 목표는 학술적 형식을 유지하면서 진

지하고 정밀한 글을 쓰는 것이었다. 학위 논문의 형식과 내용을 버리지 않으려고 하다 보니 500여 페이지에 이르는 다소 많은 분량이 되었다. 서론에 해당하는 첫 번째 장에 '프롤로그'라는 이름을 붙이고 나머지 본문을 5개의 장으로 구성하였다. 에필로그에서는 긴 이야기를 정리하였다. 세 개의 소절로 구성된 긴 프롤로그가 어색하게 보일 수 있지만 이는 독자의 편의를 도모하려는 저자 나름의 고심이었다.

강세황의 발자취를 따라 국내외의 곳곳을 돌아다녔다. 안산, 천안, 제천, 부안, 고창, 밀양 등 강세황이 살았던 곳, 지나갔던 곳, 그림에 담았던 장소를 따라 기록과 비교하고 그림과 대조하였다. 옛 모습을 간직한 장소는 옛 사람을 만나는 듯한 감동을 선물해 주었다. 조선 사절의 연행길을 따라갔던 중국 답사는 잊지 못할 경험이었다. 동지섣달 요동의 살을 에는 추위는 지금도 떠올릴 수 있을 정도이다. 얼어붙은 북해공원에서 스케이트를 지치는 시민들을 보며 과거와 현재의 퍼즐이 맞춰지는 즐거움을 느꼈다. 이재호를 비롯하여 고된 답사에 동행해 준 당시 대학원의 동학들에게 감사한다.

작품의 조사 과정에서 말로 다 할 수 없는 도움을 받았다. 고인이 되신 연희동의 강우석 선생님, 용인 자택에서 뵈었던 강경훈 선생님, 천안의 강홍선 선생님, 봉천동의 이재선 여사님, 안산 경성당의 종부님, 손상모 선생님, 진주 은열사에서 뵈었던 어르신들과 같은 이 이야기에 등장하는 주인공의 후손분들은 일개 대학원생에 지나지 않았던 저자에게 대대로 간직해 온 선조의 소중한 유묵을, 혹은 어렵게 구한 보물 같은 소장품을 꺼내 주시고 연구를 격려해 주셨다. 그 너그러운 배려에 머리 숙여 다시 인사를 드린다. 국립중앙박물관, 서울대학교박물관, 규장각한국학연구원, 경기도박물관, 성호박물관, 일민미술관, 경남대학교박물관, 부산시립박물관, 선문대학교박물관, 영남대학교박물관, 성균관대학교박물관, 수원화성박물관, 밀양시립박물관,

대북 국립고궁박물관, 클리블랜드박물관, 메트로폴리탄박물관, 김영복 선생님 등 수장고를 열어 주셨던 여러 소장 기관과 관계자들의 도움에 머리 숙여 감사의 마음을 전한다. 변영섭 교수님을 비롯하여 이미지 사용을 허락해 주신 국내외의 기관, 연구자, 소장자분들께 감사드린다. 이분들의 도움이 없었다면 이 책은 진행되지 못하였을 것이다. 게재된 도판 중에는 소장자와 연락할 방법이 없거나 소장처를 알 수 없어 허락을 받지 못한 경우가 있다. 게재하지 않을 수 없는 작품은 책의 말미에 도판의 출처를 기록하였다. 지면을 빌어 소장자분들께 정중하게 양해를 구하고자 한다.

저자의 대학원 시절은 선생님을 따라가는 긴 여정이었다. 공부길을 이끌어 주셨던 두 지도교수이신 안휘준, 장진성 선생님을 비롯하여 이 길에서 인연을 맺은 모든 선생님들께 허리 숙여 인사를 올린다. 지금은 고인이 되신 이석우 전 겸재정선미술관 관장님께는 특별히 감사의 말씀을 드리고 싶다. 2012년 겸재학술논문공모전의 수상자로서 만난 후 긴 논문 집필 동안 저자의 말 못하는 사정을 헤아리고 염려해 주셨던 분이셨다. 관장님께서 이 책의 출간을 보았다면 누구보다 기뻐하셨을 것이라 믿는다. 작품 조사와 현지답사에 동행하며 사진 촬영을 도맡아 준 유동영 작가와, 마지막 작업을 도와준 송창묵 동학에게 감사한다. 마지막으로 책이 나올 수 있도록 지원해 주신 한국연구원의 김상원 전 원장님과 이영준 이사장을 비롯한 관계자들과, 그림 많은 책을 만드느라 고생 많았던 소명출판의 박성모 대표님과 편집부에 진심에서 우러나오는 감사의 마음을 전한다.

2024년 7월

이경화

문인화가 강세황

표암^{豹菴} 강세황^{姜世晃, 1713~1791}은 18세기 조선 사회에 등장한 새로운 문화적 흐름의 중심에서 창조적인 예술세계를 일군 문인화가였다. 흔히 조선 후기 회화사의 특징으로서 풍속화, 문인화^{文人畵} 및 실경산수화의 유행, 서양화법의 본격적인 수용 등 새롭게 등장한 다양한 경향들이 거론된다. 이 시대 회화의 변화 이면에는 역사상 보기 드문 뛰어난 화가들의 활약이 있었다. 특히 주목해야 하는 현상의 하나는 다수의 문인화가^{文人畵家}들이 동시다발적으로 등장하여 주도적으로 활동하였다는 사실이다. 강세황을 비롯하여 윤두서^{尹斗緒, 1668~1715}, 조영석^{趙榮祐, 1686~1761}, 심사정^{沈師正, 1707~1769}, 이인상^{李麟祥, 1710~1760} 등이 그 주인공이다. 이들 문인화가의 기여에 대하여 안휘준은 "화원 이상으로 크고 중요하였다. 중국으로부터 새로운 화풍을 수용하는 데 선구적인 역할을 하였고, 화원을 지도하는 역할을 담당하였다"라 설명한 바 있다.[1] 윤두

1 안휘준, 『한국 회화사 연구』, 시공사, 2000, 771~772쪽.

서와 조영석의 풍속화는 한국적인 정서와 풍습을 담은 풍속화가 본격적으로 등장하는 과정에서 단초 역할을 하였다. 중국으로부터 수용된 남종화풍이 조선화되는 과정에 심사정, 이인상, 강세황 등이 크게 기여하였다. 문인화가들은 비록 그 수는 많지 않았지만 화가이자 지식인으로서 문화의 경계에서 이 시대의 회화가 일신할 수 있는 계기를 마련한 것으로 평가된다.

18세기 회화의 제반 영역에서 풍부한 지식을 바탕으로 새로운 시도를 선보인 강세황은 어느 누구보다 문인화가의 정의에 어울리는 인물일 것이다. 조선 화단에 남종화를 정착시킨 화가, 실경산수화에 서양화풍을 도입한 화가, 매란국죽 사군자화의 유행을 불러온 화가, 문인 화조화의 정착에 기여한 화가 등 강세황을 따르는 다양한 수식어는 그가 화단의 전방에서 어떻게 기여하였는지를 보여준다. 화가로서의 업적 외에도 그는 18세기의 주요 화가들의 그림에 화평을 쓰고 화가의 전기를 기록하며 지식인으로서 폭넓은 영향력을 발휘하였다.[2] 서예에서도 일가를 이루어 강세황의 글씨는 '표암체豹菴體'라 불리며 독자성을 인정받고 있다. 강세황이 남긴 문집 『표암유고豹菴遺稿』는 그가 동시대 엘리트 사회의 일원으로 인정받기에 충분한 학문적·문학적 소양을 가진 인물임을 증명해 준다. 그간에 강세황을 향한 학계의 관심은 인물, 회화, 서예, 문학에 이르기까지 전방위에 걸쳐 있었으며 적지 않은 성과를 구축하였다. 다각적인 검토가 이루어졌음에도 불구하고 아직까지 큰 주목을 받지 못한 부분은 강세황이 20여 년에 이르는 장기간의 절필을 마치고 〈70세 자화상自畵像〉을 제작하며 남다른 자기인식을 표출한 화가였다는 사실이다. 조선 회화사에서 자화상은 매우 드물게 제작되는 그림이다. 강세황의

2 18세기 화단에서 강세황의 업적에 대한 구체적인 논의는 변영섭, 『豹菴姜世晃繪畵研究』, 일지사, 1988, 5~356쪽 참조. 조선 후기 회화의 신경향 및 강세황과의 관계에 관한 구체적인 논의는 안휘준, 앞의 책, 642~665쪽; 안휘준, 「豹菴 姜世晃(1713~1791)과 18세기의 藝壇」, 『한국미술사 연구』, 사회평론, 2012, 469~508쪽 참조.

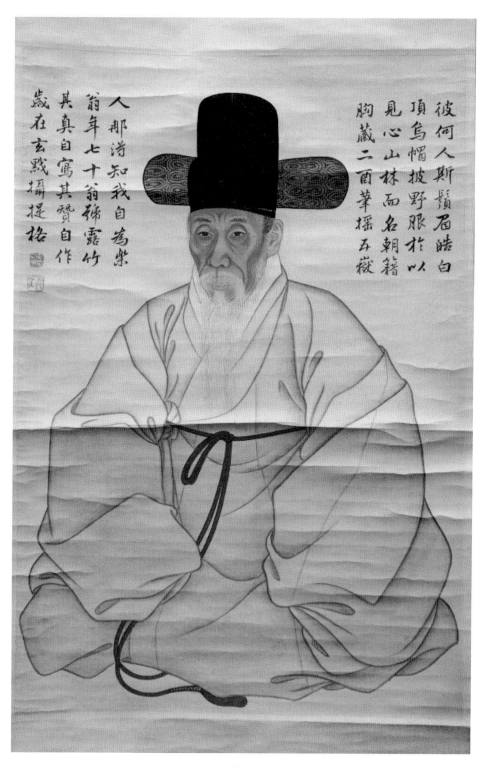

彼何人斯鬚眉皓白
頂烏帽披野服於以
見心山林而名朝籍
胸藏二酉筆搖五嶽

人那得知我自爲紫
翁年七十翁號露竹
其真自寫其贊自作
歲在玄黓攝提格

강세황, 〈70세 자화상〉. 1782, 비단에 채색, 88.7×51.0cm, 국립중앙박물관

그림은 조선에서 시도된 유일한 자화상은 아니지만, 회화로 완성되어 현재까지 전하는 유일한 작품이다. 그러나 이 그림에 주목하는 이유는 희소성 때문만은 아니다. 자화상 속의 그는 야인野人을 상징하는 도포 차림에 관료를 상징하는 관모를 착용하였다. 이 초상화 속의 격식을 벗어난 복장은 화가가 자신의 생애 전체에 관한 성찰을 바탕으로 '나는 누구이며 나의 삶은 어떤 것이었는지', 즉 화가의 자기인식을 시각적으로 형상화한 결과물이었다. 사대부 초상화의 엄격한 제작 방식을 벗어나 자신만의 독창적인 이미지 만들고자 하는 강세황의 시도야말로 이 자화상을 주목하게 만드는 이유이다.

강세황의 자화상이 지닌 자전적 성격은 18세기의 문인 간에 유행하였던 자기서사적 문예사조와 긴밀하게 관련된 것이다. 그러나 궁극적으로는 독자적인 경험과 사유를 통해 형성된 자기인식과, 이를 자기만의 방식으로 드러내고자 하는 남다른 욕구에서 그 원동력을 찾을 수 있다. 강세황은 조선 사회에서 화가가 어떻게 자기인식을 형성하며, 이것을 어떻게 조형적 방식으로 형상화하였는가라는 미술사의 의문에 답을 찾을 수 있는 유일한 화가라 할 수 있다. 강세황의 자화상은 70세에 이르러 시작된 것이 아니었다. 그는 인생의 각 단계마다 자신의 내면을 탐색하고 때로는 조형적 방식으로, 때로는 문학적 방식으로 이를 표출하였다. 〈70세 자화상〉은 일련의 시도를 거쳐 도달한 자기 탐색의 최종적인 결론이기도 하였다. 따라서 만년의 자화상에 보이는 관모와 야복으로 압축된 화가의 자기인식을 구체화하기 위해서는 일생의 경험과 작품 전반을 대상으로 양자의 교차점에 대한 탐색이 필요할 것이다.

이 책은 강세황의 자전적인 작품 세계에 착목하여 화가의 자기인식과 예술적 형상화의 관계를 고찰하고자 한다. 강세황의 생애에서 문인화가를 규정하는 특징적인 사건들, 즉 가문의 몰락, 서화 수응書畫酬應, 절필絶筆, 출사出仕

등에 주목하여 논의를 진행할 것이다. 일련의 사건에 대한 그의 대응을 살펴보고 회화라는 시각적 형식으로 자신을 정의하는 방식을 논의할 것이다. 화가이면서 동시에 사대부였던 강세황이 사회와 관계 맺고 그 속에서 자신의 정체성을 구축하는 방식을 도출하고자 한다. 이와 같은 방식으로 강세황과 그의 작품에 접근하는 과정은 조선의 사회 규범과 회화가 대립하는 지점을 탐색하는 것이며, 양자의 사이에서 문인화가가 존재하는 방식을 관찰하려는 것이다. 이 책은 조선 후기의 변화하는 세계 속에 등장한 자기인식의 새로운 면모를 시각문화 분야에서 문제화하고 그 양상을 살펴보는 일이기도 할 것이다.

선행 연구에 대한 연구사적 검토

강세황과 그의 예술세계를 향한 학계의 인식과 그 형성 과정을 이해하기 위하여, 한국미술사학의 근간이 형성된 20세기 초부터, 본격적인 학술적 논의로 진입한 1970년대까지의 강세황 연구와 담론을 살펴보고자 한다.

오세창吳世昌, 1864~1953이 역대 서화가에 관한 기록을 망라하여 출간한『근역서화징槿域書畵徵』1917은 전통과 근대가 교차하는 순간에 등장한 역사적인 미술사의 아카이브이다. 이 책에 수록된 문헌 자료는 오랫동안 연구자들이 조선의 서화가를 이해하는 출발점으로 활용되어 왔으며 대중적인 개념이 형성되는 데에도 강력한 영향력을 발휘하였다. 오세창은 강세황에 관하여 상당한 분량의 기록을 채록하였다. 오세창의 기록은 회화보다 서예에 비중을 두고 있으며 회화로서는 묵죽墨竹과 묵란墨蘭에 관한 약간의 언급이 포함되었을 뿐이다.『근역서화징』의 서술 방식에서는 강세황을 화가이기보다 서예가와

문인으로서 부각시키고자 하는 태도가 감지된다.

식민지기의 대표적인 미술사학자인 문일평文一平, 1888~1939, 고유섭高裕燮, 1905~1944, 김용준金瑢俊, 1904~1967 등의 논고에서 강세황에 관한 언급은 거의 눈에 띄지 않는다. 이것은 강세황만이 아니라 18세기의 문인화가 서술에서 공통으로 발견되는 현상이다. 이들이 문인화가를 대하는 태도는, 정선鄭敾, 1676~1759과 김홍도金弘道, 1745~1806 이후와 같은 동시대 화가들을 향한 태도와 대조적이다.[3] 식민지기의 연구자들은 두 화가의 작품에 관하여 상세한 논고를 남겼으며 그들의 생애와 활동에 관해서도 깊은 이해를 보였다. 현재의 학계에서 문인화가와 문인화를 회화사의 핵심적인 분야로 여기며, 김홍도와 같은 화원화가도 문인 성향을 지닌 인물로 그리는 경향이 있음을 고려하면 20세기 초의 문인화가에 대한 무관심은 당혹스러울 정도이다. 근대기 학자들의 무관심은 무엇보다 일본의 식민통치하에서 조선의 역사와 유교 문화를 부정하였던 특수한 상황에서 그 원인을 찾을 수 있다.[4]

해방 이후 강세황을 보는 다른 면모가 나타나기 시작한다. 1948년에 출간된 김영기金永基, 1911~2003의 『조선미술사朝鮮美術史』에서는 소략하게나마 강세황의 서화가 소개되었다. 그러나 그를 '화가'가 아닌 '서가書家'의 장에 포함시키는 서술방식은 여전히 강세황을 화가보다는 서예가로 인식하였음을 보여

3 문일평, 「화종 정선」 및 「화선 김홍도」, 『藝術의 聖職―역사를 빛낸 우리 예술가들』, 열화당, 2001, 321~328쪽; 김용준, 「謙玄 二齋와 三齋說에 대하여―조선시대 회화의 中興祖」, 「18세기의 선진적 사실주의 화가 단원 김홍도 그의 탄생 195주년을 맞이하면서」 및 「단원 김홍도의 창작 활동에 관한 약간의 고찰」, 『近園 金瑢俊 全集』 3, 열화당, 2001, 61~202쪽; 고유섭, 「인왕제색도」 및 「김홍도」, 『又玄 高裕燮 全集 2―朝鮮美術史 下』, 열화당, 2007, 293~310쪽.

4 일제의 식민사학은 식민통치를 합리화하기 위하여 조선의 역사와 문화를 부정적으로 인식하였으며, 이와 동시에 민족주의 역사학계에서도 망국을 초래한 조선의 유교 문화를 부정하였다. 이러한 역사학 및 사상계의 분위기 속에서 고구려 고분벽화와 같은 민족의 영광스러운 과거를 보여주는 미술에 관심이 집중되었다. 이에 비하여 조선시대의 회화는 전반적으로 학자들의 관심을 받지 못하였으며, 문인화가의 회화에서는 이런 경향이 더욱 극단적으로 나타났다. 일제강점기 미술사 연구 경향에 관해서는 홍선표, 「한국회화사 연구 80년」, 『朝鮮時代繪畫史論』, 문예출판사, 1999, 16~50쪽 참조.

준다.[5] 김영기의 서술에서 눈에 띄는 점은 강세황의 중국 사행과 청조 문인과의 교제를 서술하는 데 상당히 많은 공간을 할애한 점이다. 이는 김정희金正喜, 1786~1856를 중심으로 조청 문인들의 교류를 연구하며, 강세황이 남긴 연행 관련 문헌을 상세히 고찰하였던 후지쓰카 치카시藤塚鄰, 1879~1948의 영향이었을 것이다.[6]

식민지기 이래로 강세황을 비롯한 문인화가들의 회화가 주목받지 못하였던 또 하나의 원인은 작품을 접하기 어려웠던 현실적인 상황에서 찾을 수 있다. 오늘날 강세황의 대표작으로 거론되는 그림의 대다수는 그의 후손 및 처가인 진주 유씨晉州 柳氏의 후손들을 통해 전승되어오다 연구자들에 의해 발굴된 사정이 이를 잘 설명해 준다. 그러나 1970년대에 이르러 강세황의 회화가 본격적으로 대중의 시야에 공개되면서 그에 대한 학술적 연구와 새로운 인식이 형성되기 시작하였다. 변화를 촉발시킨 결정적인 계기는 대표작으로 손꼽히는《송도기행첩松都紀行帖》과《정춘루첩靜春樓帖》의 등장이었다. 두 작품을 고찰한 최순우는 『고고미술考古美術』에 「강표암姜豹菴」이라는 3페이지의 논고를 발표하며 강세황을 재평가하였다.[7]《송도기행첩》에서 개성 시가의 전경을 한 폭에 포착하기 위하여 사용된 투시원근법, 영통사靈通寺 입구 바위의 독특한 양감을 표현한 그라데이션 기법은 이전의 조선 회화에서는 볼 수 없었던 화법으로서, 서양화의 시점과 표현 방식을 빌려와 조선의 실경산수화에 적용한 것이었다. 최순우는 이 작품을 계기로 강세황이 서양화법의 혁신적인 표현법을 정립하였음을 알 수 있게 되었다고 하였다. 현재까지도 강세황의 업적 중 가장 높은 평가를 받는 부분이 바로 '서양화풍 수용의 선

5 金永基, 『朝鮮美術史』, 金龍圖書株式會社, 1948, 176~180쪽.
6 藤塚鄰, 윤철규 외역, 『秋史 金正喜 硏究―淸朝文化 東傳의 硏究』, 과천문화원, 2009, 89~126쪽.
7 崔淳雨, 「姜豹菴」, 『考古美術』 110, 1971, 8~10쪽.

구자'라는 사실이다. 그간에 중국본의 잡다한 그림을 그리는 화가, 혹은 문기文氣 있는 그림을 그리는 지식인 화가로서 막연하게 그려졌던 강세황의 화가상이 비로소 혁신적인 표현을 시도의 화가로서 변모하게 되었다.

오늘날 강세황을 지칭할 때 흔히 사용되는 '예원의 총수'라는 언표는 화가상의 변화와 동시에 등장하였다. 예원의 총수는 1972년 출간된 이동주이용희, 1917~1997의 『한국회화소사韓國繪畫小史』에서 처음 등장하였다.[8] 이동주가 강세황을 평가하는 근거를 살펴보면 그것은 강세황의 회화가 아니라 화평 활동을 바탕으로 하였음이 드러난다. 화가로서는 단지 문기 있는 그림을 그리는 아마추어로서 평가하였는데, 그가 근거로 삼은 작품은 〈벽오청서도碧梧淸暑圖〉, 〈방동현재산수도倣董玄宰山水圖〉, 〈하경산수도夏景山水圖〉 정도에 그치고 있다. 이 책의 출간 당시 새롭게 공개된《송도기행첩》이나《정춘루첩》등은 전혀 거론되지 않았다. 이것은『한국회화소사』의 출간 사정과 관련 있다. 이 책은 1972년에 간행되었지만 내용은 1970년에 이미 완성되어 있었다. 따라서 그 사이에 등장한 강세황의 작품과 최순우의 연구를 반영하지 못하였던 것이다.

이동주는 강세황이 시서화 삼절詩書畫 三絶의 명성, 청렴한 인격, 국왕의 지우知遇를 입은 인물이라는 점을 거론하고, 다양한 화가들의 그림에 적은 화제畫題를 근거로 그를 동시대 예술가를 이끄는 우두머리로서 군림하였다고 보았다. 그가 사용한 '총수總帥'라는 표현은, 재벌 총수를 연상시키기 때문에 부정적인 의미를 포함한 개념이 아닌가라는 의문을 촉발시키기도 하였다.[9] 총수는 역사적으로 조선시대 어영대장의 별칭이었으며 현대에는 군대

8 李東洲,『韓國繪畫小史』, 범우사, 1996, 173쪽; 민길홍, 「18세기 화단에서 표암 강세황의 위상」,『표암 강세황－조선후기 문인화가의 표상』, 한국미술사학회, 2013, 285~320쪽.

9 조규희, 「민길홍에 대한 질의」, 위의 책, 318쪽.

의 총지위관을 일컫는 용어로도 사용된다. 재벌과 총수라는 용어가 결합된 과정이 분명하지 않지만 언론에서 재벌 경영자를 지칭하기 위하여 총수라는 용어를 사용하기 시작한 사례는 1960년대 초부터 확인된다. 재벌 총수는 1960~1970년대 한국적 재벌의 형성이 진행되는 과정에서 군사주의 문화의 영향을 받아 등장한 용어였다.[10] 이동주가 '총수'라는 표현을 처음 사용한 시기도 1970년경이었다. 이동주는 강세황이 지닌 지도적인 영향력을 강조하기 위하여, 그리고 당시의 사회적 분위기에 영향을 받아 '예원의 총수'라는 표현을 고안하였을 것이다. 이것이 변영섭의 연구에 인용되면서 강세황의 위상을 정의하는 상징적인 어구로 학계에 정착되었다.

1988년 출간된 변영섭의 『표암강세황회화연구豹菴姜世晃繪畵研究』는 강세황의 생애와 서화 전반을 조사하고 종합적으로 고찰한 기념비적인 논고였다.[11] 변영섭은 당시까지도 학계에 알려지지 않았던 다수의 작품을 발굴·조사하여 작품 세계의 외연을 그리고 회화적 특징을 분석하였다. 그와 병행하여 문집, 서간, 제발, 고문서 등 다양한 문헌자료를 바탕으로 강세황의 생애를 상세하게 재구성하고 작품을 이해하는 근간으로 활용하였다. 강세황의 작품 세계를 실증적으로 재현한 변영섭의 연구 성과는 한국회화사 연구가 한 단계 도약할 수 있는 중요한 발판이 되었던 것으로 평가된다. 선학의 연구는 현재까지도 한국미술사 연구사에서 독보적인 가치를 지니며 그 중요성과 가치는 어떤 후속 연구에도 불구하고 변하지 않을 것이다.[12]

10 「문호개방을 위한 시련」, 『동아일보』, 1962.10.2; 李東洲, 『韓國繪畵小史』, 서문당, 1972, 185쪽; 李東洲, 앞의 책, 147쪽.

11 변영섭, 「豹菴 姜世晃의 繪畵研究」, 이화여대 박사논문, 1987, 1~445쪽. 이 논문은 1988년 『豹菴姜世晃繪畵研究』로 출간되었으며 2016년 4월 재간행되었다. 재간행본은 저자가 서문에서 밝힌 바처럼 기존 원고를 거의 수정하지 않고 수록하였으며 1988년의 저서와 내용 상 차이가 거의 없다. 이 책에서는 불가피한 경우에만 재간행본을 인용하고자 한다. 변영섭, 『표암 강세황 회화 연구』, 사회평론아카데미, 2016.

12 저자는 2018년 여름 종로에서 변영섭 선생님을 뵙고 학위논문을 쓸 당시의 경험에 관하여 듣는 기회를 가

그러나 오늘날의 시점에서 보면 기존 연구에 한계가 없는 것은 아니다. 이 연구는 화가의 일생과 작품을 모두 다루고 있었지만 실질적으로는 작품에 중점을 두고 작품 세계의 특징을 규명하는 데 초점이 맞춰져 있었다. 강세황이 조선 후기 회화의 전개에 기여한 바는 상세히 논의되었지만, 상대적으로 그가 화가로서 어떤 삶을 살았는지, 그의 삶은 작품에 어떤 방식으로 반영되어 있는지는 충분하게 노정되지 못하였다. 작품 분석을 중심으로 구축된 강세황의 모습은 전통적인 문인화 담론의 실천자로서 '문인화가'의 전형典型을 대변하는 것이었다. 그 결과 지금까지도 강세황은 궁핍함 속에서 학문과 예술에 전념하였으며 간결하고 아마추어적인 필치로 고고한 문인화의 경지를 실현한 인물로서 논의되고 있다.

동양 사회에서는 전통적으로 직업화가와 문인화가를 대별하여 이해하였다. 직업화가는 생계를 위하여 그림을 그리는 화가들로서 그들의 작품은 화가의 예술적 의지와는 별개의 것이며 오직 수요자의 요구에 충실하다고 여겨졌다. 직업화가의 그림과 대척점에 위치하는 문인의 회화는 문인의 정신세계를 담기 위하여 일종의 수양으로서 그려지는 그림이며 경제적 가치로 환원될 수 있는 대상이 아니었다. 문인화 담론의 행간에서 그 주체인 문인화가는 인간과 자연에 내재하는 이치와 합일하는 이상적인 인간으로 상정되었다. 북송의 소식蘇軾, 1037~1101으로까지 거슬러 올라갈 수 있는 이상적인 문인화가상은 오늘날까지도 지속적으로 권위를 가지며 조선의 문인화가와 그들의 회화를 판단하는 기준으로 작용하고 있다.[13] 전통적인 문인화 관념과 문

졌다. 당시 열악한 상황에서 후손들을 직접 만나고 작품을 촬영하였던 일들, 조사 과정에서 받은 창명 선생님의 도움 등에 관한 말씀을 들었다. 본인의 연구 경험을 공유해주시고 조언을 아끼지 않으셨던 변영섭 선생님께 이 자리를 빌려 감사드린다.

13 중국의 문인화 이론에 관한 논의는 수잔 부시, 김기주 역, 『중국의 문인화—蘇軾에서 董其昌까지』, 학연문화사, 2008, 15~297쪽 참조.

인화가상이 강세황의 일면을 설명해주고 있음은 분명하다. 그러나 전문적인 화원의 기량이 혼재하는 자화상과 그의 자긍심의 기저에 놓인 세속적 성취는 문인화론의 프레임을 벗어나는 것이다. 이것은 우리가 지닌 강세황의 화가상을 향한 재고, 그리고 스테레오타입화한 문인화 개념에 대하여 의문을 제기할 필요가 있음을 의미한다.

이 책은 전통적인 문인화론에 기반한 전형화된 문인화가의 이해에서 벗어나 강세황과 그의 작품을 새로운 관점에서 조망하고 의미를 찾고자 한다. 이를 실현하기 위하여 우선적으로 수행되어야 하는 것은 화가와 작품을 18세기 조선 사회의 제도와 관습 속으로 소환하여 그들이 실제로 대면하였던 상황에 비추어 이해하는 일일 것이다. 완고한 유가적 이념이 일상과 사유를 지배하였던 조선 사회에서 화가이면서 동시에 사대부·관료였던 강세황의 자기인식과 회화적 형상화의 관계를 살펴보는 일이란 기존의 강고한 문인화 관념에 의문을 제기하고 새로운 문인화가상을 그리는 일이 될 것이다.

연구 방법 및 구성

이 연구의 목표를 효과적으로 수행하기 위하여 가문의 정치적 시련과 화가로의 전환, 자전적 작품을 통한 자아의 탐색과 표출, 서화 수응과 절필, 가문의 복권과 출사, 강세황의 서화와 동시대 문화 현상 사이의 상호작용이라는 소주제에 따른 5개의 장을 구성하였다. 다음에서는 이 책에서 시도하는 연구 방법을 설명하고 각 장의 내용을 간략히 일별하고자 한다.

이 책은 첫째, 역사적으로 자화상을 그린 화가가 극히 드문 조선에서 강세황의 자기인식과 이것의 시각적 형상화의 관계는 특별히 주목해야 할 가치

가 있다는 판단하에 화가의 자기인식과 회화 작품을 통한 자기서사^{Self-Narra-}tive의 구현을 살펴보고자 한다.[14] 자화상의 길고 풍부한 역사를 지닌 서양미술사에서 그림에 표출된 화가의 자기인식은 이미 많은 연구자들이 천착해온 주제였다. 이런 관심은 중국회화사로 확대되었으며 화가의 자기인식이 동아시아 회화와 문화사를 읽는 의미 있는 방법이 될 수 있음을 보여주었다.[15] 이 책은 국외에서 진행되어온 화가의 정체성에 관한 연구를 참조하여, 강세황이 지닌 사대부, 문인, 은일자 및 화가로서의 자기인식이 자전적인 예술 세계 속에서 이미지를 통하여 정의되는 방식을 조명하고자 한다.

둘째, 화가의 활동은 그를 둘러싸고 있는 사회·문화·경제적 기반을 반영한다는 명제에 주목하여, 사회문화사적 관점에서 문인화가의 사회적 존재방식을 분석하고자 한다. 최근의 한국회화사 연구는 기존의 형식주의 분석위주의 연구 방법에서 탈피하려는 노력을 기울여 왔으며 이를 대신할 수 있는 다양한 분석 방법이 도입되었다. 특히 사회경제사적 접근 방법은 미술 시장 연구, 후원자 연구 등 작품의 생산과 유통 저변에서 의미 있는 결과를 이끌어 내었다.[16] 이 책은 이러한 미술사 연구의 흐름에 동반하여 문인화가 연

14 필립 르죈은 자기서사란 '한 인물이 자기 자신의 존재를 소재로 하여 개인적인 삶, 특히 자신의 인성의 역사를 중점적으로 이야기한, 산문으로 쓰인 과거 회상형의 이야기'로 정의하였다. 저자는 자기서사는 화자가 나는 어떤 사람이며 나의 인생은 어떤 것인가를 진술하는 텍스트로서 결과물은 자신의 삶을 성찰하고 그 의미를 추구하는 특징을 갖는다고 규정하였다. 이 개념은 자화상을 포함하여 다양한 자기서사의 장르를 포괄할 수 있을 것이다. 필립 르죈, 윤진 역, 『자서전의 규약』, 문학과지성사, 1998, 17쪽.

15 Richard Ellis Vinograd, *Boundaries of the Self*, Cambridge : Cambridge University Press, 1992; Jonathan Hay, *Shitao, Painting and Modernity in Early Qing China*, Cambridge UK·New York : Cambridge University Press, 2001, 1~412쪽; 喬迅 原, 邱士華·劉宇珍 外譯, 『石涛—清初中國的繪畫與現代性』, 臺北 : 石頭出版, 2008, 1~55쪽.

16 이 책에서 시도하는 사회경제사적 관점의 문인화가 연구는 경제, 인류, 사회학과 같은 타 분야의 연구방법을 적극적으로 미술사 연구에 적용하여온 제임스 케힐(James Cahill, 1926~2014)과 같은 중국회화사 석학들의 연구에서 영향을 받은 바가 크다. James Cahill, *The Painter's Practice : How Artists Lived and Worked in Traditional China*, New York : Columbia University press, 1994; 제임스 케힐, 장진성 역, 『화가의 일상—전통시대 중국의 예술가들은 어떻게 생활하고 작업했는가』, 사회평론아카데미, 2019. 조선 사

구에 사회문화사적 분석을 시도하여 조선사회의 규범과 관습이 강세황이라는 화가에게 어떻게 영향력을 발휘하였는지 규명하고자 한다. 이것은 강세황이 화가이기 이전에 조선의 지배계층인 사대부의 일원으로서 그들 계층에게 부여된 사회적 규범과 가치를 따라 살았던 인물임을 전제로 한다. 다각적인 분석 과정 속에서 조선 사회 내에서 활동하였던 문인화가의 실재적인 존재 양상을 논의 선상에 분명히 드러내고 기존의 문인화 관념을 상대화시키고자 한다.

셋째, 개별 작품의 고찰에서는 회화로서의 형식적 특징을 분석하되 회화가 제작되고 수용되는 배경적 상황을 재구성하여 당대의 맥락 속에서 작품의 기능과 의미를 되살리는 데 더욱 초점을 맞추고자 한다. 강세황은 조선시대의 화가로서는 예외적일 만큼 풍부한 문헌 기록을 보유한 화가이다. 화가의 문집 외에도 주변인들의 간접적인 기록, 관찬사료, 서간, 고문서 등 비교적 다양한 기록이 전하고 있다. 문헌 이상으로 중요한 부분은 강세황의 작품에 남은 관서款署 및 화기畵記이다. 화가가 그림 상에 직접 남긴 기록은 이들이 제작되는 배경 상황을 구체적으로 간직하고 있다. 이들 문헌 자료를 종합적으로 활용하여 강세황 서화의 향유인, 서화 수응과 보상의 기전, 사회적 인정과 평가 등 회화 제작과 감상의 환경적 요소를 구체화함으로서 문인화가의 회화가 사회적으로 작용하는 실상에 다가가고자 한다.

넷째, 강세황에게서 관찰되는 다양한 문화적 일상, 명청대 중국 문예의 수용 양상 등은 그의 자기인식이 간접적으로 표출되는 부분으로서 회화 제작과 무관하지 않지만 관련성을 지니지만 회화 자체의 분석만으로는 유용한

회의 사회사적 이해를 위해서는 송준호, 『朝鮮社會史研究─朝鮮社會의 構造와 性格 및 그 變遷에 관한 研究』, 일조각, 1992; 에드워드 와그너, 이훈상 역, 『조선 사회의 성취와 귀속』, 일조각, 2007; 미야지마 히로시, 노영구 역, 『양반─우리가 몰랐던 양반의 실체를 찾아서』, 너머북스, 2014 참조.

결과를 도출하기 어려운 부분일 것이다. 이 책은 시각문화 및 물질문화 등 다양한 접근 방법을 활용하여 그의 회화에서 18세기 후반 조선 지식인의 문화적 관습과 물질생활의 문화사적 측면을 읽어 내고자 한다.[17]

한문학계에서는 그간에 『표암유고豹菴遺稿』의 저자로서 강세황의 문학에 관한 연구가 다각적으로 진행되어 왔다. 문학 외에도 강세황과 직간접적으로 관련된 중국과의 활발한 지적 교류, 문화 수용, 중인층의 부상 등 유용한 문화사적 논의들이 축적되어 있다.[18] 이와 같은 인접 학계의 18세기 문화사 연구 성과를 활용하여 강세황의 서화가 동시대 조선의 문화적 흐름과 어떻게 만나는지 탐색하고자 한다.

본론은 모두 5장으로 구성되었으며 각 장별 구성 및 내용은 다음과 같다.

제1장에서는 진주 강씨晉州 姜氏 백각공파白閣公派라는 명문세가의 후손으로 태어나 관료로서의 미래를 준비하였던 강세황이 문인화가로 전환해가는 과정을 살펴보고자 한다. 강세황 가문이 재지의 사족에서 중앙 정계의 명문가로 등장하는 과정, 강세황이 지닌 선조들의 명예로운 역사에 대한 자부심, 가문이 속한 소북의 당색에 따른 삶의 양상을 살펴본다. 그의 가문의식을 바탕으로 1728년 발발한 무신란戊申亂으로 인하여 가문에 닥친 정치적 위기와 쇠락이 강세황의 내면에 불러온 상흔을 조명하고, 동시에 가문의 복권이라는 책무를 맡아야하였던 상황을 이해하고자 한다. 강세황이 위기의 시기에 내

17 물질문화 연구를 동양미술사에 적용하는 관계에 대해서는 조인수, 「물질문화연구와 동양미술」, 『미술사와 시각문화』 7, 2008, 8~37쪽 참조. 이 방면에서 클레이그 클루나스(Craig Clunas)의 중국 미술에 관한 여러 연구가 참고가 되었다. Craig Clunas, *Superfluous Things : Material Culture and Social Status in Early Modern China*, Honolulu : University of Hawai'i Press, 2004; Craig Clunas, *Fruitful Site : Garden Culture in Ming Dynasty China*, Durham : Duke University Press, 1996.

18 강세황과 관련된 문학 방면의 연구는 정은진, 「豹菴 姜世晃의 美意識과 詩文創作」, 성균관대 박사논문, 2004; 강경훈, 「重菴 姜彝天 文學 研究─18세기 近畿 南人, 小北文壇 展開와 관련하여」, 동국대 박사논문, 2001; 김동준, 「海巖 柳慶種의 詩文學 研究」, 서울대 박사논문, 2003 등을 참고하였다.

적으로는 예술에 의탁하여 심리적 위안을 구하였으며 동시에 회화를 매개로 사회적 관계를 확장해갔던 상황을 구체적으로 재구성할 것이다.

제2장에서는 '회화 수응繪畵酬應'이라는 키워드를 중심으로 삼아 문인화가로서 강세황이 보인 수응의 양상과 그 의미를 논의하고자 한다. 강세황의 주요 작품 대부분이 타인의 서화 요청에 수응하여 제작되었음에 주목하여 문인화가의 수응이 의미하는 바를 재고할 것이다. 〈현정승집도玄亭勝集圖〉를 비롯하여 안산安山 시절의 대표작으로 일컬어지는 작품들, 그리고 절필 이후 주요 화제畵題로 자리 잡은 묵죽화를 구별하여 이들이 각각 어떤 사회적 관계 속에서 제작되었으며 그가 어떠한 태도로 수응에 응하였는지를 살펴볼 것이다. 이 논의 과정에서 강세황이 사회적 서화 요청에 응대하는 전략을 구체화할 것이며, 직업화가의 영역으로 인식되었던 수응이 문인화가의 사회적 관계 속에서 어떻게 자기표현의 수단이 되었는지를 조명하고자 한다.

제3장에서는 1763년의 '절필絶筆'과 1773년의 '출사出仕'라는 두 개의 극적인 사건을 중심으로 강세황이 지닌 사대부로서의 정체성과 그 실현 과정을 살펴본다. 강세황은 만년에 이르러 재야의 문인화가에서 국왕의 총애를 받는 관료로의 극적인 전환을 이루게 되는데, 그 과정에서 20년간의 긴 절필을 단행해야만 하였다. 이 책에서는 '절필'이 강세황만이 아니라 18세기 문인화가들에게서 공동으로 관찰되는 하나의 의례적 사건임에 주목하였다. 절필을 단행한 역대 문인화가들의 경우를 비교 고찰함으로서 문인화가의 절필이 지닌 사회적 함의를 도출하고자 한다. 강세황 가문의 복권과 절필의 관계, 절필의 시작에서 종결의 과정, 조정에서 관료화가로서의 활동상 등을 사료를 기반으로 고증하고, 그 과정에서 제작된 회화 작품의 의미를 심층적으로 분석하고자 한다. 본 장에서는 사대부로서 강세황의 존재 전략을 드러내고자 하며 상대적으로 그 기저에 자리한 문인화가로서의 자기규정을 더욱 부

각시킬 수 있을 것이다.

제4장은 앞의 제1·2·3장의 고찰을 바탕으로 강세황의 자기인식이 집약적으로 형상화되어 나타나는 자화상과 초상화를 중점적으로 살펴볼 것이다. 강세황이 남긴 일군의 자화상 및 초상화 전반을 돌아보고 그의 오랜 모색의 과정이 70세의 자화상 제작으로 수렴하는 과정을 구체화한다. 가문이 복권되고 자신의 출사가 성사되는 극적인 처지의 전환과 절필이라는 화가로서의 불행이 그의 자기서사에 어떻게 반영되었는지를 조명한다. 〈70세 자화상〉과 공존하는 〈71세 초상화〉를 비교 고찰하여 야인-관료-화가의 정체성이 조형적으로 형상화되는 상황을 돌아보고 그의 최종적인 자기탐색의 지향점에 접근할 것이다.

제5장에서는 강세황이 이 시대의 문화적 흐름과 만나는 접점을 탐색하고자 한다. 강세황을 규정하는 예원의 총수라는 평가는 그가 직접 회화를 제작하는 화가 외에 문화 방면의 지도자로서의 역할을 겸비하였던 사실에 근거하여 등장하였다. 본 장에서는 강세황 만년의 활약상을 중심으로 문인 문화의 일상적인 추구, 실경산수화에 대한 비판과 새로운 모색, 회화 비평을 통한 풍속화의 인식 재고라는 3가지를 핵심적인 논제로 선택하였다. 이들은 조선후기 문화사에서 주목해야 하는 현상들과 관련된 논제들로서, 강세황이 지식인이자 화가로서 자기 시대의 문화와 만나고 관계 맺는 방식을 보다 분명하게 드러낼 것이다.

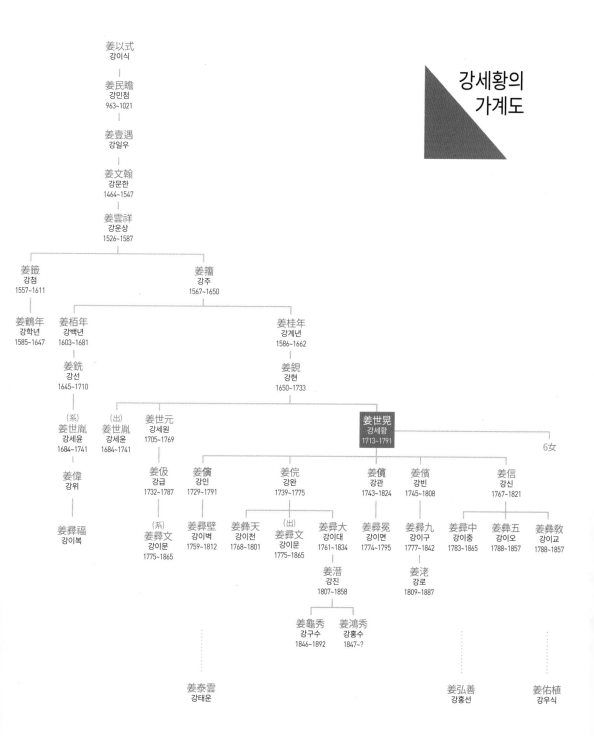

강세황의
가계도

姜以式
강이식
|
姜民瞻
강민첨
963~1021
|
姜壹遇
강일우
|
姜文翰
강문한
1464~1547
|
姜雲祥
강운상
1526~1587

姜籤
강첨
1557~1611

姜鶴年
강학년
1585~1647

姜籍
강주
1567~1650

姜栢年
강백년
1603~1681
|
姜銑
강선
1645~1710

姜桂年
강계년
1586~1662
|
姜鋧
강현
1650~1733

(系)
姜世胤
강세윤
1684~1741
|
姜偉
강위
|
姜彛福
강이복

(出)
姜世胤
강세윤
1684~1741

姜世元
강세원
1705~1769
|
姜伋
강급
1732~1787
|
(系)
姜彛文
강이문
1775~1865

姜世晃
강세황
1713~1791

6女

姜儐
강인
1729~1791
|
姜彛璧
강이벽
1759~1812

姜俒
강완
1739~1775

姜儹
강관
1743~1824

姜儐
강빈
1745~1808

姜信
강신
1767~1821

姜彛天
강이천
1768~1801

(出)
姜彛文
강이문
1775~1865

姜彛大
강이대
1761~1834
|
姜溍
강진
1807~1858

姜彛冕
강이면
1774~1795

姜彛九
강이구
1777~1842
|
姜澔
강로
1809~1887

姜彛中
강이중
1783~1865

姜彛五
강이오
1788~1857

姜彛敎
강이교
1788~1857

姜龜秀
강구수
1846~1892

姜鴻秀
강홍수
1847~?

姜泰雲
강태운

姜弘善
강홍선

姜佑植
강우식

* 강세황 손자대 이후부터는 주요 인물만 표시함

제
1
장

가문의
정치적 시련과
회화를 통한 연대

1. 강세황의 가계와 가문 의식

1) 진주 강씨 백각공파의 역사

옹은 스스로 표옹이라 이름을 지었다. 어려서 등에 흰 얼룩무늬가 있었는데 표범처럼 보였기 때문에 그대로 호로 삼았으니 장난삼아 지은 것이다. 나의 성은 강이고 본관은 진주, 이름은 세황이며 자는 광지이다. 아버지는 대제학 문안공 현이며 할아버지는 설봉 문정공 백년이다. 증조는 죽창 첨지중추 주이며 고려 은열공 민첨의 후손이다. 외조는 광주 이씨 익만이다.

강세황은 자신의 자서전인 「표옹자지豹翁自誌」를 쓰며 위와 같이 집안의 선조에 관한 설명으로 시작하였다.[1] 그가 거론한 인물은 진주 강씨晉州 姜氏 은

1 姜世晃, 「豹翁自誌」, 『豹菴遺稿』, 정신문화연구원, 1979, 463쪽. "翁自號豹翁, 自幼背有白癜班紋似豹, 仍以爲號, 盖自戲之也. 翁姓姜氏, 貫晉州, 名世晃, 字光之, 考大提學文安公諱銀, 祖雪峯文貞公諱栢年. 曾祖竹窓僉知中樞諱籒, 麗朝殷烈公諱民瞻之後. 外祖廣州李氏諱翊晚." 이후 이 책에서 인용된 『표암유고』의 원문은 1979년 정신문화연구원에서 출간된 영인본 『표암유고』를 참고하였으며 그 국역은 변영섭·

열공파殷烈公派의 시조인 은열공 강민첨姜民瞻, 963~1021, 증조부 죽창竹窓 강주姜籒, 1567~1650, 조부 설봉雪峰 강백년姜栢年, 1603~1681, 부친 백각白閣 강현姜鋧, 1650~1733이다. 한 인물을 설명하며 선조로부터 시작하는 서술방식은 동양 사회에서 독특한 것이 아니다. 사마천司馬遷의『사기史記』,「태사공자서太史公自序」까지 거슬러 올라갈 수 있는 전통적인 방식이다.[2] 전형화된 서술 방식은 강세황이 강주, 강백년, 강현으로 이어진 가문의 후손으로서 지닌 계승의식을 명료하게 드러내는 효과를 가진다. 동일한 글 안에서 그는 '대대로 관직을 지낸 가문의 후손'이지만 '운명과 시대가 어그러져' 선조의 업적을 계승하지 못한 회의감을 표출하였다. 이처럼 강세황의 자기인식의 근간은 가문에 대한 자부심 및 계승의식과 맞닿아 있었다. 전통사회에서 가문은 개인의 운명의 방향을 결정하는 일차적인 요소이다. 한 인물을 이해하기 위하여 먼저 가문을 살펴보는 일은 가장 기본적이고 필수적인 단계이기도 할 것이다. 강세황의 가문은 어떤 역사와 위상을 지녔으며 그에게 가문이 어떤 의미를 지니는+지 파악하고 이를 강세황의 자기인식을 이해하는 근간으로 삼고자 한다.

진주 강씨의 시조는 고구려의 장군 강이식姜以式이며 관향은 진주이다.도 1-1[3] 강세황의 가계가 속한 은열공파는 고려 현종재위 1009~1031 대의 공신 강민첨으로부터 시작된다. 은열공파의 중심적인 재지적 기반은 조선 중기 이래 충청도 일대였다. 이 가문은 강세황의 8대조인 강일우姜壹遇를 즈음해 충청도 온양에 세거하기 시작한 것으로 보인다. 그의 손자인 강문한姜文翰, 1464~1547이 회

 김종진 외역,『표암유고』(지식산업사, 2010)을 참고하였다.

2 가와이 코오조오, 심경호 역,『중국의 자전문학』, 소명출판, 2002, 27~38쪽 참조.

3 강세황 가문에 대한 선행 연구로서 晉州姜氏竹窓公后雪峯白閣公派譜編纂委員會,『晉州姜氏(竹窓公·雪峯公·白閣公)世譜』, 광일사, 1987; 강경훈,「표암 강세황의 가문과 생애」,『표암 강세황』, 예술의 전당, 2003, 413~405쪽; 최완수,「표암 강세황의 삶과 예술」,『간송문화—표암과 조선남종화파』84, 2013, 87~97쪽; 대전광역시·충남대 유학연구소,『회덕 진주강문의 인물과 선비정신』,이화, 2009, 7~303쪽; 이병찬,「복천 강학년가의 고문서 현황과 성격」,『충청문화연구』10, 2013, 57~80쪽 참조.

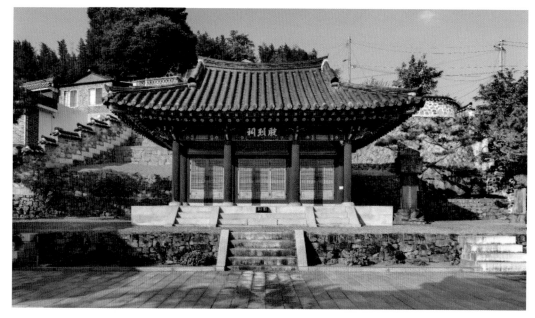

도 1-1. 진주 은열사

덕 지역에 정착한 이후 집안은 경제적으로 크게 번창하였다.[4] 16~17세기 회덕懷德 진주 강씨의 위상은 송시열宋時烈, 1607~1689이 「회덕향안懷德香案」의 서문을 지으며 사용한 '남송북강南宋北姜'이라는 표현에서 단적으로 확인된다. 이 시기 들어 진주 강씨는 충청 지역을 대표하는 가문으로서 은진 송씨에 비견할만한 기반을 닦고 있었다.[5]

이렇게 회덕에 자리 잡은 진주강문 중 가장 두드러진 인재를 배출한 가문이 바로 강세황으로 이어지는 강문한의 손자 강운상姜雲祥, 1526~1587의 가계였다. 강운상은 효행으로 국가에서 정려旌閭를 받아 덕망을 얻었으며 지역 사회에서 사족으로서 권위를 갖추어 갔다. 진주 강씨가 중앙에서 명성을 얻게 된 것은 강운상의 아들 대였다. 1760년경 편찬된 『여지도서輿地圖書』 회덕

4 강문한은 회덕에 입향한 후 상당한 경제적 기반을 확립하였다. 회덕 일대에 약 800두락의 전답을 소유하였으며 200여 명에 이르는 노비를 소유하였다. 회덕에 정착한 지 얼마 되지 않은 강문한이 대규모의 재산을 소유할 수 있었던 이유는 이 지역에 위치하였던 처가로부터 지역적 기반을 물려받았기 때문으로 추정된다. 최근문, 「懷德의 士族 晉州姜氏」, 『회덕 진주강문의 인물과 선비정신』, 이화, 2009, 7~37쪽.
5 宋時烈, 『宋子大全』 卷138, 「懷德鄕案序」.

현의 인물조에는 강운상, 강첨姜籤, 1557~1611, 강학년姜鶴年, 1585~1647, 강백년 4인의 진주 강씨가 수록되어 있다.[6] 이들은 강운상과 그 후손들로서 과거를 통해 입신하여 이 집안이 전국적인 명문가로서 부상하는 데에 기여한 인물들이다. 강운상의 아들 강첨과 강주는 모두 문과에 급제하였으며 강첨은 대사간을, 강주는 첨지중추부사를 지냈다. 강첨과 강주는 회덕강문이 남인과 북인으로 당색을 달리하는 계기가 되었던 인물이다. 기묘사화己卯士禍, 1519에 대한 책임을 물어 정철鄭澈, 1536~1593의 처벌을 결정할 당시 강첨은 남인의 입장에, 강주는 북인의 입장에 섰으며 이들의 입장차는 다음 세대인 강학년과 강백년으로 계승되었다. 가계도 참고

강학년은 산림山林으로서 정계에 진출하여 지평과 장령 등을 역임하였다. 인조仁祖, 재위 1623~1649의 정치를 비판하는 상소를 올렸다가 은진으로 귀양 가기도 하였으나 노년에는 회덕 본가에 돌아와 머물렀다. 반면 강백년은 문과에 급제한 후 주요 요직을 거쳐 좌참찬에 올랐다. 그는 1660년에는 동지부사로 청나라를 방문하였으며 1673년에는 기로소耆老所에 들어갔다. 강백년에게는 강선姜銑, 1645~1710과 강현 두 아들이 있었다. 이들은 모두 과거를 통해 관직에 진출하여 청요직을 거쳤다. 강선은 강원도 관찰사, 도승지 등을 역임하였으며 1699년 동지부사로 청나라에 다녀와 연행록을 남겼다.[7] 강현은 강백년의 차남으로서 백부 강계년姜桂年, 1586~1662에게 입계하여 대를 이었으며 문과에 급제한 후 대제학, 예조참판 등 중요 직책을 두루 역임하였다. 1701년 인현왕후의 상을 당하였을 때 고부사告訃使가 되어 청나라에 다녀왔으며 1719년 숙종肅宗, 재위 1674~1720과 함께 기로소에 들어가는 영예를 누렸다.

강세황은 강현의 셋째 아들로 태어났다. 강세황은 부친의 각별한 보살핌

6 김우철 역주, 『여지도서 13−충청도』VI, 디자인 흐름, 2009, 163~166쪽.

7 강선, 이종묵 역, 『국역 연행록』, 국립중앙도서관, 2009.

을 받으며 성장하였으며 집안의 가풍을 따라 과거 준비에 몰두하였다. 15살에는 사천 목씨泗川 睦氏, 여흥 민씨驪興 閔氏와 더불어 경기 남인의 삼대 가문으로 일컬어지던 진주 유씨가의 유뢰柳耒, 1692~1729의 장녀와 혼인하였다. 강세황이 태어날 당시 강현은 파직 상태였으나 1716년 다시 관로에 나가 의금부 당상 등의 관직을 역임하였다. 강현의 파직은 1710년에 있었던 장자 강세윤姜世胤, 1684~1741의 과거시험 부정 때문이었다. 과거시험을 주관하는 예조판서였던 강현은 서리와 공모하여 강세윤의 시험지를 바꾸는 부동역서符同易書를 꾀하였다. 이 일은 정호鄭澔, 1648~1736에게 발각되어 조정의 논란이 되었다. 결과적으로 강현은 삭직되었으며 강세윤은 더 이상 과거에 응시할 수 없게 되었다.[8] 붕당 간의 정쟁이 가장 치열하였던 숙종대에는 과거 부정의 처리에도 정치적 갈등이 예민하게 작용하고 있었다.[9]

강세황의 가문은 1728년의 무신란에 연루되면서 이후 30여 년 동안의 금고에 처해져 문과 급제자를 배출할 수 없었다. 그러나 1763년 강세황의 아들이 과거에 급제하였으며 1773년에는 강세황에게도 관직이 내려지면서 이전의 가세를 회복하였다. 강세황에게는 다섯 아들이 있었다. 그들의 문과 급제 결과를 보면, 유씨 부인의 네 아들 중 강인姜儐, 1729~1791, 강완姜俒, 1739~1775, 강빈姜儐, 1745~1808은 문과에 급제하였으며 강관姜俒, 1743~1824은 진사시에 급제하였다.

강세황의 손자대에 눈에 띄는 인물은 차남 강완의 아들 강이천姜彛天, 1768~

8 『승정원일기』를 보면 강현은 숙종 38년(1712) 8월부터 숙종 41년(1715) 1월까지 나타나지 않으며 이때 부총관에 제수되었다. 강세윤은 과거 부정으로 영구히 과거에 응시할 수 없게 되었으나 경종 즉위 후 注書로 천거되었다. 『承政院日記』 28冊, 景宗 1年(1721) 1月 23日.

9 강현과 강세윤이 부동역서를 시도하였던 사실은 사환에 대한 그들의 욕구와 필요성을 반영하는 것으로 보인다. 숙종대의 과거부정 사건과 대응책에 대한 상세한 논고는 우인수, 「조선 숙종조 科擧 부정의 실상과 그 대응책」, 『韓國史硏究』 130, 2005.9, 83~121쪽 참고.

1801과 강신의 아들 강이오姜彛五, 1788~?이다. 강이천은 33세라는 짧은 생애에도 불구하고 『중암고重巖稿』라는 문집을 남겼으며, 18세기 후반 서울의 풍속과 세태를 그린 장편시 「한경사漢京詞」의 저자로서 문학사에 이름을 전하고 있다.[10] 강이천은 천안天安 지역에서 포교에 앞장선 서학도西學徒이기도 하였는데, 1801년 신유박해辛酉迫害 당시에 옥중에서 생애를 마쳤다. 신유박해 이후 강세황의 집안에서는 오랫동안 뚜렷한 자취를 남긴 인물들이 등장하지 않았다. 강이천의 사건은 강세황 가문의 가세가 다시 기울고 가족이 흩어지는 데 결정적인 원인을 제공하였던 것으로 보인다. 강이오는 서울에 머물며 철종대까지 관직 생활을 지속하였으며 만년에는 통진부사通津府使를 지냈다. 강세황의 후손 중 미술에서 두각을 나타낸 인물은 강이오와 강진姜溍, 1807~1858이었다. 강이오의 그림으로는 두 점의 산수화와 더불어 이재관李在寬, 1783~1837이 그리고 추사秋史 김정희가 제발을 쓴 그의 초상화가 전한다.[11] 강완의 손자인 강진은 검서관檢書官으로서 높은 평가를 받았으며 관직은 안협현감安峽縣監을 지냈다. 지금까지도 상당수의 회화 작품이 강진의 이름으로 전하고 있어 문예와 미술에서의 그가 지녔던 재능을 증명해준다.[12]

강운상부터 강인까지 이어지는 강세황의 가계는 회덕의 진주강문 중 가장 많은 요직 진출자를 배출하였으며 문명을 떨쳤다. 이들이 언제부터 회덕을 떠나 서울에 거주하였는지는 분명하지 않지만 몇 가지 단서를 통해 추론이 가능

10 강이천은 선문대학교박물관에 소장된 〈墨竹圖〉의 화가이자 이명기의 그림으로 전하는 선면 초상화 〈誦芬堂姜子十八歲像〉의 주인공이기도 하였다. 송분당 강이천의 선면 초상화에 대해서는 장인석, 「강이천의 18세 소진」, 『문헌과 해석』 57, 문헌과해석사, 2011, 207~216쪽 참조.

11 김정희는 강이오의 초상화에 다음의 글을 남겨 친분 관계를 보이기도 하였다. "若山眞影, 小塘寫, 具足彗相, 現宰官身. 是惟丹靑之咄咄逼眞, 誰更知天地孤線羅心胸. 隨遇而神, 老髥題." 그 외에 강이오에 관한 사항은 오세창, 『근역서화징』, 시공사, 2000, 888~890쪽 참조.

12 강진의 생애 및 문학에 관해서는 김영죽, 「對山 姜溍의 삶과 시−檢書官 및 外職 시절의 시를 중심으로」, 『漢文古典硏究』 26, 2013, 169~204쪽 참조.

하다. 강학년이 관직에서 물러난 노년에 회덕으로 귀향하였던 데 반하여 강백년은 말년까지 관직을 유지하며 기로소에 들었던 일, 혹은『여지도서輿地圖書』에서 회덕의 인물로서 강백년까지만 언급된 점 등으로 미루어 강백년 대에 서울로 이주하여 줄곧 이곳에 세거하였던 것으로 추정된다. 다만 강세황의 중형 강세원姜世元, 1705~1769이 천안의 산소 아래서 강현의 제사를 받들었다는 전언과, 강이천이 천안에서 포교 활동을 펼쳤던 사실 등으로 보면 천안 및 인근 지역과 강세황 가계의 관계는 이후에도 지속된 것으로 보인다.

천안 지역과의 관계는 강세황 가문이 서울로 이주한 이후에도 여전히 이일대에 지역적 기반을 유지하고 있었음을 의미할 것이다. 18세기에 충청도 지역에 강세황 가가 소유한 전답의 분포나 재산의 규모를 구체적으로 확인해 주는 자료는 전혀 알려진 바 없다. 다만 이러한 추정을 뒷받침할 수 있는 단서의 하나는 가계 구성원들의 묘소 분포이다.[13] 강세황 가계 내 주요 구성원의 묘소는 공주公州, 천안, 진천鎭川 등지로 압축된다.[표 1] 강세황의 부친 강현은 '선대의 묘소가 모두 충청도 등지에 있어 봄과 가을에 반드시 휴가를 얻어 성묘하러 다녔'고 한다.[14] 선조의 묘소가 한 지역에 집중적으로 위치한 사실과 강현이 매년 이 지역을 돌아본 상황으로 보아 그의 집안은 천안 일대에 지역적, 경제적 기반을 유지하고 있었던 것으로 추정된다.도 1-2

이상에서 살펴본 바처럼 강세황의 가계는 16세기부터 충청도 회덕 일대를 경제적 기반으로 삼아 사족으로서 위상을 갖추었으며 17세기에는 지속적으로 문과 급제자를 배출하며 중앙 정계에 등장하였다. 강주의 가계는 정치적으로 북인北人의 당색을 지녔으며 북인이 대북大北과 소북小北으로 분리된 후에는 남이공南以恭, 1565~1640을 중심으로 하는 소북에 속하였다. 강현이 예조

13 晉州姜氏竹窓公后雪峯白閣公派譜編纂委員會, 앞의 책, 1~15쪽 참조.
14 강세황,「文安公神道碑」, 앞의 책, 권6, 395~410쪽.

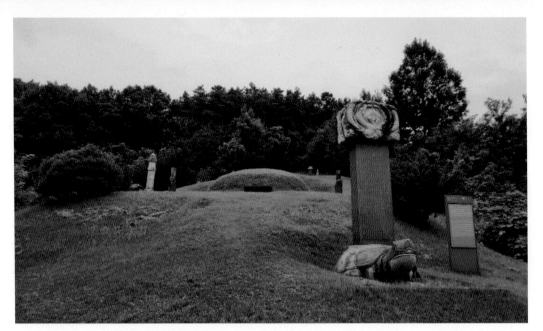

도 1-2. 충청북도 진천군 문백면 도하리의 강세황 묘소

판서를 지내며 가문의 위상이 정점에 이르기도 하였으나 18세기 들어서는
무신란과 신유박해의 피화자가 되었으며 19세기 이후로 가문의 형세는 급
격히 기울었다.

〔표 1〕 강세황 가문 구성원의 묘소 위치

	이름	묘소 위치	배위(配位) 묘소
13세	강운상	대덕 회덕 한사동	합봉
14세	강주	아산군 송악면 궁평리	합봉
15세	강계년	청주 오근리	천안군 풍세면 풍서리 목천 화청
	강백년	공주 의당면 도신리	
16세	강선	공주 의당면 도신리	
	강현	천안 풍세면 풍서리	천안 풍세면 관음통동 삼위 합봉
17세	강세윤	충북 청원군 오창면 양지리	
	강세원	진천 한계	건위 합봉
	강세황	진천군 문백면 한계	진주 유씨 : 진천 한계 건위 합봉 나주 나씨 : 문의면 노현리
18세	강인	진천 한계	진천 한계
	강완	천안 풍세	합봉
	강관	진천 한계	진천 한계 합봉
	강빈	과천 후둔	과천 후둔
	강신	문의 갈현리 강산석린봉상	삼위 합봉

도 1-3. 강현, 강세황 서, 『백각선생유고』

2) 가문을 위한 서화

강세황은 만년에 "삼세기영三世耆榮"이라 새겨진 인장을 즐겨 사용하였다. 삼세기영이란 조부, 부친에 이어 자신에 이르는 삼대가 연속으로 기로소에 입소하는 위업을 달성하였음을 의미한다. 이 인문印文은 대대로 고위 관직을 역임하였던 선조들의 구업과 이를 성공적으로 계승한 자신을 향한 자부심의 표현이기도 하였다.

가문의 역사와 선조들의 업적을 향한 강세황의 자긍심은 앞서 인용한「표옹자지」의 서술 방식에서도 분명하게 간취된다. 동시에 선조들이 남긴 유묵을 대하는 태도에서 다시 목격된다. 그는 가전되는 선조의 유물 및 유묵을 정리하고 내력을 기록해 후손들에게 전하는 일에 남다른 열정을 기울였다. 1733년 강현이 제천에서 병으로 사망할 당시 부친을 보좌하였던 강세황은 천안에서 장사를 지내고 3년 동안 여묘살이를 수행하였다. 이 시절 그는 강현의 유고 12권, 강선의 유고 4권을 직접 정리하였다. 이 중 친필의『백각선생유고白閣先生遺稿』는 일부 결실된 상태로 전하고 있다.도 1-3 강경훈에 따르면

강세황은 선조들이 연행 시 구입한 서적이나 지우들로부터 받은 서적에는 반드시 관지款識를 남겨 내력을 전하였다고 한다.[16] 『표암유고』 내에서는 이러한 종류의 서발문이 다수 발견되는데, 이 중에는 실제 유물로 확인되는 경우가 있다. 문집의 「경서옥하만록하敬書玉河漫錄下」라는 글은 강백년이 부사로 북경의 처소에 체류할 무렵 지은 『옥하만록玉河漫錄』의 뒤에 내력을 적은 글이다. 강백년의 『옥하만록』은 그가 겪은 사건과 기록 중 자손들에게 알릴만한 내용 23편을 선별하여 엮은 책이다.[17] 강백년의 『옥하만록』은 두 본이 남아 있는데, 모두 필사본으로 각각 미국 버클리대학교University of California, Berkeley와 이화여자대학교도서관에 소장되어 있다. 버클리대학교동아시아도서관 소장본에는 강세황의 글과 강빈의 인장이 남아 있다. 발문의 글씨는 강세황의 필치로서 이 책은 강세황이 강빈에게 필사하도록 하였던 기록 속의 『옥하만록』으로 추정된다.[18]

강세황은 강주부터 강현에 이르는 선조들이 대를 이어 북경에 다녀온 사실에 자부심을 지니고 있었다. 『옥하만록』 외에도 선조들이 연행 동안 중국 문사들과 주고 받은 서간을 모아 정리하며 쓴 기록에서도 가문과 선조에 대한 자부심이 확인된다. 1766년 12월 강세황은 강현과 자형 해흥군海興君 이강李橿, 남위로南渭老, 1699~?가 연행 동안 중국의 문사들에게 받은 시문과 서간을 모아 서첩을 엮었다. 이 서첩의 발문에서 그는 풍윤현豐潤縣의 곡일지谷一枝

15 강현의 『백각선생유고』는 판각본은 만들어지지 않았지만 강세황의 친필로 정리된 필사본이 거의 온전한 모습으로 전하고 있다. 저자는 강세황의 후손인 고 강우식 선생님의 후의로 2011년 연희동의 자택에서 몇 차례에 걸쳐 『백각선생유고』를 비롯한 소장 자료를 상세히 조사할 수 있었다. 지면을 빌려 깊은 감사의 마음을 전해드리고자 한다.

16 강경훈, 「豹菴藏書 補寫本攷」, 『古書研究』 14, 1997, 5~54쪽.

17 강세황, 「敬書玉河漫錄下」, 앞의 책, 권5, 288~289쪽. 『옥하만록』의 내용 및 가치에 대해서는 오용섭, 「강백년의 〈옥하만록〉 연구」, 『서지학연구』 45, 2010, 185~213쪽 참조.

18 미국 버클리대학교가 소장한 『옥하만록』의 원문은 http://kostma.korea.ac.kr 참조.

라는 인물이 강백년, 강선, 강현을 모두 만났던 일을 회상하며 그 사정을 상세히 기록하였다.[19]

강세황의 가문에는 직계 선조 외에도 사행에 참여한 인물이 다수 있었다. 강주의 형제인 강첨 역시 사행에 참여하였다. 그는 1605년 중국을 방문하였으며 이때 만력제萬曆帝, 재위 1572~1620로부터 붉은 비단을 하사받았다. 강학년의 소실인 안동 김씨가 여기에 소나무, 사슴, 대, 학을 수놓은 자수 비단이 가문의 유품으로 전해지고 있었다. 강학년의 후손인 강염姜恬은 비단을 첩으로 만들어 강세황을 찾아와 글을 요청하였다.[20] 비단첩의 서문에서 강세황은 "장래에 이 자수가 얼마나 오래가는가에 따라서 너의 집안이 잘되고 못되는 것을 점칠 수 있을 것이다"라며 소중하게 보존하기를 당부하였다. 강세황은 선조의 유품을 보존하는 일과 집안의 성쇠에 동일한 의미를 부여하고 있었다. 선조의 서적과 유고를 정리하는 작업은 궁극적으로는 선조의 생애와 학문을 보존하여 후손에게 전하기 위해서였다. 조선의 사대부에게 가문의 유풍을 보존하고 다음 세대에게 전하는 일이란 무엇보다 중요한 의무의 하나였다. 강세황의 행위에서 가문에 대한 자부심과 함께 계승과 보존에 대한 책임감을 헤아려 볼 수 있다.

강세황은 가문의 구업이 자신에서 끊어지지 않고 후손들에게 전해지도록 애쓰는 한편, 자신의 유산도 후손들에게 전해지기를 원하였다. 이러한 영속의 욕구는 강세황에게 회화 제작의 한 동력으로 작용하였다. 그가 자손들을 위하여 제작한 서화는 그의 작품 중 일군을 구성하고 있다. 70세상 및 71세상 등 초상화류가 제사를 담당한 종손가를 통해 전해졌던 것은 당연한 귀결일 것이다. 그 외에도 〈완화초당도浣花草堂圖〉, 자화상과 「표옹자지」가 담긴

19 강세황, 「題華人詞翰帖後」, 「又」, 앞의 책, 권5, 327~329쪽.

20 강세황, 「題繡帖」, 위의 책, 권5, 356~357쪽.

《정춘루첩靜春樓帖》은 차남 강완이 소장하였다. 만년의 작품 중에는 강이천을 비롯한 후손들에게 증여된 작품들이 다수 발견된다. 1781년 화원 한종유韓宗裕, 1737~?가 제작한 선면 초상화는 강완의 서자 강이대姜彝大, 1761~1834에게 증여되었다. 1782년의 〈약즙산수도藥汁山水圖〉는 '장희長喜'란 아명의 손자를 위하여 그렸다. 초상화, 자화상, 자선묘지명 등 이 책과 긴밀하게 관련된 자전적 작품들 대다수는 기본적으로 후대에 자신의 삶을 전하기 위한 목적으로 제작되었다. 이들 작품이 최근까지도 후손들에게 전해져온 상황은 강세황의 자전적 작품이 제작되는 바탕에서 가문과 자신의 영속을 기대하는 의식이 강하게 작용하였음을 말해준다.

강세황의 가문의식이 가장 화가다운 방식으로 표출된 지점은 시조인 은열공 강민첨의 영정 제작에 관여한 일이다. 강민첨은 진주 강씨 은열공파의 시조로서 그의 출생지인 진주에 건립된 은열사殷列祠에서는 현재까지도 유상遺像을 배향하고 있다. 2005년 은열사의 감실 뒤편에서 당시까지 알려지지 않았던 새로운 은열공 초상이 발견되었다. 이 초상은 은열사 소장본보다 높은 화격을 보이고 있어 기존 유상의 모본으로 비정되었다.도 1·4·5 새롭게 발견된 은열공상에서 제작과 관련된 기록은 발견되지 않았지만『은열공강선생유사殷烈公姜先生遺史』에 근거하여 1790년 강세황과 강신이 함께 임모한 두 본의 은열공상 중 하나로 비정되었다.[21] 이듬해 진행된 수리 과정에서 비단으로 가려져 있던 화기畫記가 발견되었다. 화기 중 화가와 후손의 이름이 지워져 있었지만, 영정의 제작 시기만은『은열공강선생유사』의 기록과 일치하여 강세황의 이모본으로 확인되었다.[22] 강세황이 이 초상을 제작한 과정은 강이천

21 은열사 소장 〈은열공상〉에 관한 연구는 이현주, 「晋州 殷烈祠 소장 〈殷烈公 姜民瞻 影幀〉」, 『文物硏究』 12, 2007, 105~128쪽; 강관식, 「표암 강세황 초상화의 실존적 맥락과 의관 도상학」, 『표암 강세황 조선 후기 문인화가의 표상』, 한국미술사학회, 2013, 176~181쪽 참고.

22 "庚戌(1790) 冬十月, 十六代孫□□齋沐重摹, 時年七十八, 三十一代孫□□監裝." 저자는 2022년 10월

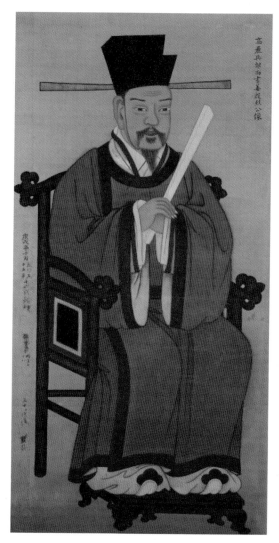

도 1-4. 강세황, 〈은열공 강민첨 초상〉.
1790, 비단에 채색, 112.4×51.2cm, 진주 은열사 소장, 국립진주박물관 기탁

도 1-5. 작가 미상, 〈은열공 강민첨 초상〉.
17세기 경, 111.6×61.3cm, 진주 은열사 소장

의 『중암고』에 상세히 기록되었다.[23] 이 글에 따르면 진주의 종인宗人 강필준

姜必儁이란 인물이 강세황에게 은열공 초상 제작을 청탁하였다고 한다. 강이

천은 팔순에 가까운 나이에도 강세황이 직접 영정을 모사하니 옛그림과 비

진주 강씨 종중의 후의로 국립진주박물관에 기탁된 은열공 초상을 열람할 수 있었다. 열람을 도와주신 진
주 강씨 종중과 박물관의 관계자들께 감사드린다.

23 姜彝天, 『重菴槁』, 「始祖殷烈公畫像重摹記」, 규장각, 32~34쪽.

교해도 손색이 없었다고 하였다.

은열공상과 같은 해에 그려진《십로도상첩十老圖像帖》의 제작 과정을 비교하면 강세황이 은열공 영정의 제작에 쏟은 공력의 차이가 확연히 드러난다.도 1-6 이 해 8월 신상렴申尙濂이라는 인물이 강세황을 찾아와 선조의 유흔인《십로도상첩》을 새로 그려주길 요청하였다.《십로도상첩》이란 조선 초기의 인물인 신숙주申叔舟, 1417~1475의 동생 신말주申末舟, 1439~1503가 고향인 전라도 순창淳昌에 은거하며 70세를 넘은 노인들과 더불어 모임을 가졌던 일을 그린 그림이다. 신상렴은 신말주의 11대손이었다. 그는 이 작품의 제작 이전에 강세황과 어떤 관계도 보이지 않았던 인물이다.

평소 교류가 없던 신상렴이 강세황에게 집안에 전승되던 그림의 이모를 청탁하였으며 강세황이 이 요청을 수락한 이유는 무엇일까? 그 이유는 신상렴의 집안인 고령 신씨高靈 申氏가 강세황과 같은 소북의 당색을 지닌 집안이라는 점에서 찾을 수 있다. 강세황과 신상렴 사이에서 직접적인 교류는 확인되지 않지만 그는 신광수申光洙, 1712~1775와 같은 고령 신씨 집안의 인물들과 친교를 맺고 있었다. 동일한 당색의 집안 사이에서 공통된 인맥을 통한 그림 청탁이 가능하였을 것이다. 그러나 강세황은 이 그림을 직접 이모하지 않았다. 화첩의 이모는 김홍도金弘道, 1745~1806 이후에 의해 진행되었다. 낡고 고졸한 옛그림은 김홍도의 손을 거쳐 간결하지만 뛰어난 격조를 지닌 그림으로 재탄생되었다. 강세황은 이모를 대신하여 "금년 80세가 가까워 눈이 어둡고 손이 떨려 참으로 붓을 들기 어렵다"는 사정을 밝히고 작은 그림 한 폭을 덧붙였다.[24] 그의 그림은 소나무 한 그루와 누정이 서있는 계곡에서 모임을 여는 문인들을 그린 간략한 산수화이다. 이 그림을 세밀히 살펴보면 필선에서

24 김홍도의《십로도상첩》에 대해서는 조지윤,「〈十老圖卷〉과 〈十老圖像帖〉」,『삼성미술관 Leeum 연구논문집』 3, 2007, 31~53쪽을 참조.

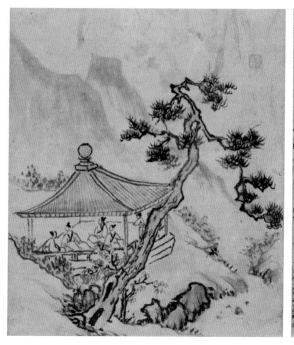

강세황, 〈송하누각인물도〉

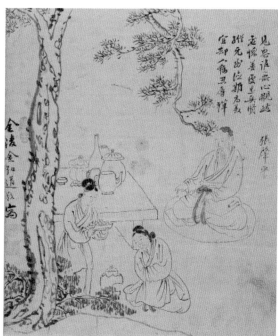

김홍도, 〈장조평도〉

강세황, 〈서문〉

도 1-6. 강세황·김홍도,《십로도상첩》부분. 1790, 종이에 먹, 각 33.5×28.7cm, 리움미술관

자연스럽지 않은 붓의 떨림이 감지된다. 강세황이 직접 그림을 그릴 수 없었던 이유는 노년의 화가가 감당하기 버거운 세밀한 표현 때문이었을 것이다.

《십로도상첩》의 제작으로부터 두 달 뒤인 1790년 10월 강세황은 아들 강신姜信, 1767~1821과 함께 직접 강민첨 초상의 제작을 진행하였다. 이 사업은 비록 이모라 해도 안면 묘사나 진한 채색과 같은 정밀한 제작 과정을 동반하는 초상화 제작이었다. 팔십에 다다른 노년의 화가에게는 무리한 작업이었을 것이다. 정밀성이 요구되는 공정은 강신에 의해 수행되었을 것으로 추정된다. 그럼에도 강세황이 초상화의 제작을 직접 주관한 일차적인 이유는 시조 영정의 이모가 지닌 상징적 의미 때문일 것이다.

강세황이 관여한 강민첨 초상은 은열사본만이 아니다. 국립중앙박물관에 소장된 강민첨의 반신상도 강세황의 가문과 깊게 관련되었다.도 1-7 강민첨의 반신상은 두 점의 강세황 초상 및 강현 초상과 함께 진주 강씨 백각공과 종친회의 이름으로 기탁되었다. 이들은 모두 강세황의 후손들이 세거하였던 천안의 영당에 봉안되어 온 유상이었다.[25] 그림의 상단에 적힌 글은 강민첨의 생애를 설명하고 있다. 글의 마지막에는 "무신년 10월 진주병사 이연필李延弼이 화사 박춘빈朴春彬을 시켜 이모하여 회양淮陽 책사冊舍에 보낸다"라는 제작 배경을 알려주는 내용이 등장한다.[26] 초상의 수령인은 정확하게 나타나지 않았지만 이 관서에 의거하여 추정해 볼 수 있다. 강민첨의 영정은 1788년 진주에서 제작되어 10월 회양으로 보내졌다. 그림의 수령처인 '책사'란 관아에서 책을 만드는 장소를 이르지만 책실冊室, 책객冊客의 의미로도 사용된다. 책객은 지방관을 비서처럼 따라다니며 정식 관리는 아니지만 관청의 업무에

25 강우식 선생님의 전언에 따르면 천안 종가에서는 근래까지 영당을 유지하고 초상을 봉안하였다. 현재 영당은 화재로 소실되었으며 영당에 봉안되었던 초상화들은 국립중앙박물관에 기탁되었다.

26 국립중앙박물관, 『초상화의 비밀』, 국립중앙박물관, 2011, 310쪽.

관여하는 인물을 의미하였다.[27] 1788년 10월은
강세황이 회양부사로 부임한 맏아들 강인을 따
라 회양 관아에 머물고 있던 시기였다. 당시 새
롭게 제작한 강민첨 초상을 받을 책사란 강인을
수행하였던 아전 중의 한 명, 혹은 강세황 자신
일 것이다.[28] 결국 진주에서 제작된 강민첨의 반
신상은 강세황가의 요청으로 제작된 것이며 직
접 언급되지 않더라도 당시 회양에 머물던 강세
황이 제작을 주문하였을 가능성이 높다. 그가 이
초상을 받았던 이유는 2년 뒤에 제작하게 될 은
열사 영정을 위한 준비 작업이었을 것으로 추정

도 1-7. 박춘빈, 〈은열공 강민첨상〉.
1788, 종이에 채색, 80.0×61.3cm, 국립중앙박물관

된다. 이상의 경과에서 그가 적극적으로 선조 화상 제작에 관여한 사정을 읽
을 수 있다. 강세황이 이처럼 선조 영정의 이모에 직접 관여하며 깊은 관심을
표시한 까닭은 무엇일까?

강세황이 활동한 18세기 후반은 사족사회에서 가문의식이 고취되며 선조
의 현양이 문중의 중요 사업으로 대두되던 시기였다. 가문의 상징이자 선조
와 후손의 만남이 이루어지는 장소인 영당의 건립은 현창 사업의 중심이었
다. 당시 사족 사회에서는 영정 제작과 영당 건립이 추진된 실례를 쉽게 찾
아볼 수 있다. 18~19세기에 걸쳐 진행된 소론의 영수 윤증尹拯, 1629~1714 초상
화의 이모 사업은 이러한 영정 제작과 선조 현양 사업의 변화 양상을 보여주

27 김홍도 전칭의 〈안릉신영도〉에는 말을 타고 가마 뒤를 바짝 따르는 인물 곁에 '책실'이라는 직책이 적혀 있
 다. 이때의 책실은 冊客으로서 지방관청의 서기를 담당하였던 인물로 설명되기도 하였다. 이대화, 「朝鮮後
 期 守令赴任行列에 대한 一考-〈安陵新迎圖〉를 중심으로」, 『역사민속학』 18, 2004, 193~223쪽.
28 강관식, 「표암 강세황 초상화의 실존적 맥락과 의관 도상학」, 『표암 강세황 조선후기 문인화가의 표상』, 한
 국미술사학회, 2013, 176~181쪽.

는 사례이다. 1711년의 첫 번째 영정 제작은 윤증의 제자들을 중심으로 진행
되었다. 첫번째 영정의 제작은 학문의 스승으로서 윤증을 기리고자 하는 목
적에서 시행되었다. 반면에 1744년 유봉영당西峯影堂의 건립 이후의 이모 사
업은 후손들이 주축이 되었으며 문중 사업의 성격으로 진행되었다.[29] 안동
의 향리 출신인 권희학權喜學, 1672~1742의 사례를 살펴보면 그는 무신란 당시 오
명항吳命恒, 1673~1728의 출정군에 참여하여 많은 공을 세우고 분무3등 공신에
책봉된 인물이다. 1808년 그의 후손들은 공신화상과 어서御書를 배향한 봉강
영당鳳岡影堂을 건립하였다.[30] 그 배후에는 가문의 지위를 상승시키고 사족士族
으로서 지위를 인정받고자 하였던 후손들의 끊임없는 노력이 있었다. 1790
년경에 진주 은열사에서 추진한 강민첨 영정의 이모 사업도 선조 현양 사업
을 펼치며 가격家格의 보존과 상승을 도모하는 시대적인 분위기 속에서 진행
된 일이다. 노년의 강세황이 영정 이모에 적극 관여하며 초상 제작을 주도한
상황에서 그가 지닌 사대부로서의 가문의식을 분명히 관찰할 수 있다.[31]

29 윤증의 영정은 1711년 처음 제작된 후 1744, 1788, 1884, 1935에 이모되었다. 영정을 봉안한 유봉영당은
 1744년 영정의 이모와 함께 유봉정사를 중수하여 성립되었다. 윤증의 초상 및 영당 제작과정과 그 의미에
 대해서는 강관식, 「명재 윤증(1629~1714) 유상 이모사의 조형적, 제의적, 정치적, 해석」, 『강좌미술사』
 35, 2010, 181~213쪽; 강관식, 「明齋 尹拯 초상의 제작 과정과 정치적 함의」, 『미술사학보』 34, 2010,
 256~300쪽; 심초롱, 「윤증 초상 연구」, 서울대 석사논문, 2010 참조.
30 권희학은 안동의 명문 吏族 출신으로 출신 성분을 극복하고 출세한 대표적인 인물이다. 그는 무신란에 공
 을 세워 양무공신 3등에 녹훈되었으며 공신초상을 하사받았다. 그의 후손들은 권희학의 영당을 건립하고
 실록을 편찬해 家格을 높이고자 시도하였다. 이후환, 「조선 후기 안동 향리 권희학 가문의 사회경제적 기
 반과 鳳岡影堂 건립」, 『대구사학』 106, 2012, 201~240쪽.
31 강세황 가의 인물들은 진주 강씨의 족보 간행에도 꾸준히 관여하였는데 이 또한 가문의식의 일단을 반영
 할 것이다. 1727년 강현이 丁未譜의 서문을 쓴 이래로, 강완은 1769년 己丑譜 서문을, 강빈은 1799년 己
 未譜 서문을, 강이문은 1829년 己丑譜序를 썼다. 晋州姜氏竹窓公后雪峯白閣公派譜編纂委員會, 앞의
 책, 9~67쪽.

3) 소북계 문인들을 위한 서화

『표암유고』를 중심으로 강세황의 교유 관계를 분석한 정은진은 폭넓은 인적 관계망을 두드러진 특징으로 들었다.[부록 2][32] 인적 관계의 다양성은 안산과 서울을 오가며 살았으며 야인에서 고위 관료까지 경험하였던 변화 많았던 인생에서 그 연유를 찾을 수 있다. 강세황의 집안과 당색을 같이 하였던 소북계 문인들은 그 관계망 속에서 가장 높은 비중을 보인다.[33] 강세황과 소북 문인들과의 교류는 젊은 시절부터 말년에 이르기까지 일관되게 나타난다. 이들은 강세황가와 혼인으로 연결된 집안의 문인들이 대다수이다. 강세황의 가문은 자형 임정任珽, 1694~1750의 집안인 풍천 임씨豐川 任氏, 허필許佖, 1709~1761의 가문인 양천 허씨陽川 許氏, 남현노南玄老, 1729~1791를 비롯한 의령 남씨宜寧 南氏 출신의 인사들과 대를 이어 세교와 혼인 관계를 맺어왔다. 소북의 69가문을 대표하는 집안 출신으로서 강세황 또한 소북의 동류의식을 간직한 인물임을 유추할 수 있다.

강세황과 교유한 대표적인 소북 문인은 일생의 지기인 연객煙客 허필이다. 이들이 언제부터 교유하게 되었는지는 뚜렷하지 않지만 그들은 서울에 머물던 시절부터 이미 교재하고 있었으며 강세황이 안산으로 옮겨간 후에는 서울과 안산을 오가며 사귐을 지속하였다. 두 사람이 맺은 관계의 성격은 강빈이 기록한 강세황의 행장 속에 정리되어 있다.[34]

32 변영섭의 연구에서는 강세황의 교유관계를 문집에 나타나는 빈도를 중심으로 분석하였다. 3~4회 이상 언급된 10여 명의 인물 중 임정, 유경종, 허필, 이수봉, 심사정, 김홍도, 신위의 7명을 중요하게 다루었다. 정은진은 『표암유고』 및 기타 문집을 폭넓게 참고하여 100여 명이 넘는 방대한 인물을 밝혔다. 개별 인물들은 선행연구에서 비교적 자세히 언급되었으므로 이들에 대한 설명은 생략한다. 변영섭, 앞의 책, 37~49쪽; 정은진, 앞의 글, 2004, 25~45쪽; 정은진, 「〈성고수창록〉을 통해 본 표암 강세황과 성호가의 교유양상」, 『동양한문학연구』 22, 2006, 337~374쪽 참조.

33 첨부한 인적관계망을 분석한 부록 2는 정은진의 논문에 기초하였으며 회화 작품과 같은 문집에 기재되지 않은 기록 등을 통해 조사한 내용을 추가하였다.

34 姜儐, 「先考正獻大夫漢城府判尹兼知義禁府事五衛都摠府都摠管府君行狀」, 『豹菴遺稿』, 정신문화연구

연객 허필 선생은 돌아가신 아버지의 마음을 알아주는 친구셨다. 아버지께서 언젠가 농담으로 말씀하시길 '연옹煙翁이 나를 알아주는 것이 내가 내 자신을 아는 것보다 더 낫다'고 하셨다.

강세황은 평소 허필을 자신보다 자신을 더 높이 평가하는 친구라고 하였다. 두 사람의 관계는 허필이 강세황의 그림에 누구보다 많은 글을 남겼으며 때로는 자신의 글로서 화가의 의중을 대신하기도 하였던 많은 사례에서 확인된다.

허필 또한 동시대 문인 간에 상당한 이름을 얻은 문인화가였다. 강세황과 허필의 교유에서 회화는 중심적인 매개물이었다.[35] 고려대학교박물관 소장의 〈선면산수화扇面山水畵〉는 두 화가가 한 화면을 나눠 사용하며 우의를 드러내고 있는 그림이다.도 1-8 강세황은 여러 화가들의 그림에 글을 남겼지만 강세황의 그림에 글을 쓴 인물은 극소수에 지나지 않는다. 그중 허필은 가장 많은 글을 남긴 인물이었다. 허필은 스스로 "표암의 그림에 연객의 평이 없으면 마치 현인이 관을 쓰지 않은 것과 같다"고 주장하였다고 한다.[36] 허필이 강세황의 그림에 화평을 붙인 구체적인 사례로서《연객평화첩煙客評畫帖》, 《제가화첩諸家畫帖》 등이 전하고 있어 기록을 뒷받침해 준다.

허필의 글이 모든 폭에 적혀 있는《연객평화첩》의 그림들은 제작 당시부터 허필을 위해 만들어진 그림들로 추정된다.도 1-9[37] 대부분의 그림은 소폭의

원, 1979, 475~516쪽.

35 허필의 작품 세계에 대해서는 박지현, 「연객 허필 서화 연구」, 서울대 석사논문, 2004, 1~138쪽 참조.

36 위의 글, 26쪽.

37 변영섭의 연구에서《연객평화첩》으로 명명된 작품들과 같은 형식의 작품들이 현재 여러 곳에 산재해 있다. 이들은 본래 동일한 화첩으로 엮여 있었으나, 전승 과정에서 낱장으로 파첩되어 분산되었을 가능성이 높다. 이 책에서는 동일한 형식을 지닌 이들 그림을《연객평화첩》으로 분류하였다.

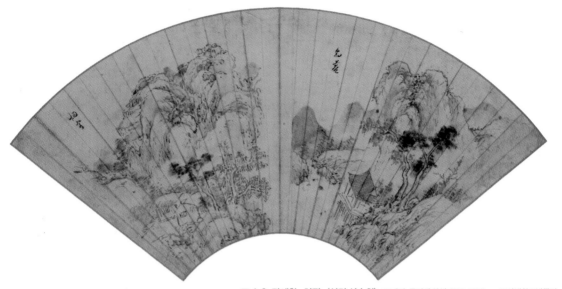

도 1-8. 강세황·허필, 〈선면 산수화〉. 18세기, 종이에 담채, 22.5×55.5cm, 고려대학교박물관

〈채소도〉, 25.6×27.4cm

〈괴석죽도〉, 25.5×27.0cm

〈연화도〉, 25.7×27.8cm

도 1-9. 강세황, 《연객평화첩》. 18세기, 종이에 담채, 국립중앙박물관

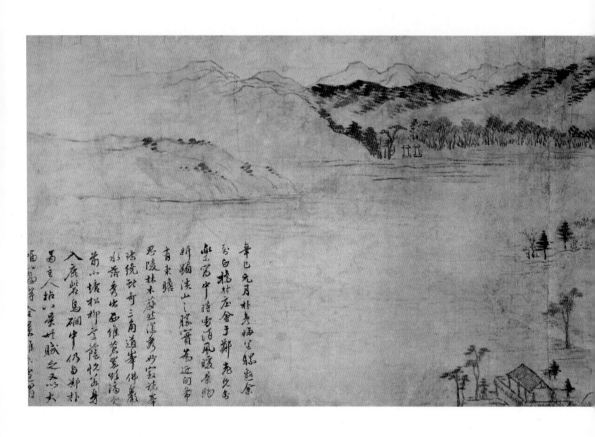

辛巳元月朴春福送綠起余
爲白構村居余卽老矣多
樂窩中時雪酒風暖景物
姸媚溪山之勝賞爲近旬布
吉東曉
思陵林木藏遊秀妙宜讀孝
塔紙扑奇三角道峯佛藏
水善秀出西維芳草雉滿窩
菊山塘松柳字蔭悅苦身
入廣岩鳥硼中仍爲卿朴
爲主人拈以榮坪賦之文必大
福爲等全察進以史光霄

도 1-10. 강세황, 〈**지락와도**〉, 1761, 종이에 담채, 51.0×195.8cm, 화정박물관

화면에 간략한 필법으로 묘사되었으며 화훼, 사군자, 기물 등 이들의 문예적 취향이 반영된 소재로 구성되었다. 이 화첩에서 일관되게 관찰되는 일상적인 소재와 간결한 표현은 이 그림들이 친구 간의 어울림 속에서 제작되었음을 시사한다.

소북 문인을 위한 그림으로서 1761년 정택조鄭宅祖, 1702~1771를 위하여 그린 〈지락와도知樂窩圖〉가 있다.도 1-10[38] 지락와는 현재 남양주시 진건면 사릉리에 위치한 해주 정씨海州 鄭氏의 종가를 가리키며 당시 강세황이 머물던 안산에서 상당히 먼 거리에 위치한다. 그를 초청하여 그림을 요청한 인물은 당시 지락와의 주인인 정택조 자신이었다. 그가 속한 해주 정씨도 소북의 당색을 지녔으며 강세황가와 여러 대에 걸쳐 세교를 맺어온 관계였다.[39]

〈지락와도〉의 화면에 남긴 강세황의 기록에 따르면, 박언회朴彦晦라는 인물이 강세황에게 나귀를 보내 그를 백교白橋 촌장으로 초대하였다. 이후에 이들이 함께 지락와를 방문하여 시를 짓고 그림 그리는 일이 성사되었다. 강세황과 지락와를 찾았던 박언회의 이름은 박동현朴東顯, 1711~?으로 그는 강세황 및 허필과도 교류가 있었다. 박동현은 정택조를 위하여 강세황이 그림을 그릴 수 있도록 중계자의 역할을 하였던 것이다. 이것은 사회적 신분이 있는 화가에게 중계자를 통해 회화를 요청하는 사회적 관습을 따른 것이었다.[40]

〈지락와도〉는 조선시대 가택도家宅圖의 맥락에 속하는 그림이다. 그림을 그

38 〈지락와도〉에 대해서는 강세황, 「題知樂窩八景帖後」, 앞의 책, 권5, 333~334쪽; 변영섭, 「姜世晃의 〈知樂窩圖〉」, 『美術史學硏究』 181, 1989, 39~49쪽; 조규희, 「조선시대 별서도 연구」, 서울대 박사논문, 2006, 246~247쪽 참조.

39 해주 정씨는 강백년, 강현과 교류가 있었으며 강세황의 손자 강이대는 이 집안과 혼인하였다. 변영섭, 위의 글, 44~45쪽, 주 19 참조.

40 《경교명승첩》에 수록된 정선과 이병연이 나눈 서간 속에서도 중계자의 관습이 보인다. 이병연은 정선이 현령으로 머물던 양천으로 가는 그림 요청이 모두 자신에게 모인다고 말한 바 있다. 당시에 정선에게 그림을 요청하고자 할 때 이병연을 통해 성사시키는 일이 일반적이었음을 의미할 것이다. 최완수, 『겸재 정선』 2, 현암사, 2009, 160~167쪽.

리기에 2년 앞선 1759년경 정택조는 지락와 앞의 언덕에 나무를 심고 정자를 만들었다. 물을 끌어와 연당蓮塘을 만들고 밭에 물을 대었다. 그는 지락와의 주변을 아름답게 꾸미고 만년에 이곳에 기거하며 한가한 아취를 즐기는 장소로 삼고자 하였다. 조경이 완성되자 정택조는 그림으로 이름이 높았던 강세황을 초청해 그의 지락와를 기념하는 회화를 제작하였다.

〈지락와도〉는 예외적인 구성 방식을 지니고 있다. 그림의 중심은 그가 새롭게 개축한 지락와였지만 강세황은 이를 화면 최하단에 그렸다. 일반적으로 중심 경물이 있어야 하는 화면 중앙에 연못을 그렸다. 이것은 정택조가 새로 조성한 연당을 강조하는 배치일 것이다. 동시에 상단의 팔곡산과 사릉思陵을 한 화면에 그리기 위한 방법이기도 하였다. 사릉은 단종비 정순왕후定順王后 송씨1440~1521의 묘역이다. 단종의 폐위에 따라 정순왕후는 대군부인의 예에 의거하여 장례를 지냈다. 후사가 없었던 정순왕후의 장례는 단종의 누이 정혜공주가 출가한 해주 정씨 가문에서 맡았으며 정씨의 가산家山에 묘소를 마련하였다. 이 때문에 현재도 사릉의 내부에는 해주 정씨 선조의 묘역이 함께 위치한다. 정순왕후의 묘는 1698년 단종이 복권되면서 노산부인묘에서 사릉으로 추봉追封되었으며 왕릉으로서 국가에서 제향을 받드는 장소가 되었다. 정씨 가문에게 사릉은 가문의 묘역인 동시에 가문의 충절을 상징하는 명예로운 장소였다. 강세황은 해주 정씨의 종가인 지락와와 더불어, 정택조의 아취를 의미하는 연당, 그리고 가문의 충절을 상징하는 사릉을 한 화면에 담아 이 가문과 정택조를 모두 명예롭게 기념하는 그림을 제작하였다.[41] 강세황이 이와 같은 화면 구성을 기획한 것은 가문간의 세교를 통한 깊은 이해가 축적되어 있었기 때문일 것이다.

41 사릉에 관한 내용은 황인혁·김기덕, 「조선왕실 산도 중 장릉도와 사릉도에 관한 연구」, 『역사와 경계』 91, 2014, 75~111쪽 참고.

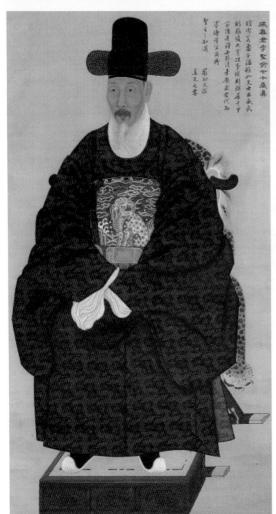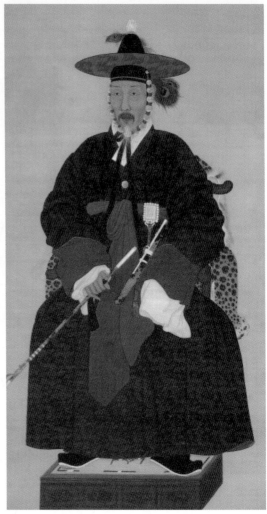

도 1-11. 작가 미상, 〈이창운 초상〉. 1782, 비단에 채색, 153.0×86.0cm, 이건일 소장

소북계 문인으로서 강세황의 정체성이 감지되는 또 하나의 작품으로 이창
운李昌運, 1713~1791의 초상을 들 수 있다.도 1-11[42] 이창운은 어영대장御營大將 등을
지낸 영정조대 최고의 무관으로서 그의 당색은 소북이었다. 이창운을 깊이
신임한 정조는 동한東漢의 장군 마원馬援, 기원전 49~14의 고사를 따라 '복파장군伏

42 이창운의 생애는 咸平李氏咸城君(莊襄公)派宗會 編, 『伏波將軍 咸春君 李昌運 大將』, 咸平李氏咸城君
派宗會, 2002, 29~41쪽 참조.

波將軍'이라는 이름을 내리기도 하였다.[43] 초상을 제작한 1782년 이창운은 종
2품의 총융사에 임명되며 무관으로 누릴 수 있는 최고의 영예를 얻었다. 관
직과 함께 맞은 70세를 기념하여 이창운은 단령과 무관복본의 화려한 초상
두 점을 제작하였다. 초상을 그린 화가는 알려지지 않지만 두 그림은 매우
뛰어난 화격을 보이고 있어 당시 도화서 최고 화원의 필치였을 것으로 추정
된다. 두 본 중 단령본에는 도승지였던 엄린嚴璘, 1716~1786이 짓고 강세황이 옮
겨 적은 찬문이 남아 있다.[44] 엄린은 엄숙嚴璹의 다른 이름으로 그는 정조대
에 형조판서, 도승지, 예조판서 등 요직을 두루 지냈으며 말년에 기로소에 들
었던 인물이다. 이창운을 비롯하여 엄린, 강세황은 모두 소북 출신 관료라는
공통점을 지니고 있었다. 이 소북의 관료들은 정치적 동류의식을 바탕으로
무관으로서 최고의 위치에 다다른 이창운을 위하여 찬문을 짓고 적었을 것
이다.

　이상에서 살펴보았듯이 소북계 가문의 문사들은 강세황의 인적관계에서
높은 비중을 차지하였으며 일생에 거쳐 긴밀한 교류를 지속하였다. 이들과
의 관계 속에서 제작된 일군의 서화들은 강세황이 소북 문인으로서 지닌 정
치적 정체성의 일단을 반영하고 있다. 조선의 신분 사회에서 개인이 출생한
가문은 그의 사회적 존재를 결정하는 일차적인 요인이었다. 이것은 사대부
가문 출신의 문인화가에 있어서도 예외가 아니었다.

43　복파장군이란 노년의 나이에도 말을 타고 무용을 보인다는 의미이다. 임종욱, 『중국역대인명사전』, 이화문
　　화사, 2010, 396쪽.

44　"咸春君李聖兪七十歲眞, 皎潔若處子, 溫雅如文士, 出威武則鷸凌九霄, 決事機則驥展千里, 家傳孝謹, 世
　　服淸素, 歷求當代而 寡儔兮, 宜爾荷聖主之如遇, 嚴幼文撰 姜光之書." 엄린의 영월 엄씨는 양천에 세거한
　　가문으로 그의 일기인 『生溪隨記』가 규장각한국학연구원에 전하고 있다.

2. 무신란의 상흔과 치유를 위한 회화

1) 무신란과 피화^{被禍}의 경험

강세황이 살았던 18세기 조선은 영조^{英祖, 재위 1724~1776}와 정조의 강력한 통치하에 구현된 안정된 정치적 상황과 경제적 번영을 바탕으로 문화적 도약을 이룬 시대였다. 영조와 정조는 탕평책을 실시하여 여러 당파의 인재를 고르게 등용함으로써 정치세력 간의 균형을 도모하였으며 성공적인 개혁 정치를 시행하여 사회는 안정되고 경제는 번영하였다.

그러나 이와 같은 정치적 안정은 18세기 중반 이후의 상황이었다. 강세황의 청년 시절을 차지하는 숙종 재위 후반, 경종, 영조 재위 초기로 이어지는 18세기 전반의 정국은 전혀 달랐다. 18세기 전반 조정에서는 노론과 소론이 왕위 계승 문제로 첨예한 대립을 이루고 있었다. 숙종 말년 소론과 남인은 희빈 장씨^{禧嬪張氏, 1659~1701}의 아들 경종^{景宗, 재위 1720~1724}을 지지하였다. 반면에 노론 세력은 병약하였던 경종을 대신하여 숙빈 최씨^{淑嬪崔氏, 1670~1718}의 아들 연잉군^{延礽君}, 즉 훗날의 영조를 지지하며 왕세제의 대리청정을 시도하였다. 숙종의 죽음과 경종의 즉위 과정에서 격렬해진 노소간의 갈등은 신축옥사^{辛丑獄事, 1721}와 임인옥사^{壬寅獄事, 1722}를 발생시켰다.[45] 경종의 왕위 계승과 함께 권력을 장악하였던 소론 강경파는 경종의 갑작스러운 서거와 영조의 즉위로 위기를 맞이하였다. 그들이 반대하였던 왕세제가 즉위하여 위기에 몰리자 소론 강경파는 영조의 정통성에 이의를 제기하며 반란을 준비하였다.

1728년 3월 반군이 청주성을 점령하면서 전국적인 규모의 무신란이 발생

45 신축옥사는 1721년 노론이 왕세제의 대리청정을 꾀하다 소론의 반격으로 노론 인사 50~60명이 처벌을 받았던 사건이다. 임인옥사는 1722년 노론 고위 관료의 자제들이 역모에 관련되었다는 睦虎龍(1684~1724)의 고변에 의해 노론 인사 170여 명이 죽거나 가혹한 처벌을 받았던 사건이다. 이성무, 『조선시대 당쟁사』 2, 동방미디어, 2000, 127~160쪽.

하였다. 이 반란을 주도한 소론은 남인 및 일부 소북계와 연합하여 노론 세력의 타도를 시도하였고 소현세자의 증손인 밀풍군密豊君 탄坦을 추대하고자 하였다. 무신란은 실패로 끝났으며 수백 명이 죽고 천여 명이 유배되는 대대적인 숙청으로 막을 내렸다. 이 사건은 소론과 남인 세력에게 결정적인 피해를 입혔으며, 노론의 집권기반은 더욱 공고해지는 결과를 초래하였다. 한편으로는 당파적 의리를 주장하기보다 군주권 앞에 붕당은 없어져야 한다는 영조의 탕평 정국이 추진되는 계기가 되기도 하였다.[46]

무신란 발생에 앞서 강세황의 맏형 강세윤은 이천부사利川府使로 부임하였다. 무신란 당시 여주驪州에서 이송하던 죄인이 도중에 달아나는 사건이 발생하였으며 강세윤은 책임을 물어 정배되었다. 이를 뒤이어 난의 주동 인물인 목함경睦涵敬의 공초供招에서 강세윤이 반역 모의에 동참한 사실이 발각되었다.[47] 사간원에서는 유배 중인 강세윤을 다시 불러들여 엄격히 국문鞫問할 것을 요청하였다. 그러나 영조는 그의 부친 강현이 관직에 있음을 들어 번번이 강세윤의 반역 모의를 공식적으로 인정하지 않았다. 강세황의 아들 강인이 출사한 1763년 조정에서는 무신란 당시의 공초를 다시 검토하였다. 그 결과 강세윤과 같은 이름을 가진 무신란의 주동자 정세윤鄭世胤을 성을 제외하고 이름으로만 부른 탓에 두 사람 사이에 착오가 일어났으며 강세윤은 무신란과 무관한 것으로 밝혀졌다. 강세윤과 혼동을 일으킨 정세윤은 경기도 양성陽城에서 난을 주동한 인물이다. 정세윤은 안성에서 활동한 명화적明火賊 무리인 녹림당綠林黨의 우두머리로서 후에 반군의 부원수까지 추대된 반란의

46 무신란의 발생과 그 과정에 대해서는 고성훈, 『영조의 정통성을 묻다-무신란과 모반사건』, 한국학중앙연구원, 2013, 13~207쪽; 장필기, 『영조 대의 무신란-탕평의 길을 열다』, 한국학중앙연구원, 2014, 13~152쪽 참조.

47 睦涵敬(?~1728) : 본관은 泗川. 무신란 당시 이인좌에 협력하여 청주성 장악에 가담하였다. 그러나 오명항에게 패하고 친국을 받은 후 참형되었다. 『英祖實錄』卷24, 英祖 5年(1729) 10月 14日.

핵심 인물이었다.[48] 정세윤은 죽산에서 오명항吳命恒, 1673~1728의 관군에게 대패한 후 사로잡혀 참살되었다.

강세윤은 무신란에 가담하였던 것일까 아니면 무고였을까? 여기에 확답하기는 쉽지 않다. 무신란 당시 반군들은 고의적으로 거짓 정보를 흘렸으며 이렇게 이름이 거론만 되어도 죽임을 당하거나 가담을 추궁받았다.[49] 당시의 상황을 돌아보면 강세윤의 무고란 진실일 수도 있으며 혹은 복권을 위한 명분으로 만들어진 상황일 가능성도 있다. 무고든, 가담이든 강세황의 가문이 복권되어 관직에 진출하기까지는 30년의 시간이 필요할 만큼 무신란이 이 가문에 미친 여파는 크고 깊었다.

영조의 비호를 받으며 명맥을 유지하였던 강세황가에 비하여 처가인 진주 유씨가 입은 피해는 말할 수 없이 깊었다. 무신란은 소론과 남인의 공모로 성사되었지만 소론보다도 남인들이 입은 피해는 한결 심각한 상태였다. 유경농柳慶農, 1724~1750의 부친인 유래柳徠, 1687~1728와 유경종柳慶種, 1714~1784의 부친 유뢰는 모두 이 난으로 죽임을 당하였다. 안동판관安東判官이었던 유래는 반란에 가담한 혐의를 받아 무신란 발발 후 한 달 만에 장살 당하였다. 관직이 없이 안산에 머물던 유뢰마저 국문을 받고 해남海南으로 유배되었으며 이듬해 장독으로 사망하였다.[50] 유경종의 집안에 이처럼 가혹한 처벌이 내려진 배경에는 기사환국 당시 국문을 주관하며 송시열 등 노론 인사의 처벌에 앞장섰던 유명현柳命賢, 1643~1703의 자손이란 사실이 작용하였던 것으로 추정된다.

48 명화적이란 밤에 횃불을 들고 약탈하였던 도적이란 의미에서 나온 이름으로 공물이나 부잣집을 주로 습격하였던 도적떼를 일컫는다. 안성의 명화적이던 綠林黨은 『鄭鑑錄』을 믿었으며 정도령의 출현을 기대하였다. 정세윤은 이들에게 자신이 정도령인 것처럼 행세하였다.

49 반란을 진압한 공훈으로 공신에 책봉된 李森(1677~1735)의 경우가 여기에 해당한다. 무신란 초기에 반란군이 의도적으로 흘린 정보로 인해 그는 영조의 문초를 받았다. 장필기, 앞의 책, 81쪽.

50 무신란으로 인해 유경종과 그 일족이 입은 피해에 대해서는 김동준, 앞의 글, 18~31쪽 참조.

1754년 유래는 직첩을 돌려받고 일차적으로 신원되었다. 『영조실록英祖實錄』에는 유래의 부인이 상언上言, 즉 어가의 행차에 나가 상소하여 이 신원이 성사되었다고 기록되어 있다. 그로부터 10년 뒤인 1764년에 유래의 무신란 가담은 무고였음이 밝혀지면서 신원이 완성되었다. 이 역시 '아들과 부인이 어가 앞에 나가 소원하여 겨우 그의 신원을 이룰 수 있었다'.[51] 가문의 신원은 이뤄졌으나 유경종 자신은 결코 출사하지 못하였으며 일생을 안산의 포의로서 마쳐야 하였다. 실록의 기사에는 진주 유씨가의 복권 운동과 관련된 흥미로운 내용이 포함되었다. 유경종이 '만권의 장서와 천금'을 고관들의 뇌물로 제공하여 숙부의 신원을 이루었다는 혹평이다. 물론 유경종의 행위를 비난하는 언사지만 행간에서 조카인 유경종이 백방으로 노력한 결과 유래의 신원이 성사되었음을 알 수 있다.

탕평정국하에서도 무신란에 가담한 인물들의 복권은 자연스럽게 이루어지지 않았다. 가문의 명예를 회복하고자 고심하였던 후손들은 보이지 않는 곳에서 끊임없는 호소와 헌신의 노력을 기울였다. 진주 유씨가는 선조의 신원을 위하여 그들이 소유한 부와 장서를 활용하였다. 일족은 권력자에게 호소하고 상언을 도모하는 등 고역스러운 일도 마다하지 않았다. 유경종과 강세황의 처지는 정도의 차이는 있더라도 크게 다르지 않았다. 강세황도 강세윤의 신원과 집안의 재기를 책임져야 하는 상황이었다. 강세황에게서 유경종과 같이 눈에 띄는 노력을 찾기는 어렵다. 그러나 보이지 않는 곳에서 그역시 가문의 회복을 위한 모종의 노력을 기울이고 있었을 것이다.

51 유래가 신원되었던 당시 그의 아들 유경농은 이미 사망한 상태였다. 『영조실록』의 아들이란 유경종으로 추정된다. 『英祖實錄』 卷82, 英祖 30年(1754) 10月 14日; 『英祖實錄』 卷103, 英祖 40年(1764) 6月 10日.

2) 우울증과 치유를 위한 회화

무신란 이후 강세황은 안산으로 이주하였다. 인근에 거주하는 진주 유씨 일가와의 회동과, 여주 이씨의 동년배 문인들과의 시회가 이어졌던 강세황의 안산 생활은 일견 즐겁고 행복한 듯 보인다. 그러나 유경종은 〈현정승집도玄亭勝集圖〉의 화기에서 그들의 모임에 대하여 "술을 마시고 시를 읊으며 고단함을 잊고 즐거움에 이르고자 하였다觴詠忘疲致足樂也"고 적고 있다. 화려한 겉모습 이면에는 잊고자 하였던 고단한 현실이 있었으며 표면적인 떠들썩함은 오히려 현실을 회피하려는 심리의 소산임을 짐작하게 한다.

강세황은 「표옹자지」에서 스스로 세속적인 성공을 좇지 않고 은거를 선택하였다고 밝혔다. 그러나 안산으로 이주할 당시 그가 처한 현실은 은거가 불가피한 상황이었다. 강세윤이 역적으로 지목당한 이후 그의 집안은 하향일로였다. 강세윤은 1728년 연기현燕岐縣에 유배되었으며 약 10여년 후인 1738년에 해배되었다.[52] 서울에 돌아온 그는 3년 후인 1741년 명예를 회복하지 못한 채 사망하였다.

강세황의 본가는 본래 서울의 사소문 중 하나인 남소문南小門 근처였다. 1737년 그는 모친을 모시고 처가가 떠난 후 비어있던 염천교 부근의 유씨 경저京邸로 분가하였다.[53] 강세황은 이곳에 서재를 조성하고 '산향재山響齋'라는 당호堂號를 붙였으며 그 의미를 서술한 「산향기山響記」라는 기문記文을 지었다. 이 글의 행간에서 젊은 시절 강세황의 심리 풍경을 엿볼 수 있다.[54]

52 『承政院日記』872冊, 英祖 14年(1738) 5月 22日.

53 남소문은 서울의 사소문 중 하나로서 현재는 남아있지 않으며 남산 봉수대의 동쪽에 위치하였다고 한다. 지금의 장충단에서 한남동으로 넘어가는 지역이 남소문골로 불린다. 강세황에게는 강세윤 외에도 중형 강세원이 있었다. 강세황의 문집에는 강세원에 관한 언급이 거의 없어 이후의 관계가 분명하게 파악되지 않는다.

54 강세황, 「山響記」, 앞의 책, 권4, 241~243쪽. "余性愛佳山水, 而夙嬰幽憂之疾, 艱於動作, 不能一遂登覽之願. 惟寄興於繪事以自娛樂. 然其奇趣遐想, 詎能如眞山水爲可樂乎. 此固不足以忘我之疾, 而償我之願也. 嘗讀歐陽子之言曰, 學琴而樂之, 不知疾之在體也. 因復有意於琴, 庶得其聞�齗幽遠之音, 以求和其心

내 성격이 산수를 좋아하였으나 일찍이 '유우지질幽憂之疾'이 있어 나다니기 어려
워 한 번도 산에 오르고 싶은 바람을 이루지 못하였다. 오직 그림 그리는 일에 흥
을 붙여 스스로 즐거움으로 삼았다. 그러나 기이한 취향으로 먼 곳을 상상함이
어찌 진짜 산수를 즐거움으로 삼는 것만 같을 수 있겠는가? 진실로 나의 질병을
잊고 나의 바람을 갚을 만하지 못하다. 일찍이 구양자는 "거문고를 배워 이를 즐
기니 병이 몸에 있는 것을 알지 못하였다"라고 말하였다. 그래서 다시 거문고에
뜻을 두어 맑고 깨끗하며 그윽하고 아득한 음을 얻고 마음과 뜻을 평화롭게 하
여 여기서 우울함을 없애고자 하였다. (…중략…) 형태를 그려 놓고 또 그 소리를
얻게 되니 두 가지가 하나로 합쳐져 어느덧 그림이 그림이고 거문고가 거문고인
지를 알지 못하게 되었다. 이렇게 되자 비로소 병을 잊어버리고 마음이 고요하며
우울함을 잊고자 하는 바램을 이루었다.

강세황은 본래 산수 유람을 좋아하였지만 젊은 시절 '유우지질幽憂之疾' 때
문에 멀리 돌아다니기 어려웠다. 마음대로 산수를 유람할 수 없으니 오직 그
림에 몰두할 뿐이었다. 구양수歐陽脩, 1007~1072의 글을 읽고 그를 따라 거문고를
배워 더하니 그림과 곡조의 조화가 산수 자연을 능가하는 듯하였다. 강세황
은 중국 남조南朝의 화가 종병宗炳, 375-443이 다녔던 곳을 방안에 그려놓고 거문
고를 연주하여 산들이 메아리치게 하였다撫琴動操, 欲令衆山皆響는 고사를 따라 서
재 이름을 메아리를 의미하는 '산향재'라 지었다.
　이 글에 의하면 젊은 시절 강세황을 괴롭히며 예술에 전념하도록 이끌었
던 일차적인 요인은 '유우지질'이었다. 강세황은 자신의 병증을 묘사하며
'우울憂欝', '산울散欝' 등의 표현을 사용하였다. 즉 그의 유우지질은 울증欝症에

志, 散其憂欝焉. (…중략…) 盖旣盡其形, 而又得其音, 二者合而爲一, 忽不知畫之爲畫. 琴之爲琴也. 得
此而方可以忘疾, 償願和心散欝."

해당하는 신경증적 장애였다. 한의학에서 울증은 정신적 소인으로 인하여 기의 기능과 활동이 막히고 가득 차 발생하는 정서적 질병으로 정의된다.[55] 현대 의학에서 말하는 우울증이 이에 가장 가까운 질병일 것이다. 우울증으로 산에 한 번도 오르지 못할 정도였다는 서술로 미루어 당시 강세황은 적극적인 사회적 활동에도 상당히 제약을 받았음이 분명하다.

울증으로 고통 받던 시기에 강세황은 이를 극복하기 위한 방안으로서 그림과 음악에 마음을 기탁하기 시작하였다. 질병을 치료하기 위한 자구책으로 접한 회화와 거문고는 일종의 예술 치료였다. 아울러 이 경험은 그가 화가로서 출발하는 계기가 되었다. 「산향기」는 서재의 기문으로 쓰였지만 실질적으로는 그를 회화와 음악 같은 예술 활동에 몰두하도록 이끌었던 정황을 설명하는 글이기도 하였다. 따라서 산향재의 위치와 기문을 지은 시기는 강세황이 화가로서 삶을 시작한 중요한 시간적 포인트가 될 것이다. 그러나 「산향기」 내에는 저술 시기와 서재의 위치는 구체적으로 서술되지 않았다.

선행 연구에서는 강세황이 25세 무렵부터 '산향재'를 당호를 사용한 사례에 근거하여 「산향기」를 1737년경에 지은 글로 추정하였다.[56] 그러나 병이 회복되었음을 언급한 「산향기」의 내용 및 문집에서의 배치를 고려하면 저술 시기는 1737년으로 보기 어렵다.[57] 「산향기」의 '어린시절 유우지질이 있었다'라는 표현에는 질병을 앓은 시점과 글을 쓴 시기 간에 시간적 차이가 있음이 암시되어 있다. 강세황과 안산에서 교유하였던 성호星湖 이익李瀷,

55 동양의학에서 울증의 정의와 치료에 대한 자세한 내용은 강형원, 「鬱症」, 『한방신경정신과학』, 집문당, 2010, 264~273쪽; 賀志光 主編, 김종석 외역, 「울증」, 『(新)中國 漢醫學』, 裕盛出版社, 2000, 70~372 쪽 참조.

56 산향재를 당호로 사용한 시기 고증은 변영섭, 앞의 책, 13쪽, 주 21 참고.

57 『표암유고』에서 이 글은 1789년에 적은 「省悟齋序」와 1768(56세)년 안산 자택에서 쓴 「綠畵軒記」 사이에 수록되었다. 「산향기」가 이러한 모호한 위치에 배치된 까닭은 『표암유고』는 글을 쓴 시기에 따라 정밀하게 배열된 문집이 아니라 문집을 출판하기 위한 사전 작업으로 편집된 필사본 단계이기 때문일 것이다.

^{1681~1763}은 산향재를 방문하고 글을 남긴 일이 있었다. 「강광지세황탕춘대유
춘시축서^{姜光之世晃蕩春臺遊春詩軸序}」라는 글로서 여기에는 산향재를 방문한 경험
과 강세황의 생활이 소략하게 묘사되었다.[58] 이익이 방문한 산향재는 강세
황의 안산집이었다. 『표암유고』 전반에 걸쳐 서울 시절의 기록은 보이지 않
으며 문집의 글들은 그가 안산에 이주한 1747년을 전후하여 시작된다는 사
실도 「산향기」의 저술시기를 비정하는 데 고려해야 할 사항이다. 다만 25세
를 전후하여 산향재라는 이름을 처음 사용하였던 점은 강세황이 회화에 입
문한 시기와 동기를 파악하는 유용한 기준이 될 것이다.

강세황은 산수화를 그리고 거문고를 배우며 마음의 병을 극복할 수 있었
다. 여기에서 강세황이 「산향기」를 지은 이유를 찾을 수 있다. 이 글은 젊은
시절 그를 괴롭혔던 마음의 병에서 벗어났음을 기록하기 위한 글이었다. 강
세황에게 '산향재'란 이름은 우울증의 발생과 그 극복을 의미할 것이다. 젊
은 시절에 경험한 우울증은 강세황이 문인화가로서 첫발을 내딛는 직접적인
계기가 되었다고 할 수 있다. 그러나 강세황에게 마음의 병을 유발한 근본적
인 원인이야말로 그를 회화의 길로 이끈 원동력일 것이다. 그렇다면 예술가
적 기질을 지닌 젊은이를 부정적인 감정에 사로잡히게 하고 세상에서 소외
되도록 만든 요인은 무엇이었을까?

강세황의 젊은 시절을 이해하기 위하여 평생지기로 지냈던 유경종의 생애
를 반추해 보자. 1732년 강세황에게 약현^{藥峴}의 경저^{京邸}를 빌려주고 안산에
정착한 유경종은 3년 후 금강산^{金剛山} 유람을 떠났다. 유람의 목적과 과정은
그가 지속적으로 기록한 「동유록^{東遊錄}」에서 파악된다. 「동유록」의 첫머리는
"을묘년¹⁷³⁵ 4월 6일 술재자^{述齋者}는 유우지질이 있어 의사의 말을 따라 산수

58 李瀷, 『星湖全集』 卷52, 「姜光之世晃蕩春臺遊春詩軸序」.

유를 떠나며 이날을 정하여 동쪽의 금강산으로 향하였다"라는 구절로 시작한다.[59] 술재자란 유경종의 서재인 술선재述先齋에서 따온 당호였다.[60] 유경종은 유우지질로 치료를 받았으며 의사는 그에게 산수 유람을 권하였다. 금강산 유람은 일종의 행동심리요법이었다. 공교롭게도 유경종과 강세황이 유우지질로 인해 고통을 받았던 시기는 거의 일치한다.

강세황과 유경종이 비슷한 시기에 우울증을 겪어야 하였던 이유는 이들이 경험한 공통의 경험에서 찾을 수 있다. 두 사람의 젊은 시절을 그늘지게 한 경험은 바로 무신란의 여파 속에서 생존해야 하였던 그들 세대 공동의 운명일 것이다. 무신란이 발생할 무렵 그들의 나이는 15~16세로 당화黨禍의 당사자는 아니었다. 그러나 그들의 인생을 좌우할 만큼 그 여파는 컸으며 후유증은 오랫동안 지속되었다. 이미 10여 년이 지났지만 부친을 넘어 강세황 세대까지도 정치적 전망은 지극히 어두웠다. 이러한 상황에서 맞이한 이들의 20대는 가문에 닥친 위기를 수습해야 하는 뼈저린 경험으로 그늘져 있었다. 젊고 예민한 지식인들의 절망감은 자연스럽게 사라지지 않았다. 이것은 그들의 사회적 활동을 넘어 정신과 신체를 옥죄었다. 그들에게는 심리적 치료와 정신적 위안이 필요하였다. 유경종은 의학과 산수 유람에서 마음의 치유를 구하였으며 강세황은 회화와 음악이라는 예술 활동으로 심리적 안정을 회복하고자 하였다. 그는 종병의 일화를 따라 네 벽에 산수를 그리고 그 안에서 거문고를 켜면서 마침내 우울함을 떨칠 수 있었다. 그간의 경과를 담은 「산향기」는 무신란 이후 지속된 암울한 상황에서 강세황이 경험한 울증의 발병, 치료 그리고 종결에 대한 기록으로 읽을 수 있다.

59　柳慶宗, 『海巖稿』, 「東遊錄」. 영인본은 晋州柳氏 慕先錄 編纂委員會, 『晋州柳氏文獻總輯』 2, 晋州柳氏 慕先錄 編纂委員會, 1993, 1481쪽. "乙卯年四月初六日丙午晴, 述齋者以有幽憂之疾, 從醫言, 欲作山水遊, 卜是日東向金剛."

60　김동준, 앞의 글, 24쪽, 주63 참조.

무신란의 결과로 비롯된 가문의 몰락, 그 결과를 수습해야 하였던 상황은 강세황을 회화에 입문하게 만든 직접적인 원인이었다. 따라서 산향재란 당호를 사용하기 시작한 1737년경은 강세황이 적극적으로 그림을 시작한 시기로 보아야할 것이다.[61]

이렇게 절망감으로 점철되었던 20대의 서울 생활을 정리하고 안산에서 30대를 맞이한 강세황은 동병상련의 벗들과 더불어 서화에 전념하며 정신적인 평온함을 되찾을 수 있었다. 그 사이에 정치적 상황도 변하고 있었다. 1760년대를 지나며 강세윤의 신원이 성사되었으며 강세황의 아들들이 과거에 급제하였다. 1773년 영조는 야인으로 지내던 강세황에게 관직을 내려 주었다. 30여 년이 넘는 긴 금고禁錮의 시간이 마침내 종결에 이르렀다. 안산에서 보낸 30년은 강세황에게 복권과 출사에 이르기 위한 보이지 않는 노고의 시간이기도 하였다.

3. 안산 이주와 회화를 통한 연대

1) 안산 이주

1744년 강세황은 함께 은거하고자 약속하였던 처남 유경종과의 약속을 지켜 안산으로 이주하였다. 관직을 제수 받아 안산을 떠나는 1773년까지 그는 안산을 기반으로 활약하였다. 약 30여 년에 이르는 안산 시절은 화가로서 강세황의 명성이 성립되었으며 동시에 가문의 복권과 출사의 기반이 마

61 강세황의 젊은 시절의 글씨를 모은 《國朝書法》 배면에 그려진 산수화 두 폭은 강세황의 초기 작품으로 논의되기도 하였다. 그러나 이 그림의 필치는 강세황의 것과 사뭇 다르며, 이것이 그의 그림인지는 다시 생각해 볼 필요가 있다. 예술의 전당, 앞의 책, 104~105쪽.

련된 시간이었다.[62]

안산은 서울에서 멀지 않으면서 어염업이 가능한 데서 오는 지리적, 경제적 이점 때문에 서울에 거주하는 사대부가의 향저鄕邸가 위치한 지역이었다.도 1·12·13 어염업에서 오는 막대한 이권을 바탕으로 안산에 세거한 대표적인 집안이 바로 강세황의 처가인 진주 유씨였다.[63] 진주 유씨는 경제력만이 아니라 문화적인 저력까지 갖춘 집안으로서 장서가로도 명성이 높았다. 안산에서 성장한 강준흠姜浚欽, 1768~1833은「독서차기讀書箚記」란 글에서 조선의 4대 만권당萬卷堂으로서 유명천柳命天, 1633~1705의 청문당淸聞堂과 유명현柳命賢, 1643~1703의 경성당竟成堂을 들었다.[64] 진주 유씨가의 경제적, 문화적 풍요로움은 강세황이 학문과 문예의 지평을 넓히는 바탕이 되었을 것이다.

안산에 정착한 초기, 강세황의 사회적 활동에서 중심이 된 인물은 유경종, 유경용과 같은 처가의 문인들이었다. 이 시기에 제작된 회화의 수용 관계를 살펴보아도 진주 유씨 형제를 위한 작품이 높은 비중을 차지한다. 이는 안산 이주기에 강세황의 삶에서 처가가 차지하는 비중에 상응할 것이다. 강세황이 안산의 새로운 환경에 적응하기까지 이곳에 세거하였던 처가의 존재는 든든한 의지처가 되었음이 분명하다. 강세황은「표옹자지」에서 안산에 정착한 초기

62 강세황의 안산 향저는 읍성 내에 있었던 것으로 전한다. 현재 안산 객사의 복원지에서 멀지 않은 한 빌라가 안산 寓居地로 구전되고 있다. 강세황의 우거지의 위치와 구전 내용에 관한 상세한 정보는 안산성호박물관의 이수빈 학예사의 도움으로 알게 되었다. 지면을 빌려 감사드린다. 이현덕, 「표암 강세황 안산시절 우거지에 관한 고찰」, 『안산문화』, 2004 봄, 33~41쪽 참고.

63 유경종의 집안은 선조 柳頖이 貞正翁主와 결혼하여 宣祖(재위 1567~1608)의 부마가 되면서 안산의 사패지와 어염권을 하사받은 것으로 알려져 있다. 진주 유씨는 1925년까지 이 지역의 어염권을 소유하였다. 현재는 유씨 가문이 소유하였던 어염권의 규모를 정확히 추산하기는 어렵다. 김동준, 앞의 글, 18~31쪽.

64 강준흠이 거론한 나머지 두 만권당은 李廷龜(1564~1635)의 고택과 李寅燁(1656~1710)의 海窩齋이다. 강경훈, 「順菴 安鼎福의 乞冊書札에 대하여―安山과 海巖의 南人詞壇을 中心으로」, 『고서연구』12, 1995, 75~90쪽. 현재 안산 성호박물관에 기증된 진주 유씨가의 장서를 통해서도 어느 정도 과거의 면모를 확인할 수 있을 것이다. 성호기념관 편, 『성호기념관 소장유물 도록―진주 유씨 안산에서 꽃 피우다』, 성호기념관, 2019, 1~173쪽.

의 생활에 관하여 다음과 같이 묘사하고 있다.[65]

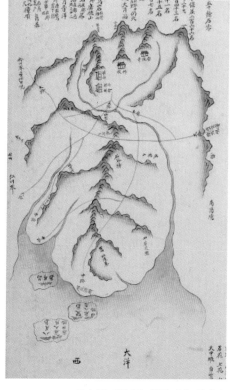

도 1-12. 〈안산군〉, 《해동지도》, 18세기.
종이에 채색, 47.0×30.5cm, 규장각한국학연구원

상복을 벗고 나서 안산읍에 거주하니 여덟아홉 칸의
오래된 집이 쓸쓸하였다. 생활에 대한 문제는 조금도
돌보지 않고 다만 책과 필묵을 가지고 즐겼다.

선대의 화려하였던 행적을 고려하면 강세황은 유
복한 젊은 시절을 보냈을 것이다. 그러나 안산에 정
착한 이후의 생활은 이전과 같지 않았음이 분명하
다. 강세황이 안산 이주 초기의 생활을 묘사한 여러
글을 살펴보면 그는 현실적인 생활의 어려움을 종종
토로하고 있다. 가족은 10여 명을 넘었으나 자신은
재산을 소유하지 못하였으며 관직도 오르지 못한 처
지라 해가 갈수록 형편은 어려워져 갔다고 한다. 이러한 상황에서 처가의 도
움이 힘이 되었음을 반복적으로 언급하였다. 그에게 처가의 원조는 "한 가닥
목숨 줄을 구제해 줄 만큼" 절실한 것이었다. 그간에 처가의 경제적 도움을
강조한 강세황의 회고에 의거하여 그의 안산 이주의 원인을 '가난', 즉 경제
적 곤란함으로 이해하는 경향이 강하였다. 그러나 처가의 원조가 극대화된
내용은 유씨 부인의 제문이나 유경종의 행장과 같이 처변妻邊의 인물들을 위
한 묘도문자墓道文字에 한정되어 나타나고 있음도 주목할 필요가 있다. 온전
히 자신을 그리기 위하여 지은 「표옹자지」에서는 극단적인 경제적 곤란이나
처가의 도움은 등장하지 않는다. 이 글에서는 안산 시절을 현실의 어려움을

65 강세황, 「豹翁自誌」, 앞의 책, 465~466쪽.

도 1-13. 안산 관아터와 복원된 객사(2021.9). 후면의 우뚝 솟은 암봉이 수리산 취봉이다.

꿋꿋하게 이겨낸 시기로 묘사하였다. 묘도문자라는 글의 성격 상 대상의 덕성을 기리기 위하여 이주 시기의 어려움이 어느 정도 과장되게 표현되었을 가능성이 있다. 이전만큼 풍요롭지 못하였던 상황을 충분히 그려볼 수 있으나 대대로 고위 관직을 지낸 선대의 행적으로 미루어 강세황의 이주 원인을 가난, 즉 경제적인 어려움만으로 단정하기는 어렵다.[66]

강세황보다 한 세대 앞서 활약한 문인화가인 윤두서의 경우를 참고해 보자. 송시열과 대립하였던 남인의 영수인 윤선도尹善道, 1587~1671의 증손이었던 윤두서는 젊은 시절 서울에서 과업에 몰두하였다. 갑술환국甲戌換局, 1694 이후 남인의 열세 속에서 출사가 불가능해진 그는 1713년 서울 생활을 정리하고 낙향하며 '가난'을 이유로 들었다. 그러나 윤두서는 당시 나라 안에서 최고 부자라 일컬어지는 해남 윤씨海南尹氏 집안의 종손이었다. 윤두서의 처지를 돌아보면 그의 낙향은 단기간에 재기의 가능성이 보이지 않는 서인 주도의 정국에서 이루어진 정치적 선택이었다.[67]

강세황 역시 강세윤이 무신란의 역적으로 몰려 유배된 이후 사회적 진출을 기대할 수 없는 상황이었다. 무신란의 발발로부터 15년이 넘은 1744년까지도 강세윤과 그의 가문이 신원될 기약은 없었다. 1750년에 영조는 강세윤을 포함한 일부 무신란의 피화자에게 직첩職牒을 돌려주고자 시도하였다. 결국 이 일은 신하들의 강력한 반대에 부딪혀 무산되었다.[68] 강세황가의 복권은 여전히 시기상조였다. 오랜 기간 이어지는 정치적 박해의 상황에서 사

66 어강석, 「표암 강세황의 삶과 시세계」, 『韓國漢詩研究』 7, 1999, 337~373쪽. 어강석은 강세황의 이주 동기를 만권당을 소유한 처가의 곁에서 학문에 침잠하기 위한 선택으로 보기도 하였다.
67 윤두서는 집안의 상황을 들어 낙향하였지만 조금만 상황이 나아지면 서울에 돌아오겠다는 의지를 보이기도 하였다. 윤두서의 낙향에 관한 기록과 논의는 차미애, 『공재 윤두서 일가의 회화』, 사회평론, 2014, 74~77쪽 참조.
68 『英祖實錄』 卷72, 英祖 26年(1750) 9月 2日.

회적 활동에 한계를 느꼈던 강세황은 새로운 모색을 위하여 안산으로 향하였을 것이다.

2) 성호 이익과의 만남과 〈도산도〉의 제작

인왕산 아래 살던 겸재謙齋 정선鄭敾, 1676~1759이 만년의 걸작 〈인왕제색도仁王霽色圖〉를 그린 1751년, 안산의 강세황은 성호 이익을 위하여 〈도산도陶山圖〉도 1-14를 제작하였다.[69] 강렬한 필치로 기세를 품어내는 정선의 그림과 전형적인 문인화의 형식으로 담백하게 그려진 강세황 그림 간의 형식적인, 감성적인 차이는 당시 두 사람이 처한 화가로서의 상황과 그들이 경험할 경로를 교차시켜 보여준다.도 1-15 강세황이 〈도산도〉에서 어떤 회화적 시도를 하였는가에 앞서, 이 그림이 관객에게 불러오는 가장 우선적인 질문은 어떤 이유에서 그가 이익이라는 대학자와 접촉하였으며 그를 위한 그림을 그리게 되었는가일 것이다.

강세황의 안산 시절 사회 활동과 관련하여 진주 유씨 외에 주목해야 할 또 하나의 집안이 이익과 여주 이씨 일문이다. 안산 지역이 근래에 학계의 주목을 받는 가장 큰 이유는 근기남인 학문의 종장이라 할 수 있는 성호 이익이 이곳에 거주하며 경세치용經世致用의 중요성을 환기시키며 이른바 '실학實學'이라는 실용적인 학문의 흐름을 일구었기 때문이다. 이익은 본래 부친 이하진李夏鎭, 1628~1682의 유배지인 평안도 운산雲山에서 출생하였다. 부친이 적소에서 사망한 후 그는 선영이 있는 안산 첨성리瞻星里에 돌아와 모친 안동 권씨安東權氏의 슬하에서 성장하였다.[70] 1706년 일어난 종형 이잠李潛, 1561~1593의 비극적

69 강세황의 〈도산도〉를 소장한 국립중앙박물관에서는 '도산서원도'라는 제목을 사용하고 있다. 이는 도산도에 관한 학술적 분석 이전에 붙여진 제목이다. 이 책에서는 강세황의 제발에 사용된 지칭 방식을 따라 〈도산도〉로 부르고자 한다. 이경화, 「강세황의 〈도산도〉-표암 강세황과 성호 이익이 우정으로 그린 그림」, 『동아시아고대학』 37, 2015, 59~89쪽.

星湖先生族孫蕙謫篤中令世先寫家南圖既脫又
山圖世竟竊念天下佳山水何限而今
蕃高作坤介委頃之深者豈非以
於此示可見　　先生無賢好道之素顔沖遠汰而不思也天
壽黃難於寫我國之真境以其難扵寫真境汰其難然又
美難扵一現以其不可牒庾而取似也世美未常貝扵圖
日所未見之現以其不可牒庾而取似也世美未常貝扵圖
則送　先生蕅而藏而柃蕃崔本不知出誰此手行筆拙
岩不辭狀物位置華諢沒徑妄理毋論其似与不似奴不蕃
書之强寫也今辭終清蕃彰歸蕃可放羊拉　先生之有私
于此圖以人而珠以池別一片澻山之似与石似又不之二論矣世
凡扵克和柃有感爲吾人之道市岩吾冊即陶山之崔圖也
巖郷末掌有之直也世先將禪箬巖貞遠谷山巖様紊屈除
吴宇忐圖之直也世先將禪古人之牒桷尒有灝何有
中一縣埽耑爲　先生寫得彖爾目且顧送　先生不謂吾孟
人之大遵乎而萬羊生之迷诔也
余蕅此圖矢令奉膓　汶璟術余所居仰思其人観調
余如菩蕙乎
辛丑十月十五日　侍生吉百山生姜世揑菩其人観調
丁卯中秋日　崔南菩

72　표암 강세황 붓을 꺾인 문인화가의 자화상

도 1-14. 강세황, 〈도산도〉. 1751, 종이에 수묵, 26.5×138cm, 국립중앙박물관

도 1-15. 정선, 〈인왕제색도〉. 1751, 종이에 수묵, 79.2×138.2cm, 국립중앙박물관

장살杖殺을 계기로 이익은 출사를 포기하였다. 그가 안산에 자리 잡은 이후, 서울의 정동貞洞을 중심으로 거주하던 여주 이씨 일문을 비롯한 일부 남인 가문들이 자연스럽게 안산으로 모여 들었다. 비록 안산에 거주하지 않더라도 각지의 남인 문사와 정치계의 인물들이 안산을 찾기도 하였다. 윤두서의 아들 윤덕희尹德熙, 1685~1776, 최북崔北, 1712~1786과 같은 화가들 또한 성호 문하를 드나들었다. 강세황이 안산을 찾을 무렵 이곳은 근기남인의 중심 공간으로 자리 잡은 상황이었다. 이익을 비롯한 여주 이씨 일문과의 관계는 안산 시절 강세황의 사회적 관계와 학문적 경향을 이해하기 위하여 비중 있게 살펴보아야 할 부분이다.

강세황이 안산에서 비슷한 연배의 성호가문의 문사들과 친교를 맺었던 것은 자연스러운 일일 것이다. 그러나 여주 이씨의 여러 문인들 중 강세황의 그림을 받은 가장 중요한 인물은 다름 아닌 이익 자신이었다.[71] 강세황은 이익의 요청으로 〈도산도〉와 더불어 〈무이도武夷圖〉를 제작하였다. 〈무이도〉란 주자의 강학처였던 중국 무이산武夷山 일대를 그린 산수화이며 〈도산도〉는 퇴계退溪 이황李滉, 1501~1570의 도산서원과 그 주변의 풍광을 그린 작품이다. 두 그림 중 현재까지 전해지는 것은 〈도산도〉뿐이다. 전하지 않는 〈무이도〉는 2년 뒤에 제작된 국립중앙박물관 소장의 〈무이구곡도武夷九曲圖〉를 통해 그 형태를

70 이익이 은거하였던 성호장의 위치에 대해서는 연구자에 따라 이견이 있으나 대체로 안산의 선영이 있는 지역으로 파악하고 있다. 이곳의 고지명은 瞻星里, 혹은 占星이다. 성호장의 위치에 관한 자세한 논의는 유천형, 「星湖 李瀷의 星湖莊 연구」, 『성호학보』 2, 2006, 49~79쪽 참조. 강경훈에 의하면 당시에 성호, 이익 외에도 양명학의 대가인 鄭齋斗(1649~1736), 崔成大(1691~?), 柳重臨 등이 안산에 거주하고 있었다. 강경훈, 「중암 강이천 문학연구」, 『고서연구』 15, 1997, 39~47쪽.

71 강세황과 여주 이씨 문인들의 관계에 관한 상세한 논의는 정은진, 「『聲皐酬唱錄』을 통해 본 豹菴 姜世晃과 星湖家의 교유 양상」, 『동양한문학연구』 22, 2006, 337~374쪽; 정은진, 「강세황의 안산생활과 문예활동—유경종과의 교유를 중심으로」, 『한국한문학연구』 25, 2000, 367~396쪽; 정은진, 「『단원아집』에 대하여」, 『한문학보』 9, 2003, 387~413쪽; 박용만, 「18세기 안산과 여주 이씨가의 문학활동—『섬사편』을 중심으로」, 『韓國漢文學研究』 25, 2000, 289~316쪽; 김동준, 「이철환의 『섬사편』에 대한 재고-18세기 안산지역 시회의 맥락 검토를 겸하여」, 『韓國漢詩研究』 19, 2011, 177~221쪽 참조.

짐작해 볼 수 있다.^{도 1-16} 강세황의 〈도산도〉는 기존에 학술적 주목을 받은 바 있다.[72] 다만 기존 연구에서 강세황의 그림은 도산도에 대한 포괄적인 관심 속에서 도산도의 역사를 구성하는 한 작품으로서만 다루어졌다. 성호를 위한 〈도산도〉의 제작은 강세황의 인생에서 어떤 의미를 가진 사건인가, 그가 이 그림에서 무엇을 시도하였는지에 관하여 상세히 논구되지는 않았다.

〈도산도〉를 강세황 개인의 삶을 배경으로 바라보아야 하는 까닭은, 이 그림이 조선 후기에 대두된 '실학實學'이라는 새로운 학문 경향을 대표하는 성호星湖와, 동시대에 '예원의 총수'라 불리는 문인화가 강세황의 '만남'의 기록이기 때문이다. 학문과 예술, 두 분야를 대표하는 인물들이 서울에서 멀리 떨어진 궁벽한 지역에 동거하며 한 시대를 공유한 일이란 다시 일어나기 어려운 일일 것이다. 강세황이 안산에 정착한 후 그의 예술 세계가 꽃피운 점, 그의 회화에 나타나는 동시대 지식계와의 접점을 고려하면 예술가와 대학자 간에 발생한 만남의 의미를 단순히 지역적 근접성으로 축소할 수도, 그림의 주문자와 화가로서의 만남으로 일반화할 수만은 없다. 오히려 표면적으로 드러난 이상의 인간적 관계를 기대함과 동시에 두 사람의 상호작용이 강세황에게 어떤 예술적 상승 작용을 불러왔는지를 생각해 보도록 이끈다. 두 사람이 남긴 극소수의 문헌만으로는 이 만남을 구체화하기 어렵다. 반면에 회화 작품은 이들의 관계를 분명하게 간직하고 있다.

이익이 강세황에게 〈도산도〉를 그리게 한 이유는 무엇일까? 강세황이 〈도산도〉에서 보여준 회화적 특징을 논의하기에 앞서, 성호를 비롯한 남인 지식인들에게 도산도를 제작, 소장, 감상하는 일의 의미가 무엇인가라는 문제를

[72] 강세황의 〈도산도〉에 대한 선행 연구로는 변영섭, 앞의 책, 72~74쪽; 윤진영, 「도산도의 전통과 도산구곡」, 『안동학연구』 10, 2011, 69~122쪽; 유재빈, 「陶山圖 연구」, 『美術史學研究』 250, 2006, 187~212쪽 등이 있다.

도 1-16. 강세황, 〈무이구곡도〉, 1753, 종이에 담채, 25.5×406.8cm, 국립중앙박물관

먼저 짚어볼 필요가 있다. 〈도산도〉에 첨부된 강세황 자신의 기록을 참고하여 이 작품을 그리던 당시의 상황으로 돌아가 보자.

성호 이익 선생께서 질병이 위독한 가운데 세황에게 명하여 〈무이도〉를 그려라 하셨다. (무이도가) 완성되자 다시 〈도산도〉를 그려라 명하셨다. 세황은 가만히 생각하였다. 천하의 아름다운 산수를 한정할 수는 없지만 지금 선생께서 유독 이 두 장소를 선택하여 신음하고 지친 즈음에 모화하라는 것은 주자와 퇴계 두 선생이 중요하기 때문이 어찌 아니겠는가? 여기에서 선생께서 선현을 그리워하고 도道를 좋아하는 뜻을 급박한 시간이나 황망한 경우에도 잊지 않음을 볼 수 있다.[73]

이익은 강세황에게 〈무이도〉를 먼저 그리게 하였으며, 이후 〈도산도〉를 그리게 하였다. 두 작품을 그리게 한 까닭은 일차적으로는 퇴계를 추종한 이익의 학문적 궤적에서 찾을 수 있다. 그러나 무이도와 도산도를 짝지어 소장한 이는 그만이 아니었으며, 여러 문인들에게 나타나는 문화적 현상이기도 하였다.[74] 두 그림을 제작한 의미를 이해하기 위하여 〈도산도〉를 그리게 된 역사적 내력을 먼저 살펴보고자 한다. 회화의 한 장르로서 도산도의 시작은 16세기까지 거슬러 올라간다. 1555년 이래로 관직을 거절하고 고향에 돌아간 퇴계는 도산 남쪽에 서당을 짓고 자연 속에 은거하며 강학에 전념하고자 하였다. 명종明宗, 재위 1545~1567은 1566년 화공에게 퇴계가 살고 있는 도산을 그

73 "星湖先生疾恙淹篤中, 命世晃寫武夷圖, 旣成又命寫陶山圖. 世晃竊念, 天下佳山水何限 而今先生獨拈此二地, 使之摹畵於呻吟妄頓之際者, 豈非以朱李兩先生重而然歟. 於此, 亦可見先生慕賢好道之意, 顚沛造次而不忘也."

74 예를 들면, 趙德鄰(1658~1737)의 『玉川先生文集』과 퇴계의 10대손인 李彙載(1795~1875)의 『雲山集』을 보면 〈무이도〉와 〈도산도〉를 함께 감상하며 주자와 이황에 대한 계승의식을 동시에 환기하고 있다. 趙德鄰, 『玉川先生文集』 卷8, 「書從弟久之家藏武夷陶山圖帖後」. 이휘재의 글은 유재빈, 앞의 글, 23~24쪽 참고.

도 1-17. 도산서원 전경

림으로 그려 올리라는 명령을 내렸다. 수차례에 걸친 소환에도 응하지 않는 학자를 대신하여 은거지를 그림으로 그려오게 한 것이다. 국왕은 그 그림에 퇴계의 「도산기陶山記」와 시문을 곁들여 병풍으로 만들고 곁에 두었다.

이후 이황의 학문을 추종한 후학들에게 도산도의 제작과 감상은 학문적 상징으로 자리 잡게 되었다. 〈도산도〉는 내용과 양식에서 약간의 변화는 겪었지만 큰 차이 없이 19세기까지 지속적으로 제작되었다. 후학들은 〈도산도〉를 제작해 이황에 대한 숭모와 계승 의지를 담고자 하였으며, 주자의 은거지를 그린 〈무이구곡도〉와 짝을 이루어 그들의 도맥道脈을 상징하는 그림으로 삼았다. 주자에서 이황으로 이어지는 학문적 관계를 그들이 은거하며 학문에 전념하였던 장소를 통해 표상하고 그림의 소유로서 그 계승을 확인받고자 하였다.

그러나 남인들에게 〈도산도〉와 〈무이도〉는 선현의 추숭과 학문적 체험의 의미만을 지닌 그림은 아니었다. 남인 외에 다른 학맥의 인사들이 이 그림을 제작하고 소장한 경우가 거의 없었던 점에서 알 수 있듯이 〈도산도〉와 〈무이도〉는 이황의 학문을 계승한 남인 사회에서 그려지고 회자되며 그들의 학문적 정체성을 상징하는 시각적 구현체였다. 물론 노론 학맥에 가까웠던 정선이 진경산수의 화풍으로 그린 선면의 〈도산서원도〉가 존재하나 형식과 내용이 상이하다. 더구나 선면이라는 격식을 차리지 않은 매체의 사용은 정선과 남인들 간에 이 장소의 의미가 상이하였음을 단적으로 보여준다. 도 1-17 · 18

도 1-18. 정선, 〈도산서원도〉, 18세기 전반, 종이에 채색, 21.1×56.3cm, 간송미술관

　강세황에게 〈도산도〉를 요청한 1750년경, 이익은 남인의 재야 세력을 대표하는 산림학자로서 위상을 확립한 시기였다. 학자로서 이익이 가장 노력을 기울인 사업은 퇴계를 끌어와 근기남인의 학문적 정통성을 강화하는 일이었다.[75] 강세황은 남인 학맥의 물질적 표상이라는 이 그림의 의미를 충분히 인식하였을 것이다. 이익의 입장에서 보면 도산도는 도학적 상징성 이상의 의미를 지닌 그림이었다. 성호가 이 그림에 부여한 의미를 그의 목소리로 들을 수 있는 글이 있다. 『성호전집星湖全集』에 수록된 「도산도발陶山圖跋」이다.[76]

　우리나라 사람의 퇴계 선생에 대한 애모의 지극함은 헤아릴 수가 없다. 문집을

75　1750년대는 이익이 이황의 학문 연구에 전념한 시기였다. 1753년에는 이황의 언행을 모은 『李子粹語』를 저술하고 『李先生禮說』을 공개하였다. 정만조, 「성호 이익의 학문 탐구와 정치적 위상」, 『성호학보』 10, 2011, 5~34쪽.

76　李瀷, 『星湖全集』 卷56, 「陶山圖跋」, "東人於李先生愛慕之極, 靡不至也. 讀文集得其言語, 讀諸門人所記狀錄, 得其制行. 今又於陶山圖, 得其動息遊憩, 無不詳也. 凡一巖一汀, 摩挲嚮想, 儼然若鬚眉可數, 惕然若謦咳可聞. 按年譜先生生於弘治辛酉, 至五十八築天淵臺, 越三年而巖栖·翫樂·隴雲, 次第皆成. (…중략…) 經曰: '舜何人余何人', 人則均也. 如先生者, 爲法當時, 可傳後世. 余殆鄕人之不如, 思量平生百爲, 求似於古人, 而曠無一存. 惟以偶同白鷄之年, 爲深榮大幸. 嗚呼, 止斯而已乎, 可哀也已."

읽으며 그 말을 얻고 여러 문인들이 기록한 바를 읽으며 그 제행을 얻었다. 지금 도 〈도산도〉에서 그 움직이고 쉬고 유람하고 휴식한 것을 얻었으니 상세하지 않음이 없다. 바위 하나 물가 하나도 쓰다듬고 어루만지듯 생각할 수 있었고 어렴풋이 수염과 눈썹까지 셀 수 있을 것 같았고 마치 기침 소리와 어린아이의 웃음 소리를 들을 수 있을 것 같았다. 연보를 살펴보면 선생은 홍치 신유년에 태어나셨고 58세에 이르러 천연대天淵臺를 쌓으셨으며 삼년이 넘도록 암서巖栖·완락玩樂·농운籠雲을 차례로 모두 완성하셨다.[77] (…중략…) 『맹자孟子』에 "순은 어떤 사람이며 나는 어떤 사람인가"라 하였으니 사람이란 모두 같은 것인가! 선생과 같은 인물은 당시에 법이 되었고 후세에 전해질 만하다. 나는 거의 시골 사람만도 못하여 평생 백가지 일을 생각하고 헤아렸으며 고인을 닮기를 구하였으나 한 부분도 닮지 못하였다. 다만 우연히 같은 신유년에 태어나 매우 행복하다. 아! 그러나 여기에 그칠 뿐이니 슬퍼할 따름이다.

성호가 「도산도발」을 쓴 해는 59세가 되는 1739년이다. 이때는 강세황과 그가 안산에서 만나기 이전으로 지금 그의 앞에 있는 그림은 구본舊本의 〈도산도〉이다. 그가 도산도를 보고 어루만지는 까닭은 발문의 첫부분에 명시된 바처럼 퇴계가 "활동하고, 쉬고, 유람하고, 휴식하는" 것을 얻기 위해서이다. 성호에게 그림은 언어로 기록될 수 없는 퇴계의 삶까지 그려볼 수 있는 수단이었다. 그는 그림 속에서 퇴계의 얼굴을 대하고 목소리를 듣는 듯 느꼈다. 즉 퇴계가 거닐었던 풍경 속에서 그를 공감각적으로 느낄 수 있었던 것이다.

이어서 그가 연보를 보며 열거한 장소는 모두 도산서당의 일부이다. 천연대는 서원의 서쪽에 퇴계가 쌓았다고 전하는 언덕이며 암서, 완락, 농운은 도

77 이황이 도산서원을 축조한 시기를 요약하면, 1557년(57세) 서원 자리를 정하고, 1558년(58세)에 천연대, 1560년(60세)에 암서헌과 완락재를 짓기 시작하여 1561년에 완성하였다.

산서당 내에 세운 강학과 생활을 위한 건물의 당호이다. 성호는 퇴계와 자신의 삶을 견주며 퇴계가 학문과 강학의 장소로서 도산서당을 세운 시기가 그의 나이와 비슷한 시기였음을 떠올렸다. 안연顔淵이 "순은 누구이며 나는 누구인가舜何人余何人"라고 외치며 순과 같은 성인이 되고자 하였던 것처럼, 성호는 도산도를 바라보며 퇴계에게 이르고자 하였다.[78] 그러나 일생 퇴계를 추종하였음에도 그에 미치지 못하는 자신에 대한 슬픔도 느꼈다. 이익에게 도산도는 퇴계와 교감을 나누는 접속의 통로였다. 그에게 새로운 〈도산도〉의 제작은 단순히 낡고 오래된 그림을 새로운 그림으로 교환하는 행위를 넘어 각별한 의미를 가진 행위였다.

강세황이 〈도산도〉의 함의를 충분히 이해하고 있더라도 그가 참고할 수 있는 회화적 전거는 이익이 소장한 오래된 〈도산도〉에 불과하였다. 그림에 부기된 장문의 화기畵記에는 강세황이 화가로서 느꼈던 어려움이 담겨있다.[79]

그림은 산수보다 어려운 것이 없으니, 산수의 크기 때문이다. 또 진경眞境을 그리는 것보다 어려운 일이 없으니, 흡사하게 그리기가 어렵기 때문이다. 더구나 우리나라의 진경을 그리는 것보다 어려운 일은 없으니, 진眞을 잃었을 경우에 감추기 어려움 때문이다. 또 눈으로 아직 보지 못한 경치를 그리는 것보다 어려운 일이 없으니, 어림짐작으로 닮게 그리기가 어렵기 때문이다. 세황은 아직 몸소 도산에 가본 적이 없다. 세간에 전해오는 〈도산도〉는 차이가 많아 누가 그 진면목을 얻었는지 분간하기가 어렵다. 이 그림은 선생께서 예전부터 소장해오던 본에 따라 구

78　孟子,『孟子』,「滕文公上」.
79　"夫畵莫難於山水, 以其大也. 又莫難於寫眞境, 以其難似也. 又莫難於寫我國之眞境, 以其難掩其失眞也. 又莫難於寫目所未見之境, 以其不可臆度而取似也. 世晃未曾身至陶山. 世俗所傳陶山圖多有異則, 莫辨其孰得其眞. 而此圖則從先生舊所藏本而移摹, 舊本不知出誰氏手行筆拙劣, 不能狀物, 位置乖謬, 漫然無理, 毋論其似與不似, 必不知畵者之强寫也. 今雖欲得其髣髴, 其可能乎. 然先生之有取乎此圖, 以人而非以地, 則一片溪山之似與不似, 又不足論矣."

본^{抄本}을 이모한 것인데, 누가 그렸는지 모르겠지만 붓놀림이 졸렬하여 물체를 형
상하지 못하였고 위치도 잘못되어 되는 대로여서 이치에 닿지 않으니, 흡사하거
나 흡사하지 않음은 물론하고 반드시 그림을 모르는 사람이 억지로 그린 것이다.
지금 방불하게 그리려고 하지만 그것이 가능하겠는가? 그러나 선생께서 이 그림
에서 취하신 것은 사람이지 지역이 아니니, 한 조각 계산^{溪山}이 근사한가 근사하
지 않은가 하는 것은 또한 따질 만한 것도 못 된다.

상기한 제발의 일부는 강세황이 화가의 입장에서 목소리를 낸 글이기에 각
별한 관심을 가지고 읽을 필요가 있다. '산수를 그리는 중 진경을 그리는 것이
가장 어렵고, 무엇보다도 한 번도 경험하지 못한 실경을 그럴 듯하게 닮게 만들
기가 가장 어렵다'는 설명에서 그가 〈도산도〉를 제작하며, 실재하는 경치를 그
린 그림으로서 현실의 지형을 반영하고자 하였음이 나타난다. 즉 실경산수화
를 그리는 화가로서는 도산서원 일대를 직접 살펴볼 필요가 절실하였을 것이
다. 그러나 현실적으로 그럴 수 없는 상황에 관하여 양해를 구하는 뜻을 발문
에 담았다. 이익의 〈도산도〉는 고식의 구성과 화풍으로 그려졌을 뿐만 아니라

도 1-19. **최창석, 〈이문순공도산도〉.** 18세기 초, 종이에 채색, 39.0×275.5cm, 연세대학교 중앙도서관

이미 여러 차례의 이모移摹를 거쳤으며 솜씨도 떨어지고 〈도산도〉가 어떠한 그림인지를 이해하지 못하였던 화공의 그림이었다. 이러한 상황에서 강세황은 구본의 한계를 극복하기 위한 어떤 회화적 시도를 모색하여야 했을 것이다.

현재는 강세황이 참고한 구본의 도산도를 확인할 방법은 없다. 다만 '선생께서 예전부터 소장해 오던 본에 따라 구본을 이모한 것'이라는 기록을 근거로 삼아 조선 중기의 화풍을 지닌 〈도산도〉에서 구본의 형태를 그려 볼 수 있다.[80] 연세대학교 소장의 〈이문순공도산도李文純公陶山圖〉는 현존하는 가장 이른 시기의 작품이다. 제작 시기가 분명하지는 않지만 17세기의 화풍이 보여 강세황이 보았던 〈도산도〉를 유추하는 데 도움이 된다.도 1-19 연세대 소장본에 보이는 두루마리 형식과 파노라마식으로 경물을 펼쳐놓은 구성 방식은 강세황의 그림과 상통한다. 산수의 표현을 살펴보면 밝고 어두움을 반복하여 입체적인 산을 구성하였으며, 산의 표면에는 짧은 붓질을 반복해 질감을

80 현전하는 〈도산도〉는 모두 12점이 알려져 있다. 이 중 상당수는 정선의 화풍으로 그려진 작품이며, 조선 중기의 화풍을 지닌 〈도산도〉는 3점이 전한다. 예술의 전당, 『退溪 李滉』, 예술의 전당, 2001의 도판 111·117 및 256~269쪽 참조.

도 1-20. 황공망, 〈부춘산거도〉부분. 1350년, 종이에 수묵, 33.0×636.9cm, 대북 국립고궁박물원

더해주는 방식이 규칙적으로 반복되었다. 이것은 절파浙派 화풍을 근간으로 형성된 17세기 실경산수화의 특징으로서 강세황이 구사한 화풍과는 차이가 크다. 다만 연세대본을 통해서 강세황이 참고하였던 구본의 〈도산도〉가 어떤 화법과 구성 방식을 지닌 그림이었는지 추정해 볼 수 있다.

기존의 〈도산도〉와 비교하였을 때 강세황의 그림에서 가장 눈에 띄는 차이는 '화가의 시점'이다. 연세대본은 화면 전체를 부감법으로 균등하게 포착하였다. 도산서원의 서쪽에 위치한 애일당愛日堂 및 분천서원汾川書院과 동쪽의 월연암月淵菴 및 동취병東翠屏에 동일한 비중을 두어 대칭의 구도를 형성하였다. 화면의 도입부에는 점경인물點景人物과 함께 가상의 산수 장면을 부가하여 선경仙境으로 들어가는 듯한 효과를 자아냈다.

강세황은 이와 다르게 수평으로 화면을 가로질렀던 강물을 사선으로 배치하였으며 하류를 확대하고 상류는 축소하였다. 이렇듯 경물의 표현에 차등을 둠으로서 화면에 멀고 가까운 원근이 등장하였다. 원근법을 구사한 화면에 나타난 가장 큰 차이점은 그림을 읽는 방향의 변화일 것이다. 연세대 소장본은 전통 회화의 일반적인 감상 방법을 따라 점경인물이 위치한 오른쪽에서 왼쪽을 향해 읽어나가게 된다. 반면에 강세황의 그림은 원근의 방향을 따라 감상자는 화면 왼편에 서서 오른편의 상류를 향하는 듯한 방향감이 만들어졌다. 화면상에 원근과 방향성을 살림으로써 강세황은 보다 입체적이고 현실적인 공간을 구현하는 효과를 얻었으며 그림을 읽는 방식을 바꾸어 놓았다.

고식의 〈도산도〉가 지닌 단점을 극복하기 위하여 강세황이 구사한 또 하나의 회화적 기법은 '문인화풍'의 적용이다. 빈틈없는 준법皴法으로 어둡게 표현된 산과 바위는 간결한 필선 위주로 묘사하여 밝고 담백한 분위기를 띠게 되었다. 가옥을 에워싼 울타리처럼 배치된 나무는 미수법米樹法이라는 수지법으로 묘사하였다. 이렇게 그려진 〈도산도〉는 일견 원대의 문인화가인 황공망黃公望, 1269~1354의 〈부춘산거도富春山居圖〉를 연상시키는 작품이 되었다.도 1-20 결과적으로 강세황은 도식적인 절파풍으로 그려졌을 구본의 화면 구성법과 필묵법을 바꾸어 맑고 담백함을 강조한 문인화로 재해석해낸 것이다.

강세황이 기존에 확립되어 있던 〈도산도〉의 형식을 버리고 가보지 못하였던 장소를 대상으로 새로운 〈도산도〉를 그리는 번거로움을 감수하였던 이유는 무엇일까? 이 그림의 제작 의도를 파악하는 데에 있어 제작 시기는 중요한 의미를 가진다. 강세황이 〈도산도〉를 그린 날은 1751년 10월 15일이었다. 10월 18일생인 이익의 71세 생일을 3일 앞둔 시점이다. 〈도산도〉의 제작 시기는 이 작품이 이익의 칠십 평생을 기념하는 의미에서 제작된 일종의 생일 선물이었음을 시사한다. 강세황이 기존의 화풍을 버리고 문인화의 화법으로 새로운 〈도산도〉를 제작하는 수고를 마다하지 않았던 이유를 여기에서 찾을 수 있다.

강세황의 산향재를 방문하여 탕춘대 시화축을 감상하고 적은 이익의 서문은 〈도산도〉를 그린 또 다른 이유를 생각할 수 있는 단서이다.[81]

나의 벗 강군 광지는 산향재라는 서재를 가졌는데 법첩과 명화를 쌓아놓았으며 거문고와 서책이 산뜻하였다. 내가 일찍이 그를 찾아가자 탕춘대 유춘시 일축을

81 李瀷, 『星湖全集』 卷52, 「姜光之世晃蕩春臺遊春詩軸序」, "吾友姜君光之有山響齋, 多蓄法札名畫, 琴書蕭散. 余嘗造焉, 出示蕩春臺遊春詩一軸. (…중략…) 余方有子疾涔涔. 光之至, 撫琴爲心方之操, 憂者以悅病者欲穌."

꺼내어 보여주었다. (…중략…) 내가 아들의 근심이 있어 눈물을 흘리고 있을 때 광지가 와서 거문고를 어루만져 심방곡心方曲[82] 조로 연주하니 근심하던 자가 기뻐하고 병든 자가 깨어나는 듯하였다.

강세황의 안산 생활을 생생하게 그린 행간에는 이익과 강세황 간의 막역함이 담겨있다. 이 글의 저술 시기는 정확하게 밝혀지지 않았지만 몇 가지 단서를 의거하여 대강의 시기를 찾아낼 수 있다. 강세황이 탕춘대에서 시회를 가졌던 시기는 1749년으로 안산에 머물던 무렵이었다. 강세황은 임정任珽, 1694~1750, 최성대崔成大, 1691~? 등 25명의 문인과 함께 탕춘대, 세검정 등지를 유람하며 이 자리에서 그림을 그렸다.[83]

글을 쓴 시기와 관련하여 눈여겨 보아야 할 부분은 '내가 바야흐로 아들의 근심으로 눈물을 흘리고 있을 때'라는 구절이다. 이익에게는 목씨 부인과 사이에 태어난 이맹휴李孟休, 1713~1751라는 아들이 있었지만 1751년 단 39살의 이른 나이에 병으로 세상을 뜨고 말았다.[84] 이익은 아들의 병으로 고통을 겪고 있을 때 거문고를 들고 찾아와 그를 위하여 연주해 준 강세황에게 깊은 고마움을 느꼈다. 따라서 이익의 서문은 1751년으로부터 멀지 않은 시점에서 쓰였음을 알 수 있다. 강세황이 〈도산도〉를 그린 해 또한 1751년임을 상기하면, 탕춘대 시축의 서문을 쓴 시기가 그림의 제작 시기와 그리 멀지 않음을 알 수 있다. 이맹휴의 죽음은 〈도산도〉의 제작으로부터 단지 5개월 전이었다.[85] 비

82 심방곡은 국악 가곡 원형 가운데 중간 빠르기로 된 곡을 의미한다.

83 강세황, 「己巳春遊洗劒亭與崔杜機任厄齋諸公共二十五人各賦」, 앞의 책, 권1(1979), 88쪽. 이익은 이 글에서 금강산 유람을 언급하며 '그때부터 지금까지 오십년'이 지났다고 하였다. 이익의 금강산 유람에 관해서는 정확한 기록이 나타나지 않는다. 그의 형인 李漵(1662~1723)는 1700년경 금강산을 유람하였다. 이익이 이서와 함께 금강산을 유람하였다면 탕춘대 시축의 서문을 쓴 시기는 1750년 전후가 된다.

84 李瀷, 『星湖全集』 卷67, 「亡子正郎行錄」.

85 이선희, 「가난, 병, 죽음–삶의 난관 앞에 선 실학자들」, 『한국실학연구』 26, 2013, 121~167쪽.

록 이맹휴의 죽음에 대한 직접적 언급은 나타나지 않더라도 강세황의 〈도산도〉는 자식을 잃은 노학자를 위로하는 그림이었음을 충분히 유추할 수 있다.

이처럼 인생의 고단한 시기에 강세황이 이익을 위하여 의미 있는 그림을 그려주기까지는 두 사람 사이에 돈독한 인간적 이해와 공감이 있었으리라 짐작할 수 있다. 두 사람이 맺은 관계와 그 성격은 대화와 같은 〈도산도〉의 발문과 탕춘대 시축의 서문 속에서 간취된다.

세황이 이에 느낀 바가 있었다. 고인의 도道는 방책方策에 펼쳐 있으니 바로 〈도산도〉 옛 그림이요, 궁벽한 시골의 말학은 바로 몸이 아직 도산에 이르지 못한 자이다. 고인의 찌꺼기를 좇아 도를 얻고자 구하는 것은 이 그림이 실제를 잃은 것과 무슨 차이가 있겠는가? 세황은 장차 행장을 꾸려 곧바로 도산으로 달려가 취병과 농운의 승경을 모조리 탐방하고 돌아와 선생을 위하여 진면목을 그려드리고자 한다. 또한 선생을 따라 고인의 대도를 강학하여 반평생의 미혹함을 열기를 원한다. 신미1751 10월 15일에 시생侍生 진산晉山 강세황은 머리를 조아리고 공손히 발문을 쓴다.[86]

발문의 마지막에서 강세황은 자신을 '시생'으로 일컬으며 성호에 대한 존경심을 표현하였다. 그는 도산을 돌아보고 진면목을 이익에게 그려주겠다고 다짐한다. 그를 좇아 학문적으로 귀의하겠다는 뜻을 나타내기도 하였다. 그러나 강세황이 도산서원을 찾은 흔적은 없다. 한편 앞에 언급된 강세황의 그림에 붙인 서문에서 이익은 세대를 달리하는 나이차에도 불구하고 강세황

86 "世晃於是而抑有感焉. 古人之道, 布在方冊, 卽陶山之舊圖也, 窮鄕末學, 卽身未至陶山者也. 欲從古人之糟粕, 以求有得, 何有異乎是圖之失眞也. 世晃將理節屐, 直造陶山, 窮探翠屛籠雲之勝, 歸而爲先生, 寫得其眞面目. 且願從先生, 而講學古人之大道, 庶開其半生之迷誤也. 辛未十月十五日, 侍生晉山姜世晃, 頓首恭跋."

을 '나의 벗'이라 부르며 막역한 친근감을 드러냈다. 아울러 강세황의 예술적 재능을 칭찬하고, 그가 전해 준 위안에 감사하였다. 그러나 단지 고마움을 표현하는 데 그친 것은 아니다.[87]

천하의 도리는 끝이 없고 군자가 덕을 쌓고 학업을 닦음에는 그침이 없으니 원컨대 그대는 이를 힘써 미루어 크게 하라. 나는 옛날 동쪽으로는 풍악으로 달려가 비로봉과 만폭동 사이를 배회하였고, 북으로 낙민루에 올라 함흥의 넓은 들판을 바라보았다. 지금으로부터 오십 년 전으로 마음으로부터 큰 물결이 일었다. 그대는 이름난 산천을 더욱 돌아보고 마음에 꼭 맞는 곳을 만나면 반드시 현을 눌러 소리가 퍼지게 하고 현학금과 옛 악보를 반복하라. 그 후 돌아와 나에게 이야기하면 나는 다리 꺾인 솥 주위에서 흰 탁주를 따르고 손바닥을 치며 낙생영洛生詠[88]을 읊조려 그에 화답할 것이니 그대는 나를 외면하지 말아야 할 것이다.

이익은 강세황에게 사대부로서 예술적 재능을 자제하고 학문에 정진하기를 강조하거나, 세간의 평가에 유념하기를 요구하지 않았다. 오히려 이름난 산천을 마음껏 돌아보고 그 속에서 느낀 감동을 예술로 표현하고 훗날 그 예술적 경험을 공유하기를 부탁하였다. 두 사람이 나누는 대화 속에서 일견 스승과 제자의 관계가 엿보이지만 이것이 두 사람이 안산에서 맺은 관계 전체를 설명하지는 못할 것이다. 예술가로서의 강세황을 인정하고 격려하는 이

87 李瀷, 『星湖全集』 卷52, 「姜光之世晃蕩春臺遊春詩軸序」, "天下之道理無窮, 君子進修不已, 願子推以大之. 余昔東走楓岳, 徘徊於毗盧萬瀑之間. 仍北登樂民樓, 曠眺咸興鉅野. 尙今五十年, 心目爲之壯浪. 子盍遊名山川, 其遇會心處, 必按絃被之, 一復于玄鶴舊譜. 然後歸而語我, 我將折脚鐺邊, 酌鄶白濁醪, 撫掌爲洛生詠以和之, 子必不我棄矣."

88 낙생영 : 진나라 때 洛下 서생들의 읊조림. 謝安은 본시 코가 맹맹하였는데, 코멘소리로 낙생영을 읊조리자, 다른 사람들은 코를 가리고 그것을 모방하였다는 일화가 전한다.

익의 글 속에서 그에 대한 '우의友誼'가 감지된다. 다시 말하면, 두 사람의 글에는 30년이라는 나이의 차이, 사회적 위상의 차이에도 불구하고 서화를 매개로 주고받은 우정이 담겨있다.

3) 불우한 시절의 우정과 연대

이익과 강세황이 안산에서 서로를 격려하고 우정을 나누는 관계에 이르기까지 그들 사이에서 서로를 맺어주는 중요한 동질성을 찾을 수 있다. 두 사람 간의 동질성이란 바로 시간차를 두고 반복된 정치사적, 개인사적 경험의 유사성이다. 강세황과 유경종보다 한 시대를 앞서 살았던 이익은 갑술환국1694 이후 남인의 몰락을 지켜보아야 하였던 세대였다.[89] 스승이자 아버지와 같은 존재였던 중형 이잠의 비극적인 죽음 이후 그는 출사를 포기하고 안산에 칩거하며 학문에 전념하였다. 그에게는 네 명의 형제가 있었지만 두 명은 일찍 절세하였으며, 두 명은 출계하였다. 결국 이익의 생애에서 가장 중요한 일은 가족을 돌보고 집안의 재기를 모색하는 종손으로서의 책임이었다. 이후에 그의 학문과 활동은 가문의 재기에 초점이 맞춰져 있었다고 해도 과언이 아니다.[90]

이익의 아들 이맹휴는 1706년 이잠의 사건 이후 관로가 막힌 성호 가문에서 나온 첫번째 과거 급제자였다. 이맹휴가 관직에 나간 것은 1742년으로, 탕

89 성호의 생애에 대한 보다 자세한 내용은 이성무, 「星湖 李瀷(1681~1763)의 生涯와 思想」, 『朝鮮時代史學報』 3, 1997, 97~128쪽 참조.

90 18세기 초 남인의 몰락과 함께 발생한 이잠의 사건은 성호 가문뿐 아니라 관련된 남인 문사들의 생애에 큰 파장을 일으켰다. 이 사건의 영향과 예술적 반응에 관하여는 이경화, 「윤두서의 〈정재처사심공진〉 연구─한 남인 지식인의 초상 제작과 우도론」, 『미술사와 시각문화』 8, 2009, 152~193쪽 참조. 성호 가문이 재기하기 위해 반드시 해야 할 일은 가장 문제가 된 인물인 이잠의 신원을 회복하는 것이었다. 1723년 이잠이 신원된 후 그의 시문집을 출간하고 서원을 건립하는 현양 사업에서 성호는 직접 표면에 나서진 않았지만 일정하게 관여한 것으로 파악되고 있다. 정만조, 「성호 이익의 학문 탐구와 정치적 위상」, 『성호학보』 10, 2011, 5~34쪽.

평을 실현하려는 영조의 특별한 배려가 있었기에 가능하였다.[91] 이잠의 죽음 이후 성호는 오직 학문에 전념하며 집안의 재기를 도모해 왔다.[92] 아들의 출사는 성호 집안이 그간의 억울함을 씻어내고 다시 관로에 복귀하는 일대 전환을 의미하였다. 이것은 이익의 오랜 노력의 결실이었다. 강세황이 〈도산도〉를 그린 시기는 성호 가문이 신원되고 재기의 발판을 마련한 시기였던 것이다.

여주 이씨 일문뿐 아니라 강세황, 유경종 등이 안산으로 찾아올 수밖에 없었던 것도 성호와 같은 이유에서였다. 16세에 경험한 무신란은 그들의 삶을 뒤흔들었다. 앞날이 불투명한 상황에서 강세황은 가족을 이끌고 처가가 터를 잡고 살고 있는 안산으로 이주하였다. 강세황, 유경종과 같이 환로에서 소외되어 안산에 모였던 세대들에게 가장 중요한 사명은 집안의 명예를 회복시키고 미래를 도모하는 일이었다. 무신란에 가담한 혐의로 장살당한 숙부 유래의 신원을 위해 백방으로 노력하였던 유경종의 일생은 이들이 처한 상황의 절실함을 증명한다. 유경종과 그의 일족은 고관들을 찾아다니며 호소하였으며, 심지어 영조의 어가 앞에 나가 격쟁하고 상언을 올리기까지 하였다. 강세황의 처지는 유경종과 다르지 않았다. 실질적인 가문의 계승자로서 집안의 명예를 회복시키고 후손들의 장래를 도모할 책임은 그의 것이었다. 실의 속에 안산을 찾아온 그에게 이익은 든든한 정신의 의지처이자 미래를 도모할 희망을 주는 존재였음이 분명하다. 세대를 달리하여 반복된 운명은 이익과 강세황이 서로의 처지에 공감하고 연대감을 나누는 밑바탕이 되었을 것이다. 아울러 이들의 우정과 연대를 이어주는 매체는 강세황의 회화와 예술이었다.

91 丁若鏞, 『與猶堂全書』 詩文集 卷15, 「貞軒墓誌銘」. "爲其姪子之李孟休事, 聖敎猶如是鄭重丁寧, 若曰 : 予欲蕩滌則可用之. 昔日以防微杜漸之意, 有所處分. 其後至於陳達而贈職, 辛壬後褒之者黨心也, 毀之者黨心也, 若以其姪而不用, 則國家豈有可用之人. 遂以建極二字爲敎."

92 성호가 가문의 위기를 극복하기 위해 펼쳤던 노력은 전성건, 「성호의 가문의식과 일상생활」, 『한국실학연구』 26, 2013, 7~42쪽 참조.

강세황이 이익과 함께 보냈던 1750년대는 그의 예술 세계가 한 단계 높은 차원으로 상승해 나가는 분절점을 이룬 시기였다. 이 기간에 그는 독특한 서양식 원근법을 활용한《송도기행첩松都紀行帖》을 제작하기도 하였으며, 그의 첫 번째 자화상을 시도하며 만년의 기념비적인 〈70세 자화상〉을 위한 첫걸음을 떼기도 하였다. 〈도산도〉는 강세황이 문인화가로서 자신을 정립해나가는 과정에 이익과의 접속이 있었음을 알려준다. 이것은 강세황이 보여준 화가로서의 행적과 회화적 혁신의 이면에서 작용하였던 이익의 학문적·사상적 영향을 그려보게 해준다. 폭넓은 예술적 경험을 쌓고 재능을 밀고 나가도록 고무시키는 이익의 격려에서 강세황이 안산에서 얻은 인간적, 심리적 위로를 헤아려볼 수 있다.[93]

93 국립중앙박물관 소장의 〈도산도〉의 발문 뒤에는 별도의 배관기가 남아 있다. 이 글을 적은 이는 근대의 역사학자인 崔南善(1890~1957)이다. 그는 이 그림을 오랫동안 소장하다 1927년 '汶坡'라는 인물에게 증여하며 배관기를 적었다. 문파는 독립운동가이자 교육자인 崔浚(1884~1970)의 호이다.

서화 수응

문인화가를 향한 사회적 요구와 그 대응

1. 진주 유씨를 위한 서화 수응과 예술 취미의 공유

1) 유경종을 위한 〈현정승집도〉

1747년 4월 안산의 강세황은 유경용을 위하여 〈맨드라미와 여치〉를 제작하였다. 화면에는 활짝 핀 분홍색의 맨드라미와 풀잎 위에 앉아 화면 밖을 응시하는 여치 한 마리가 그려져 있다.^{도 2-1} 세필로 그린 여치와 대조적으로 맨드라미는 윤곽선을 사용하지 않은 몰골법沒骨法으로 담백하게 그렸다. 강세황이 즐겨 그렸던 화보풍의 담채 초충도草蟲圖의 일종이다. 첨부된 발문에는 당시 화가로서 강세황의 상황을 그려볼 수 있는 흥미로운 내용이 담겨 있다.[1]

세간에 내 그림을 구하는 사람이 많다. 어떤 이는 산수를, 어떤 이는 꽃과 풀벌레를, 어떤 이는 누각과 기물을 그려달라고 한다. 비록 요구에 따라 응하지만 반은

[1] 예술의 전당 편, 『豹菴 姜世晃－푸른 솔은 늙지 않는다』, 예술의 전당, 2003, 205·355쪽 참조. "世之求余
畵者多矣. 或山水, 或花卉草蟲, 或樓閣器物. 雖隨求而應, 强半倦困漫筆耳. 豈若此卷之積時日費功力!
信筆隨意, 盡其能事也. 丁卯春, 爲有受寫."

도 2-1. 강세황, 〈맨드라미와 여치〉, 1747, 종이에 수묵담채, 39.4×32.7cm, 개인 소장

억지로 짜증나고 피곤해서 함부로 붓을 움직일 따름이다. 어찌 이 그림처럼 시일을 두고 공력을 다하겠는가! 붓 가는 대로 뜻 가는 대로 그리는 것이 그 잘하는 바를 다하는 것이다.

1747년 봄은 안산 이주 후 약 2~3년이 지난 시기였다. 당시 강세황은 짜증나고 피곤할 정도로 그림 청탁을 받고 있었다. 안산에 정착한 초기에 그는 이미 화가로서 상당한 인정을 받고 있었던 것이다. 요청받는 그림의 범주도 산수, 화훼, 누각, 기물 등으로 폭 넓었다. 그림 요청이 밀려오다 보니 함부로 그리게 되었다. 그러나 유경용을 위한 이 그림만은 특별히 시간과 정성을 들

도 2-2. 강세황, 〈감와도〉 부분. 1748, 종이에 담채, 32.7×129.0cm, 개인 소장

여 그리고자 하였다. 강세황이 유경용을 위한 서화요청에 특별히 성심을 기울여 수응하였음을 밝힌 이유는 그의 안산 생활에서 유경용이 차지하는 의미와 관련된다. 유경종의 사촌인 유경용은 유명천의 후손으로서 안산 진주 유씨 가문의 종손이자 청문당淸聞堂의 상속자였다.가계도 참조 청문당은 강세황의 안산 생활에서 공간적 중심이었으며 유경용은 강세황의 그림을 선사받은 주요 인물의 한 명이었다. 〈맨드라미와 여치〉를 제작한 이듬해인 1748년 4월 강세황은 유경용을 위하여 〈지상편도池上篇圖〉를 제작하였다. 같은 해 5월에는 청문당에 머물며 안산 일대의 실경으로 추정되는 〈감와도堪臥圖〉를 그렸다.도 2-2 〈감와도〉는 현재 소장처가 분명하지 않지만 최근까지도 〈지상편도〉와 함께 유경용의 후손가에 전해져 본래 유경용이 소장하였던 그림으로 파악된다.[2] 이처럼 1740년대 후반에 강세황이 그린 회화의 다수는 처가의 문사들을 위하여 제작되었다. 이러한 편중은 강세황이 안산에 정착하는 과정에서 진주 유씨가 차지하는 비중을 반영할 것이다.

1747년 무렵 강세황에게서 모종의 심리적 변화가 발견된다. 이런 상황은 일차적으로 그가 남긴 문집의 구성을 통하여 확인된다. 강세황의 문집『표암유고』에는 안산 이주 이전의 시문이 전혀 포함되지 않았다. 심지어 이주 직후인 1744~1745년경의 시문조차 확인되지 않는다. 서울을 떠날 당시의

[2]　〈감와도〉는 1988년 변영섭의 논고에 수록된 도판만이 이용할 수 있는 유일한 사진 자료이다. 이 그림에는 유경종이 쓴 발문이 수록되어 있다고 하지만 사진은 전하지 않는다. 변영섭, 앞의 책, 59~60쪽·도 15.

유경종의 가계도

암울한 상황에 비추어 그가 의도적으로 글을 남기지 않았을 가능성도 점쳐
진다. 1747년 청문당의 모임에서 강세황이 지은 「정묘년 6월 현정의 승경을
읊다」는 『표암유고』 전체 중 가장 이른 시기의 저작에 해당한다.[3] 1747년
무렵부터 분명하게 등장하는 글과 그림은 이때를 즈음해 강세황의 의식에
발생한 변화를 반영할 것이다.

이해 6월 2일 강세황은 유경종과 함께 유경용의 청문당에서 복날의 회합
을 가졌다. 개를 잡아 고기를 나누고 술을 곁들여 흥겨운 모임이 성사되었
다. 이날 강세황은 모임의 장면을 그려 분위기를 돋웠다. 그림 뒤에는 유경

3 강세황, 「丁卯六月 玄亭勝景」, 앞의 책, 권2, 185쪽.

도 2-3. 강세황, 〈현정승집도〉. 1747, 종이에 수묵, 34.9×212.3cm(전체), 개인 소장

종이 기록한 화기畵記와 참가자 전원이 지은 8수의 시문을 차례로 적어 대형 시화권으로 만들었다. 이날 그린 그림이 바로 〈현정승집도玄亭勝集圖〉이다.도 2-3,4 〈현정승집도〉는 미술과 문학 방면에서 고루 관심을 받으며 문인들의 모임을 그린 아집도雅集圖, 복날의 풍속을 그린 풍속화, 혹은 안산 문인들의 시 모임을 증명하는 시각 자료 등 다각적인 측면에서 조명되었다.[5] 그러나 다양

4 〈현정승집도〉는 현재 그림과 글을 분리하여 두 개의 액자로 꾸며져 있다. 본래는 하나의 화권으로 제작되 었을 것이다. 저자는 학위논문을 준비하던 동안 유경종가의 후손이신 이재희 여사의 배려로 자택에서 〈현 정승집도〉 및 가전 유물을 직접 살펴볼 수 있는 기회를 가졌다. 지면을 빌어 감사의 마음을 전하고자 한다.

5 〈현정승집도〉는 2003년 예술의전당에서 개최된 전시 〈표암 강세황-푸른 솔은 늙지 않는다〉를 통해 본격 적으로 공개되었다. 이후로 〈현정승집도〉의 회화적 연구와 함께 한문학 연구자들에 의해 시문에 관한 문학 적 논의가 병행되었다. 이 작품에 대한 회화적 논의는 변영섭, 앞의 책, 56~58쪽; 송희경, 『조선 후기 아 회도』, 다홀미디어, 2008, 107~116쪽 참조. 〈현정승집도〉에 함께 적힌 시문의 번역과 분석은 강혜선, 「표 암이 새긴 복날의 추억」, 『한국학 그림과 만나다』, 태학사, 2011, 30~48쪽 참조.

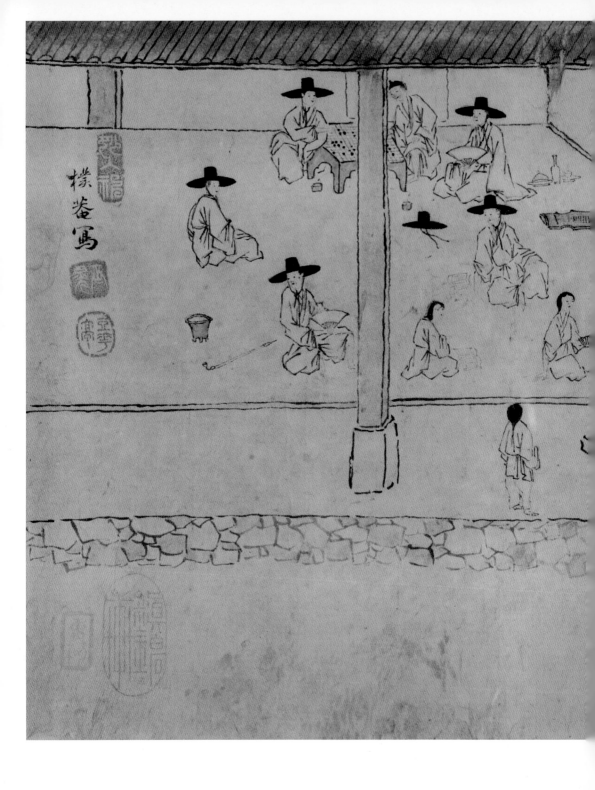

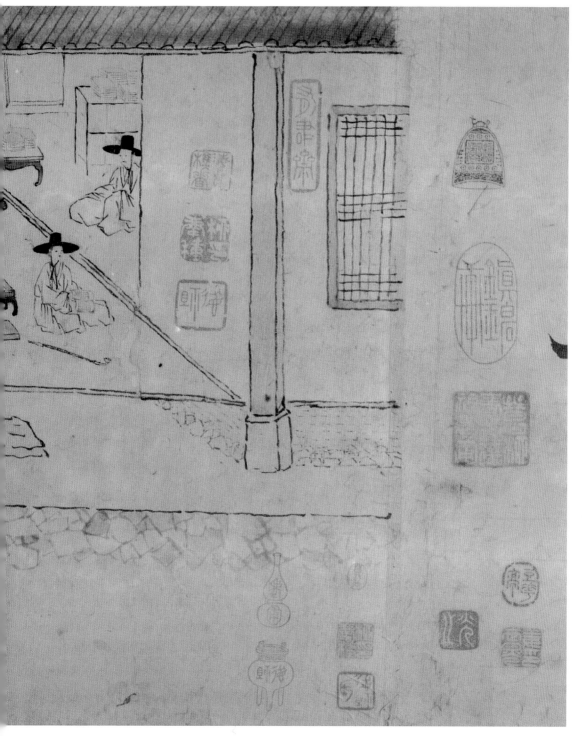

도 2-3. 강세황, 〈현정승집도〉 부분.

한 연구 속에서도 이 그림에 담긴 강세황 내면의 심리적 전환, 자기인식 및 이것을 시각적으로 표출하는 방식은 주목을 받지 못하였다.

그림에 담긴 강세황의 내면 의식을 구체화하기 위해서는 그가 모임을 묘사하는 방식을 보다 면밀하게 분석해야 할 것이다. 화면 분석에 앞서 유경종이 지은 화기를 살펴보고 그림과 비교하고자 한다.[6]

복날에는 집에서 기르던 개를 잡아 개장을 끓여서 모여 먹는 것이 우리 풍속이다. 정묘년[1747] 6월 1일은 초복이었다. 이날 마침 일이 있어서 그 다음날에 이 모임을 현곡玄谷 청문당에서 마련하였다. 술이 거나하여 광지강세황에게 부탁하여 그림을 그려서 뒷날 보고자 하였다. 모인 사람은 모두 11명이었는데, 방 안에 앉은 사람이 덕조유경종, 문밖에서 책을 들고 마주 앉은 사람이 유수유경용, 가운데 앉은 사람이 광지, 옆에 앉아 부채 흔드는 이가 공명유경농, 마루 북쪽에서 바둑 두는 사람이 순호박도맹, 갓을 벗고 이마를 드러낸 채로 대국하는 이가 박성망, 그 옆에 앉은 사람이 강우강인, 발을 벗은 사람이 중목유경이다. 동자가 둘인데 글을 읽는 자가 경집강완, 부채를 부치는 자가 산악유성이다. 마루 아래 모시고 서 있는 자가 가동 귀남貴男이다. 이 때 장마비가 처음으로 걷히고 새로이 매미 소리가 흘러나왔다. 거문고와 노래 소리가 교대로 일어나는데 술을 마시고 시를 읊으며 고단함을 잊으며 즐거움을 다 하였다. 그림을 그리고 나서 덕조가 기문記文을 짓고 모든 사람은 각기 시를 지어 그 아래에 이었다.

6 "伏日設家獐會飮俗也. 丁卯六月一日爲初伏. 是日有故, 其翌日追設玆會, 于玄谷之淸聞堂. 酒闌, 屬光之爲圖, 以爲後觀. 會者凡十一人, 坐室中爲德祖, 戶外執書而對坐者爲有受, 中坐者爲光之, 傍坐搖扇者爲公明, 奕于軒北者爲醇乎, 露頂而對局者朴君聖望, 側坐者爲姜佑, 跣足自爲仲牧. 童子二人, 讀書者爲慶集, 搖扇自爲山岳, 軒下侍立自爲家僮貴男. 于時積雨初收, 新蟬流喝, 琴歌迭作, 觴詠忘疲, 致足樂也. 畵成, 德祖爲記, 諸人各爲詩系其下."

그림과 시문의 사이에 작은 글씨로 적힌 유경종의 글은 이날 모임의 참석자
와 분위기를 충실하게 전한다. 참석자의 면모를 구체적으로 파악해보면 진주
유씨 일가 및 그들과 혼인으로 이어진 문사들임이 나타난다. 대략적으로 유경
용을 중심으로 유경종 일가와 강세황 일가가 주요한 두 축을 이루고 있다.[표 2]
청문당의 시회는 기본적으로 유경용과 혈연 혹은 혼인 관계의 인물들이 모여
집안의 결속을 다지고 친목을 도모하는 가문 중심의 모임이었다.

화면에 묘사된 낮은 대청과 높은 누마루로 만들어진 건넌방의 모습은 현
재 남아 있는 청문당의 모습을 연상시킨다.[도 2-4][7] 실제의 청문당은 그림보다
더욱 다양한 부속 건물을 가진 'ㄱ' 자 형태의 건축물이다. 화면상에선 나머
지 공간을 생략하여 모임 장면과 참석한 인물이 부각되었다. 인물의 행위는
화기의 묘사와 대체로 일치하여 인물의 정체를 파악하기는 어렵지 않다. 그
러나 공간과 인물의 묘사가 사실적이며 기록과 일치한다고 해서 이 그림이
어느 순간을 사진처럼 포착한 것으로 이해하여서는 안 된다. 참석자들이 한
화면에 모두 나열되어 있으며 각자의 행위에 집중하고 있는 구성 방식은 오

7 그림과 실재 청문당의 가장 큰 차이는 청문당의 툇마루일 것이다. 이 툇마루는 그림 상에는 보이지 않는
 다. 그림의 표현을 용이하게 하기 위하여 생략한 것으로 추정된다. 청문당의 구조와 건축적 특성에 대
 하여는 안산시사편찬위원회, 『안산시사-학문과 예술 그리고 문화유산』 4, 안산시사편찬위원회, 2011,
 402~408쪽 참고.

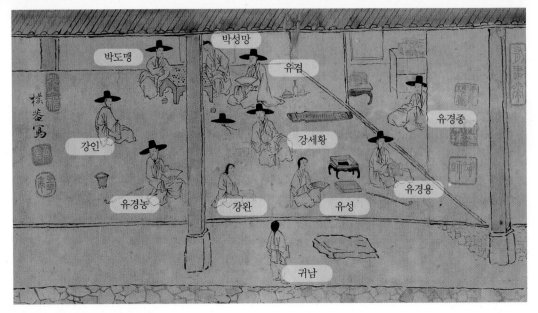

참고도판 1. 〈현정승집도〉의 인물 배치

[표 2] 〈현정승집도〉의 참여 인물

	발문의 호칭	참석자	생몰년	인적 관계
1	光之	강세황	1713~1791	
2	姜佑	강인	1729~1791	강세황의 첫째 아들
3	慶集	강완	1739~1775	강세황의 둘째 아들
4	德祖	유경종	1714~1784	
5	有受	유경용	1718~1753	청문당 주인 유경종의 종제
6	山岳	유성(柳烓)		유경종의 아들
7	公明	유경농(柳慶農)	1724~1750	
8	仲牧	유겸(柳謙)	1708~1750	유경용의 사촌인 유경유(柳慶裕)의 둘째 아들
9	醇乎	박도맹(朴道孟)		유경종의 사촌 자형 강세황의 사촌 동서
10	朴聖望	박성망		
11	貴男	귀남		가동

히려 이 그림이 화가의 시선으로 재구성되었음을 의미한다.

〈현정승집도〉의 인물 표현은 기술적인 측면에서 능숙한 솜씨라고 하기는 어렵다. "초상화적 표현을 시도한 흔적은 보이지 않으며 모두 닮게 그렸다."[8] 인물의 외모는 비슷한 방식으로 묘사되었을지라도 화가는 자세, 위치, 행위, 소품 등 회화적 요소를 다양하게 활용하여 각 인물이 지닌 개성을 시각적으로 표출하였다. 〈현정승집도〉에서 더욱 주목해서 살펴보아야 하는 특징은 바로 강세황이 각

8 변영섭, 앞의 책, 57쪽.

인물에 대한 자신의 시각을 드러내는 방식이다.

참석자들의 배치 방식을 살펴보면, 11명의 인물은 크게 세 개의 열로 구성되었다.^{참고도판1} 가장 앞줄에는 유경용, 유경종의 아들 유성, 강세황의 차남 강완이 배치되었다. 중앙에는 강세황과 유경종이 마주 앉아 있으며 강세황의 뒤로 장남 강인이 그려졌다. 가장 뒷 열에는 바둑을 두는 한 무리의 인물이 배치되었다. 전면의 인물들은 의관을 갖추고 단정한 자세를 취한 반면에 후열의 인물들은 갓을 벗고 다리를 드러내거나 흐트러진 차림새로 바둑을 두는 등 자유분방한 태도를 취하였다. 서로 대조적인 모습에서 그들의 성품을 유추할 수 있다.

〈현정승집도〉의 표현에서 간과할 수 없는 중요한 사실은 강세황이 직접 자신의 모습을 그렸다는 점이다. 간략한 묘사 때문에 외모의 특성은 뚜렷이 드러나지 못하였다. 그러나 강세황이 자신을 그리기 위하여 동원한 기물 및 배치 방식에서 그가 스스로를 인식하는 방식이 도출된다. 〈현정승집도〉에서 각 인물 주위에 놓인 서적, 거문고, 담뱃대, 벼루 등의 기물은 참석자의 개성을 보여주기 위한 수단으로 제시되었다. 참석자 중 책을 든 인물은 강세황, 강완, 유경용의 3인이다. 서적은 각 인물들이 실재로 모임에서 독서에 집중하는 모습을 의미하기보다 독서와 학문을 좋아하는 평소의 성품을 표현하기 위한 고안으로 보인다. 즉 서적은 지식인으로서의 면모를 강조하기 위한 소품이다.

강세황처럼 서적과 함께 그려진 인물은 그림을 요청한 유경종이다. 그는 홀로 실내에 앉아 마루를 향하고 있다. 그가 앉은 방의 안쪽으로는 많은 책이 쌓여있어 만권당 주인다운 면모를 읽을 수 있다. 강세황이 서재의 안쪽에 유경종만을 배치해 눈에 띄도록 표현한 까닭은 일견 그림의 주문자를 고려한 구성으로 보인다. 그러나 모임의 중심인 대청에서 물러나 자신만의 공간

에 홀로 앉은 모습은 그림의 주문자로서 위상을 부각시키는 방식은 아닐 것이다. 유경종의 묘사 방법을 이해하기 위해 강세황이 평소의 유경종을 관찰하고 묘사한 행장을 참고하자. 강세황의 기록을 통해 본 유경종은 "너무 조심하여 지나치게 세밀하였다. 그러므로 친구 사이라도 잘 어울리는 사람은 적고 활동하는 데 방해가 없지 않은" 인물이었다.[9] 친우의 시선에 비친 유경종은 강박적으로 느껴질 만큼 결벽증적 성향을 지닌 인물이다. 사람들과 어울리는 데 어려움이 있을 정도로 소극적인 성격을 지녔음도 감지된다. 강세황은 유경종을 무리에서 분리된 모습으로 그림으로써 사회적이지 못한 성격을 시각적으로 표현한 것이다.[10]

〈현정승집도〉는 강세황이 파악한 인물의 개성을 반영하여 정교하게 고안된 작품인 만큼 강세황이 스스로를 묘사한 방식도 그 연장선 상에서 이해되어야 한다. 여기에서 눈에 띄는 특징은 인물들이 만드는 원형 구도의 중심에 자신을 위치시킨 구성법이다. 그림 속의 그는 여유로운 자세로 정면을 향하였으며 곁에는 서적, 거문고 등이 놓여 있다. 화면상에 치우치게 그려진 청문당 주인 유경용과 유경종을 대신하여 자신을 모임의 중심에 배치하며 주인공을 자임하였다. 〈현정승집도〉의 묘사 방식은 우연한 효과가 아니라 자신을 모임의 실질적인 주인공으로 여기는 화가의 '자의식'으로 읽어야 할 것이다. 강세황의 내면에 위치한 이와 같은 자부심과 더불어 강세황이 회화적 수단으로 자기 인식을 가시화시키는 데 성공하였다는 사실이 주목된다.

이듬해인 1748년 여름 동안 강세황은 청문당에서 유경종 형제와 함께 지내며 그들의 요청으로 다수의 그림을 제작하였다. 《첨재화보添齋畫譜》는 당시

9 강세황, 앞의 책, 2010, 643쪽.
10 유경종의 강박적 성격에 대한 자세한 논의는 김동준, 앞의 글, 25쪽 참조.

에 유경종을 위하여 제작한 화첩이다.[11] 이 화첩에는 강세황의 그림 13폭과 글씨 7점 그리고 유경종의 발문이 수록되었다. 《첨재화보》의 그림은 산수, 인물, 화조, 채소 등 다양한 장르를 포괄하며 둥근 화면 형태, 산수의 묘사 방식에 화보류 서적의 영향이 강하게 반영되어 있다. 이 화첩은 오랫동안 전모가 공개되지 않은 채 선행 연구를 통해서만 알려져 왔다. 그러나 최근 초당에서 연꽃을 감상하는 문인을 그린 〈초당한거도草堂閑居圖〉 한 폭이 공개되어 당시 강세황의 화풍을 가늠하는 기준을 제공하였다. 문인의 은거하는 삶을 묘사한 〈초당한거도〉의 주제 의식과 밝고 산뜻한 채색은 강세황과 교유하였던 심사정의 회화에 근접한 면모를 지녔다. 〈초당한거도〉에서 관찰되는 두 인장 중 "세개탁아독청世皆濁我獨淸"의 인문은 중국 초나라의 시인인 굴원屈原, 기원전 343~278의 「어부사漁父詞」에서 유래하였다. 이와 유사한 인장이 심사정의 〈촉잔도권蜀棧圖卷〉1768에서도 발견되어 두 작품 사이에 존재하는 모종의 관계를 보여준다.

강세황이 적은 〈첨재화보서忝齋畫譜序〉와 유경종의 발문에서 이 화첩이 제작될 때의 흥미로운 상황을 찾을 수 있다.도 2-5[12]

| 첨재화보서 | 나는 글씨와 그림이 모두 서투르다. 오직 서투름으로 속악함을 조금 면하였다. 덕조유경종가 많은 그림을 요청하며 그치지 않는 것은 도대체 무슨 뜻인가? |

11 《첨재화보》의 내용과 구성은 변영섭의 연구에서 처음 소개되었다. 현재 소장자는 분명하지 않으며, 제8폭으로 알려진 〈草堂閑居圖〉와 중국 명대의 시인 李東陽(1447~1516)의 시를 적은 글씨 한 폭만이 2013년 '표암 강세황전'에서 공개되었다. 현재로서는 《첨재화보》의 상세한 분석에는 한계가 있으며 이 화첩에 관한 서술은 선행 연구를 기반으로 하였다. 변영섭, 앞의 책, 61~66쪽 참조.

12 "忝齋畫譜序 : 余之書與畫俱生耳, 唯生故差免俗惡, 德祖多求不已, 抑何意也. 跋 : 今歲夏, 忝齋道人, 又以避暑, 來寓弊棲, 觴咏之暇, 遊戲落筆, 復有是卷. 舊喜十竹齋書畫, 盖倣爲之, 或以大小不同爲言, 是不知道者."

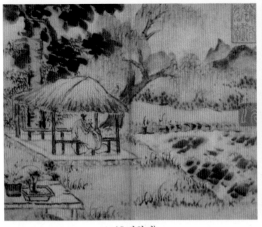

1. 〈초당한거〉

2. 〈시〉

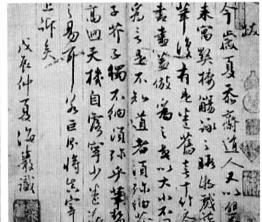

3. 〈서문〉

4. 유경종, 〈발문〉

도 2-5. 강세황, 《첨재화보》. 1748, 종이에 담채, 18.7×22.2cm, 개인 소장

발문　　　　금년 여름 첨재도인이 또 더위를 피하기 위해 우리 집에 와서 지
　　　　　　냈는데 마시고 읊는 여가에 필묵으로 유희하여 다시 이 화첩이
　　　　　　있게 되었다. 예전에 《십죽재서화보十竹齋書畫譜》를 좋아하여 대개
　　　　　　이를 모방하였다. 혹자가 크고 작은 것이 같지 않다고 말한다면
　　　　　　이는 그림의 도를 모르는 사람이다.

　　　　강세황의 글은 이 화첩이 유경종의 강력한 요청으로 제작되었음을 말해준
다. 강세황은 유경종의 회화 요청이 그치지 않는다며 불만스러운 듯 이야기

도 2-6. 강세황 찬, 유신 서, 「해암인소서」 및 인장, 『해암인소』. 종이에 먹, 28.0×17.0cm, 성호박물관

하지만 실제로는 처가 문인들의 서화 요청에 성실하게 수용하고 있었다. 한편 유경종의 글에서는 강세황이 여름 동안 청문당에 머물며 진주 유씨 가문의 풍요로움을 공유하고 있었음이 나타난다. 이들이 주고받은 발문을 통해 1748년 여름 청문당에서 제작된 다수의 작품들은 유경종 일가가 강세황에게 제공한 휴식, 혹은 사회적 관계에 대한 일종의 보답의 성격을 지니고 있음을 유추할 수 있다.

유경종은 평소 회화의 감상과 소장에 취미가 깊은 인물이었다. 그의 문집인 『해암유고』에는 정선의 금강산도, 윤덕희의 말그림, 석양정石陽正 이정李霆, 1541~1622의 묵죽화에 관한 제발 등 회화 취미를 찾아 볼 수 있는 내용이 다수 수록되었다. 안산 성호박물관 소장의 『해암인소海巖印所』는 두 사람이 공유하였던 또 하나의 취미의 실체를 보여준다.도 2-6[13] 『해암인소』는 유경종이 수집한 262개 인장의 인문을 모아 만든 일종의 인보印譜이다. 여기에는 유경용과

13　『海巖印所』에 관한 상세한 분석은 김동준, 「海巖 柳慶種 가문의 印章 활용 양상에 대한 연구」, 『한국문화연구』 35, 2018, 77~118쪽; 박철상, 「인보 해암인소의 가치」, 『진주 유씨 안산에서 꽃피다』, 성호기념관, 2019, 158~173쪽; 정은진, 「18세기 近畿 지식인의 印章 관련 담론 연구」, 『한국학논집』 69, 2017, 45~92쪽 참고.

강세황의 서문이 유경용의 아들 유신[柳蕡, 1748~1790]의 글씨로 적혀있다.[14] 두 글은 모두 1764년에 지은 것이다. 서발문에 따르면 이곳에 수록된 인장은 특별히 인장에 취미가 깊었던 유경종이 강세황에게 요청하여 오랜 세월 동안 제작한 것이었다. 『해암인소』의 제작과 유사한 시기에 강세황이 지은 「도서[圖書]」라는 글에는 인장 제작법과 올바른 사용 방법 등에 관한 그의 해박한 지식이 담겨있다. 유경종의 인장 취향은 그가 소장하였던 〈현정승집도〉와 《첨재화보》에 유독 많은 인장이 남겨진 이유를 말해준다.

안산 시절 강세황과 유경종은 서화에 관한 재능과 지식을 나누곤 하였다. 이 당시 유경종은 강세황에게 가장 많은 서화를 요청하였던 인물이었다. 사회적 교제에 능숙하지 못하였던 유경종에게 서화에 뛰어난 강세황은 취미를 공유할 수 있는 좋은 상대였을 것이다. 강세황은 유경종이 소장한 명대의 문인화가 심주[沈周, 1427~1509]의 그림을 빌려 보았으며 자신이 소유한 팔대산인[八大山人, c. 1626~1705]의 그림을 빌려주었다.[15] 유경종은 중국에서 수입된 진귀한 양금[洋琴]을 구하였을 때 강세황을 청해 머리를 맞대고 관찰하였다. 강세황과 유경종에게 안산 생활은 시문과 서화에 몰두하며 서로의 취향을 나누고 지식을 공유하는 기회였다.[16]

2) 유경용을 위한 〈지상편도〉

안산에서 강세황과 유경종이 공유하였던 문화적 관심사의 하나는 바로 '정원'이었다. 1756년 유경종은 자신이 구상한 정원을 「의원기[意園記]」라는 장편

14 유신은 유경용의 아들로서 서화에 대한 재능이 매우 뛰어난 인물이었다. 유경종은 유신이 표암의 유풍을 이었다고 평가한바 있다. 유신의 현존하는 서화에 관한 상세한 내용은 진준현, 「잊혀진 文人畵家 勤齋 柳蕡」, 『美術史學』 15, 2001, 213~245쪽 참조.
15 강세황, 「次海巖謝示石田畵」, 앞의 책, 권1, 92쪽; 柳慶種, 『海巖遺稿』, 「臘冬旣望夜燈下紀懷二篇」.
16 강세황과 유경종의 문화 취향과 공유 과정에 관한 내용은 김동준, 앞의 글, 36~40쪽 참조.

도 2-7. 강세황, 〈지상편도〉, 1748, 종이에 담채, 20.3×237.0cm, 개인 소장

의 글에 상세하게 기술하고 강세황에게 그림으로 그려주기를 부탁하였다. 유
경종은 자신이 상상으로 그려낸 정원에서 한가롭게 산책하거나 시서화로 벗
과 사귀며 세상을 잊고 한 평생을 마치고자 하였다. 유경종의 「의원기」는 명
대의 문사 황주성黃周星, 1611~1680이 4년간 정원을 구상하고 지은 「장취원기將就
園記」와 밀접한 관련을 가진 글이다. '장차 취하고자 하는 정원'이란 제목처럼
장취원은 실재하는 정원이 아니라 가상으로 설계한 상상의 정원, 즉 '의원意園'
이었다. 상상의 정원기를 지은 명말청초의 문사들은 적지 않았다. 명의 멸망
을 맞이한 이 시대의 지식인들에게 의원은 "현실세계에서 정신적 상처를 입
은 자의 피난처"였으며 의원기의 저술은 잃어버린 터전을 꿈 속에서 재현하

도 2-7. 강세황, 〈지상편도〉 부분.

려는 욕망의 소산이었다. 「장취원기」를 비롯한 명청대 문인들의 의원기는 중국의 문예 사조에 관심이 깊었던 조선 후기 문인들에게 큰 영향을 남겼다.[17] 유경종의 의원기는 이러한 명청 문예 사조의 영향 속에 위치한 글이었다.

강세황은 유경종과 더불어 정원을 향한 관심을 공유하였다.[18] 그는 유경종을 위하여 〈의원도〉를 그려주었으나 이 그림은 전하지 않아 어떤 형태의 정원을 그렸는지는 확인할 수 없다. 현존하는 작품 중에서 그의 정원에 관한 시각을 비교적 명료하게 도출할 수 있는 작품은 〈지상편도池上篇圖〉일 것이다. 도 2-7

1748년 4월 강세황은 당대唐代의 시인 백거이白居易가 전원생활의 즐거움을 노래한 시 「지상편池上篇」을 도해한 그림을 제작하였다.[19] 강세황 특유의 간결한 인물 묘사, 끊어질 듯 이어지는 필치, 창신한 색채에서 그의 개성이 뚜렷하게 느껴진다. 화면 안에는 여러 채의 정자가 즐비한 정원을 배경으로 거대한 괴석과 함께 정자 안에서 서적과 악기를 곁에 두고 즐기는 노인이 있다. 노인이 바라보는 곳에는 연꽃이 핀 방형의 연못과 석가산石假山이 그려져 있다. 과장되게 표현된 괴석, 방형의 연못과 가산假山은 원문의 내용과 관계없이 화가가 자의적으로 구성한 요소로서 이를 통해 그의 정원에 관한 의식의 일단을 읽어볼 수 있다. 괴석과 돌을 쌓아 만든 석가산은 명말 문사들의 원림에서 선호되었던 매우 사치스러운 구성 요소이다. 명말 정원 건축의 전문가였던 계성計成, 1582~1642은 조경이론서 『원야園冶』를 쓰며 연못에 쌓아 올린

17 조선 후기에 유행한 의원과 「장취원기」의 관계에 대해서는 안대회, 「18·19세기의 주거문화와 상상의 정원-조선 후기 산문가의 기문을 중심으로」, 『진단학보』 97, 2004, 111~136쪽 참조.
18 강세황은 「장취원기」를 필사하였는데, 이것은 강경훈이 소장하였던 『山居雅集』에 수록된 것으로 알려져 있다. 정은진, 앞의 글, 58쪽, 주 112 참조.
19 〈지상편도〉는 종종 유경종을 위해 그린 작품으로 논의되었다. 그러나 「지상편」 뒤에 적은 강세황의 관서에는 "戊辰四月忝齋爲有受兄寫于鷲巖書"라고 적혀 있다. 이 그림의 수신자로 언급된 '有受'는 '유경용'의 자이다. 〈지상편도〉에 대한 기존 연구로는 변영섭, 앞의 책, 58~59쪽 참조.

가산을 정원의 제일 빼어난 경치로 손꼽았다.[20] 강세황의 그림은 세련된 장식으로 꾸며진 정원에서 고동서화古董書畫와 거문고를 곁에 두고 아취를 즐기는 도회적인 문인의 일상을 떠오르게 한다.[21]

〈지상편도〉의 본래 목적은 백거이의 글을 시각화하는 데 있었지만 강세황의 그림은 잘 꾸며진 정원에서 즐기는 우아한 문인의 삶에 초점이 맞추어졌다. 백거이의 글과 다른 그림을 그리며 강세황과 유경용이 그리고자하였던 것은 무엇이었을까? '지상편'이라는 대자의 제목 앞뒤에 첨가된 유경용의 제사題辭에서 이러한 차이가 나타나는 이유를 찾을 수 있다.

무진년1748 4월 14일 비가 오다. 이 그림은 포치가 매우 잘 되었고 필세가 초일하여 백낙천의 사람됨과 그의 문장에 부끄럽지 않다. 왕원미가 친구에게 부탁하여 이 그림을 그리고 글을 쓴 일이 있다. 그 그림을 볼 수 없음이 한이었으나 (강세황의) 그림으로 (왕원미의) 그림을 대신할 수 있을 것이다. 혹시 처자식과 닭과 개가 없어 잘못이라 한다면 이는 가혹한 평가이다. 독필로 쓴 본문 또한 안노공顏眞卿, 709~785의 〈제질문〉만큼 뛰어나다. 아! 제발이 글씨에 미치지 못하나 이를 쓴다.[22]

유경용은 왕원미, 즉 왕세정王世貞, 1526~1590 소장의 〈지상편도〉를 보지 못하여 '한'이 될 지경이었는데 강세황의 그림을 통해 이를 해소하였다. 그림의

20 許成, 김성우·안대회 역, 『園冶』, 예경, 1993, 256~275쪽; 이종묵, 「조선시대 怪石 취향 연구−沈香石과 太湖石을 중심으로」, 『韓國漢文學硏究』 70, 2018, 127~158쪽 참조.

21 〈지상편도〉의 화면 구성은 청대의 화가 禹之鼎(1647~1716)의 〈西齋圖〉와 구도나 표현 방식에서 거의 일치해 명청대 중국의 정원 그림과 관련성을 보이고 있다. 이종묵, 「〈소년전홍〉의 백일홍과 괴석」, 『한국학 그림을 그리다』, 태학사, 2013, 127~141쪽.

22 "戊辰首夏小望雨中, 此卷鋪置成好, 筆勢超逸, 政不愧樂天其人, 而樂天其文也. 王元美請友人, 作此圖, 書此篇, 恨無以見之, 此卷可以當之. 或以不並着妻孥鷄犬爲病, 此苛論也. 禿毫書本文又奇, 如顏魯公〈祭姪文〉矣. 嗟, 歎不足, 遂書以識之."

주제는 백거이의 「지상편」이지만 그는 오히려 중국 명대의 문사 왕세정이 소장하였던 그림에 대해 언급하고 있다. 유경용이 왕세정의 〈지상편도〉를 이처럼 보고자하였던 이유는 무엇일까? 이 질문은 유경용이 보았을 왕세정의 글을 통해서만 해결될 수 있을 것이다.

유경용이 보고자 하였던 왕세정의 〈지상편도〉는 친구 팽공가^{彭年, 1505~1566}가 쓴 '지상편'에 전곡^{錢穀, 1508~1582}이 그림을 덧붙여 완성한 작품이었다.[23] 전곡은 문징명^{文徵明, 1470~1559}에게 그림을 배워 소주^{蘇州} 지역에서 활동하던 문인화가였다. 왕세정의 『엄주사부고^{弇州四部稿}』에 수록된 글을 통해 〈지상편도〉가 제작된 전말을 알 수 있다.

나^{왕세정}는 젊어서 도연명의 「귀거래사」를 읽었다. 비록 이미 그 뜻은 높았지만, 그것을 실천하기는 어려워 보통의 자질을 가진 사람은 할 수 없었다. 그 후에 백낙천의 「지상편」을 읽어보니, 이러한 행동이라면 할 만하다고 말할 수 있을 듯 하였다. 이 문장도 판단하기 그렇게 어렵지 않았고, 내용도 그리 어렵지 않았는데, 천백 년 동안 짝할 자가 적다고 한 것은 왜 그럴까? (…중략…) 친구 팽공가가 예전에 나를 위하여 「지상편」을 써주었다. 그 글씨가 씩씩하고 굳세며 넉넉하고 아름다워 안진경의 골체를 얻어 갖추었다. 한 여름 특별한 일이 없을 때 전숙보^{錢穀}가 다시 그림을 그려 그 뜻을 이었다. 그의 그림은 이도리^{履道里}에서 백발노인이 퇴거하여 쉴 만한 곳 같다.[24] 나의 이름과 지위는 비록 보잘것없으나, 나이는 조

23 팽공가의 이름은 膨年이다. 孔嘉는 그의 자이며 호는 隆池山樵이다. 남직례 소주부 長洲(현재 강소성 소주)인이다. 전곡은 왕세정의 후원을 받았던 명말의 화가이다. 전후칠자로 잘 알려진 왕세정은 소주 지역의 여러 화가에게 강력한 영향력을 미친 미술의 후원인이었다. 왕세정과 그의 후원에 대한 자세한 사항은 Louise Yuhas, 'Wang Shih-Chen as Patron", *Artists and Patrons : Some Social and Economic Aspects of Chinese Painting*, ed., Chu-tsing Li, University of Washington Press, 1989, 139~153쪽 참조.

24 백거이가 東都 履道里에 香山樓를 짓고 원진 등 당시의 명사들과 함께 모여 풍류를 즐겼다는 고사를 일컫는다.

도 2-8. 전곡, 〈소기원도〉, 《기행도책》, 28.5×39.1cm, 대북 국립고궁박물원

금 더 들고 소기원小祇園의 수죽은 조금 더 무성해졌고 그림과 서적은 조금 더 갖

추어졌고 주량은 조금 더 늘었다.[25]

왕세정은 도연명식의 귀거래는 실천하기 어려운 것이지만 백거이의 「지상

편」이라면 그가 따를 만하다고 여겼다. 도연명은 관직에서 물러나 생을 마칠

때까지 고향에 은거하였지만, 백거이는 정치적 혼란을 피해 스스로 항주자사

杭州刺史를 자임하는 등 소극적으로 대처하였던 인물이었다. 왕세정이 「지상

편」을 선택해 그림으로 제작할 당시의 상황을 살펴보면 그 배경에는 백거이

25 王世貞, 『弇州四部稿』 卷129, 「題池上篇彭孔嘉錢叔寶書畫後」, "余少讀「歸去來辭」. 雖已高其志, 而竊難
 其事以爲, 非中人所能. 後得白樂天「池上篇」覽之, 頗有合, 謂此事不甚難辦. 此文不甚難搆, 而千百年少
 儷者, 何也?(…중략…) 友人彭孔嘉, 嘗爲余書此篇. 遒勁豐美, 備得顏柳骨態. 長夏無事, 錢叔寶復系以
 圖. 宛然履道里, 白叟退休所矣. 吾名位雖小薄, 而年差壯, 小祇園水竹差勝, 圖籍差具, 酒量差益."

의 태도를 빌어 자신의 입장을 표명하려는 의도가 있었던 것으로 보인다.

왕세정의 글에는 〈지상편도〉를 제작하게 된 경위만 나타나지는 않았다. 이 글에는 '소기원'이란 정원이 등장한다. 소기원은 왕세정이 정치적 탄압을 받을 무렵인 1566년, 고향 강소성 태창太倉에 만든 원림이다. 왕세정의 원림이 어떤 모습을 하고 있었는지는 대만 국립고궁박물원에 소장된 전곡의 〈소기원도小祇園圖〉에서 그 실체를 확인할 수 있다.도 2-8 그림 속에는 언덕과 계곡을 포함하여 곳곳에 아름다운 나무와 꽃이 자라는 원림이 묘사되었다. 원림의 가운데로 물이 흐르고 연못에는 가산과 다리가 세워져 있다. 정원을 감상하기 좋은 곳에 세워진 건축물과 정자의 수가 무려 20여 채에 이르러 그 규모를 헤아려 봄 직하다. 마치 「장취원기」를 현실에 재현한 듯한 그림에서 소기원이 지닌 풍요로움과 아름다움을 짐작할 수 있다.

왕세정의 문학에 심취하였던 강세황과 안산 문인들은 그의 글을 통해 '백거이'라는 시인의 삶을 회상하였다. 그들은 백거이의 귀전원歸田園에 비추어 자신들의 은일 생활이 지닌 가치를 재확인하였을 것이다. 그러나 그들이 보다 주목하였던 부분은 백거이의 행적만이 아니라 그를 통해 나타난 왕세정이라는 명대 대문호의 삶이었다. 안산의 문인들은 소기원을 은거처로 삼아 그 안에서 벗들과 서화를 매개로 어울리며 정치적으로 어려운 시절을 극복하고자 하였던 왕세정의 삶을 관찰하였다. 아름답게 꾸며진 정원에서 벗과 더불어 서화 제작에 몰두하는 문화적인 생활이야말로 그들이 동경하였던 은일 생활의 바람직한 형태였다.

왕세정의 〈지상편도〉를 보고자 하는 유경용의 바람이 그림 자체를 보고자 하는 것은 아님이 분명하다. 안산에 모여 불우한 시절을 인내하던 문인들에게 그들이 선망하던 명대 문화인들의 정원과 문예 활동은 인생의 본보기가 되었다. 세련되게 꾸며진 정원과 서재는 세속 세계를 벗어나 벗들이 어울려

풍부한 예술 활동을 즐길 수 있는 문화 공간이었다. 그들에게 정원은 문인적인 생활 방식을 영위하기 위해 갖추어야하는 필수적인 공간이며 물질적 조건이었다.

안산으로 이주한 초기부터 강세황은 이미 회화에서 상당한 성취를 보였으며 많은 그림을 요청받는 화가로 성장해 있었다. 1747년경에 제작한 많은 작품은 그의 사회적 관계에서 중요한 비중을 차지하였던 진주 유씨 문인들을 위한 것이었다. 이들과의 교유 속에서 등장한 강세황의 회화와 문예 활동의 특징은 만명기 강남의 문인들이 향유하던 세련된 문인 취향의 지향으로 압축된다. 강세황은 명청대 문예 사조에 경사되었던 진주 유씨 문인들과 예술적 취미를 공유하며 세련된 문화적 감각을 키워나갔다. 동시에 안산의 평화로운 일상과 문예 활동을 바탕으로 정치적 좌절에서 비롯한 불우함을 치유하고 그 기저에서 자신을 향한 자부심을 키워가고 있었다.

《칠탄정십육경화첩》표지

세전보장(世傳寶藏)

1경 | 칠리명사(七里明沙)

2경 | 조기수간(釣磯垂竿)

3경 | 임애상화(臨崖賞花)

4경 | 선암도기(仙巖賭棊)

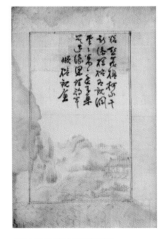

5경 | 부함관어(頫檻觀魚)

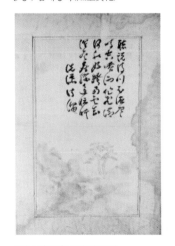

6경 | 세폭청류(洗瀑淸溜)

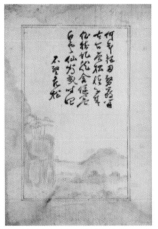

7경 | 석벽위송(石壁危松)

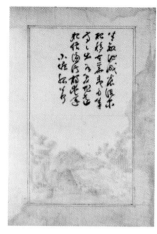

8경 | 소당고하(小塘孤荷)

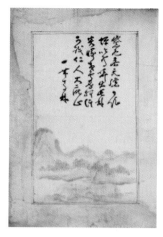

9경 | 일대청림(一帶青林)

10경 | 연교목우(煙郊牧牛)

11경 | 월교귀승(月橋歸僧)

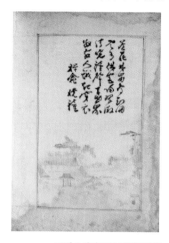

12경 | 선감효종(禪龕曉鍾)

13경 | 죽촌취연(竹村炊烟)

14경 | 앵수모아(鶯岫暮鴉)

15경 | 등연어화(燈淵漁火)

16경 | 금야농가(琴野農歌)

도 2-9. 작가 미상, 《칠탄정십육경도》, 《칠탄정십육경화첩》 내. 18세기, 종이에 담채, 47.2×33.5cm, 개인 소장

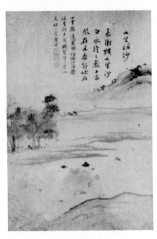

1경 | 칠리명사(七里明沙)

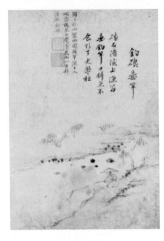

2경 | 조기수간(釣磯垂竿)

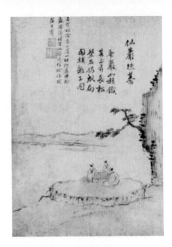

3경 | 선암도기(仙巖睹碁)

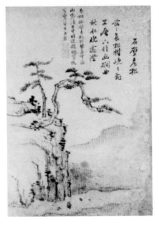

4경 | 석벽위송(石壁危松)

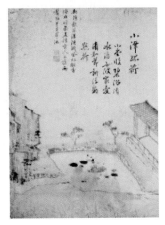

5경 | 소담고하(小潭孤荷)

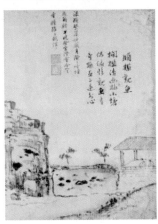

6경 | 부함관어(類檻觀魚)

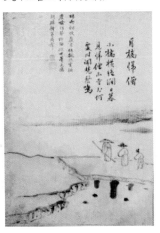

7경 | 월교귀승(月橋歸僧)

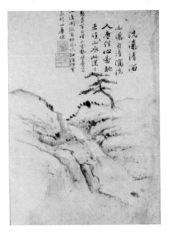

8경 | 세폭청류(洗瀑淸溜)

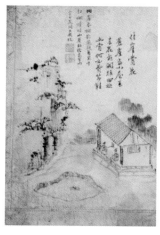

9경 | 임애상화(臨崖賞花)

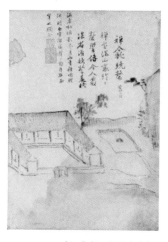

10경 | 선감효경(禪龕曉磬)

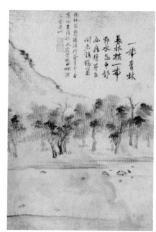

11경 | 일대청림(一帶靑林)

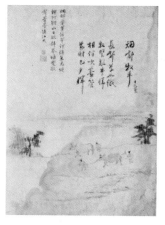

12경 | 연교목우(煙郊牧牛)

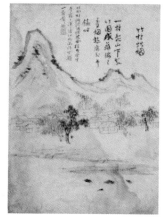

13경 | 죽촌취연(竹村炊烟)

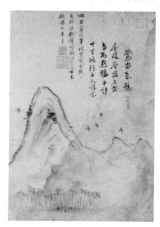

14경 | 앵수혼아(鶯岫昏鴉)

15경 | 등연어화(燈淵漁火)

16경 | 금야농가(琴野農歌)

도 2-10. 강세황, 《칠탄정십육경도》.
18세기, 종이에 담채,
47.2×33.5cm, 개인 소장

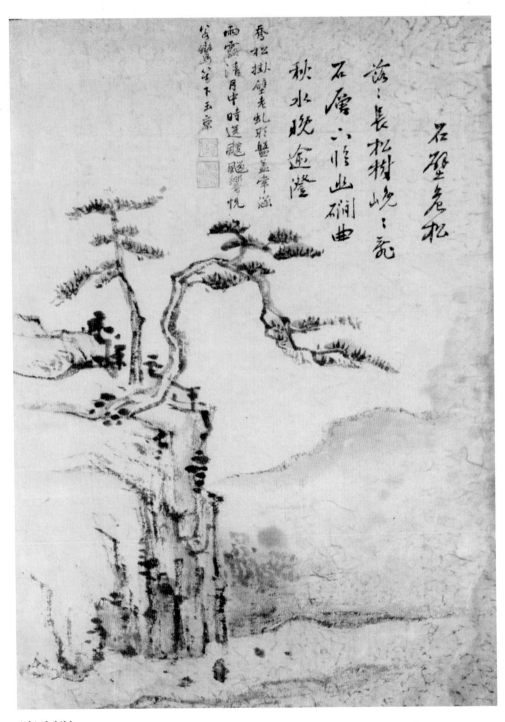

石壁老松

蒼蒼長松樹屹屹亢
石崖六代仙硐曲
秋水晚途隆

秀松撑壁老虬形
鹽盡寧淡
雨露清月中時送
飀飀鄉著悦
茶鑰寫於卞玉京

4경 | 석벽위송

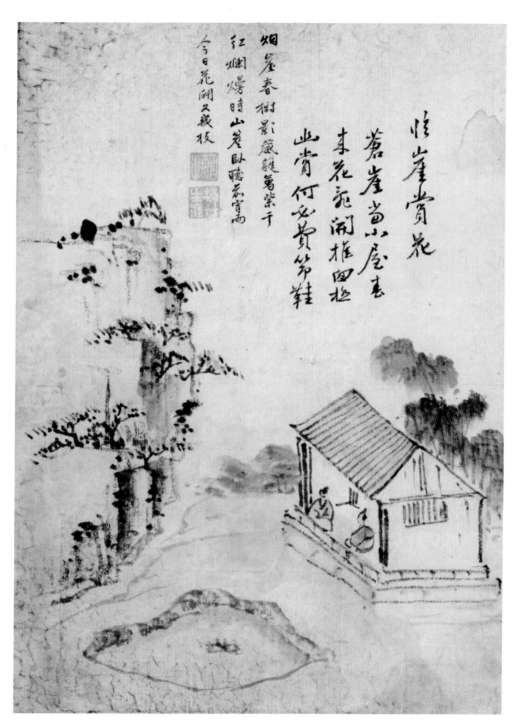

9경 | 임애상화

2. 남인 문사를 위한 서화 수용과 사회적 활동의 확장

1) 손사익을 위한 《칠탄정십육경도》

〈도산도〉는 강세황과 이익이 나눈 서로의 삶을 향한 공감과 우의를 보여주지만 이 그림이 두 사람이 안산에서 맺은 관계의 전부는 아니었다. 〈도산도〉외에도 강세황과 이익이 함께 관여하여 만든 서화들을 찾을 수 있다. 《칠탄정십육경화첩七灘亭十六景畵帖》은 두 사람 사이에 존재하였던 또 다른 일면을 보여주는 사례이다. 이 화첩에는 강세황이 그리고 시문을 적은 16폭의 《칠탄정십육경도》가 수록되어 있다. 16경의 각 폭에는 성호의 족질인 이현환李玄煥, 1713~1772의 제화시가 함께 적혀 있다. 도 2-10[26] 《칠탄정십육경화첩》에는 강세황의 그림 외에도 이익의 서문, 그리고 그의 시문이 적힌 별도의 16폭이 함께 수록되어 있다. 도 2-9·11[27]

《칠탄정십육경도》는 강세황이 그리고 시를 쓴 화첩인 데다가 이익과 모종의 관계를 가졌다는 사실만으로도 연구자의 관심을 끌기에 충분한 작품이다. 더구나 이 화첩은 제작 당시부터 현재까지 문중에 소장되어 있어 제작과 전승의 결과를 종합적으로 살펴보고 강세황과 이익이 함께 제작한 작품의 사회적 의미를 돌아볼 수 있는 사례이다. 《칠탄정십육경도》란 어떤 내용의 작품이며, 이

26 이현환 : 자는 星斐 호는 蟾窩, 초명은 壽煥이다. 저서로는 『蟾窩雜著』가 전한다. 이현환의 문학에 관한 연구로는 정은진, 「蟾窩 李玄煥의 詩論」, 『大東漢文學』 23, 2005, 247~280쪽; 박용만, 「李玄煥의 瀛州唱和錄序' 개작의 양상」, 『韓國漢文學硏究』 40, 2007, 177~208쪽이 있다.

27 손팔주, 「〈칠탄지〉 소재 한시 연구」, 『동양한문학회』 6, 1991, 105~148쪽; 최경환, 「화가의 자작 제화시와 화면상의 이미지의 재산출 방향(1)─강세황의 〈칠탄정십육경도시〉를 대상으로」, 『한국고전연구』 22, 2010, 357~390쪽; 최경환, 「화가의 자작 제화시와 화면상의 이미지의 재산출 방향(2)─강세황의 〈칠탄정십육경도시〉를 대상으로」, 『한국고전연구』 24, 2011, 191~226쪽; 최경환, 「樓亭集景詩의 창작 동기와 樓亭의 공간적 특성─竹西樓, 息影亭, 七灘亭을 중심으로」, 『동양한문학연구』 22, 2006, 375~415쪽. 저자는 손사익의 후손분들과 밀양박물관 학예사의 도움으로 《칠탄정십육경도》를 직접 조사할 수 있었다. 도움을 주신 분들께 깊은 감사의 마음을 전하고자 한다.

도 2-11. 이익, 〈칠탄정십육경병소서〉, 《칠탄정십육경화첩》. 18세기, 종이에 담채, 47.2×33.5cm, 개인소장

익과 강세황은 왜 이 화첩의 제작에 함께 참여하게 되었을까? 이 작품의 제작

배경을 이해하기 위하여 이익이 적은 서문의 내용부터 살펴보고자 한다.^{도 2-11}

우리나라의 유현은 영남에서 나온 사람이 많다. (…중략…) 지금 상사 손백경이

밀양으로부터 와서 《칠탄정십육경도》를 보여주니 그의 5대조 오한 선생의 옛 터

로 자손이 잘 보존하여 황폐하지 않은 곳이다. 장면마다 모두 볼만하니 정신이

상쾌하고 감동이 일어난다. 내가 이미 늙어 맑은 유지를 밟고 높은 풍모를 우러

러 칠탄정으로 가지 못할 것이라고 생각하니 나도 모르게 선생의 시 한수를 외워

보게 된다.[28]

28 李瀷, 『星湖全集』 卷52, 「七灘亭十六景并小序」, "我東儒賢多出嶺之南. (…중략…) 今孫上舍伯敬自密陽
 來示七灘亭十六景畫者, 卽其五世祖螯漢先生遺基, 而子孫藏修不廢也. 種種奇觀, 魂爽晩動. 瀷旣老篤,

손백경孫伯敬이라는 밀양의 문인이 칠탄정을 그린 화첩을 들고 이익을 찾아와 그림의 발문을 요청하였다. 손백경의 이름은 손사익孫思翼, 1711~1795이다. 오한 선생은 손사익의 선조인 손기양孫起陽, 1559~1617으로 정구鄭逑, 1543~1620의 문인이었다.[29] 손기양은 1588년 식년시에 합격하여 관직에 진출하였으며 임진왜란 시에는 의병 활동을 펼쳤다. 광해군 이후 정치적 혼란기에는 관직에서 내려와 고향에 은거하며 오직 학문에만 힘을 기울였다.[30] 칠탄이라는 이름은 손기양이 은거하며 낚시하였던 장소를 가리킨다. 후한後漢의 엄광嚴光이 광무제光武帝의 소환을 거절하고 부춘산富春山 칠리탄七里灘에서 낚시질하며 평생을 보냈다는 고사에서 이름을 가져온 것으로 보인다. 1754년경 손사익은 선조의 문집인 『오한집鰲漢集』을 간행하기 위하여 이익에게 행장을 부탁하였다. 이때 이익이 쓴 행장은 『성호전집』과 『오한집』에 모두 수록되었다.[31] 손사익은 행장을 받기 위하여 안산을 방문하였을 당시 칠탄정 주변의 유지를 그린 화첩을 가져와 시문을 함께 요청하였던 것으로 보인다.

《칠탄정십육경도》의 중심 장소인 칠탄정은 현재 경상남도 밀양시의 단장천변에 자리 잡은 칠탄서원 내에 위치한다. 도2-12 칠탄서원은 손기양의 옛터 위에 후손들에 의해 세워진 서원이다. 이 서원은 크게 4개의 건물로 구성되었다. 중앙에 자리 잡은 강당 건물인 읍청당挹清堂을 중심으로 양쪽에 제실과 누각이 결합된 형태의 운강루雲江樓와 벽립재壁立齋가 서 있다. 강당과 마주보며 단장천을

計不可往躡淸塵, 俛仰高風, 則自不覺莊誦先生詩一絶曰, '七里灘頭一釣竿, 碧江淸淺浪花寒, 當年却笑羊裘子, 終帶人間諫議官', 詠罷泚筆謹書.'

29 손사익 : 자는 伯敬, 호는 竹圃. 『竹圃集』이 전한다. 1740년 증광시에 진사 3등 4위로 급제하였다. 손팔주, 「竹圃 孫思翼 文學硏究」, 『睡蓮語文論集』 25, 1999, 153~221쪽.

30 손기양 : 자는 景徵, 호는 鰲漢·松磵. 1602년 영천군수가 되었고, 1610년 창원부사를 지냈다. 1612년 정치가 어지러워지자 벼슬을 버리고 낙향하였다. 그 뒤 다시 사헌부와 사간원의 벼슬을 거쳐, 상주목사에 임명되었으나 사임하고 고향에서 여생을 보내며 학문에 전념하였다.

31 李瀷, 『星湖全集』 卷66, 「昌原府使鰲漢孫公行狀」; 孫起陽, 『鰲漢集』 附錄, 「鰲漢先生文集附錄」.

<p style="text-align:right">도 2-12. 칠탄서원 전경 및 내부</p>

바라볼 수 있도록 세워진 건물이 바로 칠
탄정으로 정면 4칸, 측면 2칸의 구조를 가
졌다. 이 건물에 걸린 '칠탄정'과 '진암수
석眞巖水石'의 현판은 남인의 영수였던 채
제공蔡濟恭, 1720~1799의 글씨이다. 도 2-13

『칠탄지七灘誌』에는 서원의 건립과 중
수에 관한 개략적인 역사가 수록되어 있
다. 손기양이 살았던 집은 본래 몇 칸의

<p style="text-align:right">도 2-13. 채제공 서, 칠탄정 편액</p>

초가집이었으나 1725년 증손인 석관石寬과 석범石範이 세 칸의 집을 짓고 편
액을 '진암서당眞巖書堂'이라 하였다. 손사익이 진암서당을 다섯 칸으로 확장
하여 옮기고 양편의 건물을 지어 서원의 형태를 구성한 때는 1748년이다.
다시 1784년에는 여기에 4칸의 집을 짓고 손기양의 철조시輟釣詩를 따라 '칠
탄정'이라는 이름을 붙였다. 1844년에는 사당을 세워 서원의 면모를 완전히
갖추었으며 비로소 '칠탄서원'으로 편액하였다.[32] 서원이 현재의 모습과 같
은 4개의 건물로 구성되고, 칠탄정이라는 편액을 붙인 시기는 1784년이었

32 칠탄서원의 내력은 손팔주·정경주 역주, 『七灘誌』, 第一文化社, 1989, 11쪽 참조. 칠탄서원은 1866년 서
　　원철폐령에 따라 철폐되었다. 1914년에는 이곳에 유허비를 세웠으며 1936년에 중수되었다.

도 2-14. 오한손선생장리지소와 기암의 각자

다. 그러나 동시대 문인들의 문집에서는 그 이전부터 칠탄정이라는 이름이 반복적으로 등장하고 있다. 이러한 점으로 미루어 칠탄정의 이름은 이전부터 사용되었으며 1784년에 이르러 현재의 위치에 4칸으로 확장해 중수하면서 채제공의 글씨로 편액을 제작하였으리라 추정된다.

현재의 칠탄서원, 시문, 그림의 내용을 비교하면 작품의 소재 대부분이 서원 주변의 구체적인 풍경에서 선택된 것으로 확인된다. 16경의 첫 장면인 〈칠리명사七里明沙〉는 서원 건너편의 모래사장을, 〈일대청림一帶靑林〉은 강변에 나무가 줄지어선 풍경을 묘사하였다. 〈선감효경禪龕曉磬〉에 그려진 가옥은 칠탄서원, 즉 당시 진암서당의 전모를 그렸다. 그림 속의 칠탄서원은 현재의 전경과 크게 다르지 않다. 서원 우측의 계곡에서는 〈선암도기仙巖賭碁〉의 바위를 쉽게 확인할 수 있다. 바위의 바깥면에는 '오한손선생장리지소聱漢孫先生杖

履之所'라는 명문이 새겨져있으며, 안쪽에는 붉은 글씨로 '기암碁巖'이라는 두 글자가 새겨 있다.^{도 2-14} 이곳은 손기양이 바둑을 두던 바위로서 글씨를 새긴 인물이 바로 손사익이었다.

《칠탄정십육경도》는 칠탄정과 손기양의 유적에서 장소를 선정하여 선조를 기리는 데 초점이 맞춰져 있다. 이익의 서문, 그림의 내용 등을 고려할 때, 16경의 선정은 문집 편찬을 추진하고 화첩에 제화시를 받으며 손기양의 선양 사업을 주도하였던 손사익이 선택하였을 가능성이 높다. 손사익은 이익의 시문을 받기 위하여 16폭의 그림을 마련하였다. 그가 제작한 화첩의 그림은 뛰어난 솜씨는 아니지만 오늘날 유적지와 비교하여 그 대상을 정확히 지적할 수 있을 만큼 각 장소의 특징이 고스란히 표현되었다. 그림을 담당한 화가에 대한 기록이 전하지 않는 것으로 보아 칠탄정 일대의 지형을 직접 살펴볼 수 있었던 밀양 지역의 화가가 그렸으리라 생각된다.

미상의 화가가 제작한《칠탄정십육경도》뒤에는 강세황이 그리고 이현환이 제시를 쓴 한 질의《칠탄정십육경도》가 다시 등장한다. 강세황은 언제 어떤 이유에서 이 그림을 그렸을까? 선행 연구에서는 이를 강세황의 말년 작품으로 추정하기도 하였으나 사실상 만년의 그림으로 보기는 어렵다.[33] 강세황이 1772년 세상을 떠난 이현환과 어울릴 수 있는 시기는 안산에 머물 무렵뿐이기 때문이다. 그림에 보이는 맑은 채색이나 필법의 특징도 안산 시절의 화풍에 상응한다. 더구나 이익의 글이 더해진 원본을 보지 않고서는 제작할 수 없는 그림이라는 점에서 제작 시기는 강세황의 안산 시절이자 손사익의 상경 시기로 한정된다. 손사익은 1754년 상경한 이후 5년 뒤인 1759년 다시 과시에 응시하기 위해 서울에 올라왔다. 그러나 이때에 다시 안산을 찾

<hr>

33 최경환, 앞의 글, 357~390쪽.

아온 정황은 발견되지 않는다. 따라서 선조의 행장을 받기 위해 안산을 찾았을 무렵을 제외하면 강세황과 손사익이 만날 수 있는 가능성은 없어 보인다.

강세황이 그린《칠탄정십육경도》의 표현 방식을 살펴보면 전반적으로 화사한 색채와 간결한 필치가 구사되었다. 구본에서는 화면을 양분하여 시가 쓰일 부분과 그림이 그려질 부분을 나눈 덕분에 그림은 전반적으로 축소되었다. 반면에 강세황은 화면 전체를 활용해 그림을 그리고 그 여백 부분에 시문을 배치함으로서 그림의 비중을 높이고 글씨와 그림이 조화를 이루도록 하였다. 새롭게 제작된 화첩은 원본보다 높은 완성도를 보여주지만 실제 지형과 비교하면 부정확한 부분도 있다.[34] 재현의 정확성을 떠나 높은 예술성을 보이며 화첩 제작의 의도를 시각적으로 구현하는 데 성공한 것은 강세황의 그림일 것이다. 16폭의 하이라이트라 할 수 있는 〈임애상화臨崖賞畵〉, 〈부람관어頫欖覽魚〉, 〈소당고하小塘孤荷〉의 세 장면을 통하여 강세황이 다시 그린 그림의 특징을 도출할 수 있다. 이들 장면은 모두 벽립재에서 감상한 정원 풍경으로 계절에 따라 달라지는 연당 주위의 풍광을 묘사하였다. 동일한 장소이다 보니 세 장면의 차이를 뚜렷하게 구현하기 어려운 반면에 강세황은 시문의 주제 의식을 살려 각각 암벽에 핀 꽃, 연못의 물고기, 연꽃을 강조하였다. 이렇게 함으로써 화면에 변화를 살리고 회화와 시문의 심상을 밀착시켰다.[표 3]

강세황은 이 화첩에서 직접 시를 쓰고 그림을 그리며 '시서화 삼절'로서의 면모를 과시하고 있다. 그러나 시문 외에 작품 제작의 전말을 전하거나 개인적인 감상은 전혀 남기지 않았다. 자신의 개성을 가미하여 원본보다 높은 수

34　예를 들어 서원 전체를 조망해 포착한 〈선감효경〉 장면을 비교하면, 손사익이 중수하였던 읍청당이 구본에는 다섯 칸으로 묘사되었으나 강세황의 그림에서는 네 칸의 건물로 그려졌다. 아울러 구본에는 세 채의 건물이 독립적으로 그려진 데 반해 강세황은 모두 연결시켜 놓았다. 현재의 서원 건축과 비교하면 구본이 더욱 정확한 묘사로 보인다.

시문	임애상화	부함관어	소당고하
이익			
강세황 이현환			

준의 작품을 만들어 냈지만 그가 이 작품에 각별한 의미를 담았거나 독창적인 예술적 시도를 더하였다고 판단하기 어렵다. 《칠탄정십육경도》를 강세황의 예술적 성과에 한정하여 이해한다면 이 작품이 지닌 흥미로운 측면을 간과하게 될 듯하다. 시점을 전환하여 손사익과 이익의 관계에 주목하여 이 화첩의 제작 과정을 돌아보면 그 저변에서 서화가 지닌 사회문화적 의미를 더욱 분명하게 목격할 수 있다.

2) 남인 문인들을 위한 회화 제작

손사익과 이익은 평소 친분이 있던 사이도 아니었으며, 선대부터 가문 간에 긴밀하게 관계를 유지해온 것도 아니다. 그럼에도 손사익이 선조의 행장을 받고자 멀리 안산까지 찾아온 이유는 무엇일까? 손기양의 유거지를 그려 이익의 시문을 받은 이유는 무엇일까? 당시 안산에서 활약하던 문인화가 강세황의 시문과 그림으로 또 하나의 화첩을 만드는 등 상당한 공력을 기울이며 손사익이 기대하였던 것은 무엇이었을까?

《칠탄정십육경도》의 제작 과정을 재구성하며 가장 아쉬운 점은 화가로서 강세황이 쓴 어떤 글도 남아있지 않아 16경을 그린 구체적인 정황을 판단하는 데 어려움이 따른다는 점이다. 이 화첩을 제외하면 손사익과 강세황 간에는 어떤 직접적인 관계를 찾을 수 없다. 이런 상황으로 미루어 보면 손사익이 선조의 행장과 화첩에 시문을 받고자 이익을 방문한 일을 계기로 작품 제작이 성사되었을 것으로 보인다. 즉 새로운 칠탄정도가 제작되기 위해서는 영남남인 사회에서 존경 받았던 '성호 이익'이라는 매개자가 있어야만 하였다.

이익을 위하여 〈도산도〉를 제작할 무렵 강세황은 〈무이도〉를 함께 제작하였다. 이때 제작한 〈무이도〉는 사라졌으나 이익이 발문을 쓰고 강세황이 그린 또 다른 《무이도첩武夷圖帖》이 전하고 있어 이전에 이익을 위하여 제작한 〈무이도〉의 면모를 그려보는 데 도움을 준다.^{도 2-15} 강세황은 이 화첩에서 무이구곡의 아홉 장면을 그리고 각 장면에 주희朱熹, 1130~1200의 「무이도가武夷櫂歌」를 적었다. 이익은 이 《무이도첩》에 두 개의 글을 적었다. 하나는 주희의 「무이도가 서시武夷櫂歌 序詩」이고, 다른 하나는 자신이 지은 「무이구곡도발武夷九曲圖跋」이다.[35] 두 사람 외에도 유경종과 남하행南夏行, 1697~1781의 글이 수록되었다.

주희 찬, 남하행 서, 〈무이도서〉　　　　　주희 찬, 이익 서, 〈무이도가서시〉, 1757

3曲　　　　　　　　　　2曲　　　　　　　　　　1曲

6曲　　　　　　　　　　5曲　　　　　　　　　　4曲

9曲　　　　　　　　　　8曲　　　　　　　　　　7曲

도 2-15. 강세황, 《무이도첩》. 1756. 종이에 담채, 각 27.8×16.8cm, 개인 소장

화첩의 다양한 글들은 동시에 쓰인 것이 아니며 오랜 세월에 걸쳐 기입되었다. 각각이 적힌 시기를 헤아리면 1756년 강세황은 그림을 그리고 「무이도가」를 적었다. 이듬해인 1757년 이익이 발문을 썼으며, 1761년에는 유경종이 화첩 말미의 발문을 썼다. 화첩의 첫 면에 적은 주자의 〈무이도서武夷圖序〉 및 〈무이정사잡영병서武夷亭舍雜詠幷書〉, 그리고 각 화면의 여백에 빽빽이 적은 무이구곡 관련의 시문을 적은 필자는 남하행이다. 남하행의 글씨는 대부분 1761년에 적혔다. 그 외에 8곡 장면에서 별지에 덧붙인 주자의 화상자찬은 1779년에, 「무이도가서시武夷櫂歌序時」 뒤에 첨부된 퇴계의 시는 1781년에 적은 것이다.[36]

화첩 전후의 서문과 발문을 제외한 대부분의 글을 쓴 인물이 남하행인 점으로 미루어 그가 화첩의 소장자였음이 분명하다. 남하행은 이서 및 성호에게서 수학한 문인이었다. 주자와 퇴계의 글 뒤에서 자신을 '후학後學'이라 부른 호칭으로 미루어 남하행은《무이도첩》의 학문적 함의를 인식하고 있었음이 분명하다. 그는 무이도와 도산도를 그들의 학문적 정통성과 정치적 정체성의 표상으로 삼았던 남인 사회의 관행을 따르고 있었다.

《무이도첩》에서 관찰되는 바처럼 이익은 여러 문인들을 위하여 그들이 소장한 서화를 위한 서발문을 지었다. 그의 회화 제발을 모은 『성호전집』 권56의 내용을 분석하면 이러한 사정이 더욱 뚜렷하게 나타난다. 권56에 수록된 제발 46편 중 회화 관련 글은 15편이다. 이중 이익 집안의 가전 서화를 대상으로 쓴 글은 4~5편에 지나지 않으며 나머지는 그의 주변 인사들의 요청으로 쓰였다. 청탁자들은 여주 이씨 일문을 비롯하여 그의 문인, 친인척, 세교가 있는 가문, 혹은 남인 학맥으로 맺어진 인물들이었다. 그에게 서화발문을

35 조선시대의 〈무이도〉에 관한 논의는 강신애, 「朝鮮時代 武夷九曲圖 硏究」, 고려대 석사논문, 2005 참조.
36 예술의 전당, 앞의 책, 263~271쪽.

받고자하는 이들은 안산 인근, 혹은 경기 일대의 문인들에 그치지 않았으며 다양한 지역에서 찾아왔다. 심지어 그림을 가져올 수 없을 경우는 그림을 보지 않은 채 발문을 짓는 경우도 있었다.[37]

이익의 문집에 수록된 서화 발문들은 서화 감상의 정서적 경험을 기록하기 위한 글이 아니었다. 서화 제발의 대상이 된 작품들 중 18세기 당시의 그림은 찾기 어렵다. 대부분은 청탁자의 가문에 전해지는 선조의 유품이거나 선조의 필적을 모은 서화첩이었다. 발문의 내용은 작품의 감정과 감식, 혹은 예술적 가치를 설명하기보다 소장자 선조의 행적과 작품의 소장 경위에 대한 설명이 중심이 되었다. 저술의 초점은 서화의 미적 가치가 아니라 역사적 가치를 강조하는 데 맞춰졌으며 결과적으로 그 내용은 소장자의 가문을 돋보이게 하는 역할을 하였다. 이 때문에 이익은 작품을 보지 않은 채 소장 내력만으로도 충분히 제발을 쓸 수 있었던 것이다. 이익의 글쓰기 방식에서 소장자들이 글을 청탁한 이유를 찾을 수 있다. 그들의 목적은 남인 사회에서 학자로서 명망이 높았던 이익의 글을 빌어 자신의 선조와 집안의 역사를 현양하는 데 있었다.

손사익의 행적 속에서 그가 성호를 찾아온 이유를 재구성할 수 있다. 그는 영남의 명문 사족 출신으로서 젊은 시절에는 서울에 머물며 과업에 전념하였다. 과거 시험을 목표로 여러 해 동안 성균관에서 공부하였으나 그는 결국 급제에 이르지 못하고 고향으로 돌아갔다. 낙향 시기는 분명하지 않지만 1748년 무렵 그가 칠탄서원의 중수를 주도하였던 사실로 미루어 그 이전부터 고향에 머물렀던 것으로 보인다. 부친이 사망한 1751년 이래 이익을 찾

37 李瀷, 『星湖全集』 卷56, 「畫屛跋」. 임진왜란 당시의 의병장 郭再祐(1552~1617)의 후손이었던 안씨라는 인물의 畫屛에 지은 제문이 이 경우에 해당한다. 곽재우는 조식의 문인으로 후손인 안씨 역시 학맥상 남인이었을 것으로 추정된다.

아온 1754년까지의 3년간은 고향에서 선조의 문집 편찬을 진행하는 데 전념한 시간이었다. 그는 중부仲父의 강권을 못 이겨 다시 과거에 응시하였으며 1759년에는 정시까지 진출하였지만 결국 급제에는 실패하였으며 다시 낙향하고 말았다.

과거를 포기한 손사익은 이후 줄곧 밀양에 거주하며 후학을 교육시키는 한편에서 손기양의 유거지를 중수하고 문집 편찬을 진행하는 등 문중 사업에 힘을 기울였다. 손사익이 이렇듯 과업보다 문중의 사업에 전념한 까닭을 이해하기 위하여 그가 살았던 18세기 후반 영남남인으로 불리는 향촌 사족들이 처하였던 상황을 자세히 들여다 볼 필요가 있다. 영남남인이란 퇴계의 학문을 추종하였던 영남좌도 지역의 사족들을 일컫는다. 적어도 숙종대까지는 영남남인의 상경종사上京從仕가 이루어지고 있었으나, 남인이 실권하였던 갑술환국 이후부터 중앙과 영남남인 사회의 관계는 단절되었으며 그들은 정치적으로 고립되는 상황에 처하였다. 경기 지역에서 허목許穆, 1595~1682을 중심으로 형성된 근기남인이 영조 후반부터 정조대에 걸쳐 정치세력화에 성공한 반면, 영남은 여전히 독자적인 정치 세력을 형성할 만큼 인재를 배출하지 못하고 있었다.[38] 정치적으로 정체된 상황에서 향촌의 사족들이 문중을 중심으로 돌파구를 마련하고자 하였던 시기가 바로 18세기였다. 영남의 명문가들은 표창할 만한 선조를 찾아 이들을 선양함으로서 가문의 위신을 높이고자 하였다. 이것이 18세기 이후 영남 지역에서 문중의 서원, 사당, 영당을 건립하고 선조의 족보나 문집 간행과 같은 현창 사업이 유난히 활발하게 전개된 배경에 놓인 현실이었다.[39] 현실적인 정치세력화 및 경제적 확장의

38 영정조대 근기남인은 채제공을 중심으로 노론에 대항할 만한 세력을 형성한 데 반해 영남남인의 정치적 성적은 매우 초라하였다. 그들은 영정조대에 걸쳐 단 한명의 정경도 배출하지 못할 정도였다. 김성우, 「정조 대 영남남인의 중앙 정계 진출과 좌절」, 『다산학』 21, 2012, 183~210쪽.

39 18세기 이후 영남남인들의 문중 활동에 관한 성세한 논의는 김명자, 「조선 후기 安東 河回의 豊山柳氏 門

한계를 마주한 이들은 향촌 사회에서 주도권을 유지하는 방안으로서 가문의 문화적 권위를 높이는 일에 더욱 주력하였다.

이들이 선조를 선양하는 일반적인 방법 중 하나가 서울의 명사에게 받은 묘도문자墓道文字였다. 이를 적극적으로 활용하여 문자 정치를 수행한 인물이 바로 칠탄정의 현판을 쓴 남인의 영수인 '채제공'이다. 그는 누구보다 많은 묘도문자를 남긴 인물이었으며 그 범위도 근기는 물론 영남 지역의 남인, 북인계 문인에 이르기까지 광범위한 집안을 포괄하였다.[40] 채제공이 이처럼 많은 묘도문자를 썼던 까닭은 문자를 통해 근기남인의 결속을 도모하는 한편, 영남남인과 북인들의 지지를 모으기 위한 전략으로서 글쓰기를 활용하였기 때문임이 지적된 바 있다. 정계 진출이 어려웠던 영남남인의 상황과 그들의 지지를 필요로 하였던 근기남인 간에 이해관계가 맞았던 것이다.

손사익이 이익의 시문을 받음으로서 얻었던 실질적인 효용성이 「칠탄정 중수기七灘亭重修記」에서 목격된다. 손사익의 아들 손이로孫以魯는 이 글에서 "산수 자연의 경치가 뛰어남과 같은 것은 성호 선생의 화첩 속에 이미 갖추어져 있으니 다시 거듭할 필요는 없다"라고 적고 있다. 손사익과 종족들에게 이익의 시문과 그림으로 구성된 화첩은 칠탄정과 그 주변 경치의 뛰어남을 보증하는 수단이었다. 재야의 학자로서 명망 높았던 이익은 손기양의 유적에 문화적 권위를 부여하는 데 누구보다 적합한 인물이었다.[41]

中 연구」, 경북대 박사논문, 2009 참조.

40 채제공의 묘도문자와 정치적 관계에 대하여는 백승호, 「樊巖 蔡濟恭의 文字政治」, 『진단학보』 101, 2006, 359~390쪽 참조.

41 이익의 문집 간행은 밀양 지역에서 그의 위상을 확인할 수 있는 사건일 것이다. 『성호전집』의 간행은 이익의 사후 조카인 李秉休(1710~1776)에 의해 추진되었지만 성사되지 못하다가 1917년에 출간되었다. 이 사업을 주도한 인물들이 바로 한말의 유학자 李炳憙(1859~1938)를 중심으로 한 밀양의 문사들이었다. 영남 지역에서 그에 대한 존경심과 학문적 영향력이 사후까지 특별히 유지되던 사실로 미루어 생전의 상황도 유추할 수 있다. 이익의 문집 간행 과정과 관련 인물에 대한 자세한 사항은 유탁일, 「성호 이익의 문집 간행고―영남지방 출판문화 연구」 2, 『국어국문학지』 7, 1968, 141~174쪽을 참조.

이처럼 손사익이 성호에게 글을 요청한 의미는 사뭇 분명히 드러난다. 그러나 안산에 머물던 강세황이 18세기 중반 영남 지역에서 어느 정도의 명성을 지녔는지는 확인하기 어려우며 그의 그림이 가지는 의미를 단정하기는 어렵다. 그러나 이익의 곁에서 활약하는 문인화가의 세련된 그림이 소장자가 원하였던 가문의 사회문화적 권위를 더하는 데에 기여하는 상황을 충분히 그려 볼 수 있다. 강세황의 입장에서 보면 그에게 서화를 요청하는 문인들의 범위가 확장된 사실이 주목된다. 그의 활동 영역은 남인 사회의 네트워크를 따라 안산과 경기를 넘어 영남까지 확대되었다. 강세황이 남인계의 관계망 속에서 문인화가로서 명성을 쌓고 활약을 펼치기까지 그들에게서 폭넓은 존경을 받았던 이익의 존재는 중요한 밑받침이 되었을 것이다.

이익과 강세황은 안산에서 유사한 개인사적 경험을 바탕으로 인간적인 공감을 나누었다. 갑술환국으로 기울었던 가문을 다시 일으켜 세운 이익의 삶은 무신란 이후 가문의 재기를 도모해야 하는 강세황에게 하나의 본보기가 되었을 것이다. 동시에 이익과의 돈독한 관계는 그가 안산 사회에서 활약하는 데에 그치지 않고 활동 영역을 넓힐 수 있는 기회를 마련해 주기도 하였다. 진주 유씨, 여주 이씨 등의 안산권 남인계 문인들을 중심으로 활동하였던 강세황은 원거리의 문사들에게 서화를 요청받으며 활발하게 사회적 활동을 펼치게 되었다. 강세황이 그들을 위해 그린 그림은 순수한 미학적 가치나 정서적 경험을 보여주는 문인의 그림은 아니었다. 가문의 역사, 학문적 정통성, 정치적 입장에 이르기까지 공적이고 사회적 기능을 지닌 그림들이 많은 부분을 차지하였다. 강세황은 예술적 재능으로서 남인의 네트워크 안에서 그의 활동 영역을 확보하였으며 서화가로서 자신의 입지를 구축해 나갔던 것이다.

3. 소론 관료를 위한 서화 수응과 그 정치적 성격

1) 오수채·오언사를 위한 《송도기행첩》

다산茶山 정약용丁若鏞, 1762~1836은 강세황의 회화와 관련된 몇 가지 개인적인 경험을 시문집에 남겼다. 그가 기록한 흥미로운 내용 중 하나는 강세황이 어느 권신權臣을 위해 〈도원도桃源圖〉 8폭 병풍을 제작하였다는 전언이다. 이 그림은 동진의 시인 도연명의 「도화원기桃花源記」를 소재로 그려졌으며 화면에는 닭이며 개들이 털까지 셀 수 있을 정도로 정교하게 그려져 있었다.[42] 간결한 표현을 선호하였던 강세황이 평소 화풍과 달리 매우 정교한 그림을 그린 까닭은 일차적으로 주제를 정확하게 드러내기 위한 것이겠지만 다른 한편으로는 권세가의 요청이었기 때문일지도 모른다. 강세황이 권신을 위하여 공들여 그림을 그린 시기는 고위 관료들과 접촉할 기회가 많았던 사환 시절로 생각된다. 안산에 머무는 동안 강세황에게 그림을 요청한 주된 수요자는 가문과 연계된 소북 문인들, 안산의 진주 유씨 및 여주 이씨 일가, 남인 문사들로서 대부분 강세황과 비슷한 처지의 실세한 문인들이었다. 그러나 극히 적은 사례이지만 안산에서도 현달한 관료들을 위한 회화를 제작한 일이 있었다. 관료들의 요청으로 확인되는 사례는 많지 않지만 모두 강세황의 작품 세계에서 차지하는 특별한 위치 때문에 학술적 관심을 받고 있는 작품들이다. 그 하나가 바로 강세황의 대표작으로 일컬어지는 《송도기행첩松都紀行帖》이다.도 2-16

1757년 7월 45세의 강세황은 송도 유람, 즉 개성 여행을 떠날 수 있는 기회를 맞이하였다. 그런데 이 개성 여행에 앞서 강세황의 인생과 예술에 큰

42 丁若鏞, 『與猶堂全書』 詩文集 卷14, 「題家藏畫帖」.

1. 〈송도 전경〉

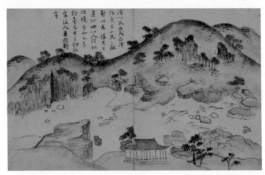

2. 〈화담〉

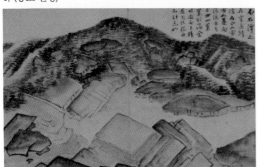

3. 〈백석담〉

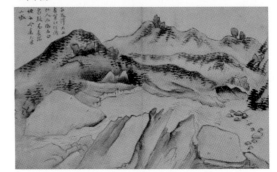

4. 〈백화담〉

5. 〈대흥사〉

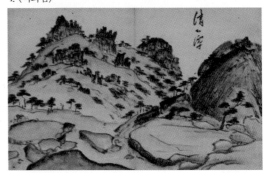

6. 〈청심당〉

7. 〈영통동 입구〉

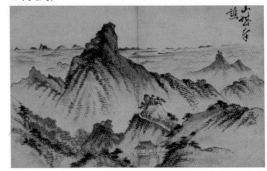

8. 〈산성남초〉

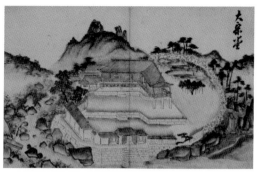

9. 〈대승당〉

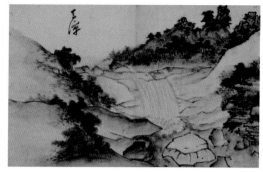

10. 〈마담〉

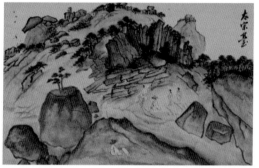

11. 〈태종대〉

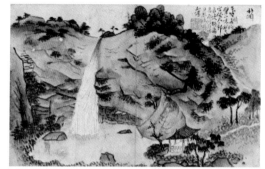

12. 〈박연폭포〉

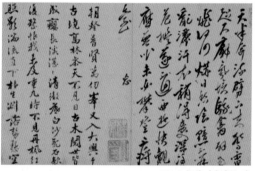

13. 오수채, 〈박연폭포〉

14. 박은 찬, 강세황 서, 〈숙관음굴〉

15. 〈낙월봉〉, 〈태인창〉

16. 〈태안석벽〉, 〈만경대〉

도 2-16. 강세황, 《송도기행첩》.
1757, 종이에 담채, 각 32.8×53.4cm, 국립중앙박물관

靈迦洞口亂石
壯偉大如屋子蒼蘚
霞之下見駭眼修傳
就起扵歠處未必行
幷之懷佛之歎亦稱
有

7. 〈영통동 입구〉

太宗臺

11. 〈태종대〉

변화가 발생하였다. 한해 전 인생의 고락을 함께 하였던 유씨 부인이 사망하였다. 부인의 죽음은 강세황에게 큰 심리적 충격을 불러왔다. 부인의 장례를 치른 후 인근의 사찰에 머물며 강완에게 그려준 〈완화초당도浣花草堂圖〉의 화기에는 당시 강세황의 심리적 풍경이 그려져 있다.[43] 긴 횡권 형태의 화면에는 강과 길을 따라 굽이굽이 이어진 문인화풍의 산수가 그려져 있다. '완화초당'이란 당나라의 시인 두보杜甫, 712~770가 만년에 사천성 송도에 머물 당시에 마련한 초당을 가리킨다. 화면 아래에 적힌 발문의 첫 부분은 바로 두보가 완화초당의 삶을 묘사한 「복거卜居」라는 시문이다.[44] 화면의 산수화는 두보의 시의를 그리고 있음을 알 수 있다. 시문의 뒤를 이어 강완에게 자신의 심정을 토로하는 내용이 이어지고 있다.[45]

글씨나 그림을 그려 신품에 들어간들 무슨 소용이 있겠는가! 내가 이 두 가지에 대해 어릴 적부터 신경을 써서 상당히 깨달은 바가 있다. 그러나 궁벽한 시골에 살아 옛사람의 좋은 작품을 보지 못하였기 때문에 결국은 나아지지 못하였는데, 이제 늙고 싫증이 나서 옛날에 좋아하던 것도 모두 시들해졌다. 간혹 작품을 그려도 모두 마음에 드는 것이 없고 헛된 장난에 그치고 만다.

강세황은 자신이 그림에서 더 이상 나아짐이 없으며 나이 들수록 염증을

43 〈완화초당도〉는 본래 후손이 소장한 작품이었으나 현재는 소재가 불분명하다. 저자는 작품을 실견하지 못하였으며 선행 연구의 도판만을 참고하였다.〈완화초당도〉의 설명과 도판은 변영섭, 앞의 책, 1988, 54~56쪽, 도 27·90 참고.

44 〈완화초당도〉의 발문 중 두보의 시문에 해당하는 부분은 다음과 같다. "浣花流水水西頭, 主人為卜林塘幽. 已知出郭少塵事, 更有澄江銷客愁. 無數蜻蜓齊上下, 一雙鸂鶒對沈浮. 東行萬里堪乘興, 須向山陰上小舟."

45 "作書畵, 雖入神品, 亦何所用哉! 余於此二道, 自少留心, 頗有所悟. 然生在僻地, 未見古人佳作, 終不能進, 今焉老矣, 亦復厭卷, 舊好頓減. 間有所作, 皆無得意者, 都付戱幻而已."

느낀다며 회의감을 표현하고 있다. 자신의 회화를 헛된 장난이라며 부정하는 심리는 실상 일생을 거쳐 강세황에게서 거의 찾아볼 수 없는 것이다. 이 시기에 나타난 서화를 향한 부정적인 태도는 배우자의 사망이란 불행한 사건이 초래한 심리적 위축이 아니면 이해하기 어렵다. 회의감으로 충만하였던 강세황에게 변화가 나타난 사건이 바로 이듬해의 개성 유람이었다.

개성은 주변에 승경지가 많기로 이름난 도시로서 당대의 문인과 화가들이 선호하는 여행지의 하나였다. 젊은 시절 마음껏 산수 유람을 할 수 없었던 강세황에게 이 여행은 처음으로 명승지를 직접 유람하고 그리는 사경寫景 경험을 제공한 것으로 보인다. 강세황은 〈도산도〉를 그리며 실제로 보지 못한 풍경을 그럴 듯하게 그리는 일의 어려움을 진술하였다. 아울러 추후에는 직접 산수를 대면하고 사생하겠다는 의지를 피력하기도 하였다. 강세황이 실경산수화에 대하여 지닌 평소의 문제의식과 새로운 회화를 향한 모색은《송도기행첩》에서 도달한 회화적 성과와 모종의 관계를 지닌 것임이 분명하다.

《송도기행첩》은 모두 17엽으로 16점의 실경산수화와 3점의 글이 수록되었다. 비단으로 장식된 표지에는 '표암선생유적豹菴先生遺蹟'이라는 예서로 쓴 표제가 부착되었다. 글씨를 쓴 이는 근대의 서예가 성재惺齋 김태석金台錫, 1874~1951이다. 이 화첩은 흔히 〈송도 전경松都 全景〉으로 알려진 개성의 전경을 그린 산수화로 시작하여 〈박연폭포朴淵瀑布〉에 이르는 12폭이 1면당 한 점씩 차례로 배치되었으며 이를 이어 오수채와 강세황의 글이 수록되었다. 그 뒤를 이어 2면에 걸쳐 태안창泰安倉, 낙월봉落月峯, 만경대萬景臺, 태안석벽泰安石壁의 4장면이 그려져 있으며 마지막으로 강세황의 시문이 등장한다.[46]

《송도기행첩》의 산수 표현에 나타난 회화적 특징은 기존 연구자에 의하여

46 《송도기행첩》에 포함된 각 지역에 관한 설명은 김건리, 「豹菴의《松都紀行帖》研究」, 이화여대 석사논문, 2001, 1~129쪽 참조.

'신흥 양식'이라 명명된 바 있다. 이 때의 신흥 양식이란 준법을 최소화하고 윤곽선 위주로 표현한 안휘파安徽派 회화 양식, 『십죽재서화보』와 같은 다색 목판화의 색채 감각, 투시법과 음영법을 특징으로 하는 서양화풍의 혼용을 의미한다. 이 화첩에서 목격되는 서양화법은 최순우의 논고 이래 변영섭에 이르기까지 강세황의 가장 혁신적인 화법으로 지적되었다. 모든 장면 중 투시원근법이 가장 뚜렷이 나타난 장면은 송도 전체를 조망한 첫번째 장면인 〈송도 전경〉과 대흥사 경내를 그린 〈대흥사大興寺〉 장면이다. 앞의 두 장면을 그리며 화가는 소실점을 향하여 점진적으로 크기를 줄여가며 공간적 깊이를 만들어내는 투시원근법을 활용하였다. 〈대흥사〉 장면에서는 대웅전의 공포는 아래쪽에서 올려다보는 반면에, 반대쪽의 건물은 위에서 내려 보는 부감시를 구사하여 합리적이지 않은 면모를 드러내기도 하였다. 비록 투시원근법을 구사하는 방식에 익숙하지 않은 면모가 보이지만 두 장면은 조선시대 회화의 역사에서 실재하는 경관을 서양식 투시원근법으로 파악한 가장 이른 사례라는 의미를 지닌다.[47]

강세황은 《송도기행첩》을 제작하며 새로운 화법으로 일관하지는 않았다. 서경덕徐敬德, 1489~1546의 유지를 그린 〈화담花潭〉에 보이는 정자를 중심에 놓은 배산 임수의 구도는 이전의 명승도에서 쉽게 볼 수 있는 것이다. 밝은 청록으로 채색하고 미점을 적극적으로 구사하는 방식은 정선의 《경교명승첩京校名勝帖》에 수록된 여러 산수화에서도 유사한 모습이 관찰된다.도 2-17 강세황이 구사한 화풍이 당대 회화의 전통과 관습을 모두 벗어난 것이 아님을 알 수

47 조선 후기 회화 속의 서양화법 수용 전반과 《송도기행첩》에서 구사한 강세황의 서양식 투시원근법에 대해서는 변영섭, 앞의 책, 208~217쪽; 이성미, 『조선시대 그림 속의 서양화법』, 대원사, 2002, 151~169쪽 참조. 박은순 교수는 강세황의 《송도기행첩》 내 〈대흥사〉 장면에 나타난 일점소실법을 일본의 眼鏡繪 및 중국의 浮繪와 관련하여 파악한 바 있다. 박은순, 「고와 금의 변주－표암 강세황의 사의산수화와 진경산수화」, 『표암 강세황－조선후기 문인화가의 표상』, 2013, 53~123쪽.

있다. 그러나 몇몇 장면에서 보여주
었듯이 일점소실법의 서양식 원근법,
대상을 재현하는 새로운 시점과 채색
법은 비록 능숙하지 않더라도 실경산
수화의 새로운 비전을 보여주는 실험
이라는 의미를 지닌다.

《송도기행첩》이 그려진 1757년은
진경산수화眞景山水畵의 화가 정선이
생존하던 시기였다. 정선 역시 절친

도 2-17. 정선, 〈안현석봉〉, 《경교명승첩》.
1740~1741, 비단에 채색, 23.0×29.4cm, 간송미술관

한 벗인 이병연李秉淵, 1671~1751이 황해도 배천군수로 머물던 1725년 무렵 이곳
을 유람하였다. 정선 일행은 개성을 유람하며 그 풍광을 화폭에 담았다. 정
선이 개성의 명승지 박연폭포를 호쾌한 필치로 그린 〈박연폭포도朴淵瀑布圖〉
는 당시의 경험을 바탕으로 그려진 그림일 것이다.도 2-18 강세황은 일찍이 유
경종과 함께 정선의 〈박연폭포도〉를 감상할 기회가 있었던 것으로 보인다.
이런 정황은 『해암유고』에 수록된 유경종의 시문을 통해 파악된다. 그들이
보았던 정선의 박연폭포는 어떠하였을까? 다음은 유경종이 정선의 〈박연폭
포도〉를 보며 읊은 시문에서 그림을 묘사한 부분이다.[48]

풍뢰가 흉흉하니 흰 벽을 만들고,

대낮에도 폭포 떨어지는 소리에 놀라네.

만 리나 되는 여산 폭포의 물줄기를

48 柳慶種, 『海巖遺稿』, 「鄭河陽朴淵瀑布圖歌」, "風雷洶洶生素壁, 白日驚聞瀑布落, 萬里廬山一派水, 畵師有術
 移咫尺. 借問何人筆力強, 今世作者鄭河陽. 人言此是朴生淵, 指點天磨松檜蒼." 영인본은 『晉州柳氏 文獻
 總輯』 2, 1993, 1541쪽.

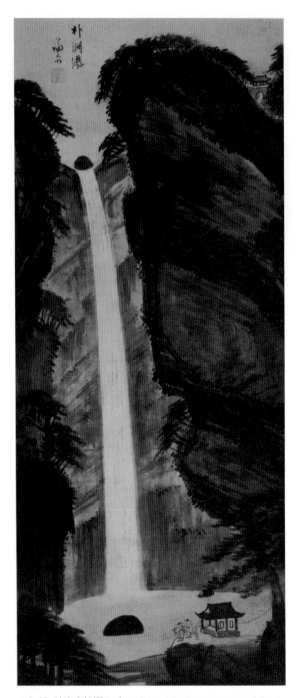

화사가 재주를 부려 지척으로 옮겼네.

한번 물어보세 누구의 필력이 이토록 강한지,

요즘 세상의 화가 정하양이지.

사람들은 '이곳이 박생의 폭포다'라며,

천마산 울창한 소나무와 회나무를 가리키네.

이 글로 판단해 보면 유경종이 감상하였
던 그림은 현전하는 〈박연폭포도〉처럼 강한
필력으로 떨어지는 폭포의 기운을 강조한
작품이었다. 그가 정선의 그림을 감상하고
시문를 쓴 시기는 대략 1740년을 전후한 기
간이다. 유경종은 안산에 머물렀으며 강세
황은 서울에 살고 있을 때였다. 그러나 안산
으로 거처를 옮긴 후에도 유경종은 상당 기
간 서울과 안산을 오갔으며 이 시기에도 두
사람의 만남은 부단히 계속되었다.[49] 유경
종과 강세황이 서울과 안산으로 나뉘어 지
내던 시기에도 함께 그림을 감상하거나 의

도 2-18. 정선, 〈박연폭포도〉, 18세기, 종이에 수묵, 119.1×52.0cm, 개인 소장

49 유경종이 서울에서 안산으로 이주한 시기는 무신란 이후 4
년이 지난 1732년이었다. 유경종의 『해암유고』는 이 시기부터
시작되고 있다. 『해암유고』를 살펴보면 정선의 그림에 쓴 시문
을 전후하여 강세황과 함께 지은 시나 강세황의 그림을 위해 쓴
시문이 지속적으로 나타난다. 서울과 안산으로 나뉘어 지내는
동안에도 긴밀한 교유가 이어졌음을 알 수 있다. 강세황이 정선
의 그림을 보지 못하였더라도 유경종을 통하여 어떤 그림인지
만은 알 수 있었을 것이다.

견을 나누었으므로 정선의 그림 감상도 공유하였을 가능성이 높다. 그러나 강세황이 정선의 〈박연폭포도〉를 보지 못하였다고 하더라도 개성을 유람하며 당대의 대화가인 정선이 그렸던 장소 앞에서 그의 그림을 의식하지 않기란 불가능한 일일 것이다.

그렇다면 정선과 강세황은 박연폭포를 어떤 방식으로 그렸을까? 두 화가의 시선은 어떻게 달랐을까? 정선과 강세황은 모두 문인화적인 필묵법을 바탕으로 실경 산수를 그린 화가들이다. 그러나 경물을 파악하고 강조하는 부분에서나 실경을 그림으로 전환시키는 방식에서 두 화가가 보여주는 태도는 극적으로 대조적이다. 풍경이 가진 특성을 표현하기 위하여 정선은 대담하게 실제 경물의 형태나 위치를 바꾸었다. 〈박연폭포도〉에서는 긴 화면에 강렬한 먹과 필선을 구사하여 폭포의 기세를 한껏 고조시켰다. 반면에 실제 경치의 시각적 사실성은 축소되었다. 한마디로 정선의 〈박연폭포도〉는 사실성보다 화가가 풍광에서 얻은 정서적 경험을 전달하는 데에 주력한 그림이다. 반면에 강세황의 그림에서 화가의 감정을 느끼기는 어렵다. 그의 그림은 정서적인 표현이 철저하게 절제되었으며 합리적이고 지적인 시각으로 대상을 객관적으로 재현하는 데 중점을 두고 있다. 두 그림과 박연폭포의 사진을 함께 비교해 보면 일견 정선의 그림은 동일 장소라고 보기 어려울 정도의 차이를 보여주지만 강세황의 그림은 사진과 유사한 비례와 경관을 보여준다.^도 ²⁻¹⁹ 두 화가가 동일한 풍광을 대상으로 보여주는 표현의 차이는 확연히 다른 두 사람의 개성뿐만이 아니라 그들이 속한 문화적, 사상적 환경의 차이에서 기인할 것이다.

《송도기행첩》은 강세황의 자의식이라는 측면에서 특별히 주목해야 하는 작품이다. 이 화첩의 제작 방식은 18세기 들어 크게 유행하였던 문인들의 유람과 실경산수화 제작의 전통과 관계 깊다. 이 시대에 여행의 감흥을 시각적

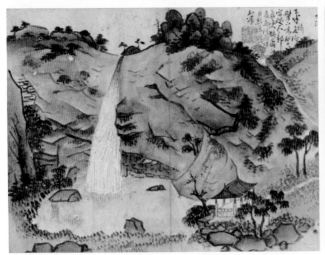

도 2-19. 강세황, 〈박연〉 및 박연폭포 전경

형식으로 담아내는 사경 문화를 대표하는 화가는 정선이다. 정선의 진경산수화의 특징 중 하나는 거의 매 폭마다 유람을 즐기는 인물들이 등장하는 점이다. 이른바 점경인물點景人物이라 불리는 산수화 속의 인물은 여행의 주인공으로서 감상자를 풍경 속으로 이끌고 감동을 공유하는 역할을 한다. 반면 강세황의 그림에서는 감상자를 위한 안내자 역할의 인물은 거의 등장하지 않는다. 《송도기행첩》의 16폭 중 인물이 비중을 지니며 등장하는 장면은 단 두 장면뿐이다.

　　첫 번째는 나귀를 타고 길을 가는 나그네가 그려진 〈영통동 입구〉이다.도 2-17-7 영통사靈通寺로 가는 길목을 장식한 거대한 바위가 장관을 이룬 풍경 속에서 화가가 느낀 감동은 "잠깐만 봐도 눈을 깜짝 놀라게 한다乍見駭眼"는 묘사 속에 반영되어 있다.[50] 그러나 나귀를 타고 그 길을 가는 인물은 사뭇 풍경에 무심한 듯이 그려졌다. 그의 정서는 그림 속에서 절경을 가리키고 감흥을 전달하도록 계산된 정선의 진경산수화 속의 인물과 다르게 보인다. 그림 속의 나그네는 특정 인물을 대신하기 보다는 집채만 하다고 묘사한 바위의 크기를 보

50　〈영통동구〉 장면에 적힌 강세황의 글은 다음과 같다. "靈通洞口, 亂石壯偉, 大如屋子, 蒼蘇覆之, 乍見駭眼. 俗傳龍起於湫底, 未必信然, 然瓌偉之觀, 亦所稀有."

여주기 위해 등장한 것으로 보인다.

두 번째 장면은 성거산 관음굴 부근에 위치한 계곡의 태종대太宗臺에서 탁족을 즐기는 일군의 인물을 그린 장면이다. 도 2-16-11 〈태종대〉는 이 화첩에서 가장 많은 인물이 묘사된 장면이다. 급하게 흐르는 계곡과 독특한 형태의 바위를 뒤로 하고 탁족을 즐기는 두 인물이 화면의 중앙을 차지하였다. 태종대는 100여 명이 앉을 수 있을 정도의 넓은 바위로서 고려의 태종이 즐겨 놀러왔다고 하여 이렇게 이름이 붙여졌다.[51] 태종대의 실제 모습은 『잠곡유고潛谷遺稿』의 기록에서 구체적으로 확인된다.[52] 태종대의 반석 좌우에는 바위가 서있고 그 앞에는 여울이 있었다. 오른쪽 바위 위에는 바위 틈에 뿌리를 내린 소나무가 서 있었다. 강세황의 그림에서 좌측의 바위 위에 서 있는 소나무가 기록의 나무라면 탁족하는 인물들이 앉은 바위는 태종대이다.

〈태종대〉에는 탁족하는 두 인물과 시종, 그리고 건너편에 붓을 들고 종이를 대하고 있는 인물이 그려져 있다. 《송도기행첩》 내에서 유람 중인 인물을 적극적으로 그려낸 장면은 〈태종대〉뿐이므로 이들은 화첩 제작과 관련된 중요 인물들임이 분명하다. 강세황은 개성 여행의 경험에 관한 상세한 기록을 남기지 않았다. 이 때문에 《송도기행첩》의 회화적 측면에 관한 높은 인정에 비해 제작 경위에 관한한 오랫동안 정확하게 설명되지 못하였다. 근래에 당시 개성 유수였던 오수채吳遂采, 1692~1759라는 인물이 강세황을 개성으로 초청하였음이 밝혀졌다.[53] 태종대에서 탁족을 즐기는 인물들은 강세황과 유람의 동행인인 오수채 일행일 것이다.

《송도기행첩》에는 세 편의 서발문이 적혀 있다. 12번째 장면인 〈박연폭포

51 이혜숙 외, 『조선중기의 유산기 문학』, 집문당, 1997, 485쪽.
52 金堉, 『潛谷遺稿』卷14, 「天聖日錄」.
53 변영섭, 앞의 책, 96~110쪽; 김건리, 앞의 글, 19~30쪽.

도) 의 후면에 배치된 박연폭포를 읊은 시문에는 '체천^{棣泉}', '사수^{士受}'라는 인장이 남아 있다. 바로 오수채의 자호이다. 두 번째 시문은 강세황이 옮겨 적은 읍취헌^{揖翠軒} 박은^{朴誾, 1479~1504}의 「숙관음굴^{宿觀音窟}」이라는 시문이다. 세 번째는 화첩의 말미에 배치된 글로서 글은 강세황이 '오씨 아우'라는 인물에게 써 준 시문이다. 앞의 두 글은 박연폭포의 장관을 그린 내용으로 화첩 제작과 관련된 내용은 등장하지 않는다. 마지막 시문은 간단한 글이지만 기록적인 성격을 지니고 있어 주목할 필요가 있다.도 2-16-17[54]

오씨 아우는 사람됨이 그림을 좋아하여

집안에 보관한 화첩이 집을 채웠다네.

산수를 구경하러 다니는 어려움을 깨달아

좋은 산수를 그린 그림을 많이 가졌네.

방 안에서 노닐며 집과 정원을 나서지 않아도

금경^{禽慶}과 상장^{尚長}이 애써 한 고생과 같네.[55]

무의미^{無味} 속에도 의미^{有味}가 존재하니

화공의 그림이라도 오씨 아우가 다 안다고는 못하리.

오씨 아우는 도시의 소란스러움을 싫어해

54 "吳弟爲人多畫癖, 家藏畫帖始連屋. 見得行看山水難, 所畫蓋多好水石. 臥遊不出戶庭間, 向來禽尙徒勞役. 無味之中有味存, 畫工畫亦未必吳弟識. 吳弟城市猒塵囂, 攜將畫帖入窮谷. 愛我視作南村人, 奇文疑義要晨夕. 此帖世人不曾一目擊.'《송도기행첩》의 마지막에 수록된 시문의 서체는 강세황이 앞서 쓴 박연의 시문과 약간 다른 점이 있으며 관서에 해당하는 부분이 절삭되어 있다. 이런 점에 근거하여 이태호는 《송도기행첩》을 그린 화가는 강세황이 아니라 개성부의 화원일 것이라는 의견을 제시한 바 있다. 저자 또한 이 부분에 대한 의문을 지니고 있으며 이태호의 문제의식에 일부 공감하고 있다. 그러나 《송도기행첩》의 화풍과 관련 기록들이 강세황과 깊이 관련된 점, 화첩에 수록된 강세황이 적은 시문, 그리고 오랫동안 축적된 선학들의 의견을 종합적으로 고려하여 서술하였다. 이태호, 「《송도기행첩》上 — 과연 강세황이 그렸을까?」, 『월간민화』, 2022.08, 122~129쪽.

55 禽慶과 尙長 : 후한 대의 은자들로서 王莽(기원전 45~23)의 정권을 피하여 함께 오악을 유람하였다.

화첩을 들고 깊은 산골로 들어갔네.

나를 좋아하고 남촌 사람처럼 여겨

좋은 문장과 의심스러운 뜻을 아침저녁으로 구하네.

이 첩은 세상 사람들이 한 번도 보지 못한 것이다.

도 2-16 17. 강세황, 〈시문〉, 《송도기행첩》.

시문 속에서 '오씨 아우'라 일컬어진 인물은 오수채의 손자 오언사^{吳彦思,} _{1734~1776}로 비정된다. 강세황은 오언사가 그림을 좋아하여 많은 그림을 소장하였으며 그에게 문학에 대한 의문을 물어왔다고 적었다. 오언사는 역사적으로 잘 알려진 인물은 아니지만 많은 서화를 소유하였던 수장가였으며 강세황의 서화를 애호하였던 인물로 추정된다. 오언사와 관련하여 허필의 그림에서 중요한 기록을 찾을 수 있다. 허필의 대표작인 〈묘길상도^{妙吉祥圖}〉¹⁷⁵⁹의 발문에 등장하는 '오진사 육여^{吳進士 勗汝}'는 오언사를 가리키며, 〈묘길상도〉도 그에게 증여된 그림이었다.^{도 2-20}[56] 《송도기행첩》과 〈묘길상도〉는 모두 국립중앙박물관 동원컬렉션에 속한 기증품으로서 오언사가 소장한 이래 함께 전해져 온 것으로 추정된다.[57] 그렇다면 강세황과 허필의 그림을 소장하였던 오수채와 오언사는 구체적으로 어떤 인물이었을까?

오수채는 해주 오씨^{海州吳氏} 추탄공파^{楸灘公派} 출신으로 숙종대 소론의 영수였던 오도일^{吳道一, 1645~1703}의 아들이다. 18세기 당시 오수채의 가문에서 주목해야 할 역사적인 인물은 무신란 당시 난을 진압하였던 오명항이다. 오수채

56 오언사와 관련해 공식적인 기록은 1754년 진사시에 합격한 일과 1769년부터 1776년까지 사환에 나갔던 일 뿐이다. 오언사가 진사로서 성균관에 입학하였다면 허필과 그는 성균관에서 만났을 가능성이 있다. 이러한 가능성은 허필이 오언사에 대해 적은 시문에서 나타난다. 허필, 조남권·박동욱 역, 「吳上舍彦思 避寓 于泮人光顯家 設白飯軟飽 戲作一節」, 『허필 시선집』, 소명출판, 2011, 120쪽.

57 국립중앙박물관, 『동원컬렉션 명품선』 2, 국립중앙박물관·한국고고미술연구소, 2012, 98~101쪽.

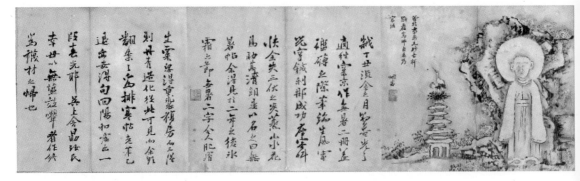

도 2-20. 허필, 〈묘길상도〉. 1759, 종이에 수묵, 27.6×95.7cm, 국립중앙박물관

의 부친 오도일과 오명항의 조부 오도륭^{吳道隆, 1626~1672}은 형제로서 오명항과
오수채는 매우 가까운 친척이었다. 오수채의 해주 오씨는 비록 소론이었지
만 무신란의 진압에 공을 세운 가문이었기에 이후에도 상당한 세를 지니고
관직을 유지할 수 있었던 것으로 보인다. 오수채가 개성유수에 부임한 해는
1756년부터 1758년까지 약 2년간이었다. 그에게는 오명영^{吳命泳, 1707~1743}이
란 아들이 있었으나 일찍 사망하였다. 손자 오언사가 조부를 배종하여 함께
임지에 머물렀던 것으로 추정된다.

　이들은 강세황을 개성에 초청하여 인근의 이름난 장소를 여행하였다. 강
세황은 개성 주위의 승경을 마음껏 돌아보았으며 그 풍광을 효과적으로 표
현할 수 있는 새로운 화법을 시도하였다. 이때 강세황은 자신의 그림이 이룬
성과를 충분히 의식하고 있었던 것으로 보인다. 시문 마지막의 "이 첩은 세
상 사람들이 일찍이 한 번도 보지 못한 것이다^{此帖世人不曾一目擊}"라는 구절은 시
문의 일부가 아니라 화가가 자신의 의중을 표현하기 위해 덧붙인 부분이다.
여기에는 자신이 이룬 성취에 대한 화가의 자각과 자부심이 담겨 있다. 불과
일 년 전인 〈완화초당도〉를 그릴 당시에 보였던 회의적인 감정은 더 이상 찾
아볼 수 없다. 《송도기행첩》의 글 속에서는 자신의 예술적인 성취와 그 가치
를 확신하는 화가의 자부심만이 선명하게 드러나고 있다.

　일차적으로 《송도기행첩》의 성과는 화가가 승경지를 직접 살펴보고 여기

에서 얻은 감흥을 표현하고자 하는 모색의 산물이다. 이 화첩의 제작은 화가를 초청하여 유람의 기회를 제공한 후원인의 존재를 전제로 한다. 이것은 명사의 초대를 받아 여행에 동참하고 그 호의에 대한 답례로 그림을 그려주었던 문인화가들의 전통에서 벗어나지 않는다. 안산의 문인들이 선망한 중국 명대의 문호 왕세정은 문인화가인 전곡, 혹은 육치陸治, 1496~1576 등을 자신의 여행에 초대하였으며 화가들은 답례로서 기행화첩을 그려 주었다.[58] 18세기 초 실경산수화에 획기적인 전기를 마련한 정선에게는 화가로서는 드물게 금강산을 유람하는 두 번의 기회가 주어졌다. 금강산 여행의 기회를 제공한 것은 그의 회화를 증여받았던 노론계 후원자들이었다. 화원이었던 김홍도는 국왕의 특별한 교시를 받아 여러 달 동안 동해안과 금강산 일대의 절경을 관찰하고 사생하는 기회를 가졌다. 이 여행을 통해 김홍도는 100여 폭에 이르는 새로운 형식과 내용의 금강산도를 그려냈다. 이들의 사례는 화가에게 승경지를 마음껏 경험하고 회화로 제작할 수 있는 조건을 제공하는 후원자의 존재가 실경산수화의 전개에서 중요한 요소였음을 시사한다.

　양적인 측면에서나 질적인 측면에서나 강세황이《송도기행첩》의 제작에 상당한 공력을 기울였음은 틀림없다. 앞서 살펴본 진주 유씨의 문사들과 성호 이익을 위한 그림들이 제작된 바탕에서는 특별한 인간적 공감을 관찰할 수 있었다. 그렇다면《송도기행첩》의 예술적 성과도 강세황과 오수채 사이에 존재한 돈독한 인간적인 관계에서 비롯한 것일까? 강세황이 오수채 일가의 요청을 받아 개성을 여행하고 정성 어린 화첩으로 답례한 이유는《송도기행첩》에서 마지막까지 남는 의문의 하나이다. 사실상 오수채나 오언사가 강세황을 개성으로 초청하기까지 그들 사이에 어떤 친분이 있었던 증거는 확

58　왕세정이 펼친 회화 후원인으로서 역할은 Louise Yuhas, 앞의 글, 139~153쪽 참조.

인되지 않는다. 송도 여행 이후에 강세황과 해주 오씨 사이에 교유가 지속된 흔적도 없다. 오도일의 문집『서파집西坡集』에 강현이 쓴 만사挽詞가 수록된 점으로 보아 선대의 교유가 있었을 가능성이 있다. 그렇다고 해도 오수채의 형 오수엽吳受燁, 1689~?이 분무원종공신奮武原從功臣에 책봉될 정도로 해주 오씨는 무신란의 평정에 앞장선 가문이었기에 양가가 세교를 이어가기는 어려운 상황이었다. 비록 개성이라고 하는 화가로서 선망하는 지역에서 사경을 할 수 있는 기회라고는 하여도 무신란의 피화로 가세가 추락한 강세황이 오수채의 요청을 선뜻 받아들이기는 어려운 상황이었을 것이다.

강세황의 여행이 성사되기까지 우선적으로 허필의 존재를 고려해야 할 것이다. 1750년대는 강세황이 화가로서 상당한 명성을 얻으며 다양한 서화 요청에 수응하던 시기였다. 강세황의 예술적 명성을 알았던 오언사는 강세황의 가장 친밀한 벗이자 평소 면식이 있었던 허필을 중개자로 삼아 초청을 성사시켰을 가능성이 있다.

생각할 수 있는 또 하나의 이유는《송도기행첩》이 두 가문간의 화해의 의미를 담은 그림일 가능성이다. 1757년은 무신란으로부터 30년이 되는 해였다. 무신란의 진압에 앞장섰던 해주 오씨 출신의 오수채가 진압의 피화자였던 강세황을 여행에 초청하고 그 답례로서 회화를 증여하는 일은 두 가문간의 화해와 용서의 한 형태가 될 수 있었을 것이다.

2) 이익정을 위한 〈복천 오부인 86세 초상〉

강세황의 〈복천 오부인 86세 초상福川吳夫人八十六歲眞〉은 화가와 회화 구청자의 수응 관계를 세밀하게 살펴볼 필요가 있는 매우 특별한 작품이다. 도 2-21[59]

[59] 오부인의 영정은 2004년 처음 공개되었다. 이 초상화의 회화적 측면에 관한 분석은 윤진영의 논고에서 상세한 논의가 이루어졌으며 이 책에서는 간략하게 다루고자 한다. 윤진영, 「강세황 작《福川吳夫人影幀》,

사대부가의 여성을 묘사한 이 초상화는 극히 드물게 보이는 여성 초상화로서 공개된 후 자연스럽게 세간의 이목을 집중시켰다. 화면 중앙의 인물을 중심으로 상단의 장황용 비단에는 예서로 쓴 표제가 적혀 있다. 왼편 하단의 장황에는 강세황의 다섯 번째 누이와 혼인한 해흥군 이강이 적은 간략한 화기가 적혀 있어 이 초상을 제작한 화가와 그 경위를 전하고 있다.

밀창군 정헌공 부인은 금년 86세이시다. 맏아들 예조판서 익정이 강군 세황에게 청하여 초상화 한 본을 그렸다. 안모와 모발이 거의 흡사하다. 강군은 평소 친척처럼 절친한 사이로서 일찍이 승당배모의 관계를 얻었기 때문에 그림 그리는 일을 부탁하였다. 때는 숭정기원 후 세 번째 신사년[1761] 계추 국일 삼종제 해흥군 강이 공손히 쓰다.[60]

초상화의 주인공인 오부인은 종친인 밀창군의 부인으로 1761년 당시 86세라는 고령이었다. 이강의 기록은 예조판서였던 오부인의 아들 이익정李益炡, 1699~1782이 평소 친분이 두터웠던 강세황에게 요청하여 초상 제작이 이루어졌음을 전하고 있다. 그는 이 시기에 오부인이 초상화를 제작한 분명한 이유는 밝히지 않았다. 다만 화면 전면에 배치되어 눈에 띄게 그려진 새 모양의 장식이 부착된 궤장은 초상 제작과 관련된 기물로 추정된다. 이와 같은 형태의 궤장이 국가로부터 하사되었던 선례에 비추어, 오부인이 궤장을 하사받은 일을 기념하여 예외적으로 여성 초상의 제작이 이루어졌을 가능성이 있다.[60]

『강좌미술사』 27, 2006, 259~284쪽.

60 "密昌君靖憲公夫人, 今年八十六歲. 胤子大宗伯益炡, 請姜君世晃, 寫眞一本. 顔眸毛髮, 幾有七分之肖. 盖姜君素有通家之誼, 嘗獲升堂之拜, 故屬以摹畵也. 皆崇禎紀元後三辛巳, 季秋菊日, 三從弟 海興君 橿 敬識."

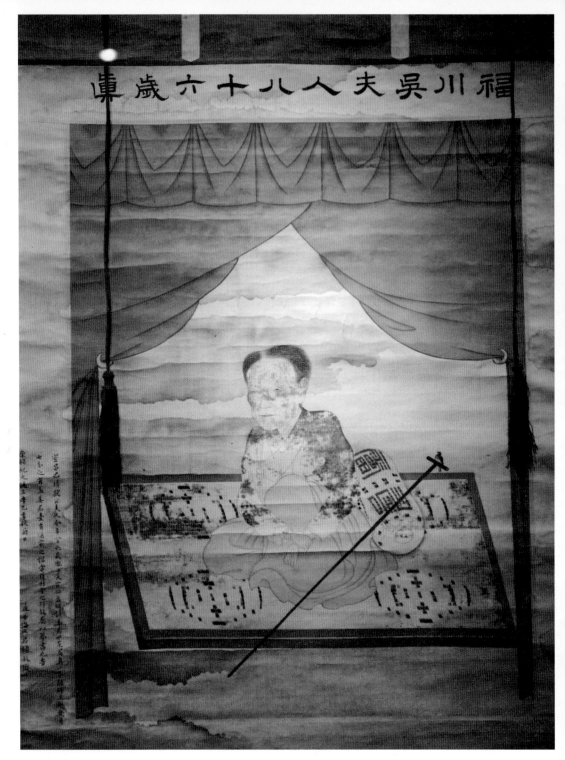

도 2-21. 강세황, 〈복천 오부인 86세 초상〉. 1761, 비단에 채색, 78.3×60.1cm, 이영용 소장

초상 안에서 오부인은 무늬가 새겨진 화문석 안석 위에 좌안을 보이며 앉았다. 두 손으로 세워진 우측 무릎을 붙잡으며 여기에 몸을 의지하였다. 왜소한 체구, 주름진 얼굴 등은 86세라는 초고령에 이른 노인의 모습을 정직하게 드러내고 있다. 노부인이 착용한 흰색 저고리와 푸른빛 치마는 평소 복장을 반영한 듯 별다른 장식적 요소를 지니지 않았다. 강세황이 구사한 표현 방식 중 주목을 끄는 또 다른 요소는 화면 전체에 드리워진 대형 휘장, 화려한 문양이 새겨진 안석과 베개, 새 장식이 부착된 궤장 등의 장식적인 요소일 것이다. 화면을 꾸민 장식적 요소들은 남성 초상화에서 보기 드문 것들로서 일차적으로 여성적인 특성을 강조하고 있다. 동시에 장식적인 기물은 특별한 신분적 지표가 드러나지 않는 소박한 복장에도 불구하고 종실의 여성이자 예조판서 이익정의 모친이기도 하였던 노부인의 사회적 지위를 암시하는 역할을 하고 있다.

무엇보다 오부인의 초상에서 인상적인 부분은 안면의 섬세한 묘사와 심리의 표현이다. 작고 왜소한 신체에 힘없이 내려앉은 안검眼瞼, 주름진 피부, 성기고 짧은 머리카락 등 노부인의 안면에 보이는 특징을 사실적으로 포착하였다. 시력이 다한 듯 초점 없는 눈에서 노부인의 내면 세계를 엿볼 수도 있다. 안면은 굴곡과 주름을 필선으로 표현하고 선염으로 미세한 명암을 구사하여 전통적인 방식으로 묘사되었다. 오부인 초상을 제작하며 강세황은 86세라는 고령이 지닌 외면적인 특징을 전달하면서도 주인공이 격조를 잃지 않도록 고려한 것으로 보인다. 인물의 연령과 용모를 사실적으로 묘사하되 회화적 요소로서 사회적 지위를 드러내는 이와 같은 방식은 강세황이 오부인 영정을

61 1761년 오부인에게 궤장이 하사되었는지 여부는 기록상에서 확인되지 않는다. 그러나 경기도박물관에는 李景奭(1595~1671)이 1668년 현종으로부터 하사받았던 유사한 형태의 궤장과 궤장의 하사 장면을 기록한 화첩이 소장되어 있어 참고가 된다.

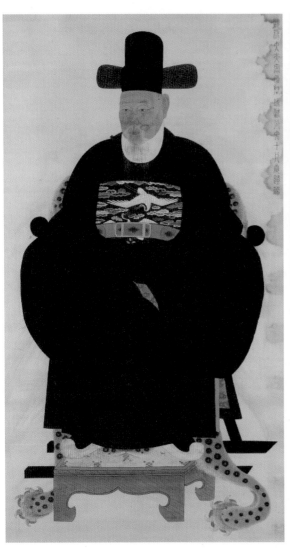

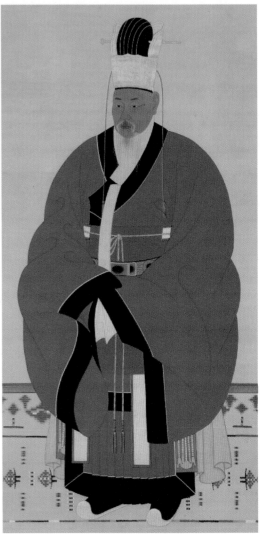

도 2-22. 장경주, 〈이직 초상〉.
1744, 비단에 채색, 167.5×93.3cm, 이영용 소장

도 2-23. 작가 미상, 〈이직 초상〉.
1768년경, 비단에 채색, 175.0×99.0cm, 이영용 소장

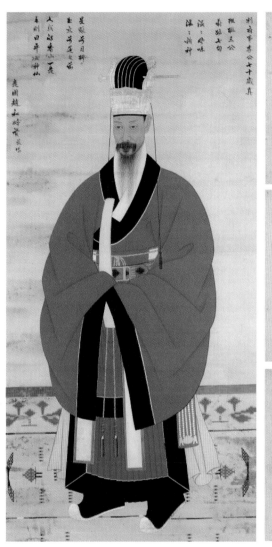

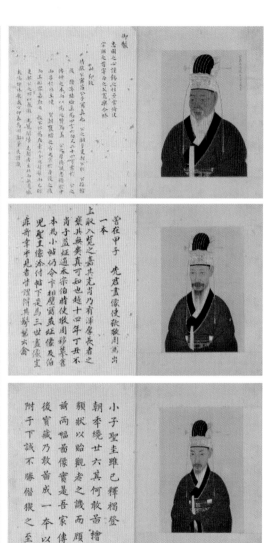

도 2-24. 작가 미상, 〈이익정 초상〉.
1768, 비단에 채색, 161.0×85.7cm, 이영용 소장

도 2-25. 장경주·변상벽,《이직삼대초상첩》.
1757, 비단에 채색, 39.4×29.6cm, 이영용 소장

제작하며 주력한 부분이었던 것으로 추정된다.

이익정과 강세황이 승당배모升堂拜母, 즉 모친에게 인사한 후 어울릴 정도로 절친한 사이였다고는 하지만 그는 강세황의 문집에는 전혀 등장하지 않았던 예외적인 인물이다.[62] 오부인과 이익정은 누구이며 그들은 강세황과 구체적으로 어떤 관계에 있었던 것일까? 밀창군의 이름은 이직李禝, 1677~1746 으로서 선조宣祖, 재위 1567~1608 의 칠자인 인성군仁城君 이공李珙의 증손이었다. 오부인의 본관은 남인의 대표 가문 중 하나인 동복同福으로 부인은 오시적吳始積, 1657~?의 딸이었다.[63] 밀창군에게는 두 명의 아들과 세 명의 딸이 있었다. 그의 첫째 아들이 이익정이며 딸은 바로 강세황의 형인 강세윤의 아들 강위姜偉와 혼인 하였다. 이익정과 강세황 가문은 혼인으로 맺어진 사이였으며, 화기를 쓴 이 강은 밀창군과 삼종제로서 두 집안과 모두 친인척 관계에 있었다.

이익정의 후손가에는 오부인 초상 외에도 이직의 관복 및 금관조복상, 이익정의 금관조복상, 이익정의 아들 이성규李聖圭, 1732~1799를 포함한 3대의 금관조복본 반신상을 엮은 초상화첩이 전승되고 있다.도 2-22~25 이익정의 전신 초상화에는 조명정趙明鼎, 1709~1779이 쓴 화찬이 적혀 있다. 이익정의 후손가에 전승되는 이들 초상화의 제작 시기를 살펴보면 이직의 흑단령본을 제외하면 모두 그의 사후인 1757~1768년 사이에 제작된 것으로 추정되고 있다. 제작 시기로 미루어 현존하는 초상화의 제작을 주도한 인물은 이익정이었던 것으로 보인다.[64] 당시로서는 보기 드문 금관조복본의 초상을 제작하였으며 여기에 더

62 승당배모 : 중국 한나라 때 절친한 친구였던 范式과 張劭가 고향으로 돌아가며 범식이 2년 뒤 장소의 모친을 찾아뵙겠다고 약속하였다. 약속한 날이 되자 범식이 찾아와 마루에 올라 모친에게 절을 하고 술을 마시고 떠나갔던 고사에서 나온 말이다.

63 이익정의 가계에 대하여는『璿源系譜紀略』7冊 卷12, 국립중앙도서관, 79~81쪽 참조. 오시적은 경신환국(1680년) 시 사사된 吳始壽(1632~1680)의 형제이며 채제공의 스승인 吳光運(1689~1745)과 같은 집안이다.『南譜』(국립중앙도서관 소장) 참조.

64 이익정가의 가전 초상화에 관하여는 윤진영, 앞의 글, 2006, 259~284쪽 참고.

하여 조선시대 전체에 걸쳐 극히 드물게 나타나는 여성의 초상까지 제작한 사실로 볼 때 이익정은 초상화의 제작에 남달리 적극적인 관심을 지닌 인물로 보인다. 이익정의 가계는 남인 가문과 혼인이 잦았지만 남인의 당파보인 『남보南譜』에 수록되지 않은 점으로 보아 소론계 집안으로 비정된다. 종실 출신으로서 영조의 신임을 받았던 이익정은 누구보다 오랫동안 예조판서와 공조판서를 지내며 왕실의 능묘, 의례, 회화 제작을 포함하는 왕실사업을 주관하였다. 그는 어진 제작에 각별히 기능과 의미를 부여해 온 왕실의 초상화 문화에 익숙하였으며 그 예술적 성격까지도 분명히 인지할 수 있는 인물이었다.

노부인의 초상을 제작하던 1761년 당시 이익정은 도화서 제조를 겸하였던 예조판서였다. 그는 충분히 도화서의 일급 화원을 동원하여 초상을 제작할 수 있는 위치에 있었다. 실제로 그의 집안에 전해지는 초상들은 장경주張景周, 1710~?, 변상벽卞相璧이란 도화서 최고 화원들의 솜씨로 제작되어 이 집안의 위상을 대변하고 있다. 이런 사정에도 불구하고 이익정이 강세황에게 모친의 초상을 부탁한 까닭은 무엇이었을까?

문인화가인 강세황이 초상을 제작한 이유는 조선 후기 들어 사대부가의 여성 초상화는 거의 제작된 일이 없었던 사실과 깊이 관련된다. 여성 초상의 부재는 왕실에서도 마찬가지였다. 1695년 숙종은 인현왕후의 초상을 제작하고자 시도하였으나 관료들의 격렬한 반대에 부딪혀 포기하고 말았다.[65] 왕후의 초상화를 그리라는 요청을 받은 문인화가 김진규金鎭圭, 1658~1716는 끝내 집필을 거부하였다. 엄격한 성리학적 윤리를 따르는 조선의 관료 사회에서 남성이 예법을 어기며 내전에 입시해 왕후의 초상을 제작하는 일은 용납되지 않았다.[66] 이익정이 모친의 초상을 제작하고자 시도하였던 일에도 동

65 숙종의 인현왕후 초상 제작에 대해서는 조선미, 『한국의 초상화—形과 影의 예술』, 돌베개, 2009, 44~48
 쪽 참고.

일한 윤리 의식이 적용되었던 것으로 보인다. 그는 비록 예조판서였지만 사대부의 예법을 무시하고 도화서의 화원에게 모친의 초상을 맡길 수는 없었을 것이다. 오부인의 초상은 가문 간에 통혼 관계에 있으며 평소에 이미 오부인과 친숙하였던 강세황이라는 '문인화가'의 존재를 전제로 하지 않았다면 불가능한 일이었다.

그러나 2004년 오부인의 초상화가 일반에 공개되기까지 강세황의 제작 사실에 관해서 전혀 알려진 바가 없었다. 심지어 『표암유고』에는 이익정과 직접 관련된 언급이 발견되지 않는다. 초상에 남은 이강의 기록이 아니었다면 여전히 이 사실은 세상에 알려지지 못하였을 것이다. 이처럼 제작 사실을 문자로 남기지 않은 이유는 이 일이 세상에 알려지는 것을 꺼려하던 의식의 표현일 것이다. 그 이유는 무엇일까? 1760년을 전후한 시기에 강세황은 이미 문인화가로서 높은 명성을 얻었으며 다양한 서화 요구를 받고 있는 처지였다. 그러나 여성 초상화를 제작한 일은 당시의 사회 규범에 비추어 결코 명예로운 경험이 아니었을 것이다. 영정의 제작은 어디까지나 직업화가가 담당하는 전문적인 영역이었다. 더구나 김진규의 예를 통해 확인되었듯이 여성의 초상을 제작하는 일은 사대부의 명예를 훼손시키는 일이 될 수 있었다. 비록 강세황은 가세가 기운 상황이었지만 대대로 고관을 배출해온 명문가의 후손으로서 가문의 명예를 지켜야 할 의무가 있었다. 이러한 그에게 오부인 영정의 제작은 공개적으로 진행할 수 있는 일이 아니었던 상황을 충분히 그려볼 수 있다. 그렇다면 강세황이 부담스러운 초상 제작 요청에 부응하였던 이유는 무엇일까?

강세황이 이 초상을 제작한 이유는 일차적으로는 이익정과 화가 강세황

66 『肅宗實錄』 卷29, 肅宗 21年(1695) 7月 27日; 李頤命, 『竹泉集』 附錄 卷1, 「行狀」.

의 사회적 지위의 차이에서 찾을 수 있다. 영조의 신임을 받는 종실 가문 출신 문사이자 예조판서로 활약하고 있던 이익정은 사회적 지위와 권력을 갖춘 인물이었다. 조선시대의 초상화에서 보기 드문 삼대三代에 걸친 금관조복 차림의 초상들은 이익정 가문의 위세를 적나라하게 드러내고 있다. 강세황으로서는 이익정의 요청을 거절하기 어려운 상황이었을 것이다. 아울러 영정 제작의 이면에서 특별한 보상이 따랐을 가능성도 그려볼 수 있다.[67] 이와 관련하여 비록 특별한 언급이 없더라도 오부인 초상의 제작 직후부터 그의 가문에 복권의 단초들이 나타나기 시작한 사실을 주목할 필요가 있다. 이듬해인 1762년, 조정에서는 소론 관료인 서명응徐命膺, 1716~1787에 의해 강세황의 이름이 최초로 거론되었다. 그 이듬해인 1763년에는 아들 강완이 과거에 급제하여 30여 년 만에 가문의 복권이 성사되었다. 이 때 강완과 함께 급제한 강이복姜彝福은 이익정의 족질이자 강세윤의 손자였다. 초상 제작 후에 발생한 일련의 사건들은 단순히 우연으로 보이지는 않는다. 이들 사건이 맞물려 진행되었던 사정을 돌아보면 오부인 영정의 제작과 강세황 가문의 복권은 상당히 긴밀한 관계를 가진 것으로 이해된다. 만약 그렇다면 오부인 초상의 수응에 대한 가장 중요한 보상은 강세황 가문이 복권과 출사의 계기를 마련한 데에서 찾을 수 있을 것이다.

67 강관식은 강세황이 집안의 금고가 풀리고 자식들이 출사할 수 있는 길이 열리길 바라며 여성 초상의 제작이란 곤혹스러운 청탁을 마지않았을 것으로 보았다. 강관식, 앞의 글, 136쪽.

4. 대중적 수용화로서 묵죽화 제작

1) 강세황 묵죽화의 전개

18세기 조선은 다수의 뛰어난 문인화가들이 등장하여 문인화의 수용과 확산에 기여한 시대였다.[68] 그러나 문인화의 상징처럼 여겨지는 사군자에 한정해 보면 오히려 이 분야에 천착한 문인화가는 어느 시대보다 드물었다.[69] 사군자에서 다수의 작품을 남기며 이 시대의 사군자화를 대표하는 강세황은 예외적인 존재였다고 할 수 있다.

매화, 난초, 국화, 대나무라는 사군자의 네 가지 소재 중 강세황이 가장 관심을 기울인 주제는 대나무였다. 강세황 스스로도 그의 자서전인 「표옹자지豹翁自誌」에서 "난죽은 더욱 맑고 힘차며 속기가 없었다"고 평가할 정도로 자신의 대나무 그림에 자부심을 드러내기도 하였다. 이처럼 자타가 인정하는 강세황의 묵죽화를 향하여 정약용만은 유독 높지 않은 평가를 내렸다.[70] 정약용은 강세황을 향하여 "가지 한두 줄기를 그리고 3~4개의 '分'이나 '个'를 더하였을 뿐이니 이는 대나무와 비슷하게 그린 그림이지 어떻게 대나무를 그렸다고 할 수 있겠는가"라고 하였다. 그가 문제 삼았던 것은 강세황의 묵죽 화법의 간결함이었던 것으로 보인다. 동일 글에서 정약용이 피력한 묵죽화의 요체는 많은 잎이 교차하고 겹치면서도 분리되지도 않고 무질서하지도 않게 그리는 데 있었다. 이러한 설명은 조선 중기 묵죽화를 대표하는 탄은灘隱 이정李霆, 1554~1626의 묵

68 본 절의 내용은 이경화, 「강세황의 묵죽화와 회화 酬應」, 『한국실학연구』 38, 2019, 247~284쪽: 이경화, 「시서화 삼절에서 예원의 총수로—수용과 담론으로 본 강세황의 화가상 형성과 변화의 역사」, 『명화의 탄생 대가의 발견』, 아트북스, 2021, 53~92쪽에 일부 수록되었다.

69 조선시대 묵죽화의 전개에 관하여는 백인산, 『조선의 묵죽화』, 대원사, 2007 참조.

70 丁若鏞, 『與猶堂全書』 文集 14卷, 「跋神宗皇帝墨竹圖障子」, "近世姜豹菴畫竹, 止畫一二枝, 分个各三四枚而已, 此只是竹畫, 安足謂畫竹哉".

죽 화풍을 연상시킨다. 묵죽으
로 명성이 높았던 화가인 이정
의 그림은 잎이 무성한 줄기를
이용하여 계절감과 대나무의 성
장 단계를 명료하게 반영하였
다.^{도 2-26} 정약용은 그림으로서
대나무의 사실적인 형체와 생태
적 특징을 표현해 내었을 때 훌
륭한 대나무 그림이 될 수 있다
고 믿었던 것이다. 그러나 정약
용이 보았던 강세황의 그림은
1~2개의 가지와 3~4개의 개↑
자, 즉 10여 개 안팎의 잎으로 그
려낸 지극히 생략적인 묵죽도였
다. 정약용은 평소의 서화평에
서 사의화寫意畵를 그린다는 명
목 하에 사실성을 무시한 그림
을 제작하는 화가들의 행태를
비판하였던 인물이었다. 이러
한 사실적인 회화관에 비추어
그가 강세황의 간결한 묵죽도를
높이 평가하기는 어려웠을 것으

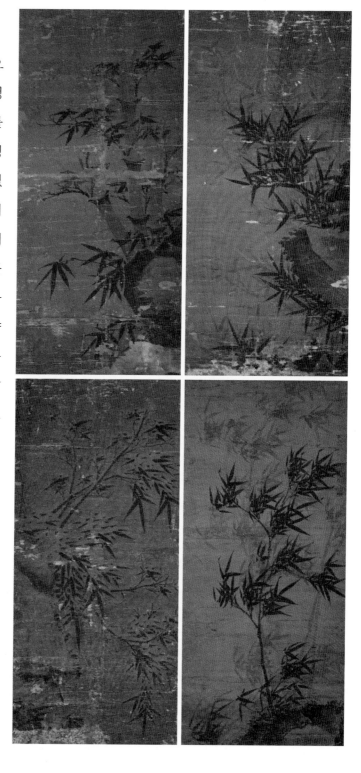

도 2-26. 이정, 〈묵죽도〉 4폭.
1611, 비단에 수묵, 131.8×60.6cm, 국립중앙박물관

로 보인다.[71]

오늘날의 연구자들은 강세황의 묵죽도에 대하여 멀리는 탄은 이정으로 대표되는 조선 중기의 전통을, 가깝게는 한 세대 앞서 묵죽도로 명성을 얻었던 유덕장柳德章, 1675~1756의 그림을 계승한 것으로 분석한다. 유덕장의 묵죽도는 대형 화면을 활용하여 온전한 대나무의 형태를 그리는 경우가 많았던 반면에 강세황의 묵죽도는 대체로 소품 위주의 작은 화면으로 대나무의 일부분만을 표현한 경우가 대다수이다. 이처럼 소략한 강세황의 묵죽도는 사의성과 정취를 강조하였다는 평가를 받으며 이른바 '남종화풍의 묵죽도'로서 일컬어지기도 한다.[72]

강세황의 묵죽도 속에서는 정약용이 비판한 것처럼 지극히 생략적인 묵죽도를 쉽게 목격할 수 있다. 그러나 간략한 표현이 주종을 이루는 가운데에서도 이와 다른 방식으로 제작된 묵죽도 또한 공존하고 있다. 정약용의 평가는 강세황이 극도로 간략한 묵죽도를 선호하였던 이유는 무엇이며, 그의 특징적인 묵죽도는 제작 환경과 어떤 관련을 가지는가라는 질문으로 이어진다.

안산에 머물던 강세황의 초기 작품에서는 그의 묵죽도 학습이 중국에서 유입된 '화보畵譜'를 바탕으로 이루어졌음이 뚜렷하게 나타난다. 안산 시기의 묵죽도를 볼 수 있는 화첩으로서 《연객평화첩》과 《표암첩豹菴帖》이 있다. 《연객평화첩》은 허필의 화평이 적혀있어 1761년 이전 작품으로 확인되며 여기에는 다수의 묵죽도가 수록되었다. 도 2-27[73]

71 정약용의 사실적 회화관에 대해서는 김찬호, 「丁若鏞 회화의 傳神論 연구」, 『동양예술』 18, 2012, 111~143쪽 참조.

72 강세황의 묵죽도에 관한 선행 연구로는 변영섭, 앞의 책, 128~157쪽; 백인산, 앞의 책, 229~318쪽; 백인산, 「豹菴 姜世晃의 墨竹畵硏究」, 『美術史學硏究』 253, 2007, 159~184쪽 참조.

73 변영섭은 1988년의 연구에서 《煙客評畵帖》이라는 제목 아래 다수의 그림을 소개하였다. 이들은 작은 화면에 간결한 필치로 그려진 작품들로서 화면상에 허필의 화평이 적혀있다. 최근까지도 이 화첩과 유사한 형식의 그림들이 새롭게 등장하고 있으며 향후에 더 많은 그림이 등장할 가능성이 높다.

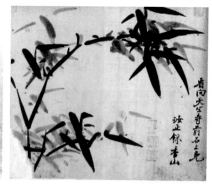

도 2-27. 강세황, 〈묵죽〉, 《연객평화첩》. 18세기, 종이에 먹, 각 25.2×27.4cm, 소재 미상

제첩과 인장 1권 6면 〈묵죽〉 1권 10면 〈묵죽〉

도 2-28. 강세황, 《표암첩》. 비단에 담채, 28.8×22.7cm, 국립중앙박물관

산수화에서 채소도에 이르기까지 다양한 소재의 그림으로 구성된《표암첩》에는 청록죽을 포함하는 6폭의 죽도竹圖가 포함되어 있다.도 2-28 이 화첩은 관서가 없는 그림으로만 구성되었으며 그 안에서 제작 시기를 판단할 수 있는 별다른 기록은 보이지 않는다. 화첩에 부착된《표암첩豹菴帖》이라는 제목 아래에 남아 있는 '강광지姜光之'의 인장은 안산 시기에 한정적으로 사용되어 제작 시기를 추정하는 근거가 될 수 있다.74 화폭에서 관찰되는 능숙한 필

74 '강광지' 인장은 1753년 그린 횡권의 〈무이구곡도〉 및 1756년의 《무이도첩》에서 확인된다. 이 인장은 앞
 서의 《연객평화첩》에서도 가장 적극적으로 사용되었다. 이들 작품의 제작 시기를 고려하면 강광지의 인

도 2-29. 강세황, 〈청죽함로〉, 《표현연합첩》.
1761, 종이에 수묵, 27.4×38.4cm, 간송미술관

도 2-30. 〈허심우석〉, 『개자원화전』

묵의 운용, 세련된 분위기를 참고하여 종합적으로 판단하면 이 화첩은 1763년에 시작된 절필에 가까운 시점의 작품으로 추정된다.

이 두 화첩에 수록된 묵죽도의 화면 구성법은 공통의 특징을 보이고 있다. 모두 죽간竹幹의 상부를 생략하고 하단만을 표현하거나 화면 모서리를 이용하여 줄기의 일부만을 그리는 구도를 취하였다. 강세황의 묵죽도에 나타난 일관된 구도는 『개자원화전介子園畫傳』 혹은 『십죽재서화보』에 보이는 특징적인 구성법으로서 소폭의 화면에 활용하기 용이한 표현 형식이기도 하였다.

1761년 심사정과 합작한 《표현연합첩豹玄聯合帖》에 수록된 〈청죽함로靑竹含露〉는 보기 드물게 제작 시기가 분명한 묵죽도이다.도 2-29 〈청죽함로〉는 화면 좌측 모서리에 괴석을 배치하고 그 위로는 수직으로 서있는 노죽老竹과 사선으로 뻗친 신죽新竹을 배치하였다. 이는 즉시 『개자원화전』 죽보竹譜의 한 장면인 〈허심우석虛心友石〉을 연상시킨다.도 2-30 화보의 그림들이 균일한 먹색으로 인쇄되어 공간감이 부족한 데 반해 강세황의 그림은 댓잎에 농담의 변화를 주어 화면에 공간감을 만들었다. 또한 물기를 머금은 붓으로 발묵 효과를 이용하여 노죽露竹의 운치를 살렸다. 이렇게 그려진 〈청죽함로〉는 비록 높은

장은 대략 40대부터 절필 전까지 줄곧 사용되었을 것으로 추정된다. 변영섭은 강세황의 산수화를 초기, 중기, 후기로 나누고 《표암첩》은 중기에 해당하는 작품으로 비정하였다. 중기는 그의 나이 45~51세로 1757~1763년 사이에 해당한다. 변영섭, 앞의 책, 91~96쪽.

수준의 예술성을 보여주지는 않지만 강세황의 묵죽도 학습의 과정과 표현 방식을 향한 관심의 진전을 반영하고 있다.

화보와의 관계가 뚜렷한 안산 시절의 묵죽도에 대하여 기존 연구에서는 '자신의 흥취나 감흥을 최대한 자제하고 단정하고 조심스럽게 화보에 충실하였던' 그림으로 설명하기도 하였다. 그렇다면 동일한 시기에 그려진 다른 장르의 회화는 어떠하였을까?《표현연합첩》의 제작에서 멀지 않은《송도기행첩》[1757]을 그릴 당시 강세황은 혁신적인 투시원근법을 시도하였다. 같은 해에 제작한〈복천 오부인 86세 초상〉[1761]에서는 직업화가에 못지않은 무르익은 초상화의 기량을 선보이기도 하였다. 이처럼 여타의 장르에서는 손꼽히는 작품들을 그려냈던 시기지만 유독 사군자에서만은 눈에 띄는 작품을 찾기가 쉽지 않다. 묵죽도의 기량에 대한 의문은 "대를 그린 지 수십 년에 끝까지 깨달음이 없었는데 창 앞에 비치는 달그림자를 보고 그려냈더니 약간 진전이 있었다"라고 술회한 강세황 만년의 설명을 통해 일부 해소된다.[75] 강세황은 묵죽의 화법을 깨닫기까지 수십 년이 걸렸으며 창에 비친 그림자를 보고 대나무를 그렸다는 중국 오대五代 이부인李夫人의 일화를 모방한 후에야 비로소 그 방법을 터득할 수 있었다. 강세황이 만년에 이르러서야 득의작으로 평가할 만한 묵죽도를 선보였던 한 가지 이유일 것이다.

1763년 이후 강세황은 긴 절필을 시작하였다. 다른 장르의 회화와 마찬가지로 절필 기간에 제작된 묵죽도는 확인되지 않는다. 강세황은 언제 절필을 마쳤는지에 관해서는 분명한 기록을 남기지 않았다. 그 시기는 전하는 그림으로 유추할 수밖에 없다. 1781년의 연기를 지닌〈죽석모란도竹石牧丹圖〉는 절필 이후의

75 강세황,「題自畵扇面 又題」, 앞의 책, 권5, 311쪽. "畵竹數十年, 終未有悟. 摸得窓前月影, 覺有少進." 선행 연구에서는 이 글을 60대의 글로 판단하여 강세황이 30대에는 묵죽을 그리기 시작하였을 것으로 추정한 바 있다. 백인산, 앞의 책, 261쪽.

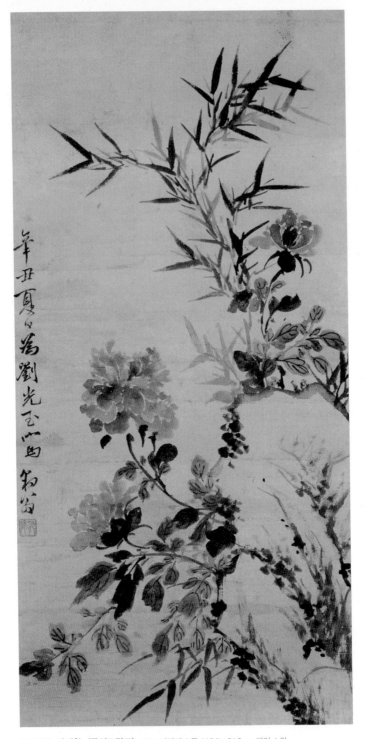

도 2-31. 강세황, 〈죽석모란도〉, 1781, 비단에 수묵, 115.0×54.5cm, 개인 소장

도 2-32. 강세황, 〈난매죽국〉. 1781, 종이에 수묵, 25.0×271.5cm, 개인 소장

작품 중 가장 선두에 위치하는 그림이다.^{도 2-31} 강세황은 이것이 유광옥劉光玉, 즉 유기劉琦,1741~?라는 한어역관漢語驛官을 위한 그림임을 밝혀 놓았다.[76] 이해 겨울에는 '청계의 태화당太和堂'에서 그렸다는 관서가 있는 대형 사군자도를 제작하였다.^{도 2-32} 이처럼 그림의 제작 시기와 수응 관계를 분명히 기록한 그림의 존재는 1781년을 즈음하여 강세황이 다시 적극적인 회화 활동에 나섰음을 증명하는 것으로 풀이된다.

절필 이전에 강세황은 소폭의 간략한 묵죽도를 선호하였다. 당시의 묵죽도는 중국 화보를 통하여 학습한 결과를 그대로 보여주는 그림으로서 예술적 성취가 두드러진 분야는 아니었다. 이것은 화가에게 묵죽이 주된 예술적인 관심사가 아니었던 때문일 것이다. 그러나 이러한 상황에 변화가 감지된다. 절필을 마친 강세황이 다시 회화를 제작하며 가장 앞서서 제작한 그림이 묵죽, 묵란 등 사군자류의 회화였다. 안산 시절 이상으로 활발하게 전개된 만년의 작품 활동 속에서 묵죽을 비롯한 사군자화는 이전과 다른 의미와 비중을 지닌 장르로서 등장하였다.

2) 1790년 전후의 묵죽화

1784년의 연행을 계기로 강세황은 다수의 묵죽화를 남겼다. 이 때 제작된 묵죽화 중 가장 주목해야 할 그림은 봉성鳳城에서 그린 〈삼청도三淸圖〉이다.^{도 2-33} 현재 〈삼청도〉는 소장처가 분명하지 않으며 옛 사진만으로는 상세한 회화적 표현을 확인하기는 간단치 않다. 그러나 화면에 적은 강세황의 글에서 의미 있는 내용을 찾을 수 있다.[77]

76 "辛丑夏日爲劉光玉寫." 유기의 초명은 劉瑗이며 光玉은 자이다. 그는 대대로 역관을 배출해온 역관 가문 출신으로서 그 자신은 1771년에 역과에 급제하였다.

77 강세황, 「鳳城蘭竹幀跋」, 앞의 책, 권5, 357쪽. "每見華人畵蘭, 終不可及. 或者東之紙墨不如華而然歟. 今 以華紙作畵於中國之地, 其所不及於華者, 將無可諉也. 乙巳二月, 豹翁題鳳城."

매번 중국 사람이 그린 난초를 보면 도저히 미칠 수 없었다. 어떤 사람은 우리나라의 종이와 먹이 중국의 것만 못해서 그렇다고 한다. 지금 중국 종이를 가지고 중국 땅에서 그렸는데도 중국 사람에게 이르지 못하니 다시 핑계 댈 수 없을 것이다. 을사년 2월 표옹이 봉성에서 쓰다.

도 2-33. 강세황, 〈삼청도〉.
1785, 종이에 수묵, 156.0×84.5cm, 소재 미상

강세황은 평소 중국인의 난초 그림을 따라갈 수 없다고 생각하였다. 조선의 종이와 먹은 중국과 질적으로 달라 중국인처럼 그릴 수 없다고도 생각하였다. 그러나 이제 중국 땅에서 중국의 종이에 그렸음에도 그들의 그림처럼 그릴 수 없었다. 강세황의 화기는 일견 자신의 그림에 대한 회의처럼 읽힌다. 그러나 이 그림의 중심은 존재감이 뚜렷하지 않은 난초가 아니라 화면 대부분을 차지하는 괴석과 대나무이다.

강세황은 〈삼청도〉를 그리며 난초보다는 바위와 대나무를 그리는 데 집중한 것으로 보인다. 대나무, 괴석, 난초를 함께 그린 이 그림에서 그는 소폭 화면에 그린 절지화 구도의 이전 그림들과 확연히 다른 구성법을 구사하였다. 강세황은 여러 그루의 대나무를 지면에서 마지막까지 완전한 형태로 그렸다. 죽간은 길고 시원하게 그리고, 댓잎은 소략하고 예리하게 덧붙여져 소폭 작품들과 다른 구성을 보여준다. 〈삼청도〉에서 찾을 수 있는 특징적인 표현은 괴석과 대나무를 유사한 비중으로 병치시킨 부분이다. 물론 바위와 대나무를 함께 그리는 방식은 이정 혹은 이징李澄, 1581~? 등 조선 중기 묵죽화에서 두각을 보였던 화가들의 그림에서도 볼 수 있다. 그러나 이들의 그림에서 바위는 대나무를 배치하기 위한 배경이었다. 반면에 강세황의

괴석은 화면의 중심을 차지하며 독자적인 존재감을 지니고 있다. 괴석에 비중을 둔 강세황의 그림은 명청대 중국의 화가들이 빈번히 구사하던 죽석도竹石圖 구도를 연상시킨다. 도 2-34

〈삼청도〉는 연행 동안 제작된 여타의 작품들에서는 찾을 수 없는 특징을 지니고 있다. 연행 동안 제작된 그의 묵죽화 대부분은 소폭의 간단한 그림으로 주변의 요청에 수응하기 위한 그림이었다. 이에 비하여 높이 156cm의 대형 화면, 새로운 형식의 시도, 죽석도에 대한 자부심을 담은 제발 등〈삼청도〉는 눈에 띄는 면모를 지녔다. 〈삼청도〉의 남다른 면면은 강세황이 강렬한 예술적 동기에서 이 그림을 제작하였음을 말해준다. 아울러 그 제작 배경에서 북경 연행을 성공적으로 수행한 데 따르는 자부심을 엿볼 수 있다. 화보풍의 소규모 화면 위주였던 이전의 묵죽화와 다른 규모와 화풍을 보여주는〈삼청도〉에서 이후 강세황의 묵죽화에 있을 변화를 예견해 볼 수 있다.[78]

강세황의 묵죽화 중 그의 대표작으로 거론되는 그림들은 인생의 가장 마지막 시기인 1790년을 전후하여 제작되었다. 1790년의 묵죽화 중 가장 먼저 제작된 그림은 이해 봄에 그린 서울대학교박물관 소장의《송하옹첩松下翁帖》에 수록된 묵죽도이다.《송하옹첩》은 당대의 명필로 이름났던 조윤형曺允亨, 1725~1799의 서첩으로서 강세황은 이 화첩의 앞뒤에 각

[78] 국립중앙박물관에는 강세황 전칭의 묵죽화 병풍 한 점이 전하고 있다. 이는 여덟 폭의 대형 병풍으로 각 폭의 장황 상단 부분에는 대나무를 그리는 방법에 관한 글이 적혀 있다. 글의 마지막에는 '光之寫'라는 간단한 관지가 남아 있으나 제작 시기 및 제작 배경이 확인되지는 않는다. 이 병풍은 여덟 폭을 하나의 화면으로 이용하여 압도적인 괴석, 잎이 무성한 대나무 등을 극적으로 표현해 지금까지 보았던 강세황의 화풍과 차이를 지닌다. 이 묵죽 병풍은 아직 학술적 고증을 거치지 않은 전칭 작품으로서 면밀한 검토가 필요하며 결과에 따라 강세황 묵죽화의 새로운 측면을 밝힐 수 있을 것으로 보인다.

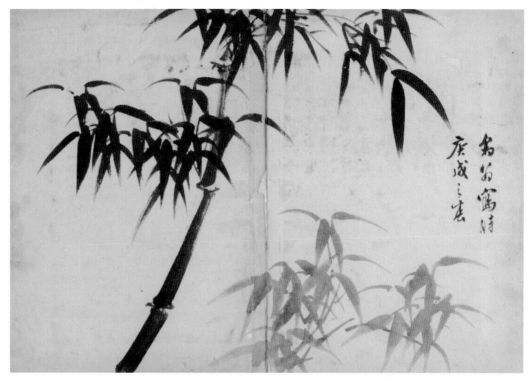

도 2-35. 강세황, 〈묵죽〉, 《송하옹첩》, 1790, 종이에 수묵, 36.6×52.8cm, 서울대학교박물관

각 묵란도와 묵죽도를 남겼다.^{도 2-35} 《송하옹첩》의 그림은 화면을 상하로 가
로지르는 굵은 대나무 줄기를 농묵으로 그리고 그 아래에는 대조적인 담묵
으로 무성하게 매달린 죽엽을 그렸다. 절필 이전의 그림과 비교하여 가장 눈
에 띄는 표현은 농묵으로 그린 대나무의 2~3번째 죽간의 마디가 분절된 것
처럼 어긋나게 그려진 부분일 것이다. 이러한 표현은 대나무 상하의 마디가
서로 마주보는 데서 만들어지는 필의의 연속을 중요하게 여기는 일반적인
묵죽화법을 벗어나 있다. 이와 같은 표현은 1790년 이전 그림에서는 보기 어
렵지만 이 시기에 들어서면서 빈번하게 나타난다. 강세황은 묵죽화를 제작
하며 법식에 구애받지 않고 자유롭게 붓을 운용하게 되었던 것으로 보인다.

《송하옹첩》과 가장 근접한 표현 방식을 볼 수 있는 그림은 같은 해 2월에
그린 국립중앙박물관 소장의 〈난죽도권蘭竹圖卷〉이다.^{도 2-36} 강세황 사군자의

도 2-36. 강세황, 〈난죽도권〉. 1790, 종이에 수묵, 39.9×283.7cm, 국립중앙박물관

도 2-37. 강세황, 6폭 《묵죽도》. 1790, 비단에 수묵, 77.0×44.2cm, 국립중앙박물관

대표작으로 거론되는 〈난죽도권〉은 횡으로 긴 화면을 이용하여 우측에는 괴석과 난초를, 좌측에는 괴석과 대나무를 차례로 배치하였다. 이 그림의 왼편으로 원대의 문인화가 조맹부趙孟頫, 1254~1322의 그림을 감상한 후 그렸음을 언급한 화기가 이어지고 있다.[79]

송설 조맹부의 그림 뒤에 감히 붓을 적셔 어지러이 그리니 담이 한 말만큼이나 크다고 가히 말하겠다. 부끄럽고 황송하여 죽을 것 같다. 경술년[1790] 중춘에 78세의 표옹이 쓰다.

강세황은 조맹부의 그림을 전거로 삼아 〈난죽도권〉을 제작하였다. 중앙에 배치한 세 그루의 대나무는 좌우로 'V' 자 형태를 그리며 크게 기울었다. 상하의 마디가 상당히 어긋나게 표현되었을 뿐만 아니라 죽간은 휘지 않는다는 일반적인 규범에서도 벗어났다. 함께 그린 묵란에서도 유사한 경향을 볼 수 있는데 일반적인 묵란의 법식을 벗어나 하나의 난엽에서 여러 번 힘을 변화시키는 방식을 구사하였다.[80]

〈난죽도권〉을 제작한 한 달 뒤인 4월에는 8폭 연작의 《묵죽병풍》을 제작하였다. 이 대형의 묵죽병풍은 청화절에 손자 강이대姜彝大, 1761~1834를 위하여

79 "趙松雪畵後, 乃敢泚筆亂寫, 可謂膽如斗矣, 慙悚殺人. 庚戌仲春, 豹翁書, 時年七十有八."

80 "圖中諸學士, 大醉偃俯, 不能自持, 形態可笑. 圖末蘭竹, 亦狂放草率, 眞似醉筆. 蘭則嫋嫋欲笑, 竹則傲傲欲舞, 皆具醉態. 唯子昂畵法差精謹, 有獨醒意, 是日重展卷, 復題." 〈난죽도권〉의 말미에 작은 글씨로 적힌 이 제발에서 강세황은 자신이 그린 난초와 대나무의 이례적인 모습에 관하여 '난초는 간들간들 웃는 듯하고 대나무는 한들한들 춤추는 모습이 모두 흡사 술에 취한 모습 같다'는 자평을 남겼다. 이 글에서 여러 학사의 모습을 묘사한 내용은 강세황의 그림과 직접적인 관계가 없는 부분이다. 강세황의 〈난죽도권〉과 관련된 유물로 강경훈 구장의 서간이 있다. 수신인 미상의 이 서간을 쓰며 강세황은 〈난죽도권〉과 제발 일부를 그대로 축소해 그려놓았다. 두 그림으로 미루어 〈난죽도권〉의 제발은 모두 강세황이 참고하였던 조맹부의 그림에 적혀있던 글을 옮겨 적은 것으로 추정된다.

그렸다는 관서가 남아있다.[81]

이해의 마지막 묵죽화는 국립중앙박물관 소장의 6폭《묵죽도》이다.^{도 2-37} 작품의 손상이 심하고 먹색은 희미하게 바랬지만 〈난죽도권〉에 못지않은 화격을 보여주는 작품으로 평가된다. 6폭《묵죽도》의 화면은 비교적 대형이지만 지면이나 괴석은 전혀 그리지 않았고 오직 대나무만으로 화면을 구성하였다. 화면의 중심이 되는 죽간은 수직 혹은 사선으로 배치되었으며 농묵으로 그려졌다. 그 여백에는 담묵으로 그린 부수적인 가지를 곁들였다. 강세황은 이렇게 대나무의 배치, 미묘한 농담차를 구사하며 화면에 변화를 주었으며 간결하고 시원한 공간감을 만들어 냈다. 다만 제4폭 〈풍죽風竹〉과 제6폭 〈우죽雨竹〉을 제외하면 대부분은 비슷한 잎의 형태를 하고 있다. 앞서의 8폭 병풍과 마찬가지로 이 병풍에서는 계절과 기후에 따라 달라지는 대나무의 다양한 모습을 표현하려는 의지는 희박해 보이며 오히려 추상적인 조형미를 구현하는 데에 주력하는 듯이 보인다.

강세황 말년과 안산 시절의 작품을 비교하면 마지막 시기에 집중적으로 나타나는 묵죽화에서는 서예적 조형성이 두드러지며 형식적으로도 대형 화면의 병풍화를 제작하는 등 진전된 양상을 볼 수 있다. 말년의 작품에서 원숙한 기법이 나타나는 현상은 일반적으로 볼 수 있는 자연스러운 현상이다. 그러나 강세황의 묵죽화 표현의 변화를 이해하기 위해서 고려해야만 하는 요소가 있다. 그것은 작품의 이면에 놓인 제작 환경의 변화이다. 앞서 살펴본 소폭의 그림 중 다수에는 주변 문사들의 요청, 혹은 연행 노정 중의 서화 구청 등 사회적 요청에 따라 제작되었다는 상황 기록이 따르고 있다. 대조적

81 강영선 소장으로 알려진 1790년의 8폭《묵죽병풍》은 현재 그 소재가 분명하지 않다. 이 글에서《묵죽병풍》의 표현에 관한한 자세한 논의는 변영섭과 백인산의 연구를 참고하였다. 변영섭, 앞의 책, 140쪽; 백인산, 앞의 책, 289~290쪽 참조.

으로 〈삼청도〉를 비롯하여 말년의 대형 작품에서는 주위의 요청에 수응해야 하는 상황을 찾을 수 없다. 〈난죽도권〉은 조맹부의 작품을 보고 일어난 감동이 동기가 되어 조맹부의 화풍을 빌어 제작되었다는 정서적인 제작 동기만 반영되었다. 8폭 병풍은 가족을 위한 그림이었다. 마지막 6폭《묵죽도》에서도 어떤 수화인受畵人을 발견할 수 없다. 이들은 공통적으로 화가가 자발적인 동기에서 제작한 작품일 가능성이 높다. 물론 강세황이 타인의 요구에 응해서 그릴 경우 반드시 소형 작품으로 응수하였다고 볼 수는 없다. 그러나 뚜렷한 대조를 보이는 구성 방식과 격조의 차이는 제작 배경과 형식 간에 성립된 모종의 관계를 의미할 것이다.

3) 문인화가를 향한 회화 요청과 수응을 위한 묵죽화

묵죽화는 문인의 덕성이나 관료로서의 절개를 대나무의 성질에 기탁하여 표현한 그림이다. 북송대에 소식蘇軾, 1037~1101이 문동文同, 1018~1079의 대나무 그림을 도道의 경지를 표현한 그림으로 이해한 이래로 묵죽은 문인의 미학을 대표하는 화목이기도 하였다. 강세황이 묵죽화를 선호한 일차적인 이유는 문인의 정신성을 시각화한 그림이라는 일반적인 인식에 있었다. 또 다른 이유는 사군자를 그리는 방법적 측면이 서예의 필법과 깊이 관련되어 있다는 데서도 찾을 수 있다. 일반적으로 대나무를 그릴 때 죽간竹竿은 전서篆書로, 가지는 초서草書로, 잎은 해서楷書로 그리고, 마디는 예서隸書의 원리를 활용하여야 좋은 그림이라고 이야기되었다.[82] 서예에서도 회화에 못지않게 자신만의 예술세계를 이루었던 강세황이 묵죽화를 향해 관심을 보였던 것은 당연한 결과이다. 그러나 강세황에게는 내면의 표상이나 서법의 연장선으로 국한

82 王槪, 『完譯 介子園畵傳』竹譜, 서림출판사, 1992, 489쪽.

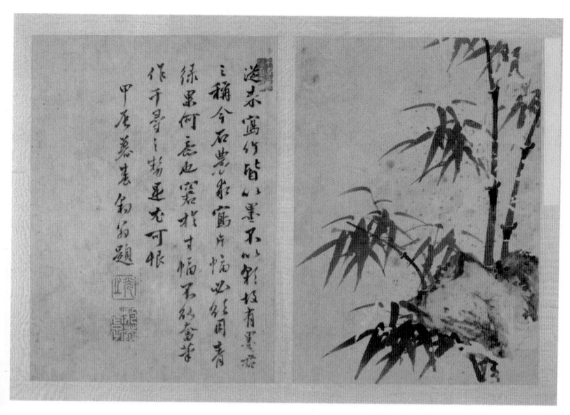

도 2-38. 강세황, 〈청록죽〉, 1784, 종이에 담채, 21.0×29.0cm, 간송미술관

되지 않는 현실적인 측면에서 묵죽화를 그려야하는 이유가 있었다.

18세기 최대의 서화 수장가인 김광국金光國, 1727~1797의 요청으로 그려진 〈청록죽〉에서 묵죽화를 제작하는 또 다른 이유를 짐작할 수 있다.도 2-38 현재 간송미술관이 소장한 이 그림은 본래 김광국이 자신의 소장품을 엮은《석농화원石農畫苑》3권에 수록되어 있었다. 이 그림에는 강세황이 직접 쓴 화기가 함께 첨부되어 보기 드물게 분명한 제작 동기를 파악할 수 있다.[83]

예로부터 대나무를 그릴 때는 모두 먹을 사용하고 채색을 쓰지 않았으므로 묵군

[83] "從來寫竹, 皆以墨不以彩, 故有墨君之稱. 今石農求寫片幅, 必欲用靑綠, 果何意也? 窘於寸幅, 不能奮筆作千尋之勢, 是尤可恨. 甲辰暮春豹翁題."

이란 호칭이 있었다. 지금 석농^{김광국}이 작은 종이에 그려주기를 바라면서 굳이 청록색을 써달라고 한 것은 과연 무슨 뜻인가? 작은 화폭에 구애되어 천 길이나 솟은 대나무의 형세를 맘껏 표현하지 못함이 더욱 안타깝다. 갑진년 늦봄에 표옹이 쓰다.

〈청록죽〉은 청록으로 채색된 대나무를 그려달라는 김광국의 요청에 따라 제작되었다.[84] 화면 한 모퉁이에서 솟아난 바위를 중심으로 두 그루의 대나무를 그린 화보 형식이 남아 있는 그림이다. 구청자의 요구에 따라 청록을 사용하였다는 점을 제외하면 강세황이 평소 즐겨 사용하였던 묵죽화 형식이 그대로 활용되었다. 평이한 양식의 이 작품에서 주목을 필요로 하는 부분은 강세황이 수장가의 요청을 따라 그림을 그렸던 상황이다.

『병세재언록^{幷世才彦錄}』에서 이규상^{李圭象, 1727~1799}은 서화가로서 강세황의 심상치 않은 서화 구청을 짐작할 수 있는 흥미로운 이야기를 수록해 놓았다. "그는 비록 시골의 늙은이나 초야의 인사가 그림이나 글씨를 청하여도 즉시 들어주었다. 나라 안에 집집마다 표암의 서화가 병풍이나 벽에 붙어 있을 정도였다." 이 글을 보면 시골의 늙은이, 초야의 인사까지도 그의 서화를 받고자 하였으며 강세황은 이러한 요청을 거절하지 않고 즉시 그려주었다. 집집마다 강세황의 서화가 붙어 있었다는 내용은 물론 과장된 전언일 것이다. 그러나 이러한 인식이 형성될 정도로 강세황은 대단히 많은 서화를 요청받았으며 이에 성실히 응수하였던 것이다. 이규상의 기록에서 강세황이 문인 사회에 한정되지 않는 대중적인 서화 요청을 받았던 화가였음을 알 수 있다.[85]

84 김광국의 《석농화원》에는 강세황의 그림이 5점 이상 포함되어 있었다. 강세황이 다른 화가의 그림에 題詞를 쓴 경우도 종종 발견된다. 두 인물은 화가 혹은 비평가와 수장가로서 상당한 친분을 유지한 것으로 보인다. 김광국, 유홍준·김채식 역, 『석농화원』, 눌와, 2015, 1~630쪽.

85 이규상, 민족문학사연구소 한문분과 역, 『18세기 조선인물지─幷世才彦錄』, 창작과비평사, 1997, 41쪽.

전국적인 수준으로 그에게 밀려왔을 서화 요청을 고려하면 한가지 의문이 일어난다. 과연 그는 어떤 방식으로 수많은 요청에 대응하였을까?[86]

회화의 역사 속에서는 대량의 서화 요청을 받았던 화가들이 이에 대응하기 위하여 고심하였던 일화를 종종 볼 수 있다. 그림 수요를 감당할 수 없었던 일부 화가들은 대필 화가를 고용하여 이 문제를 수월하게 해결하기도 하였다. 동기창董其昌, 1555~1636, 금농金農, 1687~1764과 같은 명청대의 대화가들이 이러한 경우에 해당한다. 그들은 대필 화가들을 고용하여 대신 그림을 그리도록 하였으며 심지어 그들의 그림을 모방한 위작의 유통까지도 허용하였다.[87] 리움미술관이 소장한《십로도상첩》은 강세황이 연로한 신체적 한계로 인하여 세밀한 그림을 그릴 수 없게 되자 김홍도에게 대필을 요청하여 탄생한 작품이었다.[88] 명확하게 거론된 바는 없으나 서화에 재능이 있었던 강세황의 아들과 손자들이 그를 대신하였을 가능성도 매우 높다. 이처럼 강세황도 때로는 대필이라는 방법을 활용하였을 것으로 추정되지만 이것이 전부는 아니었던 것으로 보인다.

정란鄭瀾, 1725~1791에게 그려준《불후첩不朽帖》에 관한 기록은 강세황에게 또 하나의 흥미로운 수응 방식이 있었음을 알려준다. 다음은 김홍도에게〈단원도檀園圖〉를 받았던 당대의 명사 정란에게 증여하였던《불후첩》의 발문이다.[89]

86　조선시대 회화사의 수응화 논의는 장진성, 「정선과 酬應畵」, 『항산 안휘준 교수 정년퇴임 기념 논문집—미술사의 정립과 확산』, 사회평론, 2006, 264~289쪽; 그 외에 중국 회화사에서 수응화 연구에는 石守謙, 「沈周的酬應畵及其觀衆」, 『從風格到畵意—反思中國美術史』, 臺北 : 石頭出版社, 2010, 227~242쪽; 郭立誠, 「贈禮畵研究」, 『中華民國建國八十年中國藝術文物討論會論文集 書畵』下, 臺北 : 國立故宮博物院, 1992, 749~766쪽; Craig Clunas, *Elegant Debts : The Social Art of Wen Zhengming 1470~1559*, Honolulu : University of Hawai'i Press, 2004 등 참조.

87　중국회화사 속의 대필 화가에 대하여는 James Cahill, 앞의 책, 113~148쪽; 제임스 케힐, 장진성 역, 앞의 책, 277~298쪽 참조.

88　《십로도상첩》의 제작 경위는 본서의 42~46쪽 참고. 이 경우 강세황은 김홍도의 그림임을 밝혔다는 점에서 유령화가를 고용하는 대필 사례와 차이가 있다.

89　강세황, 「書鄭滄海 不朽帖後」, 앞의 책, 권5, 330쪽. "余粗解寫墨竹, 而於山水則素所未能也. 滄海翁惟恐

내가 묵죽 그리는 법은 대강 알지만 산수는 본래 잘하지 못한다. 창해옹은 내가 대나무만 그리는 것을 염려해 산수를 그리라 하였는데 이것은 거의 내시에게 수염이 없다고 나무라는 격이다. (…중략…) 훗날 보는 사람은 구하는 사람의 일은 알지 못하고 능하지 못한 자의 잘못만 꾸짖으니 나는 이러한 일을 좋아하지 않는다.

정란은 강세황이 대나무를 그려줄 것을 걱정하여 산수를 그려달라고 부탁한 끝에 비로소 원하는 그림을 받을 수 있었다. 강세황의 글에는 자신의 의사와 관계없이 산수화를 그렸던 그의 불만스러운 심정이 표출되어 있다. 정란과 같이 사회적 명성과 오랜 친분이 있는 인물의 경우에도 강세황에게 산수화를 그려 받기는 쉽지 않았던 것이다. 《불후첩》의 기록에서 강세황이 서화요청을 위하여 선택한 방편을 찾을 수 있다. 그는 서화 요청을 받으면 다름 아닌 대나무 그림, 즉 '묵죽화'를 선택하곤 하였던 것이다. 이런 상황은 연행을 떠났던 1784년경의 그림에서 다시 한 번 확인된다. 강세황은 연행을 전후한 무렵 유난히 많은 묵죽도를 제작하였다. 이 중에는 선면에 그린 두 점의 〈고목죽석도枯木竹石圖〉가 포함된다. 도 2-39 〈고목죽석도〉의 제사에는 "이 부채에 꼭 산수를 그려달라고 하였다. 그러나 잘게 접혀 나무 주름 같아서 붓을 댈 수가 없어 마침내 고목죽석으로 대신하였다"라는 글이 적혀 있다.[90] 산수를 요청받았지만 죽석으로 대신하였다는 내용은 《불후첩》의 제작 상황과 흡사하다.

강세황이 받았던 서화 요청은 북경에 머무는 동안에도 마찬가지였다. 행장에는 그가 북경에서 이 요청에 어떻게 대응하였는지 상세하게 기록되어

余畫竹, 而只令畫山水, 此殆責閹人以髥也. (…중략…) 後之覽者, 必不知求之者之爲, 乃責强其所不能者之過. 余不欲愛焉."

90 국립중앙박물관, 앞의 책, 2013, 218쪽.

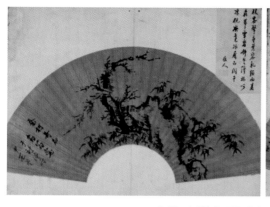 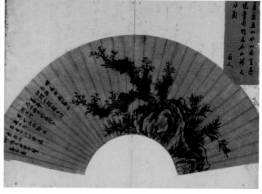

도 2-39. 강세황, 〈고목죽석도〉
1784, 종이에 수묵, 53.0×35.0cm, 국립중앙박물관

강세황, 〈고목죽석도〉

있다. 강빈이 적은 행장에 의하면 "(그림을) 얻고자 하는 사람이 저자를 이루었지만 부군은 마음에 지킴이 있어 모두 허락하지 않았다. (…중략…) 대략 간단한 작품으로 그들의 요구에 응하여 체면치레나 하였다"고 한다.[91] 강세황은 서화 요청이 쇄도하였음에도 불구하고 많은 그림을 그리고자 하지 않았다. 국가의 공식 사절로서 북경을 방문한 입장이었던 강세황은 후한 예물을 보답 받는 상황을 피하기 위해 수응을 사양하였을 것이다. 그러나 그 요청을 완전히 거절하지는 않았으며 간단한 그림으로 응수함으로서 예의를 잃지 않고자하였다. 청조의 인사들에게 제공한 간단한 그림이 구체적으로 무엇인지까지는 기록에 나타나지 않았다. 그러나 연행 동안의 행적과 남겨진 그림으로 미루어 간단히 제작할 수 있는 사군자류의 작품이 주종을 이루었던 것으로 추정된다.

말년에 이르러 강세황은 자신에게 밀려드는 회화 요청에 대응하기 위한 새로운 방법을 고안하기에 이르렀다. 그것은 1789년 회양에서 여덟 폭의 대나무 그림과 시문을 목판으로 제작한 일이다. 조선에서 화가가 사적으로 자신의 그림을 판각해 인쇄하는 일은 흔치 않은 경우로서 주목된다. 아직까지 회양에서 제작한 묵죽도의 판각은 알려진 바 없으나 시문의 인쇄본과 육필

91 강세황, 앞의 책, 2010, 668~669쪽.

도 2-40. 강세황, 《화죽팔폭입각우서팔절》. 1789, 종이에 인쇄, 72.0×47.0cm, 이효우 소장

도 2-41. 강세황, 《화죽팔폭입각우서팔절》. 1789, 종이에 먹, 24.0×28.0cm, 동아대학교 석당박물관

본의 시첩이 전해지고 있다.^{도 2-40·41} 그의 시문에는 묵죽을 판각한 이유가 생생하게 설명되었다.[92]

> 그림 그려달라는 사람들 마치 미친 듯 어수선하지만
> 잠시 동안 붓을 휘둘러 수천 장을 그려내네.
> 새겨서 완성하니 늙은이 한가로이 할 일 없어
> 팔짱 끼고 남들 바쁘게 본뜨는 것을 구경하네.
>
> 사람들은 모두 세밀하고 번잡한 그림을 요구하는데
> 성품은 게으르고 눈마저 어두운 걸 어찌 감당하리.
> 대나무 몇 가지를 치는 것도 참지 못하니
> 새겨서 전해줌은 번거로운 응수를 면하고자 해서지.

강세황이 묵죽을 판각한 이유는 사뭇 명백하다. 그것은 노년까지도 그를 괴롭혔던 서화 수응에서 벗어나기 위함이었다. 판각을 제작하여 수천 장의 묵죽을 인쇄한 것은 이러한 요구에서 벗어나기 위해서였다. 위의 시문에서 직접 그린 육필의 그림으로는 감당할 수 없는 지경에 이르렀던 회화 요청을 짐작해 볼 수 있다.

92 강세황, 「畵竹八幅入刻又書八絶句幷開板」, 앞의 책, 권2, 178~180쪽. "乞畵人人紛若狂, 須臾掃盡數千張, 刊成老子閑無事, 袖手看人摸揚忙. (…중략…) 人皆求畵細兼繁, 性懶那堪眼且昏, 作竹數枝猶不耐, 刊傳要免應酬煩." 시문의 국역은 강세황, 앞의 책, 2010, 240~243쪽 참고. 강세황에게 묵죽을 배웠던 신위 역시 훗날 자신의 묵죽과 글씨를 판각한 사례가 있다. 신위가 묵죽을 판각할 때 강세황의 일을 전거로 삼았을 것이다.

5. 사회적 의무로서의 서화 수응

　강세황은 안산에 머물던 초기부터 화가로서 이름을 얻었으며 다양한 회화 구청에 수응하여 작품을 제작하였다. 이 무렵 그의 회화는 수령 인물들의 성격에 따라 세 그룹으로 분류할 수 있다. 첫째는 강세황의 안산 정착에 물심양면의 도움을 주었던 처가의 진주 유씨 문인들을 위한 회화이다. 안산에 머물던 초기부터 강세황은 꾸준히 진주 유씨 문사들을 위한 서화를 제작하였다. 진주 유씨를 위한 회화에는 명청대 문인 문화에 심취하였던 진주 유씨 문인들의 문화적 일상과 문예적 취향이 반영되었으며 강세황과 그들이 문화적 감각을 공유하였음이 확인된다. 한편 자신의 모습을 포함한 〈현정승집도〉와 같은 자전적인 그림에서는 간단한 형태이지만 회화적 수단으로 자신의 내면 의식을 표출하려는 시도가 목격된다. 두 번째 그룹은 안산에서 새로운 관계를 형성하였던 남인 문사들로서 그 관계의 중심에는 성호 이익이 자리하고 있었다. 남인 문사들이 원하였던 그림은 〈도산도〉, 〈무이도〉와 같이 학문적 정체성을 상징하는 그림과,《칠탄정십육경도》와 같이 선조와 가문을 현창하기 위한 그림 등으로 남인의 학문적, 사회적 의식이 뚜렷이 반영된 그림이었다. 이익의 곁에서 활동하며 시생을 자처하였던 강세황은 남인의 인적 관계망 속에서 자신의 사회적 활동 영역을 확대하였으며 시서화 삼절이라는 명성까지도 얻었다. 마지막 그룹은 정치적 갈등과 협력의 관계가 교차하는 소론계의 관료 그룹이다. 이들을 위하여 제작한《송도기행첩》과 〈복천 오부인 86세 초상〉에서 강세황은 예술적 창조력, 전문가적 기량을 두드러지게 발휘하였다.

　안산 시절에 제작된 주요 작품의 근저에서는 직접적이고 지속적인 인간적 관계라는 공통 분모를 발견할 수 있다. 이 시기 작품 제작의 기저에서는 문인 그룹의 네트워크 내에서 인간적, 학문적 공감을 바탕으로 공유되는 회화라는

문인화 고유의 속성을 목격할 수 있다. 당시에도 강세황은 그에게 몰려오는 서화 구청에 대하여 '그림을 얻으려하는 사람이 있으면 속으로 매우 귀찮고 괴로웠다'며 괴로움을 토로하기도 하였다. 그러나 서울 이주 후 강세황 그림의 수요는 안산 시절에 비견할 정도가 아니었다. 반드시 직접적인 교우 관계를 지닌 문사들의 요청을 받았던 것도 아니었다. 이른바 '대중적'이라 할 만큼 쇄도하는 회화 요구 속에서 이를 거절하지 않고 응하기 위해서는 신속히 그릴 수 있는 그림이 절실하였을 것이다. 이 경우 간략한 붓질을 구사하며 즉흥적으로 그릴 수 있는 묵죽도는 대중적 요청에 대한 매우 효과적인 해결 방안이 될 수 있었다. 강세황은 십여 개의 댓잎이 있는 간단한 묵죽화로 서화 구청에 수응하였으며 이것조차 여의치 않은 상황에서 묵죽과 글씨의 판각을 마련하여 대중의 요구에 응수하였다.

조선시대를 통틀어 화가가 사적으로 자신의 그림을 판각해 인쇄하는 일은 흔치 않았다. 강세황의 수응 태도를 여타의 화가들과 비교해 보자. 윤두서와 같은 문인화가는 자신의 예술에 대한 긍지가 너무 강하여 남의 요구에 절대로 응하지 않았다고 전한다.[93] 정선은 장안의 노는 자제의 무리한 회화 요청을 거절한 일이 있었다. 이들과 대조적인 강세황의 판각은 수응을 거절하지 않고자 하는 의지의 표명이다. 이것은 문인화가들에게서 관찰되는, 혹은 기대되는 거절의 제스처와는 상이한 양상이다. 강세황이 문인화가의 전례를 벗어나 새로운 방법을 고안해내며 서화 수응에 각별한 공력을 기울인 이유는 무엇일까? 회화 수응에 따르기 마련인 보상은 일차적인 고려 사항일 것이다. 강세황의 적극적인 수응 이면에서 어떤 형태의 보상이 이루어졌음을 생각하기는 어렵지 않다. 회화의 증여에 대한 답례로서 가장 일반적인 형태는 경제

93 유홍준, 「남태응의 청죽화사의 회화사적 의의」, 『미술자료』 45, 1990, 1~16쪽.

적 보상일 것이다. 그러나 강세황이 직접적으로 그림 수응에 대한 보상을 받은 흔적을 찾기는 어렵다. 혹은 정선이나 김홍도와 같이 화명이 높았던 화가들에게 따르곤 하는 그림이 고가에 거래되었다는 일화조차 보이지 않는다. 그러나 문인들 사이에 이루어지는 보상이 금전적인 형태를 띠거나, 혹은 증여와 함께 즉각적으로 나타나지 않을 수 있음을 고려해야 할 것이다. 상행위를 통한 이윤 추구를 금기시하였던 문인 사회의 통념에 따라 문인화가의 회화에 대한 보상은 오히려 보이지 않는 방식으로 이루어졌을 가능성이 높다.

화가에게 수응이란 서화에 대한 사회적 요청을 위한 대응이며 인간적 관계로 맺어진 네트워크 속에서 완성되는 화가의 사회적 의무이기도 하였다. 불성실한 수응은 비난을 야기할 수 있으며 그것은 문인으로서 불명예스러운 일이 될 수 있다. 그러나 대중적인 명성을 얻은 화가의 경우 모든 요구에 열과 성을 다한 소위 득의작得意作으로 대응하는 일은 불가능하다. 화가로서는 대중적인 수요를 감당할 방법을 강구해야 하였다. 이규상은 18세기 전반 가장 인기 있었던 화가인 정선의 수응화酬應畵에 관련된 흥미 있는 기록도 남기고 있다.[94] 정선은 전국적인 그림 요구에 수응하였으며 종이나 비단에 그린 양이 얼마나 되는지 알지 못할 정도였다고 한다. 정선은 계속되는 그림 주문에 대응하기 위하여 속화법을 구사하였으며 한 번에 쓸어내리듯 붓을 휘두른 '휘쇄법揮灑法', 갑작스러운 그림 요청에 대응하여 '응졸지법應猝之法'을 사용하였으며 심지어 '대필 화가'까지 고용하였다고 전한다. 아울러 권필倦筆로 그린 그림을 남발하여 화격에 현저한 차이를 보이는 작품들이 공존하는 원인을 제공하였다.[95] 이러한 편의적인 대응은 필연적으로 비판을 불러올 수밖에 없었다. 조영석과 같이 정선의 그림을 잘 이해하였던 문사는 천편일률

94 이규상, 앞의 책, 145쪽.
95 장진성, 「정선의 그림 수요 대응 및 작화 방식」, 『동악미술사학』 11, 2010, 221~236쪽.

적인 정선의 산수화에 대해 "영동·영남의 산 모양이 비슷하기 때문인가, 아니면 원백정선의 자이 붓을 놀리는 데 싫증이 나서 일부러 이처럼 편안하고 빠른 방법을 취한 것인가"라며 은근히 질타하는 뜻을 보이기도 하였다.[96] 대필화가의 그림은 언뜻 보기에는 비슷하였지만 원숙함이 떨어졌다는 이규상의 평가에도 대필을 향한 비판적인 시선이 담겨있다. 편의적인 방식으로 수준 낮은 그림을 양산하는 일은 화가로서도, 사대부로서도 바람직하지 않은 평판을 초래하였다. 정선의 방법은 수많은 요구를 충족시키기 위한 방편이었으나 여기에는 한계가 따랐던 것이다.

강세황이 정란의 요청으로《불후첩》에 산수를 그리며 '이 화첩을 보는 이들은 그의 그림이 억지로 그린 것임을 알지 못할 것'이라 적어놓은 까닭은 만족스럽지 못한 그림에 대한 세간의 평가를 의식한 때문일지도 모른다. 사실상 문인화풍으로 그린 산수화는 화가로서의 명성에 부응하고 문인으로서의 자신을 표현할 수 있기 때문에 수응화로서 가장 적합한 그림이었다. 그러나 '5일에 바위 하나, 10일에 물 한줄기'를 그린다고 말해지는 문인의 산수화로 쇄도하는 요청을 감당하기란 불가능에 가깝다. 반면에 일필로 재빠르게 그릴 수 있는 묵죽화의 신속함은 최선의 대안이 될 수 있었다. 묵죽은 단지 빠르게 그릴 수 있는 그림만이 아니었으며 화가 내면의 덕성을 표출하는 수단이 될 수도 있었다. 대나무는 군자의 도덕성을 상징하는 식물이었으며 묵죽화는 문인의 본령이라 할 수 있는 서법書法의 원리로 제작되었다. 역사적으로 묵죽화는 문인화의 이상에 근접한 그림으로서 위치지워져 있었다. 이처럼 즉각적으로 그려낼 수 있으며 동시에 문인으로서의 정신성을 담보해주는 묵죽은 강세황에게 최적의 수응화 화목으로 다가왔을 것이다.

96 趙榮祏,『觀我齋稿』卷3,「丘壑帖跋」,"豈嶺東嶺南山形故同歟, 抑元伯倦於筆硯, 而故爲是便捷耶."

홍미로운 점은 강세황이 회화 요청으로 인한 괴로움을 토로하면서도 회화 수용을 거절하지 않았던 것으로 보인다는 사실이다. 회화 요청을 수용하는 태도는 만년에 이르기까지 일관되게 나타나며 심지어 묵죽과 시문의 판각까지 마련해서 적극적으로 사회의 요구를 만족시키려는 노고를 마다하지 않았다. 그가 이토록 회화 수용에 심력을 기울인 이유는 무엇이었을까?

강세황과 거의 동시대를 살았던 이규상은 『병세재언록幷世才彦錄』에서 18세기에 사회 각 방면에서 두각을 보였던 180여 명의 명사들에 관한 기록을 남겼다. 이규상은 이 책에서 강세황에 관한 상당량의 기록을 전하고 있다. 그 전하는 방식에는 18세기 문인 사회가 강세황을 바라보는 시각의 일면이 포함되었다. 강세황은 화가와 명필을 분류한 화주록畵廚錄 및 서가록書家錄에 수록되어 삼절로서의 명성을 다시 한 번 확인시켜 준다. 이와 더불어 그는 강세황을 「고사록高士錄」에도 올리고 있다.[97] '고사'라는 분류는 일견 모호하지만 이규상 자신의 설명을 통해서 의미한 바를 파악할 수 있다. 이규상은 고사라 일컬어지는 사람은 "천진스럽게 세속에 뒤섞여 있으나 옥을 품고서 은둔한 자"라고 정의하였다.[98] 의관이 의젓하여 겉모습을 바라보기만 해도 알 수 있는 유림儒林과 대별하여 고사는 내면에 고결한 품성을 지닌 선비를 분류한 항목이었다. 고사록에 분류된 인물들의 면면을 살펴보면 서예로 이름이 있었던 김상숙金相肅, 1717~1792, 호고 취미로 이름이 높았던 김광수金光遂, 1696~? 등의 저명한 인물이 눈에 띈다. 이들은 사회적 지위와 뛰어난 재능에도 불구하고 영달을 도모하지 않았다는 평판을 얻은 인물들이었다. 고사는 은일자적인 삶의 태도로서 문인의 이상을 실현하였던 인물을 의미하였다.

97 이규상, 앞의 책, 37~45쪽.

98 전희진, 「『李奎象의 『幷世才彦錄』에 대한 硏究」, 성균관대 석사논문, 2000, 30~32쪽. "時世之儒, 尊瞻正依, 望之便知其人, 曰高士者, 任天眞渾世俗, 懷玉而樗散者也."

만년에 조정에 나아가 현실적인 영예를 누렸던 강세황의 생애는 고사로 분류하기에는 이질적인 측면이 있을 것이다. 이규상이 강세황을 고사로 인식한 이유를 찾아보면 오랜 세월을 포의로 지냈던 전력, 문예적 능력, 그리고 만년의 관직에도 불구하고 검소한 생활을 유지한 점 등을 거론할 수 있다. 「고사록」에 수록된 강세황 조의 내용에서 눈에 띄는 부분은 그가 시서화에 모두 재능이 넘쳤으며 "비록 시골 늙은이나 초야의 인사가 그림과 글씨를 청하여도 즉시 들어 주었다. 나라의 집집마다 거의 표암의 서화가 병풍이나 벽에 붙어 있을 정도였다"라며 서화 수응에 대하여 상세히 기록한 점이다. 그로 미루어 강세황이 고결한 선비에 포함될 수 있었던 이유는 그가 높은 지위를 지닌 관료임에도 불구하고 그에게 서화를 요청하면 누구에게라도 그림을 그려줄 만큼 격의 없이 응수하였던 태도 때문이었던 것으로 이해된다. 폭 넓은 서화 수응을 통해서 강세황의 이름이 널리 알려졌으며 동시에 고결한 선비라는 명망을 얻기에 이르렀던 것이다.

일반적으로 수요자의 요청에 응대하여 회화를 제작하는 수응은 생계를 위하여 회화를 제작하는 직업화가의 작업 태도를 가리키는 것으로 여겨졌다. 문인화가의 그림도 수응으로 보상을 얻는다면 직업화가와의 구별에서 어려움이 발생할 수 있다. 이를 증명하듯 어떤 문인화가들은 그림 요청을 거부하는 제스처를 취하기도 하였다. 윤두서는 평소 그림 요청에 응하지 않아 그림을 얻기 어려운 화가로서 명성을 높였다. 정선 또한 귀공자의 무례한 요청에 수응하기를 거절하였다. 이들과 대별되는 강세황의 적극적인 수응활동을 어떻게 이해할 수 있을까? 명대의 문인화가 심주沈周, 1427~1509의 수응화를 분석하며 스서우치엔石守謙은 수응은 화가와 감상자와의 관계가 영위되는 방식을 보여주는 행위로서 해석한 바 있다. 수응에 대한 보답은 일종의 우정의 형태나 새로운 관계 맺음으로 나타날 수도 있었다. 이 경우에 화가에게 서화

수응은 복잡한 인간관계를 연결하고 그 안에서 자아를 보존하고 표출하는 효과적인 수단이 될 수 있었다.[99] 이러한 견해는 강세황의 수응 태도에서 관찰되는 결과에 상응한다. 이규상의 전언처럼 조선 사회가 그를 고결한 성품의 소유자로 보았던 이유는 그의 관대한 수응 행위와도 무관하지 않았다. 강세황이 문인화가로서 수응을 거부하지 않고 오히려 판각까지 마련하며 적극적으로 대응하였던 이유를 여기에서 찾을 수 있을 것이다. 강세황에게 서화 수응은 문인화가로서 자신의 사회적 관계를 형성하고 그 안에서 정체성을 구축하는 수단이기도 하였던 것이다.

99 石守謙, 앞의 글, 2010, 227~242쪽.

절필과 출사

사대부-관료로서의 문인화가

1. 가문의 복권과 절필의 시련

1) 강세황의 절필

① 판서 강세황은 (…중략…) 포의로 지내다 예순이 다 되어 노인과에 올랐고
나이는 78세이며 벼슬은 판서까지 지냈다. (…중략…) 그림은 영조의 명을
받들어 절필하였다가 늙어서 다시 그렸다. 사신으로 연경에 들어가 건륭제
에게 그림을 바쳐서 좋은 비단을 상으로 받았다.「고사록」

② 중년에 그림 그리는 일을 그만두었는데 말년에 다시 그림을 구하는 이들에
게 부응하곤 하였다.「서가록」

③ 영조의 어용을 모사한 이후로 손을 놓고 그림을 그리지 않다가 노년에 다시
금기를 풀고 그림을 구하는 사람에게 응하였다.「화주록」

위의 인용문은 이규상이 전하는 강세황의 절필에 관한 기록이다. 이 글은
당시 사회가 강세황의 절필을 어떻게 보고 있었는지 알 수 있는 내용을 담

고 있다.[1] 각각의 기록에서 찾을 수 있는 공통점은 강세황의 '절필'과 '관직'을 강조하고 있다는 사실이다. 강세황은 젊은 시절부터 문인화가의 다른 표현인 '시서화 삼절'로서 지칭되었으며 만년에는 국왕의 총애를 받으며 조정의 명예로운 관료화가로서 활약하였다. 그러나 강세황이 일생 동안 명예로운 화가로만 일관하였던 것은 아니었다. 그는 20년이라는 유래 없는 장시간의 절필을 감내하였던 화가였다.

절필이란 화가나 저자가 임의로 창작을 중단하는 행위를 일컫는다. 절필의 가장 일반적인 원인은 신체적 죽음과 같은 물리적인 한계에 처하거나 내적인 동기의 상실로서 불가피하게 창작을 중단하는 상황이다. 절필의 또 다른 계기는 시대와의 불화로 인하여 일종의 대응 행위로서 선택되는 사회적인 절필이다. 절필을 야기한 원인이 무엇이든 이것은 일반적으로 관찰되는 현상은 아닐 것이다. 절필은 화가의 실존을 결정하는 극단적인 선택이며 정당한 이유가 뒷받침되지 않는다면 화가로서의 실패를 의미할 수도 있었다.

그럼에도 불구하고 18세기의 회화사를 돌아보면 강세황 외에도 김진규, 윤두서, 조영석 등의 뛰어난 문인화가들에게서 절필의 경험이 발견된다. 그 시대를 대표한다고 여겨지는 다수의 화가들이 공통으로 절필을 선택한 것이다. 이러한 빈번한 절필은 이전 시대, 혹은 이후에도 발견되지 않는 현상이다. 이규상과 강세황은 동시대를 살았지만 직접 교류하는 관계는 아니었다. 따라서 이규상이 전하는 기록은 강세황의 절필은 사회적 이목이 집중된 사건이었음을 말해 준다. 동시대의 관심과 달리 그간에 학계에서 문인화가의 절필에 관한 관심은 높지 않았다. 절필은 미술사의 여담餘談으로서 치부되어 왔으며 독립적인 학술적 논제로서 주목받지 못하였다. 이것은 절필이 우발

1 3장의 절필과 관련된 부분의 일부는 이경화, 「강세황의 絶筆─18세기 문인화가의 절필에 관한 사회문화사적 접근」, 『美術史學研究』 316, 2022, 39~71쪽에서 다루어졌다.

적이고 개인적인 사건으로 간주되었기 때문일 것이다. 그러나 특정 집단의 화가들에게서 절필이 반복적으로 나타났다는 사실은 사회적 의미를 지닌 일종의 의례 행위로서 절필을 향한 새로운 고찰이 필요함을 의미할 것이다.

이규상이 절필과 더불어 언급하였던 중요한 사건이 강세황의 '출사出仕'였다. 만년의 출사와 예사롭지 않은 조정에서의 행적은 세간의 이목을 집중시키는 요소였음이 분명하다. 강세황의 생애에서 절필과 더불어 그 관계를 살펴보아야 하는 사건은 뒤를 이어 차례로 발생한 출사와 관료로서의 활약상이다. 이들 사건의 이면을 세밀히 관찰하면 서로 무관하게 보이는 절필, 가문의 복권, 그의 출사가 긴밀하게 맞물려 발생한 사건이었음을 알 수 있다. 조선의 유가적인 사회제도 속에서 과거 급제와 출사는 양반 사대부로서 가문의 지위를 유지하고 사회적 존재로서 자신을 증명하는 핵심적인 과정이었다. 강세황은 표면적으로는 안산의 은거자를 자처하였으나 실질적으로는 전형적인 관료 가문의 후손으로서 가문의 재건을 책임져야 하는 사대부로서의 의무에서 자유로울 수 없는 입장이었다. 문인화가의 활동과 길항하는 사대부로서의 행적에 대한 고찰은 강세황의 양가적인 자기 인식을 이해하는 참조점이 될 수 있으며 문인화가로서의 자기 규정을 보다 선명하게 드러내 줄 것이다.

1766년 강세황은 자신의 생애를 돌아보며 생지명生誌銘인「표옹자지」를 썼다. 자서전적 성격을 지닌 이 글에서 그는 "형님 부사공이 무고에 걸려 귀양살이를 하게 되니 옹은 비로소 세상살이가 험난하여 벼슬이란 것이 바랄 게 못된다는 것을 알고 과거시험에 응시할 생각이 없어졌다"라고 하였다. 그는 무신란과 강세윤의 사건을 경험하며 관료로서 현달을 추구하는 세속적인 삶의 무상함을 깨달았다. 은거는 이런 자각에 따른 적극적인 선택이었다.[2]

2 강세황,「豹翁自誌」, 앞의 책, 464쪽. "家伯氏府使公, 被誣竄謫, 翁始知世路嶮巇, 榮名爲不足慕, 無意赴科試."

안산에 머물던 강세황은 과거에 응시할 수 없는 상황에서 비롯한 실망감이나 출사를 향한 노골적인 기대를 표출한 적이 없었다. 그의 태도는 불의한 세상에 항거하여 출사를 거부하는 유가적 윤리관 위에 성립된 문인화가의 행동 양식에 어느 정도 적합한 것이다. 그러나 무신란 이전으로 거슬러 올라가면 대대로 국왕의 총애를 받으며 고관직을 역임한 명망 있는 집안의 자손이자 유가적 이념에 충실한 조선의 사대부로서 청년 강세황이 유학의 경전과 문장을 공부하며 과거를 준비하는 상황을 상상하기는 어렵지 않다. 무신란과 강세윤의 사건으로 출사의 가능성이 희박해졌음에도 그는 32세가 되는 1744년까지 서울에 머물렀다. 10년간의 긴 유배에서 돌아온 강세윤은 1741년 사망하였다. 강세윤의 탈상 후 강세황은 "상복을 벗고" 비로소 안산으로 향하였다. 서울에 머무는 동안 그는 조만간 가문의 복권과 자신의 출사가 가능하리란 기대를 간직하고 있었을지 모른다. 강세윤이 사망함으로서 복권에서 더욱 멀어진 현실을 직시하며 그는 서울 생활을 단념하였을 것이다.

낙향을 결심한 강세황 앞에는 두 가지 선택지가 있었다. 첫째 가문의 고향이자 선영이 위치한 충청도 천안지역과, 둘째는 처가가 자리한 경기도 안산이다.[3] 그의 중형 강세원이 선영이 있는 충청도로 낙향하였던 것과 달리 강세황은 안산을 장래의 거주지로 결정하였다. 물론 안산으로 이주하기까지 이곳에 자리한 처가 진주 유씨는 이 결정의 중요한 요인이었다. 그러나 강세황이 안산을 선택한 근본적인 이유는 가문과 자손의 미래를 도모해야 하는 그의 '책임감'에서 찾을 수 있다. 진주 강씨를 포함한 소북의 26성씨를 모은 『북보北譜』의 팔약조八約條에는 "낙향하더라도 충청도 이하로는 가지 않는다"

3 강빈이 쓴 행장에 의하면 맏형인 강세윤은 백부의 양자로 들어갔으며 중형인 姜世元(1705~1769)이 천안에 내려가 산소를 받들었다고 기록하고 있다. 강세원이 언제부터 천안에 정착하였는지는 알 수 없으나 부친의 산소를 받들었다는 설명으로 보아 여묘살이가 끝난 1736년 이후였을 것이다. 강현의 세 아들 중 서울에 남아 재기를 도모하였던 인물은 강세황뿐이었다. 강세황, 앞의 책, 2010, 671쪽 참조.

는 조목이 포함되어 있다.[4] 팔약조는 소북계의 『북보』가 만들어질 당시인 1657년경 30여 명의 소북 인사들이 모여 정하였던 소북인의 생활 지침이었다. 팔약조의 마지막 항목인 충청도 이하로는 내려가지 않는다는 조목은 거주지를 경기에 제한함으로써 임금이 있는 곳으로부터 너무 멀리 떨어지지 않으려는 노력을 의미하였다. 서울에서 멀어질수록 중앙의 관료 사회에서 고립되어 재기의 기회를 얻기 어렵게 될 것이기 때문이다. 따라서 서울을 중심으로 하는 거리 제한은 정치권력과 거리를 두어야 하는 상황에서도 한낱 향대부鄕大夫나 잔반殘班으로는 전락하지 않겠다는 의지의 표현이었다. 강세황이 안산으로 이주하며 직접적으로 팔약조를 고려하였다고 단정할 수는 없을 것이다. 그러나 과업의 무상함을 깨닫고 은거를 선택하였다는 고백에도 불구하고 서울에 인접한 안산을 선택한 태도에서 그가 가문의 재기를 향한 희망을 버리지 않았음을 짐작해 볼 수 있다.

마치 강세황이 자신의 앞날에 닥쳐올 변화를 예상하고 인생에 획을 긋기 위하여 자신의 묘지명을 쓴 것처럼 「표옹자지」 이후 그의 인생은 점차 변화를 맞이하였다. 1760년대는 영조가 즉위 후 꾸준히 실시한 탕평책에 힘입어 그동안 관직에서 멀어졌던 남인들이 서서히 중용되던 시절이었다. 그의 인근에서도 변화가 일었다. 강세황과 비슷한 세대였던 이용휴李用休, 1708~1782의 아들 이가환李家煥, 1742~1801은 과거에 급제해 관직에 진출해 있었다. 탕평책을 상징하는 인물인 채제공은 1748년 한림회권翰林會圈에 뽑혀 관료로서 성장하고 있었다.[5] 비록 안산에 머물고 있었지만 남인 사회의 중심에 닿아있던 성

4 북인의 팔약조에 대한 자세한 내용과 해석에 대해서는 강경훈, 앞의 글, 2001, 50~51쪽; 김영진, 「조선 후기 당파보 연구 - 『北譜』를 중심으로」, 『한국학논집』 44, 2011, 299~338쪽 참고. 소북의 팔약조란 一. 入朝仕君同心, 二. 老人潛居敎孫, 三. 小年閉門讀書, 四. 爲宰不買田土, 五. 嫁娶不計榮枯, 六. 私居勿言公事, 七. 居不移安國坊, 八. 鄕不下忠淸道였다.

5 한림회권 : 1748년 영조의 특명에 의해 시행된 탕평책의 제도적 장치로서 예문관 사관을 선발하였다.

호 가문의 곁에서 강세황도 중앙 관료 사회에 부는 변화의 바람을 민감하게 느끼고 있었을 것이다.

탕평 정국의 변화를 따라 강세황의 족손들도 점차 관직에 나가 집안을 재기시키는 데 성공하였다. 안산에 정착한 지 20년이 되는 1763년 8월 둘째 아들 강완이 영조의 70세를 기념하여 시행된 증광시增廣試 향시鄕試에 수석으로 급제하였다. 영조는 강완을 대면한 후 복시覆試를 생략하고 특별히 전시展試에 직부直赴시켰다. 그는 이해 11월 병과丙科 4위의 우수한 성적으로 급제하였으며 핵심 관직의 하나인 승정원 가주서假注書에 임명되었다.[6] 강세윤의 손자인 강이복은 1763년 강완과 함께 증광시에 급제하였으며 1766년 한림翰林에 제수되었다. 한림은 예문관藝文館 검열檢閱의 별칭이다. 사초 작성을 담당하는 검열은 비록 정9품의 하급직이지만 대표적인 청요직이었다. 강이복을 이어 강완도 이듬해 예문관 검열에 올랐다. 강세황의 첫째 아들 강인은 1765년 진사시에 급제하고 1772년 문과에 급제하였다. 3남 강관은 진사에 그쳤으나 4남 강빈은 문과 급제 이후 지평持平 등을 역임하였다.[7] 강완과 강이복은 무신란이 발생한 이래 이 집안의 첫 번째 급제자였다. 이들의 출사는 강세황 가문이 중앙 관료 사회에 복귀하였음을 의미하는 중대한 사건이었다. 가문이 복권되어 점차 이전의 위상을 되찾아가는 시점에서 강세황은 묘지명의 형식을 빌려 자신의 생애를 정리하였다. 다음은 강완의 과거 급제와 관련하여 강세황이 기록한 부분이다.

계미년에 둘째 아들 완이 과거에 합격하였다. 임금께서는 옛 신하의 지극한 충정

6 강성득, 「17~18世紀 承政院 注書職의 人事實態」, 『한국학논총』 31, 2009, 273~305쪽.
7 『承政院日記』에서 강빈의 관직은 1800년까지만 나타난다. 강이천의 사건과 관련되어 관직을 물러난 것으로 추정된다.

을 생각하며 선왕이 극진히 돌봐주시던 것을 미루어 은혜로운 말씀이 정중하였다. 경연에 모신 신하가 내가 문장에 능하고 서화를 잘한다고 아뢰니 임금께서는 특별히 "말세에 인심이 좋지 않아서 어떤 사람이 천한 기술을 가졌다 하여 업신여기는 자가 있을까 염려되니 그림 잘 그린다는 얘기는 다시 하지 말라"고 말씀하셨다. 대체로 임금께서 이 미천한 신하를 아껴주시고 세밀하게 보호하심이 이렇게 보통을 넘으셨다. 나는 이 말씀을 듣고 땅에 엎드려 놀라며 부르짖어 사흘 동안 눈물을 흘렸는데 이 때문에 눈이 부어올랐다. 오직 이 벌레처럼 천한 것이 언제 한번 임금을 앞에서 가까이 한 적이 있었을까마는 다만 아버지 때문에 사사로운 은혜가 각별하여 천고에 드물었으니 이것을 정형양에게 삼절이라고 임금이 제사를 쓴 것과 견줄지라도 더욱 말할 수 없이 분수에 지나친 것이었다. 이때부터 드디어 화필을 태워버리고 다시 그리지 않기로 맹세하였으며 사람들도 무리하게 요구하지 않았다. 이때의 여론이 나를 벼슬시키려 하였지만 스스로 서둘러 진출할 뜻이 없었다.[8]

급제자를 소견하는 자리에서 영조는 강완의 부친 강세황이 문장과 서화에 능통하다는 말을 듣고 "천한 기술 때문에 얕보는 자가 있을까 싶으니 다시는 그림을 잘 그린다 하지 말라"고 권고하였다.[9] 이 말을 들은 강세황은 국왕의 세심한 배려에 감격해 삼일 동안 엎드려 울었다. 그리고 마침내 그림과 붓을

8 강세황, 「豹翁自誌」, 앞의 책, 463~472쪽. "癸未仲子俒中第, 聖上念舊臣忠貞之篤, 追先王眷遇之隆, 恩教鄭重. 筵臣奏賤臣以能文章善書畫, 上特敎曰：末世多忮心, 恐人或有以賤技小之者, 勿復言善畫事. 盖聖意愛惜微臣, 曲加覆護, 乃出尋常至此. 臣承是敎, 伏地警號泣涕三日, 目爲之腫."

9 이규상은 강세황의 절필에 대해 다른 사정을 전하고 있다. 그에 따르면 강세황은 영조대에 御容을 모사한 후 노년까지 절필하였다고 한다. 절필이 시작된 1763년에는 영조의 70세 어진 도사가 시행되었다. 영조의 70세 어진 제작에 관한 자세한 내용은 전하지 않지만 당시 주관 화사는 변상벽이었다. 이규상의 전언으로 미루어 당시 세간에 이러한 이야기가 떠돌던 것으로 추정된다. 이규상, 앞의 책, 147쪽; 강세황, 앞의 책, 469쪽.

태워버리고 다시는 그림을 그리지 않기로 맹세하였다.

절필을 권하는 영조의 권고는 강빈이 지은 부친의 행장行狀에 더욱 상세히 기록되어 있다.[10] 이에 따르면 경연에서 누군가가 강세황이 서화에 재능이 있음을 알리자 영조는 "인심이 좋지 않아 천한 기술이라고 업신여길 사람이 있을 터이니 다시는 그림 잘 그린다는 말을 하지 말라. 지난번에 서명응徐命膺, 1716~1787이 이 사람이 이러한 재주가 있다고 하기에 내가 대꾸하지 않은 것은 나대로 생각이 있어서였다"라고 대답하였다.

영조가 언급한 '서명응의 일'이란 한해 앞선 1762년 조정에서 이듬해의 계미癸未 : 1763 통신사행에 파견될 제술관製述官, 서기書記, 군관軍官을 인선하기 위한 논의를 가리킨다. 제술관으로는 성대중成大中, 1732~1809이, 군관으로는 이응혁李應赫·이해문李海文·서유대徐有大가 결정되었으나 서기의 인선에서는 약간의 논의가 따랐다. 당시 정사로 내정되었던 서명응은 "고 판서 강현의 아들로 세칭 시서화 삼절이다"라며 강세황을 추천하였다. 영조는 다시 알아보라고 대답하였을 뿐 그의 추천을 받아들이지 않았다.[11] 결국 서기로는 김인겸金仁謙, 1707~1772이 낙점을 받았다. 행장의 내용으로 미루어 국왕이 서명응의 천거를 수용하지 않았던 이면에는 내심 고려하는 바가 있었음을 알 수 있다. 통신사행의 서기는 기본적으로 중인 출신 중 문한이 뛰어난 자를 선발하였다.[12] 서기로 선발된 김인겸은 안동 김씨 청음공파의 후손이었으나 조부 김

10 강빈이 지은 행장은 강세황, 앞의 책, 494쪽 참조. "人心多忮, 易有以賤技小之者, 勿復言善畫事. 向來徐命膺言, '此人有此技', 予之不答有意也."

11 『承政院日記』1211冊, 英祖 38年(1763) 10月 27日, "命膺曰, 儒生姜世晃, 故判書姜鋧之子也, 世稱詩書畫三絕, 又有許佖, 依天使時白衣從事官權韠故事, 帶去則好矣. 上曰, 更爲訪問, 可也."

12 심민정, 「조선후기 통신사 원역의 선발실태에 관한 연구」, 『한일관계사연구』 23, 2005, 73~121쪽. 통신사행의 원역 중 서기는 삼사에 각 1인씩 3인을 선발하였다. 서기는 본래 없었던 직역이었으나 국서개작사건 이후 1643년부터 3인이 파견되었다. 중인 출신에서 선발하였으나 진사 이상으로 문한이 뛰어난 자들이었기 때문에 이들은 사행록을 편찬하는 경우가 많았다.

수능金壽能이 서출로서 중인 신분의 문인이었다. 서기를 선발하며 영조는 직임의 신분적인 위상을 고려하여 강세황의 천거를 거절하였을 것이다.

영조는 향시에 수석한 강완을 처음으로 소견하며 가문의 내력을 묻고 그가 대제학 강현의 손자임을 거듭 확인하였다. 강완이 영조를 대면한 후 몇일 지나지 않아 조정에서는 강세윤의 복권이 논의되었다. 영조의 명령으로 옛 문안文案을 검토한 결과 강세윤은 난에 가담하지 않은 것으로 밝혀졌다. 무신란 당시 이인좌에게 협력해 부원수가 되었던 정세윤의 성을 삭제한 탓에 강세윤이 오인을 받았던 것으로 판명되었다. 영조는 강세윤의 직첩을 돌려주도록 명령하였다. 이 자리에서 홍봉한洪鳳漢, 1713~1778은 강세윤이 죄가 없었으며 "이 때문에 강세황의 일을 매번 안타깝게 여겼다"라며 강세황을 두둔하였다.[13] 강세윤의 탕척蕩滌으로 강세황의 집안은 30년이 넘도록 지속된 금고禁錮에서 완전히 해금되었다.[14]

강세황을 향한 국왕의 권고는 공적인 사료에서는 확인되지 않는다. 「표옹자지」 내의 사적인 기록으로 전해지는 국왕의 권고와 절필은 그 실재 여부가 문제시될 수 있다. 안산 이주 이후 활발하게 수응에 전념하며 많은 그림을 남겼던 점과 비교하면 1763년을 기점으로 회화 작품이 현저하게 감소한 점, 회화 감평에 주력하는 활동상 및 회화의 중심이 사군자와 같은 전형적인 문인화의 장르로 옮겨가는 등 회화와 활동 양상에서 뚜렷한 변화를 찾을 수 있다. 이와 같은 1763년 이후의 활동상은 절필의 신뢰성을 뒷받침해준다.

강세황의 절필과 관련하여 지금까지 한 번도 제기되지 않은 질문이 있다. 이것은 영조가 강세황이 그림으로서 이름을 얻는 일을 경계시킨 까닭이다.

13 『承政院日記』1221冊, 英祖 39年(1763) 8月 18日. "姜世胤, 則實無所犯, 故姜世晃, 臣每惜之矣."

14 강완의 과거 합격과 강세윤의 탕척에 관한 기록은 『承政院日記』1221冊, 英祖 39年(1763) 8月 17日; 英祖 39年(1763) 8月 18日; 英祖 39年(1763) 8月 22日 참조.

국왕이 강현의 집안을 재기시키고자 하는 강한 의지를 가졌다고 해도 안산의 처사에 지나지 않았던 강세황의 명성을 문제시하였던 부분에서 과도한 느낌을 지우기 어렵다. 국왕의 숨은 의도를 이해하기 위하여 고려할 부분은 "천한 기술 때문에 얕보는 자賤技小之者"가 있을지를 염려하는 언급이다.

영조의 우려는 조선 조정에서 회화를 천기라 지칭하며 폄하하였던 일련의 사건들의 연장선 상에서 이해해야 할 것이다. "그림은 천기의 하나이니 후세에 전해지면 욕이 된다"라고 하였던 세종대의 문인화가 강희안姜希顔, 1419~1464은 그림은 천기라는 인식이 이미 조선 초기부터 자리 잡고 있었음을 보여준다.[15] 성종대에는 소현왕후와 세조의 어진을 그린 화원 안귀생安貴生과 최경崔涇에게 당상관의 품계가 주어지자 '화공畵工의 천기賤技는 사류에 들 수 없다'며 매우 격렬한 반대가 지속되는 일이 발생하기도 하였다.[16] 그러나 직접적으로는 천기라는 세간의 비판을 염려하는 영조의 언급은 그의 총애를 받았던 화가 정선의 일을 환기시킨다. 강세황으로부터 불과 9년 전인 영조 30년1754, 정선이 79세로 궁정의 미곡과 장을 관리하는 사도시司䆃寺의 첨정僉正, 종4품에 제수되자 조정에서는 격렬한 반대가 일었다. 정언 정술조鄭述祚, 1711~?는 정선이 "천기賤技로 이름을 얻어 잡로雜路로 관직에 들어와 전후의 이력이 이미 지나치고 외람된 것이 많은데, 이번에 새로 제수된 것은 더욱이 터무니없으니 정선을 파면하라"는 상소를 올렸다. 정술조가 이러한 극단적인 반발을 보인 까닭은 정선의 출사 이력과 관련된 것이다. 훗날 김조순金祖淳, 1765~1832이 가장家藏 화첩에 남긴 기록에 의하면 그의 출사는 당시 좌의정이었던 김창집金昌集, 1648~1722의 도움을 받아 성사되었던 것으로 보인다. '김창집이 도화서

15 姜希孟,「仁齋姜公行狀」,『晉山世藁』, 景仁文化社, 1976, 134~136쪽; 조선 초기의 회화관에 관해서는 홍선표,「朝鮮 初期 繪畵의 思想的 기반」,『조선시대회화사론』, 문예출판사, 1999, 192~230쪽 참고.

16 『成宗實錄』卷18, 成宗 3年(1472) 5月 29日. "況畵工賤技也, 無異於金玉, 石木之工, 自古不齒士類."

에 들어갈 것을 권하였다忠獻勸其入圖畫署'는 그의 불완전한 전언은 학계에서 각기 다른 방식으로 해석되고 있다. 김조순의 기록을 따라 정선이 도화서 화원으로 관직에 진출하였다고 보거나, 공식 사료를 따라 관상감의 천문학겸교수天文學兼敎授로 출사하였다고 보는 다른 시각이 공존하고 있다. 두 시각의 타당성은 차치하고, 어느 경우든 정선은 과거 시험을 거쳐 관직에 진출한 인물이 아니었다. 국왕의 총애와 세도가의 후원에 힘입은 그의 승직陞職에는 관료들의 반발이 뒤따랐던 것이다.[17]

조선 사회에서 음직과 추천은 쉽게 관직을 얻을 수 있는 특권적인 경로였지만 이러한 방식으로 출사할 경우 당상관으로 진출하는 데에는 제한이 따랐다. 정선에게 부여된 사도시첨정은 당상관은 아니었지만 종4품으로서 18품계 중 8등급의 비교적 상위의 직급이다. 한미한 신분의 정선이 김창집의 추천을 받은 이면에는 회화로서 얻은 호감이 있었다. 세도가의 도움으로 관로에 나간 정선에게 높은 품계의 관직을 부여하는 일에 대한 관료 사회의 저항은 당연한 수순이었다. 그러나 관료들의 지속적인 태거 요청에도 영조는 정선의 낙점을 취소하지 않았다. 국왕은 정선에게 절필을 권하지도 않았다. 그러나 강세황이 서화에 뛰어나다는 말을 들었을 때 국왕의 뇌리에는 정선의 경험이 떠올랐을 가능성이 높다. 국왕은 강세황의 가문이 그의 회화 활동으로 인하여 조정과 사대부 사회에서 논란에 휘말리는 상황을 예상하였을

17 『英祖實錄』卷81, 英祖 30年(1754) 4月 5日. "司導僉正鄭敾, 賤技得名, 雜路拔身, 前後履歷, 已多過濫, 今此新除, 尤是匪據, 請鄭敾汰去." 1729년 영조가 정선을 義禁府都事에 임명하였을 때 이와 유사한 반발이 발생하였다. 정선이 제수 받은 의금부도사는 종6품의 관직으로 이 때의 반발은 1754년 사도시첨정 때만큼 강하지 않았다. 현재 학계에는 정선의 신분과 관직에 관해서 서로 상반되는 해석이 제기되어 있다. 이에 관한 상세한 논의는 金祖淳, 『楓皐集』卷16, 「題謙齋畫帖」; 강관식, 「謙齋 鄭敾의 仕宦 經歷과 哀歡」, 『美術史學報』29, 2007, 137~194쪽; 강관식, 「謙齋 鄭敾의 天文學 兼敎授 出仕와 〈金剛全圖〉의 天文易學的 解釋」, 『미술사학연구』27, 2007, 137~194쪽; 홍선표, 「鄭敾의 '倣古參今'—조선후기 倣古산수화와 實景산수화의 相補性」, 『미술사학연구』257, 2008, 187~203쪽 참조.

것이다. 영조가 강세황의 회화를 대하는 엄격한 태도는 당시 강세황 가문이 처한 정치적 상황과 긴밀하게 관련된다. 비록 탕평 정국이라고는 해도 명예를 갓 회복하기 시작한 강세황에게는 작은 논란도 결정적인 피해가 될 수 있었다. 이것이 영조가 강세황의 회화를 경계시킨 일차적인 이유였을 것이다. 강세황의 절필 이면에는 그의 가문이 오랜 금고에서 벗어나 중앙의 관료 사회에 복귀하려는 순간에 회화 활동으로 인해 비판의 대상이 되지 않도록 보호하고자 하였던 국왕의 각별한 배려가 있었다. 영조의 언급을 좀더 확대하면 그가 강세황의 화업을 경계시킨 의중에는 장차 강세황을 등용하려는 계획이 있었음도 엿볼 수 있다.[18]

2) 조선 문인화가의 절필

강세황이 그림으로 얻은 명성을 달갑게 여기지 않고 절필을 권고한 영조의 태도는 조선의 사대부에게 그림 그리는 행위가 지닌 사회적 의미를 단적으로 보여준다. 강세황과 비슷한 시대를 살았던 18세기 문인화가의 삶을 돌아보면 여러 형태의 절필과 마주하게 된다. 강세황 외에도 김창업, 김진규, 윤두서, 조영석이 절필을 시행하였다. 이인상은 직접적으로 절필을 거론하지 않았으나 유사한 태도를 취하기도 하였다.[19] 문인화가들이 절필을 결정하였던 상황을 살펴보며 이들의 절필에 작용하였던 요소들을 구체화하고자 한다.

18 최완수는 강세윤에게 내려진 직첩서용을 강세황을 출사시키려는 홍봉한의 배려로 해석하였다. 최완수, 「豹菴 姜世晃의 삶과 예술」, 『간송문화』 84, 2013, 95쪽.

19 이인상에게도 절필과 유사한 사정이 전한다. 그와 절친하였던 黃景源(1709~1787)은 사근도 찰방으로 떠나는 이인상을 전송하며 지은 글에서 이인상이 찰방에 제수되자 馬政에 해가 되지 않을까 걱정하여 그림을 모두 꺼내 불태웠다고 전하고 있다. 이인상은 직접 절필을 표방하지 않았지만 그림을 태우는 행위는 그림을 그리지 않겠다는 의지를 사회적으로 공언하거나, 혹은 스스로 절제를 다짐하는 것으로서 절필과 동일한 의미를 가질 것이다. 黃景源, 『江漢集』 卷7, 「送李元靈麟祥序」, "景源友人李元靈, 喜畵山水, 日執筆揮灑不厭. 及爲察訪沙斤驛, 盡出其畵而焚之, 恐害於政也."

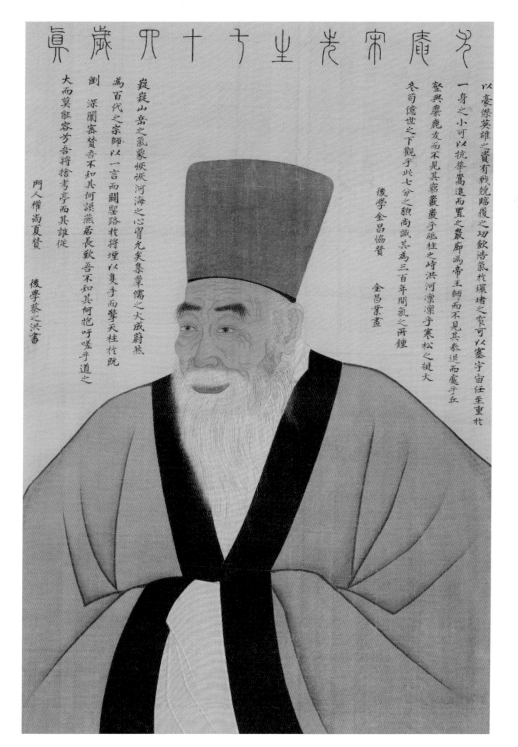

真 歲 旅 十 有 生 老 宋 庸 名

以豪傑英雄之資有戰兢臨履之功歛浩氣於環堵之室可以塞宇宙往至重於

一身之小可以抗拳萬進而置之巖廊為帝王師而不見其泰退而處于丘

壑與麋鹿友而不見其窮巖巖乎砥柱之峙洪河凜凜乎寒松之挺大

冬荀億世之下觀于此七分之韻尚識其為三百年間氣之所鍾

後學金昌協贊 金昌業畫

巍巍山岳之氣象恢恢河海之心胷免矣集羣儒之大成蔚然

為百代之宗師以一言而闡聖路於將埋以隻手而擎天柱於將

倒 深闢寀賢吾不知何謂燕君長歟吾不知其何抱呼嗟乎道之

大而莫能容方吾將捨考亭而其誰從

門人權尚夏贊 後學蔡之洪書

도 3-1. 전 김창업, 〈송시열 초상〉. 1680, 비단에 채색, 92.5×62.0cm, 의림지역사박물관

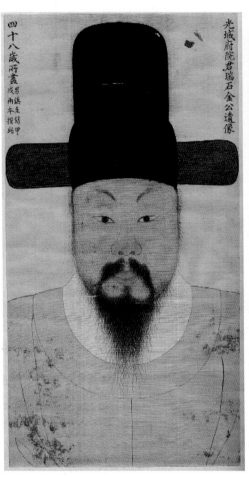

도 3-2. 김진규, 〈김만기 초상〉.
1680, 비단에 채색, 59.5×31.9cm, 광산 김씨 충정공후손가 소장

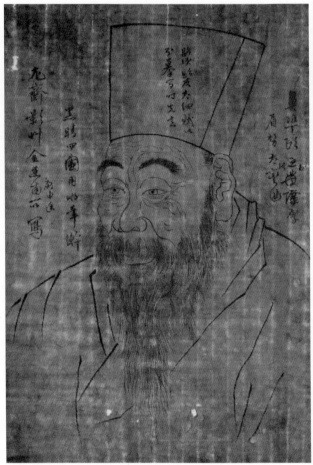

도 3-3. 전 김진규, 〈송시열 영초〉 초본.
1680, 종이에 수묵, 56.5×36.5cm, 송정훈 소장 국립청주박물관 보관

김창업金昌業, 1658~1721은 문인들의 회화 제작에 부여되는 엄격한 윤리적 제약을 잘 보여주는 사례이다. 조선 후기 정국을 주도한 노론의 영수인 김수항金壽恒, 1629~1689의 아들이었던 김창업은 19살에 송시열宋時烈, 1607~1689 초상의 초본을 그릴 만큼 그림에 타고난 재능을 지닌 인물이었다.도 3-1 그러나 그는 그림에서 마음을 돌려 학문에 힘쓰라는 부친의 권유를 받아 그림을 단념하였다. 김창업이 그림에 몰두하는 일이란 여기의 차원에서도 허용되지 않았다.[20] 그의 절필에는 노론을 이끌어가던 안동 김씨의 일원이자 김수항이라는 정치적 핵심 인물의 아들로서 지닌 사회적 책무가 보다 강하게 작용하였던 것이다.

국왕의 회화 요청 앞에서 절필을 선택한 김진규는 조선 문인화가들의 절필에 하나의 전형을 마련한 인물이었다. 김진규는 어려서부터 사대부 사회에 그림으로 이름을 떨친 화가였으며 부친 김만기金萬基, 1633~1687의 초상과 스승인 송시열宋時烈, 1607~1689 초상의 초본 등을 직접 제작하였다.도 3-2·3[21] 1688년 숙종은 경기전의 태조어진太祖御眞을 이모해 남별전南別殿에 안치하기 위한 도감을 설치하였다. 평소 김진규가 초상화에 뛰어나단 사실을 알고 있었던 국왕은 그를 제조로 선발하고자 시도하였다. 김진규는 거상居喪 중임을 들어 사양하였으며 결국 이 명령은 취소되었다. 다만 김진규는 자신의 이름이 거론된 일을 매우 부끄럽게 여겨 절필을 결심하였다고 전한다.[22]

남태응南泰膺, 1687~1740은 『청죽화사聽竹畫史』에서 윤두서의 절필에 관한 상세한 전말을 전하고 있다. 1713년 숙종은 53세 어진 제작을 준비하며 윤두서를 소환하고자 대신들의 의견을 물었다. 이 자리에서 남구만南九萬, 1629~1711은

20 이경구, 「17~18세기 壯洞 金門 연구」, 서울대 박사논문, 2009, 247~248쪽.

21 김진규의 회화 활동에 대한 자세한 논의는 신민규, 「保社功臣畵像 硏究 – 화상의 파괴와 두 개의 기억」, 『美術史學硏究』 296, 2017, 103~137쪽 참조.

22 李頤命, 『聽竹漫錄』 卷17, 「左參贊竹泉金公行狀」.

윤두서가 아직 상중이며 사대부는 상중에 출사할 수 없다는 관례를 들며 국왕을 만류하였다. 윤두서는 상중에 자신의 이름이 거론된 것을 부끄럽게 여겨 절필하고 고향 해남으로 돌아갔다고 한다.[23] 이들 일화에 따르면 김진규와 윤두서는 명예를 지키기 위해 국왕의 명령을 거부하고 절필을 결심하였다. 그들에게는 사대부에게 요구되는 사회적 관습과 규범을 지키는 일이 왕명 이상으로 중요하였던 것이다.

절필과 관련하여 김진규는 상세한 기록을 남기고 있어 절필의 윤리적인 근거를 확인할 수 있다. 1695년 숙종은 다시 김진규에게 인현왕후 민씨仁顯王后, 1667~1701의 영정 제작을 세 차례에 걸쳐 명령하였다. 그는 이미 절필한 지 오래되었으며 외신外臣으로 내전에 입시하는 일은 예법에도 맞지 않다고 여겨 이 명령에 따르지 않았다. 이 때 우의정 신익상申翼相, 1634~1697이 중전의 영정을 그리는 일은 전례가 없으며 "김진규가 종신도 척신도 아니면서 그림 그리는 일을 집행하기 위하여 지극히 엄숙하고 경건한 곳에 들어가는 일은 예禮가 아니다"라는 상소를 올려 숙종의 계획을 취소시켰다.[24] 적합한 화가를 찾지 못한 왕후의 영정은 결국 제작되지 못하였다. 이이명李頤命, 1658~1722은 이 사건에 대하여 김진규가 염립본閻立本의 일을 들며 이를 깊이 부끄럽게 여겨 사력을 다하여 사양하니 임금도 더 이상 강요하지 않았다고 전한다.[25] 여

23 윤두서의 절필은 앞서 살펴본 김진규의 경우와 매우 유사하여 그 관계가 주목된다. 1713년 숙종의 어진 도사는 실재하였으며 진재해가 어용을 그리고 그림으로 이름난 사대부인 鄭維升(?~1738)과 김진규가 감동을 담당하였다. 윤두서에 관한 언급은 『승정원일기』와 『숙종실록』에서 모두 찾을 수 없다. 1713년 당시 윤두서는 모친상 중이었으며 그 해에 서울 생활을 정리하고 해남으로 낙향하였다. 남태응이 전하는 이야기는 사뭇 상세하며 윤두서의 생애와도 일치하여 어느 정도 사실에 근거한 일화일 가능성이 있다. 그러나 그 안에서 와전된 부분이 확인된다. 윤두서의 起復出仕를 만류하였다고 하는 남구만은 1711년 이미 사망하였기 때문이다. 윤두서의 일화가 어느 부분은 와전되었다고 하여도 당시 사대부 사회에서 회화를 대하는 태도는 분명히 관찰된다. 南泰膺 , 『聽竹漫錄』, 「畵史補錄下」, 영인본은 유홍준, 『화인 열전』 1, 역사비평사, 2001, 376쪽.

24 『肅宗實錄』 卷29, 肅宗 21年(1695) 7月 27日.

25 李頤命, 『聽竹漫錄』 卷17, 「左參贊竹泉金公行狀」.

기에서 거론된 '염립본의 일'이란 장언원張彦遠, c. 815-879의 『역대명화기歷代名畫
記』를 통해서 상세하게 확인된다. 염립본은 당대의 관료이자 대표적인 화가
였다. 그는 주작랑중主爵郎中의[26] 관직에 있었음에도 불구하고 '화사 염립본'
이라 불렸으며 땀을 흘리며 연못 옆에서 몸을 구부리고 그림을 그려야 하였
다. 그는 자신의 처지를 몹시 불명예스럽게 여겼으며 자손들에게는 기예를
배우지 말도록 경계시켰다. 염립본의 일화는 조선 초기부터 사대부 사이에
서 인용되어온 잘 알려진 이야기였다.[27] 어려서부터 독서와 문장을 익혔으
나 유독 그림으로만 세상에 이름이 알려져 수모를 겪게 되었다는 염립본의
언설에 담긴 회화 인식은 백공기예百工技藝의 종사자를 천기시하였던 유가의
직역 관념을 반영하고 있다.

조영석은 1735년 세조의 어진 모사에 참여하라는 영조의 명령을 받았다.
당시 조영석은 국왕의 요구에 응대하지 않았으며 이 일로 인하여 관직을 박
탈당하고 투옥되었다. 이후에는 3년에 걸쳐 절필絶筆을 단행하기에 이르렀
다.[28] 1748년 숙종의 어진 모사에서 집필할 화가를 선발하는 자리에서 영조
는 "조영석이 사대부 화가 중 제일이다"라는 평가까지 내리며 조영석에게 집
필을 권유하였다.[29] 조영석은 집필 명령을 받고 '기예로서 왕을 섬겨서는 사
류의 반열에 들 수 없다'며 사양하였다. 조영석의 이 언급은 『예기禮記』 「왕제
王制」에 수록된 구절을 인용한 것으로서 무당·의사·복서卜筮·백공百工 등은

26 主爵郎中 : 상서성의 관직으로 封爵의 사무를 담당하였다. 徐連達 編著, 『中國官制大辭典』, 上海大學出
 版社, 2010, 202쪽.
27 장언원, 조송식 역, 『역대명화기』 하, 시공사, 2008, 258~291쪽.
28 『承政院日記』의 기록에 따르면 조영석이 끝내 서울에 오지 않자 결국 조정에서 나장을 보내 붙잡아 오라
 는 명령이 내려졌다. 그러나 이후의 투옥과 관련된 직접적인 내용은 관찬사료에는 나오지 않으며 그의 문
 집 중 「漫錄」에 수록되었다. 『承政院日記』 829冊, 英祖 12年(1736) 7月 6日; 趙榮祏, 『觀我齋稿』 卷3,
 「漫錄」 참조.
29 『承政院日記』 1826冊, 英祖 24年(1746) 2月 4日. "然予亦曾見榮祐畫其兄像, 而果逼眞矣.'"

직무가 천하여 덕업을 담당하는 사대부로 인정받지 못한다는 의미를 담고 있다. 영조에게 어진 제작을 요구받았던 조영석의 답변은 문인화가들의 행동 기준이 되었던 또 다른 전거를 알려준다. 중국 한대까지 성립 시기가 올라가는 『예기』는 기예에 종사하는 일은 사대부의 명예를 훼손시키는 행위로서 꺼려하였던 유가적 지식인의 태도를 담은 가장 오래된 예학서일 것이다. 조영석이 어진 제작을 거부한 기저에는 회화를 천기로 여기며 기예에 종사하는 일은 사대부의 위신을 훼손시키는 행위로서 금기시하였던 완고한 유가적 회화 관념이 있었다.[30] 영조는 조영석이 경전의 내용을 제대로 이해하지 못하였다고 꾸짖으면서도 자신의 뜻을 접고 감독을 허락하였다. 사대부로서의 명예를 지키고자 하는 그의 의지는 국왕으로서도 꺾을 수 없는 것이었다.

영조가 회화를 지칭한 '천기賤技'라는 표현은 도道를 본本으로, 예藝를 말末로 보았던 유가의 말기사상末技思想에 근거한 것이었다. 회화의 가치를 부정하고 화가를 폄하하는 태도는 유가적 가치를 근간으로 사회를 운영하였던 고대 중국의 사대부들에서부터 손쉽게 발견된다. 그 대표적인 사례가 중국 남북조시대의 사대부인 안지추顔之推, 531~591가 자손의 교육을 위하여 작성한 『안씨가훈顔氏家訓』이다. 안지추는 자손들에게 회화, 서예를 포함하는 각종 예술과 잡기가 삶의 방편이 될 수는 있지만 낮은 관직자 신분으로 이를 전문적으로 하거나 탐닉하지 말 것을 당부하였다. 그는 예술에 뛰어나면 장인으로 취급되거나 권세가에게 부림을 받는 모욕을 당할 수 있으며 사대부로서의 위신을 유지할 수 없게 될 것을 경고하였다.[31] 『안씨가훈』은 조선 문인들의 수신서로서 널리 보급되었던 서적으로서, 그 내용은 조선 사대부의 회화관에 그대로 반영되었다. 이른바 '천기론賤技論'이라 부를 수 있는 예술관은 유

30 김민수 역해, 「제5편 왕제」, 『예기』, 혜원출판사, 1992, 167~168쪽.
31 안지추, 김종완 역, 『안씨가훈』, 푸른역사, 2007, 371~385쪽.

가적 질서를 현실 사회에 구현하고자 하였던 조선 초기부터 확인된다. 제도적으로 전문적인 회화는 중인 출신의 화원들이 전담하는 직역으로 규정되었다. 문인들에게는 여기로서의 회화만이 허용되었으며 이것마저도 매우 제한적이었다. 때때로 조선의 말기사상은 현실적으로는 한정된 효력만을 가진 것으로 논의되기도 한다. 그러나 문인사대부가 그림을 그리는 데 따르는 제약은 담론에 한정된 것이 아니었다. 조선은 신분과 직분職分을 결부시켜 사회를 운영하는 질서로 삼았던 사회였다. 따라서 그림을 그릴 것인가, 그리지 않을 것인가는 개인적 취향, 타고난 재능, 혹은 자기표현의 문제만이 아니라 신분에 따라 직업과 생활 양식을 규정하는 사회 질서를 지키는 일이기도 하였다.

조선 후기 문인화가들의 절필은 기본적으로 화가로서 자신을 실현하고자 하는 개인의 욕망과, 회화 제작을 사대부의 명예를 훼손시키는 행위로 간주하는 유가적 윤리 의식 사이의 갈등에서 촉발되었다. 그 기저에는 사대부적인 삶의 양식, 즉 '예법'의 준수라는 문제가 직접 관련되어 있었다. 조선에서 『주자가례朱子家禮』에 기초한 유교적 예법이 일상생활에까지 확고하게 자리 잡은 시기는 양란 이후인 17세기였다.[32] 16세기까지도 눈에 띄지 않았던 문인화가의 절필이 17세기의 마지막 시기부터 두드러지게 대두하는 현상은 우연이 아닌 것이다.

32 국사편찬위원회 편, 「예학의 발달」, 『유교적 사유와 삶의 변천』, 두산동아, 2009, 99~105쪽.

2. 출사와 절필의 종료

1) 출사의 성사

1773년 영조가 기로소 당상을 소견하는 자리에 강인이 가주서假注書로 참석하였다. 영조는 숙종의 기해년 기로소 입소를 떠올리며 기해당상己亥堂上의 후손인 강세황이 유적儒籍에 있음을 알고 기용하라는 명령을 내렸다. 기해당상이란 숙종이 직접 참석하였던 1719년 기로소의 당상을 가리킨다. 이때 강현이 지중추부사知中樞府事로서 입소하였다. 강세황이 받은 첫 번째 관직은 영릉참봉寧陵參奉이었다. 능참봉은 과거 시험을 거치지 않고 음직이나 추천으로 출사한 경우에 빈번하게 제수되는 관직이다. 이는 종9품의 관직으로 18품계의 관직 체계에서 가장 낮은 직책이다. 강세황이 자신에게 주어진 관직에 어떻게 느꼈는지 단언하기 어렵지만 빠른 사임으로 보아 기꺼워하지만은 않았던 듯하다. 영릉에 재직 중이던 1773년 5월, 회갑을 맞은 축하 자리에서 강세황은 "장차 관직을 그만두고 고향으로 돌아가 갈매기, 해오라기로 하여금 어리석은 나를 비웃지 못하게 하리라"며 안산을 그리워하였다.[33] 그는 3개월 만에 관직을 사임하고 안산으로 돌아갔다.

이듬해인 1774년 영조는 강세황이 병으로 관직을 떠났다는 강인의 말을 듣고 강현을 떠올리며 특별히 승륙陞六시켜 관직에 제수하도록 명령하였다. 국왕은 종9품의 말직이 강현의 아들에게 걸맞지 않은 관직이라 여겼던 것이다. 강세황에게 제수된 직책은 궁중의 과일나무와 채소를 관리하는 사포서 별제司圃署別提였다. 이 시기를 즈음해 눈에 띄는 사건은 강세황이 남산에 집을 구입한 일이다. 영릉참봉 시절 그는 관직을 달가워하지 않고 안산에 돌아

33 강세황, 「癸巳五月二十一日, 爲余覽揆之辰, 兒輩略設酒食, 親賓咸集, 席上成一律, 冀諸公和敎」, 앞의 책, 권2, 131쪽. "且解微官歸故里, 免敎鷗鷺笑癡儂."

가기를 원하였다. 늦은 나이에 관직에 매인 처지란 자랑스러운 일이 아니기 때문일 것이다. 일 년 뒤 다시 사환에 나오며 그는 오히려 안산 생활을 정리하고 서울에 집을 마련하였다. 두 번째 소환은 능참봉과 같은 관행적인 관직 제수가 아니었으며 조정에서 그의 역할에 모종의 변화가 있었기 때문임을 추정해 볼 수 있다. 다시 일 년 후인 1775년 6월 영조는 기사당상을 소견하는 자리에 기해년 기당의 자손까지 입시시켰다. 국왕은 기해당상인 강현의 아들 강세황을 특별히 승진시켜 좋은 지역을 골라 수령으로 추천하라는 전교를 내렸다. 이후의 정확한 사정은 나타나지 않으나 같은 해 12월 강세황에게 종5품의 한성판관漢城判官이 제수되었다. 종5품은 18품계의 10위에 해당하는 중간 직책으로 고위직이라고 할 수는 없다. 그러나 과거 시험을 거치지 않은 출사자로서는 가파른 승진이었음이 분명하다.

강세황의 절필, 출사와 순조로운 관직 생활의 배경에는 강세황과 그의 가문에 대한 영조의 특별한 배려가 있었다. 영조가 강세황과 그의 가문에 특별히 관심을 기울였던 이유는 무엇 때문이었을까? 주목되는 바는 영조가 강세황에게 관직을 제수할 때마다 부친 '강현'을 언급한 일이다. 영조는 강세황에게 관직을 제수하며 "내가 지금 팔순에도 과거에 그의 아비를 잊지 못하는 뜻을 보이라"고 하였다. 영조의 배려는 강세황 자신을 향한 것이기보다 강현을 향하고 있었다. 즉 강세황 가문의 복권과 출사를 향한 영조의 배려 이면에는 정치적 갈등으로 인하여 이 집안이 겪었던 시련을 향한 유감스러운 감정이 작용하고 있었던 것이다. 국왕의 배려에 따라 성사된 강세황의 출사는 삼십 년이란 긴 세월 동안 그가 겪었던 어려움에 대한 국가적인 보상의 성격을 지닌 것이었다.

강세황은 영조의 관심 속에서 순조로운 관직 생활을 영위하였다. 그러나 본격적인 운명의 전환은 그의 과거 급제와 함께 시작되었으며 정조의 등극

과 더불어 가속화되었다. 그는 1776년의 기구과薔耆科 시험에 수석으로 합격하였다. 기구과는 노인들에게 특별히 응시 자격을 부여한 과거 시험이다.[34] 강세황의 과거 급제의 성격을 명확히 이해하기 위하여 1776년이라는 시기에 주목할 필요가 있다. 이해 3월 5일 영조가 서거하고, 5일 후인 3월 10일 정조가 즉위하였다. 강세황이 시험을 치룬 2월은 아직 영조가 생존하였지만 이미 2개월 전인 1775년 12월부터 세손이 대리청정을 시행하며 실질적인 국정의 운영을 책임지고 있었다.[35] 권력을 위임받은 세손은 국정의 반려자로서 채제공을 선택하였다.[36] 기로과 시험에도 왕세손이 영조를 시좌하여 참석하였으며 방방연放榜宴에도 직접 참석하여 입격자들을 축하하였다. 이러한 상황은 기로과를 시행하여 강세황을 선발한 인물은 영조가 아니라 바로 '정조'였음을 의미한다. 정조가 강세황을 선발해 조용하였음은 훗날 강이천의 처벌을 논의하는 자리에서 "그의 조부는 일찍이 감별하여 녹용하였던 자"라는 국왕의 언급을 통하여 다시 확인된다.[37]

그렇다면 강세황이 이미 한성판관까지 지낸 관료의 신분이었음에도 기로과에 응시한 까닭은 무엇일까? 그의 과거 응시를 이해하려면 강세황의 출사가 국왕의 의지로 이루어졌단 사실을 환기할 필요가 있다. 강세황 등용의 제도적인 근거는 음서제도蔭敍制度를 참고하여 이해할 수 있다. 음서제도는 명문가의 자손들에게 관직 진출을 보장해주는 특권적인 제도였다. 이 제도는 3품 이상 관료의 자손은 과거 시험을 치르지 않고 관직 진출이 가능하도

34 기구과 : 1756년 숙종의 두 번째 계비 仁元王后(1687~1757)의 칠순을 기념하여 처음 실시한 별과로서, 60세 혹은 70세 이상의 노인들에게 특별히 응시자격을 부여한 과거시험이다.

35 영조 말년에 시행된 세손의 대리청정에 대해서는 『英祖實錄』 英祖 51年(1775) 11月 20日; 오갑균, 「정조 초의 왕권확립과 시벽론」, 『청주교육대학논문집』 36, 1999, 119~190쪽 참조.

36 『英祖實錄』 卷127, 英祖 52年(1776) 1月 11日.

37 『日省錄』 正祖 21年(1797) 11月 12日, "雖以姜家言之, 渠祖曾所拯拔甄用, 昨夜見其壁上之筆, 有感於中, 而對燈心語矣."

록 규정하였다.[38] 강세황의 경우는 정식의 절차를 거친 문음 출사는 아니었다. 그의 출사는 기해당상이었던 강현의 공적을 인정한 국왕의 특별한 지시에 의해 성사된 일이었지만 과거를 거치지 않은 출사자의 입장은 문음의 경우에 준하여 이해할 수 있다. 문음 출사는 특권이기는 하였지만 과거 합격자에 비해 승진과 서용될 수 있는 관직의 범주에서 제한을 가졌다. 과시 출사자가 최초에 6품까지 서용된 반면 음직으로 출사한 경우는 최대 7품의 관직으로 제한되었다. 이후에도 음직 출사는 당상관의 진출이 거의 불가능하였으며 문한文翰과 같은 요직에 서용되는 것은 대부분 과거 급제자로 한정되어 있었다. 이 때문에 음서로 관직에 진출한 다수의 관료들이 과거시험에 응시하여 요직으로의 진출을 꾀하였다. 이미 관직에 있었던 강세황이지만 당상관의 관직으로 진출하기 위하여, 혹은 중용의 명분을 마련하기 위하여 거쳐야 하는 합법적인 절차가 과거 시험 급제였다. 기로과 급제 이후 1776년 그는 마침내 정3품의 당상관인 분병조참지分兵曹參知에 제수되었다. 1778년 강세황은 한성부좌윤漢城府佐尹을 제수 받았다. 한성부좌윤은 종2품의 고위 관직이다. 그러나 그의 한성부좌윤 시절은 단 3개월로서 실질적인 좌윤으로서의 활약은 기대하기 어렵다. 좌윤을 지낸 뒤에는 사직司直, 부총관副總管 등의 관직을 역임하였다.

기구과 급제 3년 뒤인 1779년 강세황은 다시 과거에 응시하였다. 이해의 문신정시文臣庭試에 응시하여 수석으로 급제하였다.[39] 문신정시의 수석자로

38 조선의 음서제는 고려의 제도에 비해 그 비중과 권한은 축소된 것이지만 조선시대 전 시기를 거쳐 양반계층에게 특권적인 관직 진출의 통로였다. 조선시대의 음서제도에 대하여는 최희연, 「조선시대 음서제의 운영과 그 변천」, 고려대 석사논문, 2006 참고.

39 문신정시 : 조선시대에 임금의 특명으로 堂上官 이하 문신에게 보게 하던 과거 시험. 문신정시의 시행과 의미에 대한 상세한 논고는 차미희, 「17∼18세기 전반기 문과 급제자의 6품 관직 승진」, 『韓國史學報』 47, 2012, 75∼108쪽 참조.

서 그는 남양부사南陽府使에 제수되었다.

강세황이 수석 급제한 문신정시는 당상관 이하의 관료를 대상으로 시행되는 과시로서 이들이 더욱 요직에 중용될 수 있는 기회를 주는 일종의 승급 시험이었다. 기로과에 급제하여 관료 사회에서 관직에 대한 명분을 얻었으며, 60세를 넘어 현실적으로 정치적 영향력을 갖는 요직은 불가능하였던 강세황이 문신정시까지 응시해야 하였던 불가피한 이유를 찾기는 어렵다. 개인사적인 측면에서 보면 문신정시 입격은 현실적인 영달과는 거리가 있더라도 본인의 명예를 더욱 높이는 기회가 될 수 있었다. 한편으로는 과거 급제 이후 국왕 정조의 문화 사업에 중용되었던 행적을 미리 참고하였을 때, 장래의 소용에 대비하여 자격을 갖추기 위한 의식적인 행위로 추정된다.

2) 절필기의 회화 제작

19세기 소론의 영수 정원용鄭元容, 1783~1873은 강세황의 시장諡狀을 지으며 그가 절필 이후로 남을 위하여 그림을 그리지 않았으며 사람들도 억지로 권하지 못하였다고 전한다.[40] 실제로 1763년 이후부터 1780년대 초까지 이 기간에 제작된 강세황의 그림은 극히 보기 드물다. 이에 근거하여 강세황의 절필은 1763년부터 1782년까지의 약 20년간 지속되었다고 논의되었다.[41] 그러나 최근 들어 절필기 제작으로 확인되는 작품들이 등장하고 있다. 그 일례가 로스앤젤레스카운티미술관Los Angeles County Museum of Art 소장의《부안기유도扶安紀遊圖》이다.도 3-4

이 그림은 전라도 부안 현감으로 부임한 강완과 함께 부안 일대를 유람하고 제작한 여러 폭의 실경산수화로서 여행 과정을 기록한 유람기遊覽記와 함

40 강세황, 앞의 책, 2010, 627~646쪽.
41 변영섭, 앞의 책, 19쪽.

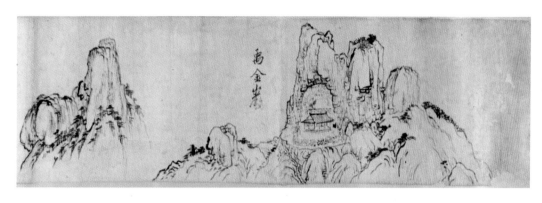

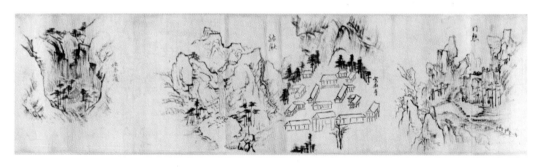

도 3-4. 강세황,《부안기유도》. 1770~1771, 종이에 수묵, 28.6×358.8cm, 미국 로스앤젤레스 카운티 미술관

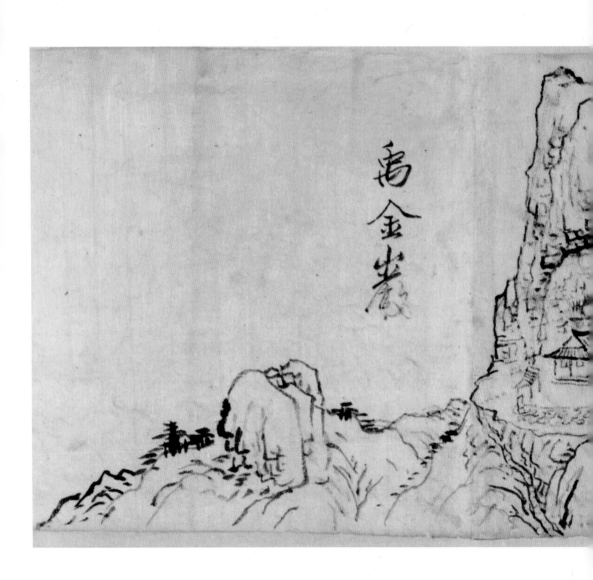

禹
金
巖

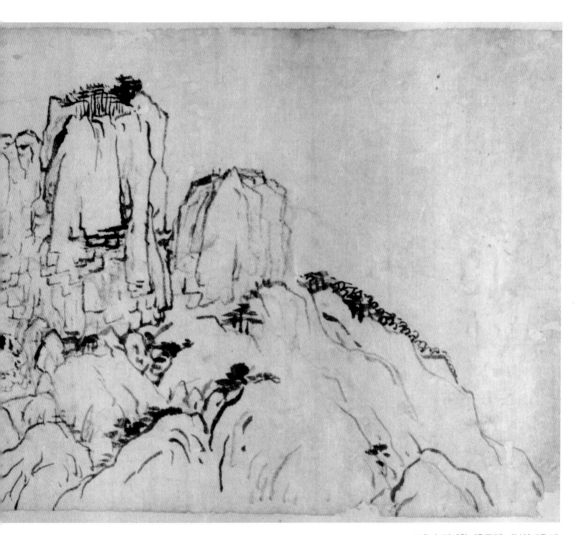

도 3-4. 강세황, 〈우금암〉,《부안기유도》

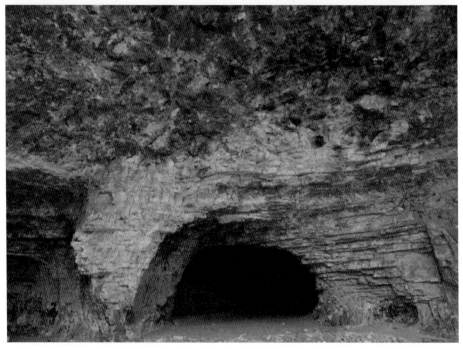

도 3-5. 부안 개암사와 울금바위 아래의 동굴

표암 강세황 붓을 꺾인 문인화가의 자화상

께 전하고 있다.[42] 강완이 부안에 부임한 기간은 1769년 7월부터 1771년 5월 이전이었다. 따라서 이 그림의 제작 시기는 1769~1771년 사이로 비정된다. 그 외에 《정춘루첩靜春樓帖》에 수록된 〈자화소조自畫小照〉 등도 절필기의 작품으로 추정되기도 하였다.[43] 제작 경위가 분명한 《부안기유도》의 등장은 강세황의 절필 기간과 성격을 규정하는 연구자의 시각에 영향을 미칠 수 있는 작품이었다. 그림의 제작 여부만을 기준으로 삼는다면 《부안기유도》를 그린 1770년경은 강세황이 절필을 마친 시기가 되어야 한다. 그러나 화권을 구성하는 6장면 중 〈우금암禹金巖〉을 제외하면 〈실상사實相寺〉, 〈극락암極樂庵〉 등의 장면은 매우 소략하여 완성된 그림으로 보기 어려울 정도이다. 그림과 함께 장황된 유람기는 거친 글씨로 쓰였으며 첨삭의 흔적을 그대로 지니고 있다. 기문의 후반에 연속으로 그린 4장면 중 〈용추龍湫〉와 〈실상사實相寺〉는 거의 한 장면처럼 인접해 그려졌다. 이처럼 《부안기유도》에 보이는 미완성적인 면모는 기존 연구에서 문인화 특유의 소략한 표현으로 설명되기도 하

42　《부안기유도》의 상세한 내용에 관하여는 변영섭, 「豹菴 姜世晃의 〈우금암도〉와 〈유우금암기〉」, 『미술자료(美術資料)』 78, 국립중앙박물관, 2009, 24~60쪽; Burglind Jungmann, Liangren Zhang, "Kang Sehwang's Scenes of Puan Prefecture : Describing Actual Landscape Through Literati Ideals", *Arts Asiatiques* 65 , 2010, 59~78쪽 참조. 기문의 내용은 강세황, 「유우금암기」, 앞의 책, 271~274쪽; 기문의 국역은 강세황, 앞의 책, 2010, 395~401쪽 참조. 변영섭은 앞의 글에서 작품 전체를 〈우금암도〉로서 명명하였다. 그러나 우금암은 이 작품 내에 그려진 한 장면으로서 작품과 장면을 지칭하는데 혼란이 따르기도 한다. Jungman과 Zang은 'Scenes of Puan Prefecture'로 명명하였으며 이는 '扶安縣圖'로 번역할 수 있다. 부안현도는 우리말의 관습상 부안의 행정 지도라는 의미에 가깝다. 이 책에선 편의상 미술사의 명명 방법을 따라 이 작품 전체를 《부안기유도》로 부르고, 각 장면은 화면에 적힌 지명을 따라 제목으로 삼고자 한다. 《부안기유도》의 각 장소에 대한 고증, 기문의 분석 등 이 작품을 이해하는 데에 필요한 내용은 변영섭과 Jungman의 글에서 상세하게 논증하였으므로 이 책에선 이를 참고하며 중복된 설명은 생략하였다.

43　《정춘루첩》에는 소조상과 초본의 초상화 두 점이 수록되어 있다. 이 작품은 소장자의 사정으로 공개되지 않고 있기 때문에 저자는 기존 연구자들의 연구 결과를 전적으로 따르고자 한다. 선행 연구에서는 서화첩 안의 자화상을 생지명의 집필 시기와 같은 1766년으로 보기도 하였으나 최근 연구에서는 소조상의 제작 시기를 화첩의 성첩과 같은 1773년으로 보기도 하였다. 연구자에 따라 관직 이후의 초상으로 보기도 하였다. 어느 경우나 절필기의 그림이라는 의견에는 변함이 없다. 변영섭, 앞의 책, 30~36쪽; 강관식, 앞의 글, 141~161쪽.

였으며, 특정 장면만을 기준으로 완성작으로 판단되기도 하였다. 그러나《부안기유도》의 표현과 구성에 보이는 미완성성 및 즉흥성은 이 화권이 치밀한 계획 하에 제작된 그림이 아님을 의미한다. 이 그림은 여행의 과정에서 속필로 기록한 스케치, 일종의 초고로 보아야 할 것이다

절필기의 그림으로 추정되는 또 다른 작품은 리움미술관에서 소장한 두 폭의 산수화이다. 〈초옥한담도草屋閑談圖〉, 〈강상조어도江上釣魚圖〉라는 두 그림은 강세황이 즐겨 그렸던 간결한 문인화풍의 산수화이다. 〈초옥한담도〉는 소나무 아래 정자에서 담소를 나누는 인물을 그렸으며 〈강상조어도〉는 배를 띄우고 낚시하는 인물을 묘사하고 있다.도3-6 두 작품 모두 한가로운 은자의 삶을 주제로 그린 전형적인 화보풍의 산수화이다. 각각의 화면에 적힌 시문은 다음과 같다.[44]

〈초옥한담도〉
우뚝 솟은 빈 누각에 구름이 머물고
유월의 푸른 솔은 더위를 모르네.

〈강상조어도〉
구름은 숲 끝을 스치며 담박하게 머물고
더운 기운 산 허리에서 짙푸름을 자아내네.

그림과 어우러진 〈초옥한담도〉의 시문은 왕양명王陽明, 1368~1661의 「이거승과사移居勝果寺」의 구절이다. 〈강상조어도〉의 시문은 금대의 시인 원호문元好問,

44 〈草屋閑談圖〉: 半空虛閣有雲住, 六月深松無暑來.〈江上釣魚圖〉: 雲拂林梢留澹白, 氣蒸山腹出深靑.

도 3-6-1. 강세황, 〈초옥한담도〉.
1776~78, 종이에 담채, 58.0×34.0cm, 리움미술관

도 3-6-2. 강세황, 〈강상조어도〉.
1776~78, 종이에 담채, 58.0×34.0cm, 리움미술관

도 3-6-3. 강세황, 〈계산기려도〉.
1776~78, 종이에 담채, 58.0×34.0cm, 국립중앙박물관

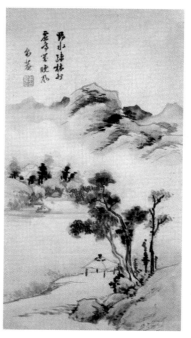

도 3-6-4. 강세황, 〈계산허정도〉.
1776~78, 종이에 담채, 58.0×34.0cm, 국립중앙박물관

1190~1257의 글인 「오학사격吳學士激」에서 찾을 수 있다.[45]

이들 산수화의 제작 시기는 언제였을까? 모든 그림의 화면에는 '표암'이라는 이름만 적혀 있을 뿐이다. 그러나 함께 남겨진 인장에서 그 제작 시기를 유추할 수 있다. 두 장면에는 모두 동일한 인장이 찍혀 있다. 그 석문釋文은 "기괴耆魁", 즉 '기구과의 으뜸'이다. 이 인장은 강세황이 기구과에 급제하였음을 기념하여 제작된 것이었다.

기괴 인장의 사용 기간은 기구과에 급제한 1776년 2월부터 문신 정시에 수석한 1779년 9월까지의 짧은 기간으로 한정된다. 동일한 인장을 사용한 다른 작품의 예에서도 기괴인의 사용 시기를 다시 확인 가능하다. 그 하나는 1777년 남산의 무한경루無限景樓에서 쓴 《우군소해첩右軍小楷帖》의 발문이며, 다른 하나는 1778년 5월에 쓴 《남창서첩南窓書帖》의 발문이다.[도 3-7] 이들은 모두 기구과와 문과 정시의 사이에 제작되었다. 따라서 앞서의 산수화 역시 1776년에서 1778년 사이의 작품으로 비정할 수 있다.

이들 산수화는 강세황의 절필기에 제작된 그림으로 파악된다. 그렇다면 강세황은 기구과에 급제하며 절필을 마쳤던 것일까? 두 산수화 제작의 전후를 돌아보면 이 기간에 제작된 회화가 전혀 등장하지 않는 점으로 미루어 그가 절필을 마쳤다고 판단하기는 이르다. 오히려 두 산수화는 절필 기간 중 그림을 그렸던 예외적인 경우로 보인다. '기괴' 인장을 남긴 산수화는 자신의 과거 급제를 기념하여 제작되었을 것이다.

45 도 3-6의 산수화 4점은 『한국의 미−산수화』 하편에 함께 게재되었다. 이들은 각각 《산수대련》Ⅰ,《산수대련》Ⅱ로 소개되었다. 이 중 《산수대련》Ⅱ는 〈초옥한담도〉와 〈강상조어도〉라는 제목으로 통용되고 있다. 개인소장의 《산수대련》Ⅰ은 국립중앙박물관에 소장된 이건희 기증품에 포함되어 있으며, 각 폭의 도상을 따라 〈계산기려도〉 및 〈계산허정도〉라는 이름이 새롭게 붙여졌다. 〈초옥한담도〉, 〈강상조어도〉와 더불어 4점의 산수화는 비슷한 크기로 확인되었으며 본래 하나의 작품이었을 가능성이 높다. 중앙일보사, 『한국의 미−산수화』 하, 중앙일보, 1982, 105~108쪽.

「발문」의 기괴 인장

도 3-7. 강세황, 「발문」, 『우군소해첩』, 1777, 32.6×18.6cm, 개인 소장

두 산수화에 적힌 시문은 일반적인 시의도詩意圖에서 거의 나타나지 않던 구절이다. 왕양명의 시를 주제로 그린 점도 눈여겨보아야겠지만 더욱 흥미로운 인물은 두 번째 시문의 저자이다. 이 시의 저자인 오격은 중국 북송의 문인서화가 미불米芾, 1051~1107의 사위였으며 그 자신도 서화에 뛰어난 인물이었다. 남송의 관료였던 오격은 금나라에 사신으로 파견되었을 때 그의 시와 그림을 숭상한 금인들에게 억류되어 한림대제翰林待制의 관직을 지냈다. 오격의 시문을 선택한 그의 내심에서 정조의 감별을 받아 조정에서 활약하게 된 자신의 처지를 빗대고자 하는 의도를 읽어볼 수 있다.

이상에서 살펴본 절필기의 그림에서는 흥미로운 특징을 발견할 수 있다. 그것은 제작 시기를 밝힌 그림을 찾을 수 없다는 점이다. 동일한 기괴인을 사용하되 서첩에서는 정확한 관서를 남긴 점과 분명히 대조적인 태도이다.

강세황의 《부안기유도》가 처음 공개되었던 당시 이 그림은 '정선'의 그림으로 알려지기도 하였다.[46] 화권의 장황에 정선의 이름과 생몰년이 적혀 있었기 때문이다. 화권의 중앙에 적힌 기문이 『표암유고』의 「유우금암기遊禹金巖記」와 동일한 내용이 아니었다면 이 그림은 여전히 정선의 필치로 알려졌을 가능성도 있다. 정선과는 큰 차이를 보이는 화풍에도 불구하고 정선의 그림으로 전칭되었던 이유는 이것이 실경산수화인 데다가 화가에 관한 기록이 전혀 남아 있지 않기 때문일 것이다. 이처럼 제작 시기와 이름을 남기지 않는 것은 의도된 태도로 보인다. 여기에서 자신의 회화 제작을 공개적으로 드러내지 않고자 하는 절필기의 심리를 읽을 수 있다.

강세황은 절필의 시기에도 사적인 회화 제작을 지속하였다. 그러나 이 경우에도 극도로 절제하는 모습을 보여 주었다. 같은 시기에 회화 비평에서는 적극적이고 공개적인 활동을 펼쳤던 점과 사뭇 대조적이다. 심사정의 《경구팔경첩京口八景帖》1768, 정선의 〈하경산수도夏景山水圖〉1773, 혹은 김홍도의 〈서원아집도西園雅集圖〉1777, 《행려풍속도行旅風俗圖》1778 등 강세황의 화평이 기재된 작품은 절필기에 집중적으로 나타나는데 이는 강세황이 회화 제작을 대신하여 적극적으로 감평 활동에 참여한 결과일 것이다. 동시기에 강세황은 서예에서도 눈에 띄는 성과를 보였다. 이완우는 강세황 말년에 보이는 개성 강한 글씨를 '표암체'라고 부르며 그가 50대 이후부터 특유의 서풍을 이뤘다고 분석한 바 있다.[47] 강세황에게 50대란 1763년 이후로서 바로 절필기에 해당한다. 강세황이 보여준 절필기 활동의 특징, 즉 공개적인 회화 제작의 중단, 서예 및 회화 감평에 주력한 활동 양상은 절필의 목적과 긴밀하게 관련된 것이

46 이 작품은 보존수리 이전에 화면의 시작 부분에 "鄭敾 一六七六-一七五九 號謙齋 光州人"이라 적혀 있어 정선의 그림으로 알려지기도 하였다. 변영섭, 앞의 글, 2019, 49쪽, 도 16.

47 이완우, 「표암 書風의 기반」, 『표암 강세황-조선후기 문인화가의 표상』, 한국미술사학회, 2013, 221~284쪽.

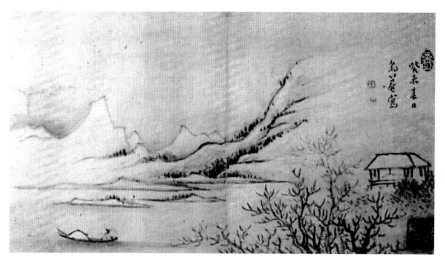

도 3-8. 강세황, 〈춘경산수도〉. 1763, 종이에 담채, 17.0×29.0cm, 개인 소장

다. 그에게 절필이란 회화의 완전한 중단을 의미하지 않았다. 그것은 사회적 인 서화 요청에 대한 수응의 중단을 의미하였다.

3) 절필의 종료

현전하는 강세황 회화의 제작 시기의 분포를 살펴보면 1763년 봄에 그린 〈춘경산수도春景山水圖〉이후 긴 공백기가 나타난다.도 3-8 이후 70대에 가까운 만년기에 이르러 다시 회화가 등장하고 있어 그 사이에 절필을 마쳤음이 확 인된다. 그는 어느 시점에서 어떤 방식으로 절필을 마쳤을까? 강세황은 그 림을 다시 시작한 시기를 분명하게 밝히지 않았으므로 그 종료 시점과 과정 에 대하여는 현존하는 회화를 통해서 파악해 보고자 한다.

기존 연구에서는 1782년의 자화상이 절필 이후 가장 앞서 나타나는 그림 으로 파악되기도 하였다. 그러나 근래에 새로운 작품들이 공개되면서 한해 앞서는 1781년 작의 그림들도 발견되었다. 이 해에 등장한 작품은 앞서 거 론한 1781년 여름 유광옥이란 역관에게 그려준 〈죽석모란도〉와 겨울 청계 의 태화당에서 그렸단 관서가 있는 〈난매죽국〉이란 사군자화이다. 두 그림 에는 제작 시기, 수화인受畵人, 화가 등을 명확히 밝힌 관지가 남아 있다. 강세

황이 절필기와는 상이한 태도로 회화 제작에 임하였음이 목격된다.

두 그림이 그려진 1781년은 관료로서 강세황의 위상에 획을 긋는 중요한 사건이 발생한 해였다. 이것은 정조의 30세 어진 제작에 소환된 일이다. 이해 8월 강세황은 화격이 뛰어난 신하들이 어진 제작을 주관하는 관례에 따라 이 사업의 감독으로 발탁되었다. 정조는 강세황에게 김진규의 일을 따라 초상을 그리도록 권유하지만 그는 '자신의 나이가 이미 노쇠하고 눈이 흐린 점'을 들어 화원을 감독하고 보완하는 일을 담당하기를 자청하였다.[48] 결국 그는 어진 제작을 감독하는 신하로 발탁되었다. 사회적인 비난을 피하기 위하여 회화를 단념해야 했던 출사 이전과 달라진 상황을 볼 수 있다. 1781년은 영조의 교시로부터 20년이 되는 해였다. 강세황 자신도 정조의 인정을 받는 관료로서 위상을 갖추었다. 어진 제작의 감독 이후 중국 사행에 부사로 파견되는 등 국가의 중요 사업을 담당하였던 그의 활약상은 절필의 종료와도 모종의 관계가 있음이 분명하다. 1781년은 절필을 마칠 수 있는 내외적인 조건이 충분히 성숙한 시기이기도 하였다.

절필을 시행하였던 여타의 문인화가들은 어떤 방식으로 회화를 다시 시작하였을까? 절필을 경험한 동시대의 문인화가의 사례를 살펴보며 강세황과 비교하고 그 상황을 구체적으로 살펴보고자 한다. 가장 이른 시기에 절필의 기록을 남긴 김진규의 사례를 보면 그는 1688년 부모의 상을 당하였는데도 불구하고 숙종으로부터 기복출사起復出仕를 요구받은 후 절필을 시행하였다.[49] 김진규는 어려서부터 그림으로 이름났던 문인화가였지만 절필 이전에 제작한 부친 김만기의 초상과 스승인 송시열의 초상 초본 등을 제외하면 정확히 그의 친필로 확인되는 그림은 전하지 않는다. 이런 상황으로 미루어 김진규

48 『承政院日記』 1492冊, 正祖 5年(1781) 8月 28日.
49 李頤命, 『疎齋集』 卷17, 「左參贊竹泉金公行狀」.

는 1688년 이후로 다시 그림을 그리지 않았던 것으로 추정된다. 그와 같이 다시 그림을 그리지 않았던 인물도 있었지만 대부분의 화가들은 절필을 불가역적인 회화의 중단으로 여기지 않았다. 강세황 외에 가장 분명한 절필의 기록을 남긴 화가인 조영석은 절필 3년 후 다시 그림을 그렸다. 조영석의 행적을 따라가면 절필을 마치는 그만의 독특한 방식이 관찰된다.[50] 조영석은 1735년 세조의 어진 모사에 참여하라는 영조의 요구를 거부한 이후 스스로 그림을 중단하였다. 그로부터 약 3년 뒤인 1738년 당시 형조판서였던 조정만趙正萬, 1656~1739의 요청을 받아 그림을 그리게 되었다. 조영석의 불가피하였던 상황은 『관아재고觀我齋稿』에서 상세하게 확인된다. 조정만은 초상화에 뛰어난 조영석이 자신의 초상을 그려주기 바라며 세 번씩 시를 보내 그림을 요청하였다. 조정만은 조영석의 형 조영복趙榮祜, 1672~1728과 스승 이희조李喜朝, 1655~1724의 친구이기도 하였다. "팔순 노인이 구하여 찾는 것이니, 앞으로 더 몇 번이나 있겠는가!"라는 부탁을 이기지 못하고 마침내 조영석은 결계를 풀고 그림을 그렸다. 완성된 그림의 곁에 이 그림을 그렸던 사정을 상세하게 기록하였다.[51] 이처럼 거절할 수 없는 회화 요청은 화가를 곤혹스럽게 만들겠지만, 이것은 절필을 마칠 수 있는 적절한 조건을 제공하기도 하였다. 조영석이 그림에 그간의 사정을 상세히 기입한 이유는 그가 이 그림으로써 절필을 마치게 되었음을 사회적으로 공포하는 의식이었을 것이다.

절필을 마치고자 하는 강세황에게도 조영석과 같은 공적인 절차가 필요하지 않았을까? 아직까지 강세황의 작품 속에서 조영석과 같이 분명하게 절필을 마치는 시점에 제작된 그림은 발견되지 않는다. 그러나 제작 배경에서 조영석

50 조영석의 절필과 관련하여서는 이경화, 「조영석이 그린 이지당 조영복 초상 – 연거복본의 제작과 함의를 중심으로」, 『한국문화』 95, 2021, 325~358쪽 참조.

51 趙榮祜, 『觀我齋稿』 卷3, 「題趙判書正萬畵簇」.

도 3-9. 강세황, 〈약즙산수도〉, 1782, 종이에 수묵, 23.8×75.5cm, 신효영 소장

의 조정만상과 유사한 서사를 지니고 있어 눈길을 끄는 작품이 있다. 바로〈약
즙산수도藥汁山水圖〉로 알려진 소폭의 산수화이다.도 3-9 〈약즙산수도〉는 황공망
의〈부춘산거도〉를 연상시키는 전형적인 문인화풍의 수묵산수화로서 회화적
으로 특이한 부분은 발견되지 않는다. 〈약즙산수도〉에 부기된 제발에는 화가
가 이 그림을 제작한 사정이 상세히 담겨 있다.[52]

손자 장희는 여덟 살로 종증다리가 붓는 병을 앓았지만 증세가 지극히 순조롭게 나았
다. 병을 앓기 시작할 때 작은 종이로 그림을 그려달라고 하였다. 이에 책상머리
에 놓인 약물로 붓 가는 대로 이 그림을 그렸으니 한편으로는 근심을 덜기 위함
이요 한편으로는 그 요구에 따른 것이다. 잘 간직하기 바라니 훗날 이 때의 사정
을 떠올릴 수 있을 것이다. 임인년 겨울 표암.

그림을 그린 임인년은 1782년이다.[53] 제사에 등장하는 '장희長喜'는 누구
일까? 강세황에게 장희라는 이름의 손자는 없었다. '희喜' 자는 강세황가에
서 아명으로 사용한 글자였던 것으로 추정된다.[54] 1782년에 8살이었다는

52 "孫兒長喜年八歲, 患瘇症, 症極安順. 方其病時, 以小卷索畵. 乃蘸床頭藥汁, 信筆寫此, 一以排憂, 一以副
 其求. 須善藏之, 他日可想伊時情事也. 壬寅 冬 豹菴."
53 〈약즙산수〉의 제작 시기에 대한 상세한 내용은 변영섭, 앞의 책, 113~114쪽 참조.
54 강세황과 관련된 서간과 문서에서는 喜安, 長喜, 匊喜 등 희자 돌림의 이름이 지속적으로 발견된다. 강세황

연령으로 짐작해 보면 장희는 셋째 아들 강관의 장자인 강이면^{姜彝冕, 1774~1795}으로 추정된다.[55] 그는 병에 걸린 손자의 요청을 받아 근심스러운 마음을 달래고 손자의 요구에 답하기 위하여 이 그림을 그렸던 것이다. 조부의 애틋한 마음이 담긴 이 그림의 제작 목적은 일차적으로 손자의 쾌유를 바라는 데 있었다. 그러나 황공망의 화풍을 연상시키는 정통 문인화풍 산수화는 병을 앓는 8살의 손자에게 그려준 그림이라 보기에는 과도한 면모를 지녔다. 더구나 이 작품은 구성면에서 산수보다 대자의 제발이 큰 비중을 차지한다. 조영석의 선례에 비추어 훗날 이 일을 기억해 주기 바라는 제발의 기저에서 화가가 이 그림을 그리게 된 사정을 남기고자 하는 의도를 읽을 수 있다. 병든 손자의 요구로 그림을 그린 사연은 조영석이 조정만의 거듭된 요청을 거절하지 못하였던 상황과 상당 부분 중첩된다. 조영석의 선례에 비추면 〈약즙산수도〉는 강세황이 절필을 마쳤음을 공개적으로 알리기 위한 그림으로 볼 수 있다. 강세황은 한 해 앞서 1781년부터 그림을 그리고 있어 실질적으로는 이미 절필을 종료한 상태였다. 한 해 뒤에 다시 이런 상황을 반영한 그림을 제작해야 하였던 이유는 단언하기 어렵다. 다만 조영석의 선례에 비추어 거절할 수 없는 요청이란 그림을 다시 그리기 위한 최선의 명분이 될 수 있음을 고려해야 할 것이다. 〈약즙산수도〉는 강세황이 절필을 마쳤으며 향후에 적극적으로 회화 활동을 펼치겠다는 의지를 더욱 분명히 밝힌 그림으로 볼 수 있다. 1782년에 제작한 〈70세 자화상〉, 1784년의 북경 사행을 비롯한 이후의 적극적인 회화 활동은 이러한 추정을 뒷받침해주는 듯하다.

이 〈71세 초상화〉를 제작할 때 주관한 자손이 '흡安'이었는데 이 역시 족보에서는 찾을 수 없는 이름이었다. 강우식 선생님은 저자와의 인터뷰에서 어려서 집안의 아명으로 흡자를 사용하였다고 말씀하신 바 있다.

55 강이면은 1774년 생으로 강세황의 손자대 인물 중 유일하게 유사한 연령을 보인다. 晋州姜氏竹窓公 后雪峯 白閣公派譜編纂委員會, 앞의 책, 8쪽.

3. 관료-문인화가로서의 활약

1) 정조의 30세 어진 제작의 감동

강세황이 본격적으로 관료로서 존재감을 드러낸 첫 번째 사건은 1781년 시행된 정조의 30세 어진 제작이었다. 강세황은 어진 제작에 조윤형曹允亨, 1725~1799과 더불어 감동의 자격으로 참여하였다.

어진은 조선 왕실의 권위와 존엄의 상징이다. 도화서 화원에게도 어진 제작은 가장 중요한 임무였다. 조선 왕실에서 회화에 능숙한 문인 관료들을 가장 필요로 하였던 사업이 어진 도사御眞 圖寫였다. 역대 국왕의 어진 제작과 봉안은 조선 초부터 꾸준히 이어져온 왕실의 전통이었으나 임진왜란과 병자호란을 거치며 일시적으로 단절되어 오랫동안 새로운 어진은 제작되지 않았다.[56] 어진 제작이 본격적으로 재개된 시기는 숙종에 이르러서였다. 1688년 시행된 태조 어진 모사가 그것이었다. 당시 태조 영정의 모사를 위해 조직된 도감의 낭청은 흥미롭게도 강세황의 부친 강현이었다. 이 때 조속의 아들이며 화가로서 이름이 있었던 조지운趙之耘, 1637~1691이 감조관監造官으로 차출되었다. 숙종은 본래 송시열의 초상화를 제작할 만큼 초상화에 뛰어났던 김진규를 차출하고자 하였으나 거상으로 발탁이 어려워지자 조지운이 낙점을 받았다. 그 외에도 수안군수遂安郡守였던 신범화申範華, 1647~?와 광산부정光山副正 이하李河, ?~1728가 선발되었다.[57] 어진을 제작하며 국왕이 문인화가의 참여를 요구하기 시작한 시기도 이때부터이다. 사업의 중요성에 맞춰 널리 인재를 모

56 조선시대의 어진 제작에 관한 전반적인 사항 및 중국과의 비교는 조선미, 『韓國肖像畵 연구』, 열화당, 1994, 109~132쪽; 조인수, 「경기전 태조 어진과 진전의 성격─중국과의 비교적 관점을 중심으로」, 『왕의 초상』, 국립전주박물관, 2005, 266~278쪽을 참조.

57 이하의 회화에 관하여는 상세하게 알려진 바가 없다. 신범화와 그의 작품에 관해서는 오세창, 앞의 책, 608쪽; 안휘준, 앞의 책, 612~614쪽 참조.

은다는 명분하에 이름난 관료 화가들을 소환한 것이다. 이것은 오랜 기간 동안 어진을 제작하지 않음으로서 도화서 내에 초상화 제작에 뛰어난 인물이 절대적으로 부족하게 되었기 때문이기도 하였다.[58] 숙종대에 시작된 문인화가들의 참여는 이후에 하나의 관행을 형성하며 정조대까지 지속되었다.

『승정원일기』에 정조의 30세 어진 제작에 관한 최초의 기록이 등장한 시기는 1781년 8월 26일이었다. 정조는 영조가 21세부터 매 10년마다 초상을 제작한 일을 열거하며 '소술의 도紹述之道', 즉 영조를 계승하는 방식으로서 30세 어진을 제작하기로 결정하였다. 정조는 한종유, 신한평申漢枰, 1726~?, 김홍도 등 도화서의 이름난 화원에게 첫 번째 초본을 그리게 하였다. 그들의 초본은 국왕을 만족시키지 못하였다. 다음날인 8월 27일 한종유에게 두 번째 초본을 그려내게 하였지만 역시 만족스럽지 못하였다. 불만스럽게 여기는 정조에게 서정수徐鼎修, 1749~1804는 사대부로서 그림에 밝은 인물이 참여하였던 선대의 예를 거론하며 강세황과 조윤형의 동참을 건의하였다. 정조는 "숙묘조와 선조의 어용 모사 때, 김진규, 윤덕희, 조영석 등이 처음부터 끝까지 입참하였다"며 서정수의 의견을 수용하였다.[59]

여기에서 언급된 숙묘조의 어용 도사란 1713년 숙종의 53세상 제작을 가리킨다. 이는 양란 이후 처음 시도된 현왕의 어진이었으며 어용도사도감御容圖寫都監을 설치하여 화원 시취와 제작을 감독하도록 하였다. 숙종은 김진규를 화격을 이해하는 신료로서 도감의 당상관으로 임명하였다. 심사정의 외조부인 정유승鄭維升, ?~1738도 감조관을 담당하였다.[60] 1713년의 어진은 정조

58 『承政院日記』328冊, 肅宗 14年(1688) 3月 8日. "昨日筵中影幀模寫事, 稟定之時, 略及卽今善畫著名〈者〉之絶無, 仍以曾見前持平金鎭圭所圖之狀, 最爲彷彿精妙, 則況此模寫, 亦必不難."

59 『承政院日記』1492冊, 正祖 5年(1781) 8月 27日. "肅廟朝及先朝御容摹寫時, 故重臣金鎭圭及尹德熙, 趙榮祜諸人, 終始入參."

60 『承政院日記』477冊, 肅宗 39年(1713) 4月 11日;『肅宗實錄』53卷, 39年(1713) 4月 11日.

30세 어진과 마찬가지로 현왕의 첫 번째 어진 도사에 해당하였다. 첫 번째 어진은 중요한 선례로 남기 때문에 모범적인 전거를 만드는 일이 중요하였다. 이 때문에 국왕은 초상화에 뛰어난 문인화가들까지 소환하고자 하였던 것이다.[61]

"내가 선조의 고사를 따라 이제 어용을 모사하고자 한다. 듣기에 경은 평소 화격을 익혔다고 하니 숙묘조 김진규의 옛 일에 따라 한 본을 그려내는 것이 좋겠다." 강세황이 답하였다. "(…중략…) 신하의 도리로서 감히 가벼운 재주를 다하고 작은 정성을 바치지 않겠습니까? 그러나 신이 나이가 이미 노쇠하여 눈으로 보는 것은 흐리고 정밀한 생각은 거칠어졌습니다. 천목天目 : 왕의 얼굴을 그리는 일은 지극히 정중해야하고 지극히 중요한 일로 혹시 잘못이 있을까 걱정에 두렵습니다. 신의 생각에는 화사를 시켜 한 본을 시험 삼아 그리게 하고 신이 그 곁에서 도와 부족한 부분을 보완하도록 하면 좋을 것 같습니다."

정조는 강세황과 조윤형을 불러 김진규의 일을 따라 초상을 그리도록 명령하지만 강세황은 그의 나이가 이미 노쇠하고 눈이 흐린 점을 들어 화원의 곁에서 감독하고 보완하는 일을 담당하기를 자청하였다. 실제로 당시 강세황은 69세의 노령으로 어느 정도 세밀한 제작에 한계가 있었을 것으로 추정

61 『承政院日記』 1492冊, 正祖 5年(1781) 8月 28日. "上曰 : 予遵先朝故事, 方摹畵容, 而聞卿素閑畫格, 且有肅廟朝金鎭圭故例, 卿其模出一本, 可也. 世晃曰 : 聖敎如此, 臣誠榮且幸矣, 在臣道理, 敢不殫竭薄技, 粗效微誠, 而第臣犬馬之齒, 已迫衰暮, 眼視昏花, 精思荒耗, 摹畵天日, 至敬至重, 恐或有爽誤之慮, 臣意則使畵師試摹一本, 臣則在傍贊助, 以補其不逮之見似好, 固知惶悚, 而敢此仰達矣. 上曰 : 此亦無妨, 而卿須着意主張, 凡於畵師輩意匠未及到處, 在傍指揮也."
 정조의 어진 제작에 관한 전반적인 논의는 진준현, 「英祖 正祖代 御眞도사와 화가들」, 『서울대학교박물관 연보』 6, 1994, 19~72쪽; 조인수, 「조선 후기 어진의 제작과 봉안」, 『다시보는 우리 초상의 세계』, 국립문화재연구소, 2007, 6~33쪽; 유재빈, 『정조와 궁중회화』, 사회평론아카데미, 2022, 120~140쪽 참조.

된다. 게다가 이미 어진 제작에 소환된 문인화가들은 감독을 담당하는 관례가 형성되어 있었기 때문에 정조는 흔쾌히 강세황의 요청을 수락하였다.

『승정원일기』의 기록을 바탕으로 정조의 30세 어진 도사 과정을 따라가 보고자 한다. 강세황과 조윤형이 감독으로 참가한 다음날인 8월 29일 정조와 신하들은 비단에 올린 첫 번째 초본綃本을 심사하였다. 그러나 몇 본을 더 제작하고 이 중 우수한 본을 선택하여 정본을 제작하는 방향으로 의견이 모아졌다. 다음 날인 9월 1일 세 번째 초본初本이 완성되었다. 정조는 이를 정본으로 사용할지 여부를 대신들과 함께 논의하였다. 이날 부총관이었던 강세황에게는 호조참판戶曹參判직이 주어졌다. 이것은 어진 제작의 감독을 위한 한시적인 관직이었으며 어진이 완성된 후 그의 관직은 부사직副司直으로 교체되었다.

9월 3일은 의복의 초본을 그렸으며 선왕인 영조의 어진을 함께 이모하기로 결정되었다. 이날 정조는 선원전에서 영조 어진을 봉심하며 강세황과 화원들을 참석시켰다. 9월 4일 대소초본大小綃本을 함께 봉심奉審하였으나 정조와 신하들 간에 우열에 대한 의견이 엇갈렸다. 논의의 맥락상 대본이란 첫 번째 제작한 초본綃本：29일본으로, 소본이란 수정을 거쳐 새로 제작한 초본綃本：1일본으로 추정된다. 정조는 소본을 선택하였으며, 신료들은 대본 혹은 소본으로 의견이 갈라졌다. 결국 김상철金尙喆, 1712~1791과 조시위趙時偉의 건의에 따라 두 본이 모두 만족스럽지 못하다면 다시 한 본을 그리기로 결정되었다. 4일 이후에는 더 이상 초본에 관한 논의가 등장하지 않는 것으로 보아 이날 다시 그려낸 초본을 정본으로 삼았으리라 여겨진다. 정조는 어진 모사에 입참한 모든 신하들의 초상화를 훈신화상勳臣畵像, 즉 공신초상화의 규정대로 1본씩 제작하라는 명령을 내렸다. 9월 8일에는 어진의 안면 채색을 시작하였으며 9월 12일에는 장황을 진행하였다.

정조의 초상 제작과 동시에 영조의 80세 어진 이모도 진행되었다. 새로운 영조 초상은 육상궁毓祥宮에 보존된 반신상의 초본을 모사한 것으로 영희전永禧殿에 봉안하기로 결정되었다. 궁내인 선원전璿源殿의 영정은 신료들이 볼 수 없기 때문에 새로운 초상을 궐 밖의 영희전에 안치하기로 결정하였다.[62] 9월 21일 육상궁에 봉안된 어진을 가져오기 위한 건의가 있었으나 이후 선왕 어진의 이모에 관한 언급이 나타나지 않아 진행의 유무는 모호하다. 그러나 강세황의 행장에는 '선왕의 어진에 표지標識를 썼다'는 기록이 나타난다. 이것이 어느 해였으며 새로이 제작된 어진을 위한 것이었는지, 아니면 기존의 어진에 표지만을 쓴 것인지는 정확하지 않다. 다만 정조의 재위 기간에 시행된 선왕의 어진 제작은 오직 1781년에만 논의되었다. 따라서 1781년 영조 어진의 이모는 기록되지 않은 채 진행되었을 가능성이 있다.

9월 16일에는 서향각書香閣에서 표제의標題儀가 시행되었다. 정조는 조윤형에게 '춘추 30세의 어진을 즉위 5년 신축년[1781] 9월 일에 도사하였다春秋三十歲眞卽祚五年辛丑九月日圖寫'는 예서 표제를 지시하였다. 표제 의례와 함께 어진을 감독한 신료와 화원들에 대한 포상이 시행되었다. 포상 내용에서 주목되는 사실은 어진 제작에 직접적으로 참여한 감동과 화원들에게 집중적인 포상이 이루어진 점이다. 주관 화사인 한종유와 장시흥은 변장邊將에 제수되었으며, 김홍도, 김후신金厚臣, 1735~?, 신한평, 허감許礛, 1736~?, 김응환金應煥, 1742~1789 에게도 공로에 따라 문무의 산직散職이 주어졌다. 강세황과 조윤형에게는 반숙마半熟馬 한 마리가 지급되었다. 이렇게 해서 약 20여 일이 소요된 정조의 30세 어진 제작이 마무리되었다. 국왕은 이날 진행된 남은 초본의 처리에 관한 논의 중 입참하지 않은 강세황을 직접 호출하는 등 남다른 호의를 보였다.[63]

62 永禧殿 : 태조·세조·원종·숙종·영조·순조의 어진을 모신 전각으로 현재 중부경찰서 자리에 위치하였다.
63 『承政院日記』81冊, 正祖 5年(1781) 9月 16日.

이렇게 제작된 30세 어진은 정조 최초의 어진이었다. 국왕은 어진 제작의 모든 과정에 세심한 관심을 기울였다. 국왕이 직접 제작의 진행 정도를 점검하며 전 과정을 관장하였다. 초본을 마련하기 위해 화원들은 적어도 3회 이상의 유지본油紙本과 3회의 생초본生綃本을 제작해야만 하였다. 현왕의 첫 번째 영정이라는 의의를 지닌 정조의 30세 어진은 이에 상당하는 공력을 기울여 제작된 초상이었다.

30세 어진에 대한 정조의 만족감이 가장 분명하게 확인되는 문헌 자료는 바로 강세황의 문집『표암유고』이다.『표암유고』에 수록된「호가유금원기扈駕遊禁苑記」, 즉 어가를 따라 창덕궁 후원을 유람하였다는 제목의 이 글은 어진 제작이 한창이던 9월 3일에 있었던 한 사건을 기록하고 있다. 먼저『승정원일기』의 기록을 바탕으로 이 날 정조의 행적을 따라가 보자. 정조는 선원전을 방문해 영조의 초상을 봉심하였으며 봉심을 마친 후에는 서향각에서 자신의 어진 제작 과정을 시찰하였다. 김홍도는 이날 어진의 의상 초본을 그렸다. 희우정喜雨亭에 돌아온 정조는 여느 때처럼 과거 여러 제상들의 초상을 열람하였다.[64]

강세황의 글은 관찬 사료에 기록되지 않은 또 하나의 사건을 기록하고 있다. 희우정에서 정조는 강세황에게 오색대금전五色大錦牋 병풍에 글씨를 쓰도록 명령하였다. 글씨를 마치기도 전 국왕은 신하들에게 궁궐 후원의 유람을 제안하였다. 국왕은 가마를 타고 직접 신하들을 후원으로 이끌었다.[65] 국왕이 신하와 함께 꽃을 구경하고 낚시와 연회를 즐기는 모임은 '상화조어연賞花釣魚宴'이라 불리며, 왕과 신하 간의 유대를 강화하기 위해 시행되는 행사였

64 이날 정조는 趙珩(1606~1679), 趙相愚(1640~1718), 趙文命(1680~1732), 趙顯命(1690~1752)의 풍양 조씨 형제와 李宗城(1692~1759), 李穡(1328~1396)의 초상을 열람하였다.『承政院日記』81冊, 正祖 5年(1781) 9月 3日.

65 강세황,「扈駕遊禁苑記」, 앞의 책, 265~271쪽.

도 3-10. 작가 미상, 〈동궐도〉 위이암 부분.
19세기 전반, 비단에 채색, 273×576cm, 고려대학교박물관 및 창덕궁 위이암

다.[66] 이날의 연회는 관찬 사료에 기록되지 않았는데, 이것은 정무를 마친 이후였기 때문일 것이다.

강세황은 희우정을 나서는 정조를 따랐다. 일행은 이문원擒文院과 어수당魚水堂을 지나 후원의 가장 후단에 위치한 옥류천玉流川에 도착하였다. 이 부근에 위치한 소요정逍遙亭, 청의정淸漪亭, 태고정太古亭의 세 정자를 관람하였다. 이 지역에서 무엇보다 인상적인 광경은 숙종의 어제가 적힌 위이암逶迤巖이었다.도 3-10 강세황은 바위에 새겨진 각자刻字를 읽고자 하였으나 이끼 때문에 자세히 볼 수 없었다.[67] 이 자리에서 정조는 수행 화원 김응환에게 옥류천 부근의 정자들을 그리도록 시켰다. 일행은 만송정萬松亭과 망춘정望春亭을 지나 존덕정尊德亭으로 향하였다. 정조와 일행

66 정약용 또한 정조의 상화조어연에 참석하였다. 정조는 신하들을 직접 인솔하여 후원을 관람하고 존덕정 부근에서 꽃을 구경하였으며 부용정에 이르러선 낚시와 뱃놀이 등을 즐겼다. 이때 정조가 신하들과 함께 노닐었던 경로는 강세황의 경우와 대체로 유사하다. 이날의 연회에 대해서는 「부용정시연기」에 상세히 기록되었다. 丁若鏞, 『與猶堂全書』卷45, 「芙蓉亭侍宴記」.
67 위이암에 적힌 시문은 인조 어필의 '玉流川'이라는 글자와 숙종의 시문이다.

은 다시 동쪽으로 향하여 궁궐의 담장에 이르렀다. 여기에서 인평대군^{麟坪大君,} _{1622~1658}의 옛 궁터를 바라보았다.[68] 지금의 이화원 자리에 해당하는 인평대군 의 옛집 석양루^{石陽樓}는 당시 장안에서 가장 크고 화려한 저택이었다. 희우정 에 도착한 이후 정조는 술과 음식을 내리고 잔치를 열어 모두 흥겹게 즐겼다. 국왕이 이렇게 직접 신하에게 궁궐을 안내하고 연회를 열었던 이유는 어진 제 작에 참여한 신하들의 노고를 위로하기 위한 특별한 배려였다.

창덕궁 후원은 국왕의 사적인 공간으로 신료들로서도 자유롭게 출입할 수 있는 장소는 아니었다. 국왕의 안내를 받으며 궁궐의 후원을 즐겼던 이 날은 강세황에게 인생의 가장 명예로운 순간의 하나로 기억되었다.[69] 국왕이 베 푼 포상을 명예롭게 기억하는 강세황에게서 어진 제작에 대한 거부감, 혹은 천기^{賤技}에 종사하는 데에서 비롯한 일말의 내적인 갈등은 찾을 수 없다.

강세황에 대한 정조의 포상은 공식적인 상전^{賞典}과 후원 유람에 그치지 않 았다. 1783년 강세황은 기로소에 입소해 삼세기영의 위업을 이루었다. 기로 소 입소는 70세 이상의 노관료들을 대상으로 그들의 국가에 대한 공헌을 인 정해 치사하는 명예로운 자리였다. 강세황은 사환에 나간지 불과 10년 밖에 지나지 않았으며 조정에서 실질적인 역할이 크지 않았지만 정조의 특별한 배려 덕분에 기로소에 입소할 수 있었다. 어진 감동을 제외하면 눈에 띄는 활약을 보이지 않았던 강세황의 기로소 입소는 어진 제작에 대한 보상의 의

68 麟坪大君 : 李㴭(1622~1658). 인조의 셋째 아들이며 효종의 동생이다. 인평대군의 옛 궁터란 그의 夕陽 樓가 있던 곳으로 현재의 이화장 부근을 가리킨다. 규장각 소장 〈麟坪大君房全圖〉는 1792년 정조의 명령 으로 인평대군과 효종의 구거지를 그린 그림이다. 서울대학교 규장각한국학연구원, 『규장각 그림을 펼치 다』, 규장각, 2015, 36~40쪽.

69 강세황, 「乙巳春, 自燕京還, 園花盛開. 兒輩爲設酌志喜, 向晚客散, 絃管猶未罷, 余念於丙子秋, 爲營妻 葬, 往來果川, 山路日黑, 忽遇大風雨, 投入萬山中一草菴, 達夜雷電, 不得着睡, 又於乙未冬, 仲子慘喪, 發靷曉渡露梁江氷, 時値虐雪嚴寒, 地爲坼裂, 後於辛丑秋, 以戶曹參判, 入侍奎章閣, 宣醞過醉, 扶出禁 門, 緩驅歸軒, 侵暮還家, 今玆春暮, 會客張樂, 以余一人之身, 經歷悲歡, 各相不同, 漫題一絶以記」, 앞의 책, 권2, 168쪽.

미가 담긴 것으로 추정된다.

1781년에 제작한 정조의 30세 어진은 남아 있지 않아 이 어진이 어떤 방식으로 제작되었는지 확인하고 강세황의 기여를 파악하기는 불가능하다. 다만 정조의 반응으로 미루어 그가 강세황의 역할에 매우 만족하였음은 분명해 보인다. 어진이 제작되는 동안 정조는 진행 과정과 화원들의 그림을 직접 점검하고 신료들과 지속적으로 의견을 주고받으며 완성될 어진에 각별한 애착을 보였다. 정조는 국정 운영에서 시각 미술이 지닌 정치적 가능성에 관한 이해도가 남달리 높았던 국왕이었다. 1783년부터는 규장각에 차비대령화원제도差備待令畵員制度라는 친위적인 화원 제도를 설치하여 도화서와 별도로 운영하였다. 차비대령화원을 통해 궁중 미술을 철저히 관리하여 실제로 높은 미학적 수준의 조형물들을 산출하고자 하였다.[70] 궁중 미술의 정치적 중요성을 분명히 자각하였던 정조에게 화원을 이끌고 감독할 수 있는 관료의 존재는 절실하였을 것이다. 국왕이 노년의 강세황을 선발하여 중용한 이유 또한 여기에 있었던 것으로 보인다.

2) 북경 사행과 서화 제작

(1) 사행 활동과 서화 제작

강세황이 조정에서 눈에 띄는 활약을 보인 두 번째 사건은 건륭제의 75세 천수연에 참석하기 위한 북경 사행이었다. 1784년 겨울부터 이듬해 봄에 걸쳐 시행된 이 사행은 관료로서 강세황의 활동에 정점을 장식한 사건이었다. 이 사행과 관련된 서화, 연행록, 서간, 관찬 기록 등 다양한 자료가 현재까지

70 정조의 화원 제도 정비와 차비대령화원에 관하여는 유재빈, 앞의 책, 24~93쪽 참고.

전하고 있다. 강세황이 직접 제작한 서화첩을 포함하는 이들 자료는 한중 교류사 연구자들에게 큰 관심을 받았다. 강세황의 연행에 관심을 두었던 최초의 학자는 20세기 초 경성제국대학에 재직하였던 동양학자 후지쓰카 지카시藤塚隣일 것이다. 후지쓰카는 이휘지李徽之, 1715~1785, 강세황 등 조선 사절과 청조 문인들이 주고받은 서간과 시문 등 문헌을 해제하고 1784년 조선 사절과 접속한 청조 문사들을 규명하였다. 후지쓰카의 주된 관심은 추사 김정희를 중심으로 활발하게 전개되었던 19세기 한중 문사들의 교류에 있었다. 그는 김정희에 앞서 청조 문인들과 교류한 선구적인 조선 문인의 한 명으로서 강세황을 주목하였을 뿐이었다. 최근에 강세황과 함께 파견된 이휘지의 후손가에 전해져온 서화첩이 공개되었다. 여기에 포함된 강세황의 서화는 연행의 기록으로서 많은 관심을 받았다. 그러나 강세황이 북경에서 이룬 성과의 적절한 의미를 찾기 위해서는 그가 연행도를 제작한 화가가 아니라 국가의 공식 사절로서 북경을 방문하였다는 사실을 전제로 접근할 필요가 있다.

1785년은 건륭제乾隆帝, 재위 1735~1795의 나이 75세로 즉위 50년이 되는 해였다. 건륭제는 조부 강희제康熙帝, 재위 1661~1722가 1713년 60세, 즉위 50년이 넘었음을 기념하여 성대한 천수연千叟宴을 시행하였던 예에 따라 자신의 천수연을 계획하였다. 1784년 9월 28일 청의 조정에서는 조선에서 준청準請한 문효세자文孝世子, 1782~1786의 책봉을 승인하며 1785년 정월에 열릴 천수연에 60세 이상의 신하를 파견하도록 요구하였다.[71] 10월 8일 청나라 예부의 자문이 조선 조정에 도착하였으며 긴급히 정사와 부사를 선정하기 위한 논의가 시작되었다. 논의 끝에 정사는 이휘지가 낙점을 받았으며 부사로는 강세

71 『高宗純皇帝實錄』 卷1215, 高宗 49年 9月. 영인본은 『淸實錄』 24, 北京 : 中華書局, 2008, 24809~24810쪽.

황이, 서장관에는 이태영李泰永, 1744~?이 선택되었다.[72] 사절의 선발에서 생각해야 할 문제는 그들의 '연령'이다. 비록 60세 이상 관료를 파견하라는 청의 요청이 있었지만 70세의 이휘지, 72세의 강세황을 정부사로 선발한 일은 매우 이례적으로 보인다. 공식 사행원이 되어 북경을 방문하는 일은 관료로서 명예로운 경험임에 틀림없다. 그러나 북경은 약 5개월이 소요되는 장기간의 여정인 데다가 요동의 혹한까지 견뎌야 하는 동지사행의 경우는 젊은 관료들에게조차 힘겨운 길이었다. 강세황은 출발 전 그의 벗인 이수봉李壽鳳, 1710~1785에게 무사히 돌아올 수 있을지 약속하지 못하겠다며 기약 없는 이별을 나누었다.[73] 고령의 강세황으로서는 북경 방문이 달갑기만 한 일은 아닐 수도 있다. 청의 사절로 70세 이상 노신들을 선발한 국왕의 속내는 무엇이었을까?

강세황과 함께 북경에 파견된 역관 김낙서金洛瑞는 1784년의 사행 여정을 「북정록北征錄」이란 연행록으로 엮어 그의 문집인 『호고재집好古齋集』에 수록하였다. 그의 기록에 따르면 처음에는 정사로 무림군茂林君 이당李塘, ?~1784이 선택되었으나 그의 급서急逝로 이휘지가 이를 대신하게 되었다고 한다. 갑작스럽게 정사에 선발된 이휘지는 의관도 제대로 갖추지 못하고 출발하였다고 한다.[74] 그런데 이 무림군의 일은 『승정원일기』 및 『일성록日省錄』 등에는 기록되어 있지 않다. 관찬 사료를 보면 천수연에 파견할 연행사의 논의가 처음 나타난 시기는 청의 자문이 도착한 10월 8일이었다. 정조는 이날 이휘지를

72 『承政院日記』 1568冊, 正祖 8年(1784) 10月 8日. "上曰：除拜沁留屬耳. 予意則旣有正卿·副使之例, 且以耆社入送無妨, 姜世晃, 似好矣. 僉曰誠好矣. 文筆優如, 筋力亦好矣. (…중략…) 而副使則旣有資憲前例, 姜世晃, 果何如? 存謙曰, 誠好矣. 且兼文筆, 彼國亦尙書法云矣."

73 강세황, 「祭花川李儀叔文」, 앞의 책, 권6, 430~432쪽.

74 金洛瑞, 『好古齋集』 卷1, 「北征錄」(버클리대학교동아시아도서관 소장), 26쪽. 원문은 고려대학교 해외한국학자료센터, http://kostma.korea.ac.kr 참조. 김낙서와 호고재집에 대한 상세한 분석은 김영진, 「여항시인 金洛瑞의 『好古齋集』」, 『고전과 해석』 7, 2009, 220~237쪽 참조.

정사로, 강세황을 부사로 선발하였다. 이들이 정조를 배알하고 북경을 향해 출발한 것은 그로부터 4일 후인 12일이어서 매우 빠른 속도로 진행되었음을 알 수 있다. 앞선 8일의 논의를 자세히 들여다보면 정사를 논의하며 여러 인물이 거론된 반면, 강세황의 부사직 수행에 한해서는 다른 후보에 대한 논의 없이 국왕이 직접 선택하였다. 이렇게 강세황을 택한 정조의 의도는 『일성록』에서 좀 더 명확하게 파악할 수 있다.[75]

성정각誠正閣에서 세 사신을 소견하였다. 정사 이휘지, 부사 강세황, 서장관 이태영, 우행승지 이재학李在學, 1745~1806이 입시하였다. (…중략…) "경은 기사에 들어간 각신으로서 정사가 되었으니, 저들 나라에서 과시할 만할 것이다" 하였다. (…중략…) 내가 강세황에게 이르기를, "부사는 나이가 들기는 하였지만 젊은이처럼 윤기 있는 얼굴이 여전하고 뛰어난 재능도 많으니, 반드시 국가의 성세를 빛내고 외국에 과시할 수 있을 것이다"고 하였다.

정조는 이휘지에게 기로신이자 규장각 각신으로서 청에서 능력을 뽐내라고 요구하였다. 이휘지는 이경여李敬輿, 1585~1657의 후손으로서 노론 명문가 출신의 문인이었다. 그는 1777년 문형회권門衡會圈에서 최고점을 받아 홍문관 대제학에 선발되었으며 우의정을 지냈다. 현재는 비록 생소한 인물이 되었지만 당대에는 명문가 출신이자 문한文翰으로서 이름이 높았다. 이어서 강세황을 향하여 "젊은이 같은 얼굴이 여전하고 뛰어난 재능이 많으니 반드시 국가의 성세를 빛내고 과시할 수 있을 것이다"라는 확신을 보였다. 이것이 바

75 『承政院日記』1568冊, 正祖 8年(1784) 10月 12日. "御誠正閣, 三使臣入侍時. 正使判府事李徽之, 副使姜世晃, 書狀官李泰永, 行右承旨李在學. (…中略…) 仍下敎曰 : 卿以耆社閣臣爲正使, 足以誇耀於彼中矣. (…中略…) 上謂世晃曰 : 副使年雖衰老, 韶華依舊, 且多才華, 必能鳴國家之盛, 誇示外國矣."

로 이휘지와 강세황을 선발한 이유였을 것이다. 정조는 노년의 나이에도 조정에서 활약하는 두 관료를 천수연에 파견해 조선 국왕의 치세를 청에 과시하고자 하였다. 국왕은 특별히 강세황이 재능으로 중국에서 국가를 빛내기 바랐다. 강세황의 재능이란 구체적으로 언급되지 않았더라도 시서화詩書畵의 능력 외에 다른 것일 수는 없다. 연행은 기본적으로 외교적 행사이지만 그 안에서 문화적 교류는 중요한 부분을 차지하였다. 정조는 청의 궁정에서 조선의 문화적 위상을 높이고자 하는 의도에서 강세황을 선택하였던 것이다.

강세황의 1784년 연행과 관련해 상당히 풍부한 기록과 그림이 남아 있다. 강세황이 직접 제작한 5개의 서화첩이 온전한 형태로 전하고 있다. 절두산 순교박물관 소장의《수역은파첩壽域恩波帖》, 국립중앙박물관 소장의《영대기관첩瀛臺奇觀帖》,《사로삼기첩槎路三奇帖》에는 북경에서 사신의 자격으로 참석하였던 공식적 행사에 관한 내용이 포함되었다. 경남대학교박물관 소장의《금대농한첩金臺弄翰帖》, 영남대학교박물관 소장의《연대농호첩燕臺弄毫帖》도 전하고 있다. 낱폭으로 전하는 연행 관련 서화 및 사군자류의 그림도 상당수 남아 있다.[표 4][76] 연행과 관련된 여러 서화첩은 이 기간 동안 강세황이 매우 왕성하게 서화를 제작하였음을 의미한다. 이런 풍부한 자료를 바탕으로 사행의 과정을 최대한 세밀하게 재구성하고 강세황의 역할을 구체적으로 살펴보

76 강세황의 연행 서화는 수량 면에서 상당히 풍부한 만큼 그에 걸맞게 근대의 후지쓰카 치카시를 비롯하여 이원복, 정은주, 정은진, 이매, 정민 등의 다수 연구자에 의한 연구가 진행되었다. 전체적으로 균형잡힌 논의를 위하여 언급되어야만 하는 부분을 제외하고 가능한 생략하고자 하였다. 이 책은 선행 연구에 힘입은 바가 큼을 밝히며 저자가 참고한 강세황의 연행과 연행 서화첩 관련 연구를 소개하면 다음과 같다.
변영섭, 앞의 책, 118~120쪽; 이원복, 「표암 강세황의 중국기행첩(1)」, 『韓國古美術』 10, 1998, 36~45쪽; 이원복, 「표암 강세황의 중국기행첩(2)」, 『韓國古美術』 11, 1998, 44~51쪽, 80; 정은주, 『조선시대 사행기록화—옛 그림으로 읽는 한중관계사』, 사회평론, 2012, 228~273쪽; 정은진, 「표암 강세황의 연행체험과 문예활동」, 『한문학보』 25, 2011, 341~342쪽; 이매, 「표암 강세황의 연행과 서화 제작 연구」, 한국학대학원 석사논문, 2013, 1~167쪽; 藤塚隣, 藤塚明直 編, 『淸朝文化東傳の硏究—嘉慶.道光學壇と李朝の金阮堂』, 弗咸文化社, 1976; 藤塚鄰, 윤철규 외역, 『秋史 金正喜 硏究—淸朝文化 東傳의 硏究』, 과천문화원, 2009, 89~126쪽.

1.《수역은파첩》 2.《영대기관첩》 3.《사로삼기첩》

4.《금대농한첩》 5.《연대농호첩》 6.《유능위아첩》

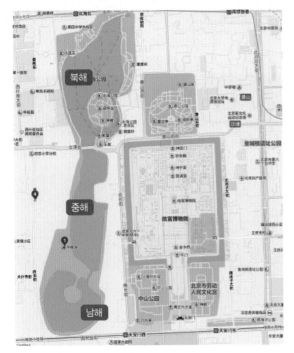

참고도판 2. 북경 태액지(현재 北海公園) 지도. Baidu

고자 한다.[77]

10월 12일 서울을 출발한 사행단은 2달 후인 12월 8일 마침내 북경에 도착하였다. 사행단은 이듬해 1월 25일까지 남소관南小館에 머물며 천수연과 관련된 공식적인 일정에 참가하였다. 일정의 마지막 날에는 건륭제의 즉위 50년을 기념하여 반포한 조서詔書를 받아 서울을 향해 출발하였다. 3월 17일 마침내 서울에 입성하여 국왕에게 조서를 전달하였다. 이렇게 5개월 10여일이 걸린 대장정이 마무리되었다. 5개월의 일정 중 북경 체류 기간은 대략 45일 정도였다. 강세황 일행은 북경에 머물며 상당한 분량의 공식 일정을 소화해야만 하였다. 체류기간 동안 공식적인 행사에 참석한 날이 무려 15일로 1/3에 이르며 이중 황제가 베푸는 연회에 참석한 기간만도 8일에 달하였다.[표 5]

조선시대에 시행된 대부분의 중국 사행에는 수행 화원들이 참여

참고도판 3. 북해공원의 겨울 풍경 (2011)

하였으며 때때로 그들은 연행도燕行圖를 제작하였다. 연행도는 기본적으로

77 천수연에 파견된 강세황 일행의 공식적인 일정은 이들이 정조에게 보낸 보고서인 狀啓에 상세히 수록되었다. 『正祖實錄』 卷19, 正祖 9年(1785) 2月 14日.

연행 과정의 충실한 기록이었다. 강세황의 그림은 화원이 제작하는 연행도 처럼 사물을 상세하게 묘사하지 않았다. 그러나 부사로서 그의 경험을 그렸기 때문에 화원들의 연행도와는 다른 내용을 담고 있다.

이휘지의 집안에 전해져 온《영대기관첩》은 이 사행과 관련된 가장 풍부한 시각 기록이다. '영대瀛臺'란 자금성 서쪽의 거대한 호수인 태액지太液池의 중남해中南海에 위치한 선도仙島의 황궁을 가리킨다. 서화첩 내에는 북경의 실경을 그린 그림 두 폭, 삼사의 시문, 마지막에는 이휘지의 〈노송도〉와 강세황의 〈국화도〉가 수록되었다. 두 산수화는 〈영주누각瀛洲樓閣〉 및 〈영대빙희瀛臺氷嬉〉로 알려져 있다.도 3-11 이들은 모두 태액지 중해의 풍경이다.참고도판 2·3[78] 두 장면은 각각 독립적인 화면으로 보이지만 이들을 펼치면 중해 전체의 풍경을 그린 하나의 장면임을 알 수 있다. 화면 속에서 북경의 명소인 백탑의 왼편으로 금오옥동교金鰲玉蝀橋, 수운사水雲榭와 자광각紫光閣의 지붕이 확인된다.

〈영대빙희〉는 일종의 빙상 스포츠이자 곡예인 '빙희氷嬉[戲]'를 묘사하였다. 빙희란 얼음 위에서 스케이트를 타고 활솜씨를 겨루는 빙상 경기로서 만주족의 전통 문화였다. 일반적으로 팔기군의 장수와 내무부 상삼기군 병사들이 참가하여 황제 앞에서 활을 쏘며 기술을 겨루었다. 만주족 고유의 전통을 지키는 데 관심을 기울였던 건륭제는 1745년 겨울부터 빙희를 국가적인 중요 행사로 삼아 매년 동지 이후에 북경의 태액지에서 성대한 빙희연을 거행하였다.[79]

78 太液池는 자금성 서쪽의 거대한 인공 호수로서 北海, 中海, 南海로 나누어진다. 현재는 北海公園이 위치하며 이곳은 겨울에는 거대한 스케이트장으로 개방된다.

79 빙희는 만주족의 전통 풍속이지만 황실의 연례 행사로 정례화되었던 것은 건륭제에 이르러서였다. 경기가 끝나면 우열을 평가하여 높은 점수를 받은 상위 3명에게 후한 상을 내려 주었다. 빙희와 빙희도에 대한 내용은 傅进学,「清代《氷嬉图》」,『紫禁城』6期, 1980, 36~38쪽; 袁杰,「氷嬉圖─幅氷上體育的畵卷」,『紫禁城』2期, 2007, 1~7쪽 참고.

도 3-11. 강세황, 〈영대빙희〉 및 〈영주누각〉, 《영대기관첩》. 1784, 종이에 수묵, 각 23.3×27.4cm, 국립중앙박물관

도 3-12. 김곤 · 정지도 · 복룡한, 〈빙희도권〉 부분. 1760, 비단에 채색, 35.0×578.8cm, 북경 고궁박물원

청대 궁정 화가들이 제작한 작품 중에도 빙희를 그린 작품이 여러 점 전하고 있어 황실의 관심을 알 수 있다.[도 3-12][80] 조선에는 존재하지 않았던 만주족의 행사인 빙희연의 관람은 조선 사신들에게 흥미로운 경험이었다. 이휘지가 조선에 보낸 장계狀啓에는 빙희에 관한 상세한 설명이 곁들여졌다.[81]

21일에는 황제가 영대에서 빙희를 구경하였습니다. (…중략…) 잠시 후에 황제의 난여鑾輿가 나와서 국왕이 편안한가를 물었으며 신들이 편안하다고 대답하였습니다. 신들이 걸어서 영대가를 따라가니, 얼마 뒤에 황제가 빙상氷牀을 탔는데 모양이 용주龍舟와 같았습니다. 좌우에서 배를 끌고 얼음을 따라가는데, 얼음 위에 홍살문을 설치하고 거기에 홍심紅心을 달아놓았습니다. 팔기八旗의 병정들로 하여금 각각 방위에 해당하는 색깔의 옷을 입고, 신발 밑바닥에는 나무 조각과 칼날을 부착하고, 화살을 잡고 얼음에 꿇어앉아서 홍심을 쏘게 하였는데, 우리나라에서 말을 타고 달리면서 꼴로 만든 표적을 쏘는 것과 같았습니다.

80 북경 고궁박물원에 소장된 청궁정의 기록화 중 沈原의 〈御製氷嬉賦圖〉, 1743년 姚文翰이 그린 〈紫光閣賜宴圖〉, 1760년대에 金昆, 程志道, 福隆安이 제작한 〈氷嬉圖卷〉 등 건륭대의 빙희도가 다수 확인된다. 건륭제는 만주족이 한족 문화에 동화되어가는 과정에서 만주족 고유의 전통을 지키고자 노력하였는데, 빙희는 그 하나였다. 國立故宮博物院, 『乾隆皇帝的文化大業』, 臺北 : 國立故宮博物院, 2002, 24~25쪽; Evelyn S. Rawski and Jessica Rawson, China : The Three Emperors, 1662~1795, London : Royal Academy of Arts, 2005, 114~115 · 174~177쪽.

81 『正祖實錄』 卷19, 正祖 9年(1785) 2月 14日.

이 장계에 설명된 빙희의 묘사와 대조하여 강세황의 그림을 상세하게 이해할 수 있다. 화면의 중앙에는 황제가 탄 용선 모양의 빙상이 호수 위에 서있다. 그 앞에는 홍살문이 설치되었으며 팔기의 병정들이 얼음을 지치며 차례로 표적을 맞추고 있다. 그들로부터 조금 떨어진 곳에 빙희에 초대된 각국의 사신들이 나열하여 이 광경을 관람하고 있다. 1척 높이의 금제 투구를 쓴 섬라 사신이 확인된다. 그 곁에 방안모를 쓴 채 선 인물들이 조선 사절일 것이다.[82]

1784년 이후 조선 사신들은 종종 황제의 빙희에 초대되었다. 북경에서 조선 조정에 보낸 장계를 살펴보면 1790, 1791, 1793, 1798년의 4회에 걸쳐 사절들이 빙희를 관람한 것으로 확인된다. 이들은 모두 1784년 이후의 기록으로서 강세황 일행은 황제의 빙희연에 초대된 최초의 사절로 추정된다. 화첩은 그림을 이어서 정사, 부사, 서장관이 빙희를 주제로 수창한 시가 뒤잇고 있다. 「영대의 아름다운 볼거리」란 제목처럼 이 서화첩은 조선 사절이 최초로 빙희를 관람한 일을 기념하기 위하여 제작된 것이었다.

두 번째 화첩의 표지에는 『사로삼기첩槎路三奇帖』이라는 제목이 적혀 있다.^도 ³⁻¹³ '사로槎路'란 연행로를 가리키는 용어이다. 이 제목은 북경에 이르는 길목에서 경험한 세 가지 아름다운 풍경을 모았다는 의미이다. 화첩 내에는 〈계문연수薊門烟樹〉, 〈서산누각西山樓閣〉, 〈고죽성孤竹城〉, 〈강녀묘姜女墓〉의 네 폭 그림이 포함되어 있으며 정사 일행이 수창한 시문 10수가 수록되었다. 북경 팔경의 하나로 꼽히는 〈계문연수〉는 북경 입성 전에 볼 수 있는 몽환적인 풍경을 일컫는다.^{도 3-14} 화면에는 200여 리에 걸쳐 짙은 안개 속에 나무가 신기루처럼 떠있는 장관을 배경으로 사절의 행렬이 묘사되었다. 〈고죽성〉은 배음보背

82 당시 역관으로 동행한 김낙서는 이 빙희연에 섬라의 사신 4명이 초대되었으며 이들 중 3명은 머리에 높이1 척 정도의 금제 투구를 쓰고 있었다고 기록하였다. 강세황이 보았던 섬라 사신에 관한 관심에 대해서는 정은진, 「조선 후기 지식인의 暹羅[泰國]에 대한 관심과 문학적 형상화」, 『大東漢文學』 46, 2016, 5~50쪽 참고.

1. 〈계문연수〉 2. 〈서산누각〉

3. 〈고죽성〉 4. 〈강녀묘〉

도 3-13. 강세황, 《사로삼기첩》. 1780, 종이에 먹, 각 22.7×26.4cm, 국립중앙박물관

도 3-14. 계문연수의 실경 도 3-15. 이화원 곤명호의 십칠공교

陰堡에 위치한 백이·숙제의 사당인 이제묘夷齊廟를 그렸다. 마지막 장면을 장
식하는 〈강녀묘姜女廟〉는 제나라의 여인 허맹강許孟姜의 사당이다. 산해관山海關
동쪽 망부석촌에 위치하는 강녀묘는 조선 사신들이 연행길에 즐겨 찾는 장
소의 하나였다.

앞의 세 장면이 모두 북경에 이르는 사행로에 위치하는 명소들인 반면 〈서
산누각〉은 북경의 명소인 이화원頤和園의 곤명호昆明湖 일대를 그렸다. 도 3-15 청
황실의 대표적인 원림인 이화원의 풍경은 조선 사절에게 '정신이 아득할 정
도로' 깊은 인상을 남겼다.[83] 강세황의 그림에는 십칠공교十七孔橋, 동우銅牛, 장
랑長廊, 만수산萬壽山과 불향각佛香閣 일대 등 이화원의 랜드마크 대부분이 표현
되어 있다. 빙희 장면과 마찬가지로 정교하게 묘사되지는 않았지만 지형적
특징을 잘 포착하였다.[84] 조선 사절은 공식적인 의례의 장소였던 자금성과 원

83 이화원은 인공호수인 곤명호와 인공산인 만수산을 중심으로 꾸며진 거대한 정원으로서 당시에는 淸漪園
 이라 불렸다. 본래 12세기 금나라 시절에 조성된 원림이었으나 1750년경 건륭제의 대대적인 정비를 통해
 황실의 행궁으로 자리를 잡게 되었다. 이화원의 상세한 연혁은 광뚱여행출판사, 원지명 역, 『베이징─이화
 원, 만리장성, 천안문 광장』, 예담, 2002 참조.
84 강세황, 「西山」, 앞의 책, 권2, 165쪽. "身到西山過昔聞, 瑤林瓊島杳難分. 氷湖百頃平鋪玉, 彩閣千重聳出
 雲. 世外忽驚超穢累, 眼中無處着塵氛. 敢將詩畫形容得, 癡坐橋頭送夕曛."
 강세황과 함께 연행하였던 김낙서의 「북정록」에는 삼사와 함께 1월 20일과 21일 사이에 이화원을 방문한
 기록이 있다. 金洛瑞, 『好古齋集』, 42~43쪽.

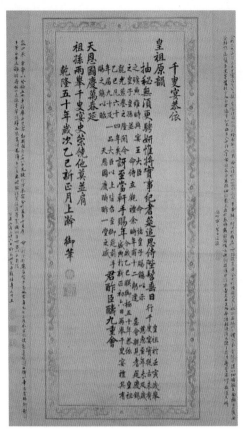

도 3-16. 〈어제천수연시 인본〉.
1784, 종이에 인쇄, 126.5×71.0cm, 개인 소장

명원뿐만 아니라 이화원, 옹화궁雍和宮, 서천주당西天主堂 등 북경 내 여러 궁전과 명소를 고루 돌아보았다. 그러나 빙희연과 이화원 외에 북경을 기록한 그림은 전하지 않는다.[85]

이렇게 중국의 인상적인 풍광을 포착한 강세황의 그림들은 연행의 기록으로서 중요한 의미를 지닌다. 그러나 예술적 측면에서 높은 완성도를 지닌다고 보기는 어렵다. 연행 서화첩 내 그림의 대부분은 함께 연행을 수행하였던 인물들의 요청에 부응하여 간단히 제작된 것이다. 소폭의 그림들은 연행에서 견문한 풍경과 사건에 관한 대략의 기록을 남기기 위한 것으로 보인다. 강세황의 서화첩을 이해하기 위해서는 그가 회화를 담당하는 '수행 화원'이 아니라 '부사'라는 조선 왕실을 대표하는 입장에서 연행에 임하였음을 고려해야 할 것이다.

강세황이 부사로서 연행에 참여하였음이 가장 분명하게 드러나는 부분은 공식 행사에 관한 상세한 기록이다. 건륭제의 어제시 인본에 남긴 기록이 그 예이다. 건륭제의 천수연 어제시는 인본印本으로 제작되어 사절에게 하사되었다.도 3-16 강세황은 황제의 시문 좌우에 두 편의 글을 적었다. 두 글 중 하나는 강세황이 직접 관찰한 황제의 용모를 묘사하는 내용을 담고 있다.[86]

85　온전한 서화첩 형태의 그림 외에 낱폭으로 흩어져 전하는 강세황의 연행도가 있다. 별폭의 존재는 강세황이 연행 동안 동일한 서화첩을 한 벌 이상 제작하였음을 의미한다.

86　"余於乙巳正月, 參千叟宴. 後至望日隨皇駕, 往圓明園觀燈戲數日. 臨罷命入侍, 於山高水長閣. 皇帝踞小椅坐, 於檐廡之下. 階級甚卑, 余坐於前咫尺之地. 俗無俯伏之禮, 只昂首跪坐, 得以細瞻顔色面貌."

나는 을사년 정월 천수연에 참석하였다. 그 후 보름날에 이르러 황제의 어가를 따라 원명원에 가서 등희를 여러 날 동안 관람하였다. 등희가 끝난 후 산고수장각에 입시하라는 명을 받았다. 황제는 작은 의자에 기대어 처마 아래 앉아 있었다. 계단이 너무 낮아 나는 앞의 매우 가까운 자리에 앉았다. (중국의) 풍속에 부복의 예가 없어 단지 머리를 들고 꿇어 앉아 (황제의) 안색과 면모를 세밀하게 볼 수 있었다.

강세황을 비롯한 세 사절이 황제의 등희에 참석한 날은 보름, 1월 15일이었다.[표 4] 이휘지가 정조에게 보낸 장계를 보면 실제로 이들은 먼저 원명원의 정대광명전正大光明殿에서 열린 원소연元宵宴 : 정월 보름의 연회에 참가하였으며 산고수장각山高水長閣에 들어가 연등연을 관람하였다. 정대광명전은 원명원의 정궁문正宮門 안쪽에 위치하는 원명원의 중심 건물로서 자금성의 태화전太和殿과 동일한 형태를 가진 건물이었다. 건륭제는 이곳에서 매년 정월 14, 15, 16일에 걸쳐 3회의 연회를 열었다. 각각 종친宗親, 외번外藩, 정신廷臣을 위한 연회였다. 조선 사절은 14, 15일에 원명원의 연회에 초대되었다. 15일의 연회에서 특별한 사건이 발생하였다. 이날 원소연에서 화신和珅, 1750~1799은 황제의 명령을 받아 조선 사절을 전각으로 불렀다. 황제는 그들을 제왕諸王과 패륵貝勒 사이에 앉히고 음식까지 내려 주었다. 청 조정의 풍습은 황제 앞에서 부복을 하지 않기 때문에 황제의 인근에 앉았던 강세황은 이때 황제의 외모를 관찰할 수 있었다. 이처럼 황제와 직접 접촉하거나 대화를 나눈 일은 조선 사절로서는 가장 명예로운 경험이었을 것이다.

강세황 일행과 황제의 직접적인 대면은 이 한번으로 끝나지 않았다. 그들은 나흘 후인 19일 다시 원명원에 소환되었다. 화신은 건륭제의 명령을 받아 두 사람을 어탑 앞으로 데려가 고두례叩頭禮를 행하게 하였다. 황제는 조선 국

왕의 안부를 물은 후, "그대들은 나이가 많은데 날마다 연회에 참가하였으니, 피로하지 않을 수가 있겠는가?"라며 연로한 사절들을 직접 위로하고 황제의 어탁에 있던 음식을 내려주었다.[87] 이처럼 체류 기간 내내 조선 사절은 각종 연회에 참석하였으며 매번 상당량의 선물을 하사받았다.[88] 때로는 황제가 사신들과 직접 대화를 나누기도 하였다. 18세기 후반은 조선 사신들에 대한 청의 대우가 대체로 관대하였으며 사신의 활동도 자유로워진 시대였다. 그러나 전후의 어떤 사행과 비교해도 강세황 일행이 받았던 대우는 특별하였다.

건륭제가 이렇게 조선 사신들에게 각별히 관심을 기울인 이유는 무엇보다 그들이 70세 이상의 초고령의 노신이었기 때문일 것이다. 천수연이란 행사의 목적에 비춰보아도 황제는 조선에서 온 고령의 사신들의 노고를 간과할 수 없었을 것이다. 조선 사신에 대한 특별한 처우와 관련하여 또 하나의 의미심장한 기록이 오세창의 『근역서화징』에서 발견된다.[89] 이에 의하면 건륭제는 강세황의 글씨에 '미하동상米下董上'이라고 쓴 편액을 내렸다고 한다. 미하동상이란 '미불에는 미치지 못하지만 동기창보다는 뛰어나다'는 의미이다. 미불과 동기창은 역대 중국의 서화를 대표하는 문인서화가들이자 건륭제가 특별히 선호한 서예가였다. 건륭제는 중국 역사상 최대의 서화 수장가로서 높은 감식안을 지녔던 인물이다.[90] 동기창의 서체를 선호하여 스스로 동기창 스타일의 글씨를 씀으로써 그 유행에 기여하기도 하였다. 이러한 건륭제가 강세황에게 동기창보다 뛰어나다는 편액을 내렸다면 이는 최고의 평가임이 분명하다. 그

87 『正祖實錄』卷19, 正祖 9年(1785) 2月 14日.

88 이휘지와 삼사가 하사받은 선물의 내역은 藤塚鄰의 논문 및 김낙서의 「북정록」에 상세히 기록되었다. 藤塚鄰, 앞의 책, 89~126쪽.

89 오세창, 앞의 책, 726~734쪽.

90 건륭제의 서화수장과 畵學에 대하여 Kohara Hironobu, *"Qianlong Emperor's Skill in The Connoisseurship of Chinese Painting"*, Pheobus 6, no. 1, 1988, 56~73쪽 참조.

러나 황제가 미하동상의 편액을 내렸다는
내용이 정사正史에 등장하거나 편액이 남아
있지는 않다. 오세창이 인용한 '해동호보海
東號譜'라는 서적의 존재도 확실하지 않아 과
장된 전언일 가능성도 있다. 다만 이 기록은
건륭제의 궁정에 있었던 강세황의 글씨에

대한 높은 반응의 일면을 보여주는 증거로서 의미를 지닌다.[91]

전례 없는 서화 수장가이자 감식가였던 건륭제에게 서화에 뛰어난 외번
사신의 존재는 관심을 가질 만한 대상이었을 것이다.[92] 그렇다면 황제는 어
떻게 강세황의 글씨를 직접 대면하였던 것일까? 건륭제가 조선 사신의 글씨
를 직접 살펴보았음은 청조의 대신인 김간金簡, ?~1794이 이휘지에게 보낸 서간
에서 확인된다.도 3-17[93]

지으신 문장을 읽으니 매우 조화롭고 전아해서 참으로 들리는 명성에 부합합니
다. 어제 이미 황제께 올려 읽으신 줄 아니 부러움이 어찌 끝이 있겠습니까?

김간이 서간을 보낸 날은 1월 5일이다. 이 서간에 언급된 문장이란 1월 2

91 『병세재언록』에는 강세황이 '황제에게 그림을 바쳐 좋은 비단을 받았다'는 내용까지 등장한다. 황제에게
그림을 진상하여 좋은 평가를 받았다면 조선에 보내는 장계에도 기록되어야 하였다. 이들 기록은 강세황
이 청에서 얻은 호평이 조선에서 과장된 방식으로 회자된 결과로 보인다. 이규상, 앞의 책, 41·147쪽.

92 실제로 건륭제는 종종 조선의 학문과 문예에 관심을 표명하였다. 외교문서에 적힌 단정한 글씨에 감동하
여 조선에 호의를 표시한 일이 있었다. 그가 80세가 되는 1790년에 거행된 萬壽盛典을 축하하기 위해 조
선에서 보낸 表文과 咨文의 글씨를 직접 안남 국왕에게 보이며 "자획도 반듯하고 종이의 품질도 정결하다.
조선에서 대국을 섬기는 예절이 이처럼 경건하니 다른 변방 나라의 모범이 될 만하다"라고 칭찬하였다. 『正
祖實錄』卷31, 正祖 14年(1790) 9月 27日.

93 "再誦鴻篇, 喬皇和雅, 洶堪鳴盛, 昨知已呈聖覽, 欽羨曷極." 김간이 이휘지에게 보낸 서간의 원문과 번역
은 藤塚鄰, 앞의 책, 108~109쪽 참고.

일 조선 사신이 예부의 요청으로 황제의 천수연 시에 차운해 진상한 시문들이다. 예부에 제출된 시문은 황제에게 전달되었으며 이틀 뒤인 1월 4일 황제는 그들이 제출한 시문을 직접 열람하였다. 이 천수연의 시문은 천수연 관련 기록을 모아 출간된 『흠정천수연시欽定千叟宴詩』에 수록되었다.[94] 이휘지와 강세황의 시문도 건륭 51년의 『흠정천수연시』 권34의 마지막에 수록되었다. 북경에 파견된 조선 사절의 시문은 이처럼 황제에게 진상되었으며 서적으로 간행되었다. 미술에 높은 안목을 지녔던 건륭제는 사절의 시문만이 아니라 글씨에도 관심을 기울였을 것이다.[95]

정조가 강세황을 부사로 선발한 궁극적인 이유를 여기에서 찾을 수 있다. 그것은 신하에 대한 개인적인 호의나 이국의 문물을 견문할 기회를 주기 위한 선택만은 아니었다. 사행 사절을 선발하며 문예적 소양을 고려한 이유는 건륭제의 천수연이란 특별한 행사의 성격을 각별히 고려했기 때문이었다.[96] 정조는 시서화에 뛰어난 강세황이 그의 문예적 재능으로 황제와 청 조정의 관심을 얻고 국가를 선양하기를 기대하였던 것이다.

사람과 문서가 왕래하는 국가간의 공식 관계에서 수행원들의 문예적 능력은 중요한 덕목이었다. 강세황이 사행을 떠난 시기를 전후해 문예적 능력을 강조하는 경향은 더욱 강화되었다. 이러한 현상과 관련해 1784년 겨울 정조

94 이휘지의 글은 《수역은파첩》 및 《유능위야첩》에 황제의 글과 함께 수록되어 있다. 1785년 조선 사절의 시문은 1790년 간행된 『欽定千叟宴詩』卷34, 42~43쪽에 수록되었다.

95 국립중앙박물관에는 강세황의 서화첩과 함께 이휘지의 글씨를 모은 작은 연행서첩이 소장되어 있다. 이는 이휘지가 高麗館에서 琴川 慶冠軍이라는 인물에게 써주었던 서첩이었다. 여기에는 천수연 시문을 비롯해 5수의 시가 적혀 있다. 이 서첩은 1863년경 李容殷이 북경 사행 동안 다시 구입하여 이휘지의 현손에게 전해 주었다는 사연을 지니고 있다.

96 건륭제는 청의 황제들 중에서도 보기 드물 정도로 서화의 감상과 수집에 열정을 보인 서화 애호가이자 부지런한 시인이었으며 스스로 서예에서 상당한 수준의 성과를 보인 서예가였다. 문예를 향한 황제의 관심은 이것이 인문적 교양의 일부이자 이상적인 통치자가 갖추어야하는 조건이란 인식에서 비롯하였다. 건륭제의 예술적 취미와 통치 이념의 관계에 대해서는 마크 C. 엘리엇, 양휘웅 역, 『건륭제-하늘의 아들, 현세의 인간』, 천지인, 2011, 238~276쪽 참고.

와 조선을 방문한 청나라 측사들과의 대화에 주목할 필요가 있다. 당시 정사와 부사로 파견된 청의 사절은 서명西明과 아숙阿肅으로 만주족의 최고위 관료들이었다. 서명은 정일품의 시위처내대신侍衛處內大臣이었으며 아숙은 13번째 황자의 사부로서 모두 황제의 측근에서 활동하는 인물들이었다. 정조는 사신들에게 학문적 소양을 물었지만 오히려 그들은 자신들이 그림과 시문에 뛰어나다고 답하였다. 특히 아숙은 황제와 함께 사한詞翰을 주고받는다고 대답하였다.[97] 사신들의 대화에서 청의 조정에서 문예적 능력이 지니는 중요성이 직접적으로 드러나는데, 정조는 이점을 간과하지 않았을 것이다.

심지어 건륭제는 때때로 사절의 문예적 능력을 직접 시험하기도 하였다. 황제의 어탑에 불려간 정존겸鄭存謙, 1722~1794은 시에 능숙한지 묻는 황제의 질문을 받았다. 건륭제의 즉위 55년을 축하하는 1790년의 사행 당시 채제공은 "근일에 시를 잘하는 이가 오겠지"라는 황제의 시를 거론하며 강세황에 준하는 인물을 선발할 것을 주장한 일도 있었다.[98] 이 때 선발된 이성원李性源, 1725~1790과 조종현趙宗鉉, 1731~1800은 여러 나라의 사신들 중 가장 먼저 송덕시頌德詩를 지어 황제를 만족시켰다.[99]

1784년의 사행은 건륭제의 즉위 50년을 맞이하여 준비한 특별한 행사였다. 정조가 문한文翰과 서화에 뛰어난 강세황을 선발한 것은 사절의 문화적 소양을 중요시하는 청 조정의 분위기를 고려한 정치적 선택이었다. 강세황이 올린 시문을 황제가 직접 보았음은 분명하다. 그러나 그의 글씨에 '미하동상'이란 평가를 편액으로 적어주었다는 일화는 다소 과장된 전언일 가능성

[97] 서명과 아숙이 정조와 나눈 대화 및 정조가 사신들에게 하사한 선물 등은 건륭제에게 고스란히 보고되었다. 그들의 보고 내용은 강세황을 이어 북경을 찾은 1784년 사은정사 일행의 장계에서 볼 수 있다. 『正祖實錄』卷18, 正祖 8年(1784) 12月 4日; 『正祖實錄』卷19, 正祖 9年(1785) 2月 14日.

[98] 『承政院日記』1677冊, 正祖 14年(1790) 4月 25日, "觀謁應來能句人."

[99] 藤塚鄰, 앞의 책, 17쪽.

이 높다. 건륭제의 평가로 전하는 '미하동상'은 강세황이 북경의 궁정에서 거둔 성과를 반영하고 있으며 이러한 일화가 조선에 전해져 훗날까지 회자되며 강세황의 명예를 재생산하고 있었던 사실은 눈여겨보아야 할 것이다.[100]

[표 5] 1784~1785년 연행의 일정 및 주요 사항

날짜	일정	기타 사항 및 하사품
9월 28일	청의 조정에서 문효세자 책봉 승인. 1785년 천수연에 60세 이상의 신하를 파견하도록 요청	
10월 8일	청 예부의 자문(咨文)이 서울에 도착하여 사행단의 인선이 시작	
10월 12일	사절단이 서울을 출발	
11월 1일 12월 6일	압록강을 지나 통주(通州)까지 이동	마고령(麻姑嶺)에 이르러 북사 서명(西明) 일행을 만남
12월 7일	북경 입성	
12월 8일	예부에 나가 표문(表文)과 자문을 바침	
12월 13일	홍려시(鴻臚寺)에 나가 의례를 연습	
12월 15일	태화전(太和殿)의 조반에 참가하여 행례	동악묘(東岳廟), 고옥하관(古玉河館), 팔리교(八里橋) 관람
12월 18일	예부에서 조선 국왕에 상사(償賜)	옥여의 1자루, 옥그릇 2개, 금단(錦緞) 4필, 대채(大彩) 4필, 섬단(閃緞) 4필, 장융(漳絨) 4필, 홍양전(紅洋氈) 1장, 홍우단(紅羽緞) 1장, 조칠합(雕漆盒) 4개
12월 19일	서원(西苑)에서 등희 관람	
12월 20일	조선 국왕에 대한 상사	방징심당지(仿澄心堂紙) 20장, 매화옥판전(梅花玉版箋) 20장, 화전(花箋) 20장, 화초(花綃) 20장, 휘묵(徽墨) 20정, 호필(湖筆) 20자루, 송징니방당석거연(宋澄泥仿唐石渠硯) 1개
12월 21일	영대에서 빙희 관람	
12월 25일	서천주당 방문	대인(서양인으로 추정)은 궁중에 들어가 만나지 못하고 돌아옴. 1월 이후 강세황은 천주당을 다시 방문
12월 28일	삼사는 보화전(保和殿) 의례 연습에 참가	김한태와 강세황은 측려헌에서 박명을 만남
12월 29일	보화전의 연회에 참석 사자 씨름과 잡희 구경	
1월 1일	정조가례(正朝賀禮) 태화전 행례	

100 오세창, 앞의 책, 726~734쪽.

날짜	일정	기타 사항 및 하사품
1월 2일	자광각(紫光閣)의 신년 연회	서양인을 만나 담소를 나눔. 돌아올 때 비연호 1통을 보냄. 천수연시 4운 1수 제출. 비단 1필, 견지 2통, 붓 1갑, 먹 1갑
1월 3일		삼사는 관소 서쪽의 고묘(古廟)에서 김간, 박명을 만남
1월 6일	건청궁(乾淸宮) 천수연 참석	이휘지, 강세황 참석 어제 천수연시 1장, 수장(壽杖) 1개, 비단 2필, 섬단 2필, 장용 2필, 각색 견전(絹箋) 20장, 호필 20자루, 벼루 1개, 상사다반(商絲茶盤) 2벌, 여의 1자루, 망단(蟒緞) 2필, 대권단(大卷緞) 2필, 왜단(倭緞) 2필, 초피(貂皮) 16장, 주홍 견복방(紅硃絹幅方) 20장, 휘묵 10자루, 문죽향합(文竹香盒) 1벌, 상아화련포(象牙火漣包) 1벌
1월 10일	천단 기곡제(祈穀祭) 참석	
1월 11일	옹화궁(雍和宮), 태학(太學) 방문	
1월 12일	원명원(圓明園) 등희 관람	
1월 14일	원명원 어연(御宴) 참석	황제의 수라를 내려줌. 산고수장각의 연회에서 서양 그네, 각국의 잡희 관람. 연등, 대포 등 사용
1월 15일	정대광명전(正大光明殿)의 원소연 참석 산고수장각의 연등연(燃燈宴) 참석	화신(和珅)이 황제의 명을 받아 제왕과 패륵의 사이에 앉게 하고 음식을 내려 줌
1월 16일		회회질관(回回質館)을 지남
1월 18일	원명원 방문	
1월 19일	산고수장각에서 잡희, 붕등(棚燈) 간등희(干燈戲) 관람	화신이 데려가 황제 앞에서 고두레(叩頭禮)를 행함. 황제는 조선 국왕의 안부를 묻고 황제의 어탁에서 물린 음식을 내려 줌
1월 20일	이화원(頤和園) 방문	
1월 22일	상마연(上馬宴) 관람	사신들은 예부에서 조선 국왕에게 내린 예단을 받음
1월 25일	황제의 칙서를 받아 서울로 출발 통주에서 유숙	사은사로 파견된 박명원, 윤승열, 이정열 등의 행렬을 만남
2월 1일	고죽성, 이제묘 유람	
2월 15일 ~2월 17일	심양 유숙	2월 14일은 이휘지의 생일 폭설로 심양에 머물며 서화첩 제작. 이 서화첩을 후에 이유원이 소장
2월 26일		강세황 가에서 온 편지를 받음
3월 17일	한양 도착, 정조 소견, 건륭제 조서 전달	

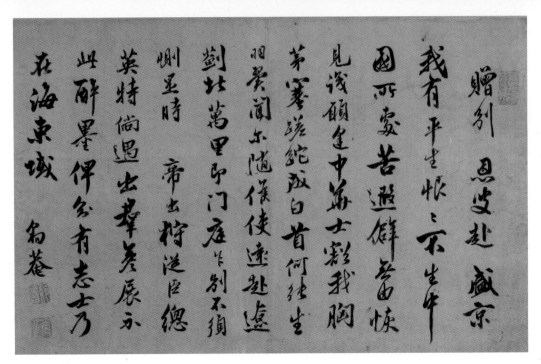

도 3-18. 강세황, 〈서간〉, 《근묵》. 종이에 수묵, 29.7×46.8cm, 성균관대학교박물관

3) 청조 문인들과의 만남

(1) 《금대농한첩》과 박명

천수연에 참석하고자 북경으로 떠나기 6년 전인 1778년 강세황은 심양으로 향하는 '은수恩몇'에게 한통의 편지를 전하였다. 이 편지는 오세창이 엮은 《근묵槿墨》에 수록되어 전하고 있다. 1778년에는 유난히 많은 사행이 있었는데 이 한 해에만 무려 4회의 사행단이 파견되었다. 이 해 3월 박제가朴齊家, 1750~1805는 채제공의 종사관으로 북경을 방문하였다. 강세황과 박제가의 인연으로 인해 한때 《근묵》의 서간은 박제가에게 전해진 것으로 추정되기도 하였다. 그러나 서간에 적힌 은수는 임정의 아들 임희택任希澤, 1744~1799의 자이다.

임희택은 윤6월에 시행된 황제의 심양 방문에 맞추어 파견된 문안사問安使

의 일행이었다. 건륭제는 1743년 이후 때때로 대규모의 군사를 거느리고 심양에 행차하여 선조들의 묘에 제사를 올렸으며 그곳의 풍습을 관찰하였다. 황제의 심양 행차는 만주족의 집단적 정체성을 지키기 위한 일환으로 진행된 행사였다.[101] 강세황은 황제를 따르는 수행원들에게 편지가 전해지기를 희망하였다. 강세황이 진정으로 바란 것은 바로 북경에서 온 문사들과 교류하는 일이었다.[도 3-18][102]

> 나는 평생에 한이 있다. 그 한이란 중국에 태어나지 못한 것이다. 처한 곳이 멀고 후미진 곳이라 본 것과 아는 것을 넓힐 기회도 없었다. 중국의 문사를 만나 내 가슴 속의 막힌 곳을 뚫어보기를 원하였으나 이루지 못한 채 흰머리가 되었다. 어찌해야 날개가 돋게 할 수 있을까? 때는 바야흐로 황제가 사냥을 나올 때이니 따르는 신하는 영특한 인재들일 것이다. 혹시 사냥 나온 무리를 만나면 취중에 쓴 이 글을 보여주고 뜻 있는 인물이 해동 땅에 있음을 알려 주시게.

강세황의 서간은 '중국에 태어나지 못한 것이 평생의 한'이란 과장된 심경 고백으로 시작된다. 그가 서간을 전하며 가장 기대하였던 바는 중국의 영특한 문사를 만나 가슴의 막힌 곳이 뚫리는 듯한 대화를 나누는 일이었다. 이런 소망을 이루기 위해 날개를 달고 중국으로 가고자 하는 그의 열망에서 어떤 절실함이 묻어난다.

강세황이 중국 문사들과 교유하고자 하는 희망은 가문의 문화적 유산과도 긴밀하게 관련된다. 강세황의 선조는 3대에 걸쳐 연행을 다녀왔으며 그의

101 건륭제의 심양 행차에 관해서는 마크 C. 엘리엇, 앞의 책, 165~170쪽 참조.

102 오세창 편, 「贈別恩叟赴盛京」, 『槿墨』 卷智, 성균관대학교박물관, 2009, 75~76쪽, "我有平生恨. 恨不生中國. 所處苦遐僻, 由無恢見識. 願逢中華士, 豁我胸茅塞, 蹉跎成白首, 何能生羽翼? (…중략…) 是時帝出狩, 從臣總英特, 倘遇出群彦, 展示此醉墨, 俾知有志士, 乃在海東城 豹菴."

집안에는 사행의 유산이 축적되어 있었다. 강백년이 북경의 옥하관에서 저술한 『옥하만필』이 소장되어 있었으며 강백년과 강현이 중국 문사들과 나눈 서간을 모은 『화인사한첩』도 소중히 간직되어 있었다. 게다가 자형인 해흥군 이강, 남위로도 연행 중 심양에서 임본유林本裕, 1652~1737 이후, 호개胡玠라는 명사와 서간을 나누었다.[103] 이와 같은 가문의 유산을 바라보며 살아왔던 강세황 또한 중국 땅에 날아가 그곳의 지식인들과 흉중의 심회를 털어 놓고 싶은 소망을 간직하고 있었던 것이다.

중국에 태어나지 못하였음을 탄식하는 그의 태도는 중화주의에 젖은 사대주의의 표현일까? 청조의 문인들과 교류할 수 있기를 열망하며 중국 문사들에게 서신을 전하고자 하는 강세황의 행동은 유난스러운 것일까? 당시 조선 문인들 중에는 이미 중국에 자신을 소개하고 청조의 문인들과 교유하였던 사례가 있었다. 다름 아닌 박제가이다. 박제가는 1778년부터 총 4회에 걸쳐 사행을 다녀온 중국 전문가였다. 홍대용洪大容, 1731~1783의 성공적인 북경 경험에 고무된 박제가는 연행 전에 이미 수차례에 걸쳐 이조원李調元, 1734~1803, 반정균潘庭均, 1742~?과 같은 청조 문사들에게 편지를 띄워 자신을 소개하였다.[104]

조선 문인들이 청조 문사들과 교유하고자 하였던 적극적인 시도는 단순히 감정적인 만족감을 위한 행위는 아니었다. 1713년 김창업은 김창집의 종사관으로서 정선, 조영석, 윤두서, 이치李穉 등의 그림을 소장하고 연행에 참가하였다. 김창업은 북경에서 마유병馬維屛이란 인물을 만나 각 화가에 대한 평가를 받았으며 마유병은 정선의 그림을 가장 높이 평가하였다.[105] 김창업이 중국 인사의 평가를 받아온 시기와 정선이 사회적으로 두각을 보이기 시

103 강세황, 「題華人詞翰帖後」, 앞의 책, 권5, 237~239쪽.

104 안대회, 「楚亭 朴齊家의 燕行과 일상속의 국제교류」, 『동방학지』 145, 2009, 37~64쪽.

105 金昌業, 『稼齋燕行錄』 卷5, 癸巳年(1713) 2月 8日.

작한 시기는 거의 일치한다. 이는 정선의 화명이 형성되는 데 중국에서 얻은 평가가 일부 작용하였을 가능성을 보여준다. 김창업에 따르면 마유병은 실상 글조차 읽을 줄 모르는 상인이었다. 그럼에도 중국에서 얻은 평가가 조선에 전해졌을 때 화가의 명성에 효력을 발휘하는 상황을 그려보기는 어렵지 않다. 이처럼 조선인들에게 중국은 자신의 역량을 시험하고 인정을 얻을 수 있는 기회의 장소였다.

중국은 조선인들이 새로운 세계와 접하고 선진적인 지식을 배울 수 있는 장소이기도 하였다. 조선 지식인들에게 중국 사행은 중국만이 아니라 그 너머의 다른 세계를 접할 수 있는 유일한 기회였다. 강세황이 그랬던 것처럼 중국의 학인을 만나 마음껏 대화를 나누고자하는 바람은 이 시대의 지식인들의 보편적인 소망이었다. 다만 조선 사회의 모순에 민감하였던 박제가와 같은 비판적 지식인들이나 새로운 문화적 조류에 예민한 서화가의 바람은 여느 문인들에 비해 더욱 크고 강렬하게 나타날 수밖에 없었다.

강세황이 청에서 만났던 사람들은 누구이며 그 만남은 어떤 성격을 지녔을까? 강세황의 문집에는 북경에서 문사들과 주고받은 시가 다수 수록되었다. 시문을 교환한 인물의 면모를 보면 예부상서 덕보德保, 이부상서 김간金簡, 낭중 화림和林 등이다. 시를 주고받은 문사들은 조선 사신의 응대와 관련된 예부 소속의 관인들로 만주족 출신의 고위 관료였다. 홍대용이나 박제가처럼 자재군관의 자격으로 북경을 찾은 조선 문사들이 유리창에서 전당錢塘이나 항주杭州와 같은 강남 출신의 문사들과 사귀었던 것과는 대조적이다. 부사의 자격으로 북경을 방문한 강세황의 북경 체류는 대부분이 공식적인 행사로 구성되어 있었다. 관료들과의 만남 외에 개별적인 인적 교유의 기회는 희박하였을 것이다.

그러나 강세황의 경우도 중국 문인들과의 사적인 만남이 있었다. 강세황

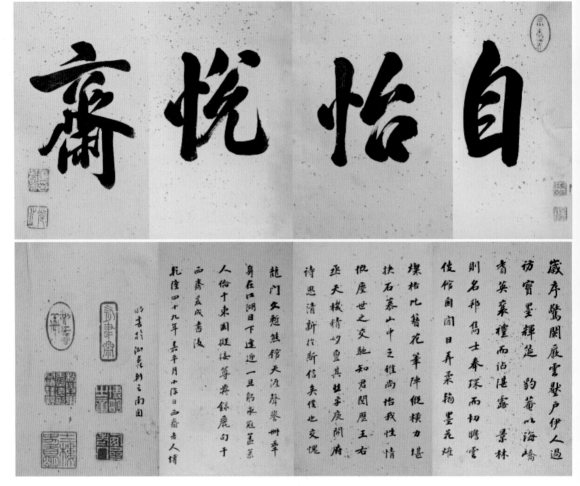

도 3-19. 강세황,《금대농한첩》. 1784, 종이에 묵서, 각 폭 23.5×28.5cm, 경남대학교박물관

이 북경에서 제작한 서화첩의 하나인《금대농한첩金臺弄翰帖》은 이 예외적인
만남과 관련되어 있다. 이 서첩의 내용 중 가장 흥미로운 부분은 마지막에
첨부된 청조 문사의 글이다. 도 3-19106

106 "豹菴以海嶠耆英, 襄禮而沾湛露, 景林則名邦焦士, 奉琛而切瞻雲. 使館囹闐, 日弄柔翰, 墨花燦爛, 格比
簪花. 筆陣縱橫, 力堪抉石. 慕山中之雅尙, 怡我性情, 慨塵世之交馳, 知君閱歷. 天涯聲譽, 四十季身在江
湖, 日下逢迎, 一旦躬永冠蓋. 慕人倫于東國, 擬接尊耈, 錄麗句于西齋, 爰成書後. 乾隆四十九年 嘉平月
小除日 西齋老人博明書於測蠹軒之南囹."

표암은 저 동쪽 바닷가에 있는 조선의 기영으로, 예를 우러르며 천자의 성은을 입게 되었고, 경림은 명망 있는 나라의 준걸스런 선비로, 보옥을 받들고 구름을 우러러 바라보게 되었다. 사관의 창문가에서 날마다 붓을 희롱하니, 묵화墨花는 화려하고 서격書格은 잠화처럼 가지런하다. 필진은 종횡무진하며, 필력이 바위를 뚫을 듯하구나. 고상한 산 중의 삶을 사모하니 내 성정을 기쁘게 하고, 끊임없이 왕래하는 세속을 개탄하니 그대들이 보아 온 것을 알겠다. 아주 먼 지방에서 명성을 쌓으며 40년 동안 강호에 몸담고 있다가 어느 날 왕명을 맞이하여 하루아침에 몸소 사자使者의 관과 수레를 받들게 되었다. 동국에서 인륜을 사모하여 존장을 영접하게 되니 서재에서 아름다운 구절을 써서 이에 글 뒤에 남기노라.

이 발문의 마지막 관지에는 "건륭 49년1784 그믐 서재노인 박명이 측려헌의 남창에서 썼다"라는 글귀가 적혀 있다. 이 글을 쓴 서재西齋 박명博明은 조선 사절에게 친숙한 양람기鑲藍旗 출신의 만주인이다. 그는 서화와 문장에 능숙하였으며 과거에 합격한 후 한림편수翰林編修가 되어『속문헌통고續文獻通考』의 편찬에 참가한 박학다식한 인물이었다.[107]

박명이 이 서첩에 글을 쓰게 된 구체적인 정황을 서첩 내부에서 찾을 수 있다. 화첩 처음의 두 페이지에는 '자이열재自以悅齋'라는 대자의 글씨와 더불어 다섯 과의 인장이 찍혀 있다. '삼세기영', '강세황인', '광지'라는 세 도장은 강세황의 것이다. 나머지 두 인장은 '김한태인金漢泰印'과 '경림景林'이다. 김한태金漢泰, 1762~?는 영원재寧遠齋라는 이름으로 알려진 역관이다. 경림은 김한태

107 박명에 대해서는 이매, 앞의 글, 38~44쪽 참조. 박지원 또한 북경에 갔을 때 박명을 만난 일이 있었다. 『熱河日記』에는 박명이 어떻게 조선 사신들과 친숙한 인물이 되었는가에 대한 상세한 설명이 등장한다. 그는 조선 사신들을 주로 상대하는 상인 황씨 主顧의 사위였으며 사행단이 청조 문인을 방문할 때 도움을 주기도 하였다. 박지원과 박명에 대하여는 정민, 「황금대기를 통해 본 연암 산문의 글쓰기 방식」, 『고전문학연구』 20, 2001, 329~357쪽 참조.

도 3-20. 김홍도, 〈총석정도〉, 《을묘년화첩》, 1795, 종이에 담채, 23.2×27.7cm, 개인 소장

의 자로서 그는 "을묘년 중추에 그려 김경림에게 보낸다"라고 적힌 김홍도
의 《을묘년화첩乙卯年畵帖》의 수취인이기도 하였다.^{도 3-20}[108] 김한태는 역관으
로 전문화된 집안인 우봉 김씨 출신으로 1786년 역과에 합격하였다.[109] 천
수연 당시는 역과에 합격하기 이전이었지만 비공식적으로 사행단을 따라 북
경을 방문하였으며, 이 기회를 이용하여 스스로 중국의 명사들과 친분을 쌓
기도 하였다. 박명의 글에 따르면 김한태는 강세황이 제작한 《금대농한첩》

108 "乙卯仲秋寫贈金景林." 김경림과 《을묘년화첩》에 대해서는 진준현, 『단원 김홍도 연구』, 일지사, 1999, 138
쪽 참조. 우봉 김씨에 대해서는 김양수, 「조선 후기 牛峰金氏의 성립과 발전」, 『역사와 실학』 33, 2007, 5~74
쪽; 백옥경, 「朝鮮 後期 牛峰金氏 가문의 門中形成과 宗稷」, 『역사민속학』 46, 2014, 271~310쪽 참조.
109 김한태는 정조 10년(1786) 식년시 7위로 역과에 합격하였다. 『譯科榜目』 卷2, 국립중앙도서관, 1864, 14쪽.

을 지니고 박명을 방문하였으며 서첩에 그의 발문을 받고자 요청하였다.

강세황도 박명과 직접 만났다. 『표암유고』에는 박명이 거론된 두 편의 시문이 게재되어 있다. 두 시문을 통해서 이들이 만났던 상황을 명확하게 살펴볼 수 있다.[110] 첫 번째 시문인 「박서재명이 보낸 시에 차운하다」의 "얼굴도 보기 전에 뜻밖에 시문을 주고받았다未接容華遽唱酬"라는 구절은 서로 면식이 없는 상태였음을 의미한다. 박명이 먼저 강세황에게 시를 보내 만남을 청하였음을 알 수 있다. 강세황은 박명의 명성을 익히 들어 알고 있다며 다음날의 만남을 기대하였다. 마침내 그는 중국 문사를 만나 회포를 풀고자 하였던 소원을 이루게 되었다.

김낙서의 「북정록」에 의하면 강세황을 포함한 세 사절과 박명은 관소 서쪽 고묘, 즉 현친왕賢親王의 사당에서 만나 반일 동안의 담화를 나누었다.[111] 이들이 만난 자리에서 어떤 대화를 나누었으며 서로에 대해 어떤 교감을 느꼈는지에 대해서는 나타나지 않았다. 다만 강세황과 박명의 교재는 사행 이후로 지속된 흔적을 찾을 수 없어 이들의 관계는 일회적인 만남에 그친 것으로 생각된다. 오랫동안 기대하였던 중국 문인과의 만남이었지만 이 만남이 강세황에게 지속적인 인간적, 문화적 영향을 준 것으로 보기는 어렵다. 그러나 청조의 문인인 박명, 역관 김한태, 강세황의 세 사람을 이어주는 《금대농한첩》은 북경 사행에서 조청 문사들의 사적인 만남이 어떻게 이루어지며 그 사이에서 서화가 어떤 역할을 하였는지를 보여준다. 즉, 조청의 문인들이 마음을 열고 만남이 성사되기까지 시문과 서화는 중요한 매개체가 되었던 것이다.[112]

110 강세황, 「次博西齋明見贈韵」 및 「次上使韵 贈博西齋」, 앞의 책, 권2, 166~167쪽.

111 이 기사는 1월 2일과 6일 사이에 기재되었다. 공식 일정을 고려하면 3, 4일 무렵 만났을 것으로 추정된다. 박명의 시집 『西齋詩集遺』의 천수연 관련 기록에는 이휘지, 강세황이 천수연에 참가하였음을 협주로 특별히 기재하고 있다. 博明, 『西齋詩集遺』, 영인본은 『淸代詩文集彙編』 351, 上海 : 上海古籍出版社, 2010, 508쪽.

(2) 청조 문인들의 평가와 기억

1791년 동지사은사 일행으로 북경을 방문한 김정중金正中은 도박암屠搏菴이라는 호북성 출신의 수재秀才를 만났다. 도박암은 수년 전 만났던 강세황을 기억하고 있었다.[113] 도박암은 명대의 저명한 문사이자 『고반여사考槃餘事』의 저자인 도륭屠隆, 1543~1605의 후손을 자처하였던 수재로서 옥하교 부근에 살고 있었다. 도박암이 가장 뚜렷이 기억하였던 것은 강세황의 글씨였다. 강세황의 서화는 북경의 문인에게 상당히 깊은 인상을 남겼으며 오랫동안 기억되었던 것이다.

강세황의 아들 강빈姜儐, 1745~1808이 쓴 부친의 행장에도 이러한 상황이 드러난다. 흥미로운 부분은 강세황의 그림이 사행 이전부터 중국에 알려져 있었을 가능성이다. 여러 해 전 강세황의 작품을 사두었던 사람이 찾아왔으며 그의 그림을 얻고자 하는 사람들이 저자를 이루었다고 한다. 실제로 1780년의 사행에 참여한 박지원이 사행 중 열람한 조선 화첩인《열상화보列上畵譜》에는 강세황의 〈난죽도蘭竹圖〉와 〈묵죽도墨竹圖〉가 수록되어 있었다. 그러나 북경에서 강세황의 서화에 반응하였던 사람들은 공식적인 사행의 과정에서 접촉한 관료만도, 이전부터 그의 이름을 알고 있었던 사람만도 아니었다.[114]

112 김한태의《금대농한첩》에 실린 박명의 발문 마지막에는 관지와 함께 6과의 인장이 남아 있다. 이 중 관심을 끄는 인장은 첫 번째인 '有書齋'라는 인장이다. 이 인장의 인문과 형태는 강세황이 안산에서 그린 〈현정승집도〉에 남은 인장과 유사하다. 〈현정승집도〉에는 유서재 인장이 두 과가 남아 있다. 유서재는 그림이 시작되는 부분, 글씨가 시작되는 부분에 각각 頭印으로 사용되었다. 두 작품의 인장은 형태와 인문은 유사하지만 크기가 서로 다르다. 두 인장은 동일한 인장은 아니지만 동일인의 인장으로 추정된다. 서첩만으로 보면 유서재 인장의 위치는 박명의 인장이 있어야하는 자리이다. 그러나 여섯 인장 중 오직 유서재만이 다른 종류의 인주를 사용하여 번짐이 심해 박명 외의 인물이 남긴 인장일 가능성이 있다. 〈현정승집도〉는 안산의 유경종 가문의 소장품이었기 때문에 북경 사행동안 휴대하였을 가능성은 생각하기 어렵다. 인장의 위치와 주변 상황으로 보아 유서재인의 주인공은 강세황 자신일 가능성이 높다.

113 金正中, 『燕行錄』, 「燕行日記」 壬子年(1792) 1月 23日. 영인본은 『燕行錄選集』 上, 성균관대 대동문화연구원, 1960, 587~588쪽. 이것은 김정중이 정조 15년(1791)에 정사 金履素(1735~1798), 부사 李祖源(1735~1806), 서장관 沈能翼(1744~?)을 따라 북경에 갔을 당시의 기록이다.

저들은 부군이 글씨와 그림에 능하다는 명성을 익히 들었으며 요동순무 박명은 "시는 무관을 주로 하였고 글씨는 진나라 사람의 풍골이 있다"고 하였다. 일강관 옹방강과 유용은 사실상 문단에 뛰어난 인물들인데 글씨를 보고 크게 경탄하여 "타고난 재능이 활짝 발휘되었다"고 하였다.

여기에 등장한 옹방강翁方綱, 1733~1818, 유용劉鏞, 1720~1804은 금석학자이자 당대에 글씨로 이름이 높았던 서예가로서 청사대가清四大家로 불리는 인물들이다. 이들은 강세황의 글씨에 관심을 기울였으며 '타고난 재능이 활짝 발휘되었다'라며 좋은 평가를 내렸다. 옹방강과 유용은 19세기 들어 신위, 김정희와 함께 지속적인 만남을 이어갔던 조청 교류의 주인공들이다. 강세황의 연행 시 옹방강의 직책은 실재로 일강기거주관日講起居注官이었으며 천수연에 참석하기도 하였다.

옹방강과 유용이 강세황의 글씨를 평가하였다면 사행 기간 동안 이들은 직접 대면할 수 있는 기회를 가졌던 것일까? 후지쓰카 치카시는 김정희와 청조 문인의 교류를 연구하며 강세황이 사행 동안 이들과 만났던 것으로 보았다. 당시 이휘지가 청조 문인과 나눈 서간을 모은 《유능위야첩》에는 옹방강, 유용과 나눈 서간도 수록되었다고 전한다.[115] 옹방강은 강세황의 다음 세대로서 북경을 찾은 김정희와 나이와 국경을 넘은 우정을 나누며 조청간 문인들의 화려한 교류를 이어간 인물이다. 강세황이 만났던 박명은 옹방강과 조선 문사의 만남 사이에서 가교 역할을 한 인물로 추정된다. 천수연 이전에 박명과 옹방강은 김한태를 만난 일이 있었다. 김한태는 1783년 겨울에도 연

114 강빈, 「行狀」, 『표암유고』, 정신문화연구원, 1979, 475~516쪽.
115 본래 2권으로 구성된 《유능위야첩》은 현재 한 권만이 한림대학교박물관에 소장되었으며 옹방강과 유용의 서간이 수록된 서첩은 소재 미상으로 그 상세한 내용은 확인되지 않는다.

도 3-21. 섭지선, 〈제발〉, 《표옹선생서화첩》. 1846, 종이에 묵서, 28.5×18.0cm, 일민미술관

행에 참가하였으며 박명을 만나 자신의 서재인 자이열재^{自怡悅齋}의 기문을 받고, 옹방강에게서는 편액을 받았다고 한다.[116] 옹방강과 박명은 동향 출신으로 10가지가 같은 친구란 의미에서 십동^{十同}이라고 부를 만큼 친근한 사이였다. 그러나 1784년 강세황과 옹방강의 만남 여부는 분명하지 않다. 김낙서의 「북정록」, 『표암유고』, 혹은 청조 문인의 문집에도 이들이 어울렸음을 증명해 주는 기록은 없다. 그러나 직접적인 만남을 확인할 수 없다고 해도 옹방강과 유용의 언급은 조선 문인의 서화에 대한 영향력 있는 평가로서 의미를 지닐 것이다.

청조 문사들과 강세황의 관계는 그의 생전으로 한정되지 않았다. 강세황의 글씨와 그림을 모은 일민미술관의 《표옹선생서화첩^{豹翁先生書畵帖}》은 1787~1788년 사이에 만들어진 18점의 그림과 수십 폭의 글씨로 구성된 서화첩이다.^{도 3-21} 이 화첩은 강세황의 말년 회화의 높은 격조를 보여주는 작품으로

116　1783년의 연행에서 김한태가 청조 문인들에게 받은 기문과 관련해선 藤塚鄰, 앞의 책, 323~340쪽 참조.

서 그의 대표작의 하나로 손꼽힌다.[117]

《표옹선생서화첩》 내에는 세대를 이어 지속된 19세기 청조 지식인과 조선 문인의 교류의 자취가 담겨있다. 이 화첩의 첫 부분을 장식하는 작품은 '표암서화豹菴書畵'라는 굵직한 예서 글씨로서 그 다음 폭에는 "도광 26년 춘정월 귤산학사가 섭지선에게 제문을 부탁하다"라고 쓰어 있다. 함께 찍힌 인장은 "섭수옹葉遂翁"으로 판독된다. 이것은 금석학자이자 옹방강의 제자인 섭지선葉志詵, 1779~1863의 글씨이다. 첩의 말미에 부착된 섭지선의 글에는 그가 강세황의 화첩을 보게 된 사정이 상세히 나타나 있다.[118]

> 귤산학사가 서쪽으로 이 화첩을 가지고 왔다. 글씨를 보니 동기창과 조맹부를 모범으로 삼았고 화법은 형호와 관동을 본받았다. 진실로 예원의 뛰어난 자이다. 십여 일 동안 빌려 감상하고 이어서 묵연의 뜻으로 몇 마디를 적는다. 때는 병오춘정월 하완 수옹 섭지선이 보다.

귤산학사란 조선 말기의 저명한 문인 관료 이유원李裕元, 1814~1888을 이른다. 이유원은 1845년 서장관으로 북경을 방문하였다. 연행 시 있었던 섭지선과의 만남은 그의 『임하필기林下筆記』에 상세히 기록되어 있다.[119] 섭지선은 십여 일 동안 이유원이 가져온 강세황의 작품을 감상하고 간단한 평을 첨부하여 돌려주었다. 이유원과 섭지선의 조우는 박명, 옹방강, 김한태, 강세황, 신위, 김정희 등을 통해 지속적으로 진행된 조청 문인들과 조선 서화가들의 오

117 《표옹선생서화첩》의 자세한 내용에 대하여는 김양균, 「豹菴 姜世晃의《豹翁先生書畵帖》」, 『동국사학』 45, 2008, 1~44쪽 참조.

118 3~4면 : "道光二十六年, 春正月. 橘山學士, 屬題葉志詵. 橘山學士西來攜此冊, 見□書宗董趙, 畫法荊關, 洵藝苑之能子也. 借玩句日, 聊題數語以志墨緣. 時丙午春正月下浣, 遂翁葉志詵識."

119 李裕元, 『林下筆記』 卷25, 「葉志詵論隸」.

랜 만남과 우정의 유산 위에서 성사되었다. 1784~1785년의 연행 기간 동안 강세황이 북경에서 보인 공사 양면의 활약, 그리고 여기에서 얻은 평가는 쉽게 사라지지 않았으며 지속적으로 조선과 북경의 문인 사회에 회자되었다. 《표옹선생서화첩》은 19세기까지도 강세황의 서화가 조선과 청조 문인 간에 우정과 묵연墨緣을 이어주는 지속적인 실마리로 작용하였던 상황을 드러낸다.

4. 조선 조정의 문인화가

강세황은 영릉참봉이라는 종9품의 최하품 관직으로 출사한 이후 두 번의 과거 시험을 거쳤으며 품계는 정2품에 이르렀다. 60세가 넘은 나이로 조정에 나아가 78세까지 관료의 명예를 누리며 재상에 상당하는 품계를 얻어 기로소에 입소하였다. 그의 성공적인 관료로서의 이력은 국왕의 측근으로서 국가의 중요 사업과 첨예한 정치적 사안에 참여하는 모습을 그려보게 한다. 그러나 예상과 달리 『승정원일기』나 『조선왕조실록』과 같은 관찬 사료에서 강세황의 이름이 등장하는 사안은 어진 제작과 북경 사행처럼 매우 한정되어 있다. 더구나 그가 능력을 발휘한 사안은 미술과 긴밀하게 관련된 국가적인 문화 사업이었다. 이처럼 고위 관료로서의 높은 지위와 한정된 역할 사이의 괴리는 강세황이 누린 관료로서 명예가 무엇을 의미하는가, 나아가 조선의 조정에서 끊임없이 발견되는 문인화가의 역할과 기능은 무엇인가라는 질문에 관한 검토를 필요로 한다.

강세황의 관료로서 이력을 살펴보면 흥미로운 현상이 목격된다. 강세황은 많은 경우 관직은 오위도총부五衛都摠府의 도총관都摠管, 부총관副摠管의 직책

으로 일관하고 있었다. ^{부록 3}120 도총관은 정2품의 고위 직책이지만 실질적으로 론 문무관 중 보직이 없는 이들에게 주어지는 산직散職이었다. 특히 어진 제작 이후 이러한 현상이 두드러졌다. 실질적인 역할이 없음에도 불구하고 강세황이 거의 20여 년이란 긴 관료 생활을 유지한 이유는 무엇일까? 강빈이 행장에서 정조대 부군의 관직 생활에 관하여 설명하는 부분은 이러한 의문을 해소하는 데 도움이 될 것이다.121

노년에 들어서야 비로소 등용되어 마침내 문필의 재능으로 특별히 임금의 사랑을 받으니 과거에 오른 지 겨우 8년 만에 정경의 자리에 올랐고 이름이 조정의 대열에 끼이게 되었다. 그러나 그의 자유스러운 성격이 복잡한 사무를 갖지 아니하였으며 은혜로 돌보아주는 특전으로 사무적인 괴로움을 맡기지 아니하셨다. 자주 임금 앞에 불려가 붓을 들어 문화를 숭상하는 국가의 정치를 돕게 하였다.

강빈은 부친이 지식과 능력을 겸비하였음에도 불구하고 실질적인 정치에 참여하며 뜻을 펴지 못하였음을 안타깝게 여겼다. 그는 그 이유를 강세황의 자유로운 성격을 배려한 국왕의 특별한 돌봄에서 찾았다. 아울러 부친이 적극적으로 정무를 담당할 기회는 없었지만 한편으로는 문필의 재능으로 국왕의 지우를 입었음을 자랑스럽게 서술하였다. '자주 임금 앞에 불려가 붓을 들었다'는 것은 정조가 강세황에게 개인적으로 서화를 요청하는 일이 빈번하였음을 의미한다. 이 사실은 비공식적인 기록들을 통해 확인된다. 앞서 거

120 강세황의 관직의 변화는 『승정원일기』와 같은 사료에서 상세히 확인할 수 있다. 『승정원일기』에 나타난 강세황의 관직 생활을 통한 직책의 변화는 부록 3에 정리하였다. 그 외에 강우식 선생이 소장하고 있는 각종 고문서는 강세황의 관직 생활에 대한 구체적인 증거로서 매우 흥미로운 자료이다. 국립중앙박물관, 앞의 책, 2013, 377~383쪽.

121 강세황, 앞의 책, 2010, 673쪽.

론한 것처럼 강세황의 「호가유금원기」에는 어진 제작에 소환되던 날 국왕의 개인적인 요청으로 오색의 대형 비단에 글씨를 쓴 일이 기록되었다. 금강산 여행에서 돌아온 강세황에게 승지를 보내 그간의 금강산도를 진상하도록 요구하는 서간도 전하고 있다. 창덕궁 서향각書香閣에는 강세황의 글씨로 쓴 편액이 현재까지 남아 있어 강빈이 적은 내용을 뒷받침해 준다. 국왕이 강세황에게 기대한 바는 경세의 지식을 실천하는 일반적인 관료가 아니라 문화 방면에서 국왕의 정무를 돕는 역할이었다. 즉 강세황의 관직과 조정에서의 활약은 그가 시서화에 대한 남다른 지식과 재능을 지닌 문인화가라는 사실과 직접 관련된 것이었다.

동양 회화를 향한 일반적인 인식 속에서 일견 문인화가는 세속적인 영달에 초연하며 출사에 가치를 두지 않는 이상적인 인물들로 여겨졌다. 중국 원대에 이민족의 통치하에서 재야의 은거자를 자처하며 서화로 문인의 정신적 이상을 그려낸 한족 출신의 유민화가遺民畵家들, 특히 원말 4대가로 호명되는 일군의 문인화가들은 이러한 화가상이 만들어지는 데 각별히 기여한 주인공이다. 조선에서도 기묘사화己卯士禍, 1519 이후 관직에서 물러나 고향 화순에 은거한 양팽손梁彭孫, 1480~1545, 일생을 화가로 살았던 김안로金安老, 1481~1537의 아들 김시金禔, 1524~1593와 같이 관직보다 은거 생활을 선택하여 전통적인 문인화가의 이상을 실천한 인물들이 존재하였다. 오랫동안 관직을 유지하며 국정에 적극적으로 조력한 강세황은 문인화가의 전통적인 기준을 벗어난 인물로 보인다. 그러나 조선의 역대 문인화가들의 실상을 살펴보면 절대다수의 화가들이 조정의 관료였다. 이러한 현상은 문인화의 이념이 성립된 중국에서도 마찬가지였다. 심지어 당대의 장언원은 관복과 관모를 갖춘 고관과 고귀한 인물들이야말로 뛰어난 그림을 그릴 수 있다고 단언하기도 하였다.

조선은 국정의 운영과 왕실에서 필요로 하는 회화를 담당하는 도화서 제

도를 운영하였다. 이곳에서 회화 제작을 담당하는 주체는 신분적으로 중인 출신의 화원이었다. 국정을 운영하는 국왕과 관료들에게 그림의 감상은 '완물상지玩物喪志'로서 금기시 되었으며 그림을 그리는 일은 '천기賤技'로서 폄하 당하였다. 그럼에도 조선 조정 내에서는 오늘날 문인화가로 기억되는 인물의 존재가 끊임없이 확인된다. 조정에서 활약한 사대부 화가의 의미는 관료로서 그들의 활약상을 통해 확인된다. 강희안姜希顔, 1417~1464이나 조속趙涑, 1595~1668은 생전에 조정에서 눈에 띄는 활약을 보였던 관료를 겸한 화가였다. 이처럼 조정에서 활약한 역대 문인화가들의 역할을 살펴보고 그 연장선에서 강세황의 관직 생활을 이해하고자 한다.

강희안은 조선 전기의 대표적인 문인화가이며 시서화에 모두 뛰어나 삼절三絶로서 일컬어졌다. 그의 이름으로 전해지는 〈고사관수도高士觀水圖〉의 화풍이 증명하는 바처럼 그는 중국 사행 당시 궁정에서 유행한 절파浙派 화풍을 기민하게 수용한 인물로 알려졌다.도 3-22[122] 관료로서 강희안은 종종 국가적인 문화 사업에 참여하였다. 그가 관계한 대표적인 사례는 1454년 세조世祖, 재위 1455~1468가 추진한 서울과 팔도 지도의 제작이다. 이때 함께 선발된 인물 중에는 화원 안귀생安貴生이 포함되어 있었으며 아마도 그가 실질적으로 제작을 담당하였을 것이다. 강희안 또한 그림을 잘 그리는 선화善畫로서 선발되었다. 그를 선발한 까닭은 화원들과 협조하여 제작을 총괄하고 감독할 인물이 필요하였기 때문으로 보인다.[123] 강희안은 그림뿐만 아니라 서예가로서도 국정에서 다양한 활약을 펼쳤다. 그는 명나라 사신들의 잦은 서화 구청에 응해 글씨를 쓰기도 하였다. 국가적인 수륙재 시행을 위한 사경寫經도 담당하였으며

122 강희안과 절파 화풍의 수용에 대한 상세한 논의는 홍선표, 「姜希顔과 〈高士觀水圖〉」, 『조선시대회화사론』, 문예출판사, 1999, 364~381쪽; 장진성, 「강희안 필 고사관수도의 작자 및 연대 문제」, 『미술사와 시각문화』 8, 2009, 128~151쪽 참조.

123 『端宗實錄』 卷11, 端宗 2年(1454) 4月 17日.

도 3-22. 강희안, 〈고사관수도〉. 종이에 수묵, 37.6×31.3cm, 국립중앙박물관　　　도 3-23. 조속, 〈금궤도〉. 1656, 비단에 채색, 132.4×48.8cm, 국립중앙박물관

그의 글씨를 바탕으로 을해자乙亥字라는 활자가 주조되기도 하였다.[124] 강희
안의 활약에서 심미적인 감각이 발휘되어야 하는 국가 사업을 주도할 인물로
서 서화에 박식하고 수행 능력을 갖춘 문인 관료의 필요성을 확인할 수 있다.

　　조선 중기의 대표적인 문인화가인 조속趙涑, 1595~1668은 관료이며 뛰어난 화
가였다. 조속은 인조반정仁祖反正, 1623에 협력한 공을 인정받을 정도로 정치
에 깊게 참여하였던 인물이다. 조속과 이조판서였던 김익희金益熙, 1610~1656가

124　『成宗實錄』卷49, 成宗 5年(1474) 11月 22日.

1656년 국왕의 요청으로 제작한 〈금궤도金櫃圖〉는 관료이자 화가였던 인물에 대한 국가의 요구가 무엇인지를 뚜렷이 보여주는 사례이다. ^{도 3-23}[125]

왕실의 회화를 담당하는 도화서 화원의 존재에도 불구하고 조속은 왜 직접 〈금궤도〉를 제작해야 하였을까? 그 이유는 아마도 그림의 내용과 관련해서 생각해 볼 수 있다. 이 그림은 『삼국사기』에 등장하는 신라 왕실 시조의 한 명인 김알지金閼智 신화를 도해한 것으로 이전에 존재하지 않았던 새로운 내용을 그리고 있다. 〈금궤도〉를 그리기 위해서는 그 내용을 잘 이해하고 있는 화가에 의한 새로운 도상의 계획이 필요하였을 것이다. 무엇보다 이 그림의 화면 상단에는 어제御製가 적혀있어 이 그림이 국왕의 특별한 정치적 의도를 반영하여 제작되었음을 보여준다. 조정의 민감한 사안과 관련된 회화를 제작할 때 회화적 능력만이 아니라 정치적 의미를 이해하고 시각 이미지로 전환할 수 있는 식견을 갖춘 화가가 필요하였을 것이다. 조속은 국왕의 의도를 이해하고 정치한 구상으로 국왕의 의도를 실현시킬 수 있는 관료 화가였다. 여기에서 조선 조정이 회화를 천기로 여기는 동시에 회화에 대한 회화에 뛰어난 관료 화가를 지속적으로 필요로 하였던 상황을 일부 이해할 수 있다.

서화에 재능을 지닌 관료가 요구되는 것은 중국에서도 마찬가지였다. 강세황이 활약하던 18세기 청나라의 강희·옹정·건륭 황제의 궁정에는 화원과 별도로 황제의 측근에서 황제와 서화를 주고받는 다수의 사신화가仕臣畫家들이 존재하였다. 황제의 요구에 따라 그림을 그리는 사신화가의 역할은 일견 화원과 크게 다르지 않은 면이 있었다. 그러나 이들은 황제와 더불어 시를 짓고 고동서화를 감상하였으며 황제의 칙령으로 궁정의 회화에 제발

125 〈금궤도〉의 정치적 의미는 연구자들의 관심에도 불구하고 분명하지 않다. 다만 고도의 정치적 함의를 담은 그림임에 틀림없을 것이다. 이 작품의 의미와 제작 시기에 관한 자세한 논의는 신재근, 「국립중앙박물관 소장 〈금궤도〉 연구」, 서울대 석사논문, 2010 참조.

을 적는 등 화원화가와 차별화된 역할과 지위를 부여받았다. 비공식적인 근위 화가의 역할과는 별도로 이들은 관료로서도 확고한 역할을 수행하고 있었다. 건륭제 시대의 대표적인 사신화가였던 동방달董邦達, 1696~1769의 관력은 예부상서에 이르렀으며 오대의 동원董源, 934~926, 명대의 동기창董其昌, 1555~1636과 더불어 '삼동승상三董丞相'이라 불리기도 하였다. 관료로서 그는 많은 서적의 편찬을 담당하였는데 여기에는 황제가 수장한 서화고동의 정보를 망라한 『석거보급石渠寶笈』, 『비전주림祕殿珠林』, 『서청고감西淸古鑒』 등이 포함된다.[126] 건륭제의 궁정에서 사신화가는 황제가 수준 높은 문예 정책을 추진하고 문화 군주의 이미지를 갖추는 데 필수적인 존재들이었다.

조선 사회의 성리학에 대한 사상적 편향과 유가적 가치관에 기초한 말예론末藝論은 사대부의 회화 창작과 감상을 위축시켰다. 몇몇 화가들은 회화로서 국가에 복무하기보다 절필을 선택함으로서 사대부로서의 윤리를 지키고자 하였다. 그러나 조선의 조정 내에서도 화원의 회화 제작을 감독하고 때로는 직접 제작을 담당할 수 있는 관료들이 필요하였다.[127] 이들이 지닌 예술적 재능과 전문성은 궁중 내의 문화 사업을 효과적으로 추진하고 실현시키는 데 불가결하였다. 강세황은 정조의 조정에서 어진 제작의 감동, 외교 사절과 같은 공식적인 활동을 비롯하여 국왕의 요청에 따른 사적인 서화 제작까지 담당하였다. 이것은 강세황만이 담당하였던 소임은 아니었다. 조정은 항상 문화 사업을 이끌어 국왕을 보위할 관료를 필요로 하였다. 문예적 재능

126 청의 궁정에서 활약한 사신화가에 관하여 다음의 논저를 참조함. 潘中華, 「乾隆詞臣畫家的藝術 以董邦達爲個案的觀察」, 『新美術』, 2017.10, 50~64쪽; 楊桂思, 「淸初翰林畫家初探」, 『藝術百家』, 中國人民大學藝術學院, 2013.03, 217~219쪽; 楊伯達, 「淸乾隆朝畫院沿革」, 『故宮博物院院刊』, 1992.04.01, 3~11쪽; 장진성, 「청대의 남서방과 사신화가들」, 『인문논총』 78, 2021, 205~235쪽.

127 조선시대에 유가적인 이념을 배경으로서 회화 활동을 지배한 말예 사상에 관해서는 홍선표, 「朝鮮 初期 繪畵의 思想的 기반」, 『조선시대회화사론』, 1999, 192~230쪽; 유홍준, 「잡기·말예론과 시화일률론」, 『조선시대 화론연구』, 학고재, 1998, 76~80쪽 참조.

이 뛰어난 역대의 관료들이 그 역할을 담당하였다. 그러나 조선의 조정에는 이들을 위한 공식적인 제도는 존재하지 않았다. 강세황이 대부분의 경우 산직으로 품계를 유지하였던 이유를 여기에서 찾을 수 있다.

관모를 쓴 야인

자아의 탐색과 자기 인식의 형상화

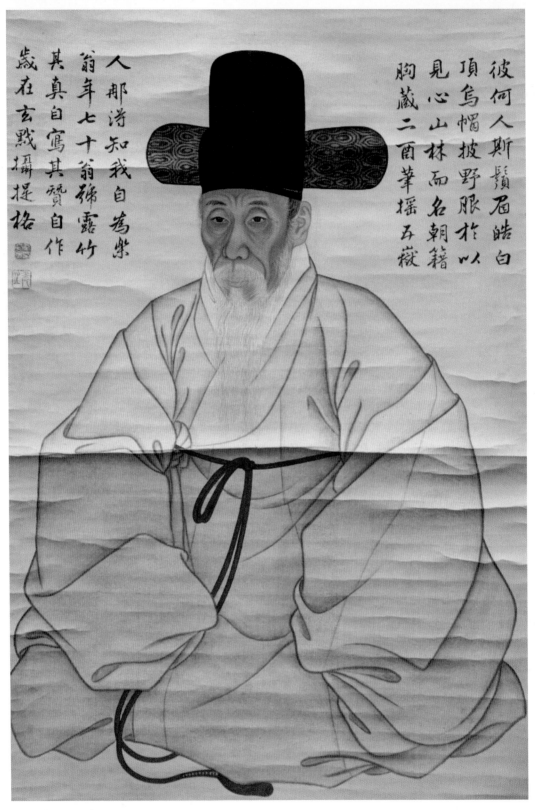

彼何人斯鬚眉皓白
頂烏帽披野服於以
見心山林而名朝籍
胸藏二酉筆搖五嶽

人那得知我自爲紫
翁年七十翁號露竹
其真自寫其贊自作
歲在玄黓攝提格

강세황, 〈70세 자화상〉. 1782, 비단에 채색, 88.7×51.0cm, 국립중앙박물관

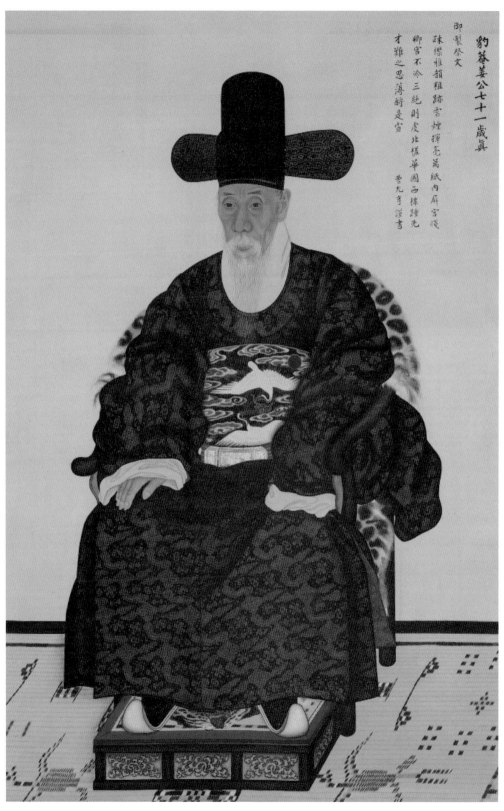

御製豹菴姜公七十一歲眞

御製贊文

疎襟雅韻粗跡苦煙揮毫
萬紙內屛宮掖
卿宮不冷三絕則處此㮣
華園西樓陳先
才難之思薄辭是宣

曹九壽謹書

이명기, 〈강세황 71세 초상〉. 1783, 비단에 채색, 145.5×94.0cm, 국립중앙박물관

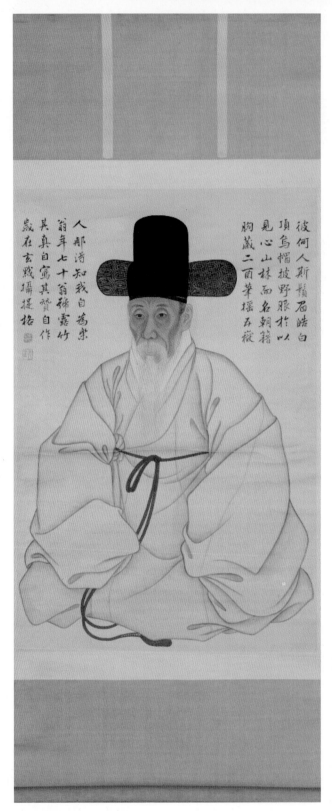

도 4-1. 강세황, 〈70세 자화상〉.
1782, 비단에 채색, 88.7×51.0cm, 국립중앙박물관

1. 강세황의 자화상 제작의 이력과 동인

1) 강세황의 초상 제작의 이력

1782년 70세를 맞은 강세황은 자신이 살아온 인생을 돌아보며 한 장의 자화상을 제작하였다. 기념비적인 자화상 속에서 강세황은 관모에 도포를 입은 낯선 차림새로 자긍심 어린 찬문 사이에 앉아 관객을 향해 강렬한 눈빛을 던지고 있다. 자신의 모습을 그린 후 그는 자신의 내면 세계를 묘사한 찬문을 화면에 적었다. 이것이 한국회화사 속에 화가의 자화상이 온전한 모습으로 등장하는 첫 번째 순간임을 강세황 자신은 의식하지 못하였을 것이다.^{도 4-1}[1]

강세황의 자화상은 조선시대의 회화사에 완전한 형태로 남겨진 유일한 자화상이다. 이전 시대에 자화상에 관한 기록이 없었던 것은 아니다. 현존하는 그림으로 윤두서의 자화상이 전하고 있다. 그러나 윤두서의 자화상은 완성

[1] 본 장에서 화가가 자신을 그린 '자화상'과 구분하여 다른 화가가 그린 경우를 지칭할 때는 '초상화'를 사용하였으며 두 경우를 통칭할 때는 '초상', 혹은 '초상화'로 지칭하였다. 양자를 정확하게 구분하기 어려운 경우도 있으나 이 경우는 문맥에 따라 이해가 가능할 것이다.

된 초상이 아니며 초본 단계에 머물고 있다. 더구나 엄밀한 의미에서 화가를 특정하기 어려워 전칭작이라는 한계도 따르고 있다. 이렇게 보면 근대기에 들어선 이후 고희동高羲東, 1886~1965의 유화油畵로 그린 자화상이 등장하기까지 우리나라 미술사에서 자화상으로서 확고한 의미와 형식적 완성도를 갖춘 그림을 그린 화가는 강세황뿐이라 해도 과언이 아닐 듯하다. 역사적인 자화상의 희소성은 강세황의 자화상을 주목하게 만드는 일차적인 요인이다. 그러나 강세황의 자화상에 주목해야 하는 더욱 중요한 이유는 강세황이 자신의 정체성을 시각적으로 표출하기 위해 구사한 독창적인 자기형상화Self-fashioning 방식에서 비롯되고 있다.[2]

〈70세 자화상〉 속에서 강세황은 머리에 오사모를 쓰고 몸에는 야복을 걸쳤다. 관모와 야복은 조선시대 초상화에서 가장 빈번하게 볼 수 있는 의상으로 일견 그 모습은 자연스럽게 보인다. 그러나 조선의 복식 제도상 관료의 신분을 의미하는 오사모는 관복과 착용해야 한다. 반면에 야복은 문인들이 공무에서 물러나 한거閑居할 때 착용하는 의상이자 관직에 오르지 않은 처사處士의 의상이다. 예법에 맞는 의상을 구성하기 위해서는 관복본 초상에는 관리의 사모를, 야복본 초상에는 복건이나 정자관과 같은 평상시의 관모冠帽를 그려야 한다. 이러한 현실의 복제와 비교할 때 강세황의 그림은 새삼 낯선 모습으로 다가온다. 서로 다른 사회적 정체성을 구성하는 관모와 야복을 동시에 그린 제작 방식으로 미루어 강세황이 모종의 정체성 만들기를 시도하고 있음을 추정

2 Stephen Greenblatt의 의해 제시된 개념인 'Self-fashioning'은 자기 형상화, 자기 성형, 자기 형성 등 다양하게 번역된다. 자기 형상화란 사회적 기준에 따라 개인의 자아, 정체성을 대중적으로 만들어가는 과정을 일컫는다. 일종의 사회적 이미지 만들기인 자기 형상화는 그 시대의 예술과 밀접한 상호 관련을 가지고 실행되었으며, 이미지를 통해 외적으로 자신을 표출하는 방식은 초상화에서 가장 뚜렷이 관찰된다. Self-fashioning의 개념에 관한 자세한 설명은 Stephen Greenblatt, *Renaissance Self-Fashioning : From More to Shakespeare*, Chicago : University of Chicago Press, 1984, 1~9쪽 참조.

할 수 있다. 강세황 자화상의 독창적인 도상은 자화상이란 제3자의 시각으로 관찰한 객관적인 사실을 전달하는 그림이 아니라 화가 스스로 자신의 존재를 탐색하고 이미지로 구현하는 특별한 그림이라는 사실을 지적하고 있다.

　기존 연구에서 산수화나 문인화에 비하면 강세황의 자화상과 초상화는 주목 받지 못한 분야였다. 〈70세 자화상〉에 대하여도 자전적 의미의 작품이라는 간단한 해석이 제시되었을 뿐이었다. 이후에 초상화 전반에 관한 연구가 축적됨에 따라 강세황의 자화상을 해석하는 방식도 점차 확대되었다. 그간의 주요 연구를 살펴보면 조선미는 자화상에 그린 관모와 야복은 출사와 은일 사이의 심리적 갈등을 암시하는 도상으로 해석하였다. 회화적인 표현 방식에 주목하였던 이태호는 강세황이 구사한 독특한 인물 묘사법을 서양화법의 수용 결과로서 해석하였다. 최석원은 야복과 관모를 역시 은일과 출사의 은유로 해석하였으며 강세황이 이 초상에서 보이고자 하였던 자아는 관료였다는 결론에 도달하였다. 강관식은 70세상을 비롯한 강세황의 초상화를 포괄적으로 검토하여 오랜 시간에 걸쳐 야인의 관모冠帽에서 관료의 사모로 변화하였던 하나의 흐름을 도출하였으며 이러한 도상적 변화에 그의 실존이 반영되어 있음을 보여주었다. 강세황의 자화상 제작의 근본적인 동기를 관직에 대한 자부심으로 파악하였던 선행 연구와 달리 강관식은 문인으로서 면모를 표출한 작품으로 이해하였다. 이처럼 연구자들은 때로는 관모를, 때로는 야복을, 때로는 초상의 제작 방식을, 혹은 초상의 자찬문을 주목하였으며 관심을 두는 부분에 따라 해석을 달리하였다.[3]

　초상화란 한 인물의 사회적 정체성을 기록하고 후세에 전하는 공적인 기

3　〈70세 자화상〉의 선행 연구는 다음과 같다. 변영섭, 앞의 책, 30~36쪽; 조선미, 「강세황 초상」, 『한국의 초상화』, 돌베개, 2009, 286~297쪽; 최석원, 「강세황 자화상 연구」, 서울대 석사논문, 2008, 1~131쪽; 강관식, 앞의 글, 176~181쪽; 이태호, 『옛 화가들은 우리 얼굴을 어떻게 그렸나』, 생각의 나무, 2008, 149~175쪽.

능을 지닌 그림으로서 일반적으로 엄격한 형식적 규범에 따라 제작되었다. 조선시대 초상화에서 성인 남성의 정체성은 관료, 학자 혹은 은일자의 하나로 규정되었다. 이를 구현하는 주된 시각적 표현 수단은 주인공이 착용한 의상이다. 관복과 야복으로서 관료와 문인의 정체성을 모두 담은 강세황의 자화상은 규범화된 초상화의 전통을 벗어났다. 강세황은 한 장의 자화상으로 중층적인 자신의 모습을 표현하였을 뿐만 아니라 찬문으로 내면의 모습까지 담아내고자 하였다. 이처럼 예술적 수단으로 자신의 내외면 모두를 표현하고자 하는 강세황에게서 감지되는 특징은 자기를 온전하게 표출하려는 강한 의지일 것이다. 자기 표현의 의지를 담은 화가의 자화상은 도상적 정형성이 강하였던 초상화에 표현의 가능성을 확장시켜 주었으나 동시에 감상자 스스로 주인공의 의도를 파악해야 하는 어려움도 남겨주었다. 강세황의 자화상에 관한 해석의 방향은 달리하였을지라도 연구자들이 동의하는 측면이 있다면 자화상에 접근하기 위해서는 강세황의 결코 평범하지 않았던 일생에 관한 이해가 바탕이 되어야 한다는 사실이다. 사실상 연구자들에게 시각의 차이를 유발하였던 근본적인 요인은 회화 자체를 넘어 강세황의 삶을 이해하는 시각차에 있었을 것이다.

강세황의 〈70세 자화상〉은 어느 순간에 등장한 것이 아니라 일생동안 지속된 자신을 향한 탐색의 산물이었다. 그는 젊은 시절부터 꾸준히 자화상과 초상화를 제작하여 왔다. 현재 강세황의 자화상 및 초상화로 전해지는 작품은 모두 12점이다.[표 6][4] 12점 중 화원이 그린 초상화로는 이명기李命基, 1756~1802가 제작한 71세상을 필두로 하여 1781년 어진감동 시 주관 화사였던 한종유가 그린 선면초상화,[도 4-17] 강이오의 초상화와 더불어 짝을 이루어 전

4 강세황의 70세 초상은 자화상뿐이며 71세 초상은 이명기 필치의 〈71세 초상화〉뿐이다. 혼동의 여지가 없기에 본 장에서는 두 그림을 지칭하며 편의상 70세상과 71세상이란 약칭을 함께 사용하였다.

도 4-2. 작가 미상, 〈강세황 초상〉.
18세기, 종이에 채색, 50.9×31.5cm, 국립중앙박물관

도 4-3. 이재관, 〈강이오 초상〉.
19세기, 비단에 채색, 63.9×40.3cm, 국립중앙박물관

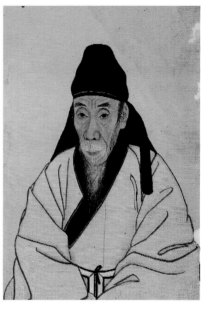

도 4-4. 작가 미상, 《표암소진첩》.
비단에 채색, 28.7×19.0cm, 서울대학교박물관

도 4-5. 강세황, 〈자사소조상〉.
18세기, 종이에 담채, 직경 14.9cm, 강주진 구장

도 4-6. 강세황, 〈자화상 초본〉.
1766년 이전, 유지에 담채, 28.6×19.8cm,
강주진 구장

도 4-7. 강세황, 〈자화상〉, 《칠분전신첩》.
18세기, 비단에 채색, 32.0×46.0cm, 국립중앙박물관

하고 있는 관복본의 정면상,^{도 4·2·3} 서울대학교박물관 소장의《표암소진첩^{豹菴} ^{小眞帖}》^{도 4·4} 등 8점이 알려져 있다.[5]

12점의 초상화 중 자화상으로 논의되는 작품은 모두 4점이다. 70세상 외에《정춘루첩》내에 자서전인 「표옹자지」와 함께 장첩된 원형의 소조상^{小照} ^{像, 도 4·5} 및 유지 초본,^{도 4·6} 임희수^{任希壽, 1733~1750}의《칠분전신첩^{七分傳神帖}》에 수록된 원형 소조상이 그들이다.^{도 4·7·6} 대형의 전신상으로 제작된〈70세 자화상〉과 달리 나머지 세 점은 소폭 그림으로서 정확한 제작 배경이 확인되는 그림은 아니다. 유지 초본과 원형 소조상이 수록된《정춘루첩》의 '정춘루'는 강완이 1769년에 마련한 서재의 이름으로 이 화첩은 강완과 그의 자손들이 소장하였던 강세황의 필적으로 보인다.[7] 따라서 여기에 수록된 두 초상은 강세황이 직접 제작한 유묵일 가능성이 높다. 두 점의 자화상 중 유지 초본은 비교적 젊은 용모를 하고 있으며 이와 대조적으로 소조상은 노년의 모습을 보여주고 있다. 선행 연구에서는 유지 초본의 제작 시기는 절필 이전인 1762년경으로, 소조상은 화첩이 구성된 1773~1775년경의 그림으로 비정된 바 있다. 「표옹자지」가 절필 이전의 삶을 정리한 기록임을 고려하면, 이 글과 더불어 안산 시절의 자화상을 수록하는 것은 한 시절을 기념하는 적절한 방식일 것이다.

5 그 외의 강세황 초상은 고궁박물관 소장의《초상화첩》내의 반신상, 이건희 기증품 중의《문인초상일팔》에 포함된 초본, 화격이 현저히 떨어지는 동산방 소장 초상, 마지막으로 경기도박물관 소장의 반신상을 포함한다. 최근 옥션을 통하여 강세황의 자화상 초본과 63세상으로 소개된 두 점의 초상이 있었다. 이들은 제작 경위나 주인공의 신원이 분명하지 않은 그림들로서 본 논의에 포함하지 않았다.

6 변영섭은《정춘루첩》에 수록된 두 초상에 관하여 상세히 논의하지 않았지만 대략적으로 「표옹자지」의 작성 시기인 1766년을 기준으로 그 이전에 제작된 그림으로 보고 있다.《정춘루첩》에 수록된 두 작품은 변영섭의 연구 이후 공개되지 않고 있다. 이 책에서는 두 작품에 관한 설명은 선행 연구의 결과에 근거하였다. 변영섭, 앞의 책, 30~36쪽; 강관식, 앞의 글, 131~137쪽.

7 姜侃,『三當齋遺稿』卷3,「靜春樓記」.

[표 6] 강세황의 자화상과 초상화

	초상화	형식	제작 시기	화가	소장처
1	〈44세 자화상〉	미상	1756	강세황	不傳
2	《칠분전신첩》〈자화상〉	원형 소조상	미상	강세황 추정	국립중앙박물관
3	《정춘루첩》〈자화상 초본〉	두상	1762년 이전	강세황 추정	강주진 구장
4	《정춘루첩》〈자사소조상〉	원형 소조상	1770년대 추정	강세황 추정	강주진 구장
5	〈63세 초상화〉		1777년경	한씨 화가	不傳
6	〈선면 강세황 초상〉	전신 좌상	1781	한종유	강홍선
7	〈70세 자화상〉	전신 좌상	1782	강세황	국립중앙박물관
8	《문신초상 일괄》〈강세황 초상〉	반신상	1784	미상	국립중앙박물관
9	〈71세 초상화〉	시복본 반신상	1784	이명기	경기도박물관
10	〈71세 초상화〉	관복본 전신좌상	1784	이명기	국립중앙박물관
11	〈강세황 초상〉	관복본 정면 반신상	미상	미상	국립중앙박물관
12	《표암소진첩》	심의본 반신상	1784	미상	서울대학교박물관
13	〈강세황 초상〉	시복본 반신상	미상	미상	국립고궁박물관
14	〈강세황 초상〉	시복본 반신상	미상	미상	동산방

또 한 점의 원형 소조상이 수록된 《칠분전신첩》은 동시대의 화가인 임희수의 유작을 모은 화첩이다. 이곳에는 풍천 임씨가의 문인들을 주축으로 하는 11명의 영초影草를 포함한 19점의 초상이 수록되었으며 그중 일부에는 인물에 대한 간략한 설명이 기재되었다.[8] 임희수의 풍천 임씨가는 소북의 당색을 지닌 집안으로 강세황 가문과 세교하였으며 혼인으로 더욱 긴밀한 관계를 맺고 있었다. 《칠분전신첩》의 발문은 임희수의 부친 임위任瑋, 1701~1762의 필적이다. 그는 강세황의 매형 임정의 집안 인물로서 이 화첩에는 임정의 초상화도 2점이 수록되어 있다. 따라서 임희수 가문의 주변 문사들의 영초를 모은 화첩에 강세황상이 포함되는 일이 예외적인 것만은 아니다.

장지연張志淵, 1864~1921의 『진휘속고震彙續攷』에는 강세황과 임희수에 관한 흥

8 임희수의 《칠분전신첩》에 관해서는 조인수, 「칠분전신첩」, 『한국의 초상화』, 문화재청, 2007, 262~277 쪽; 이성훈, 「任希壽의 《七分傳神帖》 연구—小北 南黨系 인사들의 재현과 그 의미」, 『온지논총』 65, 2020, 161~202쪽.

미로운 일화가 전하고 있다.[9] 임희수는 19살의 나이로 요절하였는데, 당시에 이미 명사들을 그린 3권의 '전신첩傳神帖', 즉 초상화첩을 남길 정도로 뛰어난 화가였다. 강세황은 자신의 자화상이 만족스럽지 못하여 그에게 가져간 일이 있었다. 임희수가 광대에 몇 번의 붓질을 더하자 실물과 매우 닮게 되었다. 국립중앙박물관 소장의《칠분전신첩》은 이 기록에 등장하는 전신첩의 일부로 추정된다. 다만 이곳에 수록된 강세황의 초상은 일화 속에 등장하는 그림과 일치한다고 보기는 어렵다. 두 사람이 직접 접촉할 수 있는 시기는 임희수가 절세한 1750년 이전으로 당시 강세황은 30대의 젊은 나이로서 자화상을 시작하기 이전이었다. 반면에 그림 속의 강세황은 이미 노년에 이른 용모이기 때문이다. 이 초상 속의 강세황은《정춘루첩》의 소조상과 유사한 연령으로 보이며 원형 소조상이라는 동일 형식을 취한 점으로 보아 두 그림은 모두 그의 만년에 제작되었을 것으로 추정된다.

강세황의 원형상은 유지 초본에 그려진 동일 화첩 내의 다른 작품들과 달리 비단 바탕에 그려졌으며 채색이 완료된 상태이다. 이 그림은 화첩의 마지막 면에 화면 모서리가 노출된 채 부착되어 있다. 이러한 장황 형태는 이 그림이 화첩 제작 후에 추가되었음을 의미한다. 여타의 초본과 제작과 장첩 방식이 다른 강세황의 초상이 어떤 과정을 거쳐《칠분전신첩》에 수록되었는지는 분명하게 파악하기 어렵다. 다만 이와 관련하여 주목할 필요가 있는 인물은 강세황의 5남인 강신이다. 강신의 아들 강이오는 임정의 질녀와 혼인하였다. 강신은 부친 강세황의 회화적 재능을 물려받은 인물로서 초상화 제작에도 능숙하였다.[10] 《칠분전신첩》 내에 강세황상이 수록된 사정은 이 집안

9 『震彙續攷』의 내용은 오세창이 그 내용을 채록『근역서화징』을 통해서 확인할 수 있다. 오세창, 앞의 책, 777쪽.
10 강세황이 강신에게 꿩 그림을 삼가게 하였던 서간의 내용은 그가 그림에 재능이 있었음을 의미한다. 강신은 강세황과 함께 은열공 초상을 중모한 바 있으며 정지현이란 인물의 초상을 그려준 일도 있었다. 이러한

과 혼인하였던 강신 및 강이오 부자와 모종의 관련을 지닐 가능성이 있다.[11] 이상에서 살펴본 바처럼 세 점의 소형 초상은 제작 맥락이 뚜렷하지 않아 제작 상황을 고증하는 일은 어렵다. 그러나 이들의 전승 과정에서 강세황의 후손들이 깊이 관련되었음이 확인되기 때문에 기존의 고찰을 참고하여 자화상으로 보아도 무리가 없을 것이다.

강세황은 젊은 시절부터 지속적으로 자화상과 초상화 제작에 관심을 기울여왔다. 관료와 야인이 공존하는 독특한 도상을 창안하였을 뿐만 아니라 선언적인 자찬문까지 적어 놓은 〈70세 자화상〉은 꾸준한 모색을 통해서 자신을 탐색한 결과물이었다. 조선에서 선례를 찾기 어려운 자화상을 제작하였을 뿐만 아니라 새로운 유형의 이미지까지 창출한 이유는 화가 내면의 특별한 자기 표현의 욕구에서 찾을 수 있다. 그렇다면 강세황은 어떻게 자화상이라는 방식에 이르게 되었을까? 자화상을 통하여 궁극적으로 구현하고자 하였던 자신의 이미지는 무엇인가? 강세황의 〈70세 자화상〉을 이해하는 데 따르는 여러 질문을 해결하기 위하여 그가 최초의 자화상을 제작하던 시기로 돌아가 보고자 한다. 자화상을 제작할 당시 강세황이 처했던 환경과 자신의 회화적 재현이 어떤 관계를 맺는지 살펴보며 〈70세 자화상〉으로 다가가고자 한다.

기록을 통해서 보면 강신은 그림에 상당한 능력을 지녔던 것으로 추정되지만 현재는 그를 화가로서 증명할 수 있을 만큼 작품이 충분히 남아 있지 않다.

11 임희수 사후 대가 끊긴 임위의 집안에 강세황과 절친하였던 임희성의 조카인 任耆가 입양되어 대를 이었다. 임희성과 임희수는 8촌간으로 비교적 가까운 친족이었다. 강신은 임정의 형제인 任珹의 딸과 혼인하였다. 『豊川任氏世譜』1, 풍천임씨중앙종친회, 1988 참조.

上之七年
乾隆四十八年癸卯秋八月初七日第三男進士 僩 謹書

新成果州之墓木已拱惜斬之花榭依然 小子 於此實不勝潸然淚
之滞溢若夫蠹壁之主斡喜安之相役並可書也

之起草先慈猶及見之及中年之屢摸仲氏樂爲之成而今於正李之
費了十月精思遂我家君積年經紀之私心喜悅其如何哉當丙子

減金鞶繡禔聖之嚴然一幅摸寫恰得神情無毫髮遺憾李
畫師之名微 九重乃有畫使畫之 命者誠有以弑辛茲神筆

宇壽過稀籌位登正卿三世春社克趾 先武精力康旺眼明不
手龍虎譽八月初七日即我 祖考文安公忌辰也家奉 遺像每於是日

瞭晒家君畫像適成此際隅掛正寢內外子孫團侍瞻 玩季翠僧以良寧歲泰
窃伏念家君氣象雍容顏頻雅重仁怒和好之意溢於眉

歲吾家畜像之最初經始 即自丙子今於二十八年之後成於此人之
手若有所待事不偶然 賢綱於屛正金福起賫然願十兩自癸卯七月六日始時家 手若有所待事不偶然 小未是也
旱忠自十九日大雨注下仍成長寒兩脚患 門無雜實客紛紛至華儘不爲蟲也 二十八日大兩墨寒小未上

於此人 聖上之有足 敎以此也盖命基生於丙子今年爲二十八
上曰盖使李命基畫之 命基以善寫眞獨步一世文武卿相悲求

使畫師輩寫之 終未恰肯今年癸卯夏五月家君以副摠管應 使畫師輩寫之
名特蒙 異恩許參春社仍 詢畫像有與對以未及成

曾在 英宗丙子夏四月家君自寫一小照此畫像之始也其後屢

도 4-8. 강관, 〈계추기사〉. 1783, 종이에 먹, 36.4×51.8cm, 개인 소장

2) 강세황의 자화상과 자화상 제작의 전례

강세황의 자화상이 시작된 시점은 〈71세 초상화〉의 제작 과정을 상세히 기록한 강관의 〈계추기사季秋記事〉에서 정확히 확인된다. 도 4-8[12] 강관은 부친이 "영조 병자년 여름 4월 아버지께서 소품의 자화상을 그리신 일이 있었다. 이것이 초상화의 시작인 셈이다. 그 뒤 여러 번 화원들에게 초상화를 그리게하였으나 꼭 닮는 데는 미흡하였다"고 기록하였다. '영조 병자년'이란 1756년으로 강세황의 나이 44세가 되는 해였다. 조선 문인들의 초상화 제작 시

12 강세황이 1756년 4월 44세에 처음 자화상을 그리기 시작하였음은 〈癸秋記事〉에 나타난다. 이태호, 「조선 후기 초상화의 제작 공정과 그 비용」, 『표암 강세황』, 예술의 전당, 2003, 398~404쪽. "曾在英祖丙子夏四月, 家君自寫一小照, 此圖像之始也, 其後屢使畫師輩寫之, 終未恰肯."

기를 돌아보면 44세경에 초상을 제작한 인물이 상당수에 이른다. 흥선대원군 이하응李昰應, 1820~1898이 초상화 초본을 처음 마련한 시기는 44세였다. 최익현崔益鉉, 1833~1906의 44세상은 채용신蔡龍臣, 1850~1941이 제작하였다. 이러한 제작 시기에 대하여 강관식은 북송의 주자朱子, 1130~1200가 44세에 초상화를 그려 수기修己를 다짐한 선례를 따른 관행이었다는 해석을 제시하였다.[13]

44세라는 제작 시기는 주자 초상을 자신의 초상 제작의 실천적 본보기로 삼았던 문인들의 관습과 무관하지 않을 것이다. 그러나 조선 문인들의 도학적 계승의식만으로는 강세황이 초상화가 아닌 자화상을 그리고자 하였던 이유까지 찾아내기는 어려울 것이다. 그가 자화상을 제작한 동기를 이해하는 단서가 될 수 있는 내용을 『표암유고』를 통해 찾아보고자 한다. 강세황의 문집에는 〈70세 자화상〉의 자찬문과 함께 제작 시기가 분명하지 않은 초상화에 지은 「화상자찬畵像自讚」이 수록되었다. 이 글은 대상 작품과 저술 시기가 분명하지 않기 때문에 적극적인 이해에는 한계가 있으나 내용으로 미루어 안산에 머물던 시절의 글로 보인다. 「화상자찬」에서 시문의 대상이 된 안산 시절 강세황의 심리적 풍경을 그려볼 수 있을 것이다.[14]

허술한 용모지만 시원한 정신. 평생에 가진 것을 시험해 보지 못해 세상에 그를 깊이 아는 사람이 없다. 다만 한가할 때 지은 시와 작은 글씨에 때로는 기이한 자태와 고풍스러운 마음을 드러낸다.

그는 자신에 대하여 '평생 가진 것을 시험해 보지 못해 그를 깊이 아는 사

13 강관식, 앞의 글, 130쪽.

14 강세황, 「畵像自讚」, 앞의 책, 卷5, 373쪽, "迂踈面貌. 灑落胷襟, 平生未試所有, 擧世莫知其深. 獨於閒吟 小草, 時露奇姿古心."

람이 없지만' '기이한 자태, 고풍스러운 마음을 지닌 인물'이라 평가하였다. 그의 심리 속에서는 자신의 재주와 능력에 대한 자부심, 동시에 포부를 발휘할 기회를 가지지 못하고 세상에 지우를 얻지 못함에 대한 안타까움이 교차하고 있다. 이러한 자부심과 불우함의 공존은 이 시절 강세황의 심리적 기조였을 것이다. 당시 강세황은 화가로서 활발한 활동을 펼치며 시서화 삼절이라는 평가를 받았다. 그 한편에서 그는 은자나 화가의 삶이 아니라 사대부로서의 명예로운 삶을 바라기도 하였다. 비록 화가로서는 명성을 얻었다고 해도 사회적인 자아 실현의 기회를 박탈당한 인생에서 자신의 불우함을 향한 의식은 커져갔으며 상대적으로 인정과 자기 현시自己 顯示에 대한 욕구도 더욱 강해졌을 것이다.

당시 강세황 주변의 문인 사회에서는 유난히 생전에 자신의 삶을 글로 기록하는 풍조가 유행하고 있었다. 이익의 족질로서 강세황과 어울렸던 이용휴는 허필, 허만許晩, 조중보의 생지명을 지어 주었다. 강세황과 절친하였던 임희성은 자명自銘을 남겼다.[15] 강세황의 「표옹자지」도 이러한 분위기 속에 등장한 자찬 묘지명이었다. 자전적인 글쓰기는 오랜 역사를 지닌 글쓰기 형식으로 특정 시기 문인 그룹으로 한정되는 현상은 아니다.[16] 그러나 어느 시대와 비교해도 18세기 중반 강세황 주변의 문인들은 생전에 묘지명墓誌銘을 남기거나 스스로 생애를 기록한 자찬 묘지명自撰墓誌銘과 같은 자전적인 글쓰기에 열중하였던 것으로 나타난다. 이들 대부분은 강세황과 유사한 처지의 실의한 문인들이었다. 자전적인 글쓰기는 이들에게 자신의 삶에 대한 연민,

15 강경훈에 의하면 강세황은 이용휴의 생지명을 지었으며 허필은 엄경응의 생지명을 지었다고 한다. 정민, 앞의 책, 424쪽, 주 6 참조.

16 안대회, 「조선 후기 自選墓誌銘 연구」, 『韓國漢文學研究』 31, 2003, 237~266쪽; 정민, 「18세기 우정론의 맥락에서 본 이용휴의 生誌銘攷」, 『동아시아문화연구』 34, 2000, 301~325쪽; 김동준, 앞의 글, 125~164쪽.

자기 표현의 욕구, 혹은 내면의 불우함을 해소하는 한가지 방편이었다. 강세황이 자화상을 제작한 이유는 안산의 문인들 사이에 유행한 이 '불후不朽', 혹은 '비망備忘'의 욕구에서 찾을 수 있을 것이다.

　강세황이 최초의 자화상을 제작한 1756년 무렵 그의 개인사에 더욱 밀착하여 자화상의 제작 동기에 한걸음 다가갈 수 있다. 자화상을 제작한 4월 무렵 강세황의 신변에서 중대한 사건이 발견된다. 바로 유씨 부인의 사망이다. 부인의 사망은 5월 1일로 자화상 제작 이후지만 두 사건 사이의 시간차는 그리 크지 않다. 당시 안산에 역병이 돌아 많은 이들이 사망하였으며 3남 강관마저 병에 걸렸다. 부인의 극진한 간호로 아들은 건강을 회복하였지만 그를 간호하였던 부인은 발병 후 얼마 지나지 않아 사망에 이르게 되었다. 유씨 부인의 죽음은 훗날 강세황이 자신의 인생을 돌아보며 가장 고통스러운 순간으로 회상한 사건의 하나였다.[17] 무신란으로 인해 쇠락한 처지에 더해 어려운 시절 동고동락하였던 부인의 허망한 죽음은 자신의 불우한 처지를 더욱 뚜렷이 인식하도록 이끌고 이름을 남기지 못하고 사라져 가는 자신에 대한 자각과 연민의 감각을 더욱 키웠던 것으로 보인다. 1756년 당시 강세황가가 경험한 불행과 그에게 닥친 위기감은 자화상으로 자신의 존재를 남기는 직접적인 동기로 작용하였을 것이다.

　자신의 삶을 남기려는 시도가 자화상이라는 회화 형식으로 나타나기 이전에 화가에게 구체적인 회화적 전거가 필요하지 않았을까? 자화상은 극히 드

17　1785년 강세황이 자신의 인생을 돌아보며 가장 어려운 시기로 회상하였던 사건은 부인의 병사와 강완의 요절이었다. 姜世晃,「乙巳春余自燕京還, 園花盛開, 兒輩爲設酌志喜, 向晚客散, 絃管猶未罷. 余念於丙子秋, 爲營妻葬, 往來果川, 山路日黑, 忽遇大風雨, 投入萬山中一草菴. 達夜雷電, 不得着睡. 又於乙未冬, 仲子慘喪, 發靷曉渡露梁江氷, 時値虐雪嚴寒, 地爲坼裂. 後於辛丑秋. 以戶曹參判, 入侍奎章閣, 宣醞過醉, 扶出禁門, 緩驅歸軒, 侵暮還家. 今玆春暮. 會客張樂. 以余一人之身, 經歷悲歡, 各相不同, 漫題一絶以記」, 앞의 책, 卷2, 168쪽.

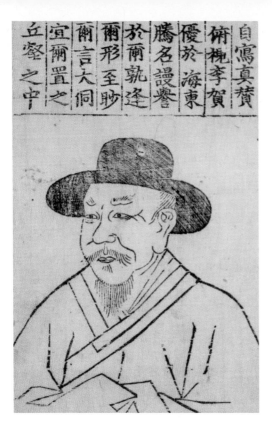

도 4-9. 김시습, 〈김시습 자화상〉, 『매월당시사유록』

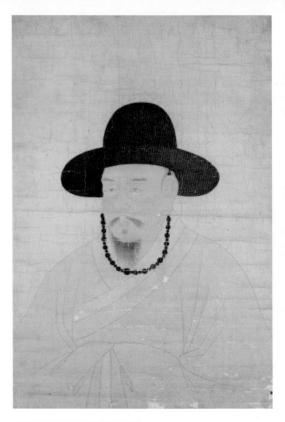

도 4-10. 작가 미상, 〈김시습 초상〉.
조선 중기, 종이에 채색, 72.0×48.1cm, 불교중앙박물관

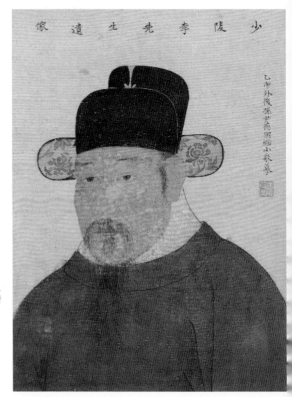

도 4-12. 윤덕희, 〈이상의 초상〉.
1735, 비단에 채색, 42.1×27.8cm, 성호박물관

물게 보이는 회화 장르이기 때문에 강세황이 경험하였을 자화상의 선례는 사실상 매우 제한적이다. 조선의 회화사에서 강세황 이전에 자화상을 그린 화가로는 김시습金時習, 1435~1493과 윤두서 정도가 알려져 있다. 김시습의 『매월당집梅月堂集』에는 자화상의 찬문인 「자사진찬自寫眞贊」이라는 글이 수록되어 자화상을 그렸던 사실을 전해준다.도 4-9[18] 현재 무량사에는 17세기경에 이모된 것으로 추정되는 김시습의 소상이 전하고 있다.도 4-10 율곡栗谷 이이李珥, 1536~1584는 김시습의 전기에서 그가 생전에 젊을 때와 노년의 두 자화상을 그리고 이 시문을 적어 무량사에 남겼다고 기록하였다. 1618년 간행된 『매월당시사유록梅月堂詩四遊錄』에는 동일한 찬문과 함께 무량사본과 유사한 초상의 판각이 수록되어 있다.[19] 강세황이 김시습의 자화상을 보았는지 여부는 직접 확인되지는 않는다. 그러나 조선 문인 사이에 만연하였던 김시습에 대한 숭모 의식과 현전하는 초상으로 미루어 그의 자화상은 후대의 문인들에게 매우 익숙한 것이었음이 분명하다. 18세기의 문인 유만주兪晩柱, 1755~1788의 『흠영欽英』에서는 매월당의 소상을 감상하였다는 기록이 목격된다. 이미 판각되어 문집에 수록된 김시습 초상의 감상은 특정한 문인에 한정된 경험은 아닐 것이다. 강세황은 불의한 세상에 저항하며 방외의 삶을 선택한 김시습의 모습에 자신을 비추어보고, 아울러 자화상을 제작하는 전거로 삼았을 것이다.[20]

강세황보다 한 세대 앞서 자화상을 제작한 윤두서는 강세황과 보다 직접

18 金時習, 『梅月堂文集』 卷19, 「自寫眞贊」. "俯視李賀, 優於海東. 騰名謾譽, 於爾孰逢. 爾形至眇, 爾言大侗. 宜爾置之, 丘壑之中."

19 『梅月堂詩四遊錄』에 수록된 김시습의 초상은 무량사에 소장되었던 자화상을 종친화가인 李英胤(1561~1611)이 모사해 수록하였다고 전한다. 현재 무량사에 소장된 김시습 초상은 판각본과 동일한 도상으로 두 그림 간에 관련성이 뚜렷하다. 그러나 17세기 초상화 형식을 띠며 전문적인 기량을 보여주는 이 그림을 김시습이 그린 것으로 보긴 어렵다. 조선미, 『한국의 초상화─형과 영의 예술』, 돌베개, 2009, 160~167쪽.

20 兪晩柱, 『欽英』 卷1, 乙未(1775)年 正月 17日. 김시습 자화상에 관한 조선시대 문인들의 담론에 관해서는 양승민, 「매월당 김시습 초상화의 改模 과정과 그 의미」, 『열상고전연구』 38, 2013, 416~455쪽 참고.

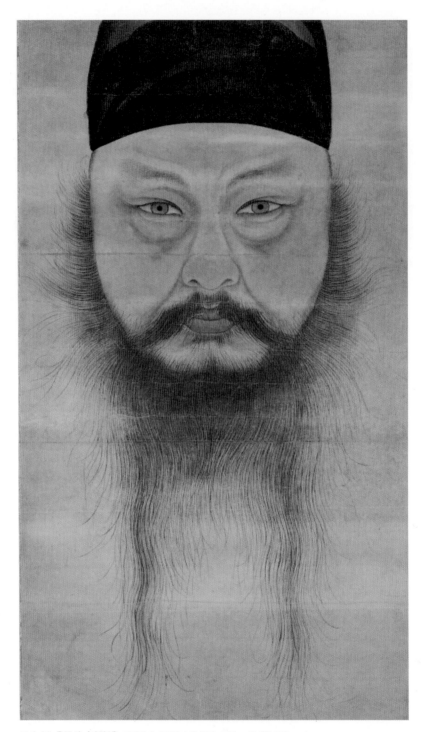

도 4-11. 윤두서, 〈자화상〉. 18세기 초, 종이에 수묵, 38.5×20.5cm, 윤성철 소장

적인 영향 관계를 그려볼 수 있는 인물이다.^{도 4-11}[21] 윤두서는 이익의 형 이서 李漵, 1662~1723와 동세대로서 그들과 정치적 운명을 함께 하였던 인물이었다.[22] 이들은 남인의 몰락이 시작된 갑술환국1694의 여파를 감당하며 처사로 생애를 보냈던 세대에 속하였다. 해남 윤씨와 여주 이씨 가문은 정치학문적인 연대 외에도 혼인으로 긴밀하게 맺어져 있었으며 이 관계는 세대를 이어 지속되었다. 윤두서의 아들 윤덕희는 1735년 안산의 성호가를 왕래하며 이익의 조부 이상의李尚毅, 1560~1624의 초상을 이모하기도 하였다.^{도 4-12}[23] 강세황은 비록 윤두서의 자화상을 직접 열람할 수는 없더라도 성호가의 곁에서 그 자화상의 존재는 충분히 인지할 수 있는 상황이었다. 아울러 윤덕희가 이모한 〈이상의 초상〉을 열람할 기회는 충분히 있었을 것이다. 어진 제작에 소환될 정도로 초상화에서 뛰어난 재능을 지닌 윤두서 부자의 초상은 강세황에게 자화상 제작의 선례를 제공하기에 충분한 자리에 위치하였다.

자화상이란 화가의 내면에 자리한 자기에 대한 의식을 외부에 드러내기 위하여 기획되는 그림이다. 강세황에게 자화상을 제작하도록 이끈 기저 의식은 야인 시절 그에게 내재한 불후의 욕구에서 찾을 수 있다. 무신란 이후 거의 30년에 가까운 세월이 흘렀음에도 여전히 개선되지 않았던 정치적 상황은 그의 내면에 상실감과 더불어 강렬한 자기표현의 욕구를 성장시켰으며, 여기에 더해 1756년 갑작스레 닥쳐온 불행한 개인사는 자신마저 허망하

21 현존하는 자화상은 윤두서의 필치임이 확인되지 않지만 윤두서가 자화상을 제작하였단 사실은 기록을 통해 확인된다. 윤두서 사후 해남의 녹우당을 방문한 李夏坤(1677~1724)은 이곳에서 그가 보았던 자화상에 관한 시문을 남겼다. 李夏坤, 『頭陀草』 冊17, 「尹孝彦自寫小眞贊」. 이하곤의 시문과 윤두서의 자화상에 대해서는 강관식, 「尹斗緖 像」, 『한국의 국보-회화/조각』, 문화재청, 2008, 30~36쪽 참조.
22 해남 윤씨와 여주 이씨가의 관계에 관해서는 차미애, 「近畿南人 書畵家 그룹의 系譜와 藝術 活動―17C 말·18C 초 尹斗緖, 李漵, 李萬敷를 중심으로」, 『人文研究』 61, 2011, 109~150쪽; 이경화, 「尹斗緖의 〈定齋處士沈公眞〉 연구―한 남인 지식인의 초상 제작과 友道論」, 『미술사와 시각문화』 8, 2009, 152~193쪽 참고.
23 강관식, 「여주 이씨 성호가문 초상화」, 『성호학보』 11, 2012, 85~143쪽.

게 사라질 수 있다는 자기 연민의 감정을 폭발시키는 계기였다. 유사한 처지에서 주변 문인들이 글쓰기로 인생을 기록하는 동안 강세황은 김시습, 윤두서와 같이 앞 세대에서 자화상으로 자신을 표현하고 자기 존재를 확인하였던 문인화가들의 선례를 따라 회화적 방식으로 자신의 모습을 남기고자 하였다. 이렇게 시작된 강세황의 자화상 제작은 70세까지 지속되었다.

2. <70세 자화상>과 자기 인식

1) 〈70세 자화상〉의 회화적 특징

〈70세 자화상〉에서 예외적인 도상만큼 관심을 끄는 부분은 강세황이 구사한 표현 기법이 어느 문인화가의 초상화를 능가하며 직업화가의 수준에 비견할 만큼 능숙하다는 사실이다. 자화상의 숙련된 필치는 화가에 대한 의문을 유발한바 있다.[24] 본 장에서는 강세황의 자화상에 표출된 내면 의식을 논의하기에 앞서, 먼저 회화적 표현을 분석하고 동시대 초상화와 폭넓게 비교하여 그의 초상화 제작 방식에 보이는 특징을 도출하고자 한다. 강세황의 개성적인 표현을 이해하고 이를 시대적 흐름과 비교하는 일련의 과정은 그의 초상화 제작에 따르는 의문을 해소하는 데에도 도움을 줄 것이다.

70세상은 대체적으로 전통적인 초상화 제작 기법을 따르고 있으나 세부

24 강세황의 〈70세 자화상〉에 대한 이동천의 일명 '김홍도 대필설'은 강세황이 사대부 화가로서 초상화 제작에서 전문적인 기량을 발휘할 수 있는가라는 부분에서 의문을 제기하고 있다. 강세황이 자화상을 제작하며 부분적으로 전문적인 화원의 도움을 받았을 가능성까지 배제할 수는 없다. 그러나 스스로 그렸다고 적은 찬문, 자화상에서 관찰되는 필치의 특징 및 기타 작품과 비교하였을 때 이는 강세황의 작품으로 보기에 무리가 없다고 판단된다. 이동천, 「강세황 '70세 자화상' 예술계 절친 김홍도 작품」, 『주간동아』 886, 2013.5.6, 62~63쪽.

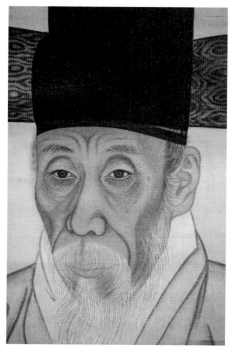

〈70세 자화상〉의 안면　　　　　　　　〈70세 자화상〉 야복의 필선

도 4-13. 〈70세 자화상〉의 세부 표현

적으로 살펴보면 여타의 초상화와 차별화된 표현 요소들이 관찰된다.[25] 화가의 개성이 담긴 표현은 안면에서 두드러지게 나타난다. 강세황은 안면의 측면과 안구 주위에 매우 강한 음영을 주어 입체적인 감각을 한껏 끌어 올린 후 눈가에는 복잡한 물결을 만드는 주름을 상세하게 그렸다. 이마와 코의 주변에는 거친 점으로 노인의 피부를 표현하였다.[도 4-13-1] 이러한 입체적인 표현은 강세황 이전의 초상화에서 보기 드문 것이다. 전통적인 초상화에서 안면의 입체감은 선염으로 표현되었으며 세부적인 특징은 필선을 이용해 그려넣어 완성된 그림은 대체로 맑고 투명하면서도 평면적인 인상을 주었다. 이것은 후손들에 의해 숭배의 대상이 될 주인공을 미화하고 영원성을 부여하는 방식이었다. 대상 인물의 인격을 왜곡시킬 수 있는 강한 표현은 활용하지

25　이태호는 〈70세 자화상〉의 안면은 배채를 하지 않고 전채로만 그린 것으로 파악하였다. 저자는 자화상을 실사하였으나 당시에는 육안으로 배채 유무를 확인하기 어려웠다. 이태호, 앞의 책, 16~17쪽.

않았기 때문에 일반적으로 어느 정도의 미화된 모습으로 묘사되었던 것으로 보인다.[26] 그러나 강세황의 시대에 들어 초상화에서 사실성이 중요한 화두로 등장하며 변화가 진행되고 있었다. 강세황은 70세상에서는 비단의 전면에서 준법과 같은 붓질을 거듭하여 안면의 굴곡과 명암을 표현하고 있다. 갈필을 느낄 수 있는 복잡하고 거친 선들은 주름진 질감을 자아낸다. 이러한 묘사법은 이전 시대의 투명하고 부드러운 초상화와 비교하면 상당히 낯설게 다가온다.

강세황의 자화상에서 찾을 수 있는 또 다른 특징적인 표현이라면 여타의 초상화와 차별화된 필선의 사용 방식일 것이다. 그는 초상화에서 보기 어려운 농묵의 날카로운 필선으로 눈매를 그려 강렬한 시선을 던지는 눈으로 만들었다. 수염, 눈썹, 머리카락 등 안면의 터럭 묘사는 화원들의 초상화에 비하면 비교적 단순하다. 그러나 각각의 필선은 기필起筆과 수필收筆이 예리하며 여기에 더해 중봉에서 나오는 탄력이 느껴지는 선을 사용하였다. 이른바 서예적인 필선은 신체를 그린 의복에서 다시 확인된다. 연한 푸른빛을 띤 야복은 진한 푸른색으로 음영을 더하고 그 위에 회색선으로 윤곽을 그려 마무리하였다. 의상의 선은 굵기가 일정하며 흔들리거나 과장됨이 없이 단정하다.도 4-13-2 이와 같은 필선은 동시대 초상화에서는 보기 어려운 것으로 일생 동안 서예로 단련된 노화가의 필력이 드러나는 일종의 시그니처 스타일Signature style이라 할 수 있다.

70세상의 묘사 방식은 당시 화원들의 그림과 차별화된 특징을 지니고 있다. 이 점은 자화상과 같은 해에 제작된 이창운李昌運, 1713~1791의 초상들과 비

26 초상화와 조상 숭배에 대해서는 잰 스튜어트, 「觀者를 응시하다-중국초상화에 있어서 正面觀의 의미」, 『경계를 넘어서』, 국립중앙박물관, 2009, 259~260쪽; 조인수, 「조선시대의 초상화와 조상숭배」, 『미술자료』 81, 2012, 57~80쪽 참고.

교하면 뚜렷하게 파악할 수 있다. 〈이창운 초상〉의 찬문은 강세황이 적은 것으로 그가 감상하였을 뿐만 아니라 제작에 관여하였을 경우까지 생각할 수 있는 그림이다.도 1-11 이창운상은 단정한 필선으로 윤곽을 잡았으며 전체적으로 절제된 표현이 구사되었다. 전반적으로 색조는 맑고 화사하여 화원의 초상화다운 면모를 보인다. 반면 강세황의 자화상 안면은 노년의 미세한 주름과 메마른 질감을 표현하기 위해 전면에 상당히 많은 필선을 더하였다. 측면에 강한 음영을 주어 안면의 입체감이 두드러지게 하였다. 밝고 선명한 분홍색의 입술, 도포의 맑은 채색, 세조대의 붉은 색 등 채도 높은 색채 구사도 한 가지 특징이다. 미세한 선까지도 서예적인 필선으로 그린 점 등에서 화원의 초상화와 차별화된 특징을 발견할 수 있다. 강세황이 그린 70세상에 보이는 전문성은 아마추어 화가인 강세황이 어떻게 도화서 화원들이 구사한 것과 같은 수준의 초상화 제작 기술을 갖추었는가라는 의문을 불러 온다.

강세황은 적어도 1756년부터 자화상을 제작하기 시작하였다. 그로부터 5년 뒤인 1761년 직접 제작한 오부인의 초상에서 이미 인물의 전형을 포착하는 측면에서나, 채색의 측면에서 전문적인 직업화가에 뒤지지 않음을 보여주었다. 자화상을 제작하기 한해 앞서서는 도화서 화원들과 함께 어진 제작을 진행하였다. 때때로 관료 문인들의 초상화 제작에도 관여하였다. 이러한 기회를 통해 강세황은 빠르게 초상화 제작의 기술과 표현의 새로운 흐름을 습득할 수 있었을 것이다. 물론 강세황이 초상화를 제작하며 제3자의 도움을 받았을 가능성은 배제할 수 없다. 그러나 어느 정도의 도움을 받았다 해도 전형적인 형식의 초상화와 다른 〈70세 자화상〉을 제작하며 화원들이 보조적인 역할을 넘어 자화상의 핵심인 도상을 결정하거나 의미를 부여할 수 없었음은 분명하다. 따라서 화원의 참여 여부와 관계없이 강세황의 〈70세 자화상〉은 자화상으로서 의미를 충족시킨다.

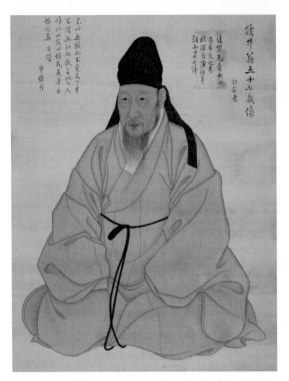

〈정경순 초상〉 전체

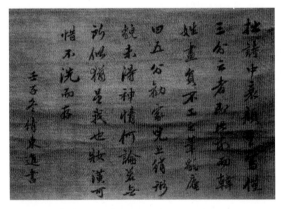

〈정경순 초상〉 하단의 묵서

도 4-14. 한씨 화사, 〈정경순 초상〉.
1777, 비단에 채색, 67.5×57.0cm, 국립중앙박물관

〈70세 자화상〉의 도상을 이해하기 위하여 동시대 초상화와의 직접적인 비교가 유용한 방법이 될 것이다. 강세황의 그림과 유사한 회화 경향을 보이거나 혹은 그가 제작에도 직접 관여한 초상을 중심으로 그의 자화상과 당시 초상화의 흐름 간의 관계를 분명히 드러내고자 한다. 1777년 '한성 화원韓姓畵員'이 그린 〈정경순 초상〉은 강세황이 자화상을 제작할 당시 형식이나 내용의 측면에서 하나의 전거가 되었던 작품으로 생각된다.도 4-14-1 남산에 있는 강세황가 인근에 살았던 정경순은 강세황이 서울에 돌아온 후 가장 빈번하게 교유하였던 인물 중 한명이다. 옥색의 도포에 검은 복건을 착용하고 단정하게 앉아있는 주인공의 자세와 의상 등 모든 형식에서 두 그림은 긴밀한 유사성을 보인다. 화면의 좌우에 나누어 적은 초상화찬의 형식은 강세황이 자화상을 제작할 때 전거가 되었을 것이다. 찬문의 내용은 다음과 같다.[27]

27 鄭景淳, 『修井遺藁』 卷5, 국립중앙도서관, 「自題寫眞贊」. "後樂先憂, 少日有希文之志, 臨深履薄, 終身誦小旻之詩. 不以無能, 而不愛天下才, 不謂無知, 而敢負地下人. 惟此一段心相, 或見乎片幅之眞. 自讚. 曺稛行."

남이 즐거워 한 다음에 즐거워하고 남이 근심하기 이전에 근심하였으니, 젊은 날에는 범중엄范仲淹같은 기상이 있었네. 깊은 못에 서 있는 듯, 얇은 얼음을 밟는 듯, 일생 동안『시경詩經』「소민小旻」의 이 시를 외웠네. 무능하지 않지만 천하의 인재로 사랑받지 못하였으며, 무지하여 죽은 사람을 저버렸다는 말을 듣지도 않았네. 오직 이런 한조각 심상이 한 폭의 초상화에 나타나지 않을는지.

화면에「수정옹오십칠세상修井翁五十七歲像」이라는 표제를 쓴 인물은 강세황 자신이다. 찬문의 마지막에 보이는 '조치행'이란 조윤형을 가리키는 것으로 그는 정조 어진의 표제를 썼던 당대의 명필 중 한명이다. 조윤형의 이름이 찬문이 끝나는 자리에 적혀 있어 그를 찬문의 저자로 오인하기 쉽지만 이 글은 정경순의 문집『수정유고修井遺藁』에 수록되어 그가 직접 지은 글임이 확인된다. 조윤형의 이름은 그가 이 찬문을 적은 필자임을 의미한다.[28] 단아하게 적힌 찬문의 글씨는 어진의 표제를 적었던 조윤형의 필력을 보여준다.

현종대에 영의정을 지낸 정치화鄭致和, 1609~1677의 후손인 정경순은 문과에 급제하지는 못하였지만 음직으로 사환에 나갔다. 이후 능력을 인정받은 그는 공조판서에 이르기까지 일생 동안 관직을 유지하였다. 정경순이 도포와 복건의 초상을 선택한 이유는 초상 제작 당시에 그가 관직에서 물러나 있었기 때문일 것이다. 한편으로는 정경순이 착용한 복건과 도포는 학행學行이 높은 유학자의 정체성을 의미하는 도상이기도 하였다. 그는 자신의 학자적인 정체성을 강조하기 위하여 유학자의 초상에 선호되어온 도상을 채택하였을 것이다.

초상화의 장황 하단에는 정경순이 자신의 초상화에 대한 소회를 적은 기

28 초상화 찬문은 강세황과 서풍이 유사하여 강세황의 글씨로 볼 수 있으나 미세한 차이점이 눈에 띈다. 관서의 위치로 미루어 조윤형의 글씨로 보는 것이 합당하다.

록이 하나 더 남아 있다. 그는 초상을 제작한 화가를 언급하며 강세황과 자신이 초상화에 관하여 나누었던 대화를 기록하였다.^{도 4-14-2}[29]

내가 지은 시 중 "노년의 얼굴을 다시 그렸는데, 간신히 삼분의 모습이다"라는 구절이 있는데 바로 이 그림을 두고 한 말이다. 성이 한씨인 화원이 그렸는데 썩 뛰어난 솜씨는 아니다. 표암 강세황이 말하길, "오 분 정도를 그리라고 집안 아이에게 권하였는데, 외모를 그리기는 하였지만 정신까지는 표현하지 못하였다"라고 하였다. 닮은 점이 없다고 구태여 따질 필요가 있을까? 이것도 나의 모습이다. 장황한 것이 아까워 세초하지 않고 그대로 둔다.

정경순에게는 자신의 초상이 썩 뛰어나게 생각되지 않았으며 강세황이 어느 초상화에 대하여 "외모를 그렸으나 정신까지는 그리지 못하였다^{上綃形貌, 未得神情}"라고 하였던 평가로 자신의 의견을 대신하였다. 정경순의 초상을 그린 화가는 한씨^{韓氏} 성의 화원^{畫員}으로 이름은 밝혀지지 않았다. 강세황의 평가 속에 언급된 '가아^{家兒}'가 누구인지 분명히 확정하기 어려우며 그의 평가가 어떤 맥락 속에서 나온 것인지 알 수 없다. 다만 정경순과 강세황의 친밀하였던 관계를 고려하면 초상 제작 동안 그가 자문의 역할로서 어느 정도 관여하였을 가능성까지 생각해 볼 수 있다. 직접적으로 제작에 관계하지 않은 경우라도 형식적 공통점이나 표제를 썼던 상황 등을 고려하면 정경순의 초상은 강세황이 1782년 자화상을 제작할 당시 내용과 형식에서 하나의 전거가 되었던 작품으로 보인다.

29 초상화 하단의 글은 정경순이 아들 鄭東進에게 요청하여 1792년에 적었다. 鄭景淳, 『修井遺藁』 卷5. "拙詩中, '衰顔重寫僅三分云者', 卽此本, 而韓姓畫員, 不工之筆. 豹菴曰, '五分勸家兒, 上綃形貌, 未得神情.' 何論若無所似, 猶是我也. 牆(爿女)潢可惜, 不洗而存. 壬子冬 請東進書."

아울러 정경순의 문집에는 주목이 필요한 초상화 기록이 한 편 기재되어 있다. 한씨 화사가 강세황을 위하여 제작한 초상화를 위한 찬문이다.[30] 정경순의 글은 1775년경에 지은 것으로 이 강세황의 초상은 63세상으로 비정된다. 그러나 현전하는 강세황상 중에는 동일한 연대의 초상이 없어 63세상은 산실된 것으로 추정된다. 정경순의 시문을 통해 이 초상의 대략적인 모습을 파악할 수 있다. 이 초상 속의 강세황은 올곧게 앉은 모습으로 속의건俗衣巾을 착용하였다고 묘사되어 정경순상과 유사한 도상으로 보인다. 즉, 두 초상은 유사한 도상으로

도 4-15. 한정래, 〈**임매 초상**〉. 1777, 비단에 채색, 64.8×46.4cm, 국립중앙박물관

그려졌을 뿐 아니라 모두 '한씨 화사'가 제작하였다는 공통점을 지녔다.[31]

정경순상과 인접한 시기에 유사한 도상으로 그린 〈임매 초상〉은 동시대 초상의 한 유형을 이해하는 데 참고가 될 것이다. 이는 문인화가 이인상의

30　鄭景淳, 『修井遺藁』 卷2, 「韓姓畵師爲姜光之寫眞僕亦效之, 戱題四絶」, 125~126쪽. "貧士東方常好顔, 丹靑留與後生看, 鬚眉却是人人有, 內蘊神明寫竟難. 好事誰添宗武扶, 浣花曾是醉歸圖, 先生兀坐衣冠精, 又一先生在座偶, 屬光之. 丘壑麒麟兩不倫, 平平面目俗衣巾, 它年誰贊東方朔, 晚歲初逢郭拱辰. 當面描末類伐柯, 我雖諱老筆無阿, 追今鬚髮猶領白, 轉恐明年用粉多."

31　정경순의 초상을 그린 한씨 화원은 기존에 '한종유'로 추정된 바 있다. 한종유는 1781년 정조의 어진 도사 시 주관 화사로 선발되어 어진의 기화를 담당하였던 화원이었다. 당시 강세황에게 선면 초상을 그려주며 개인적인 유대 관계를 보여주기도 하였다. 한종유와 관련된 기록과 작품이 다양하지 않지만 현존하는 그가 제작한 초상화, 어진의 주관화사에 선발되었던 이력으로 보면 당시 초상화에서 최고의 명성과 기량을 지닌 화가였음을 알 수 있다. 국립중앙박물관, 『조선시대초상화』 I, 국립중앙박물관, 2007, 205~206쪽.

절친한 벗 임매任邁, 1711~1799의 야복을 입은 초상화이다.도 4-15[32] 임매의 초상에
서 주인공은 푸른빛이 도는 도포를 입고 복건을 쓴 좌안칠분면左顔七分面을 취
하고 있다. 주인공 앞에 놓인 서안과 서책을 제외하면 자세, 복장, 안면의 표
현 등 회화적인 면모는 정경순상과 매우 유사하다. 임매의 초상화에는 자찬
문이 적혀 있을 뿐만 아니라 정유년, 즉 1777년에 '한정래韓廷來'라는 화가가
그렸다는 기록을 지니고 있다. 정경순과 동일한 해에 한씨 성의 화가가 그리
는 등 두 초상화는 제작 시기와 형식적 측면이 상통하며 동시에 초상화의 제
작자 사이에도 모종의 관계를 그려볼 수 있다.

　강세황의 63세상, 〈정경순 초상〉, 〈임매 초상〉은 모두 1770년대 후반 한씨
성을 지닌 화사에 의해 제작되었다. 이들에게서는 복건에 야복을 입은 좌상
으로 화찬을 지니고 있다는 공통점이 발견된다. 유사한 도상과 형식을 지닌
복수의 초상화는 이것이 당시 문인 사이에서 선호되던 초상화의 한 유형이
었음을 의미할 것이다. 강세황은 기존에 전문적인 화가들에 의해 성립된 초
상화의 제작 방식을 기반으로 삼아 〈70세 자화상〉의 형식을 완성한 것이다.

2) 자화상찬과 「표옹자지」로 본 자기 인식

　강세황의 〈70세 자화상〉 상단에 적힌 자찬문은 형식적 측면과 내용에서
자화상의 필수적인 요소이다. 찬문을 양쪽으로 나누어 쓴 형식은 앞서 살펴
본 정경순 초상에서 이미 관찰된 바 있다. 두 초상은 유사한 형식으로 제작
되었으나 찬문에 비치는 주인공의 자의식은 사뭇 다르다. "무능하지만 천하
의 인재를 사랑하였다"는 정경순의 태도는 겸손하며 신중하지만 그 기저에
놓인 심리에서 자신을 향한 자부심이 보인다.[33] "게으르고 산만한" 자신이

32　조선미, 「임매 초상」, 『한국의 초상화』, 돌베개, 2009, 278~283쪽.
33　"後樂先憂少, 日有希文之志, 臨深履薄, 終身誦小旻之詩. 不以無能, 而不愛天下才, 不謂無知, 而敢負地

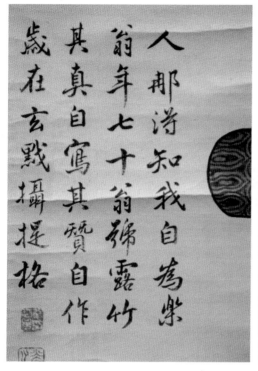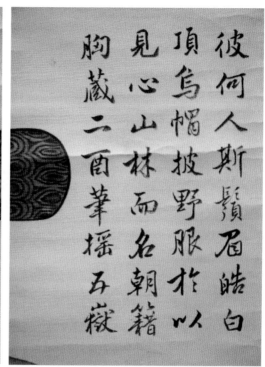

도 4-16. 강세황, 〈70세 자화상〉의 자찬문

세상에 쓸모없는 인간임을 고백하는 임매의 어조는 냉소적이지만 그 행간
에서 오히려 시류에 영합하지 않는 자신의 삶을 향한 프라이드를 엿볼 수 있
다.[34] 자신을 묘사하는 이들의 글에서 초상화의 찬문은 주인공이 세상을 향
하여 자신의 진실한 내면을 드러내는 언어적 전략임을 알 수 있다. 그렇다면
강세황이 자찬문에서 드러내고자 하였던 자신은 어떤 인물일까? 다음은 강
세황의 자찬문 전문이다.도 4-16[35]

　　이 사람은 누구인가? 수염과 눈썹이 희다.

　　머리에는 관리의 모자를 쓰고 몸에는 야인의 옷을 입었네.

下人, 惟此一段心相, 或見乎片幅之眞. 自讚. 曺穉行."

34　"拙而似乎傲, 褊而抱乎介, 懶散而近乎眞. 問翁是何如人? 蓋所謂世間之陣人也乎. 葆和翁自贊玉局主人書."

35　彼何人斯? 鬚眉皓白. 頂烏帽, 被野服, 於以, 見心山林, 而名朝籍. 胸藏二酉, 筆搖五嶽. 人那 得知? 我自
　　爲樂. 翁年七十, 翁號露竹. 其眞自寫, 其贊自作. 歲在玄黓攝提格.

마음은 산수에 있지만 이름은 조정에 오른 것을 볼 수 있네.

가슴에는 만 권의 서적을 간직하였고 붓은 오악을 흔든다.

세상 사람이 어찌 알아주겠는가? 나 혼자서 낙으로 삼는다.

옹의 나이는 70, 호는 노죽이다.

그의 초상은 그가 그린 것이며 찬도 자기가 지은 것이다.

강세황이 머리에 쓴 오사모는 조정에 이름이 오른 관료임을 의미하며 몸에 걸친 야복은 산림에 있는 마음을 상징하였다. 그가 초상에서 착용한 의관은 자신의 몸은 관료라는 현실에 처해있지만 야인의 자유로운 정신을 소유하고 있음을 보이기 위한 착안이었다. 스스로 이중적 의미를 부여하였음을 설명한 화찬은 자칫 우스꽝스럽게 비칠 수 있는 사모와 야복의 조합이 자신의 인생에 대한 진지한 성찰의 결과임을 말해준다.

자화상에 담긴 그의 자기 인식을 보다 명료하게 도출하기 위하여 1766년의 「표옹자지」로 거슬러 올라가고자 한다. 70세상보다 16년 전에 쓰인 이 글은 자화상을 제작할 당시와 시간적으로나 사회적 지위에서나 차이가 있다. 그러나 언어를 통해 직접적으로 표현된 그의 생에 대한 인식은 유효한 참조점을 제공한다. 다음은 자서전 내에서 생지명을 쓰는 이유를 밝힌 부분이다.[36]

내가 일찍이 스스로 초상화를 그렸는데, 다만 그 정신만을 잡아서 그린 것으로 세속의 화가들이 모습을 묘사하는 것과는 눈에 띄게 달랐다. 그 까닭에 스스로 생각하기에 죽은 뒤에 묘지나 행장을 다른 사람에게 구하느니 차라리 내가 평소 경력의 대략을 묘사하는 것이 그래도 방불하게 닮지 않겠는가.

36 강세황, 「豹翁自誌」, 앞의 책, 471쪽, "翁嘗自寫眞, 獨得其神情, 與俗工之徒傳狀貌者逈異. 仍自念身歿而求誌狀於人, 曷若自寫其平日之大略, 庶得髣髴之似耶."

강세황이 스스로 묘지명을 쓴 까닭은 타인이 아닌 자신이 자기에 대한 기록을 남기는 것이 오히려 실제에 가깝다고 판단하였기 때문이었다. 이러한 판단은 그의 자화상 제작의 경험과 긴밀하게 관련되었다. 세속의 화가들은 형상을 묘사하는 데에 치중하지만 자신은 정신을 포착할 수 있었다. 타인에 의한 묘사는 결코 자신을 제대로 전달하는 방법이 될 수 없음을 경험한 강세황은 생전에 직접 묘지명을 지어 자신의 생애를 남기고자 결심하였다. 묘지명을 제작하며 강세황이 바란 것은 자신의 정신, 즉 자신만이 아는 심층의 자신을 표현해 내는 일이었다. 이것은 역으로 그가 〈70세 자화상〉을 그린 이유에 그대로 적용될 수 있을 것이다.

그렇다면 강세황은 묘지명에서 자신을 어떻게 드러내고 있는가? 강세황 자신에 의한 설명을 묘지명에서 살펴보면, 그는 대대로 벼슬을 한 가문에 태어났으며 학문과 문장에 힘써 이 분야에서 일가를 이룬 인물이었다. 은거 생활의 평가에서는 맏형인 강세윤의 귀양살이 이후 스스로 벼슬살이를 포기하였다고 고백하여 은일자의 삶이 자신의 적극적인 선택임을 강조하였다. 안산으로 이주 후에는 출사와 서울의 일에 관한 일체의 관심을 끊고 서화와 예술에 침잠하여 살아가는 모습을 그렸다. 이렇게 강세황의 글에 묘사된 자신의 모습은 유가적 윤리에 충실한 삶을 영위하며 출사가 불가능한 상황에서 은일자로 처신하였던 조선 문인들의 전형적인 모습과 다르지 않다.

그러나 자전을 쓴 궁극적인 목적이 타인이 알 수 없는 자신을 기록하기 위한 데에 있다면, 이 글 안에는 강세황 자신만이 인식하였던 특별한 자신의 모습이 담겨 있지 않을까? 이러한 의문을 해소하기 위하여 「표옹자지」에서 강세황이 자신의 서화와 시문에 대하여 보인 자부심을 주목하고자 한다. 그는 13~14세부터 그의 글씨로 병풍을 만들겠다는 사람이 나설 정도로 재능을 보였다. 서법은 이왕을 본받고 미불과 조맹부를 익혔으며 전서와 예서에

도 일가견이 있다. 당송 시대의 문장을 암송한 양이 상당하였으며 공부를 시작한지 수십 년 만에 식견이 트이고 깊은 경지에 이르러 홀로 지식을 깨치게 되었다. 임정은 "우리 동방 백년에 이만한 시가 없었다"고 하였으며, 최성대崔成大, 1691~?는 강세황의 글씨와 시가 "중국 사람도 따라오기 어렵다"고 칭찬하였다. 강세황은 이들의 평가를 빌려 자기의 문장과 예술에 대한 긍지를 드러내었다. 비록 제3자의 입장에서 자신의 삶을 돌아본 글이라고 해도 자신의 재능에 대한 자부심으로 가득한 평가는 절제와 겸손을 강조하는 조선 문인으로서는 이색적인 태도로 다가온다. 그렇다면 자신의 '회화'를 향해서 그는 어떤 태도를 취하였을까?[37]

그림을 좋아하여 때때로 붓을 놀리면 힘 있고 고상하여 세속을 벗어났다. 산수는 왕황학왕몽과 황대치황공망의 법이 있으며 수묵으로 그린 난죽은 맑고 힘차며 속기가 없었다. 세상에 깊이 알아주는 사람이 없었고 스스로도 잘한다고 여기지 않아 다만 이것으로 감흥을 풀고 마음을 기쁘게 하는 것뿐이었다. 간혹 얻으려는 사람이 지분거리면 속으로 매우 귀찮고 괴로웠지만 또 완강하게 거절하지 못하고 다만 건성으로 응낙하여 남의 뜻을 거스르려 하지 않았다.

강세황은 자신이 왕몽王蒙, 1308~1385과 황공망의 화풍을 지녔다며 그림에서도 자신의 재능을 부정하지 않았다. 그러나 그의 글에서 우리의 예상을 벗어나는 언급을 발견할 수 있다. '알아주는 사람도 없고 스스로 잘한다고 여기지 않았다'는 설명이다. 젊은 시절 강세황의 그림이 제작되는 계기를 살펴보

37 강세황, 「豹翁自誌」, 위의 책, 466쪽, "好繪事, 時或弄筆, 淋漓高雅, 脫去俗蹊. 山水, 大有王黃鶴黃大癡法, 墨蘭竹, 尤淸勁絶塵. 世無有深識者, 亦不自以爲能事, 聊以遣興適意而已. 或爲求者所贉, 心甚厭苦, 亦未嘗峻却, 惟漫應之, 不欲拂人意."

면 이들은 안산을 비롯하여 각지의 명사와 고위 관료들의 요청에 따라 제작되었다. 이와 같은 제작 동기는 강세황이 회화로서 얻은 명성과 더불어 빈번한 요구에 적극적으로 수용하였던 상황을 반증한다. 그러나 예상 밖으로 자서전격의 글에서는 자신은 스스로 즐기기 위해 그렸으며 간혹 서화 요청을 받으면 괴롭지만 거절할 수 없어 건성으로 그려 주었을 뿐이라 하였다. 강세황의 자기 묘사는 안산 시절의 활동 양상과 서로 상충하며 그 행간에서 자신의 회화 활동의 의미를 축소하려는 노력을 읽을 수 있다. 강세황이 서예에서는 마음껏 자부심을 보였던 반면에 회화에 대해서만은 예외적으로 소극적인 태도를 취하는 이유는 무엇일까?

그 답은 「표옹자지」의 저술 시기와 목적에서 찾을 수 있다. 강세황의 자전은 바로 '절필기'의 글이었다. 국왕의 교시로 절필 중이었던 강세황으로서는 자신의 회화에 대한 자부심을 노골적으로 드러내기 어려웠을 것이다. 사실상 강세황의 절필은 「표옹자지」에서 중점적으로 묘사된 사건이었다. 그림을 단념한 이후 자서전을 저술한 1766년까지 약 3년간의 시간은 그에게 화가가 아닌 문인으로서 새로운 삶을 모색해야 하는 시기였다. 이 시점에서 강세황이 묘지명이란 형식을 선택하여 그간의 인생을 기록하였던 이유는 화가로서 인정받았던 이전과 그 이후의 삶을 분리하려는 의도가 작용하였던 때문으로 보인다.

그렇다면 강세황이 화가를 대신해 선택한 삶은 어떤 것이었을까? 1766년 「표옹자지」를 저술할 시기에 강세황의 주변을 돌아보면 조정에서는 강인과 강세윤의 손자 강이복이 영조의 관심을 받으며 승승장구하고 있었다. 이때는 가문의 복권만이 아니라 강세황의 등용까지도 어느 정도 예상할 수 있는 시기였다. 「표옹자지」에 의하면 강인의 출사 당시에도 강세황을 조용調用하라는 여론이 있었지만 그는 서두르지 않았다고 하였다. 강세황이 출사를 지

체한 이유는 적절한 시기가 아니라는 판단 때문으로 보인다. 일생 동안 바래 온 출사였더라도 국왕에게 절필을 지시받은 강세황으로서는 그에 앞서 선결 해야 할 문제가 있었다. 그것은 사회적 논란의 여지가 있는 화가로서의 활동 을 중단하고 명문세가 출신의 사대부이자 충실한 문인으로서 사회적 정체성 을 재형성하는 절차였다. 회화가 사회적 삶의 수단이었던 재야 시절과 달리 사대부 사회에서의 회화는 '천기'라는 불명예스러운 비난을 불러 올 수 있었 다. 영조의 교시는 강세황에게 이 사실을 분명히 각인시키는 기회가 되었을 것이다. 절제를 요구받은 상황에서 그가 자신의 사회적 정체성을 새롭게 구 축하기 위하여 우선적으로 취하여야하는 태도는 회화 수응의 중단이었다. 그 한편에서 강세황은 글쓰기를 통해 자신의 사대부로서의 정체성을 강조할 필요가 있었다. 문학과 서예 방면의 재능을 강조하면서 유독 회화에 대해서 만은 여기화가를 자처한 「표옹자지」는 문인사대부로서 자신의 이미지를 쇄 신하고 이를 영속화하고자 하였던 강세황의 의도가 투사된 글이었다.

절필 이전에 강세황이 자신을 형상화한 방식에는 그의 자기 인식이 어떻 게 반영되어 있을까? 「표옹자지」의 저술에 앞서 강세황이 회화로 자기 인식 을 드러낸 시점을 돌아보자. 1747년에 제작한 〈현정승집도〉는 안산에서의 일상생활을 묘사한 자전적인 성격의 그림이다. 이 그림에서 강세황은 자신 을 모임의 중심으로 묘사하였다. 이로부터 10년 뒤인 1757년 제작한 《송도 기행첩》에서는 "이 화첩은 세상 사람들이 일찍이 본 적이 없는 것이다"라며 자신의 회화를 향한 분명한 자부심을 드러냈다. 《송도기행첩》에서 보여준 화가로서 노골적인 자부심 표출은 이후에 다시 관찰하기 어렵다.

절필 이후에 강세황은 문인 혹은 관료의 정체성에 초점을 맞춰 자신을 표현 하고 있다. 현존하는 강세황의 초상화 8점 중 7점은 관복을 입은 모습으로 관 료로서 그의 사회적 지위를 그려내는 본래적 기능에 충실하게 제작되었다. 이

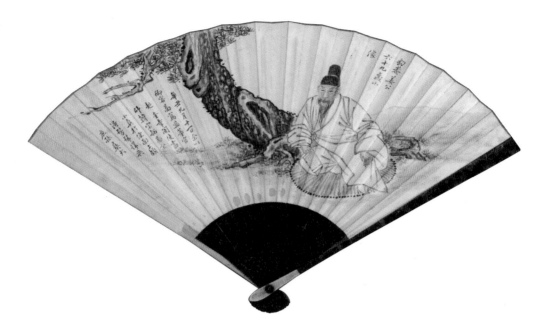

도 4-17. 한종유, 〈선면 강세황 초상〉. 1781, 종이에 채색, 55.0×35.7cm, 개인 소장

들 초상화 중 제작 시기와 동기가 분명히 파악되는 작품은 한종유가 그린 선면 초상화와 〈71세 초상화〉 2점이다. 한종유의 그림은 〈70세 자화상〉보다 단지 일 년 전에 제작된 작품으로서 자화상에 보인 강세황의 내면 의식을 도출하기 위하여 참고해야 하는 작품이다. 화면에 적은 강세황의 글은 다음과 같다.도 4-17[38]

신축[1781] 9월 11일. 내가 어용 도사의 감동관으로 규장각에 나가 화사 한종유에게 나의 작은 초상을 부채 위에 그리게 하였는데 제법 비슷하다. 돌아와 서손 이대에게 준다.

[38] "辛丑九月十一日, 余以御容圖寫監董官赴奎章閣, 使畵師韓宗裕, 圖余小眞於便面上, 頗得髣髴. 歸與庶孫彝大." 저자는 선면 초상화를 강이대의 후손이신 강홍선 선생님과 지원구 학예사의 도움으로 실견할 수 있었다. 두 분께 깊이 감사드린다.

당시에 강세황은 정조의 30세 어진 도사를 감독 중이었으며 어진의 주관 화사였던 한종유의 손을 빌어 그의 초상을 제작하였다. 간략한 소묘로 그려진 이 초상화에 대하여 강세황은 스스로 '방불'하다고 평가하며 예외적인 만족감을 표현하였다. 그러나 안면의 간결한 표현으로 미루어 흡사하다는 평가는 사실적인 묘사에서 비롯된 것은 아닐 것이다. 강세황의 만족감은 선면 초상화가 자신이 표현하고자 하는 어떤 모습을 잘 구현하였던 데에서 비롯된 것으로 보인다. 초상화에 담긴 강세황의 이미지를 이해하기 위하여 1781년 어진 제작의 상황을 다시 돌아보자. 어진 제작은 8월 26일에 시작되었다. 9월 8일에는 그간에 어렵게 진행되었던 초본의 제작과 비단에 옮겨 그리는 작업을 마치고 채색을 시작하였으며 12일에는 마침내 장황의 제작이 시작되었다. 따라서 선면 초상을 제작한 11일은 채색이 완성되어 마지막 단계인 장황만을 남겨 놓은 상황이었을 것이다. 회화의 과정을 모두 마친 강세황과 화원들은 어진 완성을 기념하는 의미에서 규장각에서 초상을 그렸던 것으로 추정된다.

선면 초상화의 인물은 안면에 미소를 띠고 있다. 비록 간결하게 표현되었지만 얼굴에 드러난 강세황의 심리 묘사는 감상자의 주목을 끈다. 조선시대의 초상화에서 표정을 지닌 주인공을 연상하기 어렵다. 기본적으로 제의적 기능을 위해 제작되는 초상은 엄숙한 표정, 혹은 사색에 잠긴 표정으로 그려지기 마련이었다. 선면 초상화의 온화한 표정은 손자에게 전하기 위한 초상이란 사실에서 이유를 찾을 수 있을 것이다. 이 그림을 받은 강이대姜彛大, 1761~1834는 이미 세상을 떠난 강완의 서자로서 그의 생애에 관한 상세한 기록은 찾기 어렵다. 다만 초상화 외에도 강세황이 말년에 8폭 대나무 병풍을 그려주기도 하여 유난히 조부와의 관계가 돈독하였으리라 추정된다. 이 초상화의 미소에는 인자한 모습으로 기억되기를 바라는 조부의 심정이 반영되었을 것이다.

한편으로는 선면 초상의 표정은 당시 강세황 내면의 만족감의 반영이기

도 하였다. 그가 감독하였던 어진 제작은 국가의 회사繪事 중 가장 중요한 일이었다. 어진의 감독이란 관료로서 강세황 자신이 지닌 회화에 대한 지식과 안목을 마음껏 발휘할 수 있는 최적의 임무였다. 감동을 맡은 지 얼마 지나지 않아 국왕은 그를 포함한 어진 제작의 제신들을 모두 이끌고 직접 창덕궁의 후원을 안내하고 연회를 베풀며 그들의 노고를 치하하며 격려하였다. 강세황이 조정에서 관료로서 자신의 능력을 인정받고 국왕의 지우를 얻기까지 어진 제작이 결정적인 계기가 되었음을 시사한다. 이러한 영예로운 상황이 그의 초상에서 얼굴에 만연한 미소로 이어졌을 것이다.

그런데 화면 속에 그려진 강세황의 모습은 결코 국왕의 총애를 받는 신하의 모습은 아니다. 그는 탕건에 도포를 입은 소박한 차림새를 하고 있다. 둥치가 굵고 뿌리가 노면에 드러난 노송, 짚방석을 깔고 앉은 구성 방식은 전통적인 〈수하인물도樹下人物圖〉의 구도이다. 그는 한쪽 팔을 나무에 기대었으며 손에는 책을 들었다. 다른 팔은 무릎에 얹은 편안한 자세를 취하였다. 그의 배경으로 멀리 산이 보인다. 그가 앉은 공간은 어진 제작이 진행된 규장각, 혹은 도성의 일부가 아니라 세속과 구분된 '산림'으로 설정되었다. 선면 초상화의 자세와 도상은 동양 회화의 전통 속에서 특별한 것이 아니다. 그러나 강세황이 이 그림을 그릴 때 그는 규장각에서 어진 제작을 담당하고 있었다. 따라서 그가 탕건에 야복을 착용하고 편안한 차림으로 화가 앞에 섰을 가능성은 거의 없다. 일견 자연스럽게 보이는 강세황의 초상은 온전한 사생이 아니라 의식적으로 연출된 것이다. 화면의 도상은 회화적 문법에 따라 주인공의 특정한 정체성을 구축하기 위한 설정이었다.

강세황의 선면 초상화에 구사된 모티브는 일견 현실적인 도상으로 보이지만 이는 인물화의 전통 속에서 전형화된 도상들이었다. 강세황이 회화의 학습서로 활용하였던 『고씨화보顧氏畵譜』에 수록된 명대 문인화가 문징명文徵

도 4-18. 고병, 『고씨화보』

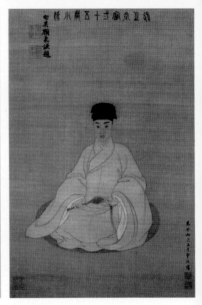

도 4-19. 증경, 〈왕시민 초상〉, 1617, 비단에 채색, 64.0×42.3cm, 천진시 예술박물관

明, 1470~1559의 조항에서 노송과 함께 그려진 유사한 인물상을 쉽게 목격할 수 있다.도 4-18 인물화의 전통에서 수하인물의 도상은 주인공을 지식인으로 재현하는 보편적인 방식의 하나였다. 이와 함께 짚방석 또한 주인공의 비세속적인 내면을 보이기 위해 사용되는 도상이다. 명말 증경曾鯨, 1564~1647이 그린 왕시민王時敏, 1592~1680의 초상은 이러한 회화적 관행을 잘 보여주는 사례이다. 왕시민의 초상은 사회적 의미를 지닌 배경 일체를 생략한 채 거친 짚방석에 앉은 모습으로 그려졌다. 이것은 짚방석이 지닌 의미를 빌려 불필요한 물건을 소유하지 않고자 하는 주인공의 탈속한 정신세계를 보이기 위한 고안으로 이해되고 있다.도 4-19[39] 산수라는 공간, 노송, 짚방석 등 주인공의 고상한 정신을 보여주는 전통적인 도상과, 손에 든 책이 결합하며 한종유의 초상 속에서 강세황은 산림의 문인, 탈속한 지식인으로서 형상화되고 있다.

[39] Craig Clunas는 문인의 초상에 짚방석만을 그린 것은 『세설신어』에 등장하는 동진의 王恭의 고사에서 유래한 것이라 설명한 바 있다. 왕공은 유일한 소유물인 6척의 대나무 자리를 그것을 원하는 王大에게 건네준 후 자신은 짚자리를 사용하였다. 이것은 그가 불필요한 여분의 물건을 소유하지 않고자 하였기 때문이었다. Craig Clunas, "Artist and Subject in Ming Dynasty China", *Proceedings of the British Academy* 105, Oxford : Oxford University Press, 2000, 43~72쪽.

한종유의 선면 초상화는 대형 작품도, 공필로 세밀하게 표현한 작품도 아니다. 그러나 다양한 회화적 전통을 차용하여 주인공의 자아를 성공적으로 구현하였다. 강세황이 선면 초상에서 방불하다고 느낀 까닭은 그가 지닌 자기인식의 한 측면, 바로 자유로운 재야의 지식인의 한 축이 효과적으로 묘사되었기 때문일 것이다. 어진 제작의 감독은 관료로서 강세황의 존재가 가장 빛을 발휘한 업적이었다. 이러한 관료로서의 성공을 이룬 순간에 강세황은 역으로 자신을 산림의 은자, 재야의 문인으로 형상화하고자 하였다. 선면초상화는 강세황의 자기인식을 구성하는 중요한 일면이 산림에 은거하는 지식인이었음을 확인해 준다.

「표옹자지」이래 강세황은 스스로 글을 쓰고 그림을 그리며 자신의 이미지를 탐색하였다. 동시에 1775년 한씨 화사의 초상, 1781년의 선면 초상화와 같은 야복 차림의 초상 제작을 지속하였다. 이처럼 자신을 묘사한 일련의 작품에서 세속적인 관심에서 벗어난 자신의 이미지를 시각적으로 구현하기 위해 주력하였다. 다만 〈70세 자화상〉을 제작하며 강세황은 탕건 대신 정식 관모를 그렸다. 오사모와 함께 그려진 금제 관자貫子는 종2품의 지위를 반영하고 있다. 오사모를 그려 표현하고자 하였던 바는 관료로서 획득한 사회적 성취에 있음은 의심의 여지가 없다. 그러나 관모와 달리 야복은 다양한 해석의 여지를 남기는 도상이다. 야복은 학자, 은자, 처사 등 관료 이외의 정체성을 상징하는 중의적인 의상이었다. 때로는 현실의 지위 고하와 관계없이 대상 내면의 은일자로서의 삶의 지표를 표현하기 위해 이용되기도 하였다. 다만 찬문에서 명료하게 언급된 '야복과 산림'은 화면의 도상과 상호작용하며 야복이 의미하는 바를 구체화시켜준다. 도상과 시문의 결합은 강세황의 일생을 인지하고 있는 감상자들에게 자연스럽게 그가 재야에서 무관의 포의로 오랜 시간을 인내하였던 인물임을 환기시켜준다.

과거의 야인과 현재의 관료는 강세황이 자화상에서 표출하고자 하였던 자기인식의 양 측면이었다. 국왕의 총애를 받으며 관료로 활약하던 만년에 무명의 야인 시절은 오히려 사회적 인정의 근거이자 정체성을 규정하는 의미 있는 부분으로 남았다. 강세황이 야복에 관모를 착용한 〈70세 자화상〉으로 그려 내고자하였던 자신이란 재능을 인정받아 관직에 소환된 재야의 문인, 바로 '관모를 쓴 야인'이었던 것이다.

3. 〈71세 초상화〉와 관료로서의 자기 인식

1) 기로도상의 제작과 관료 초상의 완성

강세황은 만년에 '삼세기영三世耆英'이란 인문의 방형 인장을 즐겨 사용하였다. 삼세기영이란 삼대에 걸친 기로소 입소를 의미한다. 어진을 완성한 2년 뒤인 1783년 강세황은 기로소에 입소하였다. 강백년, 강현에 이어 강세황이 기로소에 들어감으로써 그의 집안은 삼대의 기신을 배출하여 삼세기영의 반열에 올랐다. 강세황이 이 일을 기려 제작한 인장은 기로소 입소가 개인만이 아니라 가문을 명예롭게 만드는 사건임을 의미한다.

기로소는 나이 70세 관직 정2품 이상의 원로 문관을 대상으로 그들의 국가에 대한 공헌을 인정하기 위하여 시행한 제도였다. 기로소 제도는 태조 때부터 운영되었으며 전체 약 550여 명 가량의 입소자를 배출하였다. 이 중 한 집안에서 삼대 이상이 기로소에 들어갔던 일은 조선시대를 통틀어 14개 집안에 불과하였다.[40] 강세황의 조부 강백년은 1673년 71세에 종2품의 참찬參

40 박상환, 『朝鮮時代 耆老政策 硏究』, 혜안, 2000, 167쪽.

藚으로서 기로소에 입소하였다. 강현은 1719년 70세에 기로소에 들었다. 강현이 입소한 1719년은 숙종이 59세로 기로소에 입소한 해였다. 모든 기로소 입소가 명예로운 일이겠지만 국왕과 함께 기로소에 입소한 경우란 예외적으로 명예로운 일이었다. 조선시대를 통틀어 국왕이 기로소에 들어간 일은 네 차례가 있었다. 이 중 사실관계가 분명하지 않은 태조의 경우를 제외하면, 숙종, 영조, 고종의 세 국왕에 한정된다. 강세황의 출사까지는 숙종과 영조만이 기로소에 들어갔을 뿐이다. 숙종의 기로소 입소는 영조가 입소하는 전거가 되었다. 아울러 숙종을 계승하려는 의지가 강하였던 영조와 정조는 선왕과 함께 기로소에 들어간 기해년 기신의 후손에 대해서는 지속적으로 각별한 관심과 호의를 베풀었다. 강세황의 등용은 아들의 급제를 계기로 성사되었지만 사실상은 부친 강현이 기해당상이었던 때문이기도 하였다.

강세황의 기로소 입소를 기념하여 제작된 몇 가지 유물이 확인된다. 임희성任希聖, 1712~1783이 아름다운 색지에 쓴 〈입기사서入耆社書〉는 그 하나이다.도4-21 강세황의 문집에는 오랜 벗인 송사성宋士省에게 낙죽酪粥을 보내며 쓴 글이 있다.[41] 낙죽酪粥은 우유와 쌀로 만든 죽으로서 본래 왕실의 음식이었다. 『동국세시기東國歲時記』에 의하면 내의원에서는 10월부터 정월까지 낙죽을 만들어 국왕에게 진상하고 기로소에 보내어 기신들과도 나누었다고 한다.[42] 강세황이 나눈 낙죽은 왕실의 하사품이었을 것이다. 기로소 입소는 관료로서 가장 명예로운 일의 하나로서 이는 단순히 명목상의 명예에 그치지 않았다. 국가는 노신 예우의 차원에서 특별한 사물賜物을 지급하였다. 사물의 내역은 매달 초하루에 지급되는 죽과 쌀粥米, 의채醫債를 비롯하여 주식, 의복, 과

41　강세황, 「耆司酪粥送餉宋士省」, 앞의 책, 卷2, 159쪽. "惠養耆司粥, 晨傳玉椀盛. 何由與同社, 分寄見深情." 시문의 번역은 강세황, 앞의 책, 201쪽 참조.

42　홍석모, 이석호 역, 『동국세시기 외』, 을유문화사, 1974, 116~117쪽.

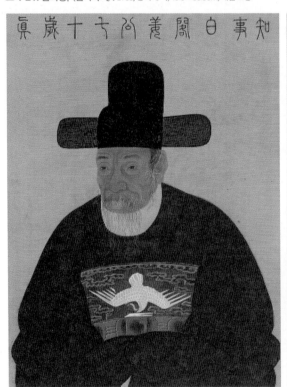

도 4-21. 임희성, 〈입기사서〉. 1783, 종이에 먹, 49.5×88.5cm, 개인 소장

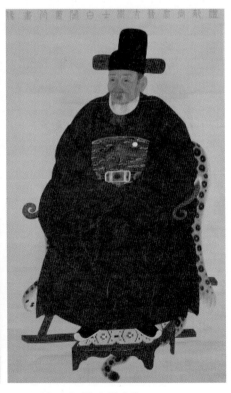

도 4-22. 김진여 외, 〈강현 초상〉, 《기해기사첩》.
1719, 비단에 채색, 52.0×36.0cm, 국립중앙박물관

도 4-23. 작가 미상, 〈강현 초상〉.
18세기, 비단에 채색, 165.8×96.0cm, 국립중앙박물관

실, 세찬, 해조류, 종이와 같은 일상에 필요한 물건, 자손과 관련된 대소 연회비 등 생활 전반에 걸쳐 필요한 사물과 금전을 포괄하였다.

국가에서 하사하는 모든 사물 중에서 입소자를 가장 명예롭게 해주는 보상은 '도상圖像'의 제작이었다. 기로도상의 전통은 바로 1719년 숙종의 기로소 입소를 계기로 시작되었다. 《기해기사첩己亥耆社帖》으로 알려진 화첩이 숙종의 입소를 기념한 도상첩이다. 이 화첩 내에는 행사 장면을 그린 다섯 장면, 기로신의 반신상 10점, 어제, 서문, 시문 및 좌목 등이 수록되었다. 1719년의 경우, 같은 형태의 화첩이 12부가 제작되어 한 부는 기로소에 보관하고 나머지는 참가자 전원에게 하사되었다.[43] 덕분에 현재도 동일한 화첩이 5부 정도 전하는 것으로 알려져 있다. 도 4-22 이 화첩에는 당시 기로신의 한 명이었던 강현의 초상과 친필의 시문이 수록되어 있다. 강현도 동일한 기사첩을 하사받았겠지만 강세황이 이 화첩을 소장하였는지 여부는 분명하지 않다.

강세황의 〈71세 초상화〉과 함께 전하는 강현의 전신상은 기사첩에 수록된 강현상과 비슷한 방식으로 제작되어 기로소 입소를 즈음해 제작된 초상으로 보인다. 도 4-23[44] 〈강현 초상〉은 녹색의 단령을 입고 표피豹皮를 덮은 교의에 앉아있는 전형적인 공신상 형식을 취하였다. 〈계추기사〉에 따르면 강세황의 집안에서는 강현의 관복본상을 모신 이후 기일마다 포쇄하였음을 기록하고 있어 강세황이 강현의 전신상을 봉안하고 있었음은 분명하다. 부친의 명예로운 모습을 기록한 초상화를 첨배하였던 강세황은 자신의 출사와 관료로서

43　1719년의 《기사계첩》에 대해서는 박정혜, 『조선 후기의 궁중행사도』, 일지사, 2000, 168~249쪽; 이화여자대학교박물관, 『기사계첩』, 이화여자대학교박물관, 1976, 1~77쪽; 오민주, 「朝鮮時代 耆老會圖 研究」, 고려대 석사논문, 2009, 91~105쪽 참조.

44　강현상의 장황 부분에는 초상화의 찬문이 적혀 있다. 시문은 영조와 정조가 신하 초상을 열람하고 작성하였던 찬문과 유사한 4언의 律詩 형식이다. 그러나 누구의 글인지는 적혀있지 않다. "骨像淸癯, 神情韞藏. 天褒廉謹, 世傳文章. 鳩筇鶴髮, 洛社耆筵. 三分宰輔, 七分神仙."

의 초상을 제작할 미래를 그려보았을 것이다.

기신도상을 제작하여 기로소에 보관하는 관행은 기해기사를 계기로 시작되었다. 조선 후기 관료 사회에서 기신이 되어 궁중에 도상을 안치하는 일은 이전 시대에 시행된 공신도상의 관행에 필적하는 명예로운 일이었다. 그러나 모든 입소자의 도상이 제작되지는 않았다. 도상 제작은 영정조대에는 국왕의 명령에 의해서만 특별히 시행되었으며 순조대 이후에 정례화되었다. 이 때문에 숙종부터 헌종대에 이르는 기로소 입소자 중 실제로 도상이 제작된 인물은 약110여 명으로 전체의 1/3에 이를 뿐이다.[45]

강세황은 기로소 입소를 기념한 도상을 제작하였다. 『기사지耆社志』에 의하면 강세황의 도상은 1783년이 아닌 1784년의《갑진첩甲辰帖》에 이휘지李徽之, 1715~1785, 한광회韓光會, 1715~?, 신이복愼爾復, 1698~?과 함께 수록되었다. 그가 입소한 시기는 1783년이지만 이 해는 기로소에 든 인물이 강세황 한 사람뿐이었기에 별도의 도상첩을 제작하지 않았을 가능성이 높다. 정조의 명령으로 이듬해 기로소에 든 세 기로대신과 함께 강세황의 도상이 제작되어 안치되었다.[46]

기로소에 들기 위해서는 정2품 이상의 실직實職이 함께 요구되었다. 어진 제작 당시 강세황에게 호조참판이 제수되었지만 완성 후 곧 직책이 바뀌었다. 호조참판이라는 관직은 실직이 아니라 어진의 권위에 걸맞게 일시적으

45 기신도상 제작의 관행에 관한 내용 및 기로소의 도상첩은 洪敬謨, 『耆社志』 4冊, 國史編纂委員會, 『各司謄錄』 56, 국사편찬위원회, 1992, 158~162쪽 참조.

46 《갑진첩》의 실물은 알려져 있지 않다. 그러나 이와 관련된 그림이 국립중앙박물관의 이건희 기증품에 포함되어 있다. 이곳에 소장된《文人肖像一括》에 수록된 여러 점의 반신상 중 강세황상이 포함되었다. 오사모에 시복 차림의 이 그림은 유지에 그려졌으며 채색이 되어 있지 않은 초본으로 보인다. 화면 좌상단엔 "甲辰耆本"이라 기재되었다. 이 기록대로라면 이것은 본래 기로소 입소를 기념해 제작한《갑진첩》의 초본일 것이다. 그러나 이 화첩이 기사첩 초본의 원본인지, 혹은 모사본인지는 현재로서는 충분히 판단하기 어렵다. 다만 이를 참고하여《갑진첩》의 초상이 어떠한 모습을 하고 있었는지를 그려볼 수 있다(도 4-24). 국립고궁박물관에는 이와 유사한 차림새의 반신상이 반소된 초상화첩에 포함되어 전하고 있다(도 4-25). 이 초상에는 그의 관직이 '판윤'으로 적혀있다. 판윤은 1789년 금강산에서 돌아온 후에 제수되었던 관직이다. 이 직위는 단 3일만 유지되었기 때문에 초상화의 제작과 직접적인 관련을 생각하기 어렵다.

도 4-24. 작가 미상, 〈강세황 초상〉,
《문신초상일괄》. 19세기, 종이에 채색,
39.2×37.5cm, 국립중앙박물관

도 4-25. 작가 미상, 〈강세황 초상〉,《초상화첩》. 비단에 채색, 33.2×23.7cm, 국립고궁박물관

로 부여된 명목상의 직책이었다. 어진 완성 이후 그의 관직은 종2품의 여러 관직 사이에서 바뀌었다. 이들은 매우 짧은 기간에 바뀌었으며 실직이 아닌 경우가 많았다.[47] 1783년 5월에는 종5품의 부사직副司直이 주어지기까지 하였다. 사실상 관직에 나간 지 10여 년 밖에 지나지 않았으며 정무적인 역할은 크지 않았던 강세황의 기로소 입소는 국왕의 특별한 배려가 있었기에 가능하였다. 이러한 상황은 5월 9일 『승정원일기』에서 상세히 확인할 수 있다. 부사직을 제수 받은 강세황은 몇 일 후인 5월 9일 정조의 부름으로 입시하였다. 정조는 『국조보감國朝寶鑑』을 가져오도록 시켰다. 『국조보감』은 1782년 정조가 '계지술사繼志述事'의 뜻을 보이기 위하여 선대의 귀감이 될 만한 사적을 모아 편찬한 서적이다. 그는 이곳에 수록된 현종대 강백년의 기로소 입소 관련 기록을 살펴보았다.[48]

주상이 말하였다. "『국조보감』 현묘조 계축년 일기를 가져와라." 주상이 박우원에게 쓰도록 명하고 전교하여 말하였다. "고 판서 강백년은 계축년에 나이 71세였는데, 이 때문에 특별히 전교하여 승자하여 기로소에 들어갔다. 이 재신의 나이도 올해 71이다. 고 판서도 승질시켰고 또 계세년에 있었던 일이라 하니 드문 일이라고 할 것이다. 부총관 강세황을 도총관으로 승배하라." 주상이 말하길, "도총관 강세황은 지사에 자리를 만들어 영수각에 단부單付하고 숙배하게 하여라."

정조는 『국조보감』에서 현종顯宗, 재위 1659~1674이 강세황의 조부 강백년의 관직을 승급시키고 기로소에 입소시켰던 일을 확인하였다. 국왕은 두 해가

47　어진 제작 이후 관직의 변화에 대해서는 연표 및 부록 3 참조.

48　『承政院日記』 1532冊, 正祖 7年(1783) 5月 9日. "上曰, 國朝寶鑑顯廟朝, 癸丑年日記持入. 上命祐源書傳敎曰, 故判書姜栢年, 年七十一, 因特敎, 陞秩入耆社, 此宰臣, 今年是七十一歲ᄋ且聞故判書陞秩, 又在癸歲云事, 可謂希異. 副摠管姜世晃, 陞拜都摠管. 上曰, 都摠管姜世晃, 知事作闕, 單付靈壽閣, 使之肅拜."

'계'자로 시작하는 계축년과 계묘년임을 들어 강세황의 관직을 정2품의 도총관都摠管으로 높이고 영수각, 즉 기로소에 들이도록 지시하였다. 도총관 제수는 그를 명예로운 입장에서 기로소에 입소시키고자 하는 국왕의 의지였다. 정조는 이러한 자신의 결정에 권위를 부여하기 위해 『국조보감』을 들어 현종과 강백년의 옛일을 상기시켰다. 국왕은 강세황이 기로소에 들어갈 수 있도록 배려하였을 뿐만 아니라 초상 제작까지도 지시하였다. 여기에서도 강세황에 대한 정조의 각별한 예우가 확인된다.[49]

강세황의 입소를 통해 강백년부터 시작된 삼대의 기로소 입소가 성사되었다. 조선시대 전체를 통해 보면 더욱 많은 기신을 배출한 집안도 있지만 삼대 이상의 부자가 대를 이어 기로소에 입소하는 일은 단 세 번만이 관찰될 정도로 드문 일이었다. 강세황이 말년까지 가장 빈번하게 사용한 삼세기영 인장에는 선대의 업적을 실추시키지 않았다는 자부심, 그리고 관료로서 자신의 성취에 대한 숨김없는 자긍심이 반영되어 있다.

정조의 지시로 제작된 강세황의 〈71세 초상화〉는 18세기 말 초상화에서 독보적인 기량을 보였던 도화서 화원 이명기가 담당하였다. 그림 속의 강세황은 흑단령을 착용하고 호피에 앉은 전형적인 관료의 모습이다.도 4-26 〈71세 초상화〉는 화원이 제작한 강세황의 첫 번째 초상화는 아니었다. 강세황은 이전부터 직업화가들을 통해 초상을 제작해 왔으나 〈71세 초상화〉을 제작한 이후에는 어떤 의미 있는 초상화를 제작하지는 않은 것으로 나타난다. 이것은 이명기의 그림이 그가 원하는 모습을 온전히 구현해 주었기 때문일 것이다.

49 강세황이 다음날 곧바로 올린 상소의 내용을 보면, 그에게 주어진 명예는 과분한 것이라며 자신에게 내린 직책과 명예를 환수하기를 요청하였다. 본인이 간곡히 기로소 입소를 사양하더라도 실질적으로 관직이 거두어질 가능성은 없었다. 이러한 상황에서의 상소란 국왕의 배려에 대한 감사와 겸손함을 보이는 관료 사회의 관행이었다. 『承政院日記』 1532冊, 正祖 7年(1783) 5月 12日.

〈71세 초상화〉 제작의 모든 과정은 강관이 기록한 〈계추기사〉에 상세하게 담겨있다.[50]

영조 병자년 여름 4월 아버지께서 소품의 자화상을 그리신 적이 있으니 이것이 도상의 시작이었다. 그 후 여러 번 화원들에게 초상화를 그리게 하였으나 꼭 닮는데 미흡하였다. 금년 계묘년 여름 5월 아버지께서 부총관에 오르시고 특별히 임금의 은혜를 입어 기사에 들어갈 것을 허락받았다. 이에 화상이 있는지 물으셨고 '아직 이루지 못하였다'고 대답하였다. 임금께서는 '이명기를 시켜 초상을 그리는 게 좋겠다'고 하셨다. 이명기는 초상을 잘 그리는 자로서 일세에 독보적이었기에 문무고관이 모두 그에게 초상을 구하였다. 임금께서 교시를 내린 것은 이 때문이었다.

강관에 따르면, 기사에 들어간 1783년 정조는 직접 강세황에게 초상화의 유무를 물었으며 강세황은 아직 이루지 못하였다고 대답하였다. 이때 정조는 특별히 이명기를 지적하며 그에게 초상화를 제작하도록 권하였다. 이미 수차례의 초상을 제작하였으며 한 해 앞서 기념비적인 자화상마저 완성한 그가 화상을 완성하지 못하였다고 대답한 까닭은 무엇일까?

이 질문에 답하기에 앞서 『승정원일기』에 등장한 또 다른 강세황 초상화에 관한 기록을 보자. 〈71세상〉을 제작한 다음해인 1784년 윤3월 28일 정조는 강세황의 초상에 대해 다시 언급하였다. 당시 장남 강인은 시독관侍讀官으로서 『국조보감』을 강연하고 있었다. 정조는 그에게 "너의 부친이 기사에

50 강관, 〈계추기사〉, 국립중앙박물관, 앞의 책, 2013, 263쪽. "曾在英宗丙子夏四月, 家君自寫一小照, 此圖像之始也. 其後屢使畫師輩寫之, 終未恰肖, 今年癸卯夏五月, 家君以副摠管應召, 特蒙異恩許參耆社. 仍詢畫像有無, 對以未及成. 上曰 : '蓋使李命基畫之?' 命基以善寫眞, 獨步一世. 文武卿相悉求於此人. 聖上之有是敎以此也."

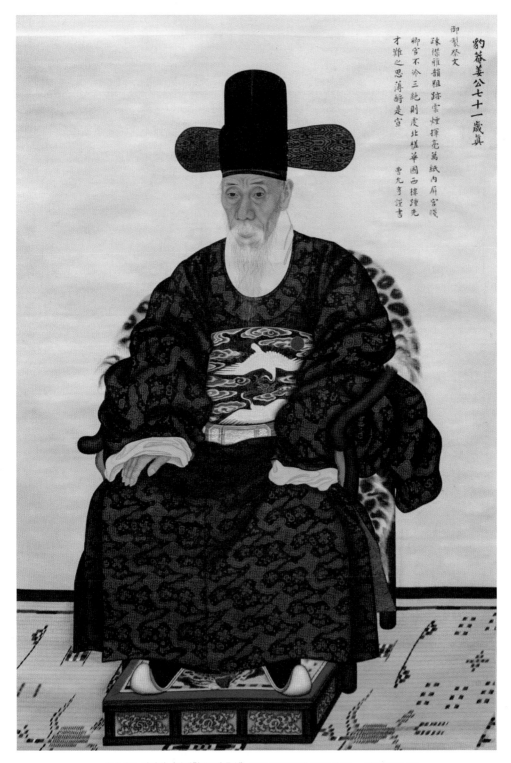

御製贊文
豹菴姜公七十一歲眞

疎儻雅韻粗跡雲煙揮毫萬紙內屏宮慈
卿官不冷三絕則虔北樣半圓西樣鍾先
才難之思薄辭是宣

書九季謹書

도 4-26. 이명기, 〈강세황 71세 초상〉. 1783, 비단에 채색, 145.5×94.0cm, 국립중앙박물관

들었는데, 화상이 있는가"라고 묻는다. 강인이 "아직 화상을 그리지 않았다"
고 하자 "이제 화상을 그리는 것이 좋겠다"라고 답한다.[51] 이미 한 해 전 이
명기를 통해 초상을 완성하였음에도 불구하고 강인은 화상이 없다고 대답하
였다. 그 까닭은 국왕이 물었던 것은 기로소 입소를 기념한 초상 제작의 유
무였기 때문이다. 강관의 〈계추기사〉에는 문답 전후의 상황이 생략되어 보
다 구체적인 맥락은 파악할 수 없다. 그러나 1784년의 일을 참고하면 국왕
과 강세황의 대화에서 언급된 화상이란 관료로서 그의 공적을 기리는 관료
초상의 유무였던 것으로 추정된다.

기로소를 위한 도상 제작이 1784년 시행되었다면, 한해 앞서 강세황의 집
에서 제작된 〈71세 초상화〉의 성격에 대해 다시 생각해 볼 필요가 있다. 초
상의 제작이 관례로 굳어진 영조대 이후 기신의 도상은 기영각에 보관하였
으며 제작에 필요한 경비는 호조에서 보조하였다.[52] 〈계추기사〉를 보면 모든
비용과 물자를 강세황가에서 직접 담당한 것으로 나타난다. 아울러 내입을
위한 별도의 초상을 제작하지도 않았다. 이것은 〈71세 초상화〉의 제작이 전
적으로 공적인 회사繪事가 아니었음을 의미하는 것으로 풀이된다. 〈71세 초
상화〉는 국가에서 기로대신에게 제공하던 초상이 아니라 국왕의 권유를 받
아 강세황이 이명기에게 의뢰하여 제작한 초상화로서 엄밀한 의미에서는 사
적인 초상 제작이었던 것으로 보인다.[표 7] 참조

기로소 입소 2달 후인 7월 18일 강세황의 집에서 초상화 제작이 시작되었
다. 열흘 후인 28일에 초상 제작의 공정이 끝나고 이명기는 돌아갔다. 그는
단 열흘 동안 3점의 초상화를 완성하였으며 그 사례로 10냥을 받았다.[53] 처

51 『承政院日記』1555冊, 正祖 8年(1784) 閏3月 28日, "上謂偵曰 : 爾父入耆社, 有畫像乎? 偵曰 : 未及爲
 之矣. 上曰, 趁今爲之, 可也."
52 洪敬謨, 앞의 책, 158~162쪽.
53 초상 제작의 비용에 관해서는 이태호, 앞의 책, 149~175쪽.

음에는 먹으로 소본과 대본의 초본을 그렸다. 이 중 대본을 비단에 올려 완성하였다. 이어서 교리校理로 재직 중이던 장남 강인의 초상을 그렸다. 마지막으로 소본의 강세황 초본을 상초上草하여 또 다른 한 벌의 초상을 제작하였다. 이는 붉은 도포, 즉 시복 차림이었다. 대본의 초본으로 가장 먼저 완성한 작품이 현재 국립중앙박물관에 기탁된 〈71세 초상화〉이다.

[표 7] 〈계추기사〉에 기록된 강세황 〈70세 초상〉의 제작 공정

일자	과정	비용 및 기타
1783년	장인 김복기(金福起)의 집에서 생초 구입	10냥
7월 18일	회현동에서 초상 제작을 시작	
7월 19일	묵초소본(墨草小本) 완성	
7월 20일	묵초대본(墨草大本) 완성	
7월 21일	묵초대본 상초(上綃)	
7월 23일	채색 시작	
7월 27일	공정을 마침 부본용의 생초로 교리공 강인의 초상 제작	
	묵초소본 상초 비색포(緋色袍)로 채색	이명기에게 10냥 사례
	배호(背胡) 시작	어영청 책공(御營廳 冊工) 이득신(李得新)
7월 28일	홍수보(洪秀輔, 1723~1800)로부터 배접도구, 분지(粉紙), 모지(毛紙)를 받음	
	신대승(申大升, 1731~?)가에서 당지(唐紙)를 구함	
	정창성(鄭昌成) 댁에서 배접용 풀[香糊]를 구해 사용	
7월 29일	장인이 청백능(靑白綾), 석환(錫環), 향목축(香木軸), 선익지(蟬翼紙)를 갖추어옴	10냥
7월 30일	과보(裹褓) 완성 주염청(紬染靑)을 3냥에 구입	3냥
8월 5일	궤자 완성	4냥 용호영(龍虎營) 소목장(小木匠) 제작
8월 7일	강현의 기일을 맞아 초상화 포쇄 강관이「계추기사」를 기록함 강이벽이 전체 공정을 주관하고 희안(喜安)이 도움	

〈71세 초상화〉을 제외한 이명기가 제작한 두 초상은 오랫동안 그 존재가 알려지지 않았다. 그러나 최근 강관의 기록에 부응하는 두 작품이 모두 등장하였다. 그 하나는 경기도박물관에 소장된 〈강세황 초상〉으로서 분홍색 시

복을 입고 관모를 쓴 반신상이다.^{도 4·27} 이 초상은 바탕으로 고급 생초를 사용하였으며 쪽물을 들인 비단으로 장황하였다. 의상의 채색은 변색이 심하지만 안면은 대체로 양호한 상태이며 장황과 부속물은 전체적으로 원본의 상태를 유지하고 있다.[54] 시복본 화면의 오른편에는 「표암강공칠십일세진 豹菴姜公七十一歲眞」이라는 표제가 단정한 글씨로 적혀 있다. 정본의 〈71세 초상화〉와 동일한 형식의 표제이다. 그 외에 축목軸木을 감싼 비단 위에 묵서가 적혀 있던 흔적이 있지만 변색되어 내용까지 파악되지는 않는다.

전신상과 시복본의 크기는 다르지만 안면의 윤곽선 및 이목구비의 형태를 비교하면 매우 흡사하다. 전신상에서는 사모 아래 탕건으로 보이는 모자를 겹쳐 쓴 방식이 독특하게 나타나는 데 두 그림이 공통된 착용법을 보이고 있다. 시복본에는 정본의 사모에 보이는 세밀한 입체감은 표현되지 않았다. 안면의 묘사를 보면 강한 윤곽선은 사용하지 않았으며 전체적으로 실낱처럼 미세한 필선으로 가벼운 음영을 넣어 입체감을 주었다. 이러한 표현은 정본과 거의 일치하지만 정본에 비해 가벼운 채색이 구사되었으며 굵은 필선의 주름 표현이 보이지 않는다.

섬세하게 그려진 얼굴과 달리 몸에 걸친 분홍색의 시복은 마치 미완성처럼 보일 정도로 거칠게 표현되었다. 신체를 이렇게 간단히 표현한 이유는 초본의 상초에서 채색까지 모두 하루만에 완성하였던 짧은 제작 기간 때문일 것이다. 그럼에도 시복의 반신상은 뛰어난 작품으로서 문무고관의 초상을 전담하였던 화가 이명기의 기량을 어느 정도 담고 있다. 다만 이 그림에서는 정본에서 보여준 바와 같은 수준의 개성적인 시도는 전혀 나타나지 않으며

54 경기도박물관본 초상화의 상단에는 금속 고리 두 개가 심어져 있다. 하단의 원형 축목은 칠이 되었다. 시복상은 박물관 측이 구입한 것으로 구입 이후에 보존 수리를 받았다. 작품의 조사를 도와주시고 필요한 정보를 제공해주신 경기도박물관 관계자분들에게 감사드린다.

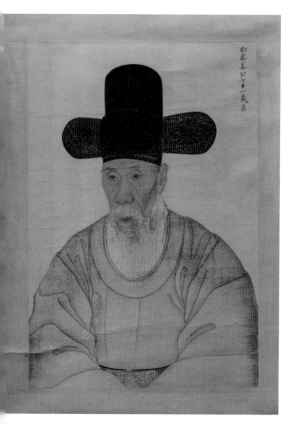

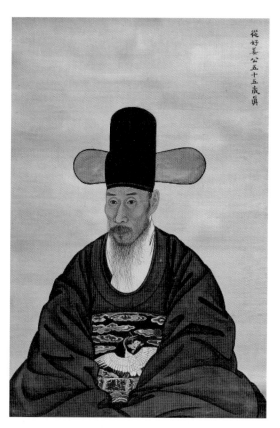

도 4-27. 이명기, 〈강세황 초상〉 시복본.
1773, 비단에 채색, 58.5 ×40.3cm, 경기도박물관

도 4-28. 이명기, 〈강인 초상〉.
1783, 비단에 채색, 87.0×58.5cm, 국립중앙박물관

도 4-29. 정조 찬, 조윤형 필,
〈강세황 71세 초상〉의 어제 제문

일반적인 형식을 따르고 있다.

강인의 초상은 2017년 한 옥션의 프리뷰에서 처음 소개되었다.^{도 4-28} 강인상은 교리校理라는 관직에 맞게 단학흉배가 부착된 관복 차림의 반신상으로 제작되었으며 화면에는 「종호강공오십오세진從好姜公五十五歲眞」이라는 표제가 적혀있다.[55] 안면은 화면 전면에서 강한 명암을 주어 입체적으로 표현하였다. 이러한 묘사방식은 강세황의 전신상과 상통한다. 그러나 강세황상에 비하면 눈에 띄게 필선에 의지하고 있으며 필치는 거칠고 소략한 편이다. 〈강인 초상〉의 관복과 사모의 날개에는 문양이 전혀 시문되지 않았다. 이것은 흉배와 마찬가지로 5품의 당하관이었던 강인의 품계에 맞는 표현을 구사한 것이다. 〈강인 초상〉에 보이는 간략한 제작 방식은 이 초상을 단 하루 만에 그려냈다는 강관의 기록을 뒷받침해준다.

〈71세 초상화〉 화면에는 〈70세상〉과 마찬가지로 시문이 적혀있다. 「표암강공 71세진」이라는 표제와 함께 적힌 글은 정조가 내린 어제제문御製祭文으로 조윤형의 글씨로 적혀 있다.^{도 4-29}[56]

소탈한 정신과 고상한 풍류는

필묵으로 자취를 남겼다.

55　〈강인 초상〉은 1775년에 발급된 이씨 부인의 숙부인 교지와 이를 보관하는 상자가 함께 전하고 있다. 이태호, 「강인 초상 반신상―1783년 작 강세황 초상화 관련 '계추기사'에 확인되다」, 『Seoul Auction―제145회 미술품 경매』, 서울옥션, 2017. 현재 〈강인 초상〉은 국외소재문화재단에 의해 환수된 姜㳧(1809~1886)의 초상화와 함께 국립중앙박물관에 소장되어 있다.

56　"豹菴姜公七十一歲眞. 御製祭文. 踈襟雅韻. 粗跡雲烟. 揮毫萬紙. 內屛宮牋. 卿官不冷. 三絶則虔. 北槎華國. 西樓踵先. 才難之思. 薄酹是宜. 曺允亨謹書."

만 장의 종이에 붓을 휘둘러

궁정의 병풍과 글씨를 남겼네.

그대의 벼슬은 낮지 않았고

시서화 삼절이었으니 정건이라 하겠다.

중국에 사신 가서는 나라를 빛내고

기로소에 들어서는 선대를 이었네.

재주 있는 사람은 얻기 어려우니

이 술잔을 내림이 마땅하리.

　정조는 재위 기간 동안 종종 신하들의 초상에 열람하고 이처럼 어제를 하사하곤 하였다. 정조가 신하들에게 내리는 시문은 군신간의 돈독한 결속을 목적으로 하였으며 때로는 정치적 의도를 담고 있기도 하였다. 강세황에게 내린 시문에는 국왕으로서 그의 공적을 기리는 마음이 담겨 있다. 국왕은 어제에 강세황이 궁궐에서 발휘한 서화의 재능, 중국 사행에서 국가의 명예를 높인 점, 그리고 선대를 이어 기로소에 입소하였음을 거론하였다. 여기에서 강세황을 평가하는 국왕의 의중을 헤아릴 수 있다. 그는 강세황이 서화의 재능으로 국정에 기여하였음을 높이 평가하고 있다. 국왕이 제문으로 기리는 강세황은 문예로서 국정을 돕는 이른바 '사환화가仕宦畵家'로서의 강세황이었다. 국왕의 제시는 그의 사후에 내려진 것으로 초상화를 전제로 지어진 글은 아니었다. 그러나 관료로서의 모습을 명예롭게 재현한 〈71세 초상화〉에 국왕의 제문을 더함으로서 이 초상화는 관료초상화로서의 의미와 형식의 정점을 완성하였다.

2) 강세황의 초상화와 이명기

강세황의 〈71세 초상화〉를 제작한 이명기는 18세기 말 초상화사에 하나의 전형을 만들어낸 화가이다. 이명기의 초상화는 전통적인 초상화 제작 기법을 바탕으로 하되 서양화의 명암법과 원근법을 적극적으로 활용하여 양감이 풍부한 사실주의적인 표현을 특징으로 한다. 강세황의 〈71세 초상화〉는 제작 시기가 분명한 이명기의 초상화 중 가장 이른 사례로서 그의 초상화의 전개를 이해하는 기준이 되는 그림이다. 강관은 부친의 〈71세 초상화〉를 제작할 당시 이명기는 28세의 젊은 나이였지만 이미 문무관들의 초상을 전담하였다고 전하였다. 그러나 불과 2년 전인 1781년 정조의 30세 어진을 제작할 당시 한종유, 김홍도, 신한평 등 당대의 화가들이 이 국가적인 회사繪事에 대거 참여하였지만 이명기의 이름은 전혀 거론되지 않았다. 이것은 약 2년이라는 길지 않은 시간 동안 이명기가 무명의 화가에서 사대부의 초상을 전담할 정도로 인정받는 화가로 급부상하였음을 의미한다. 강세황의 초상화에 구사된 화법에서는 이명기가 단시간 내에 일급 초상화가로 성장할 수 있었던 이유를 그려볼 수 있다.

이명기가 제작한 초상 속에서 강세황은 흑단령본 관복에 관모를 착용하여 의관의 격식을 갖추었으며 호피를 덮은 의자에 앉았다. 가슴에는 쌍학문 흉배와 황금빛의 삽금대鈒金帶를 자랑스럽게 드러냈다.[57] 〈71세 초상화〉의 전반적인 구성은 공식적인 공신 초상의 전통을 충실히 따랐다. 동시에 이전 시대 초상화에서 보기 어려웠던 새로운 시도를 함께 보여주고 있다.

1783년경 이명기는 문인 사회에서 초상화로 명성을 얻었지만 그의 초상화가 가장 성숙한 기량을 보이는 시기는 1790년을 전후해서였다. 이 시기

57 鈒金帶 : 정이품 벼슬아치가 띠던 허리띠로서 보상화문, 당초무늬 따위를 아로새긴 황금 띠돈을 달며, 조복·제복·상복에 착용하였다.

에 제작된 오재순吳載純, 1727~1792의 초상 및 채제공의 초상을 강세황의 것과 비교하면 상대적으로 미숙한 부분이 관찰된다.^{도 4-30·31} 그러나 이명기 초상화의 특징만은 이미 뚜렷이 확립되어 있다. 무엇보다 이명기 초상화의 트레이드마크라 할 수 있는 원근법과 명암법을 활용한 입체적인 표현이 화면 전반에 구사되었다. 유난히 높고 크게 그려진 사모는 회화적 표현과 관련될 것이다. 대개의 경우 사모는 평면적으로 그려졌으나 이명기는 매우 섬세한 선으로 음영을 표현하여 미세한 입체감까지 살렸다. 안면에서는 윤곽선 대신 화면 전면에서 섬세한 붓질을 쌓아 올려 음영을 표현하고 자연스러운 입체감이 도출되도록 하였다. 안광은 일반적인 경우 검은색 혹은 갈색 계열을 사용하는 방식에서 벗어나 청색까지 더하여 화려하고 빛나는 눈빛을 만들어내었다. 흉배와 관대도 사실적인 질감에 입체감까지 더하여 매우 정교하게 그렸다. 화면 오른편의 바닥에는 그림자를 표현하여 공간감을 더하였다. 이렇게 제작된 강세황의 〈71세 초상화〉는 관복본 초상화 특유의 형식미에 더해 원근과 빛의 효과를 이용하여 강렬한 공간감을 만들어 냈다. 이전 세대의 화원들과 차별화된 표현 방식은 이명기가 단기간에 관료 사회에서 전문적인 초상화가로서 인정받을 수 있었던 이유였을 것이다.

이명기의 강세황 초상에서 가장 관심을 끄는 부분은 자연스럽게 무릎 위에 드러나게 그린 오른손과 옷으로 가려진 왼손의 독특한 자세일 것이다. 두 팔을 자연스럽게 마주잡았던 일반적인 관복본 초상화의 관행에서 벗어난 〈71세 초상화〉의 손의 표현은 이러한 자세를 그린 화가의 의도가 무엇인지를 돌아보도록 만든다.

강세황의 〈71세 초상화〉와 유사한 여타의 초상화를 살펴보면 이 자세가 지닌 장점을 파악할 수 있다. 〈이성원 초상李性源肖像〉은 강세황의 초상화처럼 두 팔을 벌린 자세를 취한 작품이다.^{도 4-32} 이들의 자세는 양팔 사이에 넓은

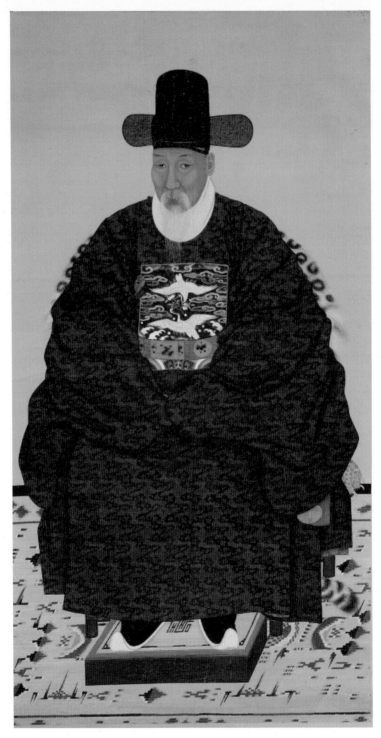

도 4-30. 이명기, 〈채제공 72세 초상〉.
1791, 비단에 채색, 156.0×82.5cm, 개인 소장

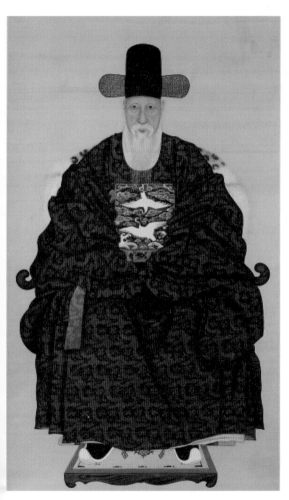

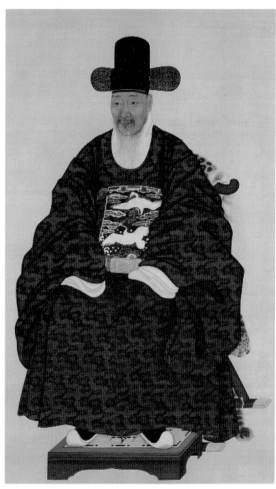

도 4-31. 이명기, 〈오재순 초상〉.
1790년대, 비단에 채색, 151.7×89.0cm, 리움미술관

도 4-32. 작가 미상, 〈이성원 초상〉.
18세기 후반, 비단에 채색, 138.8×82.3cm, 국립중앙박물관

도 4-33. 이명기, 〈강세황 71세 초상〉의 손 세부

공간을 확보하였으며 여기에 음영을 더함으로써 신체를 조금 더 입체적으로
표현하였다. 무엇보다 팔을 벌린 경우 가장 큰 장점은 자연스럽게 흉배와 관
대를 관객의 시야에 드러낸다는 데에 있다. 관료의 지위를 상징하는 흉배와
관대는 관복본 초상에서 시각적으로 가장 두드러진 부분이다. 따라서 화가
들이 공력을 들여 묘사하는 부분이기도 하였다. 특히 품계에 따라 서로 다른
재료를 사용하도록 규정된 관대는 관료로서 지위를 보다 명확하게 표현해
주는 결정적인 요소이다. 그러나 공수 자세를 취하는 경우 관대와 흉배의 상
당 부분이 가려질 수밖에 없다. 〈71세 초상화〉의 자세는 정성스럽게 그린 당
상관의 쌍학흉배와 정이품 관료의 삽금대를 관객의 시야에 분명하게 드러낼
수 있다. 이처럼 흉배와 관대를 노출시키기에 유리한 〈71세 초상화〉의 자세
가 자아낸 시각적 효과는 〈계추기사〉에 기록된 강관의 시선을 통하여 직접
확인된다. 강관은 "금빛 관대와 수놓은 관복을 엄숙히 바라보니 한 폭의 초
상화는 정신과 마음을 흡사하게 그려내어 털끝만큼도 유감이 없었다"라며

이 초상화에서 받은 인상을 정확히 기록하고 있다.

〈71세 초상화〉의 양팔을 벌린 자세는 삽금대와 흉배에 반영된 주인공의 지위를 강조하기에 적절한 자세였다. 그러나 이것이 손을 노출시킨 표현 방식을 설명해 주지는 못한다. 강세황의 손의 묘사에서 눈에 띠는 특징은 손마디의 관절, 미세한 주름, 손톱의 색까지 정밀하게 그려내며 개성을 드러낸 표현 방식이다. 이렇게 그려진 손은 다소 왜소한 신체와 대조적으로 강조되어 있으며 시각적으로 강렬한 인상을 남긴다.도 4-33[58]

강세황 초상의 제작 이후 이명기의 초상화 속에서 손을 그린 사례가 종종 등장한다. 그러나 이후의 초상과 강세황상의 사이에는 뚜렷한 차이가 존재한다. 손이 나타난 첫째 그림은 1787년 제작한 유언호兪彦鎬, 1730~1796의 초상이다. 이 작품은 입상으로 제작된 독특한 형식으로 오른손의 일부를 시야에 살짝 드러냈다.도 4-33 유언호의 손은 오른쪽 소맷자락이 늘어지지 않도록 붙잡고 있다. 유언호상에서 손을 그린 이유는 분명하지 않지만 단조롭게 보일 수 있는 관복 표현에 변화를 주려는 시도였던 것으로 추정된다. 이듬해 이모한 두 폭의 윤증尹拯, 1629~1714 초상 역시 손을 드러낸 초상화이다.도 4-35[59] 그러나 윤증상은 원본에 입각해 제작된 중모본이기 때문에 도상의 측면에서 손을 드러낸 화가의 의도를 논의하기에는 충분하지 않다. 다만 묘사한 방식을 보면 손을 작고 부드럽게 묘사하는 전형적인 초상화의 관습을 따르고 있으며 강세황상과 같이 세밀하게 묘사하거나 개성을 드러내지 않았다.

채제공의 73세 시복본 초상은 이명기의 대표작으로 손꼽히는 초상화로서 역시 손을 묘사한 작품이다.도 4-36 채제공은 흑단령, 시복, 금관조복에 이르기

58 강세황의 〈71세 초상화〉에서 밖으로 드러난 손의 표현에 대하여는 전통적으로 손을 묘사하였던 중국 초상화의 영향을 받은 것으로 보기도 한다.

59 〈윤증 초상〉에 대한 일련의 해석은 강관식, 앞의 글, 2010, 181~214쪽; 강관식, 앞의 글, 2010, 265~300쪽; 심초롱, 앞의 글, 1~137쪽을 참조.

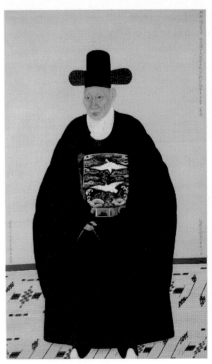

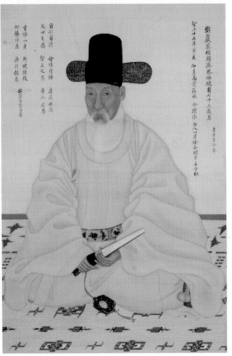

도5-34. 이명기, 〈유언호 초상〉.
1787, 비단에 채색, 116.0×56.0cm, 규장각한국학연구원

도 4-36. 이명기, 〈채제공 73세 초상〉.
1792, 비단에 채색, 120.0×79.8cm, 수원화성박물관

도 4-35. 이명기, 〈윤증 초상〉.
1788, 비단에 채색, 118.6×83.3cm, 한국유교문화진흥원 소장(명재 윤증 종손 윤완식 기증)

까지 어느 누구보다 다양한 관복본의 초상을 제작한 인물인데, 그의 모든 초상이 이명기의 필치로 전하고 있다. 분홍 시복을 입은 73세 초상은 정조의 41세 어진 제작에 참여한 후 국왕의 호의에 의해 하사된 그림이었다. 이명기는 이 초상을 제작하며 부채와 향낭을 든 두 손을 선명하게 그렸다. 그 손은 여전히 작고 부드러운 형태로 그려져 앞의 초상화와 유사한 방식을 보여준다. 그가 들고 있는 부채와 향낭은 국왕의 하사품으로 채제공이 국왕의 각별한 지우를 입은 존재임을 의미하였다. 채제공은 이 기물들이 국왕의 하사품임을 설명한 자찬문을 적어 놓아 초상화의 감상자 누구라도 이 사실을 명백히 인지할 수 있도록 하였다.[60] 채제공 초상에서 두 손은 관료로서 자신의 입지를 보여주는 부채를 제시하기 위한 보조적인 수단이었다.

초상화에 그려진 손은 대부분 대상 인물에 관한 특별한 메시지를 전달하고 초상화의 표현력을 증가시키려는 목적에 활용되었다. 흔하게는 주인공의 정체성을 강조하고 그의 위상을 돋보여주는 기물을 제시하는 역할을 한다. 혹은 특정한 문화적 의미를 담은 손모양을 취하기 위하여 화면 상에 드러나기도 하였다. 그러나 강세황 초상화의 오른손에는 어떤 기물도 그려지지 않았으며 특별한 의미를 지닌 제스처를 취하지도 않았다. 그의 손은 앞서 예시한 초상화들처럼 역할과 의도가 분명하지 않다. 채제공상에서 손은 기물을 보이기 위한 보조적인 수단으로 등장한 점과 비교하면 강세황상의 손은 손 그 자체로 존재감을 지니며 오히려 표현의 목적 자체로 다가온다. 조선의 초상화 관습을 벗어난 도상과 표현법을 구사하며 시각적으로 강조된 손이 무의미하게 제시된 것이 아님은 분명하다. 다시 말하면 그 이면에 놓인

60 채제공 초상에 대해서는 박수희, 「이명기가 그린 초상화」, 『조선시대 인물화』, 학고재, 2009, 338~364 쪽; 장인석, 「華山館 李命基 繪畫에 대한 硏究」, 명지대 대학원, 2008, 1~126쪽; 이경화, 「太平宰相의 초상-채제공 초상화의 제작과 함의에 관한 재고」, 『한국실학연구』 39, 2020, 234~268쪽 참조.

표현의 의도가 정확하게 제시되지 않았더라도 이것은 주인공에 대한 특정한 메시지를 전달하기 위하여 정밀하게 의도된 도상일 것이다.

그렇다면 엄격한 형식을 지닌 관복본 초상화에서 예외적으로 한 손만을 드러낸 비정형적인 표현 방식은 누구의 결정이었을까? 어진 제작을 전담하는 당대 최고의 초상화 화가로서 직접 제작을 책임진 이명기일까, 아니면 어진 도사를 감독할 정도로 초상화에 정통하였던 강세황이었을까? 이명기는 비록 도화서의 뛰어난 화원이지만 그의 사회적 위치를 고려하면 강세황의 초상을 제작하며 자의적으로 예외적인 도상을 구성할 만한 위치에 있다고 보기는 어렵다. 실제로 이명기의 초상화 전반을 살펴보면 그가 두드러진 재능을 보이는 부분은 명암법을 활용한 입체적인 표현, 혹은 극사실적인 섬세한 표현 등 회화 기법적인 측면이었다. 그의 초상화에서는 대상 인물의 정체성을 구현하는 방식에서 도화서의 관습을 벗어나 파격적인 표현을 시도하거나 새로운 도상을 창안하고자 하였던 흔적은 미미하다. 초상 제작의 여러 상황을 종합적으로 고려하면 강세황의 〈71세 초상화〉에서 오른손을 드러낸 예외적인 구성을 기획할 수 있는 인물은 초상의 주인공인 '강세황' 본인으로 보아야 할 것이다.

이렇게 주인공의 기획에 따라 〈71세 초상화〉 속에 강조되어 그려진 오른손은 이 초상화의 시각적 중심으로서 획일적인 도상의 관복본 초상을 개성적으로 만드는 역할을 한다. 이 초상 앞에 선 감상자의 시선은 자연스럽게 드러난 오른손을 향하게 된다. 관복 위에 펼쳐진 손은 대상 인물의 관료로서 지위만이 아니라 그가 지닌 다른 특징을 환기시키는 역할을 한다. 즉, 초상화의 예외적인 손을 주목한 감상자는 그 주인공이 기로소에 입소한 현달한 관료일 뿐 아니라 무엇보다 서화의 재능으로 국왕과 사회의 인정을 받았던 인물임을 상기하게 될 것이다.

일차적으로 강세황의 〈71세 초상화〉는 관료로서 명예와 지위를 기록하고 후세에 전달하는 관복본 초상화 본연의 목적에 충실하게 제작되었다. 그러나 전형화된 관료 초상의 양식에 그치지 않고 개성적인 표현을 더함으로서 주인공의 정체성을 강조하고 있다. 강세황의 초상화는 성장한 관복으로 관료로서의 공적을 표상하는 동시에 오른 손을 드러냄으로써 그가 서화의 재능으로 국왕을 도왔던 '조정의 문인화가'였음을 노정하고 있다.[61]

4. 문인의 자아 표출과 초상화

1782년 자화상을 제작하던 시기에 강세황은 이미 70세 종2품의 관료였기에 자신의 기로소 입소도 어느 정도 예상할 수 있는 상황이었다.[62] 그의 내심 한편에 머지않아 정식의 관복본 초상을 제작하리라는 예상이 있었기 때문에 자화상을 그리며 자유롭게 자신의 내면을 표출하는 데에 주력하였을지도 모른다.

관복과 야복은 조선 사대부의 초상화에서 주종을 이루는 두 가지 중요한 형식이다. 관료들은 관복의 초상으로 자신의 명예로운 모습을 남기고자 하

61 저자는 강세황의 〈71세 초상화〉에서 관찰되는 손의 묘사 방식은 이명기가 그린 여타의 초상화에 보이는 손의 표현 방식과 사뭇 다르다는 점을 주목하고자 한다. 앞서 예시한 초상화를 통해 확인되듯이 이명기는 일관된 손 표현 방법을 구사하였다. 즉 이명기가 그린 손은 작고 여성스러우며 부드러운 명암 위주로 표현되었다. 반면에 강세황 상의 손은 매우 사실적이며 남성적으로 묘사되었다. 짧은 필선으로 표면의 주름을 세세히 묘사하였으며 이것은 오히려 강세황 자신의 필치를 연상시킨다. 비록 단정하기는 어렵지만 〈71세 초상화〉에 강세황의 의지만이 아니라 필치까지 더하여졌을 가능성도 고려해야할 것이다.

62 강세황은 관복본 초상을 제작하려는 계획을 오래 전부터 간직해 왔을 가능성도 보인다. 이러한 정황은 "신필로 10일 동안 정성을 다하여 초상화가 완성되니 아버님께서 몇 년에 걸쳐 계획하셨던 뜻을 이룬 것으로 자손들의 기쁨이 어떠하겠는가?"라는 〈계추기사〉의 기록에서 짐작된다. 강관, 〈계추기사〉, 국립중앙박물관, 앞의 책, 2013, 263쪽.

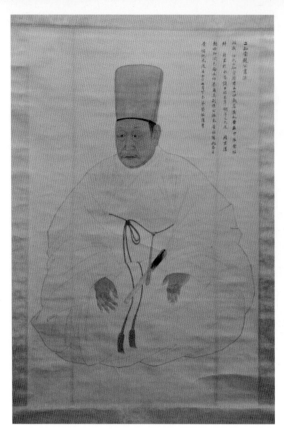

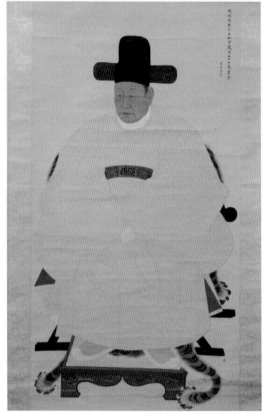

도 4-37. 조영석, 〈조영복 초상〉.
1725, 비단에 채색, 125.0×76.0cm, 경기도박물관

도 4-38. 진재해, 〈조영복 초상〉.
1725, 비단에 채색, 120.0×76.0cm, 경기도박물관

였으며 사환에 나가지 않았던 처사處士, 혹은 학자로 재야에 머물렀던 문인들
은 야복이나 심의深衣의 초상을 제작하여 그들의 정체성을 선보였다. 대다수
의 문인관료들은 관복본 초상만을 제작하였다. 관복본은 초상 제작의 궁극
적인 목적인 의례적 기능을 수행하기에 더욱 적합한 형식일 것이다. 그러나
강세황의 시대에는 야복과 관복의 두 초상을 함께 제작한 인물들을 쉽게 관
찰할 수 있다. 초상에 기물, 찬문 등을 더해 독특한 개인적인 도상을 제작하
는 인물도 어렵지 않게 찾을 수 있다.

　강세황에 앞서 18세기 초반 야복과 관복본의 초상을 갖춰 제작하여 양자
의 기능과 의미에 대한 인식을 보여준 인물이 조영복趙榮福, 1672~1728의 초상을
제작한 조영석이다.도 4-37·38 1725년 조영복은 관복과 야복의 두 초상을 동

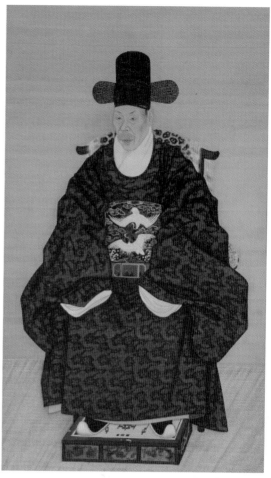

도 4-39. 작가 미상, 〈윤동섬 초상〉.
비단에 채색, 97.1×57.4cm, 리움미술관

도 4-40. 작가 미상, 〈윤동섬 초상〉, 18세기 후반.
비단에 채색, 133.0×77.2cm, 미국 메트로폴리탄박물관

시에 제작하였다. 그의 관복본 초상은 화원 진재해奏再奚, 1691~1769의 손으로 그려진 반면, 야복의 초상은 동생이자 문인화가였던 조영석이 직접 그렸다. 진재해가 그린 시복 차림의 초상은 도화서의 전형적인 형식을 따라 제작되었다. 이에 반해 조영석이 직접 그린 야복본의 초상화는 우아한 색채와 아름다운 필선 등 보다 개성적인 모습을 연출하였다. 조영석의 그림에서는 흰색의 관모, 홍색 세조대와 드러낸 두 손, 부채, 표제 및 조영석의 사적인 경험을 담은 화기畵記 등 다채로운 시각적, 언어적 방식이 동원되어 초상을 다양한 차원에서 의미화시키고 있다. 야복본의 제작 방식을 돌아보면 조영석이 문

화적 함의를 담은 도상으로서 주인공 내면의 문인적 품성을 전달하는 데 주력하였음을 알 수 있다. 야복상의 개성 있는 표현은 형제로서 조영복을 깊이 이해하였던 조영석이 제작하였기에 가능한 도상이었을 것이다.[63]

18세기 초상화에서 관찰되는 뚜렷한 흐름 중 하나가 초상화를 단지 공적인 목적, 의례를 위한 도상으로만 제작하지 않게 된 현상이다. 특히 야복의 초상화는 대상 인물의 내밀한 개성과 남과 다른 자아를 표현하는 적극적인 수단으로 활용되었다. 강세황의 동시대인으로서 관복본과 야복본의 초상을 모두 제작하였던 윤동섬尹東暹, 1710~1795은 이러한 경향을 분명히 확인시켜준다. 기존에 윤동섬 초상화로서 리움미술관 소장의 심의본 초상만이 알려져 있었다. 이와 함께 메트로폴리탄박물관The Metropolitan Museum of Art에는 윤동섬의 관복본 초상이 소장되어 있다.[65] 관복본의 화면에는 어떤 기록도 없지만 기존의 리움본 초상을 통해 주인공의 신원을 어렵지 않게 확인할 수 있다.도 4-39·40 무늬가 없는 돗자리가 깔린 공간에서 윤동섬은 흑단령을 착용하고 표피를 덮은 의자에 앉아 있다. 인물의 왼편으로는 강세황의 70세 초상화에서 확인된 것처럼 그림자가 표현되었다. 사모 역시 세밀한 필선으로 명암을 주어 둥근 입체감을 강조하였다. 두 팔은 벌린 채 양쪽 무릎에 얹혀있으며 팔 사이로 흉배와 관대가 또렷이 관객의 시야에 노출되었다. 관복본의 초상에는 비록 화가의 이름이 기입되지 않았어도 충분히 이명기의 특성을 도출해 낼 수 있을 듯하다. 윤동섬이 착용한 무소뿔로 만든 띠돈이 장식된 서대犀帶는 1품 이상의 관료들이 착용하던 종류이다. 윤동섬은 1787년 1품의 판돈녕判敦寧에 올랐으니 그의

63 조영석이 제작한 두 초상에 관한 상세한 내용은 이경화, 「조영석이 그린 이지당 조영복 초상—연거복본의 제작과 함의를 중심으로」, 『한국문화』 95, 2021.9, 325~358쪽 참조.

64 관복본의 〈윤동섬 초상〉은 2014년 메트로폴리탄박물관에서 구입하여 소장하고 있다. 저자는 2015년 전시 중인 윤동섬의 초상을 조사할 수 있었다. 조사를 도와주시고 이 작품에 관한 기타 사항을 설명을 주신 이소영, 김혜원 선생님께 감사드린다.

단령본 초상은 78세 이후에 제작된 것으로 보아야
할 것이다.[65]

　이렇게 관복상이 관료로서 정체성을 드러내는 데
중심을 둔 보편적인 도상으로 제작된 데에 반해, 자
유로운 도상의 야복상에는 윤동섬의 개성과 자의식
이 분명하게 드러나 있다. 이 그림 속에서 윤동섬은
심의와 복건이라는 도학자의 의상을 착용하였다.
화면 한편에 적은 자찬에서 그는 '팔무당八無堂'이라
는 이름의 의미를 설명하였다. 팔무당은 자신이 덕
도, 재주도, 지혜도, 학문도 갖추지 못하였으니 구학
에 묻혀 살아야 한다는 수기적修己的인 내용을 담은
호였다. 그런데 학자적 이미지의 심의 차림새, 수기
적인 찬문과는 달리 그의 앞에 놓인 서안 위에는 필
통, 벼루, 붓 등 화려한 중국풍의 문방구들이 펼쳐져
있다. 보기 드물게 화려하고 세련된 기물들은 일상
적인 문방구가 아니다. 이 사치스러운 기물은 윤동
섬에게 호사가의 면모를 지닌 예술 애호가의 이미

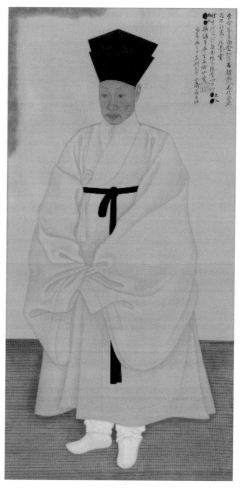

도 4-41. 이명기 · 김홍도, 〈서직수 초상〉.
1796, 비단에 채색, 148.8×72.0cm, 국립중앙박물관

지를 부여한다. 붓과 벼루와 같은 기물은 명필로서 국왕의 인정을 받으며 만
년까지 궁정에서 글씨를 담당하였던 윤동섬의 정체성을 상징한다.[66] 심의와
복건의 의상, 수기적인 내용을 담은 자찬문은 윤동섬의 유가적 성정을 강조하
는 반면 서안의 기물은 문화적 면모와 관계된다. 이처럼 야복본의 초상화에는

65　『承政院日記』86冊, 正祖 11年(1787) 2月 1日.

66　장진성, 「조선 후기 古董書畵 수집열기의 성격―김홍도의 〈포의풍류도〉와 〈사인초상〉에 대한 검토」, 『미술
　　사와시각문화』 3, 2004, 154~203쪽. 윤동섬 초상의 찬문내용은 임재완 역주, 『(삼성미술관 Leeum 소장)
　　古書畵 題跋 解說集』 2, 2008, 32~33쪽 참고.

윤동섬의 상충하는 면모들이 다양하게 반영되어 있다.

이명기와 김홍도를 통해 야복 차림의 전신상을 제작한 서직수徐直修, 1735~1811의 초상도 이러한 경우에 해당한다.도 4-41 어떤 장식이나 기물이 배제된 초상화 속에서 서직수는 자찬문을 통하여 명산과 서적에 몰두하였던 자신의 화려한 문화적인 면모를 표현하고자 시도하였다.[67] 이처럼 자신의 진면목을 개성적인 방식으로 드러내고자 하였던 문인들의 초상화를 이해하기 위해서는 그 이면에 놓인 자아 표출의 욕구를 고려해야 할 것이다.

관복본 초상은 대상 인물의 공식적 정체성, 사회적 위상을 재현하는 그림으로서 조선의 오랜 초상화 관습 속에 형성된 엄격한 형식을 지니고 있었다. 특히 공신화상의 도상이었던 흑단령본 초상은 관료 사회 내에서 주인공의 위상을 표상하는 사회적 기능에 최적화되어 있었다. 그러나 관복 차림의 초상은 형식적 정형성을 벗어나 자유롭게 개성을 담기는 어려웠다. 반면에 사회적 지위의 표지가 생략된 야복본 초상은 상대적으로 자유로운 활용이 가능하였으며 주인공의 내면과 개성을 표출하기 위한 표현의 여지가 풍부하게 남아 있었다. 야복의 도상은 처사의 고결함, 학자적 성정의 표상과 같은 문인적 이상을 표상할 수 있었다. 여기에 더하여 다양한 언어적, 회화적 방식을 활용하여 개인의 내밀한 자아 세계를 드러내거나 문화적 취향을 담은 현시적인 도상으로까지 다양하게 전용될 수 있었다. 문인들은 격식을 갖춘 관복본으로서 공적인 정체성을 표출하고, 동시에 자유로운 야복본 초상을 제작하여 사적인 정체성을 드러내고자 하였다.

강세황의 두 초상은 초상화를 자아 표현의 수단으로 적극 전용하였던 18세기의 문화적 분위기의 중심에 위치한다. 〈71세 초상화〉는 정2품이라는 고

67 서직수의 초상화와 그의 문화적 취향에 대해서는 이경화, 「초상에 담지 못한 사대부의 삶―이명기와 김홍도의 〈徐直修肖像〉」, 『미술사논단』 34, 2012, 140~165쪽 참조.

위 관료의 공적 정체성을 표현하는데 초점을 맞추고 있다. 화면에 적은 국왕의 치제문은 이 초상화의 의미와 권위를 극대화시켜는 역할을 한다. 반면 야복의 〈70세 자화상〉은 화가 내면의 자기인식을 회화적 수단으로 가시화하는 데 초점이 맞추어졌다. 그가 창안한 독특한 이미지는 재야의 야인에서 국왕의 총애를 받는 관료로 변화해온 그의 역사를 한 화면으로 압축하였다. 직접 짓고 적은 찬문은 보이지 않는 내면의 재능을 과시하고 있다. 강세황이 자화상으로 표현하고자 하였던 자신의 모습이란 뛰어난 재능을 인정받아 조정에 오른 '관모를 쓴 야인'이었다.

여기에서 더욱 주목해야할 부분은 70세 초상 자찬의 마지막에 "그 초상은 자신이 그렸으며 그 찬문도 자신이 지었다"라며 자신이 이 그림과 찬문을 직접 제작하였음을 천명한 부분이다. 그의 찬문에서는 더 이상 '그림은 천기'라는 비판을 피하기 위하여 20여 년의 절필을 감수해야만 하였던 위축된 심리를 찾기 어렵다. 야복에 오사모를 착용한 자화상, 그리고 성장한 관복 사이로 오른손을 드러낸 초상화는 자신의 서화를 향한 강세황의 자긍심, 그리고 문인화가로서의 고양된 자기인식을 한껏 드러내고 있다.

예원의 총수

강세황의 서화와 18세기 문화의 만남

18세기 조선에서는 중국을 통한 새로운 지식과 가치의 수용이 활발하였으며 중국을 넘어 서구 문명의 실상에 관한 관심이 높아졌다. 이러한 지적 흐름을 배경으로 등장한 학문적 반응이 실학實學, 북학北學 및 서학西學이다. 사회경제적 측면에서 보면 상품화폐경제의 발달로 서울은 도시적 성장을 이루었으며 경제적 풍요를 바탕으로 도시 중인층의 계층적 성장이 두드러지게 나타났다. 이러한 구조적인 변화에 수반하여 도시적인 삶을 반영한 문화 수요가 급증하고 명청대 중국의 성시盛市를 중심으로 형성된 한정閑情과 아취雅趣를 추구하는 풍조가 성행하였다. 서화, 골동품 수집, 음악과 같은 '예술 활동'에 몰두하는 인물들의 증가도 이 시대의 한 특징을 형성하였다.[1] 자아에 대한 관심, 개성을 표출하려는 욕구의 팽배 역시 18세기에 두드러지게 나타난 사회·문화적 변화의 일면이었다. 강세황이 그린 야복의 자화상과 관복의 초상화는 자기 표현의 욕구가 한껏 고양되었으며 이를 시각적 수단으로 표

1 18세기 조선 사회와 문화의 새로운 동향에 대해서는 임형택, 「18~19세기 예술사의 성격」, 『한국학연구』 7, 1995, 5~24쪽; 강명관, 「북경─서울의 지식 유통과 知識史學의 문제」, 『대동문화연구』 98, 2017, 163~189쪽; 정민, 「단대사적 접근─18세기 한문학 연구와 문화사적 시야」, 『한국한문학회』 41, 2008, 19~41쪽.

출하였던 조선 후기 문화의 한 경향을 반영하고 있다.

강세황을 지칭하는데 사용되는 '예원의 총수'라는 규정은 비평가로서의 영향력에서 도출된 것이었다. '총수'는 그의 영향력이 회화 영역에 한정되지 않으며 18세기 시각문화 전반에 작용하였다는 함의를 지니기도 한다. 이것은 강세황이 회화 제작을 직접 수행하는 화가이면서 동시대의 미술 감상, 수집, 비평 등 폭 넓은 분야에서 선도적인 역할을 수행한 지식인이기도 하였다는 사실에 근거할 것이다. 화가로서의 자기 인식과 창작의 궤적을 살펴본 앞서의 논의에서 범위를 확장하여 본 장에서는 강세황이 18세기 후반 문화의 전반에서 시각문화와 만나는 접점을 탐색하고자 한다. 효과적인 논의를 위하여 한정과 아취를 추구하는 문인 문화의 일상적인 실천, 실경산수화와 문인화의 두 회화 세계에서의 모색과 추구, 풍속화의 유행과 그 인식의 재고라는 세 가지 주제로 압축하고자 한다. 이들은 조선후기에 대두한 주목해야할 문화적 현상들로서 강세황이 그의 시대와 만나는 접점과 여기에서의 역할을 탐색하는 데 유용한 준거를 제공할 것이다.

1. 청완 문화의 향유와 회화적 대응

1) 〈청공도〉와 강세황의 청완 취미

선문대학교 박물관 소장의 〈청공도清供圖〉는 각종 문방구를 간략하게 그린 그림이다.[도 5-1][2] 〈청공도〉는 담백한 표현과 힘 있는 필치의 조화가 돋보이는 그림이다. 중앙에 놓인 서안을 중심으로 왼편에는 작은 소반 위에 괴석과 매

2 이경화, 「姜世晃의 〈清供圖〉와 文房清玩」, 『미술사학연구』 271·272, 2011, 113~144쪽.

도 5-1-1. 강세황, 〈청공도〉. 18세기, 비단에 수묵, 39.5×23.3cm, 선문대학교박물관

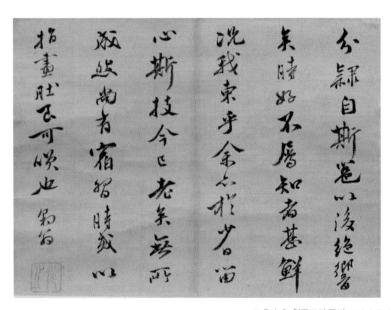

도 5-1-2. 청공도의 글씨. 18세기, 종이에 수묵, 39.5×23.3cm, 선문대학교박물관

화 분재가 담긴 화분이 놓여 있다. 서안 아래에는 산책을 위한 단장이 놓여 있다. 서안 위에는 서적, 벼루, 필통과 붓, 연적, 책, 종이 그리고 마지막에는 독특한 형태의 여의如意가 그려져 있다. 일체의 배경을 생략한 이 그림의 소략한 표현은 강세황이 어떤 이유에서 문방구를 그렸는지를 향한 의문을 제기한다. 화면 상단에 적힌 "무한경루의 청공을 그린 그림無限景樓 淸供之圖"이라는 화제만이 유일하게 이 그림을 이해하는 단서를 제공한다. '청공지도'의 청공은 맑고 깨끗한 생활에 필요한 물건을 일컫는 용어이다. 속세와 거리를 두고 자적自適하는 삶의 지향을 근간으로 하는 허균許筠, 1569~1618의 『한정록閑情錄』 중 14권이 '청공淸供'이었다. 이 책에서 허균은 청공을 '산거山居에 필요한 일용품'이라 정의하였다.[3] 그렇다면 강세황의 그림은 은일 생활을 전제로 문인에게 필요한 기물을 그린 그림일까?

청공의 의미는 강세황과 동시대 문인들이 이 용어를 사용한 사례를 통해 다시 확인된다. 신위申緯, 1769~1847 또한 자신의 그림에 〈청공도〉라는 제목을 붙이기도 하였다. 그의 문집에 수록된 「벽로방청공도碧蘆舫淸供圖」라는 글에 묘사된 그림이다.[4] '벽로방'은 신위의 서재로서 도심 중의 도심인 장흥방長興坊:현재 종로에 위치하였다. 신위의 사례에서 청공이 반드시 전원의 은거를 조건으로 성립하지 않음을 알 수 있다. 전원과 복잡한 성시에 관계하지 않고 문인이 문화적인 일상을 영위하기 위하여 갖춰야할 물질적 조건의 하나가

3 『한정록』은 흔히 農書로서 알려져 있으나 실제 내용을 살펴보면 농사와 관련된 부분은 권16 '治農'에 국한되어 있다. 그 외에는 승경의 유람에 관한 내용인 '遊興', 옛 사람들이 한가함을 즐긴 행적인 '雅致', 꽃의 삽법에 대한 '瓶花史', 서화에 대한 금언인 '書畵金湯'처럼 품격 있는 문화 생활을 경영하는 방법이 내용의 대부분을 차지한다. 許筠, 『閑情錄』 14卷, '淸供'; 허균, 『국역 성소부부고』 4, 민족문화추진회, 1981, 240~250쪽 및 78~81쪽. 1644년 명나라의 胡日從이 편찬한 『十竹齋箋譜』에는 '청공' 항목에 8종의 문방 기물 그림이 수록되어 있다. 胡日從, 『十竹齋箋譜』 初集 1卷, 版畫叢刊會, 1934.

4 신위가 벽로방이란 장소를 밝힌 방식과 강세황이 〈청공도〉에 화제를 쓰는 방식이 유사하다. 신위가 강세황의 무한경루를 드나들며 서화를 전수받은 인물임을 고려하면 두 화가의 〈청공도〉도 모종의 관계를 가진 것으로 추정된다. 申緯, 『警修堂全藁』 10冊, 「碧蘆舫淸供圖自題 五首」.

청공이었다. 강세황의 〈청공도〉는 상황과 장소에 구애되지 않고 문인이 서재에서 필요로 하는 문방 기물을 그린 그림인 것이다.

〈청공도〉에는 제작 시기가 정확히 기재되지 않았지만 화제에 근거하여 시기를 가늠할 수 있다. 청공도의 앞에 적은 '무한경루'란 강세황이 오랜 야인 생활을 정리하고 관직에 나가며 남산에 마련한 집의 이름이다. 따라서 〈청공도〉가 그려진 시기는 만년의 출사 이후로 한정된다. 그가 〈청공도〉를 제작한 18세기 후반은 서울에 거주하는 경화세족 문인들을 중심으로 서적, 서화, 고동기 등의 수집과 감상이 열광적인 호응을 받았던 시기였다.[5] 서울의 부유한 권력층들은 집안에 별도의 장서각을 만들고 평생 수집한 고동서화를 보관하였다. 영의정을 지냈던 심상규沈象奎, 1766~1838는 서적을 보관하는 속당續堂과 서화를 보관하는 가성각嘉聲閣을 별도로 운영하였다. 서화 수장가로 이미 잘 알려진 남공철南公轍, 1760~1840도 서화재書畵齋, 고동각古董閣을 소유하였다. 문인 사회에 고동서화 수집의 분위기가 고조됨에 따라 사치품에 대한 수요도 급증하였다. 이러한 수장 풍조를 따라 중국과 일본으로부터 과도한 사치품이 수입되었으며 국왕이 사치품의 경제적 폐단을 지적할 정도에 이르렀다.[6]

강세황은 이러한 문화 풍조에 편승하여 자신이 소장한 고동서화를 과시하기 위하여 〈청공도〉를 그렸을 수도 있다. 그러나 배경이 생략된 채 간략한 서예적 필선으로 그린 〈청공도〉의 표현 방식은 그 제작 목적을 고동서화의 수장과 현시로 단언하기 어렵게 만든다. 이 그림은 책가도류의 그림에 보이는 것처럼 값비싼 중국제 고동기로 대표되는 호사 취미를 재현하고 있지 않다. 사환仕宦 이후라는 그림의 제작 시기를 고려하면 〈청공도〉는 은거 생활의 즐거움을 칭송하기 위한 그림일 수도 없다.

5 장진성, 앞의 글, 154~203쪽.
6 강명관, 「조선 후기 경화세족과 고동서화취미」, 『동양한문학연구』 12, 1998, 5~38쪽.

〈청공도〉의 대상은 지필묵을 포함하여 일견 무의미하게 보일 수 있는 일상적인 문방의 물건일 뿐이다. 이들에게 특별한 의미를 부여하는 것은 기물을 소장하고 그림으로 재현한 강세황 자신만이 가능하다. 화면상에 소유자의 모습이 등장하지 않지만 이 문방구들이 강세황이라는 당대의 문예를 대표하는 인물이 사용하는 기물이라는 사실은 의심의 여지가 없다. 화면을 통하여 명백하게 간취되는 화가와 대상의 직접적인 관계는 기물을 포착하는 시점과 밀접하게 관계된다. 마치 소유자의 눈을 통해 보는 듯한 위치에서 포착한 화면 구성이 상기시키는 화가의 존재는 이 그림을 규정하는 특징적 요소이기 때문이다. 〈청공도〉를 비슷한 기물이 그려진 윤동섬의 초상화와 비교하면 기물을 바라보는 시점과 차이는 보다 선명해진다.^{도 4·39} 윤동섬의 초상에는 강세황의 경우와 유사한 서안과 문방 기물들이 등장하지만 이것은 화가가 제3자의 입장에서 관찰하고 기록한 모습이다. 〈청공도〉를 바라보는 화가의 일인칭 시점은 이 그림을 기물에 대한 기록이 아닌 그 기물을 소유하였던 화가 자신에 대한 기록으로 파악하도록 유도한다. 이처럼 자신을 대상으로 그림을 제작하는 기저에는 자신에 대한 모종의 이미지를 만들고자 하는 의도가 작용하고 있을 것이다. 〈청공도〉에 내밀하게 담아 놓은 강세황의 시선은 그가 기물의 그림을 통해 어떤 메시지를 담은 이미지를 기획하였는가라는 의문으로 이어진다.

〈청공도〉에 나타난 강세황의 문방 기물에 대한 감상 태도는 그의 저술 속에서 보다 확연하게 도출된다. 『표암유고』에는 기물과 그 향유 방식에 대한 생각을 서술한 「팔물지^{八物志}」라는 글이 수록되었다.[7] '팔물'이란 화면에 등

7 　문집에서는 이 글에 '팔물지'라는 제목을 사용하지 않았으며 각 항목이 독립적인 제목으로 수록되었다. 그러나 이 글의 초본을 소장한 강경훈에 의하면 '팔물지'라는 이름으로 함께 쓰인 글이라고 한다. 「팔물지초」에 대하여는 강경훈, 「豹菴遺稿의 '八物志' 草藁本에 대하여」, 『古書研究』 14, 1997, 95~106쪽 및 229~246쪽 참조. 정은진은 이 글을 전문적인 품평서로 정의하고 한중일의 비교, 감상안의 강조, 실용과

장하는 붓, 종이, 벼루, 괴석과, 그 외에 안경, 서양금, 먹, 도장의 여덟 가지 문인의 기물을 지칭한다. 「팔물지」에서 주목할 만한 부분은 강세황이 지닌 기물에 관한 풍부한 '지식'이다. 그는 중국과 일본의 문방구만이 아니라 서구에서 유래한 '렌즈' 혹은 '양금洋琴'에 대해서도 이미 상당한 지식을 습득하고 있었다.[8] 강세황은 폭넓은 문화적 지식을 바탕으로 조선인들이 이들을 향유하는 잘못된 방식을 향해 날카로운 비판 의식을 드러내기도 하였다. 다음은 괴석에 대한 그의 생각을 명시한 부분이다.[9]

우리나라에서 말하는 괴석은 해주와 풍천에서 나는 것을 최고로 친다. 이른바 수포석이라는 것으로 바다 속에서 나는데, 돌 같으면서도 돌이 아니다. 물거품으로 만들어진 듯 한데 흙과 돌이 섞여서 거칠고 무른 것이 본래 돌이 아니다. (…중략…) 중국 사람들이 말하는 괴석은 이와 크게 다른데 모두 단단하고 광택이 있어 벼루돌과 같으며 두들기면 땅땅 소리가 난다. (…중략…) 지금 잘 사는 집 마당에 돌 화분을 진열해 놓은 것은 모두 이것이다. 세 봉우리 모양으로 깎아 만든 것에서 더욱 저속함을 느끼니 볼 만한 것이 없어서 이런 것을 모아 기이한 완상거리로 삼는가?

당시 조선에서는 완상용의 괴석 대신 수포석이 애용되었다. 괴석이라면

의 관련성을 특징으로 들고 있다. 정은진, 앞의 글, 2004, 148~156쪽 참조.

8 강세황이 기록한 렌즈에 대한 자세한 논의는 장진성, 「조선 후기 회화와 카메라 옵스큐라─西洋異物에 대한 문화적 호기심의 양상」, 『東岳美術史學』 15, 2013, 245~269쪽 참조. 양금에 대한 논의는 이경화, 「표암 강세황이 본 洋琴」, 『문헌과 해석』 57, 2011, 191~206쪽 참조.

9 강세황, 「怪石」, 앞의 책, 권5, 351~352쪽. "我國所謂怪石, 以海州豊川, 所産爲極品. 然所謂水泡石者, 出於海中, 似石非石, 似是水泡所成 土石相雜, 麤惡脆軟, 元非石也. (…중략…) 竊想華人所謂怪石, 大異於是, 皆堅潤如硯石, 叩之鏗然有聲. (…중략…) 今富貴之家庭, 列石盆皆是物也. 必削成三峯, 尤覺鄙俗, 有何可愛 而輒聚而爲奇玩耶."

도 5-2. 〈청공도〉의 여의와 壽喜·사자·박쥐·팔보문여의,
옹정-건륭기, 대나무. 길이 46.5cm, 북경 고궁박물원

마땅히 단단한 돌이어야 하는데, 수포석은 물 속에서 진흙과 돌이 섞여 만들어진 무른 돌이었다. 수포석과 자연스럽게 구멍이 생겨난 괴석은 별개인데 조선 사람들은 외형적으로 비슷하다며 수포석을 괴석으로 여기며 감상하였다. 심지어 인위적으로 돌을 산봉우리 형태로 깎아 집집마다 진열해 놓고 진귀한 볼거리로 삼기까지 하였다. 이러한 세태를 강세황은 '비속鄙俗'하다며 강하게 비판하였다. 조선에서 유행하던 완상 문화에 대한 비판은 분재에 대한 글에서도 동일하게 적용된다. 「분식훼목盆植卉木」이란 조목에서는 소나무 분재는 모두 납작한 덮개 형태로 만들며 매화 가지는 둥그렇게 구부려 배롱 모양의 과장되고 억지스러운 형태로 만들기 좋아하는 조선의 세태 또한 '속악俗惡'하다고 평가하였다.[10] 또한 자연스럽게 굽이치며 뻗어나가는 봉황과 같은 매화나무 본래의 형태야 말로 그림의 소재다운 운치가 있으며 여타 화목과 다른 점이라고 지적하였다. 유행만을 쫓던 조선의 완상 문화 속에 만연한 속태를 향한 날카로운 비판은 「팔물지」를 쓴 근본적인 목적일 것이다. 이렇듯 강세황의 문방 기물에 대한 해박한 기술과 분명한 관점은 그가 소장하였던 기물은 어떤 것일까라는 의문을 불러온다. 〈청공도〉의 대상은 화가의 소유물이 분명하지만 소략한 표현으로 인해 기물의 구체적인 파악은 어렵다. 다만 서안의 마지막에 놓인 여의의 형태가 관심을 끈다. '뜻대로 되다'는 의미를 지닌 여의는 길상吉祥의 의미로서 문인들이 즐겨 휴대하였던 물건이었다.[11] 강세황

10 강세황, 「盆植卉木」, 앞의 책, 권5, 353쪽. "今之盆中, 松檜之類, 皆蟠結作靑盖狀, 尤俗惡可厭也."
11 〈청공도〉에 그려진 여의는 건륭대에 江蘇省 江寧 지역에서 제작되어 진상된 여의와 형태가 일치한다. 청

도 5-3. 강세황, 〈정물〉.
18세기, 종이에 담채, 65.0×26.8cm,
강주진 구장

도 5-4. 강세황, 〈문방구도〉.
18세기, 종이에 수묵, 25.8×27.4cm, 성균관대학교박물관

의 여의는 소략하게 그려졌지만 청의 궁정에서 사용된 여의와 거의 일치한

다.^{도5-2} 강세황 또한 중국에서 유래하였거나 혹은 그를 모방하여 제작된 화

려한 장식의 여의를 소장하였음이 확인된다. 강세황의 평소 태도를 통해 본

다면 「팔물지」의 핵심은 검박한 생활에 대한 강조가 아니다. 그가 주장하는

문방 취미의 요체는 기물에 대한 풍부한 지식을 축적하고 적절한 안목을 기

른 이후 이를 바탕으로 올바른 방식으로 향유해야 한다는 점이다. 강세황은

실제로 고급스럽고 오래되어 희귀해진 기물을 선호하는 중국 문인들의 청완

취미에 관심이 높았다. 이런 관심은 문방 기물을 그린 여타의 그림에서 확인

된다. 개성적인 필치로 그린 〈정물〉에는 고급스럽고 이국적인 기물에 대한

대 황제들에게 진상된 호화로운 여의에 대하여는 Jessica Rawson, "The Auspicious Universe", *China : The Three Emperors, 1662~1795*, ed. Evelyn S. Rawski and Jessica Rawson, London : Royal Academy of Arts, 2005, 358~381쪽 참조.

관심이 명백하게 나타난다.^{도 5-3} 〈정물〉에는 고식의 청동정, 청대 도자의 기형을 연상시키는 잔과 다관^{茶罐}, 수선화가 그려져 있다. 수선화는 오늘날은 흔히 볼 수 있는 꽃이지만 18~19세기 무렵에는 중국을 통해 소량으로만 수입되던 진귀한 꽃이었다.[12] 이 그림의 소재는 모두 다소 사치스러운 수입품을 선호하였던 당대인의 취향을 반영하고 있다. 고급 문방 기물에 대한 그의 관심을 가장 흥미롭게 제시하는 작품은 성균관대학교박물관 소장의 〈문방구도^{文房具圖}〉이다.^{도 5-4} 여섯 가지 문방 기물을 간결하게 그린 이 그림에는 강세황의 절친한 벗 허필이 적은 제사가 있다.[13]

용미연, 아관필, 정규가 만들어 전한 먹은 이씨 산방에 쌓여 있던 것이다. 옥수적, 적동병은 모두 문방 제일의 명품이니 비록 남경 항씨라도 이를 모두 소유하지는 못하였을 것이다.

'용미연'이란 안휘성 무원현 용미산에서 산출되는 돌로 제작한 재질이 뛰어난 벼루이다. 단계연과 더불어 용미연은 가장 좋은 벼루로 손꼽히는 명품이다. 제발의 '정규가 전한 먹'이란 중국 남당^{南唐, 937~975}시대의 장인 이정규^{李廷珪}가 제작한 송연묵^{松烟墨}을 의미한다. 정규묵은 역사상 가장 우수한 먹으로 평가받았으며 전설적인 문인들의 애호품이었다.[14] 이것이 '이씨 산방에 쌓여있었다'라는 구절은 소식^{蘇軾, 1036~1101}의 친구이자 『고문진보^{古文眞寶}』에 수록

12 李裕元,『林下筆記』32,「水仙花」; 이유원, 안정·김동주 역,『임하필기』 7, 민족문화추진회, 1999, 54쪽.

13 〈문방구도〉오른편에는 鄭胤永(1833~1898)이 쓴 장문의 제발이 적혀 있다. 성균관대학교박물관,『博物館圖錄』, 성균관대학교박물관, 1983, 74쪽 도판 104 참조. "龍尾硯, 牙管筆, 廷珪遺製, 李氏山房所儲, 玉水滴, 赤銅瓶, 皆文房第一品也. 雖南京項氏, 未必皆有此矣. 城陽亭."

14 李廷珪에 대한 상세한 내용은 陸友,「墨史」卷上,『文房四譜』, 世界書局, 1985, 8~9쪽 참조. 이정규는 남당 왕실의 총애를 받아 이씨 성을 받았으며 묵공 제1인자라고 칭해진 인물이다. 그는 먹의 표면에 그의 이름을 새겼는데 印文이 '邽'자인 것이 가장 오래된 먹이고 '圭'자가 그 다음, '珪'자는 그 다음이다.

된 「이군산방기李君山房記」의 주인공인 이공택李公擇이 정규묵을 아껴 사용하지 못한 채 세상을 떠났다는 고사를 일컫는 구절이다.[15] 그 외에도 상아로 관을 댄 붓, 적동으로 만든 병, 옥으로 만든 연적은 모두 최고급 문방구를 상징하는 명품이었다.

강세황이 문방 기물에서 추구하였던 의미를 고찰하기 위해 살펴보아야 하는 부분은 '남경 항씨도 모두 소유하지 못하였을 것'이라는 구절이다. 이 구절에 등장하는 '항씨'란 중국의 서화수장가로 이름 높았던 항원변項元汴, 1525~1590을 가리킨다. 항원변은 명말의 문사로서, 영국박물관의 고개지顧愷之, 5세기 활동 전칭 〈여사잠도女史箴圖〉나 범관范寬, 11세기 활동의 〈계산행려도谿山行旅圖〉와 같은 역대 명화를 다수 소장하였던 명대 강남 지역 최고의 수장가였다.[16] 항원변은 젊은 시절 관직을 포기하고 동기창董其昌, 1555~1636, 이일화李日華, 1565~1635 등과 어울리며 일생 동안 서화 수장에 심취하였던 만명기 산인문화山人文化를 대표하는 인물이다.[17] '항씨도 소유하지 못하였을 것'이란 표현에는 중국 최고의 수장가조차 소유하기 어려울 정도의 명품이라는 의미가 담겨있다.

제발에 열거된 다양한 기물은 그들이 고급 문방 기물과 그 역사에 대한 상당한 지식을 습득하였으며 나아가 그들이 소유한 고급 문방구를 그렸을 가능성까지 제시한다. 그러나 허필이 자랑스럽게 적은 그림 속의 기물은 강세황 혹은 허필의 소장품이었을 가능성을 고려하기 어려운 고가의 희귀한 물건들이다. 정규묵은 송대에 이미 '황금보다 구하기 어렵다'고 일컬어졌다.

15 金相肅, 「古藏墨題跋」, 『坯窩詩文筆跡』, 고려대학교도서관 참조.

16 항원변의 생애에 대한 자세한 내용과 그의 서화 수장에 대하여는 鄭銀淑, 『項元汴之書畫收藏與藝術』, 臺北 : 文史哲出版社, 1984, 1~300쪽 참조.

17 산인이란 도심에 은거하며 문인적 재능으로 살아갔던 계층으로 명말 등장하는 다양한 문화적 흐름과 관련 깊다. 명말 산인문화와 조선 후기 고동서화 수집 열기의 관련성에 대하여는 장진성, 앞의 글, 154~203쪽 참조.

18세기 당시 북경의 시장에서 한 덩어리에 수백 냥에 거래되었다고 전할 만큼 진귀한 문방구였다.[18] 중국에서도 보기 드문 명품으로 인정받던 문방구를 조선 문인이 이토록 다양하게 소장하기란 불가능에 가깝다. 더구나 안산의 포의布衣에 지나지 않았던 강세황과 허필이 이들 중 하나의 기물이라도 소유하였다고 생각하기는 어렵다. 사실 〈문방구도〉에 그려진 기물과 제발에 거론된 기물명은 일치하지 않는다. 허필은 옥으로 만든 연적을 언급하였지만 그림 속의 연적은 전형적인 조선식 백자 연적의 형태를 띠고 있다. 기물과 제발의 불일치로 보아도 강세황이 이런 고급 기물을 소장하지는 않았음을 알 수 있다.

허필의 제발에서 호사 취미, 혹은 문방 기물에 대한 지식을 과시하려는 심리를 읽을 수 있다. 〈문방구도〉를 제작한 그들의 의도를 더욱 정밀하게 이해하기 위하여 간과할 수 없는 부분은 항원변을 거론하는 태도이다. 허필은 절강성 가흥嘉興 출신의 항원변을 '남경 항씨'라고 불렀다. 이는 항원변의 출신지에 대한 단순한 착오일 것이다. 그러나 한때 명나라의 수도였으며 대대로 중국 강남 지역의 정치문화적 중심지였던 '남경'이라는 지명을 향한 조선 문인의 동경심은 가흥과는 비교할 수 없다.[19] 남경이란 중화中華를 대표하는 지명이자 문인 문화의 기원적 의미를 지닌 상징적 지명이었다. 중국 문인 문화에 대한 동경을 간직한 이들에게 '남경 항씨'는 가흥보다 더욱 수준 높은 문화 생활을 구가하는 문인을 의미하였을 것이다.[20] 남경이라는 지명에서 그

18 金相肅, 앞의 글 참조.

19 남경은 명의 성립기에 수도였으며 멸망 후에는 일시적으로 남명왕조의 수도이기도 하였다. 조선인이 지닌 남경에 대한 남다른 의식은 조선 말기까지 지속된 명에 대한 추숭 의식과도 무관하지 않을 것이다. 남명왕조에 대한 조선 문인들의 인식은 우경섭, 「조선 후기 지식인들의 남명왕조 인식」, 『한국문화』 61, 2013, 133~155쪽 참조.

20 중국 문인들의 청완 취미와 문화에 대한 자세한 내용은 中田勇次郎, 「文房淸玩史考」, 『文房淸玩』 5, 東京 : 二玄社, 1971, 3~92쪽; Chu-Tsing Li·James C. Y. Watt, *The Chinese Scholar's Studio : Artistic Life*

들이 그린 문방의 명품이란 역사적인 문인들이 사용해온 문인들의 문화 자체를 의미함이 더욱 뚜렷해진다.

허필이 열거한 고급 기물, 특히 정규묵과 같이 오래되어 희귀한 기물의 특징은 '고색patina'으로 규정된다. 동서양을 막론하고 고색을 지닌 기물은 차별적인 지위를 지니며 그 소유는 사회적 의미를 전달하는 방식이었다.[21] 문방의 청완 취미를 즐기는 이들에게 고급한 문방 기물은 단순한 도구, 소유물에 그치지 않고 소유자의 문예적 소양과 그가 지닌 사회문화적 수준을 알리는 방식이 될 수 있었다.

강세황과 허필은 문방의 명품을 그림으로서 자신들 또한 역사상의 뛰어난 문인들과 같은 품격 있는 문인적 삶을 지향하며 그들에 견줄만한 문화적 소양을 갖추었음에 대해 이야기하고 있다. 다만 그들의 이상과 현실 사이에는 큰 간격이 있었다. 〈청공도〉에 그려진 대상은 비록 문인들이 선망하는 고색창연한 명품은 아니지만 세련되고 품격 있는 문인의 일상생활을 구현하는 수단이었다. 강세황이 자신의 일상을 회화로 제작하며 문방 기물만을 선택한 까닭은 기물이 담보하는 문화적 의미와 기물의 소유로서 실현되는 사회적 가치에서 찾을 수 있다.

2) 정원 문화와 서화 취미의 향유

〈청공도〉의 화면에 적힌 '무한경루'는 이 그림이 제작된 공간적 배경이다. 화제를 이용하여 공간적 배경을 밝힘으로서 강세황의 그림은 배경을 그리지 않았어도 기물들이 놓인 특정 장소를 환기시킨다. 무한경루는 강세황이 사

in the Late Ming Period, New York : Thames and Hudson, 1987, pp.1~61 참조.

21 전근대 사회에서 기물의 소유와 이것이 의미하는 사회적 지위 표현에 대해선 Grant David McCracken, Culture and Consumption, Bloomington : Indiana University Press, 1988, 31~43쪽; 그랜트 맥크레켄, 일상률 역, 『문화와 소비』, 문예출판사, 1996, 83~109쪽 참조.

환에 들어선 1774년 구입하여 10여 년간 줄곧 기거하였던 서울 남산에 위치한 집이었다. 화면에 무한경루라는 장소를 밝힌 이유는 기물의 사용과 완상이 이 공간과 함께 그 의미를 더하기 때문이다.

조선 후기 문인 사회에서 서재와 정원 같은 생활공간은 소유주의 심미적 취향이 부여된 미적 공간이었으며 서화나 문방구처럼 감상의 기능을 가졌다. 문인들은 주거 공간에 대한 관심을 문학, 회화 등 예술적 형식으로 상세하게 담아내고자 하였다.[22] 이만부李萬敷, 1664~1732는 상주尙州에서 경영한 식산정사息山精舍와 그곳의 일상을 《누항도陋巷圖》라는 화첩으로 기록하였다. 정선의 후원인들이었던 인왕산 일대에 거주한 문사들은 정선의 그림 속에 그들의 정원과 일상을 담았다. 강세황의 〈청공도〉에 제시된 무한경루는 18세기 문인들의 주거 공간에 관한 관심과 정원 경영의 열기를 환기시키며 화면에 그려진 실내 공간을 넘어 그의 현실 공간으로 관심을 확장시킨다.[23]

강세황의 남산집은 본래 정광필鄭光弼, 1462~1538의 옛집으로 오랜 역사를 지닌 장소였다.[24] 무한경루라는 이름은 한 없이 펼쳐진 서울의 경치를 볼 수 있는 곳이라는 의미에서 지어졌다. 이곳은 뛰어난 전망과 더불어 손님과 활쏘기가 가능할 정도의 규모 있는 '정원'이 갖추어진 집이었다. 강세황의 남산집은 경사스러운 일이 많아 세인들에게 '제일가第一家'로서 칭해지기도 하였다.[25]

22 18-19세기 문인들의 주거 문화의 경향과 이를 기록하는 태도에 관한 전반적인 논의는 안대회, 「조선 후기 사대부의 집과 삶과 기록」, 『한문학보』 17, 2007, 3~26쪽; 이종묵, 「조선 후기 경화세족의 주거문화와 四宜堂」, 『우리한문학회』 19, 2008, 567~592쪽 참조.

23 정원을 둘러싼 문화적 분위기는 당시 유행하였던 庭園記를 통하여 확인할 수 있다. 심경호, 「화원에서 얻은 단상」, 『한문산문의 내면풍경』, 소명출판, 2003, 89~196쪽 참조.

24 정광필은 대표적인 소론 집안의 하나인 동래 정씨 출신이다. 정광필의 집안은 鄭惟吉(1515~1588), 鄭昌衍(1552~1636), 鄭太和(1602~1673) 등으로 이어진 명문가로서 회동 정씨로 불렸다. 강세황과 절친하게 지낸 정경순 형제도 이 일문이다. 이종묵, 「鄭東愈와 그 一門의 저술」, 『진단학보』 110, 2010, 301~328쪽.

25 강세황, 「鄭台祈天昌順李令稚和致中射帳于余家園向晩坐賓皆甚醉走草次韻」, 앞의 책, 권2, 142쪽; 강세황, 「無限景樓小集」, 위의 책, 권2, 134쪽. '暇日招邀一笑譁, 新居風物正堪誇. 漢城都攬無窮景, 引慶元稱

무한경루는 회합의 장소이기도 하였다. 이곳에서 강세황과 함께 어울렸던 인물들의 면모를 보면 순의군順義君 이훤李煊, 정광충鄭光忠, 1703~?, 이수봉李壽鳳, 1710~?, 정경순과 그의 형제인 정사순鄭師淳 등 다양한 문화계의 명사들을 포함하였다. 〈청공도〉 외에도 무한경루에서 제작한 작품들이 다수 등장하고 있어 이곳이 서화 창작의 장소였음을 말해준다. 일례로 1777년에 적은 〈우군소해첩右軍小楷帖〉, 1781년의 〈제의병祭儀屛〉 등의 말미에는 '무한경루'에서 적었다는 관서가 적혀 있다. 이들 기록과 작품을 통해 강세황의 무한경루는 벗들과 어울리는 만남의 공간인 동시에 서화 제작에 잠심하는 문화 공간이었음을 알 수 있다.

무한경루를 배경으로 하는 강세황의 일상이 어떠하였는지를 그려볼 수 있는 만년의 유묵이 전하고 있다. 최정호崔禎鎬 소장의 간독첩에 수록된 강세황의 간찰 8점은 1점을 제외하면 대부분 서울에 머무는 만년기의 관지를 가지고 있다. 서간의 발신처는 '회동본댁會同本宅'으로 남산의 무한경루였다. 가까운 지인들과 나눈 이들 간찰에서 눈에 띄는 내용은 서화를 함께 감상하고 이를 돌려보거나 그 감식에 관하여 서로 의견을 교환하는 서화 취미를 담은 부분이다.[26]

① 지난번 탁자에 《옥연당첩》이 있다고 들었습니다. 제가 병중에 소일할 거리가 별로 없으니 빌리러 오는 사람에게 잠시 보내어 보여주심이 어떠하신지요? 한번 보고 즉시 돌려보낼 터이니 손상받거나 오염되거나 돌려주지 않

第一家.'
26 ① 曾聞案上有玉煙堂帖. 此於病中, 無以遣日, 雖或是借來者, 須暫送示如何? 一閱可卽奉還, 不必以傷汚穢留爲慮也. ② 適有人來, 趙松雪書小障子, 未可分呈眞贋, 玆仰呈奉質, 須詳覽點畫, 以定其品如何? ③ 適從人借此書帖, 甚有可觀. 謹此轉呈, 須細加玩賞, 各題評語, 以示之也. 서간의 전체 내용과 분석은 정은진, 「簡牘」 所載 「豹菴簡札」을 통해 본 豹菴 姜世晃의 일상—예술취미와 관련하여」, 『동방한문학회』 29, 2005, 229~262쪽을 참조.

을지 염려하지 않으셔도 됩니다.[1783]

② 어떤 사람이 와서 조송설의 작은 족자를 보여주었는데 그 진위를 알 수 없
어서 이에 받들어 올려 문의 드립니다. 글씨를 자세히 살피시어 품등을 정
해주심이 어떻겠습니까?[날짜 미상]

③ 종인이 이 서첩을 빌려 왔는데 매우 볼만하였습니다. 삼가 이것을 전해 올리
니 유심히 감상하신 후에 각각 평어를 붙여서 보여주시기 바랍니다.[1790.2.26]

첫 번째 예문은 박석사朴碩士라는 인물에게《옥연당첩玉烟堂帖》을 빌리기 위
하여 보낸 서간이다.《옥연당첩》이란 명대 진환陳瓛, 1565~1626이 역대의 명필
적을 모아 집첩한 24권의 법첩이다. 두 번째는 어떤 사람이 부탁한 조맹부
의 장자障子를 자세히 살펴보고 품등을 정해달라는 부탁을 담은 서간이다.
마지막은 지붕을 나란히 하고 사는 이웃에게 빌려온 서첩이 볼만하니 감상
하고 평어를 붙여달라는 요청을 적었다. 이들 서간을 통하여 강세황과 주변
문인들 사이에서 진귀한 서화를 돌려보고 감상과 품평을 공유하는 문화적인
일상생활을 구체적으로 그려볼 수 있다.
　〈청공도〉의 실질적인 배경은 무한경루이지만 그림 안에 정원 자체에 관한
묘사는 등장하지 않는다. 강세황 스스로 작성한 무한경루를 상세히 설명한
기문이나 시각적으로 묘사한 그림은 발견되지 않는다.[27] 그가 소유하였던

27　鄭耆容(1776~1798)은 1797년 강이천이 거주하던 무한경루를 방문하였다. 그의 기문에는 무한경루의
　모습이 일부 묘사되었다. 정기용의 기록에 따르면 무한경루는 남산 서쪽 기슭에 있었으며 도성 안의 풍
　경과 인왕산, 백악산이 환히 보였다. 이 장소는 바위의 폭포가 시원하게 흐르고 동쪽 봉오리에 달이 뜨
　면 맑은 빛이 뼛속까지 스미는 아름다운 곳이었다. 무한경이란 이름은 두보의 시《春日江村》에서 뜻을 취
　한 것이다. 정기용의『蓼庵遺稿』는 버클리대학동아시아도서관에 소장되어 있다. 이종묵, 앞의 글, 2010,

집의 모습을 확인할 수 있는 곳은 무한경루 이후에 새롭게 마련한 '두운지정逗雲池亭'이라는 별서이다. 서울 이주 후 10년이 되는 1784년 무렵, 강세황은 도성 남쪽 한강변에 새로운 별서를 마련하였다. 두운지정은 한양의 남문을 나와 동쪽으로 10리를 간 둔지屯地에 위치한 수십 간의 기와집이었다.[28]

강세황의 기문과 시에 나타나는 묘사를 통해 둔지별사의 정원 조경을 재구성해 볼 수 있다. 이 집은 회칠한 담장이 있는 수십 간 규모로 그 안에는 작은 누각과 버드나무, 두 개의 연못이 있다. 강세황은 둔지 별사의 건물을 독특한 장식으로 꾸몄다. 누정의 남쪽 창을 부채형으로 모양을 내 화선루畫扇樓라 명명하였다.[29] 정원에는 태호석을 세우고 난초, 포도, 도화를 비롯한 각종 화초와 나무를 심었다. 집 곁에는 산책할 수 있는 동산도 있었다. 이 해 3월 강세황은 두운지정에 머물며 16개의 부채에 정성들여 꾸민 가옥과 정원의 정경을 한 장면씩 그리고 각각에 관한 시문을 지었다.[30]

강세황의 이름으로 전하는 작품 중 두운지정에서 지은 시문이 적힌 부채 3점이 확인되었다. 첫 번째는 2003년 예술의 전당에서 개최된 전시 "표암 강세황"에서 〈남산여삼각산도南山與三角山圖〉라는 이름으로 소개된 선면 산수도이다.[도 5-5][31] 남산, 인왕산, 북악산을 조망하여 묘사한 이 그림의 시점은 두

154~203쪽 참조.

28 강세황, 「逗雲池亭記」, 앞의 책, 권4, 264~265쪽, "出國都南門, 折而稍東不十里, 有屯地. 山未有峯巒巖壑, 而有山之稱, 無屯田之地, 而有屯地之號, 是固無足較詰也. 野徑紆回, 麥壠高低, 有村數百家, 逗雲池亭, 據其西北. 瓦屋數十間, 粗堪坐臥."

29 강세황, 「畵扇樓前面圖」, 위의 책, 권2, 154쪽. 화선루에서 보이는 조망 방식에 대하여 조규희는 동양 전통의 借景 원리의 실천으로 설명한 바 있다. 조규희, 「家園眺望圖와 조선 후기 借景에 대한 인식」, 『美術史學硏究』 257, 2008, 105~139쪽 참조.

30 강세황의 문집에서 한강변의 새 집은 두둔지정 외에도 '屯山別墅', '芝山郊墅' 등으로 불리고 있다. 이름은 조금씩 다르지만 글의 내용을 분석하면 동일한 곳의 지칭임을 알 수 있다. 둔지의 위치는 규장각 소장 《東國輿圖》의 〈都城圖〉에서 확인된다. 동작나루 건너편에서 '屯池村'이라는 지명을 찾을 수 있다. 관악산을 마주하고 측면에는 동호가 보인다는 기문에 묘사된 위치와 일치한다. 강세황, 「題屯山別墅」·「甲辰三月出住芝山郊墅長日無事偶得十六扇子漫畵亭園卽景及花卉禽虫仍各題其上」, 위의 책, 권2, 1979, 154쪽 참조.

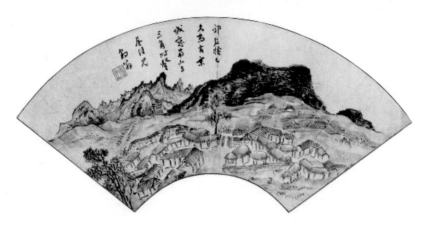

도 5-5. 강세황, 〈옥후북조도〉. 1784, 종이에 담채, 20.7×43.0cm, 개인 소장

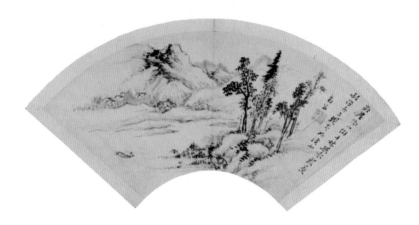

도 5-6. 강세황, 〈임거추경도〉. 1784, 종이에 담채, 15.8×40.0cm, 국립중앙박물관

도 5-7. 강세황, 〈소정유경도〉. 1784, 종이에 담채, 18.0×42.6cm, 선문대학교박물관

운지정과 유사한 위치에서 바라본 서울 풍경
이다. 선면에 쓰인 시문은 『표암유고』의 「옥
후북조도屋後北眺圖」와 일치한다. 나머지 두
점은 각각 선문대학교박물관과 국립중앙박
물관에 소장된 〈소정유경도小亭幽景圖〉 및 〈임
거추경도林居秋景圖〉이다.[도 5-6·7] 두 그림의 내
용은 두운지정에서 바라본 주변의 일상적인
정경이다. 기왕에 알려진 이들 3점의 선면
외에도 이와 관련된 선면화가 수록된 개인
소장의 《두운첩逗雲帖》이 전하고 있다. 이 화
첩에는 강세황과 강인이 제작한 11폭의 서
화가 수록되었다. 이 중 8점의 선면 산수화
에는 강세황이 두운정에서 지은 시문이 적
혀 있다. 두운정의 전경이 그려진 〈두운정전
도逗雲亭全圖〉를 통해서 선자루의 모습을 확인
할 수 있다.[도 5-8]32 16폭의 선면 외에도 강세

도 5-9. 전 김홍도, 〈치사〉, 《담와홍계희평생도》.
18세기, 비단에 채색, 76.5×27.9cm, 국립중앙박물관

31 〈남산여삼각산도〉에 적힌 시문은 『표암유고』에는 「屋後北
眺圖」라는 제목으로 수록되었으며, 〈소정유경도〉에 적힌
시문은 「山亭松石遊人往來圖」로, 〈임거추경도〉는 동일한
제목인 「林居秋景圖」로 각기 수록되었다. 3점의 선면 산수
도에서 전경을 묘사한 필치는 강세황의 전형적인 개인 양
식과 차이를 보이지만 시문을 적은 필체는 대체로 강세황의 것과 일치한다. 화풍의 차이가 어디에서 비롯
한 것인지 단정하기 어려우며 추후에 상세한 고찰이 필요할 것으로 생각된다. 예술의 전당, 『표암 강세황』,
예술의 전당, 2003, 156~157쪽; 강세황, 「屋後北眺圖」, 위의 책, 권2, 155쪽, "郊居倏已久, 尚有京城戀,
南山與三角, 時登屋後見."
32 《두운첩》은 모두 11점의 선면으로 구성되었다. 그 안에는 두운정의 선면화 8점 외에 강세황의 글씨, 강인
이 그린 〈총석정도〉 및 흑지에 노란색 물감으로 그린 강세황의 대나무 그림이 수록되어 있다. 저자에게 이
화첩의 정보를 공개해 주시고 사진의 수록을 허락해주신 소장자님께 감사드린다.

도 5-8. 강세황, 〈두운정전도〉, 《두운첩》. 1784, 18.0×46.0cm, 종이에 담채, 개인 소장

황은 직접 자신의 거처를 그리기도 하였다. 이유원의 『임하필기』에는 강세황이 부채 모양의 누문을 만들어 '선자루扇子樓'라는 이름을 붙이고 그림으로 그린 일이 기록되었다.[33]

강세황이 둔산별사屯山別榭에서 그린 선면화의 소재 다수는 작약, 난초, 대나무, 홍매화, 도화, 월계 등의 화초였다. 이것은 그가 별서의 정원에서 직접 재배하였던 화초였다. 그림의 소재에서 그의 원예 취미가 그려진다. 강세황과 동시대 문인 사이에서 정원과 원예취미는 어느 시대보다 유행하였으며 이것은 그들의 문화의식을 특징짓는 한 가지 현상이었다. 집안에 정원을 꾸미고 각종 화초와 과수를 기르는 문인들의 모습은 김홍도의 평생도 속에서, 혹은 경화세족의 실재하였던 정사를 그린 그림들 속에서 관찰된다. 김홍도 전칭의 《담와홍계희평생도淡窩洪啓禧平生圖》의 제7폭 〈치사致仕〉 장면은 화려한 저택과 후원을 배경으로 여유로운 삶을 향유하는 주인공의 모습이 그려져 있다.도 5-9 사랑채 옆에는 괴석, 파초, 오동나무가 섞여 있고 뜰에 늘어선 화분에는 석류와 화초가 자라고 있다. 거석을 배경으로 후원에는 서책, 거문고, 필통 등 문인의 기물이 즐비하다. 이 그림의 도상은 18세기의 문인들이 이상적으로 여기는 정원과 그 안에서 이루어지는 풍요로운 삶의 모습을 구현하고 있다.

김홍도의 그림은 현실을 반영하고 있지만 화가에 의해 허구적으로 구성된 이미지라는 한계를 지닌다. 조선 후기 문인들이 향유하던 정원과 원예의 실체를 보여주는 보다 현실적인 자료는 현재의 삼청동에 위치하였던 김조순金祖淳, 1765~1832의 가옥을 그린 〈옥호정도玉壺亭圖〉이다.도 5-10[34] 김창집의 후손

33 李裕元, 『林下筆記』卷34, 「扇子樓」.

34 〈옥호정도〉에 대해서는 정재훈, 『한국 전통 조경』, 조경, 2005, 276~285쪽; 조규희, 「조선의 의뜸 가문 안동 김문이 펼친 인문과 예술 후원」, 『새로 쓰는 예술사』, 글항아리, 2014, 127~208쪽; 장진아, 「국립중앙박물관 소장 〈玉壺亭圖〉에 대하여」, 『미술자료』 91, 2017, 130~151쪽; 김수진, 「문화 권력 경쟁—玉壺

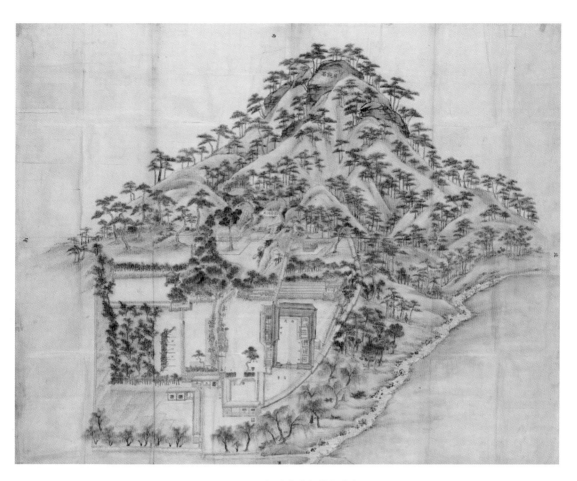

도 5-10. 작자 미상, 〈옥호정도〉. 19세기 전반, 종이에 채색, 150.0×280.0cm, 국립중앙박물관

으로 순조純祖, 재위 1800~1834의 장인이기도 하였던 김조순은 정치적 실력자이자 경화세족의 문화를 대표하는 인물이다. 옥호정은 그가 여유롭고 문화적인 만년의 삶을 위하여 북악산 기슭에 조성한 별서였다. 지도 형식으로 세밀하게 기록한 〈옥호정도〉에서 김조순이라는 당대의 세도가이자 문화인이 향유하였던 주거의 실상을 관찰할 수 있다. 〈옥호정도〉에서 특별히 눈에 띠는 점은 곳곳에 정자와 화초, 분재, 수목으로 꾸민 화려한 정원의 모습이다. 즐비한 괴석, 단풍나무, 반송, 새집 등 문인들이 선호하던 각종 원예와 완상물들

亭과 石坡亭의 경영과 별서도의 후원」, 『한국문화』 81, 2018, 423~452쪽 참조.

이 정원 곳곳을 장식하고 있다. 거대한 바위와 초목으로 꾸며진 평생도의 장면조차 옥호정을 모델로 그린 듯한 느낌이 들 정도이다. 김조순의 〈옥호정도〉에 나타난 아름다운 정원은 동시대 문인들이 꿈꾸는 이상적인 정원에 가장 근접한 모습일 것이다.

강세황이 소유하였던 무한경루, 혹은 둔산 별사는 앞의 두 그림에 묘사된 화려한 모습의 정원에 미치지는 못할 것이다. 다만 여기에서 강세황이 문인다운 일상을 위한 공간 조성에 기울인 관심 및 지향을 당시 문인들과 공유하였음을 확인할 수 있다. 강세황과 같은 문인들이 정원을 조성하고 이곳을 아름답게 꾸미는 데 열성을 기울인 현상은 18세기 후반 조선에서 정원이 지닌 의미와 관련된다. 조선 후기의 문인들에게 정원은 문예 활동의 공간이었으며 정서적이고 여유로운 일상생활을 완성해주는 필수적인 공간이었다. 소유자의 문화적 취향을 반영하여 정원을 개성적으로 꾸미는 일은 자아 표출의 방편으로 여겨졌다. 정원은 더 이상 주거지에 부속된 자연의 대체물로 한정되지 않았으며 그 자체가 소유자의 문화적 수준을 표현하는 공간으로 인식되었던 것이다.

18세기 문인들에게 서재와 정원, 그리고 그 안에서 이루어지는 문예 활동은 그들의 문화적 정체성을 실현하기 위한 필요조건이었다. 〈청공도〉의 도상과 화면에 적은 화제는 강세황도 이와 같은 정원 인식을 공유하였음을 의미한다. 강세황이 자신의 서재에 놓인 문방구를 그리며 그 장소를 밝혔던 것은 기물을 통해 표출하고자 하였던 그의 문화적 정체성이 무한경루를 배경으로 더욱 온전하게 드러날 수 있었기 때문일 것이다.

3) 명청대 문인 문화의 수용

〈청공도〉에 담긴 강세황의 문방기물과 정원을 향한 인식은 사환에 나서기

이전에 이미 형성된 것이었다. 아취 있는 일상생활과 완상 문화에 관한 강세황의 관심은 앞서 살펴본 〈지상편도〉에서 일부 관찰되었다. 강세황과 안산의 문사들에게서 공통으로 관찰되는 특징은 바로 항원변, 진계유, 왕세정, 동기창 등이 활약하였던 명말 강남의 문인들과 그들이 일궜던 문인 문화를 향한 관심이었다. 이것은 강세황 주변 문인들에서 관찰되는 주목해야 할 현상으로서 그들의 관심은 중국 문인들의 문학과 학문에 그치지 않았다. 그들의 시선은 명대 문화인들의 벗과의 교유, 우아한 일상, 고색창연한 고동서화를 수집하고 즐기는 물질문화 등 전방위로 향하였으며 자신의 일상에서 이를 실천하고자 하였다.

그렇다면 강세황 주변의 문인들은 어떤 방식으로 시간적, 공간적으로 거리가 있는 명대 문인들이 일상에서 향유하던 생활 양식에 관한 내밀한 정보를 습득하였을까? 이런 의문에 답하기 위해서 일차적으로 주목할 부분은 명대 문예 작품을 탐독하였던 강세황의 독서 경험이다. 강세황은 안산 시절부터 중국의 문예 작품을 폭넓게 섭렵하여왔다. 그 중 가장 관심을 보인 분야는 이른바 소품문으로 불리는 명청대 문학 서적이었다.[35] 일례로 강세황이 직접 편집한 『산거아집山居雅集』이라는 필사본의 서책에는 황주성의 「장취원기」를 비롯하여 문인이 읽어야하는 서적 목록을 열거한 김성탄金聖嘆, ?~1661의 「천하재자필독서天下才者必讀書」, 민간에 떠도는 신기한 이야기를 모은 장조張潮, 1659~?의 「우초신지虞初新志」와 같은 글들이 포함되어 그의 독서 경험의 일단을 보여준다. 이들은 명말청초에 유행한 소품문의 일종으로서 조선에 유입되어 조선 후기 문인들의 사유와 글쓰기 형식에게 미친 여파가 컸던 글들이다.[36] 강세황은 소북의 문인들과 함께 명대 문인들의 문예 작품, 즉 왕세정

35 강세황이 접하였던 명청대 서적에 관한 포괄적인 논의는 정은진, 앞의 글, 55~65쪽 참조.

36 조선 후기에 유행한 소품문을 연구하며 김영진은 이것을 명청대 문학 작품의 유입과 관련된 현상으로 이

및 원굉도袁宏道, 1568~1610와 같은 공안파公安派의 글을 선별하여 『명문각선明文各選』이라는 편집본 서적을 만든 일도 있었다.[37] 이처럼 그는 명청대에 출간된 다양한 서적들을 탐독하였으며 독서 경험을 통하여 여기에 반영된 중국 지식인들의 지적 성향과 문인 고유의 문화를 공유하였을 것이다.

명대의 문인 문화란 이른바 '강남'으로 불리는 양자강 이남의 풍요로운 지역에서 도시를 중심으로 형성된 문인 사회의 문화적 취향을 일컫는다. 이 지역의 문화적 특징을 잘 보여주는 현상의 하나는 이 시기에 대두된 '산인山人 문화'일 것이다. 산인이란 명대에 들어 관직에 나가지 못한 채 자신이 지닌 문필의 재능으로 생계를 영위하며 문인 문화의 저변화에 기여한 이들의 통칭이다. 소주 지역의 명사인 진계유陳繼儒, 1558~1639, 이일화李日華, 1565~1635 등이 산인문화를 대표하는 인물이다. 이들과 구분하여 관료이면서도 문화적인 삶을 추구한 인물들은 관대산인冠帶山人이라 불리기도 하였다.[38] 이렇게 산인 으로 언급되는 명말기 문인들은 화려한 정원, 누각, 연못, 정자, 가산 등을 중심으로 생활하며 심미적 취미를 추구하는 데에 몰두하였다. 독서, 시작詩作, 번향燔香, 팽다烹茶, 세연洗硯, 고동서화의 수집 등의 심미적 활동 위에 구축된

해하였다. 조선 후기 문인들의 명말청초 서적의 독서열과 수용에 대한 자세한 논의는 김영진, 「朝鮮後期의 明淸小品 수용과 小品文의 전개 양상」, 고려대 박사논문, 2004, 35~67쪽 참조.

37 姜世晃 외, 『明文各選』, 규장각.

38 山人(散人)의 의미는 다양하다. 산인은 본래 산림에 은거하는 方士(신선의 술법을 닦는 사람)을 일컬었다. 金文京은 산인의 다른 의미로서 문인의 아호로 사용된 경우, 특정한 문인적인 기능에 종사하는 사람을 일컫는 용어, 혹은 은거자로서의 삶의 태도를 지닌 사람들을 지칭한다고 설명하였다. 부정적인 의미에서 산인은 권력자의 막하에서 봉사하는 타락한 문인이라는 의미로 사용되기도 하였다. 이를 통해 볼 때 산인은 명대 말기 과거 제도를 벗어나 문화적 영역에 종사하며 이 시대의 문화의 담지자로서 활약한 문인들이라고 정의할 수 있다. 이들은 종래 문인 고유의 영역이었던 아취를 추구하는 문화 및 俗氣의 문화에 동시에 참여하며 아속이 근접해 가는 현상에 기여하였다. 명대 산인에 대한 자세한 논의는 鈴木正, 「明代山人考」, 『淸水博士追悼記念明代史論叢』, 昨晟社, 1962, 357~388쪽; 金文京, 「明代萬曆年間の山人の活動」, 『東洋史研究』 61卷 2號, 2002, 87~107쪽; 謝興堯, 「談明季山人」, 『堪隱齋隨筆』, 遼寧敎育出版社, 1995, 238~242쪽; 井上充幸, 「明末の文人李日華の趣味生活」, 『東洋史研究』 59卷 1號, 2000, 1~28쪽; 張德建, 『明代山人文學硏究』, 湖南人民出版社, 2005, 3~86쪽 참조.

이들의 세계는 아취와 풍류를 향유하기 위한 축적된 지식의 세계이기도 하였다.

명대에 폭발적으로 성장한 출판 시장은 이들 산인류 문인에게 중요한 활동 영역이었다. 그들은 문인으로서 알아야할 일상생활의 정보를 담은 유서류類書類 서적의 저술과 출판에도 종사하였다.[39] 이 서적들은 중국의 문인 문화가 본래의 영역을 넘어 18세기 이후 동아시아의 지식인 사회에 널리 확산되는 데에 기여하였다. 강세황이 「팔물지」를 쓰며 인용한 중국 문물에 대한 지식 중 일부분은 중국의 일용유서에서 찾을 수 있는 정보이다. 안경을 논의하며 그는 직접적으로 조희곡趙希鵠, 1195~1242의 『동천청록洞天淸錄』이라는 서적을 인용하였다. 조희곡은 송대 황실의 인물로 그의 『동천청록』은 오랫동안 고동서화 감상학의 필수 서적으로 활용되었다. 고려의 종이를 중국인들이 비단으로 오인한다는 내용은 도륭屠隆, 1543~1605이 편찬한 『고반여사考槃餘事』에서 찾을 수 있다.[40] 강세황에게 중국에서 유래한 일용유서의 정보는 문화적인 삶을 실천하기 위한 자원이 되었던 것으로 보인다.

강세황이 고안한 '동로銅罏'는 이러한 사정을 잘 보여주는 사례이다. 강세황은 아들 강관에게 동로의 제작법에 관하여 상세한 설명을 적은 서간을 보낸 일이 있었다.[41] 그가 고안한 동로는 일종의 금속 항아리였다. 이 그릇은 중간을 막아 하단은 숯을 넣어 화로로 사용하고 상단은 물이나 술을 데우도

39 類書란 주제별로 다양한 서적에서 정보를 모아 편집한 서적으로서 원본을 보지 않아도 지식을 쌓을 수 있도록 쓰인 교양서였다. 유서는 대개 사전과 같은 편집 형태를 띠며 한시대의 지식 형성의 기초가 되었다. 『준생팔전』과 같이 문인의 일상생활에 필요한 다양한 정보를 항목별로 담은 서적들은 '日用類書'로 분류된다. 심경호, 「한국 유서의 종류와 발달」, 『민족문화연구』 47, 2007, 85~137쪽; 장진성, 「조선 후기 미술과 林園經濟志—조선 후기 古董書畵 수집 및 감상 현상과 관련하여」, 『진단학보』 108, 2009, 121쪽.

40 屠隆, 『考槃餘事』, 「高麗紙」. 국역은 권덕주 역, 『考槃餘事』, 을유문화사, 1974, 106쪽 참조. 강세황은 연행시 북경에서 도륭의 후손을 자처하였던 도박암이란 인물을 만나기도 하였다.

41 강세황, 「與寬兒」, 앞의 책, 권4, 282~283쪽.

도 5-11. 『준생팔전』의 「제로도식」

록 만들어진 기구였다. 강세황은 당대唐代의 것을 참고해 스스로 새로운 기능을 고안해 넣었다는 설명을 덧붙였다. 그가 고안한 동로는 명대에 출간된 고렴高濂의 『준생팔전遵生八牋』에 수록된 '제로提爐'와 비슷한 형태와 기능을 지녔다.도 5-11[42] 제로는 세 칸으로 나누어 가장 아래층 내부는 금속을 덧붙여 물화로로 이용되었다. 그 위층에는 다호와 끓는 물을 담는 솥을 걸어 사용하였다. 맨 위층에는 숯을 담아 보관하였다. 제로는 문인들이 야외에서 차와 음식을 만들 수 있도록 고안한 일종의 휴대용 화로였다. 고렴의 제로는 도륭의 『고반여사』에 인용되었으며 서유구徐有榘, 1764~1845의 『임원경제지林園經濟志』에도 도식과 함께 소개될 정도로 조선 문인들에게 익숙했던 도구였던 것으로 보인다. 강세황은 자신이 『준생팔전』이나 『고반여사』와 같은 유서를 참고하였다고 직접 말하지 않았다. 그러나 그 제작법이 '옛 책에도 보이지 않는다'라며 언급한 부분에서 그가 중국의 유서에서 이에 관한 정보를 찾았던 상황을 그려볼 수 있다. 중국 문인들에 의해 축적된 일용 지식을 담은 서적들에서는 고동, 서화, 문방구의 수집과 감상에 대한 실용적인 지식을 쉽게 찾을 수 있다. 강세황은 이러한 서적에서 취한 지식을 지침으로 삼았던 것이다.

한정과 아취를 추구하는 청완 문화는 17세기 이래 허균과 같은 지식인을

42　高濂 : 자는 深甫, 호는 瑞南道人. 가정 연간에 태어나 만력기에 활동. 희곡작가, 양생학자, 장서가. 高濂, 『雅尙齋遵生八牋』 卷8, 「提爐」; 高濂, 『北京圖書館古籍珍本叢刊』 61, 書目文獻出版社, 1988, 233쪽; 도륭, 「제로」, 앞의 책, 345쪽; 徐有榘, 『怡雲志』 卷8, 「提爐」; 서유구, 『林園經濟志』 5, 보경문화사, 1983, 420쪽.

통해 조선의 문인 사회에 수용되고 있었다. 18세기에 들어서면 사회적 안정, 경제적 성장, 서적의 유통량 증가와 장서가의 대두, 문인 사회의 다양화 등 사회 저변의 변화에 따라 수준 높은 문화를 필요로 하는 계층은 넓어지고 그 요구는 더욱 다양해졌다. 중국에서 유입된 서적을 통해 얻은 새로운 정보는 지식의 세계를 풍성하게 하였으며 여기에 담긴 문화적 취향은 조선 문인들의 정서와 일상의 한 부분으로 자리잡았다.[43]

〈청공도〉를 포함하여 기물과 정원을 그린 강세황의 그림은 그가 추구하였던 일상생활을 재현하고 이를 세상에 제시하는 그림이었다. 강세황과 동시대의 문사들 사이에서 유사한 태도로 정원과 서재를 조성하고 문인 취미에 몰두하며 그 안에서 여유와 품격을 갖춘 자신의 모습을 회화로 재현한 인물들을 어렵지 않게 찾을 수 있다. 〈십우도十友圖〉를 제작한 서직수는 문방의 완상과 각종 취미에 몰두하는 자아를 표현하고자 하였다.도 5-12 김홍도는 〈단원도檀園圖〉에서 아름다운 정원에서 서화와 음악을 즐기는 모임의 주인공을

도 5-12. 이인문, 〈십우도〉.
1783, 종이에 담채, 26.0×56.0cm, 국립중앙박물관

43 홍선표, 「고동서화취미의 발생」, 『그림에게 물은 사대부의 생활과 풍류』, 두산동아, 2007, 318~351쪽; 장진성, 앞의 글, 2009, 154~203쪽 참조.

도 5-13. 김홍도, 〈단원도〉. 1784, 종이에 담채, 135.0×78.5cm, 개인 소장

자처하였다.^{도 5-13} 그들의 그림은 문인 취미를 표현하고 세상에 제시하는 가장 효과적인 수단이었다. 아취 있는 기물, 희귀한 물건, 역사적 의미가 깃든 물건을 선호하는 문인들의 기호는 그 자체가 차별화된 문화적 기준으로서 사회적 의미를 지녔다.[44] 문인들이 공유한 문방의 완상 취미는 경제적 풍요로움이나 개성의 표현 이면에서 문화적 성향과 사회적 위치를 대변하는 행위였다. 그들의 취미를 재현한 그림은 문인으로서 정체성과 문화적 지위를 가시화하고 이를 외부를 향하여 표출하는 행위기도 하였다. 그림의 주인공이 수준 높은 문화적 소양을 갖추었으며 세련된 취향을 지닌 인물임을 명백히 드러내는 〈청공도〉는 서재의 한 장면을 묘사하는 데 그치지 않으며 강세황의 문화적 정체성을 명백하고 공공연하게 제시하는 그림이었던 것이다.

현재 〈청공도〉는 작은 글씨 한 점과 함께 족자 형태로 장황되어 있다.^{도 5-1} 이 글에서 강세황은 자신이 서예에서 이룬 것이 없다고 말하며 동시에 일생 동안 예서를 연마해온 자신에 대한 자부심도 표출하였다.[45] 일인칭의 시점으로 문화적 생활 태도를 강조한 〈청공도〉를 매개로 감상자는 품격 있는 일상을 살아가는 강세황의 삶을 그려보게 될 것이다. 이와 함께 남들이 그 가치를 모르는 예서를 연마해 온 그의 식견까지도 읽을 수 있다. 이렇게 무한경루의 문방 기물을 그린 〈청공도〉는 문인의 우아한 일상생활을 실천하는 강세황의 문인다움을 시각적으로 구현하고 사회적으로 확대하는 그림이었다.

44 문화를 통한 사회적 관계의 차별화에 대해서는 피에르 부르디외, 『구별짓기—문화와 취향의 사회학』上, 새물결, 2005, 406~462쪽; Peter Corrigan, *The Sociology of Consumption*, London : Sage Publications, 2006, 1~32쪽; 피터 코리건, 이성룡 외역, 『소비의 사회학』, 그린, 2001, 3~57쪽 참조.

45 "分隸自斯邕以後絕響矣. 時好不屬, 知者甚鮮. 況我東乎! 余亦於小日留心斯技, 今己老矣. 無所成照, 尙有宿習. 時或以指畫肚, 良可笑也."

2. 실경산수화와 문인화의 새로운 모색

1) 만년의 금강산 유람

1788년 강세황은 금강산에 인접한 강원도 회양淮陽으로 향하며 금성金城 남대천南大川변의 이름난 정자인 피금정披襟亭을 지났다.[46] 피금정은 금성을 통과하여 금강산으로 가는 여행객이 반드시 들러 가는 금성의 명소이다. 회양의 처소인 와치헌臥治軒에 도착한 후 그는 기억이 사라지기 전에 피금정을 그리고 그가 지은 시를 적었다.도 5-14[47]

무신1788 가을 나는 금성의 피금정을 지났다. 강 언덕은 그늘지고 고목은 가지런한데, 수레를 잠시 멈추니 석양이 기우네. 바빠서 옷깃을 풀고 앉아 있을 겨를도 없으니, 짧은 시구 지어 뒷날의 약속을 남기노라. 회양 관아의 와치헌에 앉아 기억을 더듬어 이 그림을 그린다. 표옹이 쓰다.

강세황은 금강산 유람을 위해 회양으로 향하였던 것은 아니었다. 이해 6월 28일 맏아들 강인이 회양부사에 임명되었다. 강세황은 아들과 함께 회양에서 여유로운 한 해를 보냈다. 피금정을 지난 지 꼭 한해 뒤인 기유년1789 가을, 강세황은 일 년 전 그렸던 〈피금정도披襟亭圖〉를 다시 그리기 시작하였다. 무신년의 피금정도는 종이를 사용해 특유의 간략한 필치로 그렸다. 두 번째인 기유년 그림은 비단을 사용하였으며 트레이드마크격인 무심하게 쳐내는 시원스러운 필묵법으로 완성하였다. 두 그림은 동일한 장소를 그렸지만 화

46 2절의 내용은 이경화, 「1789년의 〈披襟亭圖〉-강세황의 실경산수화에 관한 모색과 귀결」, 『미술사논단』 45, 2017, 129~156쪽 참고.

47 "戊申秋, 余過金城之被襟亭. 江岸陰陰古木齋, 征車暫駐夕陽低. 悤悤未暇被襟坐, 後約留憑短句題. 來坐淮廗之臥治軒, 追寫此圖, 豹翁."

면 구성은 파격적으로 바뀌었다. 그림 상에 동일한 시문이 적혀있지 않았다면 한 장소를 그렸다는 사실도 깨닫기 어려울 정도이다. 기유년의 〈피금정도〉에는 이전의 그림과 달리 시문 외에 그림을 그린 상황이 담긴 화가의 소회가 추가되었다.^{도 5-15}[48]

내가 어릴 적부터 도성 동쪽에 묘령이 있다는 말을 듣고 마음속으로 그리워하지 않은 적이 없었으나 다만 세월이 야속할 뿐이었다. 우연히 향재를 만나 금성 피금정을 지나갔다.[49] (…중략…) 회양 관아의 와치헌에 앉아 기억을 더듬어 이 그림을 그린다. 기유년¹⁷⁸⁹ 가을 8월 표옹.

그가 '어릴 적부터 그리워하였다'는 도성 동쪽의 묘령이란 수려한 자태로 이름난 금강산 일대를 가리킬 것이다. 이 고백을 제외하면 강세황이 오래 전부터 금강산을 동경해왔다는 기미는 어디에서도 찾을 수 없다. 오히려 그는 금강산 유람을 저속한 풍습으로 꺼려하여 동행하자는 요청도 거부하였던 인물이었다.[50] 그러나 금강산 유람의 세태를 향한 비판의 한편에서 그도 금강산에 대한 동경만은 지니고 있었던 것이다. 젊은 시절부터 지속적으로 실경을 그리는 데 애착을 보였던 화가 강세황에게 뛰어난 경관으로 수많은 예인들을 사로잡았던 금강산을 향한 동경은 지극히 자연스러운 감정일 것이다. 강세황은 강인이 회양에 부임한 일을 계기로 마침내 금강산 유람을 실현시킬 기회를 가졌다.

48 "余自幼少, 每聞城東之妙嶺, 未嘗不心醉, 但恨年歲. 遇與香齋, 過金城之被襟亭. 江岸陰陰, 古木齋, 征車暫駐夕陽低. 恩恩未暇被襟坐, 後約憑短句題. 來坐淮廨之臥治軒, 追寫此圖. 己酉 秋八月 豹翁."

49 함께 회양에 갔던 '香齋'의 신원은 아직 확인되지 않았다.

50 강세황이 금강산 유람을 저속한 풍습으로 여긴 점이나 그 까닭은 「유금강산기」의 도입 부분에 분명히 나타난다. 강세황, 「遊金剛山記」, 앞의 책, 권4, 233~234쪽.

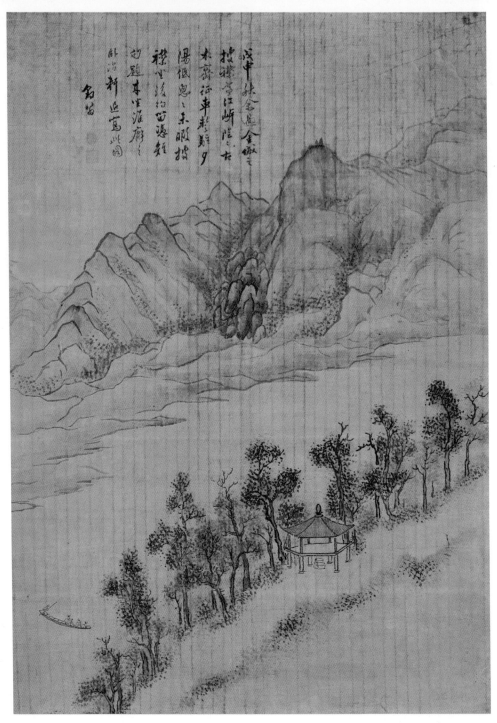

도 5-14. 강세황, 무신년본〈피금정도〉.
1788, 종이에 수묵, 101.0×71.0cm, 국립중앙박물관

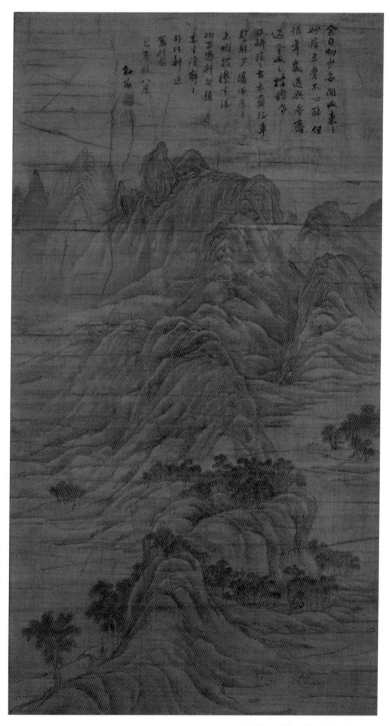

도 5-15. 강세황, 기유년본 〈피금정도〉.
1789, 비단에 수묵, 147.2×51.2cm, 국립중앙박물관

강세황이 금강산을 찾은 1788년은 금강산도의 역사에 획을 그은 해이다. 이해 가을 금강산을 찾은 이는 강세황만이 아니었다. 그의 여행에는 국왕의 명령으로 강원도 일대를 돌아보고 사경하였던 김응환과 김홍도가 동행하였다.[51] 이들의 금강산 유람의 여정과 감회는 『표암유고』에 수록된 「유금강산기遊金剛山記」라는 기문으로 상세히 기록되었다. 1788년 9월 13일 회양을 떠난 일행은 첫날 장안사長安寺에 머물렀다. 다음날은 혈망봉穴望峯, 옥경대玉鏡臺, 명경대明鏡臺, 만폭동萬瀑洞, 헐성루歇惺樓를 돌아보고 표훈사表訓寺에 머물렀다. 삼일 째 들어 피로가 누적된 강세황은 강신과 함께 절에 머물다가 만폭동만을 다시 돌아보았다. 마지막 날 김홍도와 김응환은 외금강의 유점사楡岾寺를 향해 떠났고 강세황 일행은 회양으로 돌아왔다. 10여 일 후 두 화원은 100여 폭의 그림과 함께 회양으로 돌아왔다. 이 당시 그렸던 김홍도의 그림은 70폭의 화첩이 되어 국왕에게 진상되었으며 그 성과는 19세기 이후 금강산도의 새로운 흐름을 형성하였다.[52] 나흘에 걸친 금강산 여행에서 강세황은 노령의 한계 때문에 이 산을 두루 돌아볼 수 없었다. 결과적으로 금강산도를 충분히 그릴 수 없었다. 강세황은 실경을 그리는 데 지속적인 관심을 가져온 화가였다. 금강산 유람이 강세황에게 어떤 예술적 감동을 불러왔을 것임을 예상할 수 있다. 그러나 당시의 금강산도가 충분히 남아 있지 않은 상황에서 기유년의 〈피금정도〉는 금강산 여행의 결과를 증명하는 그림으로서 중요한 의미를 지닌다.

피금정은 18세기 실경산수화의 역사에서 특별한 의미를 지닌 장소이다.[53]

51 강인이 회양부사에 임명된 것은 1788년 6월 28일이었다. 강세황은 7~8월경 회양에 도착하였으며 9월 이후 김홍도 일행이 회양에 도착하였다. 『承政院日記』 87册, 正祖 12年(1788) 6月 28日.

52 김홍도의 금강산도에 관해서는 진준현, 『단원 김홍도 연구』, 일지사, 1999, 210~306쪽; 진준현, 「김홍도의 금강산도에 대한 고찰」, 『서울대학교박물관 연보』 8, 1996, 3~72쪽. 김응환의 금강산 여행과 금강산도에 대하여는 오다연, 「1788년 김응환의 봉명사경과 《海嶽全圖帖》」, 『미술자료』 96, 2019, 54~88쪽 참조.

이곳은 1711년 정선의 진경산수화의 출발점이 된《신묘년풍악도첩辛卯年楓嶽圖帖》의 한 폭으로 선택된 이후 이인상, 김홍도, 김하종金夏鐘, 1793~? 등 여러 화가에 의해 지속적으로 다시 그려졌다.도 5-16~19[54] 그러나 피금정이란 공통의 대상을 제외하면 강세황은 여타 화가의 그림과 회화적 관계를 설정하기가 어려울 정도의 독특한 시각으로 이 지역을 재현하고 있다. 심지어 기유년의 〈피금정도〉는 강세황의 산수화 내에서도 비교할 만한 선례를 찾을 수 없는 그림이다.

두 〈피금정도〉에 주목하는 다른 이유는 금강산 유람 이후, 강세황의 작품 활동 속에서 새로운 산수화를 찾을 수 없다는 사실 때문이다. 이전 시기 강세황의 작품 속에서 산수화가 주된 위치를 차지하였던 반면 이제 그의 작품은 대부분 묵죽과 묵란 등 사의적인 화목에 한정되어 나타난다. 간혹 옛 대가의 묵죽화를 임모하여 뛰어난 필력을 보여주기는 하였으나 이들은 창조적인 에너지를 찾을 수 있는 작품은 아니었다. 이와 같은 〈피금정도〉 제작의 주변 상황을 종합하면 기유년의 〈피금정도〉는 〈도산도〉를 제작한 1751년 이후 40여년의 세월에 걸쳐 추구해 온 강세황의 실경산수화가 다다른 마지막 국면으로 자리매김될 수 있다.[55]

2) 진경에 대한 인식과 〈피금정도〉의 제작

강세황은 실경을 그리는 일에 대한 확고한 개념과 이론적 기준을 자신의 작품 활동과 비평에서 실천하였던 화가였다. 현존하는 강세황의 그림 중 실경산수화에 관한 회화관과 관련하여 살펴보아야하는 그림은 1751년의 〈도

53 정선의 1711년 금강산 여행과 그 회화적 의의에 관한 자세한 내용은 이경화, 「정선의《辛卯年楓嶽圖帖》─1711년 금강산 여행과 진경산수화의 형성」, 『미술사와 시각문화』 11, 2012, 192~225쪽 참조.

54 이인상의 〈피금정도〉에 대해서는 박희병, 『능호관 이인상 서화 평석─1 회화』, 돌베개, 2018, 316~333쪽.

55 이하에서는 1788년(戊申)과 1789년(己酉)의 〈피금정도〉를 구분하기 위해 무신년과 기유년을 표시하였다.

도 5-16. 정선, 〈피금정도〉, 《신묘년풍악도첩》.
1711, 비단에 담채, 36.0×37.4cm, 국립중앙박물관

도 5-17. 이인상, 〈피금정도〉.
종이에 수묵, 25.0×15.0cm, 개인 소장

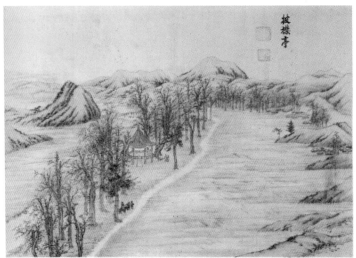

도 5-18. 김홍도, 〈피금정도〉, 《금강사군첩》.
비단에 채색, 30.4×43.7cm, 개인 소장

도 5-19. 김하종, 〈피금정도〉.
1865, 종이에 담채, 30.9×49.7cm, 개인 소장

산도〉이다.^{도 1-14} 이 그림은 도산서원 일대를 그린 실경산수화이지만 대상 지역을 직접 관찰하고 그린 작품은 아니었다. 옛 그림을 재해석하고 임모하는 방법으로 제작되었기 때문에 엄밀한 의미의 실경산수화라고 하기는 어렵다. 그러나 강세황은 〈도산도〉를 제작하며 실재하는 경치를 그린 그림이라는 사실을 강하게 의식하였다. 그림에 첨부한 화기에도 이 그림의 제작 내력과 더불어 실제 경치를 가보지 못한 채 그리는 데 따르는 한계를 상세하게 설명하였다. 실경을 그리는 어려움을 기록한 〈도산도〉 화기의 행간에는 그가 화가로서 실경산수를 대하는 제작 태도가 담겨 있어 이 글은 강세황의 '실경산수화론'으로 보기에 충분하다.⁵⁶

그림은 산수보다 어려운 것이 없으니, 산수의 크기 때문이다. 또 진경^{眞境}을 그리는 것보다 어려운 일이 없으니, 흡사^{恰似}하게 그리기가 어렵기 때문이다. 더구나 우리나라의 진경을 그리는 것보다 어려운 일은 없으니, 진^眞을 잃었을 경우에 감추기 어려움 때문이다. 또 눈으로 아직 보지 못한 경치를 그리는 것보다 어려운 일이 없으니, 어림짐작으로 닮게 그리기가 어렵기 때문이다.

강세황은 산수를 그리는 어려움을 크게 두 가지 문제로 규정하였다. 첫 번째 어려움은 그것의 규모 때문이며, 두 번째는 대상과 회화의 닮음 때문이다. 그는 사의적인 산수보다는 실경을 그릴 때 더욱 어려움을 느낀다고 하였다. 실경이 회화의 대상일 때 형상을 닮게 그리지 못하면 감상자가 그 차이를 쉽게 인식할 수 있기 때문이다. 조선의 실경을 그릴 때 더욱 고심하게 되는 까닭도 감상자가 오류를 알아볼 수 있는 가능성이 높아지기 때문이다.

56 "夫畵莫難於山水, 以其大也. 又莫難於寫眞境, 以其難似也. 又莫難於寫我國之眞境, 以其難掩其失眞也. 又莫難於寫目所未見之境, 以其不可臆度而取似也."

위의 내용에서 역으로 올바른 실경산수화를 그리기 위한 조건의 산출이 가능하다. 그것은 실제 경치가 가진 크기에 대한 감각을 유지하면서 산수의 객관적 형상까지도 충실하게 재현해야 하였다. 두 가지 문제의 근본적인 성격은 대상과 재현된 작품 사이에서 발생하는 시각적 불일치이다. 이 불일치를 어떤 회화적인 방법으로 극복하여 대상과 재현된 이미지를 일치시키고 시각적 사실성을 확보할 것인가는 동서양을 물론하고 화가들의 오랜 고민이다. 대상의 형상을 전달하지 못할 때, 즉 '객관성을 잃는 것失眞'에 대한 경계심은 강세황이 실경의 객관적 재현을 회화의 필수 조건으로 여기고 있음을 보여준다. 사실적 재현의 문제를 해결할 수 있는 가장 일차적인 방법은 대상을 '직접 가서 보는 경험'이다. 자연의 형태, 비율, 색채, 세부적인 특징의 파악은 사생을 통해서만 해결할 수 있다. 본 적 없는 실재의 풍경을 그리는 일이 가장 어려운 까닭이 바로 산수의 구체성을 얻기 어렵기 때문이다.

강세황의 산수화 전체를 돌아보면 실경산수화의 비중은 사의적인 산수화를 능가한다. 화보를 통해 중국 문인화의 세계와 접속하였으며 명청대 중국의 문인 문화에 경사되었던 강세황이 조선의 실경을 그리는 데 누구보다 관심을 기울일 수 있었던 배경에는 안산 시절 이익과 나누었던 사상적, 학문적 교감이 작용하였을 가능성이 높다. 이익은 지도, 초상화, 성현의 유거지를 비롯하여 실경산수화와 같이 현실적인 효용성이 뚜렷한 회화에 높은 가치를 두는 실용적인 회화관의 소유자였다. 그는 이러한 장르의 그림이 가진 목적을 실현하기 위하여 가장 필요한 조건으로서 무엇보다 핍진한 대상의 묘사를 요구하였다.[57] 〈도산도〉를 그리며 강세황은 이익의 요구를 실현시키고자

57 이익의 저술에 나타난 예술관과 회화관의 구체적인 내용과 미학적, 사상적 특성에 관한 자세한 논의는 고연희, 「星湖李瀷의 繪畫觀」, 『온지논총』 36, 2013, 75~104쪽; 洪善杓, 「朝鮮後期의 繪畫觀」, 『韓國의 美－山水畫』(下), 중앙일보사, 1982, 221~226쪽; 洪善杓, 「명청대 西學書의 視學 지식과 조선 후기 회화론의 변동」, 『美術史學研究』 248, 2005, 131~170쪽을 참고.

하였으나 이것은 어디까지나 화가로서의 조형적인 관점이었으며 이 그림이 내포한 도학적 의미에 깊이 주목하지 않았다. 그의 주된 관심은 자신이 직면한 회화적 표현의 한계를 넘어서는 데에 있었다.

강세황의 작품 세계 전체를 돌아보면 사의적인 문인화와 사실적인 실경산수화가 병행하여 제작되었으며 두 장르는 때때로 한 작품에서 상호 개입하며 나타났다. 〈도산도〉는 이러한 경우로서 강세황은 경험하지 못한 실경을 그리는 데 따르는 문제점을 문인화의 필묵법과 합리적인 공간 구성으로 해결하였다. 이렇게 제작된 〈도산도〉의 행간에서는 이후에 그가 이름난 산천을 직접 관찰하며 이를 사실적으로 재현하는 방식을 적극적으로 모색해갈 것임도 예상 가능하다.

강세황은 조선 후기의 실경산수화에 한 획을 그은 화가이면서 동시에 한국 회화사의 가장 문제적인 용어인 '진경眞景'을 일찍부터 회화의 평어로서 사용한 이론가이기도 하였다. 진경은 조선의 실경實景을 그린 산수화를 지칭하는 데 사용된 용어로서 진경眞境과 진경眞景은 혼용되어왔다. 역사적으로 보면 진경眞境이 먼저 등장하여 사용되었는데, 이것은 애초에 실경보다 '선경仙境'의 의미를 지닌 용어였다. 이에 비해 조선 후기에 본격적으로 등장한 '진경眞景'은 실재하는 경치란 의미를 지녔으며 이 시대의 현실지향적인 사상적 흐름과 사실적인 대상 표현을 중시하는 문예 경향이 반영된 용어이다.[58]

강세황이 사용한 진경眞景의 용례를 그 시기에 따라 살펴보면 첫번째는 심사정의 《경구명승첩京口名勝帖》에 붙인 화평에 등장한다. 1768년에 제작된 심사정의 화첩은 서울 근교의 풍경을 그린 실경산수화첩이었다. 강세황은 이 그림에 적은 화평에서 "어느 '진경眞景'을 그린 것인지 알 수 없으나 그 닮음

58 박은순, 『金剛山圖 연구』, 일지사, 1997, 78~107쪽; 고연희, 「정선, 명성의 부상과 근거」, 『명화의 탄생 대가의 발견』, 아트북스, 2021, 21쪽~50쪽 참고.

과 닮지 않음은 논할 것이 못된"이라고 평가하였다.^{도 5-20}59 두 번째 사례는 1781년의 「호가유금원기」이다. 앞서 살펴본 바처럼 이해 여름 정조의 어진 제작을 감독하게 된 강세황은 국왕의 안내를 받으며 궁궐 후원을 유람하는 명예를 얻게 되었다. 정조는 수행화원이었던 김응환에게 명령하여 즉석에서 창덕궁 옥류천 주위의 세 정자를 그리도록 하였다. 강세황은 당시의 그림을 '진경眞景'으로 언급하였다.60 글을 쓴 시기는 분명하지 않지만 그림에 화평을 적으며 진경으로서 평가한 경우도 관찰된다. 리움미술관 소장의 《불염재주인진적첩不染齋主人眞蹟帖》이 그 하나로서 여기에 수록된 정선의 실경산수화 〈소의문망도성도昭義門望都城圖〉에 부기한 화평에서 다시 진경을 언급하였다. 서울을 조망한 선면의 이 산수화 주위에는 정선의 관서를 비롯한 3편의 글이 적혀있다. 이중 '표암'의 화평은 "소의문서소문 바깥에서 도성을 바라봄이 이와 같다. 성, 연못, 궁궐을 또렷하게 가리킬 수 있다. 이것은 정선의 진경도眞景圖 중에서 가장 으뜸으로 추천해야 한다"라는 내용을 담고 있다.^{도 5-21}61 당시 조선에서 흔히 사용되지 않았던 '진경도'라는 언급이 눈길을 끈다. 강희언姜熙彦, 1710~1784의 〈인왕산도仁王山圖〉는 강세황의 진경관이 드러나 있어 일찍부터 주목받은 그림이다. 강희언의 그림은 인왕산의 복잡한 골격을 정밀하게 사생하였으며 서양화풍의 원근법과 채색법을 보여준다.62 여기에 적힌 강세황의 화평은 다음과 같다.^{도 5-22}63

59 《京口名勝帖》은 본래 8폭으로 구성된 화첩으로 추정된다. 현재는 4~5점 정도만이 낱장으로 알려져 있다. 이 화첩의 각 폭에는 강세황의 화평이 곁들여져 있다. 국립중앙박물관 소장의 〈산수화〉는 화제가 없으며 화면에서 특징적인 지형물이 보이지 않아 일견 관념산수화처럼 보이지만 다른 장면들을 고려하면 실경산수화로 생각된다. "未知寫得何處眞景. 其似與不寫始不暇論第. 煙雲晦靄, 大有幽深靜寂之趣, 是玄齋得意筆. 豹菴."

60 강세황, 「扈駕遊禁苑記」, 앞의 책, 권4, 268쪽. "使畫員金應煥, 寫三亭之眞景."

61 "從昭義門外, 望都城乃如此. 城池宮闕歷歷可指, 此翁眞景圖, 當推爲第一. 豹菴."

62 이태호, 『한국의 미 12−산수화』 (하), 중앙일보사, 1985, 232쪽.

63 "寫眞景者, 每患似乎地圖. 而此幅旣得十分逼眞, 且不失畫家諸法. 豹菴."

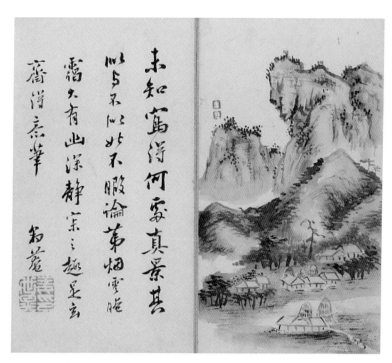

도 5-20. 강세황 글, 심사정 그림, 〈산수도〉, 《경구팔경첩》.
18세기, 비단에 담채, 40.0×51.0㎝, 국립중앙박물관

도 5-21. 정선, 〈소의문망도성도〉, 《불염재주인진적첩》.
18세기, 종이에 담채, 37.5×61.4cm, 국립중앙박물관

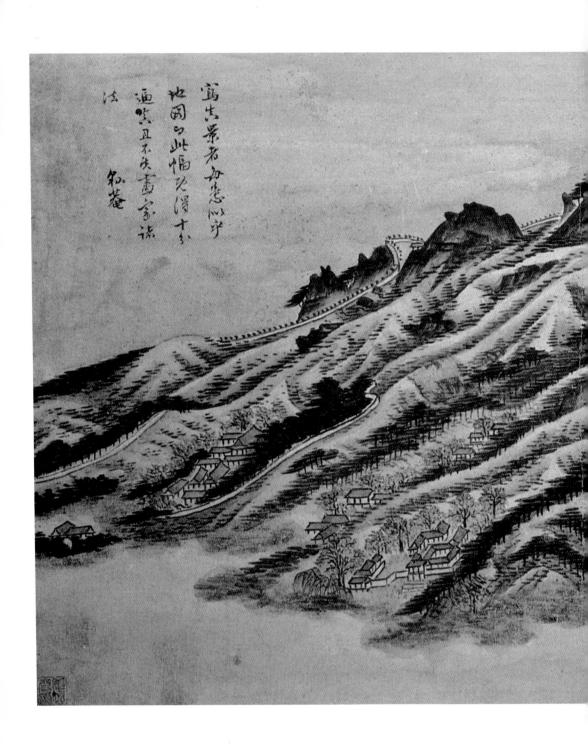

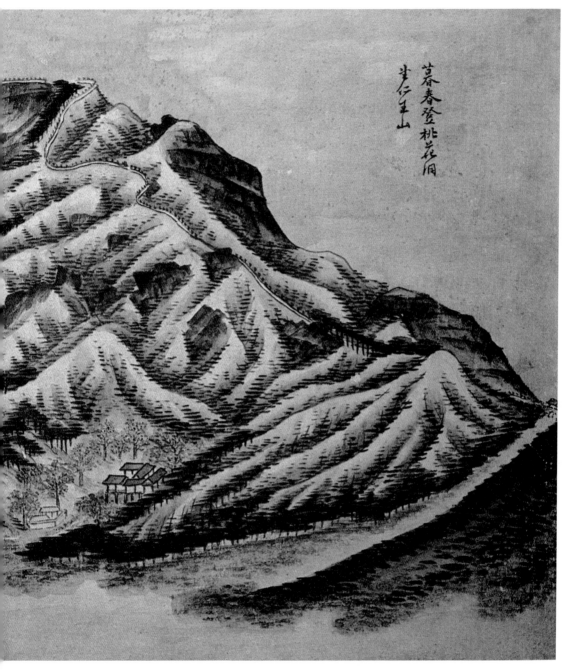

暮春登桃花洞
半仁王山

도 5-22. 강희언, 〈인왕산도〉. 18세기 후반, 종이에 채색, 24.6 ×42.6cm, 개인 소장

진경眞景을 그리는 자는 매번 지도를 닮지 않을지 걱정한다. 이 그림은 이미 충분히 핍진하면서도 화가의 모든 법을 잃지 않았다.

강희언의 그림에는 늦은 봄 도화동桃花洞:자하문 근처에서 인왕산을 보았다는 관서가 남아 있어 화가가 실경을 관찰하고 그린 그림으로 추정된다.[64] 〈인왕산도〉의 표현에 대하여 강세황은 경관을 핍진하게 묘사하면서도 지도와는 차별화를 이루었다고 평가하였다. 회화와 지도 양자의 차이를 '화가의 법', 즉 화가의 해석에 따라 회화적인 표현 방식을 구사하였는지를 기준으로 구별하였음이 간취된다. 마지막 사례는 "정겸재는 동국진경東國眞景에 가장 뛰어나니 현재가 다시 겸재를 배웠다"라는 《겸재화첩謙齋畵帖》에 남긴 평가이다. 이 화첩의 실물은 전하지 않지만, 강세황의 글은 오세창의 『근역서화징』에 수록되어 전하고 있다.[65] 이상의 사례에서 강세황이 실경산수화의 평어로서 진경眞景이라는 용어를 적극적으로 사용한 인물임을 알 수 있다. 강세황은 진경의 정의를 구체적으로 규정한 일은 없었다. 그러나 이들 용례를 통해서 강세황에게 진경의 대상은 조선의 경관을 그린 산수화였으며, 화가가 직접 경관을 사생하거나 이에 준하는 방식으로 제작한 그림을 지칭할 때 사용되는 용어였음을 알 수 있다. 아울러 금강산과 같은 극소수의 특수하게 빼어난 실경, 즉 기관奇觀에 한정된 것이 아니었으며 일상적으로 접하는 서울의 모습도 진경의 대상이 될 수 있었다.

강세황은 금강산 유람 이후 이 여행을 상세히 기록하였다. 그의 글은 금강산 유람의 과정이나 유람의 감흥만을 증명하지는 않는다. 그가 노년까지도 금강산 여행을 떠나지 않았던 이유를 설명하였으며 금강산 유람을 형상화하

64 "暮春登桃花洞望仁王山."
65 오세창, 앞의 책, 651~659쪽.

는 일반적 관습에 대한 저항감을 기록하기도 하였다. 그의 서술 중 금강산도를 대상으로 하는 그의 진경관이 담겨 있어 주목해야 하는 부분이 있다. 바로 세간에 유행하는 두 화가에 대한 평가를 적어 놓은 부분이다.[66]

금강산이 있은 이래 그림을 완성한 자가 없었다. 근래에 정겸재와 심현재가 평소 그림으로서 이름이 났다. 각 화가의 그린 바를 보면, 정겸재는 평생 익숙한 필법으로 자유롭게 붓을 휘둘러 암석의 기세와 봉우리의 형태를 고려하지 않고 한결같이 열마준법으로 어지럽게 그려 '진경'을 그린다[寫眞]는 관점에서는 논하기에 부족한 듯하다. 심현재는 겸재보다 조금 낫지만 그 또한 높은 식견과 넓은 견문이 없다. 내가 비록 그리고자 하나 붓은 생소하고 손은 서툴러 붓을 댈 수 없다.

금강산도를 그린 동시대 화가로서 비평의 대상이 된 인물은 '정선'과 '심사정'이다. 정선은 18세기를 풍미한 금강산도의 전형을 이룩한 화가이다. 조영석이 "우리나라의 누습을 씻어냈다"고 평가한 그의 금강산도는 오랫동안 이 분야의 전범으로 기능하였으며 화단에서 영향력을 발휘하였다. 이러한 정선의 금강산도를 향하여 강세황은 "바위의 세와 봉우리의 형을 고려하지 않고 열마준법으로 어지럽게 그린다"며 비판을 가하였다. 그가 비판한 '열마준법'은 다른 사용례가 없어도 어떤 표현을 지칭하는 것인지 유추하기는 어렵지 않다. '마를 찢는다'는 어의와, 정선의 금강산도에 보이는 특유의 날카로운 봉우리 표현은 『개자원화전』의 '피마준亂柴皴'이나 '난시준亂柴皴'과 유사한 준법을 일컫는 것으로 추정된다.[도 5-23] 정선의 그림은 금강산의 면모를

66 강세황, 「遊金剛山記」, 앞의 책, 권4, 254~263쪽. "而自有此山, 未有畵成者也. 近世鄭謙齋 沈玄齋, 素以 工畵名. 各有所畵, 鄭則以其平生所熟習之筆法, 恣意揮麗, 毋論石勢峰形, 一例以裂麻皴法亂寫, 其於寫 眞, 恐不足與論也. 沈則差勝於鄭, 而亦無高朗之識, 恢廓之見. 余雖欲寫, 筆生手澁, 不能下筆."

도 5-23. 왕개, 『개자원화전』, 난시준

사실적으로 그리되, 화가 내면에 일어난 감흥을 전달하는 데에 역점을 두고 있었다. 그의 그림에서 대상이 된 산과 바위는 화가의 감각에 따라 재해석된 형태로 등장하곤 하였다. 정선의 그림이 진경이라 이르기에 부족하다는 강세황의 평가는 이와 같은 정선 화풍의 주관적인 특성을 가리키는 것이다. 심사정 또한 금강산을 유람하고 금강산도를 그렸던 화가이다.[67] 강세황은 심사정의 그림에 대해 지식과 소견의 부족함을 들며 비판적인 입장을 취하였다. 이 글에서는 지식과 소견이 무엇을 의미하는지 뚜렷이 언급하지 않았으나 자신의 회화 세계를 세우는 데 필요한 폭넓은 회화적 전거와 이론적 지식을 일컫는 것으로 추정된다.

화가이자 비평가의 입장에서 강세황이 정선의 그림을 어떻게 평가하였는지는 매우 흥미로운 문제이다. 1773년 서울에서 강세황은 정선의 〈하경산수도〉를 감상하며 "보배로 여기며 즐길 만하다. 문득 그림 속에 들어가 함께 이 맑고 아득한 물외의 즐거움을 누리고 싶다"며 극찬하였다.도 5-24[68] 그러나 「유금강산기」의 서술 방식에서는 그가 정선의 금강산도를 결코 높이 평가하지 않았음이 드러난다. 평가의 차이는 회화 장르에 따른 차이일 수 있으며 글을 쓰던 당시의 환경에서 영향받았을 가능성도 있다. 그러나 분명한 것은 강세황이 금강산도 분야에서 정선이 지닌 영향력을 분명히 인식하고 있었으

67 심사정은 1738년 李百源과 함께 금강산을 유람하였다. 심사정의 금강산 유람에 대해서는 李百源, 『楓嶽錄』, 국립중앙도서관), 1~71쪽; 이종묵, 「柳儼이 소개한 謙齋 鄭歚의 금강산 그림」, 『문헌과해석』 73, 2015, 13~43쪽 참조.

68 "眞足寶玩 … 安得身入此中 … 同享物外淸幽之樂."

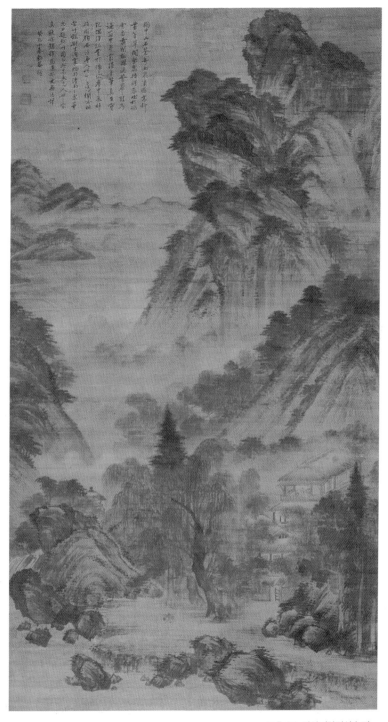

도 5-24. 정선, 〈하경산수도〉.
18세기(강세황의 글 : 1773), 비단에 담채, 179.7×97.3cm, 국립중앙박물관

며 아울러 그가 금강산의 진면모를 그려내지 못하였다고 여겼다는 점이다.

서울로 돌아가는 길에 회양을 찾은 김홍도와 김응환을 송별하는 자리는 두 화원이 그간에 제작한 백여 폭의 금강산도를 감상하는 기회였다. 강세황은 김홍도의 금강산도가 정교하고 사실적으로 묘사되었음을 높이 평가하였다. 김홍도의 그림을 초상화 제작과 비교하며 "산천의 신령이 있다면 반드시 두 사람이 그 모습대로 그려낸 것을 싫어하지 않고 오히려 꼭 닮게 그렸다는데 대하여 기뻐할 것이다"라고 적었다. 핍진한 모습을 중시하는 평소의 회화관이 초상화만이 아니라 산수화에도 일관되게 작용하고 있다. 여행 이후 정조에게 진상된 김홍도의 금강산도는 전하는 않는다. 그러나 그 회화적 특징만은 김홍도의 이름으로 전칭되는 60폭의 금강산도 화첩에서 확인된다. 이 화첩은 비록 김홍도의 친필 여부에 관한 이론異論이 따르고 있으나 적어도 김홍도의 그림을 방불하는 작품으로 평가받고 있다. 이 화첩의 금강산도에서 관찰되는 주된 특징은 한마디로 산수화에서 정점에 도달한 '시각적 사실성'이라 압축할 수 있을 것이다.

강세황은 자신이 노쇠하여 더 이상 금강산도를 그릴 수 없음을 한탄하고 후대를 기약하며 글을 마무리하였다. 그러나 그가 산행 동안 금강산을 전혀 그리지 않았던 것은 아니었다. 「유금강산기」에는 강세황이 정양사正陽寺 헐성루歇惺樓에서 금강산의 전경을 그렸음이 기록되어 있다. 그러나 당시의 그림은 전하지 않는다. 강세황이 서울에 돌아온 후 회양의 강인과 주고받은 서간은 회양에서 제작한 금강산도의 행방과 함께 〈피금정도〉의 제작과 관련된 주변 상황을 유추하는 데 필요한 유용한 단서를 담고 있다.[69]

금강초본 십여 장과 그 외 그림의 초본은 벽아璧兒가 가져갔다고 하는데 일전에 조이중趙彝仲이 일부러 와서 임금의 뜻을 전하였다. (…중략…) 이것이 보잘 것 없

는 종이 쪽지라도 보내지 않으면 안 된다. 편지가 도착한 후에 사람을 시켜서 올려 보내고 늦지 않도록 해라. (···중략···) 기유[1789] 11월 회일.

11월 30일 자의 이 서간에 의하면 정조는 조이중이란 신하를 보내 강세황이 금강산에서 그린 그림을 보고자하는 뜻을 전하였다. 마침 손자 강이벽姜彝壁, 1758~1812이 이 그림들을 회양으로 가져갔기 때문에 서둘러 서울로 돌려보내라는 내용이다. 1789년 11월 이전 강세황은 서울에 돌아와 있었다. 그는 국왕으로부터 금강산에서 그린 그림을 진상하라는 갑작스러운 요구를 받았다. 정조의 명령을 전달한 '조이중'은 여타의 사료에서 나타나지 않는 인물로서 그의 신원은 미상이다. 그는 왕명의 출납을 담당하는 승정원의 승지承旨의 다른 이름인 승선承宣으로 불리고 있어 정조의 사적인 명령을 전달하던 관료로 추정된다. 금강산도 진상과 관련된 전후 과정을 담은 강세황의 서간들은 강세황에 대한 국왕의 사적인 회화 요구가 어떤 방식으로 이루어졌는지를 확인시켜 주는 매우 드문 사료이다. 아울러 기념비적인 규모와 화법의 〈피금정도〉가 국왕의 요구로 제작되었을 가능성도 고려해보도록 한다.

이 편지에 대한 강인의 12월 4일 자 답신에는 "지본의 그림 15장과 대폭 4장, 아울러 창고를 기울여 삼가 올려 보냈습니다. 이 아들이 보기에는 대폭의 그림이 진실로 좋습니다"라는 내용이 포함되었다.[70] 강홍선 소장의《가전보완첩家傳寶玩帖》에 수록된 12월 7일 자 강세황의 서간에서도 금강산도의 진상과 관련된 마지막 사실을 확인할 수 있다.도 5-25[71]

69 11월 30일 자의 편지는 강인의 후손인 강태운이 구장하였던 서간첩에 수록되어 전한다. 현재 이 서간첩의 소재는 불분명하다. 이 내용은 변영섭, 앞의 책, 29쪽, 주 92·도 65-1 참고.

70 강인의 답신 내용은 변영섭, 위의 책, 29쪽, 주 93 참조.

71 "金剛草本能得趁時. 卽來方此納上, 可幸. 大本雖非金剛草, 亦可納之耶. 當與趙承宣 相議而爲之矣." 저자는 서간의 소장인인 강홍선 선생님과 지원구 학예사의 도움으로《家傳寶玩帖》의 서간을 열람할 수 있었

도 5-25. 강세황, 〈서간〉, 《가전보완첩》. 강흥선 소장

금강산의 그림은 때에 맞춰 도착하였다. 그림이 이르자마자 곧바로 이것을 납상
하였으니 다행이다. 대본은 비록 금강산 그림이 아니지만 또한 이를 올려야 될
것인지, 조승선과 상의할 일이다.

이상에서 살펴본 강세황의 금강산도 진상을 두고 오간 서간에서 그가 회양
에서 제작한 그림의 대강을 파악할 수 있다. 회양에서 서울로 보낸 그림은 종
이에 그린 15점과 대폭의 그림 4점이었으며 이중에는 화격이 매우 뛰어난 대
폭 작품이 포함되어 있었다. 강인이 회신 중에 가장 좋다고 감탄하였던 대폭
의 그림은 금강산도가 아니었다는 사실로 볼 때 이는 1789년의 〈피금정도〉로
추정된다. 그렇다면 이 그림은 1789년 8월 이후 서울의 강세황가에 소장되어
있었으며 잠시 회양에게 보내졌다 다시 서울로 돌아왔을 것이다.[72]

서간의 행간을 세밀히 살펴 〈피금정도〉를 그린 동기에 조금 더 다가갈 수
있다. 〈피금정도〉를 포함한 금강산도가 회양의 강인에게 보내진 사실은 애
초에 이 그림들이 외부의 특정한 요청을 전제로 제작된 그림이 아니었음을

다. 두 선생님께 감사드린다.
72 금강산도가 전혀 수록되지 않은 《풍악장유첩》은 서간의 15폭 중 금강산도를 제외한 나머지 그림일 가능성
도 있다.

의미한다. 그림 상에 어떤 증여의 메시지가 적히지 않은 점을 비롯하여 서울과 회양을 급박하게 오갔던 그림의 이동 과정은 비록 명시되어 있지 않더라도 이들의 제작 동기를 화가의 자발적인 의지에서 찾아야 함을 의미한다. 강세황의 금강산도 진상과 관련된 서간들은 그가 관료로 활동하며 국왕의 서화 요구에 수응하여 작품을 제작하였다는 기록을 다시 한 번 확인해 준다.[73] 아울러 이 내용에 따르면 1789년의 〈피금정도〉의 제작 동기는 어떤 서화 요청에 대한 수응이 아니었음도 유추할 수 있다. 즉 이 그림은 강세황이 자신의 내적인 계기에서, 화가로서의 창조적 욕구를 충족시키기 위한 자족적인 동기에서 제작된 그림이었다.

3) 실경산수화로서의 피금정도

1789년 〈피금정도〉를 다시 그리며 강세황은 이전의 그림과 동일한 시문을 화면에 포함시킴으로써 두 그림이 한 장소를 그렸음을 분명히 하였다. 그러나 이 시문을 제외하면 두 그림은 전혀 다른 방식으로 그려졌다. 양자 간에 보이는 차이는 무엇보다 그림에 포착된 공간의 규모에서 두드러진다. 무신년본에서 강세황은 피금정을 중심으로 그 주변 지형을 묘사하는 데 집중하였다. 그러나 기유년의 그림에서 정자는 그림 한편에 상징적으로 존재할 뿐 더 이상 중심이 아니다. 넓은 공간 속에 상하로 펼쳐지고 다시 끝없이 이어진 산맥이 이 그림의 진정한 주인공이다. 기유년 〈피금정도〉의 '그림 같은 산세'는 과연 이 그림이 금성의 풍광을 사실적으로 재현한 것일까라는 의문을 불러온다. 강세황이 실경산수화에서 가장 중요한 가치를 부여하였던 실재를 닮은 재현은 노년의 그림을 이해하는 데에 여전히 유용한 준거일 수 있을까?

73 姜儐, 「行狀」, 姜世晃, 앞의 책, 475~516쪽.

이러한 문제는 풍경과 그림의 대조를 통하여 쉽게 해결될 수 있는 성질의 것이다. 그러나 피금정은 현재 북한의 영토로서 대상 장소를 찾아 그림과 비교하며 그 재현 방식을 분석하는 일은 불가능하다. 이 책에서는 조선의 고지도 및 위성사진에서 피금정 주변의 지형적 특징을 파악하고, 아울러 동일한 장소를 그린 화가들의 그림과 비교하여 화가가 지형을 재현하는 방식을 이해하고자 한다.

먼저 18세기에 제작된《해동지도海東地圖》에서 위치를 확인하면 금성현은 서울에서 회양으로 향하는 길목에 자리 잡고 있다. 피금정은 금화에서 금성으로 들어가는 입구에 해당하며 서울에서 금강산으로 향하는 유람객은 이 정자를 통과해야만 하였다.도 5-26[74] 피금정을 여행한 화가들은 이 정자를 화폭에 담곤 하였는데, 화가에 따라 이를 그리는 방식은 제각기 달랐다.도 5-16~19 1711년 금강산 여행에서 피금정을 그린 정선은 정자 정면에서 풍경을 포착하였다. 정선은 〈피금정도〉를 그리며 유독 문인화적인 필치를 사용하였으며 이곳을 마치 화보 속의 한 장면처럼 묘사하였다. 19세기에 금강산도의 전통을 이어간 화가 김하종의 〈피금정도〉는 느슨한 남종화풍의 필치를 구사하고 있지만 화면 구성만큼은 정선의 방식을 따르고 있다. 이들과 달리 이인상은 강을 사이에 두고 언덕과 쓸쓸한 정자가 서로 바라보는 전형적인 문인화풍의 강안江岸 풍경으로 그려내었다. 특유의 생략적인 필치와 이른바 '예찬倪瓚 양식의 구성'은 이 그림을 실경이 아닌 관념적인 산수화의 한 장면으로 보이게 만든다. 김홍도 역시 피금정을 사생하여 금강산도첩의 한 장면을 구성하였는데 그가 바라보는 방식은 이전의 화가들과 완전히 달랐다. 그는 피금정

74　金昌集(1648~1722)과 같은 이는 피금정 주위의 울창한 숲을 제외하면 특별한 볼거리가 없는 곳이라 평가하였다. 그러나 대다수의 시인들은 피금정 주변엔 수목이 울창하였으며 산세와 바위가 볼만한 곳이라고 칭찬하였다. 金昌集,『東遊錄』,『韓國文集叢刊』176, 1996, 451쪽.

의 남쪽에서 멀리 북쪽의 산악을 바라보는 시점으로 일대를 조망하였다. 피금정과 주변 풍경을 광각의 시점으로 포착하여 정자 주변의 지형지세를 헤아릴 수 있도록 하였다. 정자 주변의 수림樹林, 그 뒤로 펼쳐진 들판, 산 아래 자리한 마을 등 그의 묘사 방식은 위성사진으로 파악한 이 지역의 지형을 고스란히 담고 있다. 김홍도 전칭의 금강산도첩의 연구자들은 각 장면이 거의 카메라와 같은 수준으로 정확하게 포착된 사실적인 작품임에 동의하고 있다.[75] 〈피금정도〉 역시 실제 정자와 주변 풍광을 관찰되는 모습 그대로 옮겨 놓은 그림으로 보인다. 그러나 김홍도의 그림은 강세황의 것과 전혀 다른 풍경을 보이고 있다. 이것은 강세황이 보이는 그대로의 산수를 그리지 않았음을 의미할 것이다. 대상 지형과의 시각적 동일성을 강조하였던 강세황의 평소 지론을 고려하면 기유년 그림의 구성 방식은 쉽게 이해되지 않는 부분이 있다. 강세황은 〈피금정도〉를 제작하며 이전에 실경산수화의 회화적 목표로 삼았던 사실적이고 객관적인 재현을 포기하였던 것일까?

회양에 체류하던 동시기에 제작한 《풍악장유첩楓嶽壯遊帖》은 〈피금정도〉를 이해하기 위하여 참고해야 하는 작품이다. 이 화첩에는 관아 주위를 비롯한 회양의 풍광을 그린 실경산수화 4점과, 동해안 지역을 그린 산수화 3점 모두 7점의 그림이 수록되었다.도 5-27[76] 그 내용을 구체적으로 살펴보면 회양 부근에서 그린 백산栢山, 회양 관아, 학소대鶴巢臺, 의관령義館嶺의 4폭과 해안 지역을

75 〈피금정도〉를 포함하는 김홍도의 금강산도 제작 경위와 내용에 관한 상세한 분석은 진준현, 앞의 글, 1996, 3~72쪽 참고. 이 논문에서 진준현은 김홍도의 그림은 그가 보았던 동일한 지점을 찾을 수 있을 만큼 사진적인 특징을 가지고 있음을 밝혔다. 현존하는 김홍도의 60폭 금강산도는 전칭작으로 논의되기도 하지만 김홍도의 원본을 그대로 모사한 것으로서 인정받고 있다. 이 책에서는 편의상 김홍도의 작품으로 서술하고자 한다.

76 박은순은 《풍악장유첩》 내 각 장면의 위치와 내용에 관하여 시문과 고지도를 바탕으로 상세히 논증한 바 있다. 이 책에서는 박은순의 논고를 참고하였으며 화첩의 내용에 관해서는 다시 논의하지 않는다. 박은순, 앞의 글, 85~95쪽 참조.

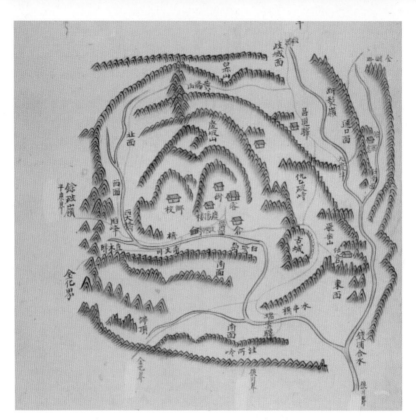

〈금성현〉,《해동지도》, 18세기, 종이에 채색, 47.0×30.5cm, 규장각한국학연구원

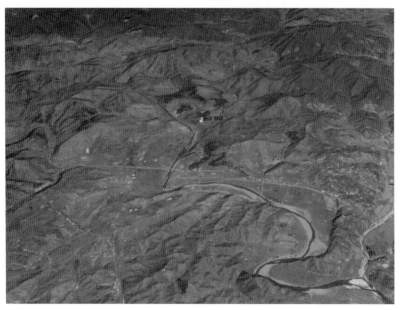

현재 금성의 위성사진, Google Earth

도 5-26. 지도 및 위성사진으로 파악한 피금정의 위치

1.〈영구〉

2.〈아운〉

3.〈제학소대도〉

4.〈중양등의관령기〉

5.〈등회양의관령〉

6.〈시문〉

도 5-27. 강세황, 《풍악장유첩》. 1788, 종이에 먹, 35.0×25.7cm, 국립중앙박물관

7. 〈등헐성루〉

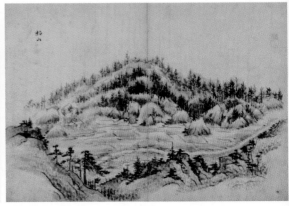

8. 〈백산〉

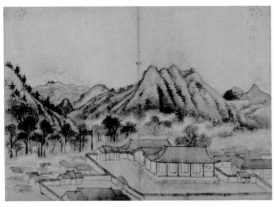

9. 〈회양관아〉

10. 〈학소대〉

<div align="center">11. 〈의관령〉</div>

<div align="center">12. 〈죽서루〉</div>

<div align="center">13. 〈청간정〉</div>

<div align="center">14. 〈가학정〉</div>

도 5-27. 강세황, 《풍악장유첩》. 1788, 종이에 먹, 35.0×25.7cm, 국립중앙박물관

9. 〈회양관아〉

그린 죽서루竹西樓, 가학정駕鶴亭, 청간정淸澗亭의 3폭으로 구성되었다.[77] 함께 장첩된 글은 모두 4편으로, 〈학소대도〉에 쓴 제화시, 중양절에 의관령에 오른 일에 대한 기록과 시문, 관아의 무료한 날을 읊거나 헐성루에 오른 감흥을 노래한 시이다. 글과 그림에 등장하는 장소를 실제 지역과 비교하며 묘사의 특징을 파악할 수는 없지만 이들은 대부분 회양 지도에서 쉽게 확인할 수 있는 장소이다. 4폭의 회양 풍경은 회양 체류 중에 강세황의 일상을 구성하던 장소들로서 여타의 화가들에 의해 회화화되지 않은 장소이기도 하였다.

《풍악장유첩》의 그림은 빼어난 절경을 그린 것이 아니며 특별한 회화적 시도를 보이는 그림들도 아니었다. 이렇게 회양의 일상적인 풍광을 그리며 강세황이 의도한 바는 무엇일까? 이곳에서는 《송도기행첩》에서 선보였던 극적인 효과를 더해주는 투시도법이나 눈을 사로잡는 채색법은 더 이상 찾을 수 없다. 강렬한 채색과 필선은 담담한 수묵으로 대체되었다. 선염과 점묘라는 단순한 방식에 미묘한 농담차로 공간감을 표현하였다. 회양의 풍경을 묘사하며 강세황은 문인화의 표현 방식을 연상시키는 담백하고 안정적인 분위기의 실경을 그려내고 있었다.

《풍악장유첩》의 〈의관령〉 화면에는 '흉중성죽胸中成竹'이라는 작은 인장이 남아있다. 대나무를 그리기 위해서는 마음속에 이미 대나무가 있어야한다는 의미의 '흉중성죽'은 소식과 문동文同, 1018~1079이란 북송대 문인들의 회화 창작의 이상을 상징하는 어구이다.[78] 그들은 화가가 대상이 지닌 이치를 파

77 《풍악장유첩》에 수록된 7폭의 회화 중 竹西樓, 駕鶴亭, 淸澗亭은 김홍도의 그림과 거의 일치하여 양자 간에 모종의 관계를 보이고 있지만 구체적인 관계는 단정하기 어려운 면이 있다. 다만 강세황이 회양 체류 중 동해안 지역을 여행한 정황은 보이지 않는다.

78 '흉중성죽'은 소식이 「篔簹谷偃竹記」에서 문동의 대나무 그림을 거론하며 "대나무를 그리기 위해서는 반드시 먼저 가슴 속에 대나무가 있어야 한다(墨竹必先得成竹於胸中)"라 하였던 구절에서 유래하였다. 흉중성죽론은 회화 창작에서 사물의 형태 묘사보다 사물에 내재한 본질에 의의를 두었던 소식의 문인화론을 상징하는 구절이다.

1. 강세황, 〈의관령〉의 '흉중성죽' 인장 2. 정유, 『고금인장』

도 5-28. 흉중성죽 인장

악하고 그것과 일체화되었을 때 결과적으로 뛰어난 작품을 그릴 수 있다고
믿었다. 그들이 확립한 문인화 이론은 역사를 통과하며 회화의 이상으로 정
착되었다. 《풍악장유첩》에 보이는 유일한 낙관인 '흉중성죽'은 강세황의 다
른 유묵에서는 발견되지 않는다. 이 인장은 다음 시대에 정유鄭堉, 1795~1863이
편찬하고 신위가 서문을 적은 『고금인장古今印章』에 수록되어 강세황의 인장
이었음이 확인된다.도 5-28[79] '가슴 속의 대나무'라는 인문의 메시지는 강세황
이 회양에서 이룬 성과를 이해하는 하나의 단서가 될 수 있을 것이다. 강세
황은 일체의 자극적인 색채나 필법을 배제하였으며 단순한 필묵만으로도 실
경의 공간과 인상을 표현하였다. 이 화첩의 전반에 구사된 세련된 필묵의 조
절, 담백하고 안정된 정서, 사물을 대하는 지적인 감각은 바로 '문인'의 회화
에서 선호하는 바에 근접한 특징이다. 문인화의 이념을 압축한 인문은 이 그

79 鄭堉, 『古今印章』 卷3, 국립중앙도서관, 10쪽.

1. 무신년본, 1788
2. 기유년본, 1789

도 5-29. 무신년·기유년본 〈피금정도〉의 점경인물

림이 실경을 그리되 문인의 회화를 구현하였음을 더욱 명확히 해준다.《풍
악장유첩》에서 목격되는 실경산수화에서 문인화풍을 구현하려는 시도는
〈피금정도〉를 이해하는 참조점을 제공한다.

　기유년 그림에 담긴 강세황의 의도를 이해하기 위하여 한 해 앞서 제작된
무신년의 그림 속에 등장하는 인물을 함께 주목하고자 한다. 강을 건너는 나
룻배 위에는 사공 외에 4명의 인물이 앉아있다.도 5-29 강세황의 여행 경험을
그린 실경산수화에 그려진 유람객들은 회양으로 향하는 강세황 일행을 의
미할 것이다. 그러나 이들 유람객들은 강세황이 실제로 착용하였을 조선 문
인의 복장을 하고 있지 않다. 그들은 머리에 두건을 묶고 포袍를 입는 중국식
복식을 착용하였다. 화보의 영향이 반영된 여행객의 표현은 화가의 습관을
반영하는 것일 수도 있다. 그러나 이것은《송도기행첩》이 화가의 여행 경험
을 그리되 등장인물들 또한 조선식 복장으로 그려진 점과 뚜렷이 구분된다.
이국적인 점경인물 묘사는 기유년 〈피금정도〉의 하단에 등장하는 두 인물에
서도 확인된다. 이 그림에는 두건과 중국식 포를 착용한 문인과, 그 뒤로 머
리를 양쪽으로 묶고 서책 꾸러미를 든 시동이 그려져 있다. 이처럼 중국의
복식을 착용한 그림 속의 인물들은 강세황의 그림을 실경과 사의화寫意畵 사

도 5-30. 고병, 『고씨화보』. 진주 유씨가 전세품
종이에 인쇄, 36.8×22cm, 성호박물관

도 5-31. 황봉지, 『명공선보』. 진주 유씨가 전세품
종이에 인쇄, 28.5×20.1cm, 성호박물관

이의 경계에 옮겨 놓으며 그림의 성격을 전환시키는 역할을 한다. 화보풍의
인물들은 〈피금정도〉의 제작 의도와 무관하지 않을 것이다.

4) 문인화의 지향과 동기창 서화의 추종

강세황은 윤두서·심사정 등과 더불어 조선 후기 화단에 남종문인화가 정
착하는 데 기여한 대표적인 화가로 평가받고 있다. 그의 작품에서는 『당시화
보唐詩畵譜』, 『개자원화전芥子園畵譜』, 『십죽재서화보』 등 조선에 큰 영향을 미친
중국의 유명 화보를 참고하였음이 쉽게 확인된다. 강세황의 문인화 학습은
중국에서 유래한 화보를 매개로 이루어졌을 것으로 추정된다. 안산 경성당
의 가전 유묵 중에는 강세황이 직접 참고하였던 것으로 보이는 『당시화보』,
『명공선보名公扇譜』 등도 전하고 있다.[도 5-30·31][80] 조선에 수용된 화보류 서적에
수록된 회화와 정보를 관통하는 미적 취향은, 이들의 출판인이자 독자였던
중국 강남 지역 문화인들의 기호를 반영한 '문인화풍'이라 할 수 있다.

강세황의 문인화에 대한 이해와 천착의 성격을 압축할 수 있는 키워드는

80 성호기념관, 앞의 책, 55~61쪽

1. 〈방동현재산수도〉

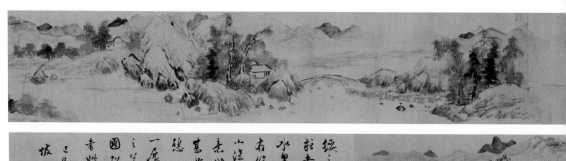

2. 〈계산심수도〉

도 5-32. 강세황, 〈방동현재산수도〉 및 〈계산심수도〉, 1749, 종이에 먹, 23.0×462.0cm(전체), 국립중앙박물관

명대의 문인화가이자 서화 이론가였던 '동기창董其昌, 1555~1636'이다. 동기창은 그가 활약하였던 명말 이후 청대까지 지속적으로 강력한 문화적 영향력을 발휘한 인물이었다. 청대 정통파正統派로 일컬어지는 일단의 문인화가들이 동기창의 회화와 이론을 계승한 인물들인 점에서 알 수 있듯이, 청대 화단에서 동기창의 위상은 매우 높았다. 조선에서 동기창의 명성과 서화 선호는 중국에 뒤지지 않을 것이다. 그러나 그의 진적眞蹟이 조선에 전해져 화가들에 의해 수용된 흔적은 예상 외로 뚜렷하게 드러나지 않는다. 이런 상황에서 강세황은 18세기 조선 화단에서 동기창 화풍을 향한 관심과 회화적 반영을 뚜렷이 보여주는 거의 유일한 화가일 것이다.

동기창의 서화를 향한 강세황의 관심은 어느 시기로 한정되지 않는다. 이것은 화업의 초기부터 만년에 이르기까지 지속된 것이었다. 안산 이주 후 몇 년 지나지 않은 1749년에 제작된 〈방동현재산수도倣董玄宰山水圖〉는 조선시대 회화사 전체를 통틀어 보기 드문 동기창의 임모작으로서 조선에서 동기창과의 예술적 상호관계를 이야기할 때 독보적인 위치를 차지한다.도 5-32[81] 가로로 긴 두루마리 화면에는 전체에 걸쳐 수평으로 흐르는 강물을 따라 산, 언덕, 나무, 가옥이 배치되었다. 산들은 화면의 도입부에 희미하게 그려진 원경으로 시작한다. 산이 겹겹이 쌓인 근경이 등장하다가 마지막 부분에서는 다시 원경을 그리며 사라진다. 화면의 중심은 가옥이 위치한 전경에서 원경으

81 〈방동현재산수도〉는 심주의 그림을 임모한 〈溪山深水圖〉(倣沈石田山水圖)와 함께 하나의 횡권으로 장황되어 있다. 그림 뒤에는 각각의 제작 경위와 소장의 이력을 담은 세 개의 제발이 첨부되었다. 각 제발의 내용은 다음과 같다. "董玄宰 仿北苑筆意作此圖. 余又從而倣之, 去玄宰又遠, 此北苑則必益無毫髮方弗. 況且紙本堅頑, 末得其用墨之妙, 何足觀也! 後日當覓佳紙更臨一過, 綏之第藏此軸而俟之. 己巳秋八月, 忝齋." "余嘗以外從王父筆, 換此軸於南從元伯, 盡□光之得意作而□所書跋文儘佳絶可喜. 壬申孟秋, 書于竹洞." "綏之病中, 以此軸求畵. 旣臨玄宰水墨山水一幅, 下有餘紙, 復作〈溪山深秀圖〉一幅. 盖意倣沈石田也. 雖甚荒率, 頗有眞態, 綏之試倚枕一展也, 其能如琳之〈草檄〉, 維之〈輞川圖〉, 解療人病否! 書此又助一粲. 己巳秋書于坡溪, 光之."

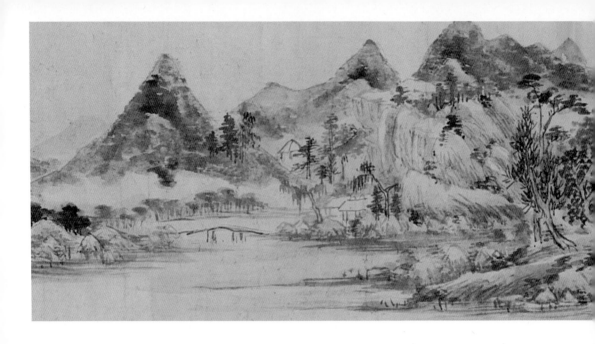

1. 〈방동현재산수도〉 부분

2. 〈계산심수도〉 부분

로 이어지는 부분이다. 다양한 수종의 나무를 화보풍의 수지법으로 그려 나
열하고 나무 사이에는 간단히 그린 모옥을 배치하였다. 농도의 차이를 준 미
점으로 표현한 원경의 산, 그 사이로 드문드문 돌출한 평평한 산봉우리 등
문인화의 표현 요소들이 화면 전반에 안정감 있게 배치되었다.

강세황은 〈방동현재산수도〉의 화기에서 '동원董源, 943~961 활동의 필의로 그린
동기창 그림'을 모방하였다는 설명을 남겼다.[82] 동원의 필의를 거론하였으
나 강세황의 그림은 황공망 양식을 재해석하여 만들어낸 동기창 회화의 한
전형인 '방황공망'의 산수화 양식에 가장 근접하였다. 동기창의 황공망 양식
을 대표하는 Wan-go H. C. Weng翁万戈 컬렉션의 〈방황공망산수도〉의 구성
법을 보면, 화면 전체에 걸쳐 강물이 흐르며 도입부에는 낮은 언덕과 울창한
나무가 등장한다.도 5-33 중앙의 전경에는 평평한 언덕 위에 높은 나무와 낮은
집을 배치하였다. 마지막 부분에서 산들은 아스라한 평원을 그리며 시야에
서 사라진다.[83] 이러한 특징적인 형식은 동기창의 작품 속에서 반복적으로
구사되었다. 흥미로운 점은 현존하는 조선 후기 회화사에서 이처럼 전형적
인 황공망풍의 동기창 화풍을 선보인 인물이 강세황뿐이라는 사실이다. 강
세황은 어떻게 동기창의 '방황공망산수도'의 회화 양식을 이처럼 정확하게
재현할 수 있었을까?

82 10세기의 화가인 동원은 동기창에 의해 王維(c. 699~759)와 더불어 문인화의 시작으로 여겨진 인물이
 다. 동기창은 일생에 걸쳐 30여 점의 동원 작품을 감식하였던 것으로 알려졌으나 그의 작품 중에 방동원산
 수는 매우 드물게 나타난다. 동기창이 감식하였던 대표적인 동원의 작품은 구로카와 고문화연구소 소장의
 〈寒林重汀圖〉, 대북 고궁박물원의 〈瀟湘圖〉, 요녕성박물관의 〈夏景山口待渡圖卷〉 등이다. 한정희, 「동기
 창에 있어서 동원의 개념」, 『한국과 중국의 회화—관계성과 비교론』, 학고재, 1999, 90~140쪽.

83 동기창의 1599년 〈방황공망산수도〉에 관한 분석은 James Cahill, "Tung Ch'i-chang's painting style : Its
 sources and Transformation", In *The Century of Tung Ch'i-ch'ang 1555~1636*, Kansas City : Nelson-
 Atkins Museum of Art; Seattle : University of Washington Press, 1992, 57~60쪽 참조. 강세황의 중국
 화법 수용에 대해서는 한정희, 「강세황의 중국과 서양화법 수용 양상」, 『동아시아 회화 교류사』, 사회평론,
 2012, 225~251쪽 참조.

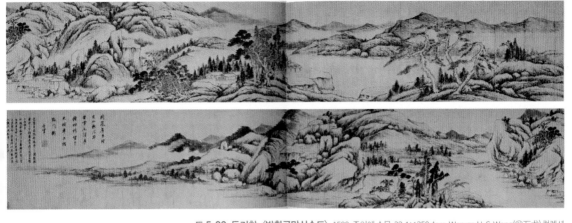

도 5-33. 동기창, 〈방황공망산수도〉, 1599, 종이에 수묵, 32.4×359.4cm, Wan-go H. C. Weng(翁万戈) 컬렉션

먼저 강세황이 회화 학습의 교재로 삼았던 화보를 통해 동기창의 회화 양식을 습득하였을 가능성을 생각해 볼 수 있다. 〈방동현재산수도〉 속에는 화보적인 표현이 포함되어 있어 이러한 가능성을 높여준다. 그러나 강세황이 참고할 수 있었던 화보류 서적에서 횡권 형식의 회화는 거의 볼 수 없다. 좌우로 긴 두루마리 형식을 서적에 수록하는 데에는 한계가 있었다. 화보의 수록이 용이한 그림 형식은 소품, 혹은 선면이었다. 물론 화보에 소개된 여러 장면을 조합하여 동기창 양식의 화면을 구성할 수도 있을 것이다. 그러나 이런 방식으로 〈방동현재산수도〉에 그려진 만큼 정확하게 동기창 양식의 화면을 재구성하는 일이란 상상하기 어렵다. 〈방동현재산수도〉의 형식은 실제로 강세황이 이와 유사한 양식의 산수화를 감상하였고 이를 모방하였음을 의미한다. 동기창 회화 양식이 정확하게 반영된 이 그림은 18세기 후반의 조선에서 강세황이 경험할 수 있었던 동기창의 회화는 어떤 것이었는가라는 의문으로 이어진다.[84]

강세황이 지닌 동기창을 향한 관심은 그의 문집과 작품의 기록에서 파악할

84 안산 시절 강세황은 성호 이익이 감상하고 발문을 썼던 동기창의 〈산수도〉를 보았을 것이다. 그러나 이익이 보았던 동기창의 그림에 관한 구체적인 사항은 알 수 없다. 李瀷, 『星湖全書』 卷56, 「題董玄宰畫」.

도 5-34. 강세황, 〈동기창임전인명적발〉. 1761, 종이, 25.0×92.0cm, 개인 소장

수 있다. 1761년 강세황이 동기창 글씨를 감식하고 적은 〈동기창임전인명적
발董其昌臨前人名迹跋〉의 내용은 다음과 같다.^{도 5-34}[85]

'단조의 반은 가짜 동기창이라네.' 단조는 우리나라에서 말하는 소족자이다. 이
시는 동공이 떠난지 얼마 지나지 않아 있었다. 반은 가짜라는 말에서 오늘날 위
작이 많음을 알 수 있다. 지금 근재 이공이 소장한 축을 보니 내가 동공의 글씨를
많이 보지 못하였어도 이것만은 천 번 만 번 진짜임을 단정할 수 있다. 보면 알 수
있으니 무슨 까닭인가!

이 서첩은 역대 서예가들의 글씨를 임모한 동기창의 서예를 모은 것으로
강세황은 여기에 발문을 적었다. 소장자인 근재謹齋 이공李公은 이익의 조카
인 이관휴李觀休, 1692~?이다. "단조의 반은 가짜 동기창單條半假董其昌"이라는 구
절은 중국 문헌을 인용한 것으로, 중국 소주의 상업 거리에 동기창의 위작이

85 "曾見一小□□□□, 單條半假董其昌. 單條乃我國所謂□小簇子也. 此詩去董公固不遠而有, 半假之云
則到今僞作之多可知也. 今見謹齋李公所藏一軸, 余雖不多見董公書, 尙可必此之爲千眞萬眞. 望而知之,
何也." 변영섭, 앞의 책, 160·303쪽, 도 84.

얼마나 많이 거래되고 있는지를 보여주는 구절이다. 강세황은 이런 상황을 이야기하며 이관휴의 소장품만은 동기창의 진작임을 확인해 주었다.[86]

　실제로 당시 서울과 북경을 오가는 연행 사절을 통하여 동기창 서화가 입수되고 있었으나 그 대부분은 위작이었다. 조선의 문인들은 그들이 접하는 동기창 서화 대부분이 위작이라는 사실을 자각하고 있었다.[87] 홍대용洪大容, 1731~1783이 연행 중 만난 책문의 세관은 조선에 동기창의 그림이 있는지를 물은 일이 있었다. 홍대용은 북경에서 사온 동기창 그림 중에 진작이 없다고 대답하였다. 강세황이 '연경 가게의 가짜 동기창보다 내가 꾸민 족자가 낫다'고 자부하였던 점으로 보아 그 역시 북경에서 구입한 수준 낮은 위작을 다수 경험하였던 것으로 보인다.[88] 그러나 대량으로 입수되는 동기창의 위작은 비록 진작이 아니었더라도 동기창 화풍의 일면을 간직한 서화들로서, 조선 문인들이 동기창의 회화 형식과 이론을 인식하는 데 일정한 역할을 수행하였을 것이다.

　강세황의 회화 세계에서 〈방동현재산수도〉는 비교적 이른 시기의 동기창을 향한 천착을 반영하고 있다면, 일민미술관 소장의 《표옹선생서화첩》은 그 마지막 단계를 보여주는 화첩일 것이다.[도 5-35] 이 화첩은 그림 18폭을 포함해 모두 33면의 서화로 구성되었으며 제작 시기는 1787년에서 1789년에 걸쳐 있다.[89] 《표옹선생서화첩》의 전반에 위치한 산수화 7점은 동기창의 이름이 적힌 글과 짝을 이루고 있다.[90] 이 글은 동기창의 회화 관련 저술에서

86　이 구절은 명청대 문헌에서 소주의 분위기를 묘사하기 위해 자주 인용된 시구로 보인다. 청대의 소설 『豆棚閑話』에서도 소주의 상업가를 묘사하기 위하여 인용된 바 있다. 艾衲居士 編, 『豆棚閑話 外』, 呼和浩特 : 內蒙古人民出版社, 2000, 106쪽.

87　洪大容, 『湛軒書』 燕記, 「希員外」.

88　강세황, 「戱題障子上」, 앞의 책, 2010, 95쪽.

89　《표옹선생서화첩》에 대한 내용 분석은 김양균, 앞의 글, 1~44쪽; 차미애, 「십죽재서화보와 조선 후기 회화 문화의 변화」, 『조선시대 회화의 교류와 소통』, 사회평론, 2014, 75~102쪽 참조.

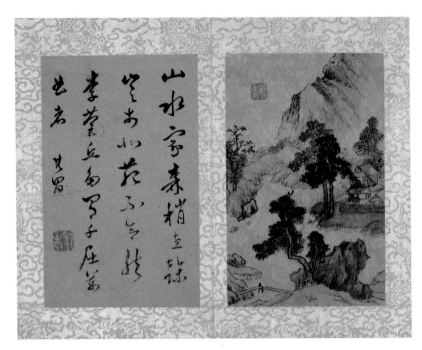

1.

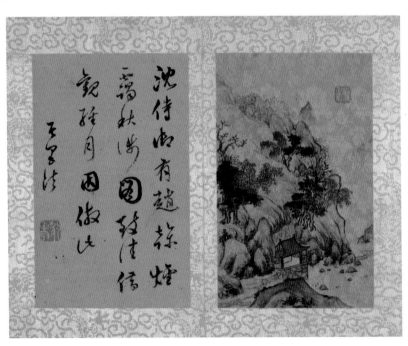

2.

도 5-35. 강세황, 《표옹선생서화첩》. 1789, 비단에 담채, 서화 각 28.5×18.0cm, 일민미술관

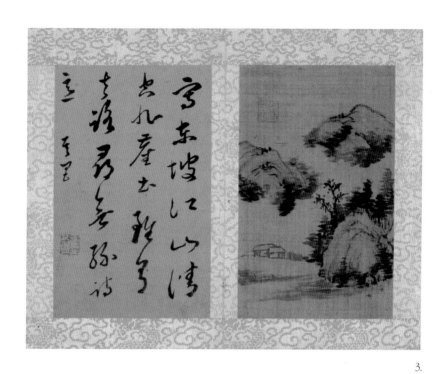

3.

4.

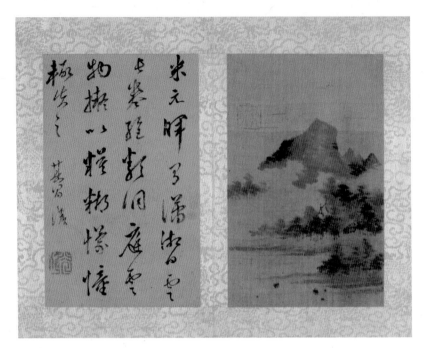

5.

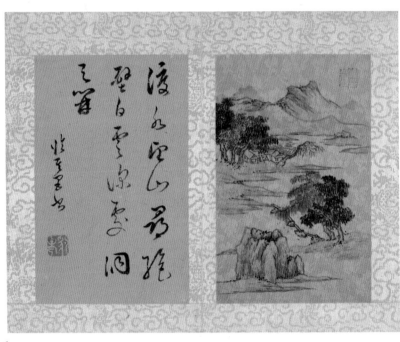

6.

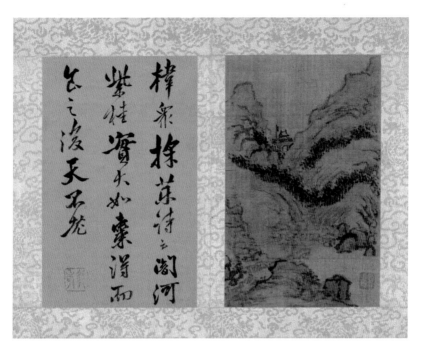

7.

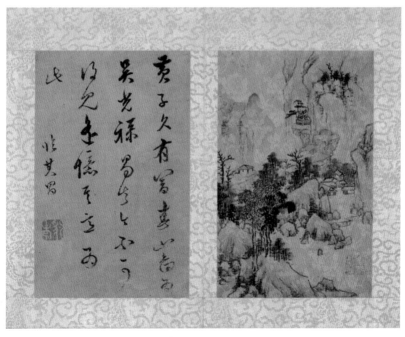

8.

선택된 내용으로 동원, 조간趙幹, 10세기에 활약, 소식, 미우인米友仁, 1090~1170, 황공망 등의 역사적인 문인화가들의 그림에 관한 동기창의 제발이다.[표 8] 글과 그림의 조합을 세밀하게 비교하면 이들이 서로 관련되도록 배치되었음을 알 수 있다. 7폭 중 서화 간의 관계가 가장 잘 나타난 부분은 마지막의 〈부춘산거도富春山居圖〉를 언급한 장면이다.[91]

황자구의 〈부춘산도〉는 오광록吳光祿이 소장하였다. 지금은 사라져 볼 수 없으니 멀리서 그 뜻을 생각하며 이 그림을 그린다. 동기창을 임모하다.

이 글은 동기창의 글씨를 임서한 것으로 그 내용은 황공망의 〈부춘산도〉를 보았던 기억을 되살려 그린다는 사연을 담고 있다. 이 글과 함께 대구를 맞추어 배치된 산수화는 강세황의 개성이 두드러져 일견 황공망의 회화와는 거리가 커 보인다. 그러나 평평한 산정, Y자형의 바위 표현, 수목으로 둘러싸인 언덕과 모옥 등 황공망 화풍으로 일컬어지는 특정적인 표현이 일부 간취된다.

한편 《표옹선생서화첩》에 수록된 8폭의 화훼죽석도花卉竹石圖는 화가 스스로도 밝혔듯이 《십죽재서화보》를 임모한 그림이다. 8점의 산수화에는 어

90 《표옹선생서화첩》에 포함된 18점의 회화는 동기창의 방작을 포함한 9점의 산수화, 1점의 묵죽화, 그리고 『십죽재화보』를 모방해 그렸다고 기록된 8폭으로 구성되었다.

91 "黃子久有富春山圖, 爲吳光祿. 易失今不可得見, 遙憶其意爲此. 臨其昌."
 황공망의 〈부춘산거도〉는 대만 국립고궁박물원 소장의 無用師本과 북경 고궁박물원 소장의 子明本 두 본이 전한다. 이중 무용사본에는 동기창의 제발이 적혀 있다. 이 작품은 한때 심주가 소장하기도 하였으며 동기창 당시 의흥 吳正志(1562~1617)의 소장품이었다. 강세황의 글 중의 오광록이란 오정지를 가리킨다. 오정지 사후 그의 아들이 죽음에 임박해 〈부춘산거도〉를 태우려고 하였으며 이때 분리된 도입 부분이 〈剩山圖〉란 이름으로 절강성박물관에 소장되었다. 何傳馨, 「導論」, 『山水合壁』, 臺北 國立故宮博物院, 2011, 24~37쪽; 최준호, 「黃公望 富春山居圖의 眞僞 문제」, 『논문집』 10, 광주대 민족문화예술연구소, 2001, 131~151쪽.

떤 작품을 보았다는 별다른 부연이 없다. 그러나 김양균은《표옹선생서화첩》내 산수화는 동기창이 즐겨 그렸던《방고산수화첩傲古山水畫帖》을 임모한 작품일 것으로 추정한바 있다. '방고산수화첩'이란 특정한 주제를 지닌 작품이 아니라 역대 화가의 화의畫意를 살려 그린 여러 그림을 엮어 만든 화첩을 일컫는다.[92] 이것은 고화古畫를 폭 넓게 학습하여 그 양식에 숙련되어야 함을 주장하였던 동기창이 자신의 회화 이론을 실천한 것으로, 그는 이와 같은 방식으로 다수의 방고화첩을 제작한 것으로 보인다. 이렇게 제작된 방고화첩의 일부는 조선으로 유입되었으며 동기창의 화풍과 문인화론을 전달하는 역할을 하였던 것이다. 강세황의 다음 세대 문인서화가인 신위의 경우, 어떤 사람이 소장한 동기창의 시화합벽첩을 빌려 글씨는 자신이 임서하고, 그림은 자식들에게 모화하도록 한 일이 있었다. 그는 이성李成, 919~967에서 황공망에 이르는 화가를 임모한 동기창의 방고화첩 8폭을 감상하고 시문을 지은 일도 있었다.[93] 구한말의 정치인이자 서화가인 민영익閔泳翊, 1860~1914의 인장 '원정園丁'이 남아 있는 국립중앙박물관의《동향광산수董香光山水》화첩은 조선에 전해진 동기창의 화첩을 보여주는 한 사례가 될 것이다.[94] 이러한 기록들에서 동기창의 방고화첩이 조선 후기 문인 사회에 전래되고 회자되던 상황을 충분히 그려볼 수 있다. 조선에 유입된 동기창의 작품은 강세황이 문인화를 제작하는 데 필요한 실천적, 이론적 지식을 제공하였을 것이다.

〈방동현재산수도〉는 안산에 머물던 시절의 작품으로서 작품의 주제 의식

92 동기창의 복고주의에 대해서는 한정희, 「중국회화사에서의 복고주의」, 『한국과 중국의 회화』, 학고재, 1999, 10~43쪽; 수잔 부시, 김기주 역, 『중국의 문인화─蘇軾에서 董其昌까지』, 학연문화사, 2008, 249~289쪽.

93 申緯, 『警修堂全藁』 18冊, 「人有賣董太史書畫合璧帖者」; 申緯, 『警修堂全藁』 27冊, 「董玄宰山水帖」.

94 국립중앙박물관 소장의 동기창 방고산수화첩에는 민영익의 인장 외에 趙秉冲, 磊偶藏, 無不利齋 등의 인장이 낙인되어 있다. 국립중앙박물관, 『明淸繪畫』, 2010, 64~75쪽.

과 형식은 모사에 가까울 만큼 동기창 회화의 한 전형을 고스란히 반영하였다. 동기창의 화법을 구사하되 필묵을 활용하는 방법에서는 거친 면모가 두드러지게 나타나고 있다. 《표옹선생서화첩》에 수록된 동기창 산수화의 임모작에서는 능숙하고 세련된 자신의 필묵법이 발휘되고 있으며 이 시기 그의 문인화에 대한 이해가 한층 심화되었음을 보여준다. 강세황이 자신의 서화 여정의 마지막 단계에 해당하는 이 시기에도 여전히 동기창을 방작하고 있음은 주목할 필요가 있다. 이것은 강세황이 일생 동안 자기 예술의 본보기로 삼았던 것이 누구였으며, 그의 회화의 지향처가 무엇인지를 웅변적으로 대변해 준다. 강세황의 동기창 방작은 그가 만년까지도 문인화의 이해에 남다른 관심을 기울였으며 진지하게 탐구에 임하였음을 의미한다. 동시에 여기에서 확인되는 문인화풍의 지향은 동시기에 제작된 실경산수화에 구현된 문인화 양식과 필치를 이해하는 참조점임이 분명하다.

5) 기유년 〈피금정도〉의 용맥

다시 〈피금정도〉로 돌아와 그 특징적인 표현 형식을 살펴보자. 기유년 〈피금정도〉에서 상승하는 산맥은 전경과 원근에 크기의 차등을 두어 원근감을 표현하였다. 젊은 시절 강세황을 사로잡았던 서양식 투시법으로 파악한 공간감이 어느 정도 반영되었음을 볼 수 있다.[95] 그렇다고 해도 〈피금정도〉는 서구의 지식을 바탕으로 합리적인 공간 표현이나 사실적인 묘사를 의도한 작품은 아니다.

기유년 〈피금정도〉의 회화적 표현에서 가장 강렬한 시각적 인상을 남기는 부분은 중앙에서 연속적으로 상승하는 산맥이다. 유사한 형태의 작은 봉우

95 〈피금정도〉에 구사된 서양식 투시법에 대해서는 박은순, 앞의 글, 110~117쪽 참조.

리가 좌우로 반복되며 S자형의 곡선을 그리는 산맥을 구축하였다. 반복되는 형태 속에서 지속적으로 변화를 주되 하나의 흐름을 이끌어내는 산맥의 형태는 이른바 '용맥龍脈'이라고 불리는 전통적인 문인화의 표현 방식이다. 용맥은 풍수지리설에서 용龍의 형태를 서상瑞祥으로 여기는 관습에서 비롯하였으며 그림 속에서 상서로운 자연을 보고자 하는 요구에 부응해 회화의 구도로 자리 잡았다.[96]

동양의 회화사에서 용맥의 표현 방식을 대표하는 작품은 대북국립고궁박물원에 소장된 황공망 전칭의 〈천지석벽도天地石壁圖〉이다. 도 5-36 〈천지석벽도〉의 중앙에서는 작은 봉우리들이 강한 기세를 보이며 거슬러 올라가다 마지막에서 아스라이 사라진다. 〈천지석벽도〉와 강세황이 용맥을 구현하는 방식에 약간의 차이가 있지만 화면을 구성하는 기본적인 원리는 동일하다. 용맥에 의한 산세 표현의 기원은 황공망보다 더욱 이전으로 거슬러가며 그 시작은 중국 오대의 동원董源, 10세기 활동으로 혹은 북송대의 곽희郭熙, 1020~1090 추정로 알려져 있다. 황공망에서 동기창에 이르는 후대의 문인화가들은 이를 계승하여 문인화의 특징적인 구도로 성립시켰다. 그러나 산수화에서 용맥이 특별히 강조된 시기는 청대에 이르러서였다. 왕원기王原祁, 1642~1715를 비롯하여 청초 궁정을 중심으로 활약한 문인화가들의 그림에서 용맥을 흔히 볼 수 있다. 도 5-37 화원들 역시 이를 흔히 구사하였으며 대표적인 예로 18세기 당시 청초 궁정에서 강희제를 위하여 냉매冷枚, 1669~1745가 그린 〈피서산장도避暑山庄圖〉에서 용맥이 뚜렷이 관찰된다. 이른바 정통파 문인화가들의 영향을 받았

96 강희제의 궁정에서 활약하였던 정통파 화가인 왕원기는 산수화에서 용맥을 가장 강조하였던 인물이다. 그의 용맥설에 대해서는 지순임, 「왕원기의 회화 사상」, 『중국학연구』 8, 1994, 271~290쪽 참조. 청대 회화의 龍脈에 관하여는 石守謙, 「以筆墨合天地 : 對十八世紀中國山水畫的一個新理解」, 『國立臺灣大學美術史研究集刊』 26, 2009, 1~36쪽; 宋雅迪, 「論王原祁繪畫思想中的"龍脈"之說」, 『新課程學習(學術教育)』, 2010.12, 112~114쪽 참조.

도 5-36. 황공망, 〈천지석벽도〉.
비단에 채색, 127.9×61.6cm, 대북 국립고궁박물원

도 5-37. 왕원기, 〈화산추색〉.
종이에 담채, 115.9×49.7cm, 대북 국립고궁박물원

도 5-38. 냉매, 〈피서산장도〉.
비단에 채색, 254.8×172.0cm, 북경 고궁박물원

던 궁정 화원들은 궁중의 기록화를 제작하면서도 용맥을 구사할 정도로 이 표현 방식이 광범위하게 유행하고 있었다.^{도 5-38}[97]

강세황이 〈피금정도〉를 통해 이르고자 하였던 회화의 지향점을 찾기 위해서는 그가 구사한 표현 방식을 보다 세밀하게 살펴볼 필요가 있다. 이 그림의 세부적인 필법을 보면 문인화의 가장 보편적인 표현 수단인 피마준, 반두礬頭, 미점米點과 같은 요소들이 거의 사용되지 않았다. 준법을 제한한 대신 연한 먹으로 선염하여 밝고 어두운 부분이 반복되면서 입체감을 표현하였을 뿐이다. 이 점을 제외하면 단순한 표현을 반복하여 구축한 산맥, 수묵으로만 표현한 채색 방식, 중국풍의 인물 묘사, 화보풍의 수목과 모옥 등은 전반적으로 문인화풍을 따르고 있다. 〈피금정도〉의 회화적 특징은 실경을 그리되 문인화의 양식을 혼용하여 관념과 실경을 넘나드는 정경의 묘사로서 요약될 수 있다. 이와 같이 제작된 기유년 〈피금정도〉는 일생에 걸쳐 실경산수화와 문인화를 동시에 추구해온 강세황 산수화의 두 축이 만나는 접점이라 할 수 있을 것이다.

한 해 앞서 그린 무신년의 〈피금정도〉도 실경을 문인화풍으로 해석한다는 의미에서는 예외가 아니다. 화면의 중앙을 가로지르는 강물을 사이에 두고 정자와 수목이 늘어선 전경의 언덕, 그리고 강 너머에 솟은 산의 단순한 화면구성은 대표적인 강안 풍경의 화면 구성법이다. 화가는 최초의 〈피금정도〉를 그릴 당시 이미 현실의 풍경을 문인화로 해석하고자 하는 의도를 품고 있었던 것이다. 문인화의 지적이고 추상적인 화면 구성법을 실경에 적용하고 이를 적극적으로 확장하여 등장한 그림이 기유년의 〈피금정도〉였다. 강

97 청대 궁정의 실경산수화 내에 보이는 용맥의 유행은 문인화 화풍이 직업화가들의 그림으로 확산되었던 경향 및 정통파 회화의 영향과 관계있다. 이는 청대 궁정회화 속에서 동기창의 영향력을 보여주는 부분으로 이해되고 있다. 청대 궁정회화와 정통파 회화의 관계에 대해서는 石守謙, 위의 글, 1~36쪽 참조.

세황의 〈피금정도〉에서 화면 중앙을 가로지르며 강하게 상승하던 산맥은 상단에서 좌우로 펼쳐지며 안개 속으로 사라진다. 이렇듯 장엄하게 전개된 산들은 감상자를 현실을 초월하여 숭고한 회화의 세계로 안내한다. 강세황보다 80여년 앞서 금성을 지났던 정선은 금강산 여행에서 자신의 화법을 창안하였다. 이를 바탕으로 1734년 〈금강전도金剛全圖〉를 그릴 당시에는 상수학의 원리에 입각해 음양의 조화를 상징하는 태극太極의 형태로 금강산을 재해석해냈다.[98] 금강산의 봉우리 전체를 원형의 구도에 맞춰 배열하되 산봉우리의 크기와 위치를 조절해 태극의 원리로 구현하였다. 1788년 영동과 금강산을 돌아본 김홍도는 그 면면을 카메라와 같은 시각으로 기록하였다. 이것은 회화에서 객관성과 사실주의를 추구하는 시대적 분위기의 소산이었다. 동일한 시기에 강세황이 금강산에서 선택한 회화는 자연에 내재한 생명력을 옛 대가들이 구사하던 회화 양식으로 파악하는 것이었다. 이것은 이른바 "필묵으로 천지에 합일하고자 하였던" 문인화의 전통에 기반한 지적인 회화 형식이었다.

실경과 관념, 혹은 현실과 이상을 넘나드는 강세황의 그림은 금강산 여행에서 비로소 등장한 것은 아니었다. 이것은 〈도산도〉 이래 축적된 실경산수화에 관한 방법적 모색과 문인의 회화를 향한 지향의 결과물이었다. 역대 화가들에게 영감의 원천이었던 금강산을 돌아본 강세황에게는 이전의 금강산도를 넘어서는 그림을 제작하고자 하는 희망을 실현시킬 수 있는 조건이 충분히 갖추어져 있었다. 금강산이 불러온 감동에 더하여, 그는 문인화의 대가들이 구사하던 회화 양식으로 자연에 내재한 생명력을 포착하고자 하였다. 결과적으로 비재현적인 화풍으로 그려진 〈피금정도〉는 일관되게 시각적 경

98 오주석, 「겨레를 기린 영원의 노래 정선의 〈금강전도〉」, 『옛 그림 읽기의 즐거움』, 솔, 2008, 102~145쪽.

험의 객관적 전달을 강조했던 강세황의 실경산수화관에서 벗어나 있다. 그의 회화는 자연을 재현하는 객관적인 수단에서 화가가 회화의 유구한 전통과 공명하고 있음을 보이는 자기 표현의 매체로 전환되었다. 기유년의 〈피금정도〉는 문인화가로서 강세황의 자기 인식을 성공적으로 구현한 시각적 증거라 할 수 있다.

[표 8] 《표옹선생서화첩》 내 산수도 8폭의 제발

면수	원문	내용
箱書	姜豹菴先生書畫帖 素荃題之 (印) 孫在馨藏・素荃	강표암선생 서화첩 소전이 적다. (인) 손재형장・소전
題簽	豹翁先生書畫帖 淸風碧藕樓珍藏 後學李漢福謹題 (印) 漢・福	표옹선생서화첩 청풍벽우루진장 후학 이한복이 공경히 쓰다. (인) 한・복
1	豹菴	표암
2	書畫	서화
3	道光二十六年春正月 橘山學士屬題葉志詵	도광 26년(1846) 봄 정월 귤산학사의 부탁을 받아 적다. 섭지선.
10	山水家稍直幹, 豈於北苑不意! 然李營丘多有千屈萬曲者. 其昌.	산수와 집과 숲의 나무가 조금 곧으니, 어찌 북원의 뜻이 아니겠는가! 그러나 이영구는 천 번 굽히고 만 번 휘어진 경우가 많았다. 기창.
11	沈侍御有趙幹〈煙靄秋渉圖〉, 致往借觀經月, 因倣此. 其昌法.	심시경이 조간의 〈연애추섭도〉를 가지고 있기에 빌려와서 한 달이 넘도록 관찰하며 이를 따라 그렸다. 동기창의 법.
12	寫東坡'江山淸空我塵土, 雖有去路尋無緣'詩意. 其昌. * 蘇軾「書王定國所藏煙江疊嶂圖」	동파의 "강산은 맑고 고요한데 나는 진토에 있어, 비록 길이 있어도 길을 찾을 수 없네."의 시의를 그렸다. 기창. * 蘇軾「書王定國所藏煙江疊嶂圖」
13	往時行江郞山, 烏白成林, 紫綠萬狀, 其意爲此. 其昌.	전에 강랑산에 갔을 때 오구나무가 숲을 이루었는데, 붉고 푸른 갖가지 형상이 이와 같았다. 기창.
14	米元暉有〈瀟湘白雲長卷〉, 絶類洞庭雲物. 擬以糢糊朦憧, 輒失之. 其昌識.	미원휘의 〈소상백운장권〉은 동정의 그림 중 뛰어난 것이다. 그림이 모호하고 흐릿하여 쉽게 이를 버리고자 한다. 기창이 식하다.
15	渡水望[傍]山尋絶壁, 白雲深[飛]處洞天開. 臨其昌法. * 曹唐「題武陵洞五首」	강 건너 산을 바라보며 절벽을 찾으니 흰구름 깊은 곳에 동천이 열렸네. 동기창의 서법을 임모하다. * 曹唐「題武陵洞五首」
16	韓衆「採藥詩」云: 闇河紫桂, 實大如棗, 得而食之, 後天不老.	한중(진시황 때의 方士)은 「채약시」에서는 "암하의 계피나무 열매는 대추처럼 크며 이를 먹으면 영원히 늙지 않는다"고 하였다.

면수	원문	내용
17	黃子久有〈富春山圖〉, 爲吳光祿 易失, 今不可得見. 遙憶其意爲此. 臨其昌.	황자구의 〈부춘산도〉를 오광록이 없애버려 지금은 더 이상 볼 수 없다. 멀리 그 뜻을 회상하며 이를 그린다. 동기창을 임모하다.
32	葉志詵識	* 화첩의 마지막에는 여러 페이지에 걸쳐 글씨나 그림이 부착되지 않은 공면이 있으나 이들은 면수에 포함시키지 않았다.
33	(인) 橘山 (인) 李裕元	

3. 서화 비평과 풍속화에 대한 글쓰기

1) 강세황의 감평鑑評 활동

강세황은 「팔물지」를 지어 올바른 문인문화를 주장하였으며, '진경'이라는 평어를 사용하고, 조맹부, 동기창 등 역대 대가의 작품의 진위를 감별하고 동시대의 여러 화가의 금강산도에 대한 평가를 피력하기도 하였다.[99] 이러한 태도에서 감지되듯이 그는 전문적인 미술의 지식을 갖춘 비평가로서 동시대 화단과 상호작용하였다. 이동주가 강세황을 예원의 총수로서 평가하였던 중요한 근거는 그의 활동 영역이 서화가로서의 창작에 국한되지 않으며 서화 감정과 평가까지 포괄하였다는 데에서 기인하였다.[100] 강세황이 활동하였던 18세기 후반은 서화 수장과 감상이 문인들의 가장 우아한 교양활동으로 확고하게 자리 잡았던 시대였다. 많은 문인들은 경쟁적으로 그림과 글씨를 수집하고 소장품에 관한 기록을 남겼다. 이러한 문화적 환경 속에서

99 강세황의 풍속화 비평에 관한 고찰은 「우리시대의 그림 풍속화─강세황의 비평활동과 김홍도의 행려풍속도」, 『미술사와 시각문화』 15, 2015, 28~61쪽에 수록된 내용을 수정한 것이다.

100 강세황의 화론 및 문예관 전반을 다룬 기존연구는 다음과 같다. 변영섭, 「한국회화사의 비평─강세황을 중심으로」, 『미술사학』 4, 1990, 1~36쪽; 정은진, 「豹菴 姜世晃의 書畵題跋 硏究」, 『大東漢文學』 27, 2007, 253~297쪽; 정은진, 「姜世晃의 「檀園記」와 「遊金剛山記」의 分析─사대부 문인과 여항 화가의 교유관계의 의미」, 성균관대 석사논문, 1997, 1~96쪽.

이하곤李夏坤, 1677~1724, 남태응南泰膺, 1687~1740, 김광수金光遂, 1699~1770 등 전문적인 지식을 갖추고 서화를 비평하였던 문사들의 활약도 두드러졌다. 18세기 후반에는 동서고금의 작품 280여 점을 수집하고 각각에 대한 화평을 기록한 김광국과 같은 인물이 등장하기에 이르렀다.[101] 강세황의 감평 활동 역시 미술 인식이 한껏 고조되었던 사회 분위기 속에서 이뤄진 것이었다.

강세황의 화평에 주목하는 한가지 이유는 이것이 동시대에 활약하였던 전문적인 화가들과의 직접적인 관계, 혹은 그들과의 동인적 활동을 바탕으로 산출된 결과라는 점 때문이다. 그가 화평을 남긴 화가들은 심사정과 같은 사족 출신의 직업화가에서 김홍도, 김희성, 강희언처럼 정조대의 도화서나 여항에서 활약하였던 직업 화가를 포괄하였다. 작품 상에서 강세황의 화평이 발견되는 화가는 약 16명 정도이며 작품 수도 약 100여 폭에 달한다.[102] 이 수치는 현존하는 작품에 한정된 조사 결과로서 기록으로 남은 조선과 중국의 서화가를 포함하면 그 수치는 대폭 증가하며 화가만 해도 약 40여 명에 이른다. 그러나 강세황이 접하였던 작가와 작품이 아무리 풍부하다 해도 그의 서화 감평이 지닌 의의는 양적인 측면만으로 확인되는 것은 아니다. 강세황은 본인이 화가일 뿐 아니라 조선과 중국의 서화 이론에 대한 풍부한 지식을 습득하여 창작과 화평 양면에서 활약한 지식인이었다. 작품에 대한 이해의 정도 및 회화 비평이 당대 사회와 상호작용하는 담론의 기능을 수행할 수 있다는 측면에 그의 감평에 필적하기는 인물은 드물었다. 그렇다면 강세황의 회화 감평은 구체적으로 어떤 내용과 입장을 담고 있는가?

회화 비평가로서 강세황의 글쓰기에서 가장 주목이 필요한 태도는 실경산

101 유홍준, 「석농화원의 해제와 회화사적 의의」, 『김광국의 석농화원』, 눌와, 2015, 38~71쪽.
102 변영섭 교수는 앞의 글, 1990을 작성할 당시 66폭의 회화 작품을 대상으로 강세황의 화평을 조사하였다. 강세황의 문집에서 발견되는 서화 비평에 관해서는 정은진의 연구를 참고하였다. 정은진, 앞의 글, 265~271쪽.

수화에 대한 확고한 입장 외에도 풍속화에 대한 많은 글을 남긴 점이다. 무엇보다 그는 문인들이 속된 그림으로 여기며 언급을 기피하였던 풍속화를 위하여 많은 글을 남긴 비평가였다. 따라서 강세황의 화평이 지닌 시대적 의미를 살피기 위한 최적의 장르는 풍속화일 것이다. 강세황이 풍속화에 남긴 화평이 확인되는 화가는 조영석, 강희언, 김홍도의 3인이다. 이들은 모두 조선 후기 풍속화의 전개에서 핵심적인 역할을 하였던 화가들이다. 이 중 조영석의 그림에 대한 화평은 그의 사후인 1781년에 이루어졌다.^{도 5-39·40} 강희언은 도화서의 전문적인 화원이 아니라 여항의 화가였으며 많은 작품을 남기지 않았음에도 풍속화를 다수 그린 화가였다.^{도 5-41} 아울러 그의 작품 대부분에 강세황의 화평이 적혀 있어 주목을 끈다. 김홍도의 대표작인 1778년의《행려풍속도行旅風俗圖》8폭 병풍이 그려진 장소는 그의 집인 '담졸헌澹拙軒'이었다.^{도 5-45} 담졸헌은 김홍도, 신한평, 김응환 등 화원들이 모여 공사의 주문에 수응하였다고 전하는 장소이다. 그는 1784년 김홍도의 단원檀園에서 열린 진솔회 모임에 참석한 한 사람이기도 하였다. 강희언에 관한 많은 자료가 남아있지 않아 그의 행적과 회화 활동을 구체적으로 살피는 데에는 한계가 있지만 그는 당시에 화단의 중심에 접속하였던 인물임에 틀림없다. 강세황과 강희언이 화가와 평론가로서 관계를 맺으며 풍속화의 전개에 기여하였음은 그림에 남은 화평으로만 짐작해 볼 뿐이다.

　세 명의 화가들 중 가장 주목해야 할 인물은 반생에 걸쳐 인간적인 관계를 유지하며 가장 많은 화평을 받았던 인물이자 동시기 화단에서 풍속화의 유행을 이끌었던 김홍도이다. 비평가로서 강세황이 동시대 미술의 전방에서 활동한 김홍도의 회화를 어떻게 평가하였으며, 그의 그림에 어떠한 의미를 부여하였는지 살펴보고자 한다. 김홍도의 회화를 향한 평가는 강세황의 회화 비평이 동시대 사회문화와 상호작용하는 지점을 가장 뚜렷하게 보여줄 것이다.

도 5-39. 조영석, 〈어선도〉. 1733, 종이에 담채, 37.1×28.5cm, 국립중앙박물관

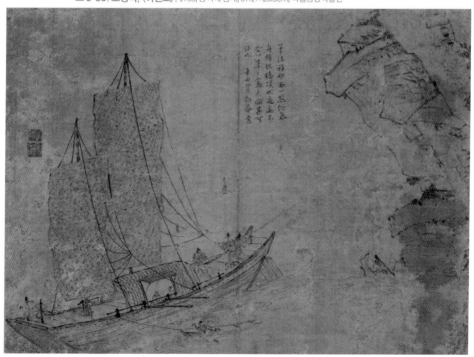

도 5-40. 조영석, 〈출범도〉. 1733, 종이에 담채, 31.1×43.2cm, 국립중앙박물관

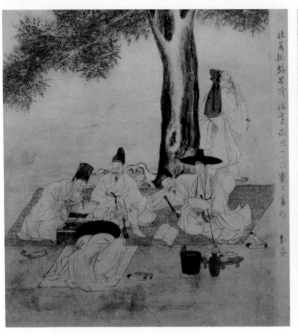

1. 〈사인시음(士人詩吟)〉

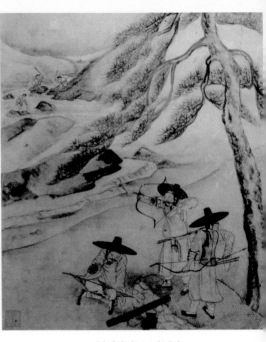

2. 〈사인사예(士人射藝)〉

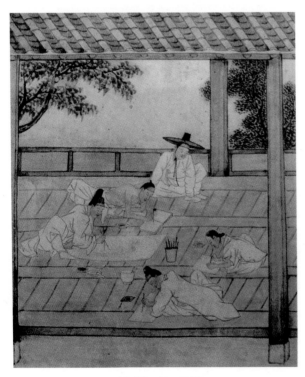

3. 〈사인휘호(士人揮毫)〉

도 5-41. 강희언, 《사인삼경》. 종이에 담채, 26.0×21.0cm, 개인소장

2) 김홍도에 관한 강세황의 평가

강세황과 김홍도의 관계는 그림의 제평題評으로 한정되지 않는다. 강세황은 김홍도의 전기적인 서술을 포함하는 두 편의 「단원기檀園記」를 지어 그의 생애에 관한 가장 자세한 기록을 남긴 인물이었다. 김홍도가 예술적으로 두드러지게 비상하였던 시기는 강세황과의 본격적인 만남이 이루어진 시기였다. 이 사실만으로도 강세황과의 교류가 김홍도의 예술적 전개에서 중요한 역할을 담당하였음을 짐작해 볼 수 있다. 강세황은 김홍도의 전기라 할 수 있는 「단원기」에서 두 사람 사이의 관계를 세 단계로 설명하였다. 첫 번째 만남에서 그들은 어린 제자와 회화의 기초를 가르치는 스승으로서 만났다. 두 번째는 사포서 시절로서 두 사람은 한 부서에 근무하는 동료였다. 세 번째 단계에서는 예림藝林에서 함께 활약하며 나이와 지위를 잊고 교유하는 관계로 발전하였다.[103]

김홍도의 작품에 적힌 강세황 비평의 행간을 살펴보면 두 사람의 관계가 진행됨에 따라 그림에 대한 평가 역시 달라져가는 양상이 나타난다. 김홍도의 그림에 강세황의 글이 나타난 최초의 시기는 1773년으로 그가 일시적으로 출사하였던 직후였다. 이 당시 강세황은 조정의 부름을 받아 영릉 참봉을 제수 받았으나 6월경 신병으로 관직에서 물러났다. 이해 가을, 김홍도는 정범조丁範祖, 1723~1801를 위한 〈신언인도愼言人圖〉를 제작하였으며 강세황이 그림 상단에 화제가 된 글을 썼다.도 5-42 정범조는 영조와 정조의 신임을 받았던 남인을 대표하는 관료였다. 1759년경 안산에 머물던 강세황이 그와 함께 시회에 참석하였다는 기록도 전하며, 정란을 위하여 제작한 《불후첩》에 정범조가 찬문

103 강세황, 「檀園記」, 앞의 책, 권4, 251쪽. "余與士能交, 前後凡三變焉. 始也士能垂髫而遊吾門, 或獎美其能, 或指授畵訣焉. 中焉同居一官, 朝夕相處焉. 末乃共遊藝林, 有知己之感焉. 士能之求吾文, 不於他. 必於余者, 亦有以也."

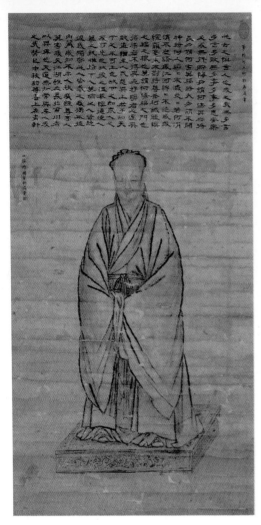

도 5-42. 김홍도, 〈신언인도〉.
1773, 종이에 수묵, 114.8×57.6cm, 국립중앙박물관

을 지은 일도 있어 두 사람이 오랫동안 친분을 유지한 것으로 확인된다.[104]

'신언인'은 말을 조심한 사람이라는 뜻으로 이 그림에 그려진 인물은 인간이 아닌 조각상이다. 회화사에서 보기 어려운 주제인 〈신언인도〉를 이해하기 위해서는 먼저 화면 상단에 적은 찬문을 읽어보도록 하자. "이는 옛날의 신언인이다"로 시작하는 이 찬문은 『공자가어孔子家語』, 「관주觀周」에 나오는 '함구緘口'의 고사에 등장한다. 함구는 공자가 주나라의 시조인 후직后稷의 사당에 들어갔을 때에 보았던 금인金人, 즉 금속의 조각상에 관한 이야기이다. 금인은 입에 끈이 세 번 둘러졌으며 등에는 명문이 적혀 있었다. 김홍도가 그린 인물의 입이 꿰매졌으며 족좌대 위에 서 있는 이유이다.[105]

화면 상단에 적은 글은 금인의 뒷면에 적혀 있던 「금인명金人銘」의 전문이다.[106] 『공자가어』의 원문과 강세황의 글 사이에는 약간의 글자 출입과 뒤바꿈도 있지만 원문을

104 《불후첩》에 관해서는 이 책 171~172쪽 참조.

105 함구 고사에 대해서는 공자, 이민수 역, 『孔子家語』, 을유문화사, 2003, 130~131쪽 참조.

106 "此古之愼言人也. 戒之哉！無多言. 多言多敗. 無多事. 多事多患. 安樂必戒. 無行所悔. 勿謂何傷. 其禍將長. 勿謂何害, 其禍將大. 勿謂不聞, 神將伺人, 滔滔不滅. 淡淡若何？涓涓不壅, 終成江河. 綿綿不絕, 或成網羅. 毫末不箚？將尋斧柯. 誠能愼之, 福之根也. 莫謂何傷, 禍之門也. 强梁者不得其死, 好勝者必遇其敵. 盜憎主人, 民怨其上. 君子知天下之不可上也, 故下之, 知衆人之不可先也故後之 溫恭神德使人慕之. 執雌持下, 人莫踰之. 人皆趨彼, 我獨守此. 人皆惑之, 我獨不涉. 內藏我知, 不示人枝. 我雖尊高, 人莫害我. 夫江河湖雖左 長於百川者, 以其卑下也. 天道無知, 常與善人. 戒之哉！癸巳仲秋豹菴書上左靑軒."

고스란히 옮겨 놓았다. 글의 마지막에는 좌청헌左靑軒, 즉 정범조를 위해 썼다는 기록이 있다.[107] 그런데 강세황의 글에는 김홍도의 그림에 대한 개인적인 견해는 전혀 나타나지 않았다. 강세황이 김홍도의 그림을 어떻게 생각하였는지 알 수 없다. 그러나 첫 만남부터 두 사람이 이전 시대에 볼 수 없었던 새로운 주제의 회화를 창출한 현상을 주의 깊게 볼 필요가 있다. 김홍도에 대한 강세황의 태도를 이해하는 데에 있어 이 작품이 사포서 근무 이전에 제작되었다는 시점도 고려되어야 할 것이다. 오래전 스승과 제자로서 만났던 이들은 문인서화가와 도화서의 화원으로 다시 만났으나 아직 관계가 크게 진전될 계기를 맞이하지는 않았던 것으로 추정된다.

1773년의 〈신언인도〉 이후 1778년 〈선면 서원아집도〉가 제작되기까지 이 두 사람이 함께 제작한 회화 작품을 찾기는 어렵다. 그러나 1774년과 1775년 사이에 강세황과 김홍도는 사포서 제조로 함께 제직하며 관계가 급진전되었다. 이 시기에 대해 강세황은 사포서 이후 "함께 예술계에 있으면서 지기로서 감정을 느끼게末乃共遊藝林, 有知己之感焉" 되었다고 서술하였다. 마음을 알아주는 친구를 의미하는 '지기'라는 표현은 그들의 관계가 사회적 지위나 나이를 떠나 동등한 위치에서 예술을 중심으로 재구성되었음을 의미한다. 이 시기에 그들이 함께 제작한 작품들에서 관계의 변화를 구체적으로 살펴볼 수 있다.

김홍도의 이름으로 전하는 다수의 〈서원아집도〉 중 그의 필치가 명백한 작품은 1778년 11월에 제작된 6폭의 〈서원아집도〉 병풍과 같은 해 완성된 〈선면 서원아집도〉이다.[108] 서원아집이란 북송대의 명사인 왕선王詵·1048~1104

107 두인 아래의 글씨와 마지막에 별도로 쓰인 글은 내용과 서체로 보아 제 3자에 의해 첨부된 것으로 보인다. 명문의 해석과 별도의 관지에 대해서는 오주석, 『단원 김홍도』, 솔, 2006, 396~397쪽 참조.

108 〈선면 서원아집도〉와 〈서원아집〉 병풍 두 작품 외에 김홍도의 이름으로 전하는 〈서원아집도〉는 대부분 김홍도 이후의 시대적 특징을 보이는 작품들이다. 이들 그림은 도상과 구성에서 김홍도의 것을 그대로 답습하고 있어 조선에서 서원아집도 도상이 확립되는 데 그가 어떤 역할을 하였는지 증명한다. 김홍도의 〈서

도 5-43. 김홍도, 〈서원아집도〉, 1778, 비단에 채색, 122.7×287.4cm, 국립중앙박물관

의 정원 서원西園에서 소식을 위시한 16명의 전설적인 문인이 모였던 일을 일컫는다. 이 모임을 그린 〈서원아집도〉가 조선에 수용되고 유행하였던 상황을 이해하기 위한 중요한 증언이 김홍도의 〈서원아집도〉 병풍에 적힌 강세황의 제사이다. 도 5-43[109]

내가 일찍이 아집도를 본 것이 무려 수십 벌이다. 그중 구십주仇英:명나라 말기 소주의 화가의 것이 제일이었고 나머지는 자질구레하여 적을 필요도 없다. 지금 사능김홍도의 이 그림을 보니 필세가 뛰어나게 아름답고 포치도 적당하며 인물은 의젓하니 살아 움직이는 것 같다. (…중략…) 우리 동국에 지금 이러한 신필이 있는 줄 몰랐다. (…중략…) 무술년1778 엽월11월 표암이 쓰다.

강세황은 이미 수십 벌에 이르는 〈서원아집도〉를 보았다. 그는 과거에 본 작품들 중 명말 소주에서 활동한 직업화가인 구영의 그림을 가장 높이 평가하였다. 그런데 김홍도의 생동감 넘치는 그림은 섬약한 필치의 구영 작품보다 뛰어났다.[110] 그는 김홍도의 그림을 회화의 화품 중 가장 높은 단계인 '신

원아집도〉에 대하여는 진준현, 앞의 책, 509~514쪽; 유보은, 「조선 후기 西園雅集圖와 그 다층적 의미」, 『미술사학연구』 263, 2009, 39~69쪽; 부르그린드 융만, 「구미 박물관 소장의 〈서원아집도〉 2점에 대한 소고」, 『항산 안휘준 교수 정년퇴임 기념논문집—미술사의 정립과 확산』 I, 사회평론, 2006, 334~352쪽 등을 참조.

109 〈서원아집도〉 병풍에 쓴 강세황의 화평 원문은 다음과 같다. "余曾見雅集圖, 無慮數十本. 當以仇十州所畵 爲第一, 其外瑣瑣, 不足盡記. 今觀士能此圖, 筆勢秀雅, 布置得宜, 人物儼若生動. 至於元章之題壁, 伯時 之作畵, 子瞻之寫字, 莫不得其眞意, 與其人相合. 此殆神悟天授. 比諸十州之纖弱, 不啻過之, 將直與李伯 時之元本相上下. 不意我東今世, 乃有此神筆. 畵固不減元本, 愧余筆法疏拙, 有非元章之比. 秪涴佳畵, 烏 能免覽者之誚也. 戊戌獵月豹菴題."

110 강세황이 다수의 중국 회화를 보았던 사실은 양국 간의 회화 교류를 증명하는 의미 있는 사실이다. 이 사실 이 중요한 까닭은 현존하는 중국의 〈서원아집도〉 중 김홍도의 도상과 가장 유사한 작품을 남긴 화가가 구영 이기 때문이다. 18세기 조선에 빈번하게 유입된 구영류의 〈서원아집도〉는 화단에 회자되며 조선 화가들의 모델이 되었을 것이다. 〈서원아집도〉의 조선 전래에 관한 자세한 내용은 유보은, 앞의 글, 40~47쪽 참조.

도 5-44. 김홍도, 〈선면 서원아집도〉, 1778, 종이에 채색, 26.8×81.2cm, 국립중앙박물관

필'로서 극찬하며 이전과는 다른 태도를 보였다.

당시에 두 사람의 작화 방식에 작용하였을 보이지 않는 일면을 설명해 주는 작품은 국립중앙박물관의 〈선면 서원아집도〉이다.[도 5-44] 화면에 적힌 두 개의 글 중 화면 우하단의 짧은 관서는 김홍도의 필치이다. "무술년 여름 비 오는 중에 용눌에게 그려주다." 이 그림은 용눌이라는 자를 사용하였던 역관 이민식李敏埴, 1755~?을 위하여 무술년, 즉 1778년에 그려졌다.[111] 화면 중앙에 적은 장문의 글은 강세황의 필치로서 그림보다 1년 앞서는 1777년에 적었다. 강세황의 글에는 화가와 그림에 대한 어떤 평가도 없으며 그림을 받은 이민식에 대한 언급도 없다. 이 점은 그림에 앞서 글이 쓰인 상황을 의미한다. 〈선면 서원아집도〉는 글을 적은 후 선면에 어울리는 서원아집을 그리려는 계획 하에 1년여를 기다려 완성된 작품으로 보인다.

화면에 적힌 강세황의 글씨를 살펴보면, 선면의 형태를 활용하여 전체적

111 "戊戌夏, 雨中, 寫贈用訥." 김홍도와 역관 출신의 서화 수장가 이민식에 관한 자세한 논의는 이경화, 「심사 정과 김홍도의 걸작을 소장한 어느 驛官」, 『한국학 그림을 그리다』, 태학사, 2013, 255~173쪽을 참조.

인 레이아웃을 결정하고 각 줄의 길이를 교차시켜가며 장문의 글을 모두 적어 넣었다. 부채의 형태와 글이 조화를 이룬 아름다운 모습을 볼 수 있다. 이렇듯 정교한 계획이 필요한 글을 쓰기 위해서는 상당한 고심을 기울여야함이 분명하다. 다만 아무리 신중하게 작품을 완성하였다고 해도 1년이라는 기간이 걸린 사정을 하나의 이유로 압축하기는 무리이다. 다만 글을 쓰고 그 후 남은 공간에 적절히 도상을 안배해 그릴 수밖에 없는 이 작품의 제작 순서는 그림을 그리고 빈 여백에 글을 쓴다고 여기는 우리의 통념에 위배된다. 글과 그림의 역전된 차례는 이 그림의 제작 시 주도적인 인물이 강세황이었음을 시사한다. 이러한 유추의 연장선에서 두 예술가의 협업 전반에서 주도적인 역할을 담당한 인물은 사대부 관료이자 비평가로서의 명성을 지녔던 강세황이었음을 유추할 수 있다. 이것은 1770년대 후반 김홍도의 작품에서 새로운 감각과 창조성이 두드러지게 발휘되는 이면에서, 풍부한 회화적 지식과 안목을 지닌 강세황이라는 인물이 일정한 역할을 담당하였을 것이라는 추정을 가능하게 한다.

두 사람의 예술적 관계를 더욱 구체화하기 위하여 강세황의 화평이 곁들여진 김홍도의 그림을 대상으로 비평과 회화의 상관관계를 정밀하게 살펴보고자 한다. 그들이 함께 제작한 다수의 작품 중 당대 사회에 밀착하여 세태를 그려낸 풍속화는 비평가와 화가의 상호작용 및 시대적 의미를 확인하기 위한 가장 적합한 분야일 것이다.

3)《행려풍속도》와 속화에 대한 글쓰기

강세황이 김홍도를 위해 두 편의「단원기」를 지으며 유독 강조한 장르는 '풍속화'의 재능이었다. 강세황은 김홍도가 천부적인 재능을 가진 화가이며 장르를 불문하고 모든 종류의 그림에 능숙하다는 점을 상세히 기술하였다.

인물, 산수, 선불仙佛, 화훼, 동물 등 대부분의 장르를 망라하여 김홍도는 '이전에 어떤 화가도 도달하지 못한 그림'을 그린 인물, 즉 '파천황闢天荒'으로 평가된다. 강세황은 세간의 김홍도 풍속화에 대한 평가를 전하며, 당시 사람들은 김홍도가 "한번 붓을 대면 손뼉을 치며 신기하다고 부르짖지 않는 사람이 없었으며" 김홍도의 풍속화는 특별히 「김사능속화金士能俗畫」로 지칭되었다고 전한다. 유독 '김사능속화'라는 별칭이 존재하였던 것은 김홍도는 다른 화가들과 구분되는 뚜렷한 개성을 가지고 있었으며 당시 사람들은 이를 분명히 인식하였음을 의미한다.

1778년 담졸헌에서 제작된《행려풍속도行旅風俗圖》병풍은 어느 작품보다도 김홍도의 그림과 강세황의 비평이 이룬 예술적 성취를 구체적으로 보여주는 작품이다.도 5-45 행려풍속도란 나그네가 세상을 유람하며 관찰한 다채로운 세태를 묘사한 그림이다. 김홍도가 제작한 여러 행려풍속도 중 1778년의 담졸헌본《행려풍속도》병풍은 시기적으로 가장 앞서면서 각 폭마다 강세황의 화평까지 곁들여져 있어 의미가 더욱 각별하다. 그 외에도 제작 시기는 정확하지 않지만 낱폭으로 나뉘어 각기 다른 소장처에 전해지는 4폭의《행려풍속도》가 있다. 이 네 폭에는 모두 강세황의 화평이 적혀 있다.[112] 마지막으로 강세황의 사후인 1795년 제작한 8폭 병풍이 전한다.

담졸헌본《행려풍속도》는 김홍도의 풍속화에 강세황의 비평이 더해졌을 때 어떤 상승 효과를 가져 오는지 이해할 수 있는 사례이다. 화면상에 쓰인 강세황의 화평에는 그림 속의 상황에 대한 부연설명이 포함되었다. 때때로 그의 글은 간과하기 쉬운 부분을 적극적으로 지적하거나 보이지 않는 의

112 낱폭의《행려풍속도병》에 대해서는 진준현, 「낱폭으로 흩어진 김홍도의 풍속도병풍에 대하여」, 『문헌과해석』 53, 2010.겨울, 142~152쪽 참조. 신윤복, 김득신 등 동시대 화가들이 제작한 행려풍속도 또한 김홍도의 것과 도상을 공유한 작품들이 상당수 전하고 있다. 조지윤, 「檀園 金弘道의 山水風俗圖屛 硏究」, 서울대 석사논문, 2006, 1~126쪽.

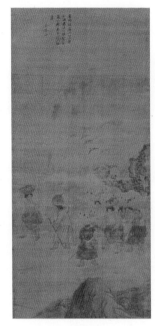

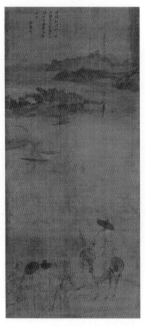

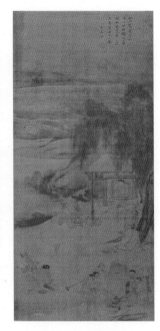

4. 〈매해파행(賣醢婆行)〉 3. 〈진두대주(津頭待舟)〉 2. 〈노변야로(路邊冶爐)〉

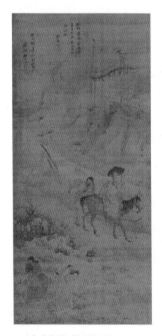

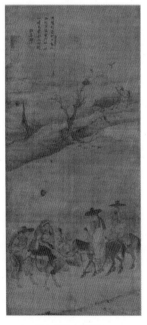

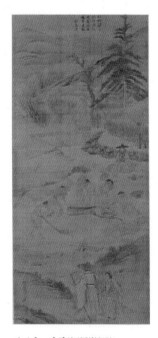

8. 〈파안흥취(破鞍興趣)〉 7. 〈노상풍정(路上風情)〉 6. 〈타도락취(打稻樂趣)〉

도 5-45. 김홍도, 《행려풍속도병》. 1778, 비단에 채색, 각 90.9×42.7cm, 국립중앙박물관

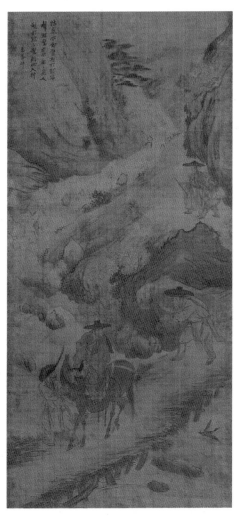

5. 〈과교경객(過橋驚客)〉

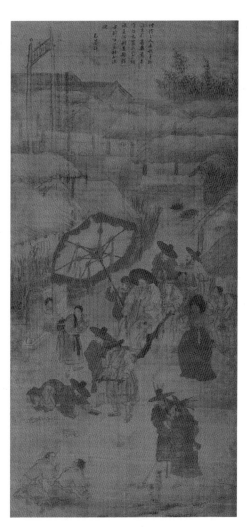

1. 〈취중송사(醉中訟事)〉

도 5-46. 〈취중송사〉 중 강세황의 화평

미를 더해 주며 감상자의 이해를 돕는다. 《행려풍속도》의 첫 번째 장면인 〈취중송사醉中訟事〉는 8폭 중 가장 흥미로운 장면으로서 그림과 강세황이 쓴 화평의 상승 작용을 분명하게 보여준다. 이 장면은 수많은 수행 인원을 대동한 태수의 행차를 묘사하였다. 태수 앞에는 두 촌민이 엎드려 무엇인가를 말하고 있다. 강세황의 설명을 통해 그림의 상황을 구체화할 수 있다.도 5-46113

수행하는 사람들은 각기 물건을 들고 가마의 앞에서 뒤서거니 앞서거니 하니 태수의 행색 초라하지 않네. 촌민이 다가와 하소연하니 형리는 문서에 제김을 하네. 취기가 올라 부르고 적으니 어찌 오판이 없을 것인가!

노상의 소동은 촌민들이 제기한 소송의 재판이었다. 백성들이 고관들의 행차에 다가가 소송을 제기하는 장면이다. 엎드려 상언하는 당사자의 의상을 살펴보면 그 중 한명은 허리에 삼을 꼬아서 만든 띠를 매어 상중喪中임을 알 수 있다. 공정한 재판이 이루어지지 않으면 누군가는 억울함을 겪어야 되므로 태수와 아전들은 면밀한 판단을 해야 할 막중한 책임을 갖는다. 그런데 태수를 따르는 사람들 중에는 인장함을 든 동자와 아전들도 있지만, 긴 곰방대를 든 기녀, 음식 바구니를 머리에 얹은 어린 여종, 그리고 화로를 든 동자 등 공무와는 어울리지 않는 인물이 한 무리를 이루고 있다. 이들은 태수의 행차가 공무를 위한 것인지, 유락을 위한 것인지 모호하게 한다.

113 "供給之人, 各執其物, 後先於肩輿前, 太守行色, 甚不草草. 村氓來訴, 刑吏題牒, 乘醉呼寫, 能無誤決. 豹菴評."

강세황의 글은 그림 속에 묘사된 얄궂은 상황을 설명하는 역할을 하며 그림을 읽는 방법을 제시한다. 먼저 태수의 성대한 행차를 묘사하고, 이어서 화면 하단에서 항소하는 촌민들로 시선을 이동하여 사건 전체를 이해시켜 준다. 마지막에는 "취기가 올라 부르고 적으니 어찌 오판이 없을 것인가!"라는 익살스러운 구절을 더하였다. 그의 화평은 자칫 평범한 송사로 읽힐 수 있는 이 장면을 술기운이 오른 태수와 아전, 이들에게 다가가 송사를 요청하는 촌민들이 어우러진 우스꽝스러운 희극의 한 장면으로 전환시켰다. 해학적인 묘사 속에 직무에 소홀한 태수를 향한 풍자의 시각도 잊지 않았다. 결과적으로 그의 글은 묘사된 사건의 의미를 증폭시키고 감상자에게 그림의 즐거움을 더해 주었다.

8폭 중 그림과 글의 조화가 두드러진 장면을 하나 더 살펴보자. 다리를 건너는 나그네 일행을 그린 〈과교경객過橋驚客〉에서 강세황의 화평은 다소 모호하게 보이는 이 장면의 의미를 선명하게 부각시키며 동시에 작품의 화격에 대한 직접적인 평가를 제시하였다.[114]

다리 아래 물새는 노새의 발굽 소리에 놀라고, 노새는 날아오르는 물새에 놀라고, 길가는 사람은 놀라는 노새에 놀란다. 모양새가 입신의 경지이다.

노새를 탄 선비가 다리를 건너는 순간 다리 아래에서 갑작스럽게 새 한 마리가 날아오른다. 아마 이 새는 노새의 발자국 소리에 놀란 듯하다. 새의 퍼덕임에 다시 노새가 깜짝 놀라고, 뒤따라오던 다른 나그네는 더욱 놀라 휘청거리며 바위를 짚는다. 동그래진 선비와 노새의 눈은 이 놀람을 생생하게 전

114 "橋底水禽, 驚起於騾蹄聲, 騾驚於水禽之飛, 人驚於騾之驚. 貌狀入神豹菴評."

달한다. 노새를 끄는 시종은 오히려 갑작스러운 상황에 언짢은 표정을 지으며 다급하게 고삐를 움켜잡는다. 다리 넘어 세차게 흘러오는 계곡의 급류는 화면의 감정을 한결 고조시키고 있다. 〈과교경객〉의 주제는 흥미롭게도 '놀람'이라는 순간적인 감정의 흐름이다. 찰나의 순간에 상호간의 역동적인 심리의 흐름이 표정 및 자세를 통해 생생하게 전달되었다. 아울러 강세황의 화평도 세 놀람의 주체들 간에 일어난 연쇄적인 심리의 동선을 놓치지 않고 지적하였다. 강세황의 글이 없었다면 이 장면이 무엇을 그렸는지 이해하는 일은 쉽지 않았을 것이다. 이렇듯 놀람의 순간을 생생하게 묘사한 김홍도에 대해 강세황은 입신의 경지, 즉 동양 회화 비평의 최고 수준인 '신품神品'으로 평가하였다. 신품이라는 평가는 〈과교경객〉의 한 장면에 국한된 것이 아니라 작품 전체에 대한 평가로 보아도 무방할 것이다.[115]

《행려풍속도》의 마지막 폭인 〈파안흥취破鞍興趣〉는 남녀의 연정을 소재로 한다. 노변의 밭에서 두 여성이 목화를 수확 중이다. 한명은 아이를 업은 중년 여성이며 다른 한명은 붉은 저고리를 입고 머리를 묶은 젊은 여성이다. 여윈 말을 타고 길을 지나던 남성의 시선은 이들을 향하고 있다. 새끼를 거느린 말과 헤어진 안장은 그가 오랫동안 여행 중이며 여행의 피로가 쌓인 상태임을 보여준다. 남성은 부채로 얼굴을 가린 채 예의를 갖추었지만 시선만은 여성들을 향하고 있다. 무심하게 목화를 따는 데에만 몰두한 중년 여성과는 달리 젊은 여성의 몸짓은 남성의 시선을 의식하고 있음을 보여준다. 김홍도는 남녀 간에 순간적으로 주고받은 미묘한 감정을 이렇듯 자세와 시선을 통한 절제된 표현으로 유머러스하게 표현하였다.

115 김광국의 『석농화원』에는 〈과교경객〉을 그린 김홍도의 그림이 한 폭 수록되어 있다. '단원의「騎驢渡橋圖」'란 제목으로 기록된 그림으로 강세황과 김광국이 쓴 화평이 곁들여져 있었다. 이 그림에 적은 강세황의 글은 선행 연구에서 소개된 소재 미상의 작품에서 확인되어 동일한 작품으로 추정된다. 유홍준, 앞의 책, 195~196쪽.

헤진 안장에 여윈 말을 타고 가는 나그네 행색이 몹시 피곤하다. 무슨 흥취 있어 목화 따는 시골처녀에게 얼굴을 돌리는가![116]

강세황 또한 화평을 통해 피곤한 행색에도 불구하고 시골 처녀에게 정신을 쏟는 남성을 지적하며 이 장면의 흥취를 강조하였다. 1778년의《행려풍속도》전반에서 특별히 두드러지게 간취되는 정서는 순간적으로 감상자에게 웃음을 선사하는 '유머'이며 때로는 정겨운 '해학', 그리고 날카로운 '풍자'이다. 다리를 건너는 나그네와 같은 평범한 소재, 혹은 송사와 같은 엄숙해야할 사건을 그리며 때로는 예상을 벗어나게 하고 때로는 비판적인 내용을 섞음으로서 화가는 이들을 유머러스한 상황으로 변모시켰다. 강세황의 화평 또한 평범한 내용 속의 예외적인 요소를 강조하여 감상자의 즐거움을 증폭시키는 데 일조하였다.

서유구의『임원경제지』에서는 동시대 조선인들이 김홍도가 그린 풍속화의 해학과 유머라는 특징을 인식하였음이 확인된다. 그에 의하면 "부녀자와 어린아이도 한번 화권을 펼치면 모두 턱이 빠지도록 웃었다"라고 한다. 이러한 반응은 바로《행려풍속도》에 나타난 유머의 정서와 관련될 것이다.[117] 김사능속화를 즐겼던 동시대 감상자들은 그들이 살아가는 소박하고 자연스러운 삶의 순간에 깃들어 있는 즐거움을 그림 속에서도 볼 수 있기를 기대하였을 것이다.[118]

그렇다면 1778년 작 담졸헌본 외에 낱장의 행려풍속도에서 글과 그림의

116 "破鞍羸蹄, 行色疲甚, 有可興趣, 回首拾綿村娥! 豹菴評."
117 "婦孺童孩, 一展卷, 無不解頤." 원문과 해석은 徐有榘, 앞의 책, 380쪽; 오주석, 앞의 책, 2006, 99쪽 참조.
118 1789년 差備待令畵員 祿取才에서 속화의 화제로 "모두가 보면 즉시 껄껄 웃을 수 있는 그림"이 제시되었던 일도 풍속화의 해학적인 요소와 관련될 것이다. 강관식, 「진경시대 회화의 자생적 지평과 조선적 풍격」, 『진경문화』, 현암사, 2014, 174~175쪽.

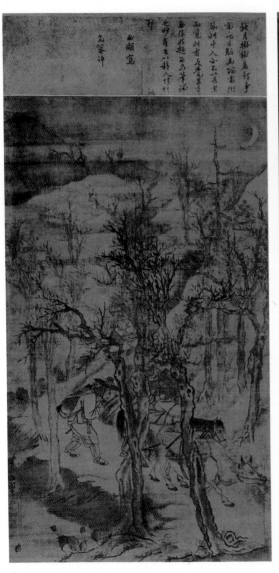

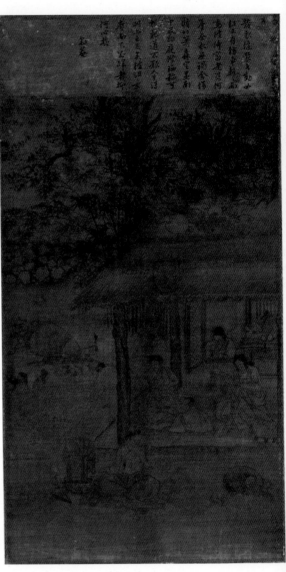

1. 〈답상출시도(踏霜出市圖)〉. 73.0×37.0cm, 국립중앙박물관

2. 〈전가추경도(田家秋景圖)〉. 71.0×37.5cm, 리움미술관

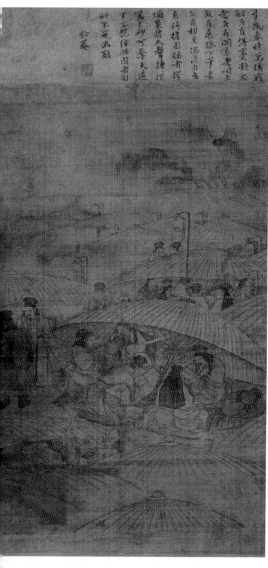

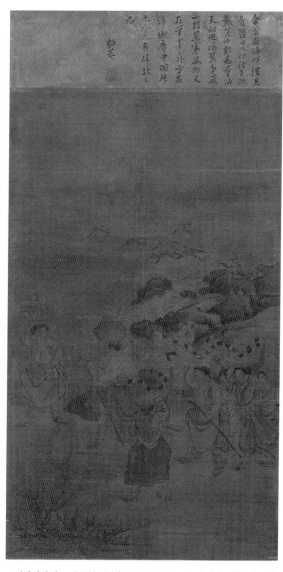

3. 〈공원춘효도(貢院春曉圖)〉. 70.0×36.5cm, 안산시 김홍도미술관

4. 〈매해파행도(賣醢婆行圖)〉. 71.5×37.4cm, 이화여자대학교박물관

도 5-47. 김홍도, 《행려풍속도》, 18세기, 비단에 수묵담채

관계는 어떻게 나타났을까? 강세황의 화평이 곁들여진 김홍도의 두 번째 작품은 낱폭의《행려풍속도》이다. 이 작품은 현재 4폭만이 알려졌지만 본래는 8폭으로 구성되었을 것이다.도5-47[119] 화평은 모두 별폭을 이용하여 적었으며 그림과 나란히 장황되었다. 강세황의 글은 앞의 작품에 비해 비교적 길고 구체적으로 쓰였다. 이 작품에는 제작 시기는 기록되지 않았지만 〈답상출시도 踏霜出市圖〉에 남은 인장과 관서를 바탕으로 대략의 시기를 비정할 수 있다.

강세황의 글에는 '서호사西湖寫 표암평豹菴評'이라는 관서가 적혀 있다. 화면의 좌하단에서는 '서호사西湖寫'와 두 개의 인장으로 구성된 김홍도의 관서가 확인된다. 원형 인장의 인문은 '사능士能', 방형인장은 '김홍도인金弘道印'이다.[120] 이 작품의 제작 시기를 추정하는 데 도움이 되는 것은 원형의 '사능' 인장으로 이와 동일한 인장이 1773년의 〈신언인도〉에서 확인된다. 이 시기의 작품에 사용된 인장이 남아있는 점으로 미루어 낱폭의《행려풍속도》는 담졸헌본에 선행하는 작품으로 보인다.

4폭에는 모두 강세황의 제발이 적혀 있다. 이 중 가을날 풍요로운 농가와 부녀자들의 가내 노동을 주제로 삼은 〈전가추경田家秋景〉을 살펴보고자 한다.[121]

옷을 마름질하고 치마를 꿰매며 각자 부녀자의 일에 힘쓰네. 물레가 삐걱거리며 돌아가니 저기 창에 기댄 할머니는 입을 옷 걱정이 없네. 초가집 뒤엔 키 큰 대나

119 4폭 작품 각각에 대한 자세한 설명은 진준현, 앞의 글, 2010, 142~152쪽 참조. 한편 유복렬의 『한국회화대관』 김홍도조에는 강세황이 지은 김홍도의 풍속화 한 폭에 대한 화평이 수록되었다. 〈冶鑪圖〉라는 작품에 쓴 글로서 그림은 게재되지 않았다. 그러나 그 내용은 1778년《행려풍속도》의 〈路邊冶爐〉와 일치한다. 화평을 서술하는 방식은 낱장의 행려풍속도와 흡사하며, 이 작품에서 산실된 한 폭일 가능성이 점쳐진다. 유복렬, 『한국회화대관』, 文敎院, 1973, 548~549쪽.

120 김홍도의 자호와 도인에 대해서는 진준현, 앞의 책, 665~680쪽 참조.

121 '裁衣縫裳各勤紅. 又有紡車軋軋而鳴, 彼倚窗老婆, 何憂無衣無褐. 舍傍脩竹蕭林, 定是南中風物. 庭際曬稻, 可想糧道不艱. 人生得此, 亦云足矣. 彼汨汨京塵而不知歸者, 抑何心哉!'

무 숲이 무성하니 반드시 따뜻한 남쪽지방의 풍물이다. 뜰의 바닥에는 벼를 말리고 있으니 양식 걱정도 없겠구나. 인생살이 이 정도면 만족하다 할 수 있다. 그런데 저기 서울의 먼지에 빠져 정신없이 살면서 시골로 돌아갈 줄 모르는 자들은 도대체 무슨 심사인가!

김홍도는 집안에서 가사에 열중하는 여성들, 소, 닭, 개와 같은 가축, 뜰을 가득 메운 곡식 등 가을 농가의 풍요로운 모습으로 화면을 채웠다. 그런데 이 작품에 담긴 화가의 시선은 1778년의 그림과 사뭇 다르다. 여기에서는 훗날의 작품의 특징인 가벼운 유머에 대한 감각은 전혀 찾을 수 없다. 한편으로 강세황의 화평은 그림 속의 여유로운 전원생활을 칭송하며 번잡한 도시 생활에 빠져 전원으로 돌아가지 않는 세태에 대한 비판적인 의견을 피력하고 있다. 새벽녘 길을 떠나는 상인들의 행렬을 그린 〈답상출시도〉에서 강세황은 글을 통하여 그림으로 그려 놓으면 비록 좋은 정취만이 느껴지지만 실제로는 이것이 힘겨운 노동임을 상기시켰다. 과거시험 장면을 그린 〈공원춘효도貢院春曉圖〉에서는 화가의 뛰어난 묘사력에 대해 "하늘의 조화를 빼앗는 듯하다"고 평가하면서도 과거시험에 대한 그의 감상은 '매우 씁쓸함幽酸'이다.[122] 이는 많은 사람들이 과거 시험으로 헛되이 인생을 소진하는 현실에 대한 안타까움의 표현이었다.

낱폭 행려풍속도에서 강세황의 화평을 제외하면 그림의 의미는 전혀 다르게 읽힐 것이다. 이들은 풍요로운 농가, 새벽길을 떠나는 보부상, 과거에 힘쓰는 양반 등 사농공상의 백성들이 자신의 본분에 충실하며 조화롭게 살아가는 모습을 묘사한 그림일 뿐이다. 낱폭의《행려풍속도》는 내용으로만 보면 경직

122 패트릭 페터슨(Patrick Patterson)이란 미국인의 소장품이었던 〈공원춘효〉는 2020년 국내로 반환되어 현재는 안산시 소장품이 되었다.

1. 제7폭 〈모정풍류(茅亭風流)〉 2. 제8폭 〈관인행원(官人行遠)〉

도 5-48. 김홍도, 《행려풍속도》, 1795, 종이에 채색, 각 100.0×38.0cm, 국립중앙박물관

도耕織圖류의 풍속화에서 흔히 관찰되는 바처럼 유가적인 질서에 따라 이상적
으로 운영되는 사회를 묘사한 그림의 일종에 머물 것이다. 강세황의 글과 함
께 할 때 이 그림은 비로소 동시대 조선 사회를 향한 비판적인 시각을 담은 흥
미로운 그림으로 전환된다. 이렇게 강세황은 그림과 사회의 사이에서 날카로

운 필력으로 그 관계를 지적하며 작품에 새로운 비평적 감각을 입히고 있다.

김홍도가 제작한 또 하나의《행려풍속도》는 1795년의 기년을 가진 8폭 병풍이다.도 5·48 이것은 강세황 사후에 제작된 작품으로서 화평을 전혀 지니지 않았다. 비록 1778년의 작품과 동일한 형식으로 유사한 소재를 그렸으나 그 제작 태도는 사뭇 다르다. 구성 방식에서는 풍속보다 산수가 큰 비중을 차지하여 일종의 산수인물화와 같은 인상을 준다. 약 20여 년의 시간차를 두고 제작된 이 작품에서는 이전보다 완숙해진 필치가 느껴지지만 인물들 간의 날카로운 심리묘사나 해학과 유머의 감각 등 1778년 작품을 인상적으로 만드는 요소들이 두드러지게 나타나지는 않는다. 이처럼 1795년의 행려풍속도를 포함하여 세 작품의 회화적 특징을 비교하였을 때 강세황과 김홍도가 인간적, 예술적 공감을 바탕으로 함께 활약하였던 시기를 대표하는 1778년의《행려풍속도》가 이룬 예술적 성취가 더욱 분명히 드러난다. 이것은 강세황과 김홍도가 함께 활약하였던 시기에 김홍도의 독창적인 풍속화의 세계가 성립되었으며, 이 장르에서 강세황의 문예적 능력과 사회를 보는 비판적 시각이 보이지 않는 견인력으로 작용하였음을 말하여 준다. 이는 행려풍속도를 넘어 김홍도의 회화 세계에서 비평가로서 강세황이 기여한 바를 가리킬 것이다.

[표 9] 김홍도의 풍속화에 대한 강세황의 화평

작품	제목	화평
1778년 〈행려풍속도〉	醉中訟事 취중송사	供給之人, 各執其物, 後先於肩輿前, 太守行色, 甚不草草. 村氓來訴, 刑吏題牒, 乘醉呼寫, 能無誤決! 豹菴評. 수행하는 사람들은 각기 물건을 들고 가마의 앞에서 뒤서거니 앞서거니 하니 태수의 행색 초라하지 않네. 촌민이 다가와 하소연하니 형리는 문서에 제김을 하네. 취기가 올라 부르고 적으니 어찌 오판이 없을 것인가! 표암이 평하다.
	路邊冶鑪 노변야로	水田鷺飛, 高柳風涼. 冶鑪打鐵, 行子買飯. 村店荒寒之景, 反覺有安閒之趣. 豹菴評. 논에는 백로가 날고 높은 버드나무에 시원한 바람이 부네. 대장간의 화로에서는 쇠붙이를 두드리고 나그네는 밥을 사네. 시골 주막의 쓸쓸한 풍경에 도리어 편안한 정취가 있음을 깨닫는다. 표암이 평하다.
	津頭待舟 진두대주	沙頭騎驢, 招招舟子, 數三行客, 倂立而待. 江干風景, 宛在眼中. 豹菴評. 모래사장에 나귀를 세우고 손짓하여 뱃사공을 부른다. 세 명의 나그네 나란히 서서 배를 기다리네. 강가의 풍경이 눈앞에 완연하다. 표암이 평하다.
	賣醢婆行 매해파행	栗蟹蝦醢, 滿筐盈缸, 曉發浦口, 鷗鷺驚飛. 一展看覺, 腥風觸鼻. 豹菴評. 밤게, 새우젓으로 광주리와 항아리를 가득 채워, 새벽에 포구를 출발하니 갈매기와 해오라기는 놀라서 날아오른다. 그림을 한 번 펼쳐 보니 비린내가 코를 찌르는 듯하다. 표암이 평하다.
	過橋驚客 과교경객	橋底水禽, 驚起於驟蹄聲, 驟驚於水禽之飛, 人驚於驟之驚. 貌狀入神. 豹菴評. 다리 아래 물새는 노새의 발굽 소리에 놀라고, 노새는 날아오르는 물새에 놀라고, 길가는 사람은 놀라는 노새에 놀란다. 모양새가 입신의 경지이다. 표암이 평하다.
	打稻樂趣 타도락취	打稻聲中, 濁酒盈缸. 彼監穫者, 饒有樂趣. 豹菴評. 벼타작 소리는 우렁차고, 항아리에는 탁주가 가득하다. 저 수확을 감독하는 자, 즐거운 흥취가 넘치네. 표암이 평하다.
	路上風情 노상풍정	牛背村姿, 何足動人! 而行子緩轡, 注眼以視. 一時光景, 令人笑倒. 豹菴評. 소 등에 올라탄 시골 여인이 어찌 사람의 마음을 움직이는가! 나그네는 고삐를 느슨히 한 채 주목하여 바라보네. 일시의 광경이 웃음을 자아낸다. 표암이 평하다.
	破鞍興趣 파안흥취	破鞍羸蹄, 行色疲甚. 有可興趣, 回首拾綿村娥! 豹菴評. 헤진 안장에 여윈 말을 타고 가는 나그네 행색이 몹시 피곤하다. 무슨 흥취 있어 목화 따는 시골처녀에게 얼굴을 돌리는가! 표암이 평하다.
		戊戌初夏 士能寫於澹拙軒. 무술년(1778) 초여름 사능 김홍도가 담졸헌에서 그리다.

낱폭 〈행려풍속도〉	賣醢婆行 매해파행	余曾居海畔, 慣見賣醢婆行徑. 負孩戴筐, 十數爲群, 海天初旭, 鷗驚爭飛. 一段荒寒風物, 又在筆墨之外, 方在滾滾城塵中閱此, 尤令人有歸歟之思. 豹菴. 내가 전에 바닷가에 살 때 젓갈 파는 아낙네들이 길 가는 것을 항상 보았다. 아이를 업고 광주리를 이고 십 여 명이 무리지어 가다보면 바닷가에 해는 떠오르고 갈매기는 다투어 날아오른다. 한편으로 쓸쓸한 풍경이지만 필묵 밖에 뜻이 있으니, 지금 들끓는 서울의 먼지 속에서 이 그림을 보니 더욱 전원으로 돌아가고 싶어진다. 표암.
	踏霜出市 답상출시	缺月掛樹, 店鷄爭啼, 叱牛馳馬, 踏霜衝風. 此中人必不以爲樂, 而覽此者, 反覺其有無限好趣. 無乃筆端之妙, 有足以移人惰性耶! 西湖寫, 豹菴評. 이지러진 달은 나무에 걸렸고 주막집 닭이 다투어 우는 새벽, 소를 꾸짖고 말을 몰며 서리를 밟고 바람을 저울질한다. 이 그림 속의 사람은 즐겁지 않을 것이나 이를 보는 사람은 오히려 무한한 흥취를 깨닫는다. 붓 끝의 조화가 사람의 게으름을 깨우기에 족하지 않은가! 서호가 그리고 표암이 평하다.
	田家秋景 전가추경	裁衣縫裳各勤紅, 又有紡車軋軋而鳴, 彼倚窗老婆, 何憂無衣無褐. 舍傍脩竹蕭林, 定是南中風物. 庭際曬稻, 可想糧道不艱. 人生得此, 亦云足矣. 彼汨汨京塵而不知歸者, 抑何心哉? 豹菴. 옷을 마름질하고 치마를 꿰매며 각자 부녀자의 일에 힘쓰네. 물레가 삐걱거리며 돌아가니 창에 기댄 할머니는 입을 옷 걱정이 없네. 초가집 뒤에는 키 큰 대나무 숲이 무성하니 반드시 따뜻한 남쪽 지방의 풍물이다. 뜰의 바다에는 벼를 말리고 있으니 양식 걱정도 없겠구나. 인생살이 이 정도면 만족하다 할 수 있다. 그런데 저기 서울의 먼지에 빠져 정신없이 살면서 시골로 돌아갈 줄 모르는 자들은 도대체 무슨 심사인가?
	貢院春曉 공원춘효	貢院春曉萬蟻戰, 或有停毫凝思者, 或有開卷考閱者, 或有展紙下筆者, 或有相逢偶語者, 或有倚擔困睡者, 燈燭熒煌人聲搖搖. 摸寫之妙可奪天造, 半生飽經此困者, 對此不覺幽酸. 豹菴. 봄날 새벽의 과거시험장, 개미떼처럼 많은 사람들이 한창 글재주를 겨루고 있다. 어떤 이는 붓을 멈추고 골똘히 생각하며, 어떤 이는 책을 펴서 살펴보며, 어떤 이는 종이를 펼쳐 붓을 휘두르고, 어떤 이는 서로 만나 짝하여 얘기하며, 어떤 이는 짐에 기대어 피곤하여 졸고 있는데, 등촉은 휘황하고 사람들은 와자지껄하다. 그림의 오묘함이 하늘의 조화를 빼앗은 듯하니, 반평생 넘게 이러한 곤란함을 경험한 자가 이 그림을 마주한다면, 자신도 모르게 코끝이 시큰해질 것이다. 표암.
『한국회화대관』	冶鑪圖 야로도	荒草屋邊, 大柳樹下, 冶鑪傍開, 豈嵇生之流耶! 又有織屨者, 磨鎌者, 尤極形容之妙. 對此耳邊恍惚聞, '吹乎吹乎, 打戟打戟'之聲. 運思之微, 狀物之神, 眞曠代絶筆. 초가집 곁 큰 버드나무 아래 대장간이 열렸으니 진나라 혜강(嵇康)의 부류인가! 또 신 삼는 자, 칼 가는 자의 모습이 지극히 오묘하다. 이를 대하니 '불어라, 불어라,' '두드려라, 두드려라'는 소리가 귓전에 들리는 듯하다. 구성이 세밀하고 사물의 묘사가 신이하다. 진실로 역대에 보기 드문 걸작이다.

`『석농화원』`	檀園 騎驪渡橋圖 단원 기라도교도	驢過橋而水禽驚飛. 禽飛而過橋之驢亦驚. 驢背之客, 其愼之哉! 結搆入微, 行筆精妙, 洵其畵苑佳作. 노새가 다리를 건너자 물새가 놀라 날아오르네. 물새가 날자 다리를 건너던 노새도 놀라네. 노새의 등에 탄 나그네는 조심해시라! 구성이 세밀하고 붓놀림이 정묘하니 진실로《석농화원》의 가작이다.

4) 시대의 모습을 그리는 회화

신윤복申潤福, 1758~?은 김홍도와 더불어 풍속화에서 쌍벽을 이루었던 화가이다. 도시 여성들의 풍속에 특별히 관심을 기울였던 신윤복의 세련되고 낭만적인 풍속화는 그 시대 여성 문화에 대한 시각 기록이기도 하였다. 전모를 쓰고 길을 가는 기녀의 모습을 그리며 화가는 그 곁에 "전인미발, 가위기前人未發, 可謂奇"라는 의미심장한 글을 남겼다.도 5-49 '앞 시대에는 없었던 것으로 좋다고 일컬을 만하다'라는 의미이다. 오늘날의 관점에서는 화가가 말하는 이전 시대에 없었던 것이 여성이 착용한 화사한 의상인지, 얼굴을 드러낸 채 활기차게 걸어가는 여성의 모습인지, 혹은 다른 어떤 것인지는 분명하지 않다. 그러나 곁들여진 짧은 글 속에서 화가가 동시대를 살아가는 여성의 모습에서 과거와 구별되는 시대의 변화를 읽어 내고 이에 대한 반응으로서 그의 회화를 이끌어 냈음이 감지된다.

김홍도는 신윤복과는 다른 방식으로 다양다종한 사람들이 일상 속에서 생업에 종사하며 살아가는 모습을 핍진한 묘사력, 남다른 해학과 유머로 묘사하였다. 그의 그림 속에는 사농공상의 다양한 계층이 각각의 특징을 지니며 자신의 직분에 충실한 모습으로 등장한다.123

풍속화는 조선에서 속화俗畫로 불리는 '저속한 그림'이었다. 속화가 반드시

123 문학에서 이러한 경향에 대한 논의는 이도흠, 「18세기 시가문학과 대안적 근대의 탐색; 18세기 시조에서 탈중세성의 지향과 근대성 문제」, 『한국시가연구』 28, 2010, 73~103쪽; 강명관, 「조선 후기 서울과 한시의 변화」, 『민족문학사연구』 6, 1994, 97~122쪽 참조. 조선 후기의 사회 변화와 풍속화의 관계에 관한 연구로서 장진성, 「조선 후기 士人風俗畵와 餘暇文化」, 『美術史論壇』 24, 2007, 261~291쪽 참조.

도 5-49. 신윤복, 〈전모를 쓴 여인〉.
18세기, 비단에 채색, 29.7×24.5cm, 국립중앙박물관

도 5-50. 조영석, 〈말징박기〉.
18세기, 종이에 담채, 36.7×25.1cm, 국립중앙박물관

저속한 그림만을 가리키는 경우로 사용되지는 않았더라도, 속俗은 지식인의
우아한 교양의 세계인 아雅와 대구를 이루는 개념임에는 틀림없다.[124] 아와 속
은 단순히 심미적인 개념이 아니라 도덕적, 정치적 함의를 지닌 비평의 기준이
기도 하였다.[125] 역사적으로 아는 지식인의 문화적, 사상적, 정치적 정체성을
의미하였다. 반면에 속은 지방적 특수성, 일상적인 것, 개인적 욕망 등을 부정
적으로 규정하기 위해 사용되었다. 즉 속화라는 이름에는 사회시스템이 풍속
화에 부여하였던 부정적인 태도가 반영되었다. 18세기 문인 사회에서 풍속
화의 지위를 가장 상징적으로 보여 준 인물은 조선 후기 풍속화의 서막을 열

124 풍속화의 의미에 대한 기존 논의는 정병모, 『한국의 풍속화』, 한길아트, 2000, 199~222쪽 참조.

125 전통적인 비평 개념으로서 雅俗에 대해서는 차태근, 「비평개념으로서의 雅俗과 그 이데올로기」, 『中國語
 文論叢』 28, 2005, 589~610쪽 참조.

었던 조영석일 것이다. 그는 누구보다 뛰어난 감성으로 양반의 일상, 부녀자의 공간, 서민들의 모습을 그림으로 포착하였으며 독특한 서정과 조형미로 풍속화의 새로운 장을 열기도 하였다.도 5-50 그러나 역설적이게도 자신의 풍속화가 포함된 화첩에는 "남에게 보이지 마라, 이를 어기면 내 자손이 아니다勿示人犯者非吾子孫"라고 적어 그의 그림이 세간에 공개되는 일을 경계하였다. 화가로서 자신이 도달한 높은 성취에도 불구하고, 사대부로서 조영석은 풍속화의 시대적 의미를 인정하지 않는 기존의 보수적인 태도를 견지하였다. 이러한 태도는 노론의 지배 가문 출신의 조영석에게 불가피한 선택이었을 것이다.

강세황은 산수화 혹은 사군자화와 같은 전통적인 문인화의 장르를 주로 그린 화가였으며 본격적인 풍속화를 그리지는 않았다. 그러나 비평가로서 그는 동시대의 모습을 그린 풍속화의 가치를 인식하고 그 중요성을 강조하는 데 주저하지 않았다. 김홍도의 그림과 상호작용하며 그의 풍속화의 미학과 시대적 감각을 노출시킨 강세황의 화평은 김홍도의 작품 세계가 형성되는 데 강세황과의 교류가 필수적이었음을 증명한다. 아울러 김홍도의 그림은 강세황이 예리한 감각으로 시대의 변화를 읽어 낸 비평가였으며, 비평활동을 통해 당대의 화단 및 사회와 소통하고 있었음을 확인시켜 준다.

강세황은 조선 후기 문인 사회를 풍미한 청상淸賞과 아취를 추구하는 생활문화를 영위하며 그 안에서 문인으로서 자신의 정체성을 드러내었다. 일생 동안 실경산수화와 문인화를 동시에 궁구하였으며 실재하는 조선의 풍광을 정통의 문인화풍으로 포착한 기념비적인 〈피금정도〉를 제작하였으며 이를 통하여 자신이 동아시아 문인화의 전통과 호응하는 화가임을 입증하였다. 회화 비평가로서 김홍도와 함께 활동하며 풍속화에 관한 글쓰기를 통하여 이 장르의 수준을 제고하고 그 의미와 가치를 인식시키는 데 일조하였다. 이상에서 살펴본 일상의 청완 문화에서 실경산수화, 문인화, 풍속화 비평에 이

르는 강세황의 활동 양상은 그가 18세기의 문화에 나타난 새로운 흐름과 폭넓게 접속하며 시대의 전방에서 변화를 견인하고 있었음을 보여준다.

에필로그

　강세황의 〈70세 자화상〉은 화가가 자신의 내면을 탐색하고 이를 자유로운 형식의 시각이미지로 구성한 조선시대 회화사의 기념비적인 작품이다. 70세상에서 강세황은 야인의 복장에 관모를 쓴 이색적인 모습의 자기 이미지를 창안하였다. 자신의 모습과 더불어 내면 세계와 재능을 서술한 찬문을 적고 자신이 이 그림을 그리고 글을 지었음을 선언하였다. 화면 안에서 이미지와 언어로 구현된 화가의 자기 인식은 일차적으로 재야의 은거자에서 국가의 인정받아 조정으로 소환된 관료, 즉 '관모를 쓴 야인'으로 압축될 수 있다. 기로소 입소를 계기로 제작된 71세 초상화에서 그는 관복을 성장하고 격식을 갖춘 고위 관료의 모습으로 재현되었다. 화면에 기입된 정조의 어제 제문은 그가 시서화 삼절로서 조정에서 펼쳤던 활약을 기리고 있다. 70세상의 자찬문이 강세황의 내적인 자기 규정을 제시하는 역할을 한다면, 71세상의 어제는 주인공이 관료로서 수행한 공적인 업적을 기념하고 있다. 화려한 수가 놓인 흉배, 금빛으로 빛나는 관대를 정밀하게 재현한 71세 초상에 어제가 더해짐으로서 국왕의 총애를 받았던 관료에게 걸맞는 명예로운 모습이 완성되었다. 이처럼 주인공의 사회적 지위와 공적을 표상하는 역할에 충실하게

제작된 71세상을 더욱 특별하게 만드는 요소는 예외적으로 화면에 드러낸 날것의 오른손이다. 이질적으로 강조하여 묘사된 손은 이 초상의 주인공이 서화의 재능으로 조정에서 활약하며 국왕의 총애를 받았던 인물이라는 사실을 환기시킨다. 야복과 관모의 독특한 도상을 구성하고 스스로 그리고 썼음을 선언한 〈70세 자화상〉, 이와 더불어 오른손만을 드러낸 파격적인 구성을 취한 71세 초상화의 행간에서 감상자는 강세황이 두 초상으로 형상화하고자 하였던 자기 규정의 실체는 서화의 재능으로 한 시대를 관통하였던 '문인화가'였음을 떠올리게 된다.

　　한국회화사에서 강세황은 동양의 문인화 이념이 지향하는 탈속한 인생관을 지니고 문인적인 세계관을 담은 소탈한 형식의 그림을 그리는 전형화된 문인화가상에 맞추어 인식되었다. 북송의 소식이 문인화를 '형태가 아니라 뜻을 그린 그림'이라고 정의한 이래 문인의 회화는 세계의 근원적인 이치를 담는 수단이며 회화의 궁극적인 목적은 화가의 정신적 고양에 있다는 것이 문인화를 이해하는 보편적인 시각이었다. 이 책은 이것이 화가로서 강세황이 지향하였던 부분이 아니었음을 이야기하는 것은 아니다. 오히려 전통적인 유가의 지식인이었던 강세황에게 문인화의 이상은 하나의 지향처였음이 분명하다. 그러나 기존의 관념적인 문인화가관을 전제로 한 강세황의 이해는 초상화의 제작, 지속적인 회화 수응과 같은 문인화가의 보편적인 회화 관습을 벗어난 태도들과, 20년간 지속된 절필, 만년의 출사, 거듭된 과거급제, 관복을 성장한 초상화와 같은 사대부로서의 삶의 궤적 속에서 어떤 모순점에 부딪히게 된다. 이것은 비단 강세황 한 사람에 그치지 않고 조선의 문인화가 일반에서 관찰되는 한계이기도 하다.

　　이 책은 강세황과 그의 예술 세계를 향한 새로운 이해가 필요하다는 인식 위에서 조선 사회를 이끌어간 사대부 계층의 일원으로서 강세황의 인생과

의식 세계를 조명하였다. 강세황은 문인화가이기 이전에 대대로 관직을 지낸 명문세가의 후손으로서 자신의 계층에 부여된 윤리적 규범을 따라 살아야하였던 인물이었다. 선조들이 조정에서 이룬 업적에 대하여 그가 지닌 자긍심과, 이를 계승하고자 하는 태도에는 국가 이상으로 가문을 중시하였던 조선 사대부의 지향이 뚜렷이 드러난다. 이 책에서 이와 같은 문인화가의 사대부적 태도를 문제화한 이유는 무엇보다 조선은 동아시아 유교 문화권의 어느 사회보다 강고한 윤리적 원칙을 고수하며 사대부의 회화를 천기로서 강력하게 규제하였기 때문이다. 조선의 역사에서는 회화로 자신을 실현하고자 하였던 문인들이 사회적 통념에 부딪혀 단념하는 사례를 어렵지 않게 목격할 수 있다. 따라서 강세황의 회화 세계를 심층적으로 이해하기 위해서는 그가 중국의 문인화를 어떻게 수용하고 자신의 회화에 적용하였는가라는 미술사적 문제를 넘어, 어떤 이유에서 사대부 남성에게 금기시되었던 회화에 전념하였는가, 화가로서의 인생 행로에서 발생하는 사회적, 내면적 갈등을 해결하기 위하여 어떤 전략을 구사하였는가를 질문해야 할 것이다. 이러한 문제의식을 바탕으로 이 책은 강세황의 생애를 따라가며 화가에게 부여된 시대적, 제도적 조건들을 면밀히 검토하고 여기에서 발생하는 질문을 풀어보고자 하였다. 화가이자 사대부로서 강세황의 인생과 내면을 향한 접근을 시도하며 동시에 그의 회화 작품을 분석하는 과정에서는 작품이 제작 당시에 지니고 있던 사회문화사적 성격을 되살리는 데에 초점을 맞추었다. 화가와 서화 요청자와의 관계, 감상 맥락에 따라 달라지는 작품의 의미, 회화적 표현과 기능의 상호작용처럼 실질적으로 작용하는 보이지 않는 힘들의 관계를 고려함으로서 문인화가의 회화가 사회적으로 기능하는 양상을 재현하고자 하였다.

본격적인 논의를 시작하며 먼저 강세황을 이해하는 기본 전제로서 그의

가문을 살펴보았다. 진주 강씨 설봉공계의 형성 배경 및 가문 의식을 도출하였으며 강세황이 새로운 인생을 모색하기까지 결정적인 계기를 제공한 무신란의 영향을 검토하였다. 강세황의 집안은 15세기 이후 충청도 천안을 기반으로 명문 사족으로 발돋움하였다. 강주, 강백년, 강현으로 이어지는 그의 선조들은 과거에 급제하여 관계에 진출하였으며 요직을 역임하며 가문의 위상을 높였다. 가문의 역사와 선조의 화려한 업적은 강세황이 지닌 자긍심의 근간이었으며 이를 계승하고 지속해가야 하는 책임감을 부여하기도 하였다. 강세황의 가문 의식은 인적 관계망을 형성하는 중심축으로 작용하였다. 그의 일생에 걸친 교유 관계를 보면 가문이 속한 소북계의 문사들이 관계의 핵심에 놓여있었다. 이와 함께 정치적 연대 관계였던 남인 및 소론계 문사들이 그의 사회적 관계를 구성하였다. 개인적인 차원에서조차 노론 문사들과의 교유는 거의 보이지 않는다. 이러한 사실은 강세황이 현실 정치와는 거리를 둔 예술가적인 인물로 자신을 그리고 있음에도 불구하고 실제로는 가문과 당론을 따른 정치 의식을 고수한 인물이었음을 시사한다.

　젊은 시절 강세황이 설정한 인생의 목표는 조정의 관료로서 자신의 포부를 펼치는 일이었다. 그러나 1728년 발생한 무신란으로 인하여 강세황의 삶은 새로운 국면을 맞이하게 되었다. 강세황의 가문과 남인인 처가는 무신란 당시 큰 타격을 입었으며 그의 앞날은 불투명해졌다. 자신의 서재 기문으로 지은 「산향기」는 우울증으로 고통 받던 젊은 시절의 기록으로서 굴절된 삶에서 느낀 그의 절망감이 뚜렷하게 반영되었다. 그가 경험한 마음의 병은 무신란 이후 십여 년이 넘도록 개선되지 않는 현실에서 비롯되었을 것이다. 암울한 시절 강세황은 회화와 음악에 몰두하여 마음의 병을 극복하였다. 이처럼 정서적 치유를 위해 시작한 회화였지만 그 효과는 심리적 차원에 그치지 않았다. 장기간 지속된 은거의 시기에 회화는 강세황이 사회적 활동을 펼치

며 그가 문인화가로서 자신의 정체성을 세우는 실천적인 방편이 되었다.

강세황의 인생은 크게 거주 지역에 따라 안산 시절^{1744~1773}과 서울 시절^{1774~}
¹⁷⁹¹로 나누어진다. 각 지역에서 그는 다른 양상의 삶을 살았으며 이에 따라
사회적 관계와 작품 활동의 양상도 달라졌다. 집안의 복권과 자신의 사회 진
출이 불가능한 상황에서 강세황은 1744년 처가인 진주 유씨가 세거한 안산
으로 이주하였다. 강세황이 이주하던 18세기 중반의 안산은 성호 이익이 일
생 동안 자리 잡고 학문에 전념하였던 근기남인의 핵심 공간이었다. 강세황
은 이익의 곁에서 시생을 자처하며 서화와 학문으로 교유하였다. 다른 한편
으로는 이익의 삶을 모델로 삼아 가문을 재기시키기 위한 노력을 경주하였다.

안산과 서울을 관통하여 강세황의 작품 제작의 환경에서 주목해야 하는
특징은 그의 주요 작품 대다수가 타인의 요청으로 제작된 '수응화'라는 사실
이다. 흔히 주위의 요구에 응하여 서화를 제작하는 행위를 일컫는 수응은 직
업화가, 혹은 직업화가화된 문인화가의 생계 수단으로서 여겨져 왔다. 강세
황에게 보이는 수많은 수응의 결과물은 문인화가에게 수응이 어떤 의미를
가진 행위인지를 다시 살펴보아야할 필요성을 제기하였으며 이를 위하여 작
품에 나타나는 관서와 제발을 중심으로 그에게 회화를 요구한 인물들과의
작품 제작의 상관관계를 분석하였다.

안산의 문인 사회에서 그의 그림의 주요한 요청자는 진주 유씨, 성호 이익
을 중심으로 하는 여주 이씨의 젊은 지식인들로서 그들은 강세황과 마찬가
지로 정쟁에서 밀려나 안산에 자리 잡은 실의한 남인계 문사들이었다. 강세
황의 많은 작품들은 이들과 문예로 어울리는 과정에서 제작된 것이었다. 안
산의 문인들은 강세황에게 정치적 동지이자 문예 학습의 자양분이었으며 물
심양면의 후원자들이었다. 한편 남인 문사들과 대척점에서 강세황에게 그
림을 요구하였던 인물들 중에는 오수채, 이익정과 같은 소론 출신의 고위 관

료들이 존재하였다. 강세황이 그들에게 그려준《송도기행첩》,〈복천 오부인 초상〉과 같은 그림은 주문자의 요구를 긴밀하게 반영하며 전문성이 두드러진 작품이었다. 그들을 향한 예외적인 서화 수응의 이면에서 강세황 가문의 복권과 관련된 정치적인 의미를 발견할 수 있다. 강세황의 회화를 요청하는 수요층의 분포를 살펴보면 그의 활동 범위는 점차 확대되었음이 나타난다. 강세황의 안산 시절은 적극적인 작품 활동으로 문인 사회에 '시서화 삼절'의 명성과 인지도를 형성해 갔던 시기로 규정할 수 있을 것이다.

강세황 만년의 수응에서 나타나는 특징적인 현상은 대중적 서화 수요와 이에 대응하는 전략이다. 만년에 강세황이 특별히 선호하였던 회화 장르는 '묵죽화'였다. 묵죽은 즉흥적으로 단시간에 그려낼 수 있는 이점을 지녀 대중적 회화 수응을 위한 최적의 화목畵目이었다. 묵죽화는 단지 빠르게 그릴 수 있는 그림만이 아니었다. 대나무는 군자의 도덕성을 상징하는 식물이었다. 이에 더하여 서법書法의 원리로 그려내는 묵죽화는 문인화의 이상에 근접한 그림이었다. 이처럼 즉각적으로 그려낼 수 있으며 동시에 문인으로서 정체성을 담보해주는 묵죽은 강세황에게 최적의 수응화로서 선택되었다. 강세황이 지나치게 몰려드는 서화 요청에 부응하기 위하여 묵죽화의 판각을 제작한 사실은 일차적으로 그가 지닌 화가로서의 명성을 증명하며 아울러 수응의 중요성을 입증해 주는 부분이기도 하였다. 문인화가에게 수응은 재화적 가치로 환원되지 않는 인간적 관계로 맺어진 네트워크 속에서 수행되는 사회적 의무이기도 하였다. 강세황은 복잡한 인간관계를 연결하고 그 안에서 문인화가로서 자신의 정체성을 표출하는 수단으로 서화 수응에 대응한 화가였다.

'절필'은 강세황의 자기 인식을 논구하고자 하는 이 책에서 가장 주목하였던 드라마와 같은 사건으로서 문인화가와 조선 사회와의 마찰을 가장 극적

으로 보여준다. 절필, 출사, 관료로서의 활약상으로 이어지는 일련의 과정은 조선에서 문인화가가 마주치는 사회적 조건을 가장 분명하게 보여준다. 강세황의 절필은 그의 가문을 복권시키고자 하였던 영조의 지시에 의해 이루어졌다. 그러나 절필의 기저에는 회화를 '천기'로서 대하는 조선 사회의 완고한 예술관이 놓여 있었다. 비록 문인화가의 다른 이름인 시서화 삼절로서 명성을 구축한 강세황이지만 사회의 요구에 따라 화가가 아닌 문인이자 사대부로서 자신의 정체성을 다시 증명해 보여야만 하였다. 절필의 과정을 상세히 설명하고, 자신을 아마추어 화가로서 그려낸 「표옹자지」의 자기서사는 사회적 정체성을 재설정하고자 하는 시도의 일환이었다.

영조 초기의 정치적 혼란이 지나고 탕평 정국을 맞아 강세황 가문의 복권이 이루어졌다. 아들들의 출사와 함께 마침내 1773년에는 강세황 자신도 영조의 부름을 받았다. 관직을 제수 받아 서울에 돌아온 강세황은 영조와 정조의 조정에서 성공적인 관료로서 만년을 맞이하였다. 1776년과 1778년에는 과거에 응시하여 급제하였으며 정조의 조정에서 본격적인 활약을 펼쳤다. 영조가 강세황을 특별히 발탁한 이면에는 무신란으로 그의 가문이 받은 피화를 보상한다는 의미가 있었다. 이와 달리 정조의 조정에서 강세황은 문장과 서화의 능력을 높이 평가받았으며 국왕은 자신의 국정 운영에 강세황이 지닌 재능을 활용하고자 하였다. 60세가 넘어 출사한 강세황은 요직으로 진출하거나 정책 결정에 적극적으로 참가하는 관료는 아니었다. 국왕의 곁에서 어진 제작을 감독하고 개인적인 서화 요구에 수응하고 국가의 사절로서 연행에 파견되는 등 문화 사업이 그의 주된 활동 영역이었다. 그의 역할은 조선 초의 강희안을 비롯하여 조속, 김진규 등 역대 조정에 존재하였던 관료-문인화가들이 담당하였던 역할이기도 하였다. 강세황이 조정의 문화 사업에서 역대의 어느 문인화가 이상의 활약을 보일 수 있었던 이유는 회화를 통한

정치적 소통을 시도하였던 정조의 통치 방식과, 이전 시대에 비해 크게 확대된 조청 교류 공간과 같은 변화된 시대적 조건이 있었기 때문이기도 하였다.

야인과 관료를 오갔던 강세황의 자기 인식은 결국 〈70세 자화상〉과 71세 초상화로 표출되기에 이르렀다. 그가 젊은 시절부터 보여준 자화상과 초상화를 통한 자아의 탐색은 고양된 자의식을 바탕으로 예술적 방식으로 자신의 개성을 드러내고자 하였던 18세기 후반 문인 사회의 문화적 환경을 긴밀하게 반영하고 있다. 그렇다면 초상을 제외한 강세황의 서화는 18세기의 문화적 흐름과 어떤 지점에서 어떻게 만나고 있는가? 이러한 질문을 바탕으로 이 시대를 특징짓는 문화 현상이자 강세황이 긴밀하게 관여하였던 문인 문화, 실경산수화 및 풍속화의 유행이라는 주제를 중심으로 당시의 문화적 조류 속의 강세황의 위치를 가늠하고, 그 안에서 강세황 자신이 드러나는 지점을 살펴보았다.

서울로 돌아온 강세황은 1781년 정조의 어진 제작 감독을 계기로 20년에 걸친 절필을 끝내고 활발한 작품 활동을 재기하였다. 강세황은 우아한 문인의 일상생활을 영위하며 문인화풍의 산수화, 묵죽화, 회화 감평 등에서 두드러진 활약상을 보였다. 그의 완상 대상은 서화와 기물만이 아니라 정원, 원예, 가옥과 같은 생활공간을 심미적으로 경영하는 데까지 미쳐 있었다. 젊은 시절부터 명청대 강남 문인들의 문화적인 삶을 향한 열망을 가졌던 그는 풍부한 지식을 바탕으로 자신의 삶에서 청완과 아취를 추구하는 문화를 실현하고자 힘썼다. 자신의 서재에서 문예를 향유하는 일상을 담은 〈청공도〉에서는 무한경루라는 문화 공간의 소유자로서, 일생동안 서화를 연마한 문인으로서 그의 자기 정체성을 세상에 보이고자 하는 의지를 목격할 수 있다.

18세기 조선의 회화에 나타난 중요한 흐름으로서 전국의 이름난 승경을 그림으로 포착한 실경산수화의 유행과 명청대 문인화의 확산을 들 수 있다.

강세황은 일생동안 두 장르에 대한 끊임없는 관심을 보였으며 스스로 새로운 시도를 보이기도 하였다. 젊은 시절 그는 서학에 대한 지식을 바탕으로 산수화에 기학학적인 투시원근법을 적용하여 《송도기행첩》을 제작하였다. 《송도기행첩》은 한국회화사에서 누구보다 앞서 산수화에 서양화법을 시도한 사례였으며 그는 연구자들에 의해 서양화법의 선구자로 평가받게 되었다. 강세황은 지속적으로 자신이 관찰한 실재의 풍광을 다양한 회화 형식과 원리로 파악해 내고자 시도하였다. 그 결과 금강산 여행 이후 실재와 관념의 경계를 넘어선 대작의 〈피금정도〉를 제작하기에 이르렀다. '필묵으로 천지에 합일한다'라고 일컬어지던 문인화의 전통을 실경에서 구현한 〈피금정도〉는 강세황 자신이 문인화의 유구한 전통과 공명하는 화가임을 보여주는 기념비적인 실경산수화이다.

회화 감평은 강세황에게 예원의 총수라는 별칭을 부여한 활동 영역이다. 그는 정선, 심사정, 강희언 등 동시대의 많은 화가들의 그림에 글을 남겨 그 그림의 의의를 높여 주었다. 당시 '속화'로 불리며 비하되었던 풍속화에 대한 높은 평가는 강세황의 남다른 시대 인식을 보여주는 부분이다. 강세황은 동시대의 모습을 유머러스하게 포착한 김홍도의 풍속화가 지닌 의의를 지각하고 해학적인 글쓰기로서 이 장르의 가치를 더해주었다. 강세황은 아취와 한정을 구현하는 문인 문화의 선도자로서, 새로운 실경산수화의 개척자로서, 문인화의 전통을 계승한 문인화가로서, 화단에 영향력을 행사하는 비평가로서 동시대 문화와 만나고 있다. 강세황이 이처럼 18세기 문화의 전방에서 선도적인 역할을 할 수 있었던 바탕에는 조선과 중국을 넘나드는 폭 넓은 문화적 이해를 갖춘 지식인 화가라는 사실이 놓여 있었다.

문인화가 발생한 중국의 회화 담론 내에서 문인화가는 줄곧 특별한 권위를 부여받아왔다. 문인화가는 '문인'이라는 집단의 문화적 이상을 실현시키

는 주체로서 예술적 창작의 영역을 넘어 도덕적 가치를 실천하는 존재로 인식되었다. 현재까지도 문인화는 여전히 동양 문화의 특질을 상징하는 이상적인 예술 분야이며 문인화가는 이상적인 예술가로서 거론되고 있다. 강세황에서도 전통적인 문인화 관념에 어울리는 탈속한 예술가의 면모를 목격할 수 있다. 반면에 그에게서는 화가로서 시서화 삼절이라는 사회적 명성을 얻었음에도 가문과 자신의 복권을 위하여 20년의 절필을 단행함으로서 사회규범과 가치에 충실한 사대부의 면모를 증명하는 조선의 지배 계층으로서의 면모도 관찰할 수 있다. 서화가로서의 재능을 과시하는 자화상에 그려진 관모는 그의 자긍심의 일부는 사대부로서의 성취에 기인하고 있음을 단적으로 보여준다.

강세황의 서화 활동의 사회제도적 조건을 탐색한 이 책의 기저에는 '조선에서 문인화가란 무엇인가'라는 근본적인 질문이 놓여있었다. 조선의 전 시기를 통틀어 살펴보면 문헌상에서 그림에 뛰어난 재능을 지닌 사대부화가로 거론된 인물은 적지 않다. 그러나 그들 대다수는 오늘날에는 이름조차 기억되지 않으며, 그들이 남긴 작품을 확인하기도 어렵다. 여기餘技의 수준을 넘어 역사에 기억될만한 뚜렷한 작품을 남긴 인물은 손가락으로 꼽을 수 있을 정도이다. 이러한 현상의 중요한 원인은 문인화가들 스스로 여기화가에 머무르며 역사에 화가로서 기억되기를 바라지 않았기 때문일 것이다. 그럼에도 불구하고 강세황이 활동하였던 18세기는 윤두서, 조영석, 이인상 등 유난히 사대부 출신 지식인 화가들이 두드러진 활약을 보였던 시대였다. 18세기 들어 문인화가들이 대거 등장하게 된 일차적인 이유는 17세기 말부터 시작된 정국의 잦은 변화와 이로 인하여 관료 사회에서 낙오된 문인들이 다수 등장한 데에서 그 원인을 찾을 수 있다. 강세황과 함께 자화상을 그린 화가로 기억되는 윤두서와 개인적인 관계를 유지하였던 심사정은 모두 정치적으로 실

세한 후 회화에 침잠한 인물들이다. 이인상은 정치적으로 실세한 인물은 아니지만 서얼이라는 신분적 한계를 지닌 화가였다. 이들과 다른 성격을 지닌 문인화가도 있다. 조영석은 보기 드물게 득세한 노론 명문가 출신의 화가였다. 화가로서 조영석은 조영복의 초상화를 직접 제작하였으며 독특한 감성으로 서민들의 일상을 포착한 풍속화를 그리는 등 선구적인 작품 세계를 선보였다. 그러나 조영석은 자신의 회화를 향한 사회적 인식에 대한 경계심을 늦추지 않았으며 사대부로서의 명예를 우선적으로 지키고자하였다. 이처럼 18세기에 등장한 다수의 사대부 출신 화가들은 각각의 사회적 입장에 따라 그림을 그린 이유도, 회화로서 사회와 관계하는 방식에서도 기존의 문인화 관념으로는 모두 아우를 수 없는 차별적인 스펙트럼을 지니고 있었다.

그러나 이들 모두에게서 관찰되는 공통점 하나는 회화를 '천기'로서 여기고 '완물상지玩物喪志'를 주장하는 뿌리 깊은 유가적 통념과 대면해야 하는 현실이다. 정선은 금강산 여행 경험을 통하여 '진경산수'로 일컬어지는 개성 강한 실경산수화를 창안하여 일세를 풍미한 화가이다. 그의 예술적 업적에 대한 동시대 문예계의 높은 평가와 달리 조정에서 그는 천기로 발신發身하였다는 비난을 받았다. 18세기 문인화가들의 삶에서 흔히 관찰되는 '절필'은 이들이 대면해야하였던 사회적 상황을 단적으로 증명한다. 조영석은 군신 간에 인정받았던 뛰어난 화가였으나 사대부로서 그는 기예로서 군주를 섬기길 거부하며 절필을 단행하였다. 그의 혁신적인 풍속화를 모은 화첩에는 '남에게 보이지 말라'며 자손을 경계시키는 문구가 적혀 있다. 조영석이 보여주는 회화를 향한 긴장감은 개인적인 성향에서 비롯된 것은 아니었다. 그의 행동은 조선 사회에 내재된 규범과 이에 따라 살아갔던 문인들의 자기통제의 상황을 반영하고 있다. 사실상 조선에는 문인화가가 활동할 수 있는 사회적 공간은 존재하지 않는 것과 마찬가지였다. 이런 견지에서 보면 문인화가

는 불리한 삶의 조건을 선택하여 새로운 존재 방식을 모색한 이들이었다는 정의가 가능할 것이다.

강세황은 수용과 절필이라는 두 전략을 구사하며 화가이자 사대부로서의 정체성을 구축하고 문인화가로서 자신을 사회에 관통시켰다. 재야에서 발탁되어 국왕의 총애를 받는 관료로서 위상을 확립한 강세황은 20년의 절필을 마치고 야복에 관모를 쓴 자신의 모습을 그렸다. 이렇게 그려진 강세황의 〈70세 자화상〉은 일생을 관통하는 '나는 누구인가'라는 질문에 대한 답을 시각적으로 정의한 것이었다. "그 그림은 내가 그린 것이며, 그 찬도 내가 지은 것이다"라는 자찬문의 마지막 구절이 일깨우는 하나의 진실은 자화상의 제작이란 그 자체로 자신을 화가로서 천명하는 행위라는 사실이다.

부록

1. 강세황 연보

연도	나이	주요 사건 및 작품	관직 변화
1713	1	윤5월 21일 강현과 광주 이씨의 3남으로 출생	
1719	7	강현 기로소 입소	
1720	8	경종 즉위	
1721	9	강세윤 주서(注書) 제수	
1724	12	영조 즉위	
1727	15	유뢰(柳耒)의 딸 진주 유씨와 혼인 8월 강세윤 이천부사(利川府使) 제수	
1728	16	3월 무신란 발생 6월 강세윤 극지 정배	
1729	17	1남 강인 출생	
1733	21	부친 강현 별세	
1738	26	강세윤 해배	
1739	27	2남 강완 출생	
1740	28	모친 광주 이씨 별세	
1741	29	강세윤 사망	
1743	31	3남 강관 출생	
1744	32	안산 이주	
1745	33	4남 강빈 출생 〈칠태부인경수연도(七太夫人慶壽宴圖)〉 발문	
1747	35	유경용을 위하여 〈맨드라미와 여치〉 제작 6월 청문당에서 〈현정승집도(玄亭勝集圖)〉 제작	
1748	36	4월 유경용을 위하여 〈지상편도(池上篇圖)〉 제작 유경종과 함께 《첨재화보(忝齋畫譜)》 제작 여름 청문당에 머물며 〈감와도(堪臥圖)〉 제작	
1749	37	〈방동현재산수도(倣董玄宰山水圖)〉·〈방심석전산수도(倣沈石田山水圖)〉 제작	
1751	39	10월 이익(李瀷)을 위하여 〈도산도(陶山圖)〉·〈무이도(武夷圖)〉 제작	
1753	41	7월 『단원아집첩(檀園雅集帖)』을 꾸밈 국립중앙박물관 소장의 〈무이구곡도(武夷九曲圖)〉 제작	
1754	42	손사익을 위하여 《칠탄정십육경(七灘亭十六景圖)》 제작 『섬사편(剡社編)』을 꾸밈	
1756	44	4월 최초의 자화상을 그림 5월 부인 진주 유씨 별세 6월 송림승사에서 〈완화초당도(浣花草堂圖)〉 제작 남하행을 위한 《무이도첩(武夷圖帖)》 제작	

연도	나이	주요 사건 및 작품	관직 변화
1757	45	7월 오수채의 초청으로 송도에 머물며 《송도기행첩(松都紀行帖)》 제작	
1760	48	〈사시팔경도병(四時八景圖屛)〉 제작	
1761	49	정월 〈지락와도(知樂窩圖)〉 제작 이익정의 모친 〈복천오부인 86진경(福川吳夫人八十六歲眞)〉 제작 〈동기창임전인명적발(董其昌臨前人名迹跋)〉(신효충 소장)	
1762	50	유경종을 위하여 〈의원도(意園圖)〉를 그림 「팔물지(八物誌)」 저술	
1763	51	봄 〈춘경산수도(春景山水圖)〉 제작 《표현연합첩(豹玄聯合帖)》 제작 8월 강완의 과거에 합격 절필 시작	
1764	52	심사정의 〈사시팔경도(四時八景圖)〉에 화평 적음	
1766	54	「표옹자지(豹翁自誌)」 저술	
1767	55	5남 강신 출생	
1768	56	여름 심사정의 《경구팔경첩(京口八景帖)》에 화평을 적음	
1770	58	5월 강완과 함께 부안 체류 《부안기유도(扶安紀遊圖)》 제작	
1773	61	김홍도 〈신언인도(慎言人圖)〉에 찬문을 적음 정선 〈하경산수도(夏景山水圖)〉에 화평을 적음	3월 영릉참봉(英陵參奉) 종9품
1774	62	김홍도와 함께 사포서 근무 남산에 무한경루 구입	12월 사포별제(司圃別提) 종6품
1775	63	10월 강완 별세 한씨 화사에게 초상화 제작	5월 상의주부(尙衣主簿) 종6품 12월 한성판관(漢城判官) 종5품
1776	64	2월 기로과 수석 3월 정조 즉위	2월 동부승지(同副承旨) 정3품 2월 부사직(副司直) 종5품
1777	65	정경순 초상에 표제를 적음 《우군소해첩(右軍小楷帖)》의 발문을 적음 7월 김홍도의 〈선면서원아집도(扇面西園雅集圖)〉의 제사를 적음	8월 병조참지(兵曹參知) 정3품
1778	66	문신정시 수석 합격 김홍도의 6폭 〈서원아집도(西園雅集圖)〉·《행려풍속도(行旅風俗圖)》에 화평을 적음 임희택에게 〈증별은수부성경(贈別恩曳赴盛京)〉의 서간을 전함 《남창서첩(南窓書帖)》의 발문을 적음	9월 우윤(右尹) 종2품 12월 사직(司直) 정5품
1779	67	김홍도의 8폭 〈신선도병풍(神仙圖屛風)〉에 화평을 적음	7월 남영부사(南陽府使) 종3품
1780	68		3월 부사직(副司直) 종2품 12월 동지(同知) 종2품

연도	나이	주요 사건 및 작품	관직 변화
1781	69	9월 정조 30세 어진 제작의 감독 가을 조영석의 〈어선도(魚船圖)〉·〈출범도(出帆圖)〉에 제발 적음 한종유에게 의뢰하여 〈선면 초상화〉 제작 여름 〈죽석목단도(竹石牧丹圖)〉 제작 12월 청계 태화당에서 〈난매죽국(蘭梅竹菊)〉을 제작	8월 부총관(副摠管) 종2품 9월 참판(參判) 종2품
1782	70	〈70세 자화상〉 제작 〈약즙산수도(藥汁山水圖)〉 제작 김홍도 선면 〈화접도(花蝶圖)〉에 제발을 적음 〈이창운 초상(李昌運 肖像)〉에 엄수의 시문을 옮겨 적음	6월 동중추(同中樞) 종2품 11월 동의금(同義禁) 종2품
1783	71	5월 기로소에 들어감 7월 이명기에게 71세 초상화 제작	4월 병조참판(兵曹參判) 종2품 5월 부총관(副摠管) 종2품 5월 지중추부사(知中樞府事) 정2품 9월 판윤(判尹) 정2품 11월 사직(司直) 정5품
1784	72	《갑진첩(甲辰帖)》의 기로도상 제작 김광국을 위하여 〈청록죽(靑綠竹)〉 제작 두운정사 마련 10월 건륭제의 천수연 참석을 위하여 연행에 참여	5월 도총관(都摠管) 정2품 10월 부사(副使)
1785	73	심양에서 〈삼청도(三淸圖)〉 제작 북경에서 돌아옴	8월 도총관(都摠管) 정2품
1786			12월 지중추부사(知中樞府事) 정2품
1787	75	《표옹선생서화첩(豹翁先生書畫帖)》 제작	2월 지사(知事) 종2품 2월 도총관(都摠管) 정2품
1788	76	가을 무신년본 〈피금정도(被襟亭圖)〉 제작 《풍악장유첩(楓嶽壯遊帖)》 제작 9월 김홍도·김응환과 금강산 유람	
1789	77	《화죽팔폭입각우서팔절(畵竹八幅入刻又書八節)》 제작 회양에서 서울로 돌아옴. 8월 기유년본 〈피금정도(被襟亭圖)〉 제작	12월 4일 판윤(判尹) 정2품 12월 7일 사직(司直) 종5품
1790	78	봄 《송하옹첩(松下翁帖)》 표지에 난·죽도를 그림 2월 〈난죽도권(蘭竹圖卷)〉 제작 3월 8폭 〈묵죽병풍(墨竹屛風)〉 제작 4월 청화 김홍도의 〈선면산수도(扇面山水圖)〉에 제발을 적음 6폭 〈묵죽도(墨竹圖)〉 제작 가을 김홍도와 함께 《십로도상첩(十老圖像帖)》 제작 은열사의 〈은렬공강민첩소상(殷列公姜民瞻肖像)〉 제작	6월 자헌(資憲) 정2품
1791	79	1월 8일 강인 별세 1월 23일 강세황 별세	진천 백각면 대음리
1793		1월 29일 정조가 어사제문을 내림	
1845		9월 2일 정헌공(靖憲公)의 시호를 받음	

당색	본관 성씨	인명	자	호	관련 서화 작품
소북계	의령 남씨	南泰齊, 1699~1776	元鎭	滄亭	
		南玄老, 1729~1791	同甫	簡窩	
	양천 허씨	許佐, 1700~1753		風雷堂	
		許佖, 1709~1768	子正 汝正	煙客	《煙客評畫帖》 《諸家畫帖》 〈扇面山水圖〉 등
		許霏, 1732~?	太時		
		許灝, 1723~?	太和	明崖	
	풍천 임씨	任埏, 1694~1750	聖方	扈齋	
		任瑗, 1709~1775	聖與	眞窩	
		任瑋, 1701~1762	景潤	紫厓	《七分傳神帖》
		任璲, 1718~1769	穉明	松西	
		任希聖, 1712~1783	子時	在澗 澗翁	〈入耆社書〉
		任希曾, 1713~?	孝彦	懶凝齋	〈知中樞豹菴姜公畫像記〉
		任希養, 1737~1813	志中		
		任希壽, 1733~1750	芇男		《七分傳神帖》
		任希澤, 1744~1799	恩叟	三秀齋	〈贈別恩叟赴盛京〉
	여산 송씨	宋濟愚, 1708~1789			
		宋濟魯, 1711~1794	士省		
	밀양 박씨	朴道孟	醇乎		〈玄亭勝集圖〉
		朴道翔, 1728~?	驚斯	西園	
		朴齊家, 1750~1805	次修	楚亭	
		朴東顯, 1711~?	彦晦	駱園	〈知樂窩圖〉
	영월 엄씨	嚴慶膺	元禮	鶴山	
		嚴璘(璿), 1716~1786	孺文	梧西	〈李昌運 肖像〉
	함평 이씨	李昌運 1713~1791	聖兪		〈李昌運 肖像〉
	해주 정씨	鄭宅祖 1702~1771	命揆	知樂窩	〈知樂窩圖〉
	평산 신씨	申尙濂			《十老圖像帖》
	기타	鄭趾顯			『蓮溪志』
		趙重普, 1706~1778	奎輔	蟻翁	
		崔成大, 1691~1762	士集	杜機	
		崔仁祐, 1711~1770	吉甫		〈玄亭勝集圖〉 崔北, 〈山水圖〉 2점

당색	본관 성씨	인 명	자	호	관련 서화 작품
남인계	여주 이씨	李瀷, 1681~1763	自新	星湖	〈陶山圖〉, 〈武夷圖〉, 《武夷圖帖》, 《七灘亭十六景圖》
		李廣休, 1693~1761	景微	竹坡	
		李用休, 1708~1782	景命	惠寰	
		李昌煥, 1699~?	文甫	醉眠 觀音	
		李載德, 1711~1768	汝厚	栀軒 聲皐	『聲皐·依楸齋酬唱錄』
		李玄煥, 1713~1772	星叟	鶴西	《七灘亭十六景圖》
		李嘉煥, 1722~1779	吉甫	例軒	『剞社篇』
	진주 유씨	柳慶種, 1714~1784	德祖	海巖	〈玄亭勝集圖〉〈壽書〉《忝齋畫譜》
		柳慶容, 1718~1753	有受	休齋	〈池上篇圖〉〈맨드라미와 여치〉〈堪臥圖〉
		柳慶農, 1723~1750	公明	秋士	
		柳煋	茂弘	端硯齋	
	남양 홍씨	洪晸, 1702~1778	光國	缶广	
		洪昇, 1709~?	季周		
		洪檢, 1722~1795	省吾		
	안동 권씨	權朝彦	國珍	狂客	〈七太夫人慶壽宴圖〉
		權師彦, 1710~?	仲範	花竹軒	
	전주 이씨	李益炡, 1699~1782	明叔		〈福川吳夫人八十六歲眞〉
	의령 남씨	南夏行, 1697~1781	聖時	潛翁·遜庵	《武夷圖帖》
	밀양 손씨	孫思翼, 1711~1795	伯敬	竹圃	《七灘亭十六景圖》
	나주 정씨	丁範祖, 1723~1801	法世	海左	〈慎言人圖〉, 《不朽帖》
	평강 채씨	蔡齊恭, 1720~1799	伯規	樊巖	《不朽帖》〈墨房寺鳳巖堂大師碑〉
	사천 목씨	睦萬中, 1727~1810	幼選	餘窩	
	고령 신씨	申光洙, 1712~1775	聖淵	石北, 五嶽 山人	
	동래 정씨	鄭蘭, 1725~1791	幼觀	滄海	《不朽帖》

당색	본관 성씨	인명	자	호	관련 서화 작품
소론계	평산 신씨	申光履, 1727~?	綏叔		
		申大升, 1731~?	日如		
		申緯, 1769~1847	漢叟	紫霞	
	동래 정씨	鄭景淳, 1721~1795	時晦	修井	〈鄭景淳 肖像〉
		鄭持淳, 1723~1795	子敬	善息齋	
	해주 오씨	吳瓉采, 1692~1759	士受	棣泉	《松都紀行帖》
		吳彦思, 1734~1776	勖汝		《松都紀行帖》 許佖, 〈妙吉祥圖〉
	달성 서씨	徐直修, 1735~1811	敬之	十友軒	李寅文, 〈十友圖〉 金斗樑, 〈高士夢龍圖〉 金龍行, 〈露松窮泉〉
		徐志修, 1714~1768	一之	松翁	
	연안 이씨	李福源, 1719~1792	綏之	雙溪	《不朽帖》 〈龍巖堂大禪師碑〉
	청송 심씨	沈師正, 1707~1769	頤叔	玄齋	《豹玄聯合帖》 《京口八景帖》 등
	창녕 조씨	曹允亨, 1725~1799	穉行	松下翁	《松下翁書帖》 〈鄭景淳 肖像〉 정조 30세 어진
	문화 류씨	柳重臨, 1705~1771	大而	藥隱	
	전주 이씨	李匡呂, 1720~1783	聖載	月巖 七灘	
		李致中, 1726~?	稚和		
노론계	전주 이씨	李徽之, 1715~1785	美卿	老圃	《瀛臺奇觀帖》 《槎路三奇帖》
	의령 남씨	南公轍, 1760~1840	元平	思穎 金陵	〈爾雅〉
	풍산 홍씨	洪秀輔, 1723~1800	君實		〈강세황 71세 초상화〉
	전주 이씨	李德懋, 1741~1793	懋官	雅亭	
기타	전주 이씨	李柱國, 1721~1798	君彦	梧栢	
	함평 이씨	李壽鳳	儀叔	花川	
화가	무주 최씨	崔北, 1712~1786년경	聖器 有用 七七	毫生館	
	신평 한씨	韓宗裕, 1737~?			정조 30세 어진 〈선면 강세황 초상〉

당색	본관 성씨	인 명	자	호	관련 서화 작품
화가	전주 김씨	金喜誠(喜謙)	仲益	不染齋	《不染齋主人眞蹟帖》
	경주 김씨	金弘道, 1745~1806 이후	士能 西湖	檀園	〈扇面 西園雅集圖〉 《行旅風俗圖》 「檀園記」 등
	개성 이씨	李命基, 1756~1802 이후		華山館	〈강세황 71세 초상화〉 〈丹蟾小像〉 〈誦芬堂姜子十八歲像〉
	해주 이씨	李寅文, 1745~1824 이후	文郁	古松流水 館道人 有 春	〈十友圖〉
	고령 신씨	申漢枰, 1726~?		逸齋	정조 30세 어진
	개성 김씨	金應煥, 1742~1789	永受	復軒	금강산도 〈太極亭圖〉
	진주 강씨	姜熙彦, 1710~1784	景運	澹拙	《士人三景》, 〈仁王山圖〉 등
역관	우봉 김씨	金漢泰, 1762~?	景林	自怡堂	《金齋弄翰》
	한양 유씨	劉琦	光玉		〈竹石牧丹圖〉
		金洛瑞, 1757~1825		好古齋	『北征錄』
承宣		趙霶忠			서간
수장가	경주 김씨	金光國, 1727~1797	元賓	石農	〈墨竹圖〉 〈靑綠竹圖〉 등
	해주 이씨	李敏埴, 1755~?	用訥		金弘道, 〈扇面 西園雅集圖〉, 〈神仙圖八幅屛〉
기타	수원 백씨	白尙塋, 1705~1789	純甫	傲軒	『傲軒集』

년도	일자	기사 내용	품관 및 기타
1762	영조 38년 10월 27일	命膺曰, 儒生姜世晃, 故判書姜頵之子也, 世稱詩書畫三絶, 又有許必, 依天使時白衣從事官權韠故事, 帶去則好矣. 上曰, 更爲訪問, 可也	世稱詩書畫三絶
1763	영조 39년 8월 18일	上又曰, 今日違牌試官, 限小科放榜禁推事. 出楊敎 鳳漢曰, 臣昨見姜俒試紙, 則其文甚善矣. 上曰, 然矣. 鳳漢曰, 姜俒家事, 聖上一番曉諭, 然後世上可無疑阻之端矣. 姜世胤之出於賊招, 蓋世胤捉納之賊, 而爲其報仇, 故出其招也, 其後發臺啓者, 勘亂錄中有鄭世胤, 而其姓則之, 故世上誤知以姜世胤事, 發啓也, 姜世胤, 則實無所犯, 故姜世晃, 臣每惜之矣. 上曰, 其然矣, 若自上曉諭, 則當此浮囂之世, 無中生有之疑, 亦必至矣, 今日筵話, 自然出播, 則其疑阻, 自可消沮矣. 鳳漢, 聖敎果然矣.	강세윤의 신원 관련
1773	영조 49년 윤 3월 6일	今日入侍注書姜俒, 故大提學姜銀孫. 嗚呼, 常訓旣諭, 其祖己亥年進參錫宴, 其孫今日者祖諸臣入侍時入侍, 可謂異常. 其問其父姜世晃, 今年六十一歲云. 噫, 其祖頃年陳章, 尙今思焉. 其子猶在儒籍, 令銓曹卽爲懸註調用, 以示予今八旬體, 昔年不忘其父之意.	강세황의 조용
	3월 14일	姜世晃爲英陵參奉	종9품
	6월 16일	英陵參奉姜世晃呈狀, 俱以身病甚重, 勢難察任云, 竝今姑改差, 何如? 傳曰, 允	
1774	영조 50년 9월 11일	前參奉姜世晃, 特爲陞六調用, 以示予八旬思其父之意焉. 出傳敎 遂命退, 諸臣以次退出	
	12월 27일	以姜世晃爲司圃別提	종6품
1775	영조 51년 2월 7일	司圃別提姜世晃所懷, 有曰耕桑爲生民衣食之本, 而凡係帳簿之地, 率多陳荒之弊, 請分付諸道, 陳田起墾, 各別申飭, 一從民戶, 多種桑樹, 以爲裕衣足食之道焉. 命書傳敎曰, 姜世晃所懷, 曾予申飭者, 此今先務, 下備局另飭諸道, 俾有實效焉	
	5월 26일	姜世晃爲尙衣主簿	종6품
	6월 3일	姜世晃爲監察	종6품
	6월 4일	姜世晃進伏, 上曰, 誰也? 秉濟曰, 故判書姜頵之子也. 上曰, 其子尙有之乎? 命書傳敎曰, 監察姜世晃, 卽故大提學姜親子也, 其涉異常. 旣已陞六, 年過六十, 令銓曹善地守令懸註備擬, 其令官享	
	12월 6일	姜世晃爲 漢城判官	종5품
1776	영조 52년 2월 13일	漢城判尹 姜世晃 今加通政, 文科甲科第一人	기로과
	2월 13일	文壯元姜世晃爲同副承旨	정3품
	2월 19일	趙瑍·姜世晃·金相戈爲副司直	종5품
	2월 21일	上曰, 今科姜世晃, 何如? 濟恭曰, 雖已老矣, 而狀貌精詳矣. 潑曰, 文與畫, 皆善爲矣	文與畫, 皆善爲矣
1776	정조 즉위년 6월 27일	行副司直朴師亨·鄭光忠·任希敎·具壽國·朴師海·蔡緯夏·朴師訥·姜世晃·黃榦	
	7월 13일	姜世晃爲僉知	정3품

년도	일자	기사 내용	품관 및 기타
1777	정조 원년 8월 1일	姜世晃爲分兵曹參知	정3품
1778	정조 2년 4월 20일	以姜世晃爲分兵曹參議	
	5월 2일	副司直 姜世晃單付	종5품
	9월 17일	上曰, 文所試官入侍. 命善等進伏考券, 取姜世晃·吳載紹二人, 上曰, 勸武軍官試取, 以二十五日退定. 出榻敎 上曰, 雖分三所, 難於一兩日畢試矣	
	9월 19일	副司直姜世晃今加嘉善	종2품
	9월 19일	文臣庭試居首僉知中樞府事姜世晃	문신정시
	9월 30일	右尹姜世晃	종2품
	12월 24일	以姜世晃·李壽鳳爲司直	정5품
1779	정조 3년 3월 15일	兪彦鎬·姜世晃爲副摠管	종2품
	7월 8일	姜世晃爲南陽府使	종3품
	8월 11일	南陽府使姜世晃, 安城郡守李昌中, 亦爲兒馬一匹賜給	
1780	정조 4년 3월 26일	副司直兪彦鎬·姜世晃·趙尙鎭	종2품
	12월 20일	姜世晃爲同知	종2품
1781	정조 5년 8월 2일	李敬養·姜世晃爲副摠管	종2품
	8월 27일	聞副摠管姜世晃, 尙衣主簿曹允亨, 頗閑畫格云, 使之入參好矣. 上曰, 肅廟朝及先朝御容摹寫時, 故重臣金鎭圭及尹德熙, 趙榮祏諸人, 終始入參, 姜世晃·曹允亨, 亦令明日來待於摛文院, 可也. 命退, 諸臣以次退出	
	9월 1일	姜世晃爲戶曹參判	종2품
	9월 16일	御容圖寫時入參戶曹參判姜世晃, 尙衣主簿曹允亨, 半熟馬一匹, 賜給	
	10월 16일	副司直姜世晃	
1782	정조 6년 1월 10일	尹東哲·姜世晃·任希會·吳載純·朴取源·洪九瑞·姜趾煥·宋煥喆·李枰·鄭存中爲副司直	
	3월 6일	以尹蓍東·姜世晃爲同知	
	4월 20일	副摠管前望單子入之. 姜世晃落點	
	5월 26일	至於姜世晃·崔台衡, 追後進去云, 亦爲分揀	
	6월 24일	同中樞李萬恢·姜世晃	종2품
	11월 6일	姜世晃爲同義禁	종2품
	11월 14일	同義禁姜世晃, 亦是老病人, 差祭同義禁, 一體許遞	

년도	일자	기사 내용	품관 및 기타
1783	정조 7년 4월 24일	兵曹參判前望單子入之. 姜世晃落點	종2품
	4월 24일	兵批, 判書鄭尚淳病, 參判姜世晃病	
	5월 2일	副摠管前望單子入之. 姜世晃落點	종2품
	5월 6일	副司直徐晦修·沈豐之·柳義養·姜世晃	
	5월 9일	兵曹口傳政事, 知事單姜世晃	
	5월 9일	與副摠管姜世晃偕入進伏. 上曰, 在外兵曹參知許遞, 與參判未差之代, 前望單子入之. 出榻	
	5월 12일	知中樞府事姜世晃	정2품
	9월 1일	姜世晃爲判尹	정2품
	9월 4일	判尹姜世晃許遞	
	11월 12일	司直姜世晃, 各粗縜白綿紙一件	정5품
1784	정조 8년 5월 8일	以姜世晃爲都摠管	정2품
	10월 8일	以姜世晃爲副使	
	10월 8일	上曰, 除拜沁留屬耳. 予意則旣有正卿·副使之例, 且以耆社入送無妨, 姜世晃, 似好矣	
	10월 12일	副使姜世晃	
	10월 20일	副使行副司直姜世晃査對狀本	
1785	정조 9년 3월 17일	副使姜世晃	
	3월 30일	賢於姜世晃遠矣	
	8월 9일	以姜世晃爲都摠管	정2품
	12월 27일	姜世晃·鄭好仁爲都摠管	정2품
1786	정조 10년 2월 5일	姜世晃爲都摠管	
	7월 25일	以姜世晃爲知事	종2품
	12월 3일	知中樞府事臣姜世晃	정2품
	12월 4일	知中樞姜世晃	
	12월 22일	知中樞姜世晃	
1787	정조 11년 2월 14일	知事姜世晃	종2품
	2월 15일	知事尹東暹·趙時敏·姜世晃	
	2월 15일	都摠管姜世晃	정2품
	3월 12일	都摠管姜世晃許遞	
	8월 23일	以姜世晃爲都摠管 副司直姜世晃, 今加折衝加資事, 承傳	정2품

년도	일자	기사 내용	품관 및 기타
1788	정조 12년 1월 5일	都摠管姜世晃許遞	
	1월 5일	上曰, 姜世晃疏持入, 可也	
	1월 6일	姜世晃疏	
	2월 2일	以尹坊·姜世晃爲都摠管	
1789	정조 13년 12월 4일	以姜世晃爲判尹	정2품
	12월 6일	南鶴聞啓曰, 判尹姜世晃, 吏曹參判金憙, 大司成李時秀, 除拜後, 過三 日, 不爲出肅, 依定式, 推考警責, 仍卽牌招察任, 何如? 傳曰, 許遞	
	12월 7일	司直姜世晃	종5품
1790	정조 14년 4월 25일	雖正卿, 依重臣姜世晃例, 特爲差送恐好	
	6월 24일	以上今加資憲	정2품
1795	정조 21년 11월 12일	雖以姜哥言之, 渠祖曾所拯拔甄用, 昨夜見其壁上之筆, 有感於中, 而對 燈心語矣.	『日省錄』

참고문헌

사료 및 문집

『韓國文集叢刊』 및 한국고전번역원의 데이터베이스(db.itkc.or.kr)에 수록된 경우는 상세 서지를 생략함.

『各司謄錄』, 국사편찬위원회, 1992.

『南譜』, 국립중앙도서관.

『承政院日記』, sjw.history.go.kr.

『譯科榜目』, 국립중앙도서관, 1864.

『輿地圖書』, 국사편찬위원회, 1973.

『日省錄』.

『朝鮮王朝實錄』, sillok.history.go.kr.

『淸實錄』, 北京 : 中華書局, 2008.

『欽定千叟宴詩』, 1790, SKQS.

姜栢年, 『玉河漫錄』, 미국 버클리대학교 동아시아도서관.

姜世晃, 『豹菴遺稿』, 정신문화연구원, 1979.

_____ 외, 『明文各選』, 규장각한국학연구원.

姜俒, 『三當齋遺稿』, 연세대학교도서관.

姜彝天, 『重菴稿』, 규장각한국학연구원.

姜希孟 編, 『晉山世藁』, 景仁文化社, 1976.

高濂, 『雅尙齋遵生八牋』(『北京圖書館古籍珍本叢刊』 61, 北京 : 書目文獻出版社, 1988).

金洛瑞, 『好古齋集』, 버클리대학교 동아시아도서관.

金相肅, 『坏窩詩文筆跡』, 고려대학교도서관.

金時習, 『梅月堂文集』.

_____, 『梅月堂詩四遊錄』, 규장각한국학연구원.

金堉, 『潛谷遺稿』.

金正中, 『燕行錄』, 『燕行錄選集』 上, 성균관대 대동문화연구원, 1960.

金祖淳, 『楓皐集』.

金鎭圭, 『竹泉集附錄』.

金昌業, 『稼齋燕行錄』.

金昌集, 『東遊錄』.

孟子, 『孟子』.

博明, 『西齋詩集遺』(『淸代詩文集彙編』 351, 上海 : 上海古籍出版社, 2010).

徐有榘, 『怡雲志』(『林園經濟志』 5, 보경문화사, 1983).

孫起陽, 『鰲漢集』.

孫思翼, 『竹圃集』, 『韓國歷代文集叢書』 2441, 경인문화사, 1997.

宋時烈, 『宋子大全』.

申緯, 『警修堂全藁』.

鄭塿, 『古今印章』, 1825, 국립중앙도서관.

王世貞, 『弇州四部稿』, SKQS.

元好問, 『中州集』, SKQS.

柳慶宗, 『海巖稿』(진주 유씨 모선록 편찬위원회, 『晋州柳氏文獻總輯』 2, 1993).

李百源, 『楓嶽錄』, 국립중앙도서관.

李裕元, 『林下筆記』.

李瀷, 『星湖全集』.

李頤命, 『疎齋集』.

李玄煥, 『蟾窩雜著』.

李彙載, 『雲山集』.

丁若鏞, 『與猶堂全書』.

趙德鄰, 『玉川先生文集』.

趙榮祏, 『觀我齋稿』.

宗簿寺 編, 『璿源系譜紀略』, 국립중앙도서관.

許筠, 『閑情錄』.

洪敬謨, 『耆社志』(『各司謄錄』 56, 국사편찬위원회, 1992).

洪大容, 『湛軒書』.

黃景源, 『江漢集』.

국문 단행본

가와이 코오조오, 심경호 역, 『중국의 자전문학』, 소명출판, 2002.

강선, 『국역 연행록』, 국립중앙도서관, 2009.

강형원, 『한방신경정신과학』, 집문당, 2010.

고성훈, 『영조의 정통성을 묻다ー무신란과 모반사건』, 한국학중앙연구원, 2013.

고유섭, 『又玄 高裕燮 全集 2ー朝鮮美術史 下』, 열화당, 2007

광뚱여행출판사, 원지명 역, 『베이징ー이화원, 만리장성, 천안문 광장』, 예담, 2002.

국립중앙박물관, 『표암 강세황ー시대를 앞서 간 예술혼ー탄신 300주년 기념 특별전』, 국립중앙박물관, 2013.

_____, 『동원컬렉션 명품선』 2, 국립중앙박물관 한국고고미술연구소, 2012.

_____, 『초상화의 비밀』, 국립중앙박물관, 2011.

_____, 『明淸繪畵』, 국립중앙박물관, 2010.

_____, 『조선시대 초상화』 I, 국립중앙박물관, 2007.

국사편찬위원회 편, 『유교적 사유와 삶의 변천』, 두산동아, 2009.

그랜트 맥크레켄, 일상률 역, 『문화와 소비』, 문예출판사, 1996.

김광국, 유홍준·김채식 역, 『석농화원』, 눌와, 2015.

김민수 역해, 『예기』, 혜원출판사, 1992.

김용준, 『近園 金瑢俊 全集』 3, 열화당, 2001.

金永基, 『朝鮮美術史』, 金龍圖書株式會社, 1948.

대전광역시·충남대 유학연구소, 『회덕 진주강문의 인물과 선비정신』, 이화, 2009.

屠隆, 권덕주 역, 『考槃餘事』, 을유문화사, 1974.

藤塚鄰, 윤철규 외역,『秋史 金正喜 硏究－淸朝文化 東傳의 硏究』, 과천문화원, 2009.

마크 C. 엘리엇, 양휘웅 역,『건륭제－하늘의 아들, 현세의 인간』, 천지인, 2011.

문일평,『藝術의 聖職－역사를 빛낸 우리 예술가들』, 열화당, 2001.

미야지마 히로시, 노영구 역,『양반－우리가 몰랐던 양반의 실체를 찾아서』, 너머북스, 2014.

박은순,『金剛山圖 연구』, 일지사, 1997.

박정애,『실경산수화』, 성균관대출판부, 2014.

박정혜,『조선 후기의 궁중행사도』, 일지사, 2000.

박희병,『능호관 이인상 서화 평석』, 돌베개, 2018.

박상환,『朝鮮時代 耆老政策 硏究』, 혜안, 2000.

백인산,『조선의 묵죽화』, 대원사, 2007.

변영섭,『표암 강세황 회화 연구』, 사회평론아카데미, 2016.

_____,『문인화 그 이상과 보편성』, 북성재, 2013.

_____,『豹菴姜世晃繪畫硏究』, 일지사, 1988.

서울대 규장각한국학연구원,『규장각 그림을 펼치다』, 규장각, 2015.

서유구,『林園經濟志』5, 보경문화사, 1983.

성호기념관 편,『성호기념관 소장유물 도록－진주 유씨 안산에서 꽃 피우다』, 성호기념관, 2019.

손팔주·정경주 역주,『七灘誌』, 第一文化社, 1989.

송준호,『朝鮮社會史硏究－朝鮮社會의 構造와 性格 및 그 變遷에 관한 硏究』, 일조각, 1992.

송희경,『조선 후기 아회도』, 다홀미디어, 2008.

수잔 부시, 김기주 역,『중국의 문인화－蘇軾에서 董其昌까지』, 학연문화사, 2008.

안산시사편찬위원회,『안산시사－학문과 예술 그리고 문화유산』4, 안산시사편찬위원회, 2011.

안지추, 김종완 역,『안씨가훈』, 푸른역사, 2007.

안휘준,『한국 미술사 연구』, 사회평론, 2012.

_____,『한국 회화사 연구』, 시공사, 2000.

_____ 외,『한국의 미－山水畵 下』, 중앙일보사, 1985.

에드워드 와그너, 이훈상 역,『조선 사회의 성취와 귀속』, 일조각, 2007.

예술의 전당,『豹菴 姜世晃－푸른 솔은 늙지 않는다』, 예술의 전당, 2003.

_____,『退溪 李滉』, 예술의 전당, 2001.

오세창,『국역 근역서화징』, 시공사, 2000.

오주석,『옛 그림 읽기의 즐거움』, 솔, 2008.

_____,『단원 김홍도』, 솔, 2006.

王槪,『完譯 芥子園畵傳』, 서림출판사, 1992.

유복렬,『한국회화대관』, 文敎院, 1973.

유재빈,『정조와 궁중회화』, 사회평론아카데미, 2022.

유홍준,『화인열전』1, 역사비평사, 2001.

_____,『조선시대 화론연구』, 학고재, 1998.

이규상, 민족문학사연구소 한문분과 역,『18세기 조선인물지－幷世才彦錄』, 창작과비평사, 1997.

李東洲,『韓國繪畫小史』, 범우사, 1996.

_____,『韓國繪畫小史』, 서문당, 1972.

이민수 역, 『孔子家語』, 을유문화사, 2003.

이성무, 『조선시대 당쟁사』 2, 동방미디어, 2000.

이성미, 『조선시대 그림 속의 서양화법』, 대원사, 2002.

李昌鉉, 『姓源錄』, 高麗大學校 中央圖書館, 1985.

이태호, 『옛 화가들은 우리 얼굴을 어떻게 그렸나』, 생각의 나무, 2008.

이화여자대학교박물관, 『기사계첩』, 이화여자대학교박물관, 1976.

임종욱, 『중국역대인명사전』, 이화문화사, 2010.

장진성, 『단원 김홍도─대중적 오해와 역사적 진실』, 사회평론아카데미, 2020.

장언원, 조송식 역, 『역대명화기』 하, 시공사, 2008

장필기, 『영조 대의 무신란─탕평의 길을 열다』, 한국학중앙연구원, 2014.

정민, 『18세기 한중 지식인의 문예공화국』, 문학동네, 2014.

정병모, 『한국의 풍속화』, 한길아트, 2000.

정은주, 『조선시대 사행기록화』, 사회평론, 2012.

정재훈, 『한국 전통 조경』, 조경, 2005.

제임스 케힐, 장진성 역, 『화가의 일상─전통시대 중국의 예술가들은 어떻게 생활하고 작업했는가』, 사회평론아
　　　카데미, 2019.

조선미, 『한국의 초상화』, 돌베개, 2009.

_____, 『韓國肖像畵 硏究』, 열화당, 1994.

조선총독부 외편, 『朝鮮古蹟圖譜』 14, 京城 : 朝鮮總督府, 1935.

晋州姜氏竹窓公 后雪峯·白閣公派譜編纂委員會, 『晋州姜氏(竹窓公·后雪峯·白閣公)世譜』, 광일사, 1987.

晋州柳氏 慕先錄 編纂委員會, 『晋州柳氏文獻總輯』 2, 晋州柳氏 慕先錄 編纂委員會, 1993

진준현, 『단원 김홍도 연구』, 일지사, 1999, 138.

차미애, 『공재 윤두서 일가의 회화』, 사회평론, 2014.

최완수, 『겸재 정선』 2, 현암사, 2009.

豊川任氏中央宗親會 編, 『豊川任氏世譜』 1, 豊川任氏中央宗親會, 1988.

피에르 부르디외, 최종철 역, 『구별짓기─문화와 취향의 사회학』 上, 새물결, 2005.

피터 코리건, 이성룡 외역, 『소비의 사회학』, 그린, 2001.

필립 르죈, 윤진 역, 『자서전의 규약』, 문학과지성사, 1998.

賀志光 主編, 김종석 외역, 『(新)中國 漢醫學』, 裕盛出版社, 2000.

한국미술사학회 편, 『표암 강세황─조선후기 문인화가의 표상』, 한국미술사학회, 2013.

한림대, 『산해관을 넘어, 현해탄을 건너─동아시아 지식인의 교유』, 한림대 및 국립춘천박물관, 2012.

한정희, 『한국과 중국의 회화』, 학고재, 1999.

咸平李氏咸城君(莊襄公)派宗會 編, 『伏波將軍 咸春君 李昌運 大將』, 咸平李氏咸城君派宗會, 2002.

허균, 『전통미술의 소재와 상징』, 교보문고, 1991.

허필, 조남권·박동욱 역, 『허필 시선집』, 소명출판, 2011.

홍석모, 이석호 역, 『동국세시기 외』, 을유문화사, 1974.

홍선표, 『朝鮮時代繪畫史論』, 문예출판사, 1999.

신문 및 잡지

「안산시, 진주 유씨 종손과 유물 기증·기탁식」, 『뉴스웍스』, 2019.1.14.

「문호개방을 위한 시련」, 『동아일보』, 1962.10.02.

이동천, 「'강세황 70세 자화상' 예술계 절친 김홍도 작품」, 『주간동아』 886, 2013.5.6.

이태호, 「송도기행첩, 과연 강세황이 그렸을까?」, 『월간민화』, 2022.8.

국문 논문

강관식, 「진경시대 회화의 자생적 지평과 조선적 풍격」, 『진경문화』, 현암사, 2014.

_____, 「표암 강세황 초상화의 실존적 맥락과 의관 도상학」, 『표암 강세황 조선후기 문인화가의 표상』, 한국미술사학회, 2013.

_____, 「여주 이씨 성호가문 초상화」, 『성호학보』 11, 2012.

_____, 「尹斗緒 像」, 『한국의 국보-회화 / 조각』, 문화재청, 2008.

_____, 「謙齋 鄭敾의 仕宦 經歷과 哀歡」, 『美術史學報』 29, 2007.

_____, 「謙齋 鄭敾의 天文學 兼敎授 出仕와 〈金剛全圖〉의 天文易學的 解釋」, 『미술사학연구』 27, 2007.

강경훈, 「표암 강세황의 가문과 생애」, 『표암 강세황』, 예술의 전당, 2003.

_____, 「重菴 姜彝天 文學 硏究」, 동국대 박사논문, 2001.

_____, 「豹菴遺稿의 '八物志' 草藁本에 대하여」, 『古書硏究』 14, 1997.

_____, 「豹菴藏書 補寫本攷」, 『古書硏究』 14, 1997.

_____, 「중암 강이천 문학연구」, 『고서연구』 15, 1997.

_____, 「順菴 安鼎福의 乞册書札에 대하여-安山과 海巖의 南人詞壇을 中心으로」, 『고서연구』 12, 1995.

강명관, 「북경-서울의 지식 유통과 知識史學의 문제」, 『대동문화연구』 98, 2017.

_____, 「조선후기 경화세족과 고동서화취미」, 『동양한문학연구』 12, 1998.

_____, 「조선후기 서울과 한시의 변화」, 『민족문학사연구』 6, 1994.

강성득, 「17~18世紀 承政院 注書職의 人事實態」, 『한국학논총』 31, 2009.

강신애, 「朝鮮時代 武夷九曲圖 硏究」, 고려대 석사논문, 2005.

강혜선, 「표암이 새긴 복날의 추억」, 『한국학 그림과 만나다』, 태학사, 2011.

고연희, 「정선, 명성(名聲)의 부상과 근거」, 『명화의 탄생 대가의 발견』, 아트북스, 2021.

_____, 「星湖 李瀷의 繪畵觀」, 『온지논총』 36, 2013.

김건리, 「豹菴의 《松都紀行帖》 硏究」, 이화여대 석사논문, 2001.

김동준, 「海巖 柳慶種 가문의 印章 활용 양상에 대한 연구」, 『한국문화연구』 35, 2018.

_____, 「이철환의 『섬사편』에 대한 재고-18세기 안산지역 시회의 맥락 검토를 겸하여」, 『韓國漢詩硏究』 19, 2011.

_____, 「海巖 柳慶種의 詩文學 硏究」, 서울대 박사논문, 2003.

김명자, 「조선 후기 安東 河回의 豊山柳氏 門中 연구」, 경북대 박사논문, 2009.

김성우, 「정조 대 영남 남인의 중앙 정계 진출과 좌절」, 『다산학』 21, 2012.

김수진, 「문화 권력 경쟁-玉壺亭과 石坡亭의 경영과 별서도의 후원」, 『한국문화』 81, 2018.

김양균, 「豹菴 姜世晃의 《豹翁先生書畵帖》」, 『동국사학』 45, 2008.

_____, 「豹菴 姜世晃 산수화의 題畵詩 연구-書寫樣狀을 중심으로」, 동국대 석사논문, 2006.

김양수, 「조선 후기 牛峰金氏의 성립과 발전」, 『역사와 실학』 33, 2007.

김영진,「對山 姜溍의 삶과 시-檢書官 및 外職 시절의 시를 중심으로」,『漢文古典研究』26, 2013.

_____,「조선 후기 당파보 연구-『北譜』를 중심으로」,『한국학논집』44, 2011.

_____,「여항 시인 金洛瑞의『好古齋集』」,『고전과 해석』7, 2009.

_____,「朝鮮後期의 明淸小品 수용과 小品文의 전개 양상」, 고려대 박사논문, 2004.

김찬호,「丁若鏞 회화의 傳神論 연구」,『동양예술』18, 2012.

김현권,「김정희파의 한중회화교류와 19세기 조선의 화단」, 고려대 박사논문, 2010.

김형술,「槎川 李秉淵의 詩文學 研究」, 서울대 석사논문, 2006.

민길홍,「18세기 화단에서 표암 강세황의 위상」,『표암 강세황-조선후기 문인화가의 표상』, 한국미술사학회, 2013.

박수희,「이명기가 그린 초상화」,『조선시대 인물화』, 학고재, 2009.

박용만,「李玄煥의 '瀛州唱和錄序' 개작의 양상」,『韓國漢文學研究』40, 2007.

_____,「18세기 안산과 여주 이씨가의 문학활동-『섬사편』을 중심으로」,『韓國漢文學研究』25, 2000.

박은순,「고와 금의 변주; 표암 강세황의 사의산수화와 진경산수화」,『표암 강세황-조선후기 문인화가의 표상』, 2013.

박지현,「연객 허필 서화 연구」, 서울대 석사논문, 2004.

박철상,「인보 해암인소의 가치」,『진주 유씨 안산에서 꽃피다』, 성호기념관, 2019.

백승호,「樊巖 蔡濟恭의 文字政治」,『진단학보』101, 2006.

백옥경,「朝鮮 後期 牛峰金氏 가문의 門中形成과 宗稧」,『역사민속학』46, 2014.

백인산,「豹菴 姜世晃의 墨竹畵研究」,『美術史學研究』253, 2007.

변영섭,「豹菴 姜世晃의 〈우금암도〉와 〈유우금암기〉」,『미술자료』78, 국립중앙박물관, 2009.

_____,「한국회화사의 비평-강세황을 중심으로」,『미술사학』4, 1990.

_____,「姜世晃의 〈知樂窩圖〉」,『美術史學研究』181, 1989.

_____,「豹菴 姜世晃의 繪畵研究」, 이화여대 박사논문, 1987.

부르그린드 융만,「구미 박물관 소장의 〈서원아집도〉 2점에 대한 소고」,『항산 안휘준 교수 정년퇴임 기념논문집-미술사의 정립과 확산』I, 사회평론, 2006.

손팔주,「〈칠탄지〉 소재 한시 연구」,『동양한문학회』6, 1991.

_____,「竹圃 孫思翼 文學研究」,『睡蓮語文論集』25, 1999.

신민규,「保社功臣畵像 研究-화상의 파괴와 두 개의 기억」,『美術史學研究』296, 2017.

신재근,「국립중앙박물관 소장 〈金櫃圖〉 연구」, 서울대 석사논문, 2010.

신주리,「16-17세기 江南의 周邊部 文人 研究-陳繼儒와 李漁의 상업적 글쓰기를 중심으로」, 서울대 박사논문, 2012.

심경호,「한국 유서의 종류와 발달」,『민족문화연구』47, 2007.

_____,「화원에서 얻은 단상」,『한문산문의 내면풍경』, 소명출판, 2003.

심민정,「조선후기 통신사 원역의 선발실태에 관한 연구」,『한일관계사연구』23, 2005.

심초롱,「윤증 초상 연구」, 서울대 석사논문, 2010.

안대회,「조선 후기 사대부의 집과 삶과 기록」,『한문학보』17, 2007.

_____,「18·19세기의 주거문화와 상상의 정원-조선 후기 산문가의 기문을 중심으로」,『진단학보』97, 2004.

_____,「조선 후기 自選墓誌銘 연구」,『韓國漢文學研究』31, 2003.

_____,「楚亭 朴齊家의 燕行과 일상속의 국제교류」,『동방학지』145, 2009.

양승민,「매월당 김시습 초상화의 改模 과정과 그 의미」,『열상고전연구』38, 2013.

어강석,「표암 강세황의 삶과 시세계」,『韓國漢詩硏究』7, 1999.

오갑균,「정조초의 왕권확립과 시벽론」,『청주교육대학논문집』36, 1999.

오다연,「1788년 김응환의 봉명사경과《海嶽全圖帖》」,『미술자료』96, 2019.

오민주,「朝鮮時代 耆老會圖 硏究」, 고려대 석사논문, 2009.

오용섭,「강백년의〈옥하만록〉연구」,『서지학연구』45, 2010.

우경섭,「조선 후기 지식인들의 남명왕조 인식」,『한국문화』61, 2013.

우인수,「조선 숙종조 科擧 부정의 실상과 그 대응책」,『韓國史硏究』130, 2005.9.

유보은,「조선 후기 西園雅集圖와 그 다층적 의미」,『미술사학연구』263, 2009.

유순영,「明代 江南 文人들의 원예취미와 花卉畵」, 홍익대 박사논문, 2018.

유재빈,「陶山圖 연구」,『美術史學硏究』250, 2006.

유천형,「星湖 李瀷의 星湖莊 연구」,『성호학보』2, 2006.

유홍준,「석농화원의 해제와 회화사적 의의」,『김광국의 석농화원』, 눌와.

_____,「남태응의 청죽화사의 회화사적 의의」,『미술자료』45, 1990.

유탁일,「성호 이익의 문집 간행고-영남지방 출판문화 연구」2,『국어국문학지』7, 1968.

윤진영,「도산도의 전통과 도산구곡」,『안동학연구』10, 2011.

_____,「강세황 작〈福川吳夫人影幀〉」,『강좌미술사』27, 2006.

이대화,「朝鮮後期 守令赴任行列에 대한 一考-〈安陵新迎圖〉를 중심으로」,『역사민속학』18, 2004.

이도흠,「18세기 시가문학과 대안적 근대의 탐색-18세기 시조에서 탈중세성의 지향과 근대성 문제」,『한국시가연구』28, 2010.

이병찬,「복천 강학년가의 고문서 현황과 성격」,『충청문화연구』10, 2013.

이경화,「강세황의 絶筆-18세기 문인화가의 절필에 관한 사회문화사적 접근」,『미술사학연구』316, 2022.

_____,「조영석이 그린 이지당 조영복 초상-연거복본의 제작과 함의를 중심으로」,『한국문화』95, 2021.

_____,「시서화 삼절에서 예원의 총수로-수용과 담론으로 본 강세황의 화가상 형성과 변화의 역사」,『명화의 탄생 대가의 발견』, 아트북스, 2021.

_____,「太平宰相의 초상-채제공 초상화의 제작과 함의에 관한 재고」,『한국실학연구』39, 2020.

_____,「강세황의 묵죽화와 회화 酬應」,『한국실학연구』38, 2019.

_____,「1789년의〈披襟亭圖〉-강세황의 실경산수화에 관한 모색과 귀결」,『미술사논단』45, 2017.

_____,「강세황의〈도산도〉-표암 강세황과 성호 이익이 우정으로 그린 그림」,『동아시아고대학』37, 2015.

_____,「우리시대의 그림 풍속화-강세황의 비평활동과 김홍도의 행려풍속도」,『미술사와 시각문화』15, 2015.

_____,「심사정과 김홍도의 걸작을 소장한 어느 驛官」,『한국학 그림을 그리다』, 태학사, 2013.

_____,「정선의《辛卯年楓嶽圖帖》-1711년 금강산 여행과 진경산수화의 형성」,『미술사와 시각문화』11, 2012.

_____,「초상에 담지 못한 사대부의 삶-이명기와 김홍도의〈徐直修肖像〉」,『미술사논단』34, 2012.

_____,「표암 강세황이 본 洋琴」,『문헌과 해석』57, 2011.

_____,「姜世晃의〈淸供圖〉와 文房淸玩」,『미술사학연구』271·272, 2011.

_____,「尹斗緖의〈定齋處士沈公眞〉연구-한 남인 지식인의 초상 제작과 友道論」,『미술사와 시각문화』8, 2009.

이매,「표암 강세황의 연행과 서화 제작 연구」, 한국학중앙연구원 석사논문, 2013.

이선옥,「담헌 이하곤의 회화관」, 서울대 석사논문, 1987.

이선희, 「가난, 병, 죽음－삶의 난관 앞에 선 실학자들」, 『한국실학연구』 26, 2013.

이성무, 「星湖 李瀷(1681~1763)의 生涯와 思想」, 『朝鮮時代史學報』 3, 1997.

이성훈, 「조영석 작 〈조정만 송하안식도〉 연구－초상화에 투영된 '은일(隱逸) 의식」, 『미술사와 시각문화』 29, 2022.

이완우, 「표암 書風의 기반」, 『표암 강세황－조선후기 문인화가의 표상』, 한국미술사학회, 2013.

이원복, 「표암 강세황의 중국기행첩 (1)」, 『韓國古美術』 10, 1998.

_____, 「표암 강세황의 중국기행첩 (2)」, 『韓國古美術』 11, 1998.

이인숙, 「正祖의 그림에 관한 小考」, 『민족문화논총』 22, 2000.

이종묵, 「조선시대 怪石 취향 연구－沈香石과 太湖石을 중심으로」, 『韓國漢文學研究』 70, 2018.

_____, 「柳儼이 소개한 謙齋 鄭歚의 금강산 그림」, 『문헌과해석』 73, 2015.

_____, 「〈소년전홍〉의 백일홍과 괴석」, 『한국학 그림을 그리다』, 태학사, 2013.

_____, 「鄭東愈와 그 一門의 저술」, 『진단학보』 110, 2010.

_____, 「조선 후기 경화세족의 주거문화와 四宜堂」, 『우리한문학회』 19, 2008.

이현덕, 「표암 강세황 안산시절 우거지에 관한 고찰」, 『안산문화』, 2004, 봄호.

이현주, 「晋州 殷烈祠 소장 〈殷烈公 姜民瞻 影幀〉」, 『文物研究』 12, 2007.

이혜숙 외, 『조선중기의 유산기 문학』, 집문당, 1997.

이후환, 「조선 후기 안동 향리 권희학 가문의 사회경제적 기반과 鳳岡影堂 건립」, 『대구사학』 106, 2012.

이태호, 「강인 초상 반신상－1783년 작 강세황 초상화 관련 '계추기사'에 확인되다」, 『Seoul Auction－제145회 미술품 경매』, 서울옥션, 2017.

_____, 「조선 후기 초상화의 제작 공정과 그 비용」, 『표암 강세황』, 예술의 전당, 2003.

임재완 역주, 『(삼성미술관 Leeum 소장) 古書畵 題跋 解說集』 2, 2008.

임형택, 「18~19세기 예술사의 성격」, 『한국학연구』 7, 1995.

장인석, 「강이천의 18세 소진」, 『문헌과 해석』 57, 문헌과해석사, 2011.

_____, 「華山館 李命基 繪畫에 대한 研究」, 명지대 석사논문, 2008.

장진성, 「청대의 남서방과 사신화가들」, 『인문논총』 78, 2021.

_____, 「조선 후기 회화와 카메라 옵스큐라－西洋異物에 대한 문화적 호기심의 양상」, 『동양미술사학』 15, 2013.

_____, 「정선의 그림 수요 대응 및 작화 방식」, 『동악미술사학』 11, 2010.

장진성, 「강희안 필 고사관수도의 작자 및 연대 문제」, 『미술사와 시각문화』 8, 2009.

_____, 「조선 후기 미술과 林園經濟志－조선 후기 古董書畵 수집 및 감상 현상과 관련하여」, 『진단학보』 108, 2009.

_____, 「조선 후기 士人風俗畵와 餘暇文化」, 『美術史論壇』 24, 2007.

_____, 「정선과 酬應畵」, 『항산 안휘준 교수 정년퇴임 기념 논문집－미술사의 정립과 확산』, 사회평론, 2006.

_____, 「조선 후기 古董書畵 수집열기의 성격－김홍도의 〈포의풍류도〉와 〈사인초상〉에 대한 검토」, 『미술사와 시각문화』 3, 2004.

장진아, 「국립중앙박물관 소장 〈玉壺亭圖〉에 대하여」, 『미술자료』 91, 2017.

잰 스튜어트, 「觀者를 응시하다－중국초상화에 있어서 正面觀의 의미」, 『경계를 넘어서』, 국립중앙박물관, 2009.

전성건, 「성호의 가문의식과 일상생활」, 『한국실학연구』 26, 2013.

전희진, 「李奎象의 『幷世才彦錄』에 대한 研究」, 성균관대 석사논문, 2000.

정만조, 「성호 이익의 학문 탐구와 정치적 위상」, 『성호학보』 10, 2011.

정민, 「19세기 동아시아의 慕蘇 열풍」, 『韓國漢文學硏究』 49, 2012.

＿＿＿, 「단대사적 접근－18세기 한문학 연구와 문화사적 시야」, 『한국한문학회』 41, 2008.

＿＿＿, 「18, 19세기 문인지식인층의 원예취미」, 『18세기 조선지식인의 발견』, 휴머니스트, 2007.

＿＿＿, 「황금대기를 통해 본 연암 산문의 글쓰기 방식」, 『고전문학연구』 20, 2001.

＿＿＿, 「18세기 우정론의 맥락에서 본 이용휴의 生誌銘攷」, 『동아시아문화연구』 34, 2000.

정은진, 「18세기 近畿 지식인의 印章 관련 담론 연구」, 『한국학논집』 69, 2017.

＿＿＿, 「조선후기 지식인의 暹羅[泰國]에 대한 관심과 문학적 형상화」, 『大東漢文學』 46, 2016.

＿＿＿, 「표암 강세황의 일상으로의 시선과 문예적 실천」, 『태동고전연구소』 3, 2014.12.

＿＿＿, 「표암 강세황의 연행체험과 문예활동」, 『한문학보』 25, 2011.

＿＿＿, 「豹菴 姜世晃의 書畵題跋 연구」, 『大東漢文學』 27, 2007.

＿＿＿, 「〈성고수창록〉을 통해 본 표암 강세황과 성호가의 교유양상」, 『동양한문학연구』 22, 2006.

＿＿＿, 「簡牘 所載 豹菴簡札을 통해 본 豹菴 姜世晃의 일상－예술취미와 관련하여」, 『東方漢文學』 29, 2005.

＿＿＿, 「蟾窩 李玄煥의 詩論」, 『大東漢文學』 23, 2005.

＿＿＿, 「豹菴 姜世晃의 美意識과 詩文創作」, 성균관대 박사논문, 2004.

＿＿＿, 「『단원아집』에 대하여」, 『한문학보』 9, 2003.

＿＿＿, 「강세황의 안산생활과 문예활동－유경종과의 교유를 중심으로」, 『한국한문학연구』 25, 2000.

＿＿＿, 「姜世晃의 「檀園記」와 「遊金剛山記」의 分析－사대부 문인과 여항 화가의 교유관계의 의미」, 성균관대 석사논문, 1997.

정은주, 「중국사행에서 강세황의 시화 창작과 인적 교유」, 『조선 후기 문인화가의 표상 표암 강세황』, 경인문화사, 2013.

＿＿＿, 「姜世晃의 燕行活動과 繪畵」, 『미술사학연구』 259, 2008.

조규희, 「조선의 의뜸 가문 안동 김문이 펼친 인문과 예술 후원」, 『새로 쓰는 예술사』, 글항아리, 2014.

＿＿＿, 「家園眺望圖와 조선 후기 借景에 대한 인식」, 『美術史學硏究』 257, 2008.

＿＿＿, 「민길홍에 대한 질의」, 『표암 강세황－조선후기 문인화가의 표상』, 한국미술사학회, 2013, 318.

조인희, 「조선시대 시의도 연구」, 동국대 박사논문, 2013.

조인수, 「조선시대의 초상화와 조상숭배」, 『미술자료』 81, 2012.

＿＿＿, 「물질문화연구와 동양미술」, 『미술사와 시각문화』 7, 2008.

＿＿＿, 「칠분전신첩」, 『한국의 초상화』, 문화재청, 2007.

＿＿＿, 「조선 후기 어진의 제작과 봉안」, 『다시 보는 우리 초상의 세계』, 국립문화재연구소, 2007.

＿＿＿, 「경기전 태조 어진과 진전의 성격－중국과의 비교적 관점을 중심으로」, 『왕의 초상』, 국립전주박물관, 2005.

조지윤, 「〈十老圖卷〉과 〈十老圖像帖〉」, 『삼성미술관 Leeum 연구논문집』 3, 2007.

＿＿＿, 「檀園 金弘道의 山水風俗圖屛 硏究」, 서울대 석사논문, 2006.

지순임, 「왕원기의 회화 사상」, 『중국학연구』 8, 1994.

진준현, 「낱폭으로 흩어진 김홍도의 풍속도병풍에 대하여」, 『문헌과해석』 53, 2010.겨울.

＿＿＿, 「잊혀진 文人畵家 勤齋 柳賡」, 『美術史學』 15, 2001.

＿＿＿, 「김홍도의 금강산도에 대한 고찰」, 『서울대학교박물관 연보』 8, 1996.

＿＿＿, 「英祖 正祖代 御眞도사와 화가들」, 『서울대학교박물관 연보』 6, 1994.

차미애, 「십죽재화보와 조선 후기 회화 문화의 변화—강세황과 그 주변 인물들을 중심으로」, 『조선시대 회화의 교류와 소통』, 사회평론, 2014.

_____, 「近畿南人 書畫家 그룹의 系譜와 藝術 活動—17c 말·18c 초 尹斗緖, 李溆, 李萬敷를 중심으로」, 『人文研究』 61, 2011.

차미희, 「17~18세기 전반기 문과 급제자의 6품 관직 승진」, 『韓國史學報』 47, 2012.

차태근, 「비평개념으로서의 아속(雅俗)과 그 이데올로기」, 『中國語文論叢』 28, 2005.

최근문, 「懷德의 土族 晉州姜氏」, 『회덕 진주강문의 인물과 선비정신』, 이화, 2009.

최석원, 「〈강세황 71세 초상〉—강세황(姜世晃), 이명기(李命基), 정조(正祖)가 합작한 초상」, 『미술사와 시각문화』 20, 2017.

_____, 「강세황 자화상 연구」, 서울대 석사논문, 2008.

최완수, 「표암 강세황의 삶과 예술」, 『간송문화—표암과 조선남종화파』 84, 2013.

최준호, 「黃公望 富春山居圖의 眞僞 문제」, 『논문집』 10, 광주대 민족문화예술연구소, 2001.

최희연, 「조선시대 음서제의 운영과 그 변천」, 고려대 석사논문, 2006.

최경환, 「화가의 자작 제화시와 화면상의 이미지의 재산출 방향 (2)—강세황의 〈칠탄정십육경도시〉를 대상으로」, 『한국고전연구』 24, 2011.

_____, 「화가의 자작 제화시와 화면상의 이미지의 재산출 방향 (1)—강세황의 〈칠탄정십육경도시〉를 대상으로」, 『한국고전연구』 22, 2010.

_____, 「樓亭集景詩의 창작 동기와 樓亭의 공간적 특성—竹西樓, 息影亭, 七灘亭을 중심으로」, 『동양한문학연구』 22, 2006.

한정희, 「강세황의 중국과 서양화법 수용 양상」, 『동아시아 회화 교류사』, 사회평론, 2012.

황인혁·김기덕, 「조선왕실 산도 중 장릉도와 사릉도에 관한 연구」, 『역사와 경계』 91, 2014.

홍선표, 「고동서화취미의 발생」, 『그림에게 물은 사대부의 생활과 풍류』, 두산동아, 2007.

_____, 「명청대 西學書의 視學 지식과 조선 후기 회화론의 변동」, 『美術史學研究』 248, 2005.

_____, 「朝鮮 初期 繪畫의 思想的 기반」, 『조선시대회화사론』, 문예출판사, 1999.

_____, 「朝鮮後期의 繪畫觀」, 『韓國의 美-山水畵』 下, 중앙일보사, 1982.

영문 논저

Burglind Jungmann, Liangren Zhang, "Kang Sehwang's Scenes of Puan Prefecture – Describing Actual Landscape Through Literati Ideals", *Arts Asiatiques* 65, 2010.

Chu-Tsing Li and James C. Y. Watt, *The Chinese Scholar's Studio : Artistic Life in the Late Ming Period,* New York : Thames and Hudson, c1987.

Craig Clunas, *Elegant Debts : The Social Art of Wen Zhengming 1470-1559,* Honolulu : University of Hawai'i Press, 2004.

_____, *Superfluous Things : Material Culture and Social Status in Early Modern China,* Honolulu : University of Hawai'i Press, 2004.

_____, "Artist and Subject in Ming Dynasty China", *Proceedings of the British Academy*, 2000.

_____, *Fruitful Sites : Garden Culture in Ming Dynasty China,* Durham : Duke University Press, 1996.

Grant David McCracken, *Culture and Consumption,* Bloomington : Indiana University Press, 1988.

Evelyn S. Rawski·Jessica Rawson, ed., Evelyn S. Rawski and Jessica Rawson, *China : The Three Emperors, 1662-1795,*

London : Royal Academy of Arts, 2005.

Jonathan Hay, *Shitao, Painting and Modernity in Early Qing China*, Cambridge UK · New York : Cambridge University Press, 2001.

Jessica Rawson, "The Auspicious Universe", *China : The Three Emperors, 1662-1795*, ed., Evelyn S. Rawski and Jessica Rawson, London : Royal Academy of Arts, 2005.

James Cahill, *The Painter's Practice : How Artists Lived and Worked in Traditional China*, New York : Columbia University press, 1994.

_____, "Tung Ch'i-chang's painting style : Its sources and Transformation", In *The Century of Tung Ch'i-ch'ang 1555-1636*, Kansas City : Nelson-Atkins Museum of Art; Seattle : University of Washington Press, 1992.

Louise Yuhas, "Wang Shih-Chen as Patron", in *Artists and Patrons : Some Social and Economic Aspects of Chinese Painting*, ed., Chu-tsing Li, University of Washington Press, 1989.

Peter Corrigan, *The Sociology of Consumption*, London : Sage Publications, 2006.

Richard Ellis Vinograd, *Boundaries of the Self*, Cambridge : Cambridge University Press, 1992.

Stephen Greenblatt, *Renaissance Self-Fashioning : From More to Shakespeare*, Chicago : University of Chicago Press, 1984.

중문 논저

郭立誠,「贈禮畫研究」,『中華民國建國八十年中國藝術文物討論會論文集 書畫』下, 臺北 : 國立古宮博物院, 1992.

喬迅 原, 邱士華‧劉宇珍 等譯,『石濤－清初中國的繪畫與現代性』, 臺北 : 石頭出版, 2008.

國立故宮博物院,『乾隆皇帝的文化大業』, 臺北 : 國立故宮博物院, 2002.

潘中華,「乾隆詞臣畫家的藝術 以董邦達爲個案的觀察」,『新美術』, 2017.10.

傅進學,「清代《冰嬉圖》」,『紫禁城』6期, 1980.

謝興堯,「談明季山人」,『堪隱齋隨筆』, 遼寧教育出版社, 1995.

石守謙,「沈周的酬應畫及其觀衆」,『從風格到畫意－反思中國美術史』, 臺北 石頭出版社, 2010.

_____,「以筆墨合天地－對十八世紀中國山水畫的一個新理解」,『國立臺灣大學美術史研究集刊』26, 2009.

宋雅迪,「論王原祁繪畫思想中的"龍脈"之說」,『新課程學習(學術教育)』, 2010.12.

艾衲居士 編,『豆棚閒話』, 上海 : 上海古籍出版社, 1994.

楊桂思,「清初翰林畫家初探」,『藝術百家』, 中國人民大學藝術學院, 2013.03.

楊伯達,「清乾隆朝畫院沿革」,『故宮博物院院刊』55期, 1992.4.1.

嚴守智撰,「士大夫文人與繪畫藝術」,『中國史新論－美術考古分冊』, 臺北 : 聯經出版公司, 2010, 332.

袁傑,「冰嬉圖一幅氷上體育的畫卷」,『紫禁城』2期, 2007.

陸友,『文房四譜』, 世界書局, 1985.

張德建,『明代山人文學研究』, 湖南人民出版社, 2005.

鄭銀淑,『項元汴之書畫收藏與藝術』, 臺北 : 文史哲出版社, 1984.

清代詩文集彙編 編纂委員會,『清代詩文集彙編』351, 上海 : 上海古籍出版社, 2010.

何傳馨,「導論」,『山水合璧』, 臺北 國立故宮博物院, 2011.

胡日從,『十竹齋箋譜』初集, 版畫叢刊會, 1934.

일문 논저

金文京,「明代萬曆年間の山人の活動」,『東洋史研究』61卷 2號, 2002.

藤塚鄰 著, 藤塚明直 編, 『淸朝文化東傳の硏究－嘉慶道光學壇と李朝の金阮堂』, 弗咸文化社, 1976.

鈴木正, 「明代山人考」, 『淸水博士追悼記念明代史論叢』, 昤晟社, 1962.

井上充幸, 「明末の文人李日華の趣味生活」, 『東洋史硏究』 59卷 1號, 2000.

中田勇次郎, 『文房淸玩』 5, 東京：二玄社, 1971.

도판 출처

도1-11 작가 미상, 〈이창운 초상〉
국립중앙박물관, 『초상화의 비밀』, 국립중앙박물관, 2011, 43~44쪽.

도2-1 강세황, 〈맨드라미와 여치〉
예술의 전당, 『豹菴 姜世晃 - 푸른 솔은 늙지 않는다』, 예술의 전당, 2003, 205쪽.

도2-2 강세황, 〈감와도〉
변영섭, 『豹菴姜世晃繪畵硏究』, 사회평론아카데미, 2016, 116쪽.

도2-5 강세황, 《첩재화보》
국립중앙박물관, 『표암 강세황 - 시대를 앞서 간 예술혼』, 국립중앙박물관, 2013, 50~51쪽.
변영섭, 『豹菴姜世晃繪畵硏究』, 사회평론아카데미, 2016, 119쪽.

도2-7, 강세황, 〈지상편도〉
예술의 전당, 『豹菴 姜世晃 - 푸른 솔은 늙지 않는다』, 예술의 전당, 2003, 110쪽.

도2-15 강세황, 〈무이도첩〉
예술의 전당, 『豹菴 姜世晃 - 푸른 솔은 늙지 않는다』, 예술의 전당, 2003, 263~271쪽.

도2-18 정선, 〈박연폭포〉,
국립중앙박물관, 『겸재 정선』, 국립중앙박물관, 1992, 52쪽.

도2-21 강세황, 〈복천 오부인 86세 초상〉
국립중앙박물관, 『초상화의 비밀』, 국립중앙박물관, 2011, 145쪽.

도2-22 장경주, 〈이직 초상〉
국립중앙박물관, 『초상화의 비밀』, 국립중앙박물관, 2011, 144쪽.

도2-23 작가 미상, 〈이직 초상〉
국립중앙박물관, 『초상화의 비밀』, 국립중앙박물관, 2011, 146쪽.

도2-24 작가 미상, 〈이익정 초상〉
국립중앙박물관, 『초상화의 비밀』, 국립중앙박물관, 2011, 147쪽.

도2-25 장경주 · 변상벽, 《이직삼대초상첩》
국립중앙박물관, 『초상화의 비밀』, 국립중앙박물관, 2011, 148쪽.

도2-27 강세황, 《연객평화첩》
변영섭, 『豹菴姜世晃繪畫研究』, 사회평론아카데미, 2016, 276쪽.

도2-31 강세황, 〈죽석모란도〉
예술의 전당, 『豹菴 姜世晃－푸른 솔은 늙지 않는다』, 예술의전당, 2003, 191쪽.

도2-32 강세황, 〈난매죽국〉
예술의 전당, 『豹菴 姜世晃－푸른 솔은 늙지 않는다』, 예술의전당, 2003, 194~195쪽.

도2-33 강세황, 〈삼청도〉
劉復烈, 『韓國繪畫大觀』, 文敎院, 1979, 453쪽.

도2-40 강세황, 〈화죽팔곡입각우서팔절〉
예술의 전당, 『豹菴 姜世晃－푸른 솔은 늙지 않는다』, 예술의전당, 2003, 45쪽.

도3-2 김진규, 〈김만기 초상〉
한국학중앙연구원, 『조선의 공신』, 한국학중앙연구원, 2012, 164쪽.

도3-8 강세황, 〈춘경산수도〉
변영섭, 『豹菴姜世晃繪畫研究』, 사회평론아카데미, 2016, 164쪽.

도3-9 강세황, 〈약즙산수도〉
국립중앙박물관, 『표암 강세황－시대를 앞서 간 예술혼』, 국립중앙박물관, 2013, 68쪽.

도3-16 〈어제천수연시 인본〉
예술의 전당, 『豹菴 姜世晃－푸른 솔은 늙지 않는다』, 예술의전당, 2003, 83쪽.

도3-17 〈김간이 이휘지에게 보낸 서간〉
藤塚鄰, 윤철규 외역, 『秋史 金正喜 研究-清朝文化 東傳의 研究』, 과천문화원, 2009, 109쪽.

도3-20 김홍도, 〈총석정도〉, 《을묘년화첩》
국립중앙박물관, 『檀園 金弘道－탄신 250주년 기념 특별전』, 삼성문화재단, 1995, 55쪽.

도4-5 강세황, 〈자사소조상〉, 《정춘루첩》
姜世晃, 『豹菴遺稿』, 한국정신문화연구원, 1979, 원색 2.

도4-6 강세황, 〈자화상 초본〉, 《정춘루첩》
姜世晃, 『豹菴遺稿』, 한국정신문화연구원, 1979, 원색 3.

도4-21 임희성, 〈입기사서〉
예술의 전당,『豹菴 姜世晃 – 푸른 솔은 늙지 않는다』, 예술의전당, 2003, 336~337쪽.

도4-30 이명기, 〈채제공 72세 초상〉
문화재청,『한국의 초상화』, 눌와, 2007, 315쪽.

도5-3 강세황, 〈정물〉
姜世晃,『豹菴遺稿』, 한국정신문화연구원, 1979, 도 6쪽.

도5-13 김홍도, 〈단원도〉
안휘준 편저,『國寶 19 – 繪畵』I, 예경산업사, 1986, 111쪽.

도5-17 이인상, 〈피금정도〉
大林畵廊,『朝鮮時代繪畵展』, 大林畵廊, 1992, 도 36쪽.

도5-18 김홍도, 〈피금정도〉
국립중앙박물관,『檀園 金弘道 – 탄신 250주년 기념 특별전』, 삼성문화재단, 1995, 43쪽.

도5-19 김하종, 〈피금정도〉
국립춘천박물관,『우리땅 우리의 진경』, 국립춘천박물관, 2002, 230쪽.

도5-22 강희언, 〈인왕산도〉
안휘준 외,『한국의 미 – 산수화』하, 중앙일보사, 1985, 도 18쪽.

도5-34 강세황, 〈동기창임전인명적발〉
변영섭,『豹菴姜世晃繪畵研究』, 사회평론아카데미, 2016, 326쪽.

도5-41 강희언, 《사인삼경》
김원룡 외,『한국의 미 19 – 풍속화』, 중앙일보사, 1985, 도 89~91쪽.

(재)한국연구원 한국연구총서 목록